又玄 高裕燮 全集 4

朝鮮塔婆의 研究 下

各論篇

又玄 高裕燮 全集 4

朝鮮塔婆의 研究 下 各論篇

悅話堂

일러두기

· 이 책은 저자의 탑파 연구 관련 미발표 각론을 묶은 것으로, 1944년 별세 직전까지 출판을 계획하고
 '총론'과 함께 일문(日文)으로 집필하여 정서(淨書)까지 끝내 놓았던, 우리나라 각 시대의
 대표적인 탑들에 관한 각론 서른여덟 편(황수영·김희경 옮김), 그리고 마찬가지로 1944년 별세 직전까지
 일문으로 집필한 각론들 중에서 출판을 계획하지 않았던 원고, 또는 미완성의 초고(草稿) 등
 그 밖의 탑파 각론 예순여덟 편(김희경 옮김)으로 이루어져 있다.
· 원문의 사료적 가치를 존중하여, 오늘날의 연구성과에 따라 드러난 내용상의 오류는
 가급적 바로잡지 않았으며, 명백하게 저자의 실수로 보이는 것만 바로잡거나 주(註)를 달았다.
· 저자의 글이 아닌, 인용 한문구절의 번역문은 작은 활자로 구분하여 싣고 편자주(編者註)에
 출처를 밝혔으며, 이 중 출처가 없는 것은 한문학자 김종서(金鍾西)의 번역이다.
· 외래어는, 일본어는 일본어 발음대로, 중국어는 한자 음대로 표기했으며,
 그 밖의 외래어는 현행 외래어표기법에 맞게 표기했다.
· 일본의 연호(年號)로 표기된 연도는 모두 서기(西紀) 연도로 바꾸었다.
· 주(註)는 모두 편집자가 단 것이다.
· 이 외의 편집에 관한 세부적인 내용은 「『조선탑파의 연구 각론편』 발간에 부쳐」(pp.5–10)를
 참조하기 바란다.

The Complete Works of Ko Yu-seop, Volume 4
A Study of Korean Pagodas, Part B—Topical Treatises

This Volume is the forth one in the 10-Volume Series of the complete works by Ko Yu-seop
(1905-1944), who was the first aesthetician and historian of Korean arts, active during the
Japanese colonial rule over Korea. This Volume contains the author's topical articles on certain
pagodas picked from all works in his lifetime on Korean pagodas, compiled in two parts.
Specifically, it consists of 38 topical articles (translated by Hwang Suyoung & Kim Hee-Kyung)
from his unpublished posthumous work "A Study of Korean Pagodas (1944)," in Japanese,
which he worked on until death, and 68 other manuscripts. The latter consists of posthumous
manuscripts that appear to be drafts on specific topics he worked on until his death,
and earlier manuscripts on certain pagodas (translated by Kim Hee-Kyung).

『朝鮮塔婆의 研究 各論篇』 발간에 부쳐
'又玄 高裕燮 全集'의 네번째 권을 선보이며

학문의 길은 고독하고 곤고(困苦)한 여정이다. 그 끝 간 데 없는 길가에는 선학(先學)들의 발자취 가득한 봉우리, 후학(後學)들이 딛고 넘어서야 할 산맥이 위의(威儀)있게 자리하고 있다. 지난 시대, 특히 일제 치하에서의 그 길은 이루 말할 수 없이 험난하고 열악했으리라. 그러나 어려운 시기에도 우리 문화와 예술, 정신과 사상을 올곧게 세우는 데 천착했던 선구적 인물들이 있었으니, 오늘 우리가 누리는 학문과 예술은 지나온 역사에 아로새겨진 선인(先人)들의 피땀 어린 결실로 이루어진 것이다.

우현(又玄) 고유섭(高裕燮, 1905-1944) 선생은 그 수많았던 재사(才士)들 중에서도 우뚝 솟은 봉우리요 기백 넘치는 산맥이었다. 우리나라에서 최초로 미학과 미술사학을 전공하여 한국미술사학의 굳건한 토대를 마련한, 한국미술의 등불과 같은 존재였다. 그러나 해방과 전쟁·분단을 거쳐 오늘에 이르면서 고유섭이라는 이름은 역사의 뒤안길로 잊혀져 가고만 있다. 또한 우리의 미술사학, 오늘의 인문학은 근간을 백안시(白眼視)한 채 부유(浮遊)하고 있다. 이러한 때에, 우리는 2005년 선생의 탄신 백 주년에 즈음하여 '우현 고유섭 전집' 열 권을 기획했고, 두 해가 지난 2007년 겨울 전집의 일차분으로 제1·2권『조선미술사』상·하, 그리고 제7권『송도(松都)의 고적(古蹟)』을 선보였다. 그리고 또다시 두 해가 흐른 오늘에 이르러 두번째 결실을 거두게 되었

다. 마흔 해라는 짧은 생애에 선생이 남긴 업적은, 육십여 년이 흐른 지금에도 못다 정리될, 못다 해석될 방대하고 심오한 세계지만, 원고의 정리와 주석, 도판의 선별, 그리고 편집·디자인·장정 등 모든 면에서 완정본(完整本)이 되도록 심혈을 기울여 꾸몄다. 부디 이 전집이, 오늘의 학문과 예술의 줄기를 올바로 세우는 토대가 되고, 그리하여 점점 부박(浮薄)해지고 쇠퇴해 가는 인문학의 위상이 다시금 올곧게 설 수 있기를 바란다.

　'우현 고유섭 전집'은 지금까지 발표 출간되었던 우현 선생의 글과 저서는 물론, 그 동안 공개되지 않았던 미발표 유고, 도면 및 소묘, 그리고 소장하던 미술사 관련 유적·유물 사진 등 선생이 남긴 모든 업적을 한데 모아 엮었다. 즉 제1·2권『조선미술사』상·하, 제3·4권『조선탑파의 연구』상·하, 제5권『고려청자』, 제6권『조선건축미술사 초고』, 제7권『송도의 고적』, 제8권『우현의 미학과 미술평론』, 제9권『조선금석학(朝鮮金石學)』, 제10권『전별(餞別)의 병(甁)』이 그것이다.

　『조선탑파의 연구』는 우현 선생 사후 1948년 을유문화사(乙酉文化社)에서 처음 발간된 이래, 1975년 동화출판공사(同和出版公社)에서, 그리고 1993년 통문관(通文館)에서 각각 선보인 바 있다. 그 중 1948년판은, 우현 선생이 1936년, 1939년, 1941년 세 차례에 걸쳐『진단학보(震檀學報)』에 발표했던「조선탑파의 연구」(1936-1941)와, 선생이 세상을 떠나기 직전까지 일문(日文)으로 집필한 또 다른「조선탑파의 연구」(1944)의 '총론'이 실려 있으며, 1975년판은 우현 선생이 최후의 저술로 집필한「조선탑파의 연구」(1944) '총론'과 '각론', 그리고 1943년 일본제학진흥위원회 예술학회에서 발표한「조선탑파의 양식변천」과 그 요지로 구성되어 있고, 1993년판에는 위 두 책에 실려 있는 모든 내용이 수록되어 있다. 이 중「조선탑파의 연구」(1944) '각론'은 단행본에 실리기에 앞서『동방학지(東方學志)』제2집(연세대학교 동방학연구

소, 1955)과 『불교학보(佛敎學報)』제3·4합집(동국대학교 불교문화연구소, 1966)에 나뉘어 처음 발표된 바 있다. 이 외에 「조선탑파의 연구」(1944) '각론'에서 제외된 그 밖의 각론 원고들은 1967년 고고미술동인회에서 『한국탑파의 연구 각론 초고』라는 제목으로 선보였다.

'우현 고유섭 전집'의 제3·4권 『조선탑파의 연구』는 상권(총론편)과 하권(각론편)으로 이루어져 있다. 각론편인 이 책은, 우현 선생이 1944년 세상을 떠나기 직전까지 출판을 계획하고 '총론'과 함께 일문(日文)으로 집필하여 정서(淨書)까지 끝내 놓았던, 우리나라 각 시대의 대표적인 탑들에 관한 각론 서른여덟 편〔「조선탑파의 양식변천 각론」이라는 제목으로 『동방학지』(1955. 5)와 『불교학보』(1966. 12)에 나뉘어 발표되었음〕, 그리고 마찬가지로 1944년까지 일문으로 집필한 각론들 중에서 출판을 계획하지 않았던 원고, 또는 미완성의 초고(草稿) 등 그 밖의 탑파 각론 예순여덟 편〔『한국탑파의 연구 각론 초고』라는 제목으로 1967년에 출간되었음〕을, 각각 제1부 「조선탑파의 연구 각론 1」, 제2부 「조선탑파의 연구 각론 2」라는 제목으로 구성했다.

제1부는 일반형 및 이형(異形)의 석탑, 묘탑(墓塔), 그리고 금산사(金山寺) 육각다층석탑(六角多層石塔)과 노탑(露塔) 등 각 시대를 대표하는 탑파 서른여덟 기에 대한 논의로, 우리나라 탑파의 양식변천을 살펴볼 수 있도록 우현 선생이 엄선한 최후의 논고라 할 수 있다. 제2부는 그 밖의 각론을 묶은 것이지만, 이 역시 우현 선생의 우리나라 탑파에 관한 연구의 깊이와 폭넓은 식견을 엿볼 수 있는 업적으로, 이제는 한국 탑 연구의 일차 사료(史料)가 되었다고 해도 과언이 아니다. 수록 순서는 1967년 고고미술동인회에서 발간한 『한국탑파의 연구 각론 초고』를 따랐다.

이상의 각론 원고들 역시 그 동안 판(版)을 거듭하여 출간되었으나, 내용의 난해함, 한자식 건축용어, 주석의 부재 등으로 이 분야 전문가들도 제대로 소화해내기 힘들었던 게 사실이다. 이러한 점을 감안하여 연구자들은 물론 관심

있는 일반 독자들도 접할 수 있도록 다음과 같은 작업을 통해 새롭게 편집했다.

우선 현 세대의 독서감각에 맞도록 본문을 국한문 병기(倂記) 체제로 바꾸었고, 저자 특유의 예스러운 표현이 아닌, 일반적인 말의 한자어들은 문맥을 고려하여 매우 조심스럽게 선별적으로 우리말로 바꾸어 표기했다.

'사우(四隅)'를 '네 귀' 또는 '네 모퉁이'로, '소이연(所以然)'을 '까닭'으로, '동서(同書)'를 '같은 책'으로, '일작(一作)' '일운(一云)'을 '-라고도 한다'로, '차사(此寺)' '자사(玆寺)'를 '이 절'로, '사후강(寺後崗)'을 '절 뒤 언덕'으로, '미급(未及)하기를'을 '미치지 못하기를'로, '여사(如斯)하였으리라'를 '이러하였으리라'로, '상(上)' '하(下)' '전(前)' '후(後)'를 문맥에 따라 각각 '위' '아래' '앞' '뒤'로 고친 것은 해당 한자어를 우리말로 바꿔 표기해 준 경우이다. 탑파의 실측과 관련한 '대(大)' '고(高)' '장(長)' '후(厚)'는 문맥에 따라 각각 '크기' '높이' '길이' '두께'로 바꾸었다.

그 밖에 '이매식(二枚式)'을 '두 장씩'으로, '하등(何等)의'를 '아무런'으로 바꾸는 등 일본식 한자를 우리말로 바로잡았고, 일본 연호(年號)도 서기 연도로 바꾸었으며, '이조(李朝)' '이씨조(李氏朝)'는 '조선조'로 바꾸어, 이 책에서 '우리나라'를 지칭하는 말로 쓰인 '조선'이라는 말과 구분했다.

우현 선생은 생전에 미술사 제반 분야를 연구하면서 당시 유물·유적을 담은 사진 수백 점을 소장해 왔는데(그 대부분은 경성제대 즉 지금의 서울대 소장 유리원판 사진들이며, 일부는 직접 촬영한 것이다), 이 책을 편집하면서 이 사진들과『조선고적도보(朝鮮古蹟圖譜)』등 당시 문헌의 사진을 사용했으며, 책 말미의 도판목록에 각 사진의 출처를 밝혀 두었다. 또한 책 앞부분에는 이 책에 대한 '해제'를 실었으며, 본문에 인용한 한문구절은 기존의 번역을 인용하거나 새로 번역하여 원문과 구별되도록 작은 활자로 실어 주었다.

또 책 말미에는 어려운 한자어 또는 전문용어에 대한 '어휘풀이'를 실어 주

었다. 이 책이 집필될 당시는 우리 건축사(建築史)는 물론 탑에 관한 미술사적 이론이 정립되어 있지 않은 때라, 일본식 또는 중국식 한자어로 된 건축용어들이 구별 없이 사용되고 있는데, 이를 오늘날의 건축용어로 또는 쉽게 풀어서 설명하는 일은 그야말로 지난한 작업이었다. 이를 위해 여러 건축사전 그리고 한자 사전과 일본어 사전을 참조하여 풀이를 달았다. 한 가지 밝혀 둘 것은, 우현 선생은 이 책에서 서까래를 의미하는 '椽'을 대부분 '緣'으로 쓰고 있는데, 『다이지린(大辭林)』(松村明 編, 三省堂, 1988)이라는 일본어 사전을 통해 두 글자가 같은 의미로도 쓰임을 확인할 수 있었고, 따라서 고치지 않고 그대로 두었다. 끝으로 각 글의 '수록문 출처'와 우현 선생의 생애를 한눈에 볼 수 있도록 작성한 '고유섭 연보'를 덧붙였다.

편집자로서 행한 이러한 노력들이 행여 저자의 의도나 글의 순수함을 방해하거나 오전(誤傳)하지 않도록 조심에 조심을 거듭했으나, 혹여 잘못이 있다면 바로잡아지도록 강호제현(江湖諸賢)의 애정 어린 질정을 바란다.

이 책을 출간하기까지 많은 분들의 도움이 있었다. 우현 선생의 문도(門徒) 초우(蕉雨) 황수영(黃壽永) 선생께서는 우현 선생 사후 그 방대한 양의 원고를 육십여 년 간 소중하게 간직해 오시면서 지금까지 많은 유저(遺著)를 간행하셨으며, 미발표 원고 및 여러 자료들도 훼손 없이 소중하게 보관해 오셨고, 이 모든 원고를 이번 전집 작업에 흔쾌히 제공해 주셨으니, 이번 전집이 출간되기까지 황수영 선생께서 가장 큰 힘이 되어 주셨음을 밝히지 않을 수 없다. 또한 일문으로 집필된 이 책의 제1부 「조선탑파의 연구 각론 1」 중 1-26번은 황수영 선생의 번역임을 밝혀 둔다.

또한, 수묵(樹默) 진홍섭(秦弘燮) 선생, 석남(石南) 이경성(李慶成) 선생, 그리고 우현 선생의 차녀 고병복(高秉福) 선생은 황수영 선생과 함께 '우현 고유섭 전집 발간 위원회'의 '자문위원'이 되어 주심으로써 큰 힘을 실어 주셨

다. 그러나 애석하게도 이경성 선생께서는, 전집의 이차분 발간작업이 한창 진행 중이던 지난 2009년 11월 우리 곁을 떠나가시고 말았다. 이 자리를 빌려 삼가 고인의 명복을 빈다.

이 책의 제1부 중 27-38번과 제2부 「조선탑파의 연구 각론 2」는 미술사학자 김희경(金禧庚) 선생의 번역으로, 선생은 이번 원고의 검토를 맡아 오기(誤記)나 오역(誤譯) 등을 바로잡아 주셨다. 불교미술사학자 이기선(李基善) 선생은 책의 구성, 원고의 교정·교열, 어휘풀이 작성 등 많은 조언과 도움을 주셨다. 미술사학자 강병희(康炳喜) 선생은 이 책의 해제를 집필해 주셨으며, 한문학자 김종서(金鍾西) 선생은 본문의 일부 한문 인용구절을 원전과 대조하여 번역해 주시고 어휘풀이 작성에도 도움을 주셨다. 이 책을 위해 애정을 쏟아 주신 모든 분들께 이 자리를 빌려 진심으로 감사드린다. 더불어 이 책의 책임 편집은 백태남(白泰男)·조윤형(趙尹衡)이 담당했음을 밝혀 둔다.

황수영 선생께서 보관하던 우현 선생의 유고 및 자료들을 오래 전부터 넘겨받아 보관해 오던 동국대학교 도서관에서는, 전집 발간을 위한 원고와 자료 사용에 적극적으로 협조해 주었다. 동국대 도서관 측에도 이 자리를 빌려 감사드린다.

끝으로, 인천은 우현 선생이 태어나서 자란 고향으로, 이러한 인연으로 인천문화재단에서 이번 전집의 간행에 동참하여 출간비용 일부를 지원해 주었다. 인천문화재단 초대 대표 최원식(崔元植) 교수, 그리고 현 심갑섭(沈甲燮) 대표께 깊이 감사드린다.

2009년 11월
열화당

解題
사료(史料)가 된 탑파 연구의 흔적들

강병희(康炳喜) 미술사학자

1.

『조선탑파의 연구』하권은 고유섭(高裕燮, 1905-1944)이 생의 마지막까지 출판을 위해 준비 중이었던 「조선탑파의 연구」(1944) 중 각론 부분 서른여덟 기, 그리고 그 외 자료로 남겨진 예순여덟 기의 탑파들 각 항목에 대한 서술을 각각 제1부와 제2부로 나누어 싣고 있다.

따라서 제1부는 『조선탑파의 연구』상권 제2부에 편집되어 있는 총론(1944)과 함께 읽어야 한다. 각 항목의 순서도 총론 서술에 따라, 후대의 예라도 목탑의 예를 앞세우고, 이어 석탑들을 시원양식, 전형양식, 제3기 작품, 신라말 이형양식(異形樣式) 순으로 배열했다. 이러한 편집의 의도는 학문적 논증이 뒷받침된 미술사 연구를 지향하기 위해 고려된 방안이라고 생각된다.

역사 서술에서는 인용된 사료를 반드시 원문대로 첨부하여 읽는 사람으로 하여금 판단 근거로 삼게 한다. 미술사는 각 유물이 하나의 사료이다. 양식적 분석을 토대로 서술하는 미술사에서 그 원자료를 첨부하여, 필요하다면 이를 검토할 수 있도록 설계한 것이다. 이는 원문의 흐름 속에서 모두 드러낼 수 없는 각 탑의 양식적 특징과 관련 자료를 균형있게 전달하여, 이를 통해 논문을 읽는 사람들로 하여금 원문의 내용을 독자적으로 확인해 볼 수 있게 한다.

제2부에는 탑파 연구를 위해 수집한 자료 중 제1부에 포함되지 않은 나머지 예순여덟 기의 각론이 편집되어 있다. 여기에는 많은 고려시대 탑들과 일부 승탑(僧塔)도 포함되어 있어 그가 수행하고자 했던 연구의 범위를 짐작케 한다. 이는 출간을 위한 필자의 완전한 검토가 이루어진 내용은 아닐 것이나, 그의 높은 식견을 참조할 수 있다는 점에서 여전히 가치가 있다. 이 책에서는 필자가 답사 시에 첨부하여 그려 놓은 그림들까지 관련 사진자료와 함께 수록하여 자료적인 가치를 더욱 높였다.

더구나 우리나라는 해방과 함께 남북으로 나뉘어, 북쪽에 있는 고려시대 주요 탑들은 현재 답사할 수 없는 상황이기 때문에 남쪽에 있는 탑들도 통일된 연구를 진행하기에 어려움이 있는데, 이 자료들은 이러한 난관을 다소나마 해소하는 데 큰 기여를 하고 있다.

2.

대체로 각론 각 항에서는, 첫째 관련 사료를 점검하고 특히 절터가 밝혀진 경우는 해당 사찰 창건에 얽힌 역사를 서술하며, 둘째 탑이 있는 장소와 위치에 관해 서술하고, 셋째 탑의 전경과 현재 상황에 대해 간략히 언급한 후, 넷째 지대석부터 기단부·탑신부·상륜부의 순서대로 양식과 결구의 형식 등을 서술하고, 다섯째 양식적 특징을 정리한 후 이와 비교되는 탑과의 관계를 밝혔으며, 여섯째 이 과정을 통해 얻은 양식적 소견을 관련 사료나 방증자료와 함께 통합적으로 분석하여 양식사적 연대를 정하였다. 그리고 마지막으로 탑의 비례와 균형 등에 관한 감상을 통해 미적 성취의 문제를 살피며 끝을 맺는다.

탑파 자료들을 각각 하나의 객관적인 사료로 정립시키기 위한 검토 과정이, 정형화한 틀로 자리잡고 있음을 볼 수 있다.

다만 이 책 제2부의 각론들은 출판을 위해 정서되지 않은 연구자료로, 이들 중에는 간혹 관련 양식에 관한 견해가 정리가 안 된 듯, 훗날 유사한 양식을 가

지고 있는 유물과의 비교를 기약하고 있는 경우도 있다.

이와 같은 각론 서술에서는 방대한 문헌자료의 섭렵과 적용, 중요 변화의 흐름을 대표하는 양식의 문법적 파악을 위한 엄밀한 양식사적 판별, 뛰어난 미적 직관력 등이 돋보인다. 그는 『삼국사기』 『삼국유사』 『고려사』 『조선왕조실록』 등의 정사류(正史類)는 물론 『동국여지승람』 등의 지리지, 사찰에 남아 있는 기록, 각종 금석문, 일부 문집 등의 방대한 기록들을 찾아 방증자료로 삼고 있는데, 물론 당시에도 가쓰라기 스에지(葛城末治)의 『조선금석총람(朝鮮金石總覽)』(1913-1919)과 이능화(李能和)의 『조선불교통사(朝鮮佛敎通史)』(1918) 등이 간행되어 있기는 했지만 실로 많은 시간과 노력이 필요한 작업이었음을 짐작할 수 있다. 『조선미술사급미학논고(朝鮮美術史及美學論攷)』에 실린 이병도(李丙燾)의 서문 중 다음과 같은 대목에서 이같은 정황을 확인할 수 있다.

"그가 돌아가기 수년 전에 내가 고적답사(古蹟踏査) 관계로 개성에 갔을 때 그는 숙아(宿疴)로 누워 있었는데, 방문한 나를 위하여 일부러 응접실로 나와 접하여 주었다. 창백한 얼굴을 보고 나는 그를 위로해 주며 담화를 오래 계속치 않고 일어서려 하였으나, 그는 자꾸 학문에 관한 이야기를 꺼내 놓으며 또는 서재로 들어가 『고려사』 한 권을 가지고 나와 의심난 곳을 나에게 묻기도 하였다. 그 『고려사』인즉 일본국서간행회본(日本國書刊行會本)인데 그가 넘기는 페이지마다 구두점과 방점으로 가득 차 있음을 보았다. 나는 놀라 혼잣말로 이 친구가 이렇게 연구를 하니 병이 나지 아니할 수가 있나 하고 그에게 재삼 '무리하지 말라'는 권고의 말을 남기고 작별하였다."

각론에서 확인되는, 그의 각 분야를 통합한 양식사적 방법론은 후대의 연구 조사에서 그 정밀함이 확인된다. 그의 양식적 서술은 시원양식과 전형양식의

초기 예 등과 같이, 주요 변화의 흐름을 대표하는 탑들의 양식을 또 다른 양식적 판단의 기준으로 삼는다. 각 양식은 그 과정을 위해 머릿속에 그대로 그려진 듯이 숙지되어, 하나의 모본, 즉 양식 판단을 위한 하나의 문법이 된다.

그의 분석에 의해 무왕대(武王代) 조성으로 수정된 미륵사지(彌勒寺址) 석탑에서는 2009년 1월 이를 증명해 주는 사리구와 명문이 발견되었다. 또한 '팔상전(捌相殿)'이라는 액이 있어 전각의 성격을 보이고 있으나 조형상 탑으로서의 형식을 구비하고 있다는 점에서 조선시대의 목조탑, 혹은 남아 있는 가장 오래된 목조탑의 예로서 필자가 주목하였던 법주사(法住寺) 팔상전에서는, 1968년 해체 복원 시 심주 밑에서 사리장엄구가 발견되기도 했다.

그리고 무엇보다 신선하게 다가오는 것은 미적 직관력에 의한 탑의 외형적 비례와 균형에 관한 지적이다. 고선사지(高仙寺址) 삼층석탑이 "탑의 크기에 비하여 상륜부가 약간 섬약과희(纖弱過餘)한 느낌이 있다"거나, 나원리(羅原里) 오층석탑의 "방립(方立) 노반의 방대함과 초층 탑신의 방대함이 갖는 위세적인 위압감"을 지적하거나, 경주 낭산(狼山) 동록(東麓) 폐사지 삼층석탑의 "초층 탑신이 위압적으로 큰 점, 노반이 비교적 큰 점, 이같은 점들은 전체로 하여금 중후한 느낌을 갖게 하고 있다"라거나, 장항리사지(獐項里寺址) 서오층석탑이 "하층 기단 갑석 상부에 있는 이층 조출이, 단층형의 그것은 비교적 섬약하고 귀복형의 그것은 비교적 크며, 상층 기단 갑석 상부에 있는 이단조(二段造)의 지대형과 연(緣)이 비교적 두꺼움에 대하여 부연이 섬약한 것은 기단에 있어서 횡압력이 크고 입면이 섬약함을 느끼게 한다"라거나, 산청 지리산 단속사지(斷俗寺址) 동삼층석탑의 "하층 기단이 현저하게 고대하여 약소한 상층 기단과 균형이 맞지 않으며, 상단 갑석에 있어서도 연광 및 탑신 받침의 단층형 조출이 섬소하여 어울리지 못한다" 등등, 그의 예민한 시각은 사진 속에서도 금방 확인이 된다.

이 점은 탑의 미적 고찰만이 아니라 양식사적 분석을 위해서도 필요한 덕목

이다. 「평창 월정사(月精寺) 팔각구층탑」에서

"월정사탑에서 불안을 느끼게 하는 것은 하단의 너비가 상단의 너비와 대차 없고 기단은 고험(高險)하게 보이며, 또 기단 위에 실린 구층 탑신 폭도 그다지 좁지 않아 그 중압이 심한 곳에 있는 듯하다. 생각건대 하단에서의 그와 같은 수법이 통식으로 된 것은 일부 묘탑(墓塔)의 기단 형식에 있다. 묘탑에서는 일반적으로 규모가 작기 때문에 그다지 불안을 느끼지 않으나 월정사탑에 있어 삼십육 척이나 되는 대탑에서는 오히려 기단의 부유(浮遊)를 느끼게 하여 성공한 것이라 말하기 어렵다."

라고 지적했는데, 근래에 현재의 탑 기단 아래에서 또 다른 구조물이 확인된 사실에서 양식을 읽어내는 그의 능력에 새삼 경이를 표하게 된다.

3.
이 책에 수록된 백여섯 개 항목의 각론들은 그의 각고의 노력을 대변해 준다. 교통이 발달한 지금도 한 곳의 탑을 답사하려면 하루가 걸리고, 조사 후 사진과 관련 자료들을 찾아 정리하려면 또 적지 않은 시간이 소요된다. 답사 또한 순탄하지만은 않다. 1934년 『신동아』에 실린 「사찰순례기」에서 그의 어려웠던 학문적 여정을 잠시 엿볼 수 있다.

"…신륵사(神勒寺)에서 예정과 같이 유숙(留宿)하지 못하게 되고 읍내에 다시 들어와 본즉, 여정의 관계로 다시 고달원(高達院)까지 발정(發程)하지 못하게 되어 이는 후일로 미루었다. 익일 여주서 원주로 향할 때에 중도 문막 부근에서 잠깐 내렸다가 흥법사지(興法寺址)와 그 유물을 구경하려고 입로(入路) 어구에서 자동차를 부탁하였으나, 초행길이라 운전수에게만 맡겼더니 아

무 소리 없이 목적지를 지나치고 말았다. 분하기 짝이 없었으나 별 도리 없이 원주로 들어섰다. …하진부(下珍富) 월정교에서 하차할 때는 겨울날도 다 저문 오후 다섯 시였다. 그곳에서 월정사(月精寺)까지 이십 리라 한다. 기한(飢寒)이 심하나 갈 길은 가야 한다. 먼 산에 눈이 끼고 저녁 올빼미 소리가 음흉하게 산곡을 울린다. 검푸른 하늘에는 아직도 석조(夕照)가 남을 듯 말 듯하였는데 언월(偃月)은 이미 높이 뜨고 별 하나 별 셋 반짝이기 시작한다. 울울(鬱鬱)한 송림 속에선 알지 못할 짐승의 소리가 나고 살얼음 밑으로 흐르는 물소리도 우렁차게 들린다. 폐천장림(蔽天長林) 속으로 기어들 때는 이미 사문(寺門)에 도착된 때이다. 사역 석축을 끼고 돌 적에는 칠야(漆夜)에 보이는 것이 없었으나 사관(寺觀)의 속됨을 눈감고 느꼈다. 이날은 사전(寺前)의 승사속관(僧舍俗館)에서 일야(一夜)를 새웠다."

조선 탑파의 각론들은 이렇게 수집되었고, 이를 기초로 『조선탑파의 연구』가 씌어진 것이다.

차례

제II부 조선탑파의 연구 각론 2

제 I 부 朝鮮塔婆의 研究 各論 一 完成度 높은 論考 (三十八基)

천구백사십사년 별세 직전까지, 저자가 출판을 계획하고

총론과 함께 일문(日文)으로 집필하여 정서(淨書)까지 끝내 놓았던,

우리나라 각 시대의 대표적인 탑 서른여덟 기(基)에 관한 각론으로,

천구백오십오년 오월 『동방학지(東方學志)』 제이집과 천구백육십육년

십이월 『불교학보(佛教學報)』 제삼·사 합집에 나뉘어 처음 발표되었다.

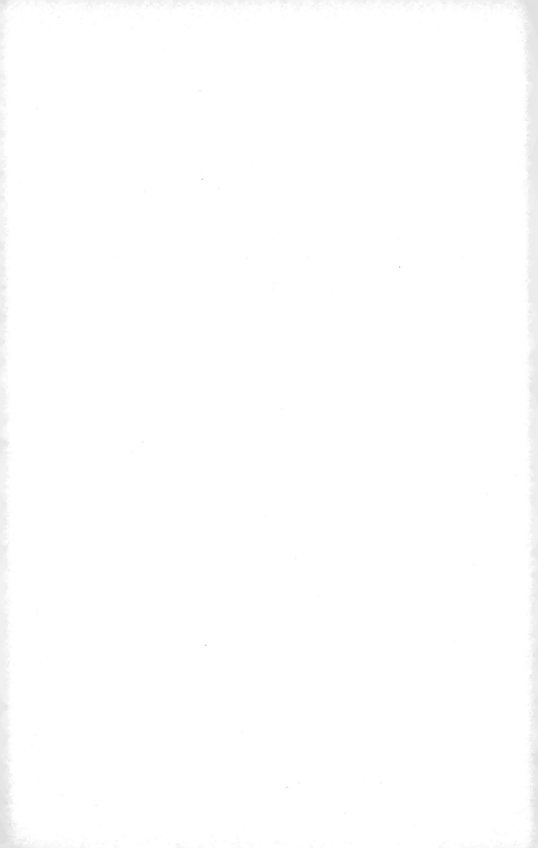

1. 보은 법주사(法住寺) 목조오층탑〔팔상전(捌相殿)〕
충청북도 보은군(報恩郡) 속리면(俗離面) 사내리(舍乃里)

속리산(俗離山)의 법주사는 현재 우리나라의 삼십일본산(三十一本山)의 하나
이다. 산호(山號)를 속리산이라 하는데 따로 광명산(光明山)·미지산(彌智
山)·구봉산(九峯山) 등의 이름이 있다. 일찍이 신라 때 중사(中祀)를 받들었
다. 혜공왕(惠恭王) 2년(766) 진표율사(眞表律師)가 입산하는 길에 한 행인
(行人)이 있어 스승의 덕을 사모하여 낙발(落髮) 출가하였던 사실로 말미암아
속리산이라 부른다 하니, 무릇 연문생의(緣文生義)의 따위라고 할 것이다. 신
라말의 문장이었던 최치원(崔致遠)의 시에,

　道不遠人人遠道 山非離俗俗離山
　도는 사람과 멀지 않은데 사람이 도를 멀리하고, 산은 세속과 떨어지지 않았는데 세속이
산과 떨어지네.

이라고 있다고 전한다.
　법주사 가람창기(伽藍創起)에 대해서는 예로부터 전하여 말하기를,

　寺之初創 在新羅二十三世眞興王十四年癸酉… 義信和尙 往天竺求法 白騾駄經
而來住故稱法住寺〔이능화(李能和) 저, 『조선불교통사(朝鮮佛敎通史)』하편,
'의신태축경어법사(義信駄竺經於法寺)'조 및 사전(寺傳)〕
　절을 처음 창건한 것은 신라 24세 진흥왕 4년 계유(553)… 의신화상(義信和尙)이 천축에

가서 법을 구하여 흰 노새에 경전을 싣고 와 머물렀으므로 법주사(法住寺)라고 일컬은 것이다.

라 하였다. 이 가람창기는 그 나온 곳을 모르거니와 "흰 노새에 경전을 싣고 천축으로부터 왔다"는 고사는 『불조통기(佛祖統記)』에 보이는 "摩騰 竺法蘭 漢明帝時以白馬馱經自天竺來 마등(摩騰)·축법란(竺法蘭)이 한나라 명제(明帝) 때 백마에 경전을 싣고 천축으로부터 왔다"라 한 것을 따른 것으로서, 무릇 가람 창건의 고고(高古)함을 과시하기 위한 부회일 것이다. 당시 신라 불교로서는 겨우 초창기에 속하여 명승들은 거의 당지(唐地)로 법을 구하되 나아가 서행(西行)하는 자 없었으며 가람의 창설도 도심인 경주를 벗어나지 못하였다. 때의 보은군은 삼년산군(三年山郡)이라 부르고 신라에서는 변경의 땅이었다. 의신(義信)의 전기가 벌써 불명하고, 보은의 땅은 아직도 화외(化外)에 속하였다. 『동국여지승람(東國輿地勝覽)』〔권16, 「보은(報恩) 불우(佛宇)」, '법주사'〕에는 의신을 전하였으되 세대를 말하지는 않았다.

世傳 新羅僧義信 以白騾馱經而來 始建此寺 聖德王重修 有石槽 石橋 石瓮 石鑊 寺中有珊瑚殿金身丈六像 門前有鑄銅幢 樣甚高 其一面刻云 統和二十四年造 又有 高麗密直代言李叔琪所撰僧慈淨碑銘

세상에 전해지기를 신라 승려 의신이 흰 노새에 경전을 싣고 와서 이 절을 처음 지었다고 한다. 성덕왕(聖德王) 때 중수하였는데 석조(石槽)·석교(石橋)·석옹(石瓮)·석확(石鑊)이 있다. 절 가운데 산호전(珊瑚殿)에는 금칠한 장륙존상(丈六尊像)이 있고 문 앞에는 동으로 주조한 당간(幢竿)이 있는데 그 모양이 매우 높다. 그 한 면에 새겨져 있기를 "통화(統和) 24년 조성"이라 하였고, 또 고려 밀직대언(密直代言) 이숙기(李叔琪)가 찬한 승려 자정(慈淨)의 비명(碑銘)이 있다.

의신은 아마도 성덕왕(702) 이전의 대덕(大德)이었을 것이다. 오늘날 경내

에 남아 있는 석조물의 일부에는 성덕왕조의 유물로 볼 수도 있는 것이 다소 있다. 동(洞) 안에 있는 상환암(上歡庵)·복천암(福泉庵)·중사자암(中獅子庵) 등과 같은 것도 모두 성덕왕 19년(720)의 창건이라고 전하고 있어, 법주사의 성덕왕대 중수의 설은 대략 신용하여도 좋을 듯하다.

『동국여지승람』에는 다시 속리산에 대하여,

在縣東四十四里 九峯突起 亦名九峯山 新羅時稱俗離岳 躋中祀
고을 동쪽 사십사 리에 있다. 아홉 봉우리가 불쑥 솟아서 또한 구봉산(九峯山)이라고도 한다. 신라 때는 속리악(俗離岳)이라고 일컬었고 중악(中岳)으로 제사를 올렸다.

라 하고 다시 이어서,

山下有八橋九遙之號 山之兩岸 紆餘開豁 自此至彼 望至遙遙 疑其地盡 而至則又望遙遙 如此九轉而乃抵于法住寺 故名九遙 九遙之中 一水廻環曲轉 每曲有橋摠八 故名八橋 第一橋曰水精橋 橋上有飛閣 人從閣中行 今則閣壞而橋存焉…
산 아래에 팔교(八橋)와 구요(九遙)의 이름이 있는데, 산 양쪽 언덕이 빙빙 두르다가 툭 트여 이쪽에서 저쪽까지 바라다보면 멀고 아득하여 그 땅이 끝난 것인가 의심스럽다가, 이르러서 또 바라보면 멀고 아득하니 이렇게 아홉 번 돌아 나가자 비로소 법주사에 닿기 때문에 이름을 구요라고 한다. 구요 속에는 물 한 줄기가 회돌아 들고 돌아 굽이쳐 꺾이는데, 한 굽이마다 다리가 있어 그 다리가 도합 여덟이기 때문에 팔교라고 이름 붙인 것이다. 제일 첫 다리는 수정교(水精橋)이니, 다리 위에 비각(飛閣)이 있어 사람들이 이 각(閣) 속으로 다녔는데, 지금은 각은 무너지고 다리만 남아 있다.…

이라고 하였다. 이곳에 팔교구요(八橋九遙)의 칭호가 있는 것은 곧 일고(一考)를 요하는 것으로서, 『삼국유사(三國遺事)』권4, 「의해(義解)」제5에 보이는 '진표전간(眞表傳簡)'과 '관동풍악발연수석기(關東楓岳鉢淵藪石記)'〔발

연수사(鉢淵藪寺) 주지 영잠(瑩岑) 지음, 고려 신종(神宗) 2년(1199) 기미 입석(立石)〕 사이에 다소의 차이는 있으나 '석기(石記)'를 주로 하여 초록(抄錄)해 본다면 다음과 같다.

眞表律師 全州碧骨郡都那山村大井里人也(傳簡云 完山州 萬頃縣人) 年至十二往… 金山藪順濟法師處容染(傳簡云 投金山寺 崇濟法師講下) 濟授沙彌戒法 傳教供養次第秘法一卷 占察善惡業報經二卷… 師奉教辭退 遍歷名山 年已二十七歲 於上元元年庚子… 詣保安縣 入邊山不思議房… 師勤求戒法於彌勒像前 三年而未得授記 發憤捨身崗下… 地藏菩薩手搖金錫 來爲加持… 遂與袈裟及鉢(傳簡云 地藏菩薩現授淨戒 時卽 唐開元 二十八年庚辰 師時齡二十餘三矣) 師感其靈應 倍加精進(傳簡云 乃移靈山寺 又懃勇如初云云) 滿三七日 卽得天眼 見兜率天衆來儀之相 於是地藏慈氏現前… 地藏授與戒本 慈氏復與二栍 一題曰九者 一題八者 告師曰 此二簡子者 是吾手指骨 此喻始本二覺 又九者法爾 八者新熏成佛種子 以此當知果報 汝捨此身 受大國王身 後生於兜率 如是語已 兩聖卽隱(傳簡云 懃勇如初 果感彌力 現授占察經兩卷 並證果簡子一百八十九介 謂曰 於中第八簡子 喻新得妙戒 第九簡子 喻增得具戒 斯二簡子是我手指骨 餘皆沈檀木造 喻諸煩惱 汝以此傳法於世作濟人津筏) 時壬寅(新羅 聖德王 二十一年)四月二十七日也 師受教法已 欲創金山寺 下山而來… (寺成後) 師出金山… 欲覓創寺鎭長修道之處… 行至俗離山洞裏 見吉祥草所生處而識之 還向溟州… 行至高城郡 入皆骨山 始創鉢淵藪 開占察法會 住七年… 師出鉢淵 復到不思議房 然後往詣家邑謁父 或到眞門大德房居住 時俗離山大德永深 與大德融宗佛陀等 同詣律師所… 願授法門… 師乃傳教灌頂 遂與袈裟及鉢供養次第秘法一卷 日察善惡業報經二卷 一百八十九栍 復與彌勒眞栍九者八者 誡曰 九者法爾 八者新熏成佛種子 我已付囑汝等 持此還歸俗離山 山有吉祥草生處 於此創立精舍 依此教法 廣度人天 流布後世 永深等奉教 直往俗離 尋吉祥草生處 創寺名曰吉祥 永深於此始設占察法會 律師與父復到鉢淵 同修道業而終孝之

진표율사는 전주 벽골군(碧骨郡) 도나산촌(都那山村) 대정리(大井里) 사람이다.〔간책(簡冊)에 의하면 완산주(完山州) 만경현(萬頃縣) 사람이라 하였다―저자〕 나이가 열두 살이 되어… 금산수(金山藪) 순제법사(順濟法師)에게로 찾아가 중이 되니〔간책에 의하면 금산사(金山寺) 숭제법사(崇濟法師)―저자〕 순제가 중의 계법을 주고 『공양차제비법(供養次第秘法)』 한 권과 『점찰선악업보경(占察善惡業報經)』 두 권을 전했다.… 율사는 교시를 받들고 물러나와 유명한 산으로 두루 돌아다니더니 나이가 벌써 이십칠 세 되던 상원(上元) 원년 경자에… 보안현(保安縣)을 찾아 변산(邊山) 불사의방(不思議房)에 들어갔다.… 부지런히 미륵상 앞에서 계법을 구하였으나 삼 년이 되어도 수기(授記)를 받지 못했다. 그는 분발하여 바위 아래로 몸을 던졌더니… 지장보살이 손으로 지팡이를 흔들면서 와서… 이때야 가사와 바리때를 주었다.〔간책에 전해진다. 지장보살이 현신하여 정계(淨戒)를 주었는데 때는 곧 당나라 개원 28년 경진으로 율사의 그때 나이는 이십삼 세였다―저자〕 율사가 그 영험에 감복하여 전보다 갑절이나 정진을 계속하니〔간책에 전해진다. 바로 영산사(靈山寺)로 옮겼고 또 처음과 같이 부지런하고 용맹하게 정진하였다고 이른다―저자〕 만 이십일일 만에 곧 천안(天眼)을 얻어 도솔천 무리들이 오는 광경을 보았다. 이때야 지장·미륵보살이 나타나… 지장보살은 계본(戒本)을 주고 미륵보살은 다시 패쪽 두 개를 주었다. 하나에는 '아홉번째 간자〔九者〕', 다른 하나에는 '여덟번째 간자〔八者〕'라고 씌었는데 율사에게 말하기를, "이 두 패쪽은 바로 내 손가락 뼈이니 이는 처음 되는 근본이 두 가지 깨달음이라는 것을 비유한 것이다. 또 구자는 바로 불법이요 팔자는 새로 부처가 되는 씨앗인바 이로써 마땅히 과보를 알 것이다. 너는 지금의 몸을 버리고 대국왕의 몸을 받아 후생은 도솔천에 날지어다" 하여 말을 마치자 두 보살은 사라지니〔간책에 다음과 같이 전해진다. 처음과 같이 부지런하고 용맹하게 정진하여 과연 미륵을 감동시키니 (미륵이) 현신하여 『점찰경(占察經)』 두 권과 함께 증과간자(證果簡子) 백여든아홉 개를 전해 주며 이르기를, "가운데 제팔간자(第八簡子)는 새로 얻은 묘계(妙戒)를 비유한 것이고, 제구간자(第九簡子)는 구족계(具足戒)를 증득(證得)함을 비유한 것이니 이 두 간자는 바로 나의 손가락뼈이고, 남은 것은 모두 침단목(沈檀木)으로 만든 것으로 모든 번뇌를 비유한 것이니, 너는 이것을 가지고 세상에 법을 전하여 인간 세상을 제도하는 뗏목으로 삼도록 하라"고 하였다―저자〕 때는 임인(신라 성덕왕 21년―저자) 4월 27일이었다. 율사가 교법을 받은 후 금산사를 세우고자 산에서 내려와… (절이 완성된 후―저자) 금산사를 떠나… 절을 세워 오랫동안 수

도할 자리를 찾고자… 속리산 동구 안까지 이르러 길상초(吉祥草)가 나는 자리가 있어 이 것을 표시해 두고 돌아나와 명주를 향하여 가다… 고성군까지 와서 개골산으로 들어가 비 로소 발연수를 세우고 점찰법회를 열고 칠 년을 머물렀다.… 율사는 발연을 떠나 다시 불사 의방으로 왔다가 그후에야 고향을 찾아가서 아버지를 뵙고 더러는 진문(眞門) 대덕의 처소 에 가서 머물기도 하였다. 이때에 속리산의 중 영심(永深)이 융종(融宗)·불타(佛陀) 등과 함께 율사의 처소를 찾아가 청했다.… "불교에 들어가는 이치를 가르쳐 주소서"… 율사가 그제야 교를 전하고 머리를 물로 씻어 주며 드디어 가사 및 바리때, 그리고『공양차제비법』 한 권과『점찰선악업보경』 두 권과 패쪽 백여든아홉 개를 주었다. 다시 미륵 참 패쪽 '구 자' '팔자' 를 주면서 경계하기를, "구자라는 것은 불법이요 팔자라는 것은 새로 부처가 되 는 씨앗이다. 내가 이미 너희들에게 부탁하노니, 이것을 가지고 속리산으로 가면 산에 길상 초가 난 곳이 있을 터이니 거기다가 절을 세우고 이 교법에 의하여 널리 산 사람과 죽은 사 람을 구하고 후세에 전파하라"고 하였다. 영심 등이 교시를 받들고 바로 속리산으로 가서 길상초가 난 곳을 찾아서 절을 세우고 절 이름을 길상사(吉祥寺)라 하고 영심이 여기서 비 로소 점찰법회를 배설하였다. 율사는 그의 아버지와 함께 다시 발연으로 가서 함께 도를 닦 으면서 아버지에게 세상을 마칠 때까지 효성을 다하였다.[2]

　　법주사 행로(行路)에 있어서 팔교구요(八橋九遙)의 칭호는 이 미륵진생(彌 勒眞牲)의 구법(九法)·팔종자(八種子)에 연기(緣起)한다고 할 것이다. 그리 고 법주사가 진표율사보다는 그 법을 전한 영심 등에 의하여 대성하였음을 알 겠고, 길상사와 법주사의 연관관계는 불명하지만 만약 혜공왕대의 중창설을 믿는다면 진표보다는 영심에게 그 실제의 가능성이 있다고 하겠다. 『동국여지 승람』에는 이 외에 속리산의 서쪽에 속리사(俗離寺)가 있다고도 전하고 있으 나 그 성질 여하도 불명하다.

　　그리하여 법주사가 통일기 신라의 명찰이었던 사실은 이에 의하여 알 수 있 다. 그리고 다시 고려에 들어서도 국가 요찰의 하나였다. 천수(天授) 원년[후 량(後梁) 정명(貞明) 4년, 918년] 고려 태조(太祖)의 아들 증통국사(證通國師)

는 태조의 명을 받들어 중즙(重葺)하고 이곳에 살았으며, 숙종 6년(1101) 대각국사(大覺國師) 의천(義天)이 살아서 병이 나매 왕이 행행(行幸) 위문하고 인왕경회(仁王經會)를 마련하여 반승(飯僧)함이 삼만이었고, 충렬왕(忠烈王)도 이곳에 행행하였고 공민왕(恭愍王)도 행행하였다. 충혜왕대(忠惠王代)에는 자정국존(慈淨國尊)이 주석(住錫)하였고 공민왕대에는 태고왕사(太古王師)가 주석하였다. 모두 일대의 종장(宗匠)들이다. 그후 국가적 존숭가호(尊崇加護)가 비범하였으며 조선조에 들어서도 태조·세조의 행행이 있었고, 왕가의 원당(願堂), 종친의 태실(胎室), 기타 각종 시설이 적지 않았고 비록 말세를 맞아서도 아직도 법등(法燈)이 끊이지 않았다. 나대(羅代) 이후 많은 상설(像設)이 있어서 시대의 겁운(劫運)에 변천을 거듭하였다 하더라도 현존하는 많은 법기(法器)에는 또한 수상한 것이 있다. 그 중에서도 조선 유일의 목조탑파가 현존함은 다행이라고 할 것이다.(도판 1)

탑은 단층의 석제 기단(基壇) 위에 있고, 단의 중앙에는 사면 석계(石階)를 설치하였다. 동서 기단의 일단으로부터 흙담이 동편으로 쌓여 있어 '俗離山法住寺(속리산법주사)' 라고 한 단각(單脚) 산문(山門)이 있는데 이것은 말세(末世)의 시구(施構)로서 탑의 위엄·풍치를 손상함이 많다. 단상(壇上) 탑신은 초층·이층 모두 방(方) 오간(五間), 삼층·사층은 방 삼간(三間), 그리고 제오층만은 탑신이 없고, 제사층 옥정(屋頂)의 박배(朴排)와 제오층의 큰 액방(額枋)이 겹쳐 있으되 각층 사이의 격리 비율의 조화를 잃지 않고 있다. 그런데 이 탑이 횡폭(橫幅)에서 넓고 총 높이 약 팔십 척에 대하여 초층 한 변의 변길이가 약 삼십칠 척 오 촌, 곧 총 높이의 약 이분의 일의 너비를 갖고 있다. 제삼층의 방(方) 삼간의 옥신을 중심으로 하고 그 외방에 다시 좌우 일간을 추가한 것이 초층의 평면으로서 얼마나 그 밑넓이가 큰가를 볼 수 있다. 다시 제사층의 중앙 일간의 너비가 이하 여러 층의 중앙간(中央間)과 같은 폭을 갖고 있어 이 탑의 체간(體幹)에서 둔대함을 느끼게 한다. 이같은 점은 또 각층 옥신

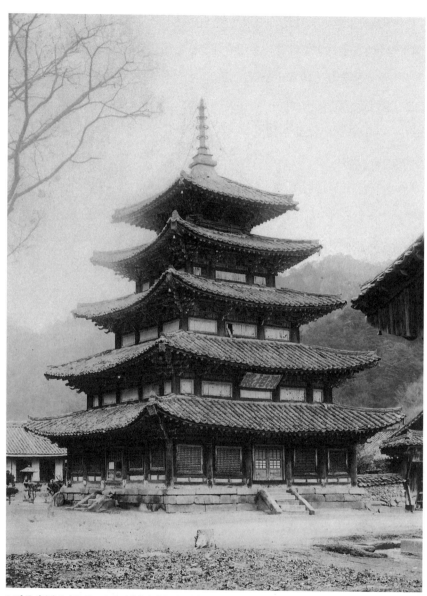

1. 법주사(法住寺) 목조오층탑〔팔상전(捌相殿)〕. 충북 보은.

의 감축률이 적은 곳으로부터도 나오고 있다. 탑신의 크기에 비하여 기단이 저소(低小)함이 또한 하나의 결함이라고 할 것이다. 그러나 아마누마 준이치(天沼俊一) 박사는 이 탑의 조형 효과를 네팔국 바트가온(Bhátgaōn)의 네와르(Newárs) 냐트폴(Nyátpōla) 데와르(Dewāl)라고 부르는 오층전(五層殿)의 미에 비하였다.〔『불교미술(佛敎美術)』 제11책〕 참으로 나무 사이에 은현(隱現)하는 이 탑 상층부의 미는 주위 정경에 적격한 한 취향을 나타내고 있다.

다음 세부적으로 이 탑을 본다면, 초층 방 오간의 중앙에는 문비가 있고 좌우 이간은 방안격자형(方眼格子型)의 영자창(欞子窓), 북면에는 광선(光線) 관계 때문일 것이로되 근세의 유리창으로 하여서 매우 고조(古調)를 잃고 있다. 이층 이상은 판벽(板壁)으로 하였고 채료(彩料)로써 사릉격(斜稜格)의 격자 무늬를 그렸는데, 이층 남면에는 '捌相殿(팔상전)'이란 액판(額板)을 걸었다.

두공(枓栱)은 초층이 단앙(單昂), 제이층부터 제사층까지는 중앙(重昂), 제오층은 삼중 교두(翹頭)로 하였다. 그리고 각층 포작(包作)의 조법을 달리하여 동일하지 않으나 일일이 상술하지 않는다. 초층의 주(柱) 높이는 팔 척 사촌 오 푼, 엔타시스(entasis)는 굵으며 홑처마의 둥근 부챗살 모양의 본부(本部)에는 모두 단청을 하였는데, 극채색(極彩色)으로써 운간(雲繝), 기타의 무늬를 그렸으며, 포작과 포작의 중간 소벽(小壁)에는 각층 중앙에 불좌상을, 양측면에는 연화를 그렸다. 특히 공목(栱木)·교두 등을 구름이나 꽃줄 모양 같은 것으로 상형한 것은 말기 조선조 건축에 있어서의 통세라고 하겠다.

옥개(屋蓋)는 보형(寶形) 사주식(四注式)인데 피와즙(皮瓦葺)이며, 처마 끝에는 와당(瓦當)이 없고 강동(降棟)도 매우 조략(粗略)하며, 모서리의 수목(垂木) 끝에는 여와(女瓦) 한 장을 면에 붙이고 그 밑에 어형(魚形) 설자(舌子)가 달려 있는 영탁(鈴鐸)을 각층 네 모퉁이에 달았다. 옥정(屋頂)에는 노반(露盤) 이층이며 복발(覆鉢)은 이름뿐의 것이고 그 위에 금은 찰주(擦柱)가 솟아

오륜(五輪)을 끼웠고 처마 끝은 보주(寶珠)로써 끝을 이루었다. 이들의 조법도 매우 소략하다. 상륜부의 총 높이 약 십삼 척, 찰주 끝〔선단(先端)〕으로부터 사방에 줄을 늘여서 옥개의 네 귀퉁이 전각에 매어졌고 군데군데 풍탁(風鐸)을 남기고 있다.

지면은 모두 판자요 천장은 판천장(板天障)이나 채색을 하여서 격자형 천장과 같이 의장을 하였고 그 사이에는 연화문을 그렸다. 채색이 모두 유려하지 못하고 묘법 또한 치졸하다. 땅 위 널판의 중심에는 방(方) 일간벽(一間壁)의 찰주형을 만들고 그 사방 벽면에 각 면 이도(二圖)의 팔변상도를 그렸다.

동면(東面)—도솔래의상(兜率來儀相)·비람강생상(毗藍降生相).

남면(南面)—사문유관상(四門遊觀相)·유성출가상(踰城出家相).

서면(西面)—설산수도상(雪山修道相)·수하항마상(樹下降魔相).

북면(北面)—녹원전법상(鹿苑轉法相)·쌍림열반상(雙林涅槃相).

작자·연대가 모두 미상인데 말기 조선조의 작품이라 호작(好作)은 아니다. 이 팔변상도의 앞에는 방 삼간 이단으로 만든 불단이 있는데 일단은 높고 중앙에 금색 석가상을 봉안하고 있으며, 동면은 전법륜(轉法輪), 남면·서면은 각각 삼존불상, 북은 열반상, 이들 네 상을 중심으로 하고 둘레에 많은 소상(小像)을 잡연하게 진열하고 있다. 원래 경내의 용화전(龍華殿)에 있던 제존(諸尊)을 이안(移安)한 것인데 이들 또한 예술적 가치는 거의 없다.

요컨대 이 탑이 구조 수법이나 세부 장식이 모두 조잡하고 거친 데 떨어져서, 사위(四圍)의 산천과 어울려 본다면 기묘하게도 크기와 무게 있는 아름다움은 하나의 호관(好觀)을 나타내지 않는 것도 아니다. 사전(寺傳)에 말하되, 조선조의 인조(仁祖) 2년(1624) 벽암대사(碧巖大師)의 재건이라고 한다. 곧 약 삼백여 년 전의 유구인데 부분적으로는 차대의 수보(修補)도 추정된다. 생

각건대 이 탑의 선구는 이미 오래 전부터 있었을 것이다. 그러하기에 고려 충숙왕조(忠肅王朝, 1314-1339)의 사람 박효수(朴孝修)의 시에 "龍歸塔裏留眞骨 용이 탑 속으로 돌아가 진골(眞骨)을 남겼다"이라 하였고 여말 선초의 사람 함부림(咸敷霖)의 시에도 "雁塔鎖雲烟 안탑(雁塔)에는 구름안개 깔렸구나"의 구가 있다. 오늘날 대웅전 앞에 신라 말대 작(作)인 삼층 소석탑(小石塔) 한 기가 있고, 능인전(能仁殿) 뒤에 조선조 후기의 불사리탑 한 기가 있는데 모두 함씨(咸氏)의 안탑(雁塔)이라 한 것에 상응하지 않는 소탑들이다. 곧 이 가람에 목조 오층탑파가 있었던 하한을 여말 선초까지는 설정할 수가 있다.

2. 화순 쌍봉사(雙峯寺) 대웅전

전라남도 화순군(和順郡) 도림면(道林面) 쌍봉리(雙峯里)

호남(湖南)의 산, 모두 서석산(瑞石山)을 종(宗)으로 하다. 서석의 한 줄기가
남쪽으로 비스듬히 내려가 중조산(中條山)이 되다. 중조의 남쪽에 절 있어 쌍
봉(雙峯)이라 한다. 중조의 자락이 좌전(左轉)하여 감겨 들고, 특기(特起)하
여 절을 회향(回向)하니 남북 두 봉우리는 상읍(相揖)함과 같다. 이로써 이름
하다.

　이 절인즉 철감사(哲鑑師)에 의하여 창건되고 혜조국사(慧照國師)에 의하
여 송(宋)의 소성(紹聖, 1094-1097) 중에 재건되고, 명(明)의 정통(正統) 중
관찰사(觀察使) 김방(金倣)에 의하여 삼건(三建). 천순(天順) 원년(1457) 세
조대왕(世祖大王)은 방백(方伯)에 전지(傳旨)하여 완호(完護)시키고, 선조조
(宣祖朝)에는 정암(靜菴) 조광조(趙光祖)를 제사하는 죽수서원(竹樹書院)이
절 동쪽에 설립되고 이후 이 절은 이에 속하였다. 일찍이 전각 · 누암방료(樓
庵房寮)가 무릇 사백유여 가(架), 사전(寺田) 십 리에 이르다.

　사전(寺傳) 및 사비(寺碑)를 참작하고 이를 요록(要錄)하면 사력(寺歷)은
위와 같다. 그러나 오늘날은 촬이(最爾)한 한 소암(小庵)으로서 두륜산(頭輪
山) 대흥사(大興寺)에 속한다.

　대저 개산조(開山祖) 철감(哲鑑)은 철감(澈鑑) 도윤(道允)을 말함이요 이조
(二祖) 혜조국사라 함은 정현(鼎賢)을 가리키는 것이나, 혜소(慧炤)에 관하여
는 이전(異傳)이 많아 소성년(紹聖年) 중의 재건이라 함은 믿기 어렵다. 일조

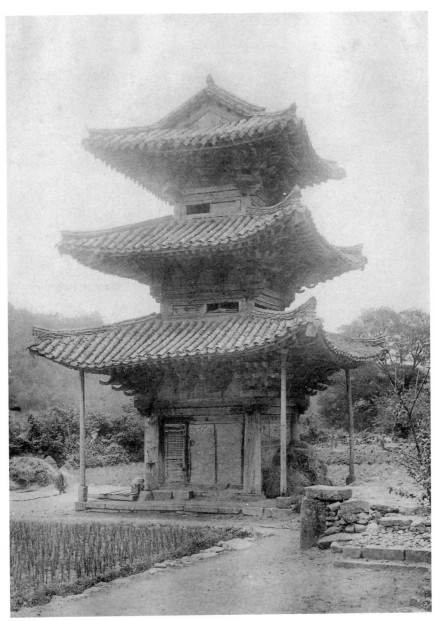

2. 쌍봉사(雙峯寺) 대웅전. 전남 화순.

(一祖) 도윤의 사적에 관하여서는 『조당집(祖堂集)』 권17에 전략(傳略)이 있으니, 그에 의하면 쌍봉산(雙峯山) 화상(和尙)의 휘(諱)는 도윤, 속성(俗姓)은 박씨(朴氏), 한주(漢州) 휴암〔鵂巖, 황해도 봉산군(鳳山郡)〕 사람이다. 신라 원성왕 14년(798)에 출생하고 나이 십팔 세에 출가, 귀신사(鬼神寺)에서 화엄을 듣고, 헌덕왕(憲德王) 17년(825) 입당사(入唐使)를 따라서 입당, 남천보원대사(南泉普願大師)로부터 심인(心印)을 얻고, 문성왕 9년(847) 귀국하여 왕실의 은악(恩渥)을 받음이 두텁고, 경문왕 8년(868) 보년(報年) 칠십유일(七十有一)로서 입적하다. 후에 철감선사(澈鑑禪師)라 사시(賜諡)하고 탑호(塔號)를 징소지탑(澄昭之塔)이라 하였다. 그의 법통(法統)을 이어받은 사람에 절중(折中) 징효대사(澄曉大師)가 있어 신라 선문구산(禪門九山)의 하나라고 하는 사자산계(獅子山系)의 개조(開祖)가 되었으므로 도윤을 또한 그 초조(初祖)라고도 말한다. 쌍봉산사(雙峯山寺)는 곧 이 도윤이 당에서 귀국한 후 입적할 때까지의 약 이십 년 사이에 개산(開山)된 것으로 생각되며, 현재 사령(寺領)의 뒷산에 그의 묘탑 묘비가 남아 있다.

현재 쌍봉사에서 건조물로서 주요한 것으로는 호성전(護聖殿)·극락전(極樂殿)·대웅전(大雄殿)의 삼전인데, 극락전은 옛날의 강당지(講堂址)에 해당하고 대웅전은 탑지에 해당하며 그 중간에 금당지의 유지가 남아 있어 곧 남정면(南正面)의 신라 가람의 유구를 짐작할 만하다. 그 중에서도 주의할 만한 것은 대웅전인데, 삼층루로서 중옥형(重屋形)이다. 불전을 삼층루로 한 예는 이미 옛날 신라 선덕왕조(善德王朝)의 영묘사(靈妙寺)에 있었고, 내려와서는 조선조에 들어서도 김제 금산사 미륵전(彌勒殿)의 예가 있다. 영묘사의 유구는 남은 것이 없고 금산사의 그것도 왕년에 소실하여 잔존하지 않는다.[3] 삼층루식의 대웅전은 이 쌍봉사의 것이 유일한 것이 되었다.(도판 2) 이미 대웅전의 이름이 있고 상륜의 제(制)가 없으며, 전내(殿內) 북벽(北壁)에 불단이 있고 심주(心柱)는 볼 수 없다. 그러므로 이 건조물은 어디까지나 불전이고 탑은 아

닌데, 그 유지는 확실히 옛날의 탑지를 차지하고 있으며 또 일간(一間) 평면 (방 십삼 척 이 촌)의 이 삼층루는 과거 삼층탑파의 자태를 그대로 연상케 하는 점이 많이 있다. 이 삼층루의 지반에는 방 약 이십육 척의 토대석(土臺石)이 있고 그 정면에 폭 약 육 척의 석계가 있으며, 옥신 정면에는 인개식(引開式)의 문비(門扉)가 있고 삼면은 토벽인데 좌우에는 편호(片戶)가 있다. 아마도 일반 불전 형식으로 개작(改作)된 것으로 보인다.

그러나 방 일간 평면의 옥신은 사주(四柱)가 모두 동팽창도(胴膨脹度)가 강하고, 자연히 축소된 상부 내전(內轉)의 형식에서 아름다운 안정감을 보겠다. 중첨(重檐)의 옥개의 나옴이 매우 넓어서 섬약한 일간 평면의 옥신은 그 중압을 감당키 어렵다. 따라서 파도치는 지붕은 네 귀의 지주(支柱)에 의하여 간신히 지탱되고 있으면서도 곧 무너질 듯한 모습은 피와즙인 이 옥개가 마치 '오좌즙(莫蓙葺)'의 옥개와 같이 보인다. 빼어난 건축은 아니지만 원래는 아담한 삼층탑파였을 것이다.

3. 익산 미륵사지(彌勒寺址) 다층석탑

전북 익산군(益山郡) 금마면(金馬面) 기양리(箕陽里) 용화산(龍華山) 아래

미륵사의 초창 연기(緣起)를 말하는 가장 오랜 문헌은 『삼국유사』일 것이다. 그 권2, '무왕(武王)' 조에 이를 자세하게 전하고 있는데, 지금 요록하면 다음과 같다.

第三十武王名璋… 一日 王與夫人 欲幸師子寺 至龍華山下大池邊 彌勒三尊 出現池中 留駕致敬 夫人謂王曰 須創大伽藍於此地 固所願也 王許之 詣知命所 問塡池事 以神力一夜積山塡池爲平地 乃法像彌勒三會 殿塔廊廡各三所創之 額曰彌勒寺(國史云王興寺) 眞平王遣百工助之 至今存其寺

제30대 무왕의 이름은 장(璋)이다.… 하루는 무왕이 부인과 함께 사자사(師子寺)로 가고자 용화산 아래 큰 못가에 이르니 미륵삼존이 못 속에서 나타나므로 왕이 수레를 멈추고 치성을 드렸다. 부인이 왕에게 말하기를, "여기에 꼭 큰 절을 짓도록 하소서. 진정 저의 소원이외다" 하니 왕이 이를 허락하고 지명법사(知命法師)를 찾아가서 못을 메울 일을 물었더니 법사가 귀신의 힘으로 하룻밤 사이에 산을 무너뜨려 못을 메워 평지를 만들었다. 이리하여 미륵삼존(원문의 會는 尊의 잘못—편자)을 모실 전각과 탑과 행랑채를 각각 세 곳에 따로 짓고 미륵사(「국사」에는 왕흥사(王興寺)라 하였다)라는 현판을 붙였다. 진평왕이 여러 장인을 보내 도와주었으니 지금도 그 절이 남아 있다.[4]

백제 무왕의 재위 연대는 신라 진평왕 22년부터 선덕왕(善德王) 9년[수(隋) 문제(文帝) 개황(開皇) 20년부터 당(唐) 태종(太宗) 정관(貞觀) 14년]에 이르는 전후 사십일 년(600-640), 본문(本文)의 주기(註記)에 "國史云王興寺「국

사」에는 왕흥사라 하였다"라 있으니, 왕흥사는 부여군 백마강(白馬江) 대안(對岸)의 땅에 있고, 더욱이 『삼국사기(三國史記)』에 의하면 무왕의 선고(先考) 법왕이 그 즉위 2년(600)에 개창하였고 무왕 35년(634)에 낙성된 것으로서 「백제본기」제5에 "三十五年 春二月 王興寺成 其寺臨水 彩飾壯麗 王每乘舟入寺 行香 35년 봄 2월에 왕흥사가 완성되었다. 그 절은 강가에 있었는데, 채색으로 웅장하고 화려하게 꾸몄다. 왕은 매번 배를 타고 절에 들어가 행향(行香)하였다"[5]이라고 있다. 곧 미륵사와는 전혀 다른 사원이었던 것이다.

『삼국사기』권8, 「신라본기」제8, '성덕왕 18년' 조에 "秋九月 震金馬郡彌勒寺 가을 9월에 금마군(金馬郡) 미륵사에 벼락이 쳤다"[6]라고 있어, 금마(金馬)라 함은 익산의 고호(古號)인데 신라대에 들어서도 이 절이 국가적 요찰이었음을 알 수 있겠고, 앞서 든 연기문(緣起文)의 말미에 "至今存 지금 남아 있다"이라 하였음에서 『삼국유사』의 편찬 세대로서 추정되어 있는 고려 충렬왕의 초대(왕의 3년부터 7·8년까지)에도 존재하였고, 다음에 조선조의 성종·중종 사이에도 존재하고 있었던 것을 『동국여지승람』의 기록에 의하여 알 수 있다. 최근에는 철종(哲宗) 12년(1861)에 간행된 고산자(古山子) 김정호(金正浩)의 『대동여지도(大東輿地圖)』에도 표시되어 있는데, 과연 이때까지도 남아 있었던지 아닌지는 알 수 없으니, 만약 남아 있었다고 한다면 그 폐사(廢寺)된 것은 고종(高宗) 초기나 될까. 1910년 고적 조사 때에는 이미 구관(舊觀)이 없고, 유구로서는 당간지주석 두 쌍과 동남 일각(一角)만이 겨우 남은 한 석탑과 점점(點點)한 사지의 초석뿐이었다고 한다. 당시 벌써 일부 잔존의 이 석탑조차 위태하여, 1915년 급히 응급책을 강구하여 붕괴 부분의 정사(精査)도 하지 않고 퇴폐된 대로 콘크리트의 보강공작을 시공하였기 때문에 영구히 괴탑(塊塔)으로서의 괴탑(怪塔)의 이상(異狀)을 보이게 되었음은 애석한 일이라고 하겠다. 다행히 동남부의 한 곽(廓)만이라도 잔존하여 구관의 일부를 상견(想見)할 수 있음은 그대로 다소 위안이 된다고 하겠다. (도판 3)

『동국여지승람』〔권33,「익산 불우」〕에 말하였으되 "有石塔極大 高數丈 東方石塔之最 석탑이 있는데 매우 커서 높이가 여러 길이나 되니 동방의 석탑 중에 가장 큰 것이다"[7]라 하였다. 현재 거의 완형(完形)을 남기고 있는 초층 탑신의 동변(東邊) 한 변의 길이 약 이십칠 척 삼 촌, 약 이 척 사 촌 전후의 방주(方柱)가 병립하여 방 삼간(三間) 평면을 보이며, 중앙 일간은 통구(通口)가 되고 좌우 이간은 판벽(板壁)이면서 중앙에 다시 하나의 소주(小柱)를 넣었다. 대주(大柱)는 방형(方形)의 초석 위에 섰는데 그 측면에 판벽을 고정시키기 위한 물림의 조작(造作)이 있는 것은 주의할 만한 하나의 수법이다. 판벽 중앙에 있는 소주 등은 토대석과 지방(地枋) 장석(長石)이 중첩한 장석 위에 섰고, 주(柱) 위에는 다시 액방형 장석을 받고, 그리하여 대주의 주두까지도 통한 평판방형(平板枋形) 장석이 있고, 이들 대소의 각 방주(方柱)에는 엔타시스에 유(類)하는 상협하활(上狹下闊)의 형식이 있는 것은 또 하나의 주의할 만한 수법이다.

평판방형 장석 위에는 한 소벽이 있고 적출식(積出式) 단층형 받침 삼단이 있으되, 하(下) 일단은 별조(別造)로서 상(上) 이단의 각 높이보다 약간 높아 일견하여 도리〔桁〕 내지 보〔梁〕으로서의 뜻에 통한다. 이것은 제이층 이상에 있어서 특히 현저한데, 아마도 다른 석탑에서 볼 수 없는 또 하나의 특색이라고 하겠다. 이 층급형 받침 위에 평박장대(平薄長大)한 옥개석이 놓여 있고, 다시 그 위에 제이층 탑신을 받는 토대석 일단이 만들어졌다. 이 토대석은 제삼층 옥개로부터 일단이 늘어서 이단이 되었고, 받침의 단층 수도 제사층 처마 밑으로부터 일단이 늘어서 사단인데, 이것 또한 다른 석탑에서 찾아볼 수 없는 특색이다. 무릇 앙각도(仰角度)의 조화를 기도한 것으로, 그같은 유례로서는 보은 법주사의 목조 오층탑파에서 겨우 한 예가 있을 뿐이다. 이층 이상에는 초층에서 보는 바와 같은 중앙의 문호(門戶)가 없고 모두 판벽으로 하여 삼간벽면(三間壁面)의 중앙에 한 소주(小柱)를 넣어 있는데, 제육층에 이르러서는 간벽이 좁고 이것을 결(缺)하고 있다. 이 탑의 층급이 몇 층이었던지 전

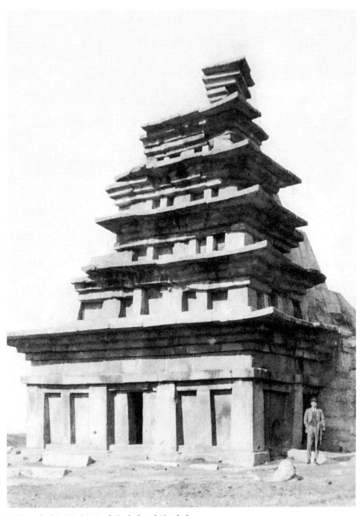

3. 미륵사지(彌勒寺址) 다층석탑. 전북 익산.

하고 있지는 않으나, 이 간벽의 수축도로 보아서 원(原) 층급은 아마도 칠층이었을 것이다. 오늘 총 높이 약 삼십칠 척이라고 하는데, 칠층으로 보아 총 높이 약 오십 척 전후(상륜부는 제외하고)의 탑이었을 것이다.

초층 탑신에서 문호가 사방에 있었던 것은 그 내부의 통로 형식에 의하여 상정할 수 있다. 곧 내부 중심에서 이 통로는 십자형으로 교차하고, 그 교차 중점에는 방 약 삼 척 삼 촌 전후의 부등정형(不等正形)의 방석(方石)이 사단으로 쌓아 올려 찰주로서의 뜻을 갖고 있다. 아마도 이 찰주석은 상층부까지도 관통하였을 것일까. 통로의 상부는 이단 적출식의 받침천장이 있고 내부에는 아무런 상설(像設)을 볼 수 없다.

탑의 외위(外圍)에는 이삼 척 떨어져 지대석이 있어 일견하여 탑구를 구획한 듯하고, 동남각(東南角) 밖에 상석(像石) 한 좌가 있되 만환(漫漶) 파손이 심하여 상용(像容)을 밝히기 어렵다. 기단이라고 할, 기단의 유구를 볼 수 없는 것도 이 탑으로서는 있을 수 있는 일일 것이다.

4. 부여 정림사지(定林寺址) 석탑〔평제탑(平濟塔)〕

충청남도 부여읍(扶餘邑) 동남리(東南里)

이 탑(도판 4)은 단층(單層)의 기단을 갖고 있는데, 기단 밑에 다시 한 장의 지반석을 놓아 지반의 견안(堅安)을 꾀하고 있다. 초기 석탑으로서는 특색있는 수법이다. 기단부는 지복(地覆)·중석(中石)·갑석(甲石)의 삼부로써 이루었는데 모두 별조이고, 중석은 각 면의 우주(隅柱) 이외에 그 중앙에 탱주(撑柱) 일주를 넣었다. 탱주는 상협하활의 엔타시스가 있는 모습을 보이는데, 이것은 더욱이 초층 탑신의 우주에서 현저히 볼 수 있다. 그리고 갑석의 한 변 길이가 약 십 척, 초층 탑신의 하폭이 팔 척으로서, 기단이 탑신보다 불과 일 척이 횡출(橫出)하고 있을 뿐이다. 초층 탑신의 주(柱) 높이 오 척에 대하여 지반석 위의 기단 높이는 삼 척이다. 곧 기단이 저왜(低矮)하고 탑신이 방대함을 볼 수 있어, 일견 목조건축에 있어서의 기단 관계가 그대로 나타나고 있다.

탑신은 오층인데 우주석은 별조이고 그 사이의 벽은 판석 두 장을 세웠다. 삼층까지 동일 수법으로서, 사층·오층은 벽이 일석이다. 주(柱)에는 상협하활형이 있고 따라서 탑신은 내전〔內轉, 입방 제형(梯形)〕의 자태를 갖고 있음으로써 이 탑으로 하여금 안정감을 얻게 하였다. 처마 밑의 받침부에는 일단의 도리형〔형형(桁形)〕 장석이 있어 탑신을 누르고 그 위에 편평장대(扁平長大)한 두형(斗型) 조출(造出)의 받침 일단을 놓아서 옥개석을 받고 있다. 이 옥개석은 낙수면의 경사가 가장 완만하여 처마 끝이 수평으로 뻗어 있고 거의 전체 길이 십분의 일 되는 곳에서 근소한 반전을 나타내서 강력한 장력(張力)을 보이고 있다. 처마 끝의 단면이 거의 수직한 점도 이 박력을 돕고 있을 것이

다. 옥개석 위에는 네 모퉁이의 강동부(降棟部)에 반원형으로 융기된 조출이 있고, 상층 탑신을 받기 위하여 큰 토대석 고임이 일단 놓여 있다. 저 미륵사지 탑에서 볼 수 있었던 형식인데, 형태는 중후하다. 제오층의 옥정에는 노반(露盤)·복발(覆鉢)까지 남아 있고, 노반은 편평한 'エ' 자형을 이루고 있다.

이 탑의 가장 특색이라고 할 것은 각부 석재의 조합 방식인데, 기단의 중대와 각 탑신 같은 것은 주석(柱石) 벽판이 각각 별조이며, 기단의 지복(地栿)·갑석·옥개석 등은 팔판석(八板石)을 정연하게 조합하였고, 최정(最頂)의 옥개석 같은 것은 수축도의 관계로 넉 장으로써 하였다. 처마 밑의 받침 또한 같다. 각층의 지대석과 도리석〔형석(桁石)〕은 장석 넉 장을 엇물림식으로 하였는데, 이들도 그 이음새는 상하 교호(交互)로 체조(遞照)를 이루고 있다. 곧 이 탑에서는 소재의 취급이, 저 미륵사지탑에 있어서와 같이 단순히 전체적 외용을 전하기 위하여 아직도 소재의 정리에는 생각이 미치지 못하였던 것과는 판이하여, 외용의 미는 소재 정리의 규율성과 더불어 율동적인 미를 나타내고 있다. 더욱이 등차(等差) 급수적(級數的)인 감축도를 이루고 있는 각층의 수축성과 더불어 전혀 운문적인 미를 갖고 있는 것이다.

소재 조합의 정제미뿐만 아니라 이 탑은 또한 소재 세련의 미를 갖고 있다. 곧 온갖 능각(稜角)이 삭제되어, 모든 면은 완만한 사면구배(斜面勾配)를 어렴풋이 보이고 있어 매우 온아한 평탄면을 갖고 있다. 더욱이 옥개에서의 평면장력(平面張力)은 어디까지나 저력이 있는 근골(筋骨)의 웅경(雄勁)함을 보이며, 각층 옥개의 양끝을 상하로 연결하는 이등변삼각형의 사선은 두 밑변에 있어서 저각(底角)이 약 팔십일도 각을 이루어 호류지(法隆寺) 오층탑파의 그것과 거의 동형을 이루는 듯하다. 곧 안정도의 미를 볼 수 있다. 다만 애석한 것은 제오층의 탑신이 전체의 수축도의 관계로 약간 지나치게 수축되어 섬약해 보인다. 무릇 백제 말기의 정정(政情)을 상징하고 있다고나 할까. 그러나 세련된, 아름답고도 힘찬 탑이다.

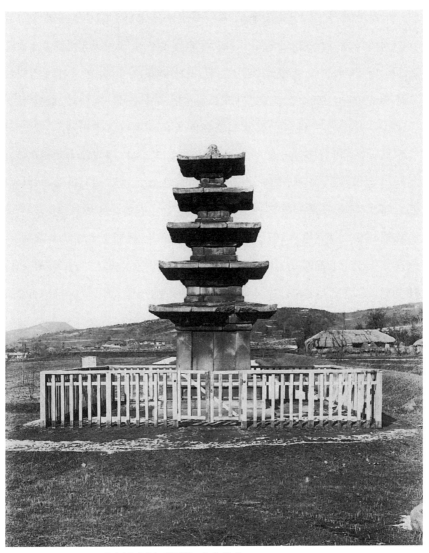

4. 정림사지(定林寺址) 석탑〔평제탑(平濟塔)〕. 충남 부여.

무릇 이 탑의 소속 사원명은 밝힐 수가 없다.「백제본기」제6(『삼국사기』권 28) '의자왕(義慈王) 20년' 조에 보이는 '백석사(白石寺)'라는 것이 한번 고려 되는 바이나 증징(證徵)이 없다. 근년 이 절터로부터 "太平八年戊辰 定林寺大 藏當初"의 좌서(左書) 압출문(押出文)의 명기(銘記)가 있는 와편이 발견되어 고려 현종 19년(1028)에는 정림사라고 불렀던 사실을 알 수 있다. 탑의 북쪽 금당지에 남아 있는 파손이 심한 석조불은 혹은 이때의 작품인가. 유래로 이 탑은 대당평백제탑(大唐平百濟塔)이라 부르며, 약하여 '평제탑(平濟塔)'이라 고 불러 왔다. 무릇 사관(寺觀)의 이름은 전함이 없고 초층 탑신의 축부(軸部) 및 미량석(楣梁石)에 당의 장군 소정방(蘇定方)이 신라와의 연합군으로써 백 제를 멸하고 그 훈공을 각기(刻記)하였기 때문이다. 곧 탑을 향하여 우측의 우 주면에 "大唐平百濟國碑銘(대당평백제국비명)"이라고 이행(二行) 분서(分書) 의 전액(篆額)을 하였고, 그 아래에 "顯慶五年歲在庚申八月 己巳朔十五日癸未 建 현경(顯慶) 5년, 해는 경신년 8월 기사삭(己巳朔) 15일 계미에 세웠다"이라고 해서 (楷書)로서 분서하였고, 벽면부터 비명을 각서(刻書)하고 있다. 곧 백제 말대 의 의자왕 20년(660)이며 신라 태종왕(太宗王) 7년, 고구려 보장왕(寶藏王) 19년에 해당한다. 그런데 이 비명의 서문(序文)에서는 이 사관에 관하여 아무 런 언급이 없고, 명(銘)의 말구에

邊隅已定 嘉樹不剪 甘棠在詠 花臺望月 貝殿浮空 疎鐘夜鏗 清梵晨通 刊玆寶刹 用紀殊功 拒天關以永固 橫地軸以無窮

변방의 모퉁이가 이미 평정되었네. 아름다운 나무가 베어지지 않았고,「감당(甘棠)」시 가 읊어지네. 화대(花臺)에서 달을 바라보니, 패전(貝殿)이 공중에 떠 있구나. 성근 종소리 가 맑게 울리고 맑은 불경 소리 새벽까지 통한다. 이 보찰에다 새겨서 특별한 공적을 기념 했네. 하늘의 관문을 막았으니 길이 굳건하겠고, 지축(地軸)을 가로질렀으니 끝이 없으리 라.

이라 하였다. '刊'의 뜻을 해석하기는 어려우나 옥편에 '切'이라 있음을 들어 '削'의 뜻으로 생각할 것인가. 『동국여지승람』(권52) 「순안불우(順安佛宇)」 의 '법흥사(法興寺)' 조에 "昔唐太宗皇帝 詔於擧義已來交兵之處 立寺刹 仍命虞世南 褚遂良等七學士 爲碑銘以紀功德 일찍이 당 태종 황제가 대의명분을 내세운 이래 전투한 곳에 절을 짓고, 이내 우세남·저수량 등 일곱 학사에게 명하여 비명을 써서 공덕을 기념하도록 했다"[8]이라 한 것[고려 김부식(金富軾)의 찬(撰)]을 보면 사실은 반대가 된다. 동문(同文)의 비명이 당대의 석조(石槽)에도 있다.[현재 부여박물관 앞뜰에 이관(移管)] 그런데 탑에 새겼으되 비명이라 하였다. 아마도 비를 세울 것이나 건립의 겨를이 없어 그대로 옛 절[古寺]의 유탑에 새겼기 때문일 것이다.

문(文)은 당의 학사 하수량(賀遂亮)의 작, 서(書)는 학사 권회소(權懷素)의 필(筆)로서 유명하다. 필치 주경(遒勁), 간가(間架) 엄정하면서도 행말(行末)에 이르는 데 따라서 대소를 달리하고 있다. 행문이 길어서 탑면에 그 전부를 쓰기 어려웠던 때문이리라. 그러므로 문미(文尾)는 미량(楣梁) 받침부까지 이르고 있다.

5. 경주 분황사(芬皇寺) 석탑

경상북도 경주시(慶州市) 구황동(九黃洞)

분황사,『속고승전(續高僧傳)』권24,「자장전(慈藏傳)」중에는 왕분사(王芬寺)라고 보이나 한지(韓地)에 있어서 예로부터 분황사 이외의 이칭(異稱)은 없다.『삼국사기』권5,「신라본기」제5에 "(善德王) 三年 春正月 改元仁平 芬皇寺成 (선덕왕) 3년 봄 정월에 연호를 '인평(仁平)'으로 고쳤다. 분황사가 낙성되었다"[9]이라 하였다. 곧 고구려 영류왕(榮留王) 17년(634), 백제 무왕의 35년, 당 태종 정관 8년 신라가 반도 통일을 이룩하기 삼십사 년 전에 해당한다. 현재 경주 함월산(含月山) 기림사(祇林寺)의 말사(末寺)로 되어 있으나, 일찍이 자장 · 원효 등의 주찰(住刹)로서 이름이 높았고, 원효가 연 해동종〔海東宗, 법성종(法性宗)으로서 혹은 원효종(元曉宗) 또는 분황종(芬皇宗)이라고도 불렀다〕의 근본도량(根本道場)이었다.

이 가람은 서방을 정면으로 하는 우탑좌전(右塔左殿)의 형제(形制)를 이룬 특수한 가람이다. 현재 불전〔보광전(普光殿)〕이 서쪽을 향하고 그 내부에는 독존(獨尊) 입상(立像)의 약사본존불(藥師本尊佛)이 서면(西面)하고 서 있다. 불상은 거의 후세의 보수를 입어 원용(原容)을 남기고 있지 않으나, 그 다리 부분의 발가락만은 웅려(雄麗)하므로 당초의 여용(麗容)을 짐작할 수 있을 만한 호작(好作)이다.『삼국유사』권3의「탑상(塔像)」제4에 보이는 "明年乙未〔신라 경덕왕(景德王) 14년, 당 현종(玄宗) 천보(天寶) 14년, 755년〕鑄芬皇藥師銅像 重三十萬六千七百斤 匠人本彼部强古乃末 이듬해 을미에 분황사 약사동상을 부어 만드니 무게가 삼십만육천칠백 근이요, 만든 재인바치는 본피부(本彼部)의 강고내말

(强古乃末)이다"[10]이라 하였음이 이것일 것이다.〔『동경잡기(東京雜記)』권2, '불우' 분황사의 신증(新增)에 "高麗肅宗朝 鑄藥師銅像重三十萬六千七百斤 後改小之 고려 숙종(肅宗) 때 약사동상을 주조했는데, 무게가 삼십만육천칠백 근이었다. 후에 이를 작게 고쳤다"[11]라고 있으나 이것은 『삼국유사』의 글을 오독한 어떤 착오에서 나온 것으로서 『고려사(高麗史)』에는 아니 보인다〕 다시 『삼국유사』권3에 "芬皇寺左殿北壁畫千手大悲 분황사 왼쪽 전각 북쪽 벽에 천수대비를 그리다"[12]의 전(傳)이 있어〔'분황사천수대비맹아득안(芬皇寺千手大悲盲兒得眼)' 조〕, 이 '좌전(左殿)'이라 한 것이 '우탑(右塔)'에 대한 좌전으로서 그 형제가 마치 일본 야마토 호키지(法起寺)식에 유사함을 볼 수 있다. 이것은 조선 가람 형제를 고찰할 때 중요한 한 자료가 될 뿐만 아니라 일본 고사(古寺)의 동탑서당(東塔西堂) 서탑동당식(西塔東堂式) 가람제의 계맥(系脈)을 생각할 때 또 하나의 중요한 자료라고 하겠다.

이곳 불전의 우측에 삼층석탑이 있어 회흑색의 안산암(安山岩)을 전(甎)을 흉내내어 직사각형(길이 일 척 이 촌 내지 팔 촌, 두께 이 촌 오 내지 삼 촌)으로 한 것을 쌓아 올려 외용이 전탑(塼塔) 형식의 탑파를 이루고 있다.(도판 5) 탑재는 이미 전(甎)을 모(模)한 것이며 탑형 또한 전탑을 모한 것이라 할 것이나, 그 본질은 석재에 의한 석탑이며 신라 석탑으로서 최고(最古)의 것이어서, 신라 석탑 양식의 발생 근원이 어디에 있었음을 말해 주는 것이라고 하겠다.

탑은 방(方) 약 사십삼 척, 높이 약 삼 척 팔 촌의 야석(野石)으로 쌓은 토단 위에 있는데 이 토단은 탑 밑 지대석까지의 높이 약 오 척의 높이를 향하여 상면경사를 이루고 있으며, 네 모퉁이에는 화강암제의 주경(遒勁)한 사자를 배치하고 있다. 서면의 남북 양단에는 준거(蹲踞)의 수컷〔雄〕, 동면의 남북에는 습복(慴伏)한 암컷〔雌〕, 곧 탑의 정면이 서방에 있음을 말한다.

탑신 초층의 크기는 남면에서 폭 약 이십일 척 오 촌, 높이 약 구 척 오 촌, 상방을 향하여 내전하고 있어서 감축 안정의 적의(適宜)함을 얻고 있다. 초층

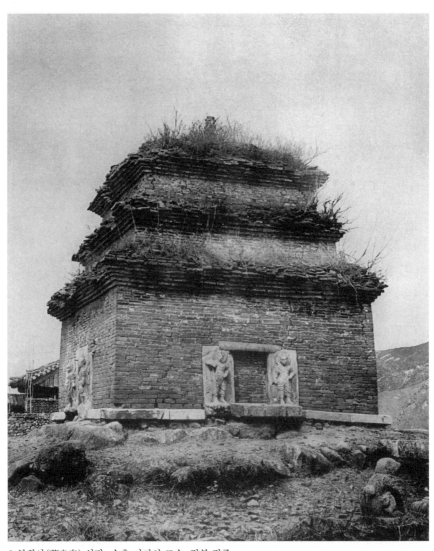

5. 분황사(芬皇寺) 석탑. 수축 이전의 모습. 경북 경주.

탑신의 사방에는 감실(龕室, 종 약 오 척, 횡 약 육 척, 깊이 약 삼 척)을 짜고 석제 문비(門扉)가 있으며, 문 옆의 양방 입석에는 고육조(高肉彫)의 인왕상이 상대하고 있어 주경박눌(遒勁朴訥)한 양상과 더불어 가애(可愛)의 소태(小態)를 갖고 있다. 의문(衣文) 형식 또한 육조 말기의 양식과 공통성을 갖고 있다. 선덕왕(善德王) 3년(634) 사관(寺觀) 낙성의 기사가 거의 타당함을 보겠다.

감실 안에는 파손된 석불을 봉안하고 있으나 사승(寺僧)이 말하기를, 이 탑은 원래 불상을 안치하지 않고 사통(四通)의 의미에서 사공감(四空龕)인 대로 있었던 것으로, 근년에 이르러 사역(寺域)에서 몇 차례 파불(破佛)이 발견됨이 있음으로써 이곳에 임시로 봉안하였음에 불과하다고 한다. 저 익산 미륵사지의 석탑도 사문사로(四門四路), 내부 중심에서 교차하고 찰주만이 있으며 다른 상설의 흔적은 없다. 양자의 경영이 그 뜻을 공통으로 한 것이나 아닐까 한다.

옥개는 전(甎) 한 장의 두께로서 적출식의 단층형 받침을 이루었고, 초층·이층 모두 육단의 출(出), 칠단째로써 처마를 삼았고, 상부는 십단의 적송식(積送式)으로 하여 사주옥개(四注屋蓋)를 구성하였다. 제삼층은 받침 오단, 상부는 보형(寶形) 사주(四注)의 옥개, 처마는 중앙부에서 미소(微少)의 만곡(彎曲)을 이루고 있어 네 귀 반전의 기풍을 갖고 있다. 옥정에는 현재 석제의 앙화(仰花)까지를 남기고 있다.

이 탑은 1915년에 대개축을 하였다. 도판 5는 개축 이전의 모습인데, 사람들이 일컫되 당조(唐朝) 천복사(薦福寺)의 안탑의 미와 비유하고 있다. 개축할 때 석제의 사리함이 나와서 많은 부장품을 얻었는데, 그 전용(全容)은 『조선고적도보(朝鮮古蹟圖譜)』 제3책에 실려 있다. 특히 상평오수(常平五銖)·숭녕중보(崇寧重寶) 등의 고전(古錢)이 있음은 이 탑이 고려 중세(숙종·예종 때)에 일차 개탑된 사실을 말하는 것으로서 귀중한 한 자료라고 할 것이다.

『동경잡기』 권2, '고적(古蹟)' 조에

　火珠 芬皇寺九層塔 新羅三寶之一也 壬辰之亂 賊毀其半 後有愚僧 欲改築之 又
毀其半 得一珠 形如碁子 光似水精 擧而燭之則洞見其外 太陽照處 以綿近之則 火
發燃綿 今藏在栢栗寺

　화주(火珠)는 분황사 구층탑에 있었는데 신라 삼보의 하나다. 임진란 때에 왜적이 그 탑
의 반을 훼손하였다. 후에 어리석은 중이 이를 개축하려고 하다가 또 그 반을 훼손하고 하
나의 구슬을 얻었는데 모양은 바둑돌 같고 빛은 수정과 같았으며, 들어 불에 비추면 그 바
깥까지 환하게 볼 수가 있다. 태양이 비치는 곳에서는 솜을 가까이 하면 불이 일어나 그 솜
을 태운다. 지금은 그것은 백률사(栢栗寺)에 간직되어 있다.

라 하였다. 이곳에 말하는 화주(火珠)라는 것은 오늘날 보통 볼 수 있는 철경
(凸鏡)의 종류였을 것이다. 그리고 분황사 구층탑이 신라 삼보의 하나라 칭하
고 있는데, 신라 삼보라는 것이 진평왕의 '하늘이 내린 옥대〔천사옥대(天賜玉
帶)〕'와 '황룡사(皇龍寺) 장륙존상(丈六尊像)'과 그리고 '황룡사 구층탑'임
은 『삼국유사』〔권1, 「기이(紀異)」 제1, '천사옥대(天賜玉帶)' 조〕에 소소히 볼
수 있는 바로서 『동경잡기』의 이 전칭은 확실한 잘못이다. 뿐만 아니라 분황사
탑이 구층탑이라는 것은 고전(古傳)에 전혀 없는 바이다. 『동경잡기』에 말한
바 구층설도 소의(所依) 불명이며 감축도의 관계로 보아서 삼층 내지 오층이
라는 설이 거의 진실에 가까운 상정인 듯 생각한다. 앙화까지의 현재 총 높이
약 이십오 척 육 촌.

6. 의성 탑리(塔里) 오층석탑

경상북도 의성군(義城郡) 산운면(山雲面) 탑리동(塔里洞)

고산자 김정호의 『대동여지도』 제16장을 보건대, 의성의 동남쪽 영니산(盈尼山)의 남방에 석탑을 표시한 지점이 있다. 곧 현 오층석탑(도판 6)의 지점에 상당한다. 영니산은 봉수대(烽燧臺)가 있는 곳으로서 많은 지리서〔예컨대 『세종실록지리지(世宗實錄地理志)』·『경상도지리지(慶尙道地理志)』·『경상도속찬지리지(慶尙道續撰地理志)』·『동국여지승람』 등〕에 보이나, 이 오층석탑이 남아 있는 폐사지에 대하여서는 사칭(寺稱)·전기(傳記) 모두 불명이다. 사지는 금성산(金城山)의 유맥(流脈)인 영니산의 낙맥(落脈)을 받아 서북으로 흐르는 봉황산〔鳳凰山, 금칭(今稱) 대평천(大坪川)〕을 바라보는 상쾌한 땅에 서 있다. 부근에 고와(古瓦)가 산재하였고, 탑 남쪽에는 면사무실이 인접하고 있다.

이 탑은 단층의 기단(기단 총 높이 삼 척 칠 촌 오 푼, 지복 총 폭 약 십오 척) 위에 건립되었다. 지복 및 갑석은 간소한 장판석(長板石)으로써 하였는데 부연(副緣) 기타의 부가 장식은 없으며, 신부(身部)는 각 면 양 모퉁이의 우주 이외에 두 본(本)의 탱주가 있어 벽판의 면석과 모두 별조석(別造石)이다.(신부 높이 약 이 척 삼 촌, 탱주 폭 약 일 척 삼 촌) 갑석 위 이 척 구 촌 되는 안쪽에는 초층 탑신 고임인 일단의 장판석이 있어 한 변 길이 팔 척 칠 촌, 두께 사 촌 오 푼인데 앞의 한 장에 뒤의 두 장 조합으로 되어 있다.

이 장방석의 고임 위에 오층 탑신이 실려 있다. 그 초층 탑신은 가장 특색이 있다. 곧 단간(單間) 평면을 이루었는데 네 모퉁이에는 우주(隅柱, 높이 약 오

척 오 푼, 하폭 일 척 이 촌 오 푼, 상폭 일 척 일 촌 오 푼)가 있어 상하 폭 일 촌의 차(差)를 갖고 있어 엔타시스(entasis)의 형식을 보인다. 우주는 벽판석과 더불어 만들어졌는데 두께 약 일 촌 이 푼으로써 조출되었다. 이 우주를 갖고 있는 벽판석은 좌우면에 있어서는 중앙 연계의 두 장 합(合)으로 되었고, 후벽(後壁)은 폭 약 오 척 크기의 한 장의 벽판석을 감입식(嵌入式)으로 하였는데, 따라서 후벽에 있어서는 조출된 우주에 부부(副付)된 벽면 폭이 겨우 일 촌 일 푼뿐이다. 이 관계는 정면에서는 약간 넓어서, 약 구 촌 오 푼의 벽판석의 너비를 보겠다. 이것은 정면에서는 간폭(間幅) 이 척 오 촌 이 푼 크기의 감실 입구가 있고, 그 양측에 폭 약 구 촌의 측석(側石)을 따로 세웠기 때문이다. 감실의 세로는 삼 척 삼 촌, 주위에는 이중 원호선(圓弧線)의 조출식 연광(緣框)이 만들어졌고, 아래에는 높이 약 사 촌 구 분의 역한석(閾限石)이 놓였다. 이 역한석 밖에, 이 척 삼 촌 육 푼의 사이를 두고 양측에 방형 석재(높이 약 사 촌 구 푼, 폭 약 육 촌, 깊이 약 삼 촌 육 푼)가 두출(斗出)되고 있다. 곧 일반 목조건축에서 입구 양측에 보이는 각치(閣峙) 방석〔方石, 일본 건축어로 가라이시키(唐居敷)〕의 종류로서 조선의 석탑·전탑 같은 곳에 감실이 설치되어 있는 예가 많다고 하더라도 이와 같은 것은 없으며, 겨우 경주 고선사지(高仙寺址)의 삼층탑파의 사면벽에서 모형적인 조각 예의 일례를 볼 뿐이다. 감실 내부의 깊이 약 이 척 사 촌, 높이 약 사 척 칠 촌, 폭 삼 척 팔 촌 육 푼, 감실 안에는 1926년 보수할 때에 만든 속악(俗惡)한 불상 한 구를 안치하고 있다. 원래 감실의 입구에는 석비(石扉)가 있었으나 지금은 찾아볼 수 없다.

초층 탑신의 상벽(上壁)은 또한 일단의 특색이 있다. 주(柱) 위에는 대두(大斗)를 모각하였고, 벽 위에는 액방형의 모각(模刻) 모대(模帶)가 있는데(두께 삼 촌 사 푼) 일 촌 사 푼의 내만곡선(內彎曲線)을 이루는 음각이 있어 두께 삼 촌의 받침형이 조출되었다. 그리고 이 위에 사단 받침을 체출(遞出)시켜서 처맛돌을 받고 있다. 곧 받침은 모두 오단이다. 받침 각 단의 두께는 모두 삼 촌

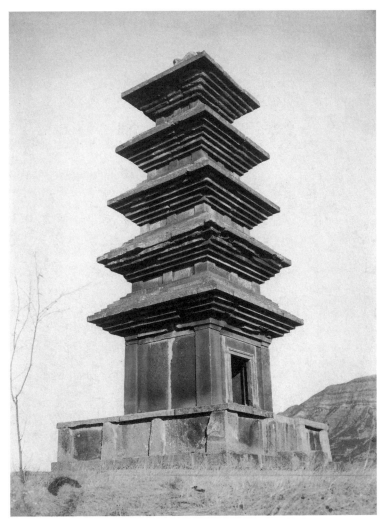

6. 의성 탑리(塔里) 오층석탑. 경북 의성.

이며 적출의 너비는 이 촌 팔 푼, 첨출만은 오 촌의 너비를 갖고 있다. 처마의 네 귀에는 상하 수직 관통의 원공(圓孔)이 있어 풍탁을 달았던 것인데, 이같은 조법은 다른 유례가 없다. 처마 위 옥개도 똑같이 단층형(段層型) 적송(積送) 형식에 의하였다. 단층 수 육단, 모전탑의 이름을 지님은 아마도 이 옥개 형식이 전탑 수법을 따르고 있기 때문이리라.

제이층 이상의 탑신은 우주 이외에 간주(間柱) 한 본을 갖고 있는데, 모두 엔타시스의 모습을 보인다. 무릇 이 엔타시스의 수법은 익산의 미륵사지 다층석탑, 부여읍 남쪽 오층석탑〔정림탑(定林塔)〕과 같은 백제기의 작품에서 보는 바로서, 신라 석탑에는 유례가 거의 없는 것이다.

제오층의 옥정에 노반이 있어 그 신부에는 우주의 조출이 있고, 갑석도 일단의 조출이다. 탑신의 총 높이 옥정까지 약 이십칠 척, 노반 기단까지 합산한다면 약 삼십일 척 오 촌이다.

이 탑은 그다지 대탑에 속하는 것이 아니지만, 전체의 구성에는 많은 부분재(部分材)를 계합(繼合)하며 조합하고 있다. 그 중에 일관된 계합 방식, 조합 방식은 없다. 즉 하나의 새로운 양식의 것을 만들려고 하여서 외형의 완결에만 마음을 쓰고, 부분 통제에 여념이 없었던 것을 알 수 있다고 하겠다. 그리고 부분재에는 후세의 하결(罅缺)이 있고 소흔(燒痕)이 있고 부식흔(腐蝕痕)이 있어 폐허에 상응하는 풍상(風霜)의 상처라 하겠으나, 규격의 정연함과 조법의 청명함과 형태의 아장(雅壯)함이 무릇 추상(推賞)할 만한 작품이다. 다만 연계점(連繼點)의 무규율성만이 애석하다 할 것이다.

7. 경주 고선사지(高仙寺址) 삼층석탑
원 경상북도 경주시(慶州市) 암곡동(暗谷洞) 덕동[德洞, 탑곡(塔谷)]

고선사(高仙寺)는 일명 고선사(高僊寺)라고도 한다. 그 창건 연대는 불명하다. 일찍이 1914년 5월 암곡리(暗谷里) 지연(止淵)이라 부르는 계반(溪畔)에서 서당화상(誓幢和尙)의 단비(斷碑)가 발견되었다. 서당은 곧 원효법사(元曉法師)의 유명(幼名)으로서 비명에는 고선대사(高仙大師)라고도 보인다. 신라 신문왕 6년(686) 춘추 칠십으로 입적하였고, 그후 이 비가 이곳에 수립되었던 것이다.『삼국유사』권4,「의해(義解)」제5, '사복불언(蛇福不言)'조에도 보이는 바와 같이 원효는 일찍이 고선사에 살았기 때문이다. 이에 의하여 본다면 적어도 신문왕 6년 이전에는 사관(寺觀)의 체제를 갖추고 있던 것으로 생각된다. 대략 문무·신문왕 사이의 창건이었을 것이다. 그 폐사된 연대는 불명이나『고려사』나『고려사절요(高麗史節要)』등을 보건대 현종(顯宗) 13년(1022) 5월 상서우승(尙書右丞) 이가도(李可道)가 왕명을 받들어 금라가사(金羅袈裟)와 불정골(佛頂骨)을 내취(來取)하여 송도(松都, 개성) 왕실의 내전(內殿)에 이안한 사실이 보이고 있다.

사지는 다소 동남을 향하였고 계곡은 광활하고 지대는 상개(爽塏)하다. 금당지 앞 우측에 삼층석탑이 남아 있는데 당탑 편재(偏在)의 관계로 보아 다시 좌측에 한 탑지가 추고(推考)되어, 원래 양탑식 가람으로서 좌탑은 목조가 아니었던가 말하고 있다. 하여간에 유지의 발굴 천명이 요망되는 바라 하겠다. 그리고 현재 삼층석탑의 오른쪽 옆에 귀부(龜趺) 일석이 있어 이것이 서당화상의 비부(碑趺)일 것으로 생각된다.

탑(도판 7)은 이층 기단 위에 서 있는 삼층석탑으로서 앙화까지 남아 있다. 모두 화강암제로서 하층 기단의 총 폭이 이십이 척 사 촌이요 높이 약 삼 척. 중석에는 각 면 다섯 본(本)의 입주형(立柱形) 조출이 있고 갑석으로써 덮고 있다. 이 갑석의 상면에는 약간의 사면구배가 있고 상단 중석과의 계점(繼點)에는 단층형 조출과 사분원호(四分圓弧)에 가까운 귀복형(龜腹形)의 조출이 있다. 그리고 이들 갑석·중석·지복석은 모두 각 면 넉 장의 계합으로서 정연하게 짜여 있다.

상층 기단은 중석과 갑석의 두 부분으로써 성립되어 있다. 중석의 총 폭 십오 척 칠 촌 오 푼, 높이 삼 척 구 촌 약(弱). 왼쪽 한편에 폭 일 척 이 촌의 입주를 조출한 폭 사 척 팔 촌 오 푼의 판석을 계립(繼立)하여 중대의 신부를 구성한다. 그 네 모퉁이의 판석은 두께 일 척 이 촌으로서 다음 면에 연출(延出)하여 그 면의 우주로서 겸용되었다. 곧 중대 구성법의 하나의 범례를 이루고 있는 것이다. 갑석은 각 면 삼석(三石)으로써 성립되었다. 정연(正緣)의 총 폭이 십칠 척 일 촌. 밑에 연광(緣框)에 유(類)하는 단층형 부연(副緣)이 있어 폭에서 일 척 이 촌의 차를 갖고, 두께는 모두 약 사 촌. 상면은 또 미소(微小)의 구배(勾配)를 갖고 중단 조출의 탑신 고임인 지대형(地臺形) 석(石)을 향하고 있다. 이 갑석 총 높이 일 척 육 촌 팔 푼, 하단의 지대형 조출로부터 연단(緣端)까지의 폭 약 삼 척이다.

초층 탑신은 총 폭 구 척 오 촌 오 푼, 높이 오 척 팔 촌 육 푼. 네 모퉁이에 별조립(別造立)의 우주(폭 일 척 팔 촌)로써 총 일간 평면으로 하였고, 벽판석을 물림식으로 감입하고 있다. 이 우주의 물림식은 저 익산 미륵사지의 탑에서 볼 수 있는 바로서, 초기 석탑의 특색이 있는 점이라 하겠다. 그리고 이 탑에서는 이미 우주의 엔타시스도 없어졌다. 따라서 탑신에서의 내전 형식도 볼 수 없다.

벽면의 사방에는 감실의 모각이 있다. 밀폐된 양비(兩扉)에는 중앙에 수환

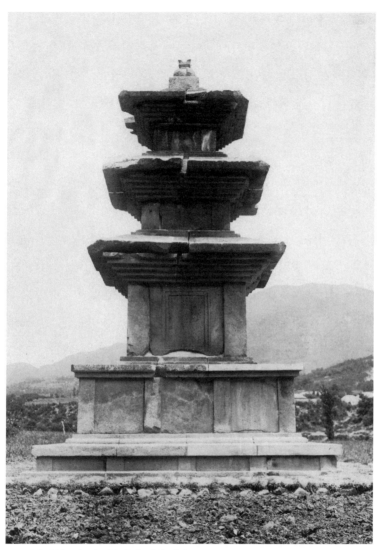

7. 고선사지(高仙寺址) 삼층석탑. 경북 경주.

(獸環) 같은 종류를 달았던 정혈(釘穴) 석 점이 좌우로 상대하고 있으며, 상하 비면(扉面)에는 이중 횡렬로 된 정우(釘鏂)를 달았던 흔적을 역력하게 볼 수 있다. 호비(戶扉)의 외연으로서 내측에는 평면을 각하(刻下)한 일면 연(緣)이 있고, 외측에는 양각된 반원 조출(彫出)이 있고, 다음에 역한(閾限) 양단에는 방형 조출의 각치석(閣峙石)이 있다. 감실의 내측은 세로 사 척 이 촌 약(弱), 가로 약 이 척 팔 촌 칠 푼, 각치 방석의 크기는 가로 구 촌 육 푼, 세로 육 촌. 탑신에서의 문호(門戶) 모조(模造)에 각치 방석이 있는 예는 이 외에 의성 탑 리 오층탑에서만 볼 수 있다. 제이층 탑신은 폭 일 척 오 촌 오 푼의 우주를 한 쪽에 조출한 네 개의 직사각형 돌을 엇맞춤식으로 조합하였으며 제삼층은 일 석조(一石造)이다.

옥개부는 처마 받침부와 옥개석이 이단으로 분리되어 각 사석(四石)으로 되었다. 계선(繼線)은 상하 반드시 추선상(錘線上)에 일치되지 않고 다소의 어긋남이 보임은 결치견고(結齒堅固)를 위한 것일 것이다. 곧 결구(結構)의 견치(堅緻)를 기도함이 제일이요 미관은 고려되지 않았다고 말할 수 있다. 받 침은 단층(段層) 체출(遞出) 오단인데 두께와 폭 모두 약 사 촌이다. 첨출이 일 척 일 촌 내지 일 척이며 처마는 끝까지 수평으로 뻗었고 단면(斷面) 사경(斜 傾), 상단도 수평으로 뻗고 있으나 네 모퉁이에서 응양(鷹揚)한 굴기곡반(屈 起曲反)을 보겠다. 낙수면의 구배는 두껍고 네 모퉁이의 강동(降棟)은 능기 (稜起)하여 또 응양하다. 위에 이단의 조출(造出)이 있어 상층 탑신의 고임 지 대로 되어 있음은 상단 갑석에 있어서의 이층단 조출과 동의라 하겠다.

노반은 단순한 방립(方立)이면서도 위에 일단의 작은 조출이 있어서 편구 상(扁球狀)의 복발(覆鉢)을 싣고 있다. 복발 중복(中腹)에는 이중 결대(結帶) 를 부출(浮出)하고 사면에 결화(結花)를 조출하였다. 앙화는 작은 방립각(方 立脚) 위에 이단으로 조출된 입갑(笠甲)이 있고 위에 사엽사출(四葉四出)의 식식부(餙飾部)가 있어 그 중에 반구상(半球狀)의 돌기를 엿볼 수 없다. 탑의

크기에 비하여 상륜부가 약간 섬약과희(纖弱過餘)한 느낌이 있다.

이 탑은 모든 점에서 조선 석탑의 범례를 이루고 있다. 이후 많은 석탑은 이것을 소화(小化)하며 약화(略化)해 갔다. 그러나 또 각각 그들이 만들어진 세대의 기상을 나타내고 있다. 이 탑은 현재 총 높이 삼십오 척 오 촌이라고 하며 석탑으로서는 대표적인 크기를 가지고 있다고는 하겠으나 요컨대 삼층탑파임에 불과하다. 그러나 능히 기우호대(氣宇浩大), 간가응양(間架鷹揚), 조법주경(彫法遒勁), 규격정연(規格整然), 안거절대(安居絶大). 이층 기단은 탑신의 존대함을 충분히 받들었고, 방대한 탑신은 중후하여 기단을 누르고 주체적인 의미를 잃지 않았다. 고산(高山) 밑에 있으되 더욱이 기백은 이를 능가한다. 실로 조선 통일의 위업을 완수한 신라 그 자신의 위용이 이곳에 나타나고 있다.

8. 경주 감은사지(感恩寺址) 동서 삼층석탑

경상북도 경주군(慶州郡) 양북면(陽北面) 용당리(龍堂里)

경주의 동악(東岳) 토함산(吐含山)의 동곡(東谷)으로부터 유출하는 대종천(大鐘川)이 동해로 주입(注入)하는 곳, 연대산(蓮臺山) 남쪽 기슭에 이견대(利見臺)가 있고, 대(臺)의 서쪽 산기슭 오십여 척의 고대(高臺)의 땅에 감은사지가 있다. 광막한 경관을 앞에 두고 동남 겨우 십 정여(町餘)로서 남벽(藍碧)의 동해를 바라보매 바다 한가운데에 대왕암(大王岩)이라는 기이한 섬을 지호(指呼)할 수 있다. 『삼국사기』 권7, 「신라본기(新羅本紀)」 제7, 문무왕 21년[당 고종 개요(開耀) 원년, 681년]의 기사에 "秋七月一日 王薨 諡曰文武 群臣 以遺言葬東海口大石上 俗傳 王化爲龍 仍指其石爲大王石 가을 7월 1일에 왕이 죽었다. 시호를 문무라 하고, 여러 신하들이 왕의 유언대로 동해 어귀의 큰 돌 위에 장사 지냈다. 세속에서 전해 오기로는 왕이 용으로 변했다 하니, 이로 인해 그 돌을 가리켜 대왕석이라고 하였다"[13]이라고 보이는 것이 이 대왕암의 유연(由緣)이다. 무릇 대종천의 어귀는 동해로부터 신라 왕경(王京)에 이르는 주로(舟路)의 첩경(捷徑), 문무대왕은 조선 통일의 위업을 이룩하여 신라 국가를 반석지안(盤石之安)에 놓았으나, 백제 복멸(覆滅) 시에는 일본 원군의 길항(拮抗)에 괴로움을 받았다. 곧 『삼국유사』 권2〔'만파식적(萬波息笛)' 조〕에 잉용(仍用)한바 「사중고기(寺中古記)」라는 것에 말하였으되,

文武王欲鎭倭兵故 始創此寺 未畢以崩 爲海龍 其子神文王立 開耀二年畢 排金堂 砌下 東向開一穴 乃龍之入寺旋繞之備 蓋遺詔之藏骨處 名大王岩 寺名感恩寺 後見

龍現形處 名利見臺

문무왕이 왜병을 진압하기 위하여 이 절을 처음 지었으나 완성하지 못하고 붕어하여 바다의 용이 되었다. 그 아들 신문왕이 즉위하여 개요 2년(682)에 완성하였다. 금당 섬돌 아래를 파고 동쪽을 향해 구멍 하나를 뚫었는데, 바로 용이 절 안으로 들어와 서리도록 마련한 것이라 한다. 대개 유언에 따라 뼈를 묻은 곳을 대왕암이라 하고, 절 이름을 감은사라 하였다. 후에 용이 나타난 모습을 본 곳을 이견대(利見臺)라 하였다.[14]

도판 8의 쌍탑 사이 중앙의 석재가 산란되어 있는 곳이 곧 그 금당지이다.

『삼국유사』 권2, '만파식적(萬波息笛)' 조의 본문에는 이 절의 창건에 관하여 다른 일설이 있어,

第三十一神文大王 諱政明 金氏 開耀元年辛巳七月七日卽位 爲聖考文武大王創
感恩寺於海邊

제31대 신문대왕의 이름은 정명(政明)이요 성은 김씨이다. 개요 원년 신사 7월 7일에 즉위하여 돌아가신 선대 부왕인 문무대왕을 위하여 동해 바닷가에 감은사를 지었다.[15]

이라 하였고 다음에 이어서 만파식적을 습득한 연유를 적어서 "聖考今爲海龍鎭護三韓 선대 임금이 지금 바다의 용이 되어 삼한을 수호하고 있다"[16]라고 하였다. 생각건대 문무대왕의 화룡설법(化龍說法)은 일반이 믿는 바였을 것이다. 감은사가 나라의 요찰이었음은 이에 의하여서도 알 수 있으나, 『삼국사기』 권38, 「지(志)」 '직관(職官)' 상에는 사천왕사(四天王寺) · 봉성사(奉聖寺) · 봉덕사(奉德寺) · 봉은사(奉恩寺) · 영묘사(靈廟寺) · 영흥사(永興寺)와 더불어 '감은사성전(感恩寺成典)'이라는 것이 있어 다음과 같이 보인다.

景德王改爲修營感恩寺使院 後復故 衿荷臣一人 景德王改爲檢校使 惠恭王復稱
衿荷臣 哀莊王改爲令 上堂一人 景德王改爲副使 惠恭王復稱上堂 哀莊王改爲卿

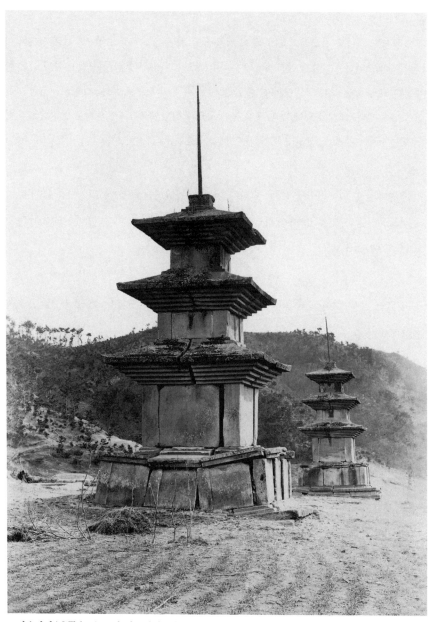

8. 감은사지(感恩寺址) 동서 삼층석탑. 경북 경주.

(一云 省卿置赤位) 赤位一人 景德王改爲判官 後復稱赤位 靑位一人 景德王改爲錄
事 後復稱靑位 史二人 景德王改爲典 後復稱史

　　경덕왕 때 수영감은사사원(修營感恩寺使院)으로 고쳤다가 뒤에 다시 원래대로 하였다.
금하신(衿荷臣)은 한 명으로 경덕왕 때 검교사(檢校使)로 고쳤고 혜공왕 때 다시 금하신이
라고 했다가 애장왕 때 영(令)으로 고쳤다. 상당(上堂)은 한 명으로 경덕왕 때 부사(副使)
로 고쳤고 혜공왕 때 다시 상당이라고 했다가 애장왕 때 경(卿)으로 고쳤다.〔일설에는 경을
없애고 적위(赤位)를 두었다고도 한다〕 적위는 한 명으로 경덕왕 때 판관(判官)으로 고쳤
다가 뒤에 다시 적위라고 하였다. 청위(靑位)는 한 명으로 경덕왕 때 녹사(錄事)로 고쳤다
가 뒤에 다시 청위라고 하였다. 사(史)는 두 명으로 경덕왕 때 전(典)으로 고쳤다가 뒤에 다
시 사라고 하였다.[17]

　　현존하는 삼층탑 두 기는 중심 거리 약 백삼십 척으로써 동서에 상대하였
고, 중심으로부터 북방 약 오십 척으로써 금당지가 있고 남방 약 팔십 척에 이
르러 단애(斷崖)가 되어 있다. 곧 동서가 길고 남북이 짧은 가람으로서, 남문
은 계제(階梯)로써 곧 선교(船橋)에 통하였고, 사원의 참예(參詣)는 조석(潮
汐)을 이용하여 주정(舟艇)으로써 한 것은 마치 저 백제 왕흥사(부여)에 유사
함이 있다. 아마도 특수 사관의 일례라고 말할 수 있겠다.
　　이 탑은 그 형제(形制)가 저 고선사지탑과 전적으로 동형인데 부분적으로
소이(小異)를 지닌다. 곧 하층 기단의 지복석에 일단의 조출된 연(緣)이 있는
점, 초층 탑신에 감호(龕戶) 모각이 없는 점, 노반의 형식에 있어 입형(笠形)
조출의 연이 있는 것, 그리고 복발·앙화 같은 것이 남아 있지 않고 고대(高
大)한 철제 찰주(길이 약 십삼 척)가 잔류하고 있는 점 등이다. 다음에 촌척에
있어서도 거의 대차(大差)가 없는 것 같다.

	하단(下壇)	상단(上壇)	초층 탑신
감은사 동탑	하폭 22척 74 총 높이 3척 24	신부 폭 15척 78 총 높이 5척 78	폭 9척 62 높이 5척 76
감은사 서탑	하폭 22척 44 총 높이 2척 86	신부 폭 15척 5 총 높이 5척 34	폭 9척 78 높이 5척 76
고선사탑	하폭 22척 4 총 높이 3척 4	신부 폭 15척 75 총 높이 5척 57	폭 9척 55 높이 5척 86

〔감은사 동서탑의 실측치는 후지시마 가이지로(藤島亥治郎) 박사, 고선사탑의 그것은 스기야마 노부조(杉山信三)의 실측에 의함〕

부분적인 소이(小異)는 그러나 예술적인 효과에 큰 차이를 나타내고 있다. 곧 초층 탑신에서 감호(龕戶) 모각이 없는 것은 이미 이 탑에 간소성을 주고 있는데, 그러나 고선사탑에 비하여 가장 이색이라고 할 것은 옥개 구배의 특이함에 있다. 곧 고선사탑의 그것이 중후둔중(重厚鈍重)함에 비하여 이 탑은 평박완만하여 경첩주경(輕捷遒勁)하다. 그리고 고선사지탑에서 볼 수 있었던 '기우호대, 간가응양, 조법주경, 규격정연, 안거절대', 이와 같은 평가는 그대로 이 탑에 있어서도 문자 그대로 행할 수 있다. 무릇 양자 백중(伯仲)의 사이에 있고 제작 연대도 거의 서로 전후함을 짐작하게 한다. 주위의 경관에 상영(相映)하는 미감에 있어서는 도리어 이 탑이 한 단 위에 있다고 말할 수 있겠다.

9. 경주 나원리(羅原里) 오층석탑〔계탑(溪塔)〕
경상북도 경주군(慶州郡) 현곡면(見谷面) 나원리(羅原里) 계탑동(溪塔洞)

이 탑(도판 9)은 한 폐사지의 당(堂) 뒤에 있으되, 사전(寺傳)은 일찍이 산일(散逸)된 듯하며 다만 '개탑(介塔)'이라 불러 온 듯하다. 개탑이란 계탑(溪塔)이 바꾸어진 것으로서, 개(介)의 음(音)이 다시 국음(國音)으로 견(犬)의 뜻에 통함으로써 심지어는 '견탑(犬塔)'이라 부르는 예도 있다. 그 의미하는 바는, 풍수설에서 이른바 안산(案山)이라 부르는, 전방에 솟아 있는 산외(山外)에 은현불상(隱現不常)의 산악이 있어, 이러한 경우에 이것을 도기(盜氣)를 지니는 산이라 하여 주지(主地)의 세운(勢運)을 기유(覬覦)하는 것으로, 그 발호(跋扈)를 경계하는 것으로 해석되고 있다. 현재 이 탑의 소속 사원터는 주산(主山)의 유곡(流曲)이 좌우로 굴하여, 이른바 '청룡(靑龍)' '백호(白虎)'의 지세를 형성하였고, 중앙의 한 구(丘)가 양맥 사이에 간재(間在)하여 이른바 '명당(明堂)'이 되었다. 그리고 전방 멀리 서천(西川)이 동류하고 평야를 사이에 두고 독산(獨山)·금강산(金剛山)·화산(花山)·동산(東山)의 제령(諸嶺)을 안(案)하고 있다. 무릇 풍수가가 가장 좋아하는 지상(地相)을 이루었고 망원(望遠)의 경관 또한 가상할 만하다.

탑은 금당지인 듯 생각되는 한 건축 유지의 후방에 있어, 그 당 뒤에 탑파를 안치하는 예는 양산 통도사에서 일례를 볼 수 있으나 과연 그 의도하는 바가 같은 도리에서 나왔는지는 불명하다. 하여간 동면 가람으로서 특수한 가람제도에 의한 점은 확실히 주목할 만하다.

이 탑은 아마도 경주군 내에서는 최고(最高)의 탑이라 할 것이다. 오층으로

서 삼십칠 척이라 부른다. 그 양식은 고선사지탑·감은사지탑과 동일하면서도 이미 그 형성 수법은 일단의 변화를 보이고 있다. 곧 고선사지탑·감은사지탑과 같은 것은 그 하층 기단의 갑석을 열넉 장으로 계합조립(繼合組立)하였는데, 이 탑에서는 열넉 장으로 하였고(고선사지탑의 갑석 총 폭 이십 척 구 촌 오 푼을 이 탑에서는 십칠 척 오 촌 오 푼으로 하였는데 총 폭의 감축에도 상응하였다고 하겠다), 상층 기단의 신부 중대도 높이 약 삼 척 구 촌 구 푼, 횡 십일 척 팔 촌 오 푼의 하나의 큰 판석에 우주 일주와 탱주 이주를 각출한 넉 장의 장단석을 네 모퉁이에서 엇물림식으로 조립하고 있다. 초층 탑신 또한 그러하다. 곧 한 모퉁이에 폭 일 척 이 촌 구 푼 약(弱)의 주형(柱形)을 각출한 높이 오 척 팔 촌, 폭 육 척 육 촌 육 푼 크기의 넉 장의 대판석을 네 귀 엇물림식으로 조립하였으며, 제이층 이상의 탑신은 방대함에도 불구하고 일석조(一石造)로 하였다.

특히 옥개석의 구조는 놀랄 만한 것으로서, 가장 후대(厚大)한 초층 옥개의 폭 십일 척 칠 촌 사방, 두께 약 육 척 일 촌 삼 푼이며, 제이층 옥개의 폭 약 십 척 이 촌 사방, 두께 약 삼 척 일 촌 크기인데 옥개부와 처마의 오단 받침부를 아직 별석조(別石造)로 하였으나 제삼층 옥개부의 폭 약 팔 척 팔 촌 사방, 두께 약 이 척 팔 촌 크기의 것으로부터 제오층 옥개의 폭 약 육 척 칠 촌 사방, 두께 약 이 척 삼 촌 크기의 것은 전혀 일석조로 하였고, 더욱이 각층 오단의 받침, 고준(高峻)한 옥개 구배, 옥정(屋頂)의 이단 조출 등 모두 한숨에 만들어 내고 있다. 곧 이 탑은 구성에 자신을 갖고 간편을 주지(主旨)로 하여 일기가성(一氣呵成)의 기력으로써 결구를 완수하고 있다. 그곳에는 고선사지탑·감은사지탑에서 보는 바와 같은 결구의 고심이 없다. 더욱이 옥개 구배의 조법은 감은사지탑과 닮지 않고 고선사지탑과 유사하다. 방립(方立) 노반(露盤)의 방대함도 상통하고 있는데 이와 같은 형식 감정은 다시 낭산(狼山) 동쪽 기슭의 추정 황복사지(皇福寺址)의 삼층탑과 인계된다. 이러한 의미에서 고선사

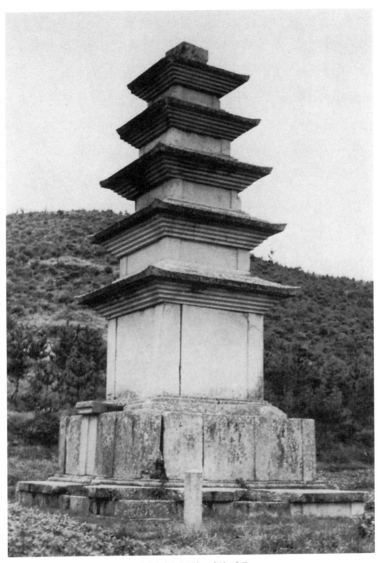

9. 경주 나원리(羅原里) 오층석탑[계탑(溪塔)]. 경북 경주.

지의 탑과 나원리의 계탑, 낭산 동록의 탑은 하나의 계맥선(繼脈線)을 그을 수 있다.

이 탑을 다시 고선사지의 탑과 비해 본다면, 초층 탑신 높이의 상단 신부 높이에 대한 비가 전자가 0.61 강(强)이고 후자는 0.68 강이다. 곧 고선사지탑보다도 이 탑이 탑신의 높이가 약간 낮음을 알겠다. 그리고 그 폭의 비를 볼 때 전자는 0.57 약(弱)이고 후자는 0.61 약이다. 곧 나원리탑에서 초층 탑신 폭의 감축을 보겠다. 그러나 실제로 이 탑 앞에 설 때에는 먼저 기단의 높이에 놀라게 되는데 그보다도 더욱 놀랄 만한 것은 초층 탑신의 방대함이다. 고선사지탑의 그것이 장중한 위압임에 대하여 이 탑의 그것은 위세적인 위압이다. 전자는 노성(老成)한 대인의 풍격(風格)을 갖고 후자는 장기(壯氣)에 부(富)한 패자(覇者)의 자태이다. 하나는 장중하고 하나는 숭고하다. 삼층과 오층이라는 층고(層高)의 차(差)는 양자 풍격에 있어 그와 같은 차까지도 있게 하였을 것이다. 조망 지점의 상위(相違)도 이곳에서 일인(一因)이 된다. 그러나 구성 기준이 된 척도가 다른 것도 일인을 이루었을 것이다. 조작 연대는 많아야 겨우 십 수 년의 차가 생각될 뿐이다. 아마도 조선 석탑의 또 하나의 대표이다. 옥개 전각(轉角)의 양면에 풍탁을 달았던 흔적이 있는데, 오늘날까지도 남아 있었다면 영롱한 그 묘음(妙音) 또한 얼마나 아름다웠을 것이냐.

10. 경주 낭산(狼山) 동록(東麓) 폐사지 삼층석탑

경상북도 경주시(慶州市) 배반동(排盤洞) 낭산(狼山) 동쪽 기슭

夫聖人垂拱 處濁世而育蒼生 至德無爲 應閻浮而 濟群有 神文大王 五戒應世 十善
御民 治定功成 天授三年壬辰七月二日乘天 所以神睦大后 孝照大王 奉爲宗廟聖靈
禪院伽籃 建立三層石塔 聖曆三年庚子六月一日 神睦大后 遂以長辭 高昇淨國 大足
二年壬寅七月卄七日 孝照大王 登霞 神龍二年丙午五月卅日 今主大王 佛舍利四 全
金彌陀像六寸一軀 無垢淨光大陀羅尼經一卷 安置石塔第二層 以卜以此福田 上資
神文大王 神睦大后 孝照大王 代代聖廟枕涅盤之山 坐菩提之樹 隆基大王 壽共山河
同久 位與乾川等大 千子具足 七寶呈祥 王后 體貌月精 命同劫數 內外親屬 長大玉
樹 茂實寶枝 梵釋四王 威德增明 氣力自在 天下太平 恒轉法輪 三塗勉難 六趣受樂
法界含靈 俱成佛道 寺主 沙門善倫 蘇判金順元 金興宗 特奉教旨 僧令儁 僧令太 韓
奈麻阿模 韓舍季歷 塔典 僧惠岸 僧心尙 僧元覺 僧玄昉 韓舍一仁 韓舍全極 舍知朝
陽 舍知純節 匠 季生 閞溫

대저 성인은 가만히 있으면서 혼탁한 세상에서 백성을 기르고 지극한 덕은 억지로 하지
않으면서 이 세상에서 중생을 제도한다. 신문대왕이 오계(五戒)로 세상에 응하고 십선(十
善)으로 백성을 다스려 통치를 안정하고 공(功)을 이루고는 천수(天授) 3년 임진년 7월 2일
에 돌아갔다. 신목태후(神睦太后)와 효조대왕(孝照大王)[18]이 받들어 종묘의 신성한 영령
(英靈)을 위해 선원가람(禪院伽藍)에 삼층석탑을 세웠다.

성력(聖曆) 3년 경자년 6월 1일에 신목태후가 마침내 세상을 떠나 높이 극락에 오르고
대족(大足) 2년 임인년 7월 27일에는 효조대왕도 승하하였다. 신룡(神龍) 2년 병오년 5월
30일에 지금의 대왕이 부처 사리 네 과와 여섯 치 크기의 순금제 미타상 한 구와『무구정광
대다라니경』한 권을 석탑의 이층에 안치하였다.

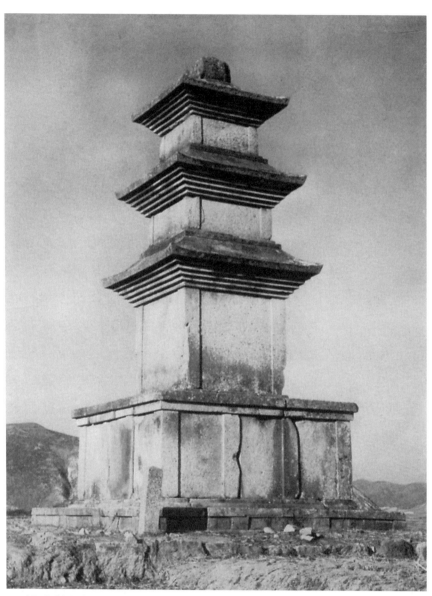

10. 경주 낭산(狼山) 동록(東麓) 폐사지 삼층석탑. 경북 경주.

이 복전(福田)으로 위로는 신문대왕과 신목태후·효조대왕의 대대 성묘(聖廟)가 열반산을 베고 보리수에 앉는 데 보탬이 되기를 빈다. 지금의 융기대왕(隆基大王)은 수명이 강산과 같이 오래고 지위는 건천(乾川)과 같이 크며 천명의 자손이 구족(具足)하고 칠보(七寶)의 상서로움이 나타나기를 빈다. 왕후는 몸이 달의 정령과 같고 수명이 겁수(劫數)와 같기를 빈다. 내외 친속들은 옥나무처럼 장대하고 보물 가지처럼 무성하게 열매 맺기를 빈다. 또한 범왕(梵王) 제석(帝釋) 사천왕은 위덕(威德)이 더욱 밝아지고 기력이 자재로워 천하가 태평하고 항상 법륜을 굴려 삼도의 중생이 어려움을 벗어나고 육도 중생이 즐거움을 받으며 법계의 중생들이 모두 불도를 이루기를 빈다.

사주(寺主)는 사문 선륜(善倫)이다. 소판 김순원(金順元)과 김흥종(金興宗)이 특별히 왕명을 받든다. 승 영휴(令儁), 승 영태(令太), 대나마 아모(阿模), 한사〔대사(大舍)〕 계력(季歷). 탑전(塔典)은 승 혜안(惠岸), 승 심상(心尙), 승 원각(元覺), 승 현방(玄昉), 한사 일인(一仁), 한사 전극(全極), 사지(舍知) 조양(朝陽), 사지 순절(純節)이다. 만든 이는 계생(季生)과 알온(閼溫)이다.[19]

1942년 경주 낭산의 동쪽 기슭 추정 황복사지의 삼층석탑(도판 10)을 수축하여 그 제이층 옥개석으로부터 금강제(金鋼製) 사리합(舍利盒)을 발견, 다수의 사리와 조두(俎豆) 몇 기(器)와 불상 두 구, 기타 단견지류(斷絹之類)를 인출하였는데, 그 사리합의 이면(裏面)에는 위에서 기록한 정각명기(釘刻銘記)가 있었다.

즉 신문대왕(神文大王) 훙거로 인하여 그 비인 신목태후 및 그 사왕(嗣王)인 효소대왕(孝昭大王)이 신문대왕의 명복을 위하여 이 삼층석탑을 건립한 것이다. 그런데 효소대왕 9년〔당 측천무후(則天武后) 성력(聖曆) 3년, 700년〕에 신목태후가 장서(長逝)하였고 삼 년 후인 대족(大足) 2년(신라 성덕왕 원년, 702년)에는 효소대왕도 훙거하심으로써, 성덕대왕(융기대왕) 즉위 5년〔당 중종(中宗) 신룡(神龍) 2년, 706년〕에는 다시 불사리 금제미타상(金製彌陀像) 한 구, 『무구정광대다라니경(無垢淨光大陀羅尼經)』 한 권을 석탑의 제이층에

봉치(封置)하여 신문대왕 · 신목대후 · 효소대왕의 명복에 자(資)하고, 겸하여 당저(當宁) 융기대왕(성덕)과 그 왕비의 수복(壽福)을 빌며 법륜(法輪)의 항전(恒轉)을 기원하였던 것이다.

지금 이 탑지를 황복사지라고 부르고 있으나 예로부터의 전칭에 의함인지 또는 어떠한 증징에 유래함인지 불명하다. 위에 든 탑지(塔誌)에도 사칭(寺稱)은 기록되지 않았고 『삼국유사』 권4, 「의해(義解)」 제5, '의상전교(義湘傳敎)' 조를 보건대, 의상의 나이 스물아홉에 경사(京師)의 황복사에서 낙발함이라 있어, 의상의 출생이 진평왕(眞平王) 47년〔당 고조(高祖) 무덕(武德) 8년, 625년〕임으로써 당년은 바로 진덕여왕(眞德女王) 7년〔당 고종 영휘(永徽) 4년, 653년〕에 해당한다. 곧 황복사 건립 하한은 늦어도 진덕여왕대까지에는 있었던 것으로서, 탑의 건립 상한이라고 할 효소왕 원년으로부터 적어도 사십 년 전후 황복사의 사관은 창립되어 있었다.

'의상전교' 조에는 다시,

湘住皇福寺時 與徒衆繞塔 每步虛而上 不以階升 故其塔不說梯磴 其徒離階三尺 履空而旋 湘乃顧謂曰 世人見此 必以爲怪 不可以訓世

의상이 황복사에 있을 때에 제자들과 탑돌이를 하였는데 매양 발자국이 허공에 떴으며, 층계를 밟고 오르지 않으므로 그 탑에는 돌층대를 만들지 않았으며, 제자들도 섬돌 위를 세 척이나 떨어져 허공을 밟고 돌았다. 이때 의상이 돌아보고 말하기를, "세상 사람들이 이것을 본다면 필연코 괴변으로 여길 터이니 세상에 이것을 알게 해서는 안 된다"고 하였다.[20]

라고 하였다.

현존하는 삼층석탑을 보건대 지상으로부터 상단 갑석까지의 높이 약 육 척 칠 촌, 갑석 상면의 노면(露面) 깊이 약 이 척 일 촌, 그리고 앞에 장립(障立)하는 것은 폭 약 오 척 사 촌, 높이 약 사 척 오 촌 크기의 탑신인데 처마 끝까지의

높이도 오 척 오 촌에 불과하고 첨단출은 일 척 일 촌이 된다. 탑의 성생(成生) 상한은 효소대왕 원년으로서 때에 의상의 나이 예순여덟, 고희에 가까운 노숙(老宿)이 도약하여 승등(昇登)하기에는 적당치 못한 탑이다.

그러나 "기적으로써 도등(跳登)하므로 계제(階梯)가 없다"고 말한다면 일리는 있다고 하겠으나, 그러나 이 탑은 일반 통식의 석탑 형식을 따라서 계제를 작성하지 않은 탑이며 기적을 현출키 위하여 고의로 이것을 생략한 것은 아니다. 현 탑지가 과연 황복사지라고 하더라도, 의상이 요탑의(繞塔儀)를 행한 탑이라는 것은 이 석탑은 아니고 다른 불탑이었을 것으로 생각된다. 그리고 일반 석탑 형식은 계제를 갖지 아니하며, 계제를 갖고 있는 탑이라는 것은 보통 목조탑파에 있는 예를 생각할 때, 이 사지에는 따로 목조탑파가 있었던 것이나 아닐까.

지금 이 사지의 지형을 보건대, 낭산의 동북쪽 기슭에 동방을 향해 낙하하는 삼단의 지대가 있어, 산기슭의 일단 높이, 이곳에 현존 삼층석탑이 있고, 이 지대로부터 오 척 떨어져 중대가 있고, 중대로부터 다시 삼 척 낙하하여 동단(東端)의 하대가 되었다. 중대 북방에 동서는 좁고 남북으로 긴 당지가 있어 동쪽 정면의 당지로 보겠고, 특히 그 기단석(基壇石)에 십이지신상을 새긴 입석이 있음으로써 유명하다.

애석한 것은 아직도 이 당지의 유구가 발굴 조사되어 있지 않으므로 그 성질 불명이나, 현재 보이는 기단은 동단의 길이 약 사십사 척, 북단의 길이 이십육 척이라고 말함으로써 동면의 당지로 생각되며, 이것이 금당지인지 아닌지는 또한 불명이나 금당지라고 한다면 현존하는 석탑과는 자연히 별격(別格)의 관계에 있는 것으로 인정된다. 곧 동면 당지의 배부(背部) 고대(高臺)의 땅이며, 당(堂) 중심으로부터 약 이십칠도의 서남, 이백이십 척여 되는 곳에 현존 탑이 있는 것이다.

그리고 탑 남쪽의 떨어진 지점에 이동된 귀부 일석이 있다. 아마도 탑비 내

지 가람의 비일 것이다. 곧 현존 석탑은 이 가람에 속한 사암(寺庵)의 탑으로서 그것은 신문왕 흥거와 함께 새로이 경영된 것일 것이다. 탑지(塔誌) 일절에 "奉爲宗廟聖靈 禪院伽藍 建立三層石塔 받들어 종묘의 신성한 영령을 위해 선원가람에 삼층석탑을 세웠다"이라고 보임은 기존의 가람에다 공양탑(供養塔) 건립의 인연을 정직하게 말하는 것이라고 할 것이다. 신문왕릉은 사지의 남방에 현존하고 있다.

이 탑 양식은 경주 나원리의 계탑(溪塔)에 속한다. 그것을 범례로 하여 작성된 것임은 일견하여 납득될 것이다. 그러나 그 구성 방법에 있어서는 조금 다르다. 곧 기단에 있어서는 저 탑(계탑)이 갑석도 중대석도 모두 넉 장 합으로 하였음에 대하여, 이 탑은 실척에 있어서는 일반적으로 축소되어 있으면서(하단 지복 폭 십삼 척 육 촌, 상단 신부 폭 구 척 구 촌 오 푼, 기단 총 높이 칠 척 여, 초층 탑신 폭 오 척 사 촌, 높이 사 척 오 촌, 탑 총 높이 약 이십사 척 일촌으로 보인다), 기단의 구성에 있어서는 도리어 원초형식으로 돌아가 각 여덟 장 계합으로 하고 있다.

그런데 탑신은 각 일석조(一石造)이며 옥개석도 모두 일석조이다. 초층 탑신이 위압적으로 큰 점, 노반이 비교적 큰 점, 이같은 점들은 전체로 하여금 중후한 느낌을 갖게 하고 있다. 각층 탑신의 수축률이 적은 것도 일인(一因)을 이루고 있을 것이다.

다음에 이 탑에는 두셋의 이상함이 있으니 각 탑신의 네 모퉁이에 새겨진 우주의 폭이 탑신에 비하여 섬약함이 그 하나요, 옥개 상부는 비교적 경사도가 높으나 낙수면의 조반(照反) 굴곡은 많고 처마 끝은 비교적 얇은 까닭에 어느 정도의 경조(輕佻)함이 보임이 그 둘. 옥개 정부(頂部)의 이단 조출이 특별하게 눈에 띌 만큼 커서 이 종류의 조출로서는 당당한 풍격을 이루고 있음에도 불구하고 제삼층 옥정에 있어서는 일단으로 하고 만 것이 그 셋이다. 그리하여 이 탑은 골상(骨相) 중후(重厚), 피상(皮相) 경상(輕爽)의 일종 이상한 상

을 이루고 있다. 그 하층 기단의 신부에 있어서 탱주가 이주(二柱)로 되어 있는 것도 탱주 삼주(三柱)의 것으로부터 한 전변을 이루고 있는 새로운 양식의 원초적인 것으로서 주의할 만하다.

11. 경주 장항리사지(獐項里寺址) 동서 오층석탑

경상북도 경주군(慶州郡) 양북면(陽北面) 장항리(獐項里)

신라 왕도의 동악인 토함산의 동쪽, 마을 이름을 탑정(塔亭)으로 부르고 있는 산간장곡(山間長谷) 사이에 한 폐사지가 있어, 사전(寺傳)·사칭(寺稱) 따위는 전함이 없으되 신라통일 초대의 우수한 불상대좌석(佛像臺座石)이 유존하고 있으며, 정정(亭亭) 오층의 석탑 두 기가 동서에 상용(相聳)한 특수 가람의 유구로서 주의할 만하다. 서탑은 일찍이 1923년 도괴되었던 것을, 1932년에 비교적 유재(遺材)가 완전한 서탑만이 수복되었다.(도판 11)

이 탑은 이층 기단으로서 하층 기단 신부(身部)에서 탱주 이주의 자태를 보임은 우선 저 경주 낭산(狼山) 동쪽 기슭의 삼층탑에 연계되며, 각층 오단 받침의 오층석탑을 솟아 올리고 있는 점에 있어서는 저 경주 나원리의 계탑(溪塔)에 유비(類比)시킬 수가 있다. 곧 그 형제(形制)에 있어서는 하나의 전통안에 속하고 있으면서 양식 감정은 또 하나의 자별(自別)한 결과를 이루고 있다. 상하 양 기단 갑석의 구성이 넉 장 장석의 엇물림식 계합으로 되어 있는 점, 상층 기단의 신부 입석 여덟 장 계립(繼立, 즉 높이 삼 척 사 촌 팔 푼임은 공통하나 한 장은 폭 약 사 척 이 촌, 다른 한 장은 폭 약 육 척 오 촌 강의 것으로 한 면을 이루었다)으로 되어 있는 점은 특수한 구조 수법이라고 말할 수 있으나, 이것은 양식 감정을 좌우하는 것은 아니다.

이 탑 기단에서 먼저 특이하다 할 것은 하층 기단 갑석 상부에 있는 이층 조출이, 단층형의 그것은 비교적 섬약하고 귀복형(龜服形)의 그것은 비교적 크며, 상층 기단 갑석 상부에 있는 이단조(二段造)의 지대형과 연(緣)이 비교적

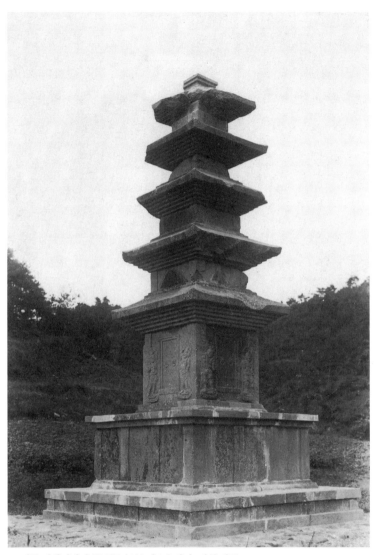

11. 경주 장항리사지(獐項里寺址) 서오층석탑. 경북 경주.

두꺼움에 대하여 부연(副緣)이 섬약한 것은 기단에서 횡압력이 크고 입면이 섬약함을 느끼게 한다. 나원리 계탑 원 오층탑의 상층 기단 탱주 폭이 신부 한 칸 폭에 대한 비가 0.39 강임에 대하여 이 탑이 겨우 0.26 강의 관계에 있어서 탱주가 섬약하게 되어 있는 점도 일인(一因)을 이루고 있을 것이다. 그러나 기단은 재래의 것보다 그 양적 크기를 증가하고 탑신에 의하여 압박되는 바가 없다. 곧 반면(反面)에서 말한다면 탑신은 그 주체성을 상실하고 있다. 그러나 또 기단으로 인한 불균형한 쌓아 올림은 없다. 양자 사이에는 적당한 균형의 조화를 얻고 있다. 이것이 부분적으로 눈에 띄는 불균형의 크기, 곧 전게(前揭)한 상층 기단 갑석 및 하층 기단 갑석의 각 부에 있는 조출의 부후(部厚)함에도 불구하고 전체로서 온아수명(溫雅秀明)한 효과를 얻고 있다. 부분적인 불균형은 옥개석 정부에 있는 이단 조출의 섬약함에서도 볼 수 있다. 그러나 전체의 미는 이와 같은 부분적 결점을 덮고도 남음이 있다고 할 것이다. 아니 말할 수 있다면 이 탑은 전기 작품의 웅위호대(雄偉浩大)함을 주지(主旨)로 한 것으로부터 온려우아(溫麗優雅)로 이변(移變)해 가는 단계로의 과도적인 작품이라 평할 수 있을 것이다. 지금 남아 있는 노반(露盤)조차 간단하고 왜소하면서 전체와 잘 조화된 미를 갖고 있다. 옥개 곡선의 미 또한 볼 만한 점이라 할 것이다.

이 탑 초층 탑신의 사면에 감호(龕戶) 형식을 모각하였고, 문 옆 좌우에 인왕(仁王) 입상을 양각하고 있다. 감호는 삼단의 외광(外框)이 세 곳에 있고, 아래쪽 한 곳은 소면(素面) 한 장의 문한(門限) 양식을 새겼고, 중앙에는 합선(合扇)의 이음새가 없고 좌우에 수환(獸環)을 양각하고 있다. 문 옆 좌우에 있는 인왕 입상은 모두 원광배(圓光背)를 갖고 있으되 서탑의 것은 연화좌 위에 있고 동탑의 것은 반석 위에 있어 자태 장속(裝束) 양상이 서로 같지 않은데, 서탑의 그것은 은후아려(隱厚雅麗)함에서 더하고, 동탑의 그것은 조분박눌(粗奔朴訥) 기대(氣大)한 점에서 우수하다. 왼쪽 인왕은 아상(呵相), 오른쪽

인왕은 훔상(吽相).

이 인왕상의 표현에서 다른 점이 둘이 있다. 곧 그 하나는 연화좌에 서게 한 것인데 다른 유례는 거의 없으며, 둘째는 각출된 우주(隅柱)를 배경에 밀고 벽면과 공통의 면에 부출시키고 있는 점이다. 저 경주 분황사의 의전탑(擬甎塔)의 예는 따로 하고 진정한 의미의 석탑에다 인왕상을 식부(飾付)하여 놓은 것은 이 탑을 최초로 하겠는데, 이 탑을 들어 최초라고 하는 까닭은 후대의 여러 석탑에서 일반적인 수법은 우주와 감호 사이의 벽면에 이것을 표현하든지 혹은 우주를 생략하고 비로소 이것을 표현함을 통식으로 하고 있기 때문이다. 이 탑에서 인왕이 우주를 배경으로 서 있다는 점은 곧 인왕이 문 앞에 서 있다고 하는, 문호의 존재 지점과 인왕의 흘립(屹立) 지점 사이의 전후, 공간적인 투시법(透視法) 관계를 나타낸 것으로서 사실적인 것으로의 활발한 추구성을 볼 수 있는 것이다. 이러한 의미에서 이 탑은 통일기 문화가 최고조에 달하고 있던 성덕왕조[당 중종 사성(嗣聖) 19년부터 현종(玄宗) 개원(開元) 24년까지, 702-736]의 작품으로 상정되는 바이다.

12. 경주 천군동(千軍洞) 폐사지 동서 삼층석탑
경상북도 경주시(慶州市) 천군동(千軍洞)

경주 시내로부터 동쪽으로 분황사를 지나, 북천(北川, '동천(東川)' 또는 '알천(閼川)'이라고도 한다)의 유역을 따라서 명활산맥(明活山脈)과 금강산맥(金剛山脈)이 남북으로 흘러 이루는 한 협곡을 통과하고, 명활산성의 동쪽 기슭을 돌아서 남하하길 잠시 하면 천군동 부락 앞에 황망한 양탑식 가람의 터가 있다. 이 사지로부터 우수한 문양 와당, 치미(鴟尾) 등의 출토가 있어 일찍부터 세간에 널리 알려져서 세인의 주목을 끈 바 있다. 그러나 사칭(寺稱)·사전(寺傳) 따위는 전함이 없고, 도괴된 참상을 보이고 있던 동서 삼층석탑만은 1938년 봄에 수복 개건되었다.(도판 12)

이 탑도 양식은 또 저 현칭(現稱) 황복사지(皇福寺址)의 삼층석탑의 범례에 속한다. 그리하여 하층 기단에 있어서 지복석(地覆石) 밑에 다시 한 장의 지반석이 놓여 있음은 부여읍 내의 정림사지탑에서 본 이래 초견(初見)의 예에 속한다. 신라 석탑으로서 이같은 점이 있는 것은 이 탑을 최초라고 말하겠다. 기단 형식에서는 다소 수법을 달리하여, 예컨대 하층 기단과 같은 것은 평면에서는 황복사지탑과 같이 여덟 장 계합(繼合)이나, 입체적으로는 갑석·신부·지복의 삼 자가 일석조로 되어 있다. 보통은 신부와 지복이 일석이고 갑석은 별조 일석이 된다. 황복사지탑에서는 이 천군동탑과 같은 식의 것과, 갑석과 신부를 일석으로 한 것이 혼재하고 있다. 상단 신부의 조법이 넉 장 엇물림식인 점은 저 나원리 계탑(溪塔)의 그것과 같은 수법이다. 갑석은 넉 장 계합으로 되어 있는데, 상하 양단의 갑석이 모두 상면에 아주 조그만 낙수면을 만

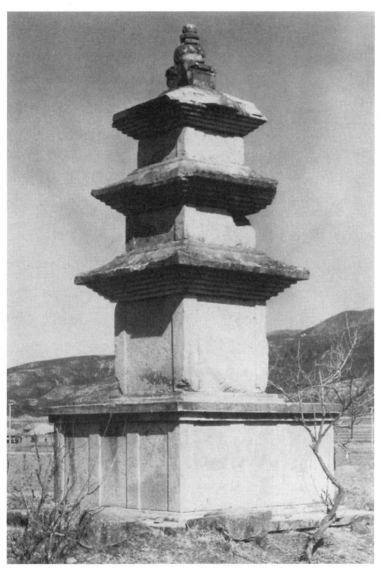

12. 경주 천군동(千軍洞) 폐사지 서삼층석탑. 경북 경주.

들었고, 상단 갑석 정부(頂部)에 있는 지대형 이단의 조출(造出)은 저 장항리 탑정탑(塔亭塔)의 그것과는 반대로 천박한 것으로 되어 기단의 존엄을 충분히 살리고 있다. 탑신이나 옥개의 조작도 능히 저 황복사지탑의 위풍을 추종하는 바 있으나, 탑신에 내전 형식이 보이는 점, 옥개 상부가 다소 낮아서 조반(照反)의 굴곡도가 많은 점, 그리고 또 옥개 정부의 이단 조출이 섬약한 점, 노반 입석의 네 모퉁이와 상부에 얕은 평상방광(平狀方框)이 있는 점, 이와 같은 여러 점은 다른 것과 약간 다른 점이라 하겠다. 복발(覆鉢)은 편구상을 이루었는데, 중앙에는 복선(複線)의 결뉴(結紐)와, 사면에는 여섯 잎의 결화가 부조되었고 상륜 둘, 보주 하나를 남기고 있다.

동서의 두 탑이 촌척을 전혀 같이하였으며 형제(形制) · 양식 또한 다름이 없다. 그리고 황복사지의 탑에 비교하여 또한 대동소이라고 하겠다. 황복사지 탑의 지복(地覆) 폭 십삼 척 육 촌, 삼층 옥개까지의 총 높이 약 이십삼 척. 이 탑의 지복 폭 약 십삼 척 육 촌, 삼층 옥개까지의 총 높이 약 이십일 척 칠팔 촌. 그런데 부분적으로는 종횡을 다소 달리하고 있어 황복사지탑의 기단 총 높이 약 칠 척으로 탑신의 총 높이 약 십육 척임에 대하여, 이 탑은 기단의 총 높이 약 칠 척 삼사 촌, 탑신의 총 높이 약 십사 척 칠 촌 내지 사 촌. 곧 이 탑의 기단이 다소 고대(高大)하여졌음을 보겠다. 무릇 탑신에 비하여 기단이 고대해짐은 시대 강하의 한 현상임을 알 수 있겠다. 곧 이 탑은 그 기풍에 있어서 황복사지 삼층석탑과 동류에 있고, 다음에 부분적 수법이나 형제에 있어서 그보다도 다소 연대가 강하함을 느끼게 한다. 아마도 수년의 차를 가질 뿐일 것이다. 곧 8세기 초두로 생각되는 바이다.

13. 경주 불국사(佛國寺) 석가삼층석탑

경상북도 경주시(慶州市) 진현동(進峴洞)

경주 시내로부터 동남 사십 리, 신라 왕도의 동악인 토함산의 서쪽 중턱, 취록(翠綠)이 적하(滴下)하는 총림(叢林) 중에 화엄불국사(華嚴佛國寺)가 자리잡고 있다. 일명을 법류사(法流寺)라고도 하며, 탑상(塔像)·석계(石階)·탑등(塔燈)의 미는 해동 수일(隨一)로서 세상에 이름 높다. 창건 이래 왕가의 외호(外護)가 적지 않았으며 일찍이 화엄종조(華嚴宗祖) 의상(義湘)의 십대제자인 신림(神琳)·표훈(表訓) 등의 주찰로서 유명하였으나 오늘에는 천 수백 년의 겁운(劫運)을 거듭하여 기림사의 말사로 예속되어 있다.

생각건대 사전의 「불국사역대고금창기(佛國寺歷代古今創記)」라는 것에는 상고 법흥왕대(法興王代, 양(梁) 무제(武帝) 천감(天監) 13년부터 대동(大同) 5년까지, 514년부터 539년까지]로부터 역세(歷世) 중창의 기전(記傳)이 있으나 신라통일 이전의 일은 부회가첩(附會加疊)이 많아서 믿기 어렵다. 불국사 창건 연기를 전하여 가장 오랜 것은 『삼국유사』 권5, 「효선(孝善)」 제9, '대성효이세부모(大城孝二世父母)' 조에 보이는 기록일 것이다. 「고향전(古鄕傳)」이라는 것과 「사중기(寺中記)」라는 것이 상이하여, 전자는 김대성(金大城)이라는 자가 신문왕대에 창건한 것으로 하였고, 후자는 경덕왕대에 창건한 것으로 하였다. 지금 용만(冗漫)하지만 두 설의 요의를 초록한다면,

(「고향전」) 牟梁里之貧女慶祖有兒 頭大頂平如城 因名大城 家窘不能生育 因役傭於貨殖福安家 其家俵田數畝 以備衣食之資 時有開士漸開 欲設六輪會於興輪寺

勸化至福安家 安施布五十疋 開呪願曰 檀越好布施 天神常護持 施一得萬倍 安樂壽
命長 大城聞之 跳踉而入 謂其母曰 予聽門僧誦倡 云施一得萬倍 念我定無宿善 今
玆困匱矣 今又不施 來世益艱 施我傭田於法會 以圖後報何如 母曰 善 乃施田於開
未幾城物故 是日夜 國宰金文亮家有天唱云 牟梁里大城兒 今託汝家 家人震驚 使檢
牟梁里 城果亡 其日與唱同時 有娠生兒 左手握不發 七日乃開 有金簡子彫大城二字
又以名之 迎其母於第中兼養之 既壯 好遊獵 一日登吐含山 捕一熊 宿山下村 夢熊
變爲鬼 訟曰 汝何殺我 我還噉汝 城怖懅請容赦 鬼曰 能爲我創佛寺乎 城誓之曰喏
既覺 汗流被蓐 自後禁原野 爲熊創長壽寺於其捕地 因而情有所感 悲願增篤 乃爲現
生二親 創佛國寺 爲前世爺孃創石佛寺 請神琳表訓二聖師各住焉…

　　모량리(牟梁里)의 가난한 여자 경조(慶祖)에게 아이가 있었는데 머리가 크고 이마가 편
편하여 성처럼 생겼으므로 이름을 대성(大城)이라고 하였다. 집안이 군색하여 길러내기가
어려웠으므로 부자 복안(福安)의 집에 품팔이를 하였는데 그 집에서 밭 몇 무를 나누어 주
거 의식(衣食)의 밑천으로 삼았다. 이때 덕망있는 중 점개(漸開)가 흥륜사에서 육륜회(六
輪會)를 배설코자 복안의 집에 와서 권선(勸善)을 하였더니 베 오십 필을 시주하였다. 점개
가 주문으로 축원하기를, "신도님네 시주를 좋아하시니 천신이 언제나 보호하시리. 하나를
시주하면 만 갑절을 얻으리. 안락을 누리고 수명이 길게 되리라"고 하였다. 대성이 이것을
듣고 뛰어 들어와 그의 어머니께 말하기를, "내가 문간에서 중이 외우는 소리를 들으니 하
나를 시주하면 만 갑절을 얻는다고 하더이다. 생각건대 우리가 전생에 일정한 적선이 없었
기 때문에 지금 이렇게 가난한 것입니다. 이생에서 또 시주를 않다가는 오는 세상에서 더욱
가난할 것이니 내가 품팔이로 얻은 밭을 법회에 시주하여 후생의 과보를 도모함이 어떠리
까"라고 하매 어머니가 좋다고 하여 밭을 점개에게 시주하였다. 얼마 못 되어 대성이 죽었
는데 이날 밤 재상 김문량(金文亮)의 집에서는 하늘로부터 외치는 소리가 있어 이르기를,
"모량리의 대성이라는 아이가 이제 너의 집에 의탁할 것이다!"고 하였다. 집안 사람들이
모두 놀라 사람을 시켜서 모량리를 뒤졌더니 과연 대성이 죽었다. 하늘에서 외치는 소리가
있던 한날 한시에 그 집에서는 아기를 배어 낳으니 아기가 왼손을 쥐고 펴지 않다가 이레
만에 펴니 '大城(대성)'이라고 새긴 금 간자를 쥐고 있으므로 이것으로 이름을 짓고 그의
예전 어머니를 이 집으로 맞아 함께 봉양하였다. 아이가 장성하매 사냥을 좋아하였다. 하루

는 토함산에 올라가 곰 한 마리를 잡고 산 밑 마을에서 묵더니 꿈에 그 곰이 귀신으로 화하여 시비를 걸어 말하기를, "네가 무엇 때문에 나를 죽였느냐. 내가 환생하여 너를 잡아먹으리라"고 하니 대성이 무서워 떨면서 용서를 빌었다. 귀신이 말하기를, "나를 위하여 절을 세울 수 있겠느냐"고 하여 대성이 그러겠다고 맹세하고 깨어 보니 땀이 흘러 요를 적셨다. 이로부터 그는 사냥을 금하고 곰을 위하여 장수사(長壽寺)를 곰을 잡았던 자리에 세웠다. 이로 하여 마음에 감동되는 바 있어 자비로운 결심이 한결 더하여 곧 이생의 양친을 위하여 불국사를 세우고, 전생의 부모를 위하여는 석불사(石佛寺)를 세워서 신림·표훈 두 스님을 청하여 각각 살게 하였으며….[21]

(「사중기」) 景德王代 大相大城以天寶十年辛卯始創佛國寺 歷惠恭世 以大曆九年甲寅十二月二日大城卒 國家乃畢成之 初請瑜伽大德降魔住此寺…

경덕왕 시대에 대상(大相) 대성이 천보 10년 신묘에 비로소 불국사를 세웠고 혜공왕 시대를 거쳐 대력(大曆) 9년 갑인 12월 2일에 대성이 죽었으므로 나라에서 이 역사를 완성시켰다. 처음에 유가종(瑜伽宗)의 고승 항마(降魔)를 청하여 이 절에 살게 하고….[22]

이상 두 가지 설 중 「고향전」에는 세대가 기술되어 있지 않으나 이것은 문제 (文題)인 '대성효이세부모' 조 하에 '신문왕대'라 있음으로써 신문왕대의 일로서 기술되어 있음을 알겠는데, 이 두 설에 보이고 있는 화제의 주인공인 김대성의 일은 물론이요 국재(國宰) 김문량이라는 자도, 화식가(貨殖家) 복안이라는 자도, 승(僧) 점개라는 자도 『삼국사기』에는 하나도 찾아볼 수 없다. 불국사·석불사(石佛寺)·장수사(長壽寺)조차도 아니 보인다. 과연 어느 것이 옳은 것일까. 신림 또한 소전(所傳)이 없고 유가대덕(瑜珈大德)이라 한 것이 혹은 저 경덕왕조의 유가조(瑜珈祖) 대덕이라 부르는 대현(大賢)의 사실인 듯도 생각되지만 확증은 없다. 〔『삼국유사』 권4, 「의해」 제5, '현유가해화엄(賢瑜珈海華嚴)'조〕 그런데 표훈만은 가장 저명하여 '의상전교(義湘傳敎)'조에는 "訓曾住佛國寺 常往來天宮 표훈은 일찍이 불국사에 살면서 늘 하늘나라에 내왕했다

고 한다"[23]이라 있고, '동경흥륜사금당십성(東京興輪寺金堂十聖)' 조(『삼국유사』 권3, 「흥법」 제3)에는 신라 십성승(十聖僧)의 한 사람으로 이소(泥塑)가 된 기사가 보이며, 다음에 권2의 '경덕왕충담사표훈대덕(景德王忠談師表訓大德)' 조에는 그 행설(行說)이 실려 있다. 이른바 천궁(天宮)에 왕래하여 왕의 후사(뒤의 혜공왕)를 상제(上帝)에 구하는 기사이다. 이에 의하여 보건대 불국사의 창건은 「사중기」와 같이 경덕왕 10년(당 현종 천보 10년 신묘, 751년)에 있었다고 할 것인가.

돌이켜 탑파 양식을 본다면 어떠한가. 이 탑(도판 13)은 그 양식에서 천군동 폐사지의 쌍탑, 황복사지(皇福寺址)의 탑과 그 규범을 같이하고 있다. 그러나 또 부분적인 상이와 촌척을 달리하여, 그들보다도 중후성을 감(減)하고 장려성(壯麗性)을 더하고 있다. 이 탑 기단의 결구 방식에 있어서는 대략 경주 나원리의 계탑(溪塔)에 통한다. 즉 하층 기단의 지복석과 중대 신부가 일석조로서 여덟 장 계합(繼合)임은 도리어 그것과 다르나, 갑석을 별조로 하여 넉장 석으로써 하였고 상단 갑석 또한 같다. 그리고 신부(身部)는 넉 장 엇물림 우계식(隅繼式)으로 한 점 같은 것은 저 나원리사지의 탑과 동교(同巧)이다. 결국 이 탑의 구성법은 나원리사지의 탑, 낭산 동쪽 기슭의 이른바 황복사지의 탑과 같은 선구 탑파의 수법을 요초(要抄)하여 병용하고 있다. 탑신·옥개 각각 일석작(一石作)임은 황복사지의 탑, 천군동사지의 탑과 동식이나, 다른 점이라 할 것은 초층 옥개석의 정부(頂部)에 있는 이단 조출을 별조로 하고 더욱이 특별 크기로 하여 상층 탑신부에 대한 지대(地臺)로서의 확연한 무게를 보이고 있는 점인데, 그럼으로써 옥개 정부의 긴체(緊締)함과 상층 탑신 근착법(根着法)의 견고함을 보이고 있는 점은 황복사지탑의 그것과 함께 추상(推賞)할 만하다. 그러나 이 탑은 황복사지탑처럼 둔후함이 아니 보인다. 둔후함에 있어서는 천군동사지의 탑이 도리어 황복사지탑에 근사하다고 하겠고, 이 탑은 도리어 장중한 속에 청수(淸秀)함을 갖고 있다.

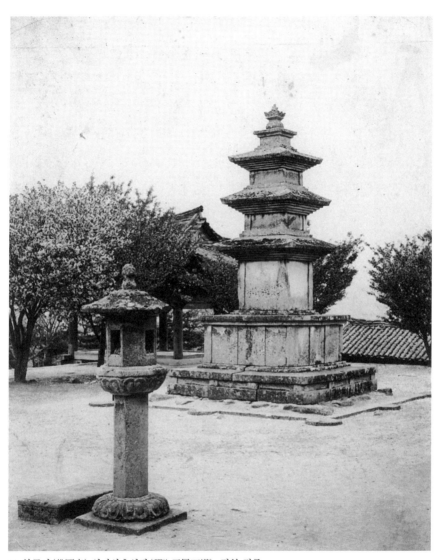

13. 불국사(佛國寺) 석가삼층석탑(釋迦三層石塔). 경북 경주.

지금 한 시도로서 기단 지복석의 총 폭을 한 변으로 삼는 정삼각형을 그릴 때 그 정점은 겨우 0.0036당척 강(强)의 부족을 갖고 초층 탑신의 정부 중앙에 대략 낙점(落點)한다. 이런 경우에 분위(分位) 이하의 척량(尺量)은 실측 오차도 생각할 수 있으므로 결국 그 정점은 거의 완전히 초층 탑신의 정부 중앙에서 일치한다고 하겠다. 그런데 동일한 관계를 황복사지 탑파에서 보건대 그것은 0.24당척 강이 부족하고, 천군동사지탑은 0.27당척 약(弱)이 부족하다. 그리고 천보 17년(경덕왕 17년, 758년)의 조탑명(造塔銘)이 있는 김천(金泉) 폐갈항사(廢葛項寺)의 탑에서 본다면 0.039당척 약의 부족을 보겠다. 이때의 분위 이하의 척량도 같이 실측 오차로 인정하여 그 관계가 불국사 삼층탑과 유사함을 볼 것이다.

다음에 이 관계를 다시 그 초층 탑신 옥신부(屋身部)의 저폭을 저변으로 하는 정삼각형의 정점이 초층 탑신 옥신 높이에 대한 관계를 본다면 황복사지탑은 0.18 강 당척(唐尺)의 부족, 천군동사지탑은 0.27 약 당척의 부족, 불국사탑은 0.06 강 당척의 초과, 폐갈항사탑은 0.17 약 당척의 초과를 보겠다. 곧 이에 의하여 보건대 황복사지탑은 초층 탑신 축부(軸部)까지의 높이가 지복(地覆) 폭을 저변으로 하는 정삼각형의 중심 수선(垂線)보다 짧고, 초층 탑신 축부의 입방 형태 또한 같아서 대체로 횡폭이 넓음을 보겠다. 천군동사지탑도 또한 같은 예인데, 그러나 이것은 지복 폭을 저변으로 하는 정삼각형과 양층 탑신 축부 폭을 저변으로 하는 정삼각형이 그 정점을 동일로 하고 동비(同比)에 있음을 본다. 그런데 불국사 삼층탑은 두 정삼각형의 정점이 약 0.06 당척의 차로써 거의 일치하고 있을 뿐만 아니라 그 정점은 초층 탑신 축부의 정점 중앙에 합한다. 곧 하나의 표준 형식이라고도 말할 수 있겠고, 그 장중하고 우아한 점은 그와 같은 관계에서 오는 것이라고 생각한다.

폐갈항사탑이 지복석의 폭과 초층 탑신 축부 정점까지의 높이와의 관계가 정삼각형의 중심 추선(錘線)의 정점과 합치하고 있는 점이 같은 취향이기 때

문에 안정감을 잃지 않고 있으나, 초층 탑신부에서의 관계가 0.17 약 당척의 초과 높이를 표시하고 있는 점은 수고우려(秀高優麗)에 흐른 일인(一因)일 것이다. 그리하여 지복석 폭을 저변으로 하는 정삼각형과 초층 탑신 축부 폭을 저변으로 하는 정삼각형이 그 정점을 거의 같이하고 있는 점에서, 천군동사지탑과 불국사탑이 같은 관계에 있으면서, 지복석의 폭이 그리는 정삼각형의 정점이 초층 탑신 높이에 미치지 못하는 점에 있어서 천군동사지탑은 황복사지탑과 동류이며, 그 높이가 거의 동등한 관계에서는 불국사탑이 갈항사지탑과 동류에 있음을 볼 수 있다. 그리고 갈항사지탑에서의 초층 탑신 축부 폭이 그리는 정삼각형은 약간 높아 벗어나고 있다.

지금 각 탑의 시대적 간격을 본다면 황복사지탑의 하한은 706년이고, 폐갈항사탑은 758년이다. 그 사이 약 오십 년으로 보아 천군동사지의 탑은 황복사지의 탑에 가장 가까워 십 년을 넘지 않았다고 볼 수 있을 것이다. 즉 710년대의 작품으로 보인다. 그런데 불국사탑은 천군동사지탑보다 약간 떨어지고 폐갈항사탑과도 연차가 있다. 불국사탑을 이 중간에 위치하는 것으로 보고 대략 730년대에 설정할 수 있을 것이다. 곧 신라의 효성왕대(孝成王代)에 둠을 가(可)하다고 할 것이 아닐까. 적어도 천보 10년설을 부정한 하나의 가상 연대이나 천보 17년의 조탑명(造塔銘)을 지니는 폐갈항사탑보다 기풍 장중(莊重)함을 상실하지 않고 있는 이 탑에 이만한 연대차는 인정해도 좋을 성싶다.

이 탑의 또 하나 주의할 특징은 그 옥개석 네 귀퉁이의 강동(降棟)이 거의 직선 경사를 이루고 있는 점으로서, 다른 많은 탑은 다소간에 어떠한 굴곡을 보인다. 뿐만 아니라 각 부의 능각(稜角)은 초초(峭峭)하여 형태는 청명하고 수려하며 규격은 정제(整齊)하고 아치(雅致) 있다 하겠고, 복발 · 앙화의 유(類)는 노반보다 비교적 작으면서 조루(彫鏤)의 기교가 지나침은 무릇 변화무구(變化無垢)의 탑이라 할 것이다.

이 탑 기단의 외곽에는 장방석을 돌려서 탑구를 이루었는데, 방 이십오 척

사 촌 삼 푼, 그리고 네 귀의 중앙에 지름 약 이 척 칠 촌 크기의 연화결좌(蓮花結座)를 놓았다. 연판(蓮瓣) 부동(不同)하여 단예판(單蕊瓣)이 있고 복예판(複蕊瓣)이 있는데, 중앙에는 전체 지름의 약 이분의 일에 해당하는 자방부(子房部)가 있다. 사전(寺傳)에 '팔방금강좌(八方金剛座)'라는 것이 보이고 있음은 이것을 가리키고 있는 듯이 생각되며,

地 皆是衆生虛誑業因緣報故有 是故 不能擧菩薩 欲成佛時 實相智慧身 是時坐處 變爲金剛 有人言 土在金輪上 金輪在金剛上 從金剛際 出如蓮華臺 直上待菩薩坐處 令不陷沒 以是故 此道場坐處 名爲金剛

땅이란 모두 중생이 기만하고 속이는 업장(業障)의 인연보(因緣報)인 까닭에 있게 된 것이니, 이런 까닭으로 보살을 움직일 수 없다. 성불하고자 할 때에 실상지혜신(實相智慧身)이 이때 앉은 곳에서 변하여 금강(金剛)에 위치하게 된다. 어떤 사람이 말하기를, 흙이 금륜(金輪)의 위에 있고, 금륜은 금강의 위에 있는데 금강의 사이에서부터 마치 연화대(蓮花臺)처럼 솟아 나와 곧바로 올라와 보살이 앉은 곳을 지켜 함몰함이 없도록 한다. 이 때문에 이 도량의 앉는 곳을 금강좌라고 이름한다고 하였다.

이라고 『지도론(智度論)』에 보이고 있음으로 미루어 팔부보살내찬(八部菩薩來讚)의 도량좌처(道場坐處)의 우의적 표현인가 해석되는 바이다. 불국사 중문(中門)을 이루는 자하문(紫霞門) 밖의 청운(靑雲)·백운(白雲)의 양계(兩階) 사이에 보이는 답계(踏階), 좌우 기단 위의 장랑(長廊)과 같은 것을, 사승(寺僧)은 불러 제불보살내유(諸佛菩薩來遊)의 곳이라고도 한다. 아마도 제불보살강림내유(諸佛菩薩降臨來遊)의 의미가 따르는 곳에 그와 같은 특수 상설(像設)을 보게 된 것이리라. 전하기를, 이 탑을 '석가탑'이라 부르고 또 '무영탑(無影塔)'이라고도 부른다. 석가탑이라 함은 동쪽의 다보탑(多寶塔)에 상응한 것으로 법화사상의 표현에 의한 경영임을 볼 것이며, 무영탑이라 함은 그 인유(因由)를 사전(寺傳)에 기록하여,

諺傳 創寺時匠人 自唐來人 有一妹 名阿斯女 要訪輒到 通來則 大功未完 不可以
陋身許納 明旦坤方十里許 自有天然之澤 臨彼則庶可見矣 斯女依從往見則 果鑑而
無塔影 故名

세상에 전해지는 이야기에, 절을 창건할 때 장인은 당(唐)나라로부터 온 사람이다. 누이
가 한 명 있었는데 이름이 아사녀로, 방문을 원하여 갑자기 이른즉, 대공이 아직 완성하지
못한지라 비루한 몸으로써 받아들일 수 없다고 하며, 내일 아침 곤방(坤方) 십 리쯤에 천연
의 못이 있을 것이니 거기에 가게 되면 거의 볼 수가 있을 것이라고 하였다. 아사녀가 그 말
을 따라 가서 보니 과연 못에 비쳤는데 탑의 그림자가 없었다. 그러므로 명명한 것이다.

이라 하였다. 이 언칭(諺稱)에 의하여 부르되, 혹 이 탑을 당인(唐人)의 소작
이라고 논하는 사람도 있다. 유래 조선에서는 우수한 것, 좋은 것을 '당물(唐
物)'이라 부르고 혹은 또 큰 것을 당물이라 부르는 풍습이 있다. 곧 이 탑을 당
인의 소조(所造)라 하는 까닭은 그 우수성을 형용키 위한 것으로서 역사적 근
거가 있는 것은 아니다. 당지(唐地)에 과연 이같은 형식 탑파가 있는지 없는지
를 검토한다면 자연히 해명케 될 것이다. 그리고 이 탑이 조선 자체에 있어서
독자적으로 발생한 한 전통적 계열의 산물임은 본론에서 이미 설명을 다 했
다. 즉 거듭하여 이곳에 다시 논파(論破)할 필요를 인정하지 못하겠다.

14. 창녕 술정리(述亭里) 삼층석탑

경상남도 창녕군(昌寧郡) 창녕면(昌寧面) 술정리(述亭里)

창녕 땅은 원래 오가야(五伽倻)의 하나였으되 파사이사금(婆娑尼師今) 29년〔후한 안제(安帝) 영초(永初) 2년, 108년〕신라의 소유가 되었고, 진흥왕(眞興王) 16년〔양(梁) 경제(敬帝) 소태(紹泰) 원년, 555년〕하주(下州)가 설치되어 중요한 땅이 되었다. 오늘날 전하는 읍내의 진흥왕순수비〔眞興王巡狩碑, 진흥왕 22년 신사 소립(所立)〕는 역사가의 진중(珍重)하는 바로서 이 땅의 중요성을 말하고 있다. 고분군(古墳群)이 적지 않은 것도 고대 민거(民居)의 중요지임을 느끼게 한다고 하겠다. 그 외에 불적 또한 적지 않은데, 특히 읍 서교(西郊)에 존재하는 「탑당치성문비기(塔堂治成文碑記)」라는 것은 원화(元和) 5년 경인〔庚寅, 신라 헌덕왕(憲德王) 2년, 810년〕에 건립된 것인데, 소급하여 대력(大曆) 6년(신라 혜공왕 7년, 771년) 이래 사십 년 사이의 승 순표(順表)가 이룩한 탑당 수치(修治)의 일을 적은 것으로서 중요한 자료인데, 그 속에 건탑의 사실을 기술한 것이 둘이 있으니, 하나는 인양사(仁陽寺)의 탑이며 하나는 대곡사(大谷寺)의 탑이다.

인양사의 탑은 애장왕(哀莊王) 4년 계미〔당 덕종(德宗) 정원(貞元) 19년, 803년〕에 이루었고, 대곡사의 탑은 원화 5년 경인에 이루었다. 인양사의 유지는 이 비의 소건(所建) 지점으로 추고되어 지금 말하려는 이 삼층석탑의 지점과 같지 않으며, 대곡사의 지점은 불명하며 그 연대는 이 탑과 서로 조응하지

않는다. 이 외에 원지(苑池)·상락(常樂)·양성(陽成) 등의 사명이 보이나 이 탑사지의 전칭을 밝힐 만한 턱거리가 없다. 잠시 일명사지(逸名寺址)의 탑으로 하여 논의하는 수밖에 없을 것이다.

이 탑(도판 14)의 규제는 전 황복사지탑 이래의 필자가 말하는 일반형 제이류(第二類)에 속하며, 이층 기단의 상하 두 중대 신부에 탱주 이주를 갖고 있는 삼층탑에 속한다. 기단부의 구성 방법은 불국사 삼층탑과 근사한데 지복(地栿)과 신부(身部)의 장방석이 넉 장 상형(箱形) 조립식으로 된 것만이 다른 점이라 할 것이다. 규모는 약간 작으며 기단 지름〔기경(基徑)〕십일 척 팔 촌, 총 높이 약 십팔 척 오 촌인데 각 탑신의 신장이 높기 때문에 수고(修高)의 느낌이 있으며, 더욱이 옥개 상부 낙수면의 굴곡이 현저하게 깊으며 처마에서도 미소(微小)의 반전을 보겠다. 초층 탑신의 한 면에는 낙서 같은 옥우(屋宇)의 부조 이태(二態)가 있으나 최후까지의 완성에는 미치지 못하였고, 의상(意想) 불완(不完)이나 근세의 것으로도 생각되지 않는다. 따로 유례도 없는 일이므로 해석하기 어렵다.

이 탑은 겨우 삼층이면서 고험(高險)하여 당당하고, 옥개의 굴곡에 동적인 움직임을 보이고 있어, 문화 난숙의 도심지대에서 볼 수 없었던 일종 별격에 속하는 풍격을 보겠다. 곧 아직도 형식화된 점을 볼 수 없는 동적 존재로서 제8세기 후반, 신라 문물의 지방 분포 당초기(當初期)에 해당하는 것이라고 말하겠다. 같은 읍내에 존립하는 별개 사원지의 삼층탑은 외견 이 탑에 유사하되 이미 형식화된 점이 있고, 기단의 신부에는 안상(眼象)을 새겼으되 곳곳에 후보(後補)가 많고 조형 가치에 있어 이 탑에 미치지 못한다.

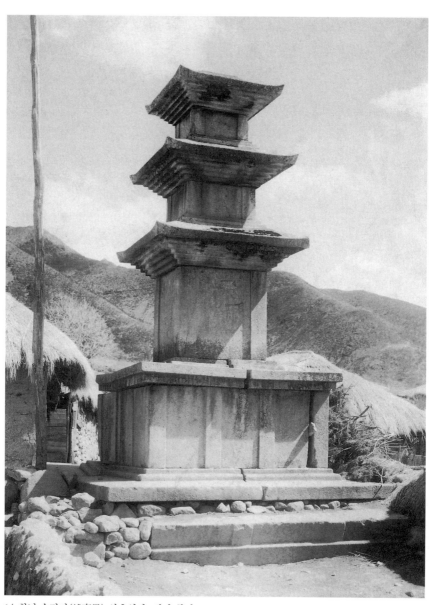

14. 창녕 술정리(述亭里) 삼층석탑. 경남 창녕.

15. 청도 봉기동(鳳岐洞) 삼층석탑

경북 청도군(淸道郡) 풍각면(豊角面) 봉기동(鳳岐洞)

청도 땅은 동으로 경주에 접한 옛날의 이서국(伊西國)으로서, 유례이사금(儒禮尼師今) 14년(297) 이미 신라의 소유로 귀(歸)하였고, 낙동강안(洛東江岸)의 가야제국에 통하는 중요한 땅이었다. 이곳 풍각면은 그 한 속현(屬縣)으로서, 서쪽으로 묘봉(妙峰)·수복(受福)의 양 준령(峻嶺)으로써 오가야의 하나인 창녕〔고려조의 책, 『본조사략(本朝史略)』에 기록된바 『삼국유사』는 이것을 잘못이라 한다〕에 접하고 있다.

지금 봉기동에 삼층석탑이 있어 전칭은 불명인데, 그 규제 풍격이 모두 창녕읍 내 술정리의 삼층석탑에 유사하되 규모는 조금 작다.(도판 15) 상층 기단의 신부(身部)는 팔석(八石) 계립(繼立)이며, 하층 기단의 갑석과 신부석도 또한 팔석 계립식이다. 저 창녕탑에 비하여 기단 구성법은 고조(古調)를 남기고 있어 다소 산문적인 점이 있고, 초층 탑신 또한 신고(身高)가 높으며, 옥개석의 횡장(橫張)도 약간 넓다. 다소 퇴기(頹氣)를 갖고 있으나 기풍 또한 추상할 만한 점이 있어 8세기대의 호작임에 틀림없다. 삼층 옥개까지 남아 있어 현재 높이 약 십육 척이라고 한다.

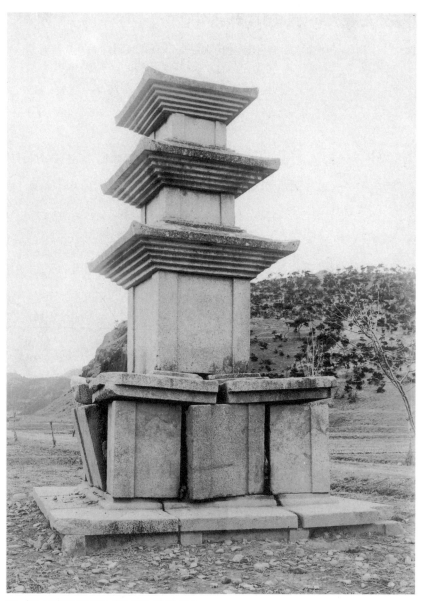

15. 청도 봉기동(鳳岐洞) 삼층석탑. 경북 청도.

16. 경주 원원사지(遠源寺址) 동서 삼층석탑

경상북도 경주군(慶州郡) 외동면(外東面) 모화리(毛火里)

원원사(遠源寺)는 또한 원원사(遠願寺)라 적는다. 그 터는 경주의 동남 사십 여 리, 사성산(四聖山) 기슭에 있다. 『삼국유사』 권5, 「신주」 제6, '명랑신인 (明朗神印)' 조에 언전(諺傳)이라는 것을 실어, 원원사는 안혜(安惠) · 낭융(朗 融) · 광학(廣學) · 대연(大緣)의 사대덕(四大德)이 김유신(金庾信) · 김의원 (金義元) · 김술종(金述宗) 등과 동원(同願)하여 창건한 것이며, 사덕(四德) 등의 유골을 절의 동쪽 봉우리에 장(藏)하였으므로 사령산(四靈山) 조사암(祖 師嵓)이라 부른다고 하였다. 그러나 언전과는 달리 말하기를, 광학 · 대연의 두 대사는 신라말 고려초의 사람이므로 김유신 등과 원원사를 개창한 것은 안 혜 · 낭융의 두 대사뿐이라 하였다.

하여간 원원사는 명랑의 신인[神印, 문두루종(文豆婁宗)]의 법계(法系)에 속하며, 신라 문무왕대에 개창되었음을 살필 수 있다. 그후 18세기의 조선조 말기까지도 법등이 끊이지 않았음은 노세 우시조(能勢丑三)의 논고에 있고 (교토고등공예학교 창립 삼십 주년 기념논문집과 1931년 10월호 잡지『조 선』), 지금으로부터 약 백이십 년 전 도괴된 이 두 탑을 1931년 겨울에 노세의 손에 의하여 복원 개수를 한 상세(詳細)도 그에 의하여 기록되고 있다. 따라서 상세는 노세의 논고로 밀겠고, 이곳에서는 양식론적인 설명을 해 보려 한다.

이 탑(도판 16, 17)은 양식적으로는 필자가 말하는 일반형의 제이류에 속한 다. 곧 이층 기단을 갖고 있는 방형 다층탑으로, 상하 기단의 중대 신부(身部) 에 있는 탱주(撑柱)가 다 같이 이주(二柱), 첨하 받침 오단임을 통식으로 한

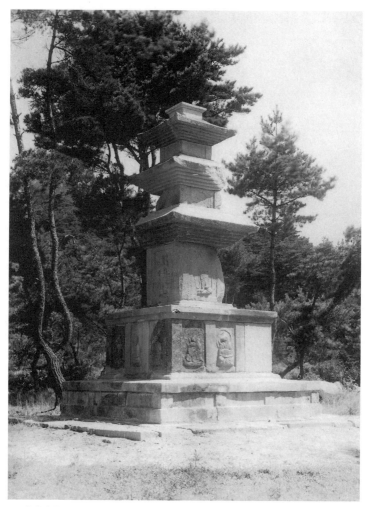

16. 원원사지(遠源寺址) 동삼층석탑. 경북 경주.

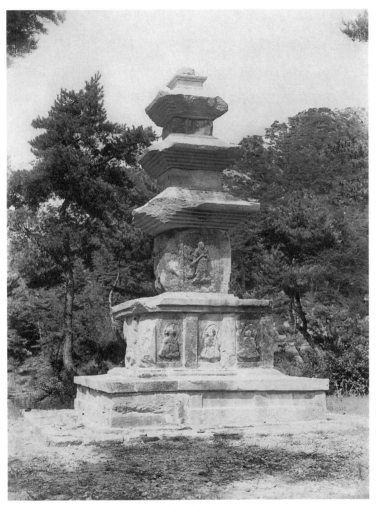

17. 원원사지(遠源寺址) 서삼층석탑. 경북 경주.

다. 하단 갑석 상부에 있는 조출부(造出部)의 상단은 단층형이며 하단은 귀복형인 점, 상단 갑석 상부에 있는 조출의 형식이 이층 단층형인 점, 이들도 부차적인 요소이다. 그리고 고식의 것은 이들의 단층(段層) 수선(垂線)이 모두가 거의 수직 추선(錘線)인데, 이 탑은 약간 사구배(斜勾配)를 이루었고, 각 수평면 또한 상단·하단이 모두 미소(微小)의 낙수 사구배를 이루고 있다. 그리하여 이 탑에 온아한 풍모를 나타내었는데, 각층 옥개 상부의 낙수면에서의 조반(照反) 곡률(曲率)이 깊은 점도 기력의 약화, 우아로의 움직임을 보이고 있다. 그러나 균형의 미를 잃지 않고 있어서, 시험 삼아 지복석(地栿石)의 폭을 한 저변으로 하는 정삼각형을 그릴 때 그 정점은 초층 탑신 축부(軸部)의 중앙 정점으로부터 0.26 약(弱) 당척(唐尺)의 저위(低位)에 있고, 초층 탑신 축부에 있어서의 같은 정삼각형은 0.22 약 당척의 저위에 있어서, 둘 사이의 차 0.04 당척은 실측 오차로 생각되므로 두 삼각형의 정점은 대략 일치되는 것으로 보인다. 이 점이 불국사탑과 대략 유사 관계에 있다 하겠고, 다음에 그 정점이 초층 탑신 축부로부터 당척 이 촌 이상이나 밑에 있음은 결국 이 탑이 수고(修高)해졌음을 알겠고, 그 관계는 폐갈항사탑보다도 밑에 있음을 보겠다. 곧 연대적으로 보아 다소 강하되는 것으로 보인다.

이 탑에서 특색이라 할 것은 그 조루(彫鏤)의 교(巧)라고 하겠다. 먼저 각 탑신에는 네 모퉁이에 네 개 우주의 조출이 있음은 통식에 속하지만, 이 우주 내측에 다시 부주(副柱)를 새기고 있는 점은 신라탑으로서 특수 형식에 속하는데, 이 수법은 도리어 고려기에 들어서 서선(西鮮)·북선(北鮮) 지방에 널리 유행된 것이다. 그리고 탑신에 이같은 점이 있다는 것은 재래에 있어 간소를 주지(主旨)로 하던 일반 탑신을 화려하게 보이는 데 효과가 있으며, 복원적으로 고려된 옥개 강동(降棟)의 네 모퉁이 선단(先端)에 있는 보주형 화두(花頭) 식식(餙飾)의 장엄과 더불어 이 탑의 화엄함을 표현하여 여온(餘蘊)이 없다고 하겠다. 노세에 의하여 또 복원된 노반의 크기도 삼층 탑신을 누를 만큼

적의(適宜)한 것이며, 서탑에는 다시 복원된 상륜의 일부를 남기고 있으나 만환(漫漶)이 심함은 애석한 일이다.

그러나 이 탑에서 가장 특색이라고 할 것은 초층 탑신 축부와 상층 기단부에 있는 조식일 것이다. 곧 초층 탑신 축부에서는 사면벽에 각각 횡 일 척, 종 이 척 팔 촌 칠 푼 크기의 장방격(長方格)의 각면(刻面)이 있어, 그 안에 사천왕 입상을 조각하고 있다. 발 아래에 양귀(兩鬼)를 밟고 선 입상인데, 표묘(縹渺)한 천의(天衣)의 번전(翻轉)함과, 분노의 면상(面相)에 따르지 않는 지체(肢體)의 묘함은 도리어 온아우미함을 느끼게 한다.

상층 기단의 신부는 팔석 계합식으로서 사우석(四隅石)은 우단(隅端)에 양면 공용의 우주가 있고 중앙석에는 양단에 주형(柱形)이 있는데, 벽판석 하부에는 높이 약 삼 촌의 하광(下框)을 새겼고 벽판석 면에는 십이지 수수인신상(獸首人身像)이 연화좌 위에 앉아 있는 모습을 부각하고 있다. 모두가 의대(衣帶) 번번(翻翻), 상공에 나부끼는 법의를 입고 연화좌 위에 호궤(互跪) · 준거(蹲踞) · 결가(結跏) 등 자유스러운 좌상(坐相)을 나타내고 있으며, 수상(手相) 또한 동일하지 않다. 그 의상(意想)이 경주 봉덕사 성덕왕신종(聖德王神鐘)에 있는 비천상(飛天像)에 비하여짐도 무리 없는 일이다. 다만 조법(彫法)에 약간의 안이성을 보는 것은 시대의 강하를 말하는 것, 즉 8세기 말엽 내지 9세기 초두의 작품일까. 신상의 방향은 축상(丑像)만이 우향이고 나머지는 좌향이다. 삼층 옥개까지의 탑신 총 높이 십팔 척 이 촌 오 푼. 기단 지복 총 폭 십일 척 육 촌.

17. 김천 폐갈항사(廢葛項寺) 동서 삼층석탑
원 경상북도 김천군(金泉郡) 남면(南面) 오봉리(梧鳳里)

김천군(金泉郡)은 조선조 시대에 김산군(金山郡)이라고도 칭하였으며, 원래 신라시대의 개령군(開寧郡)의 한 속현이었다. 그리고 이 개령군은 곧 삼국 초기에 감문국(甘文國)이라 하였으며, 오늘의 개령면의 북쪽에는 궁궐지·김효왕릉(金孝王陵)·장부인릉(獐夫人陵) 등의 고적이 남아 있다. 이 사지는 개령면부터 감천(甘川)을 격하여 남 삼십 리에 솟아 있는 금오산(金烏山) 서쪽 기슭에 있어 부근에는 갈항현(葛項峴)·갈항원(葛項院) 등의 지명·역원명(驛院名)을 남기고 있다. 아마도 갈항사에 인유됨이 아닌가 생각된다.

이 갈항사는 화엄도량(華嚴道場)으로서 유명한데『삼국유사』권4,「의해」제5, '승전촉루(勝詮髑髏)' 조에는 그가 개창했음을 기술하고 있다. 그러나 그의 출자(出自)는 미상하되, 일찍이 입당하여 현수법장(賢首法藏) 밑에서 현언(玄言)을 영수(領受)하고『화엄소초(華嚴疏抄)』를 휴래(携來)하여 의상(義湘)에 부촉하였다. 때는 효소왕 원년, 즉 당 중종 사성(嗣聖) 9년(692) 현수법장이 승전에 부탁하여 치서(致書)함은 이때이다.

近因勝詮法師抄寫還鄉 傳之彼土 請上人詳檢藏否 幸示箴誨…
근래에 승전법사가 베껴서 고향으로 돌아가서 그곳 사람들에게 전파했사온바 스님께서는 좋고 나쁜 것을 검열해 보시고 다행히 깨우쳐 주시기를…[24]

다음에 갈항사에 관하여서는 다음과 같이 있다.

詮乃於尙州領內開寧郡境 開創精廬 以石髑髏爲官屬 開講華嚴 新羅沙門可歸 頗
聰明識道理 有傳燈之續… 今葛項寺也 其髑髏八十餘枚 至今爲綱司所傳 頗有靈異
其他事迹具載碑文 如大覺國師實錄中

승전은 바로 상주(尙州) 관내 개령 지방에 정사(精舍)를 세우고 돌 머리해골〔石髑髏〕을
졸개로 삼고 『화엄경』을 강의하였다. 신라의 중 가귀(可歸)가 매우 총명하고 불교 이치를
알아 법통을 이어… 지금의 갈항사이다. 그 머리해골 팔십여 개는 지금까지 절의 강사(綱
司)가 전하고 있으니 영험과 이적이 자못 있다고 하였다. 기타 사적은 비문에 자세히 실려
있는데 「대각국사실록(大覺國師實錄)」 중의 기사와 같다.[25]

곧 갈항사의 창건은 승전 귀국 후이어서 그 상한은 효소왕 원년이나 가람의
장비는 그보다 후대에 있었을 것이다. 이 절의 소속이었던 동서 두 삼층석탑
(도판 18, 19) 중 동탑의 상층 기단 중대 신부의 벽판석에 조탑명(造塔銘)이 있
다.

二塔 天寶十七年戊戌中 立在之 娚姉妹三人 業以成在之 娚者 零妙寺言寂法師在
旀 姉者 照文皇太后君妳在旀 妹者 敬信大王妳在也

두 탑은 천보(天寶) 17년 무술에 세우시니라. 오라비와 두 자매 모두 셋의 업으로 이루시
니라. 오라비는 영묘사(零妙寺)의 언적법사(言寂法師)이며, 언니는 조문황태후(照文皇太
后)이시며, 여동생은 경신대왕(敬信大王)이시니라.[26]

신라 탑파로서 기각(記刻)을 지니는 유일의 예인데 시대 표지상 중요한 한
자료일 뿐 아니라 당시의 방언을 적은 용자법(用字法)의 일례로서도 좋은 참
고 자료이다. 기각이 의미하는 바는 "이탑(二塔)은 천보 17년 무술(戊戌) 중에
세워져 있다. 남자매(娚姉妹)의 삼인업(三人業)으로서 이것을 이루었다. 남
(娚)은 영묘사의 언적법사(言寂法師)이시며, 자(姉)는 조문황태후(照文皇太
后)이시며, 매(妹)는 경신대왕(敬信大王)이시니라"고 한 것이다. 천보는 당

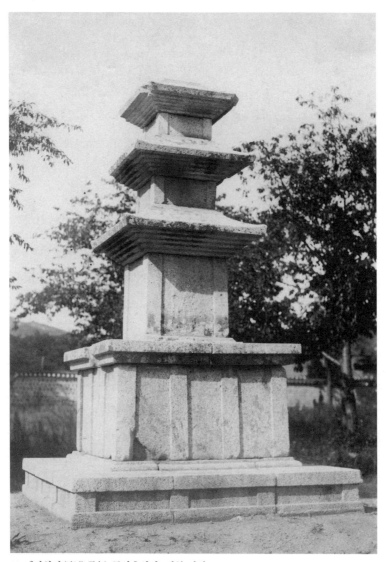

18. 폐갈항사(廢葛項寺) 동삼층석탑. 경북 김천.

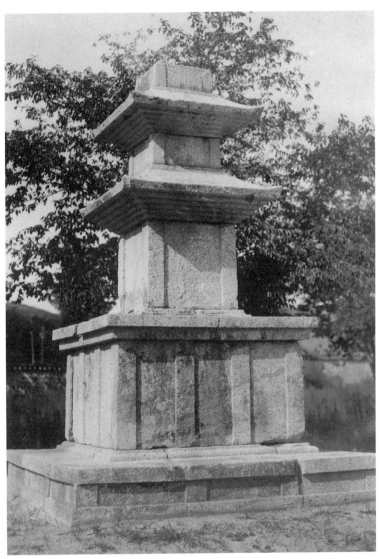

19. 폐갈항사(廢葛項寺) 서삼층석탑. 경북 김천.

현종의 연호로서 15년 병신(丙申)으로써 역대(易代) 개원(改元)이 되었고 무술은 숙종의 건원(乾元) 원년이다. 역대 개원을 아직 모르고 사용한 것으로서, 신라에서는 경덕왕 17년(758)에 해당한다.

그리고 경신대왕의 경신(敬信)은 원성왕의 휘(諱)로서 따로 경신(敬愼)으로도 쓰고, 『당서(唐書)』에는 경칙(敬則)으로 하였으나 이것은 잘못이다. 조문황태후는 그의 모(母)인 박씨 계오부인(繼烏夫人)을 말하는 것으로 따로 지조부인(知烏夫人)이라고도 칭하였다. 그의 비는 김씨 신술(神述) 각간(角干)의 딸로서 숙정부인(淑貞夫人)이라 하였고, 전비(前妃)는 구족왕후(具足王后)라고 하였다. 선덕왕(宣德王)의 비도 구족부인이라고 하여 각간 양품(良品)의 딸이라고도 하며 아찬(阿湌) 의공(義恭)의 딸이라고도 한다. 이 각기(刻記)를 해석하는 자, 남(娚)을 여자 쪽에서 칭하는 남형제로 하고, 자매를 여형제로 하고, 군니(君妳)를 자(姊)로 하고 니(妳)를 모(母)에 해당한다고 하였다. 그러나 기술한 바와 같이 경신대왕의 모는 조문황태후이다. 조문황태후를 존(尊)하여 군니라 하고 있다. 니(妳)라는 문자가 과연 모(母)의 뜻이라 한다면 조문황태후는 그의 모가 아니며, 사전(史傳)이 전하는 바와 다르다. 혹은 경신대왕의 고(考)인 일길찬(一吉湌) 효겸[孝謙, 추봉(追封)하여 명덕대왕(明德大王)이라 하였다]에 처(妻)가 둘 있어 그 손위는 자(姊)인 조문황태후(이것 또한 추봉이다)이며, 다음은 매(妹)로서 경신대왕은 이 이처(二妻)의 출산일까. 과연 그렇다면 사전의 불비(不備)를 보충한 것으로서 귀중할 것이다. 언적법사는 즉 경신대왕의 외숙(外叔)일 것이다. 즉 이 탑은 경신대왕(원성왕)의 모측(母側)의 일족에 의하여 건립되었으며, 기각(記刻)은 탑 낙성으로부터 약 삼십 년 내지 사십 년에 추각(追刻)된 것임을 알겠다.

이 탑은 1916년 7월 현재 위치에 이건되었는데 동탑은 제삼층 옥개석까지 남아 있고, 서탑은 제삼층 탑신 축부(軸部)까지 남아 있다. 그 형태로서는 일반형의 제이류에 속하고 있으나 하층 기단에 있어서의 갑석·신부·지복의

삼 자가 일석조가 되어 있는 점에서 일단의 편화(便化)가 보인다. 그러나 하층 기단은 중계(中繼)된 팔석 계합식이며 상단 신부석은 넉 장 판석의 엇물림식 조립이고, 그 갑석은 넉 장 등분의 계합으로서 정연한 결구미를 갖고 있다. 상단 갑석의 부연(副緣), 이단 조출의 단층면은 다소 경사도를 갖고 있으며, 상단의 낙수면도 완만하고 아름다운 유선(流線)을 보이며, 옥개의 유곡(流曲)은 다소의 수기(瘦氣)는 있으나 처마는 매우 아름답게 뻗어 있다. 탑신 축부에는 내전(內轉)의 자태가 뚜렷이 보이며, 처마 안쪽〔첨리(檐裏)〕에는 비로소 가는 요선〔凹線, 수절(水切)〕을 본다. 동탑 지복(地袱) 폭은 팔 척 구 촌 팔 푼, 서탑은 팔 척 칠 촌 오 푼, 동탑 총 높이는 십사 척 이 푼, 서탑은 십삼 척 일 촌 구 푼, 모두 단려(端麗)하고도 아순(雅淳), 가장 문아(文雅)한 탑의 하나라고 말할 수 있다.

이 탑에서 또 주의할 것이 있는데, 그것은 각 탑신 및 옥개석의 처마 끝 곳곳에 남아 있는 정연한 정혈(釘穴)로서, 이같은 사실은 이 탑에 금속제의 표피가 덮여 있었음을 생각하게 한다. 특히 초층 탑신의 축부에는 각 면에 천의를 휘날리는 사천왕 내지 사보살입상(四菩薩立像)의 추섭제(鎚鍱製) 물상(物象)이 달려 있던 흔적이 희미하게 보인다. 네 모퉁이의 처마 끝 전각에 있는 정혈은 보통 잘 보이는 풍령(風鈴)의 수혈(垂穴)이며, 사람에 따라서는 전각의 정부(頂部)에 금속제의 보주 내지 반화(反花)를 달았었다고 추론되어 있다. 생각건대 석탑에 금속제의 표피를 입히고 또 추섭제의 물상을 단 것과 같은 예는 다른 곳에서 들 수 없고, 저 경주 고선사지탑(高仙寺址塔)에 있는 사면 호형(戶形)의 정혈은 단순한 정부(釘付)의 흔적으로 생각됨에 대하여, 이 탑의 그 옛날의 화엄한 자태는 문자 그대로 화엄정토의 세계를 이 세상에 사출(寫出)한 것이나 아닐까. 석탑 장식에 관한 굴강(屈强)한 하나의 연구자료이기도 하다.

18. 경주 명장리(明莊里) 삼층석탑

경상북도 경주군(慶州郡) 서면(西面) 명장리(明莊里)

경주 시내로부터 서쪽 삼십 리에 구미산(龜尾山)이 있고 그 서쪽 기슭 계곡 중에 명장리가 있어 사명을 잃은 한 사원지가 현존하여 이 삼층석탑을 남기고 있다.(도판 20) 일찍부터 도괴의 위기에 있던 것을 1943년 개축하였는데 제삼층 옥개까지를 남기고 노반(露盤) 이상은 없다. 이 탑 또한 일반형의 제이류 형식에 속하여 그 기단의 구성 조합법은 원원사지탑에 유(類)한다. 그리고 탑신은 섬고(纖高)하며 옥개 상부 낙수면의 곡선은 강하고, 옥개석이 비교적 분후(分厚)함에 대하여 처마 끝은 매우 취약하다.

뿐만 아니라 상층 기단 갑석의 부연(副緣) 및 이단 조출(造出)의 단층면 같은 것이 경사선을 이루고 있는 점 같은 것은 말기적인 현상을 나타내고 있다. 각 탑신의 신장이 큰 점도 섬고함을 돕고 있을 것이다. 지금 지복(地栿) 폭의 한 변을 저변으로 하는 정삼각형을 그릴 때 초층 탑신 축부의 정점이 그 삼각형의 정점을 넘어서 있기를 0.3 약(弱) 당척(唐尺), 초층 탑신 축부의 하폭을 한 변으로 하는 정삼각형이 정점을 넘기를 0.44 약 당척인데, 이 탑이 기단의 너비에 비하여 얼마나 섬고해졌는가를 볼 것이다. 즉 고전적인 성형미로부터 전혀 난락(亂落)된 것으로서 거의 10세기 초두로 생각해도 좋을 것 같다. 기단 지복 폭은 11.7현곡척(現曲尺)이며 탑의 총 높이는 17.87현곡척이라고 한다.

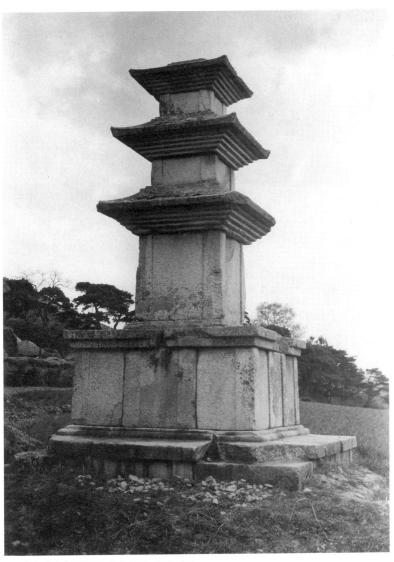

20. 경주 명장리(明莊里) 삼층석탑. 경북 경주.

19. 경주 장수곡(長壽谷) 폐사지 삼층석탑

경상북도 경주시(慶州市) 마동(馬洞) 장수곡(長壽谷)

이 탑(도판 21)이 소재하는 사지는 불국사 후령(後嶺)을 넘은 서북의 땅에 있다. 곡명 장수(長壽)로 인하여 장수사지(長壽寺址)로 추정되고 있다. 곧 불국사 창건자인 김대성(金大城)이 곰을 위하여 건립한 가람으로서 그 창건 연대가 불국사와 전후함은『삼국유사』소전에 보인다.

이 탑의 형제(形制)는 대략 불국사 삼층탑을 모하여 일반형의 제이류에 속한다. 그러나 탑신 축부(軸部)와 옥개 받침의 접촉에서 일종 이양(異樣)의 견강(牽强)함이 보이며, 옥개와 받침 사이에도 단촉(短促)함이 보인다. 옥개석에서 강동부(降棟部)는 이상하게 높고 그 중 낙수면은 급구배를 이루어, 강동과 중면 사이에 자연스러운 이동이 없고 높은 곳으로부터 낮은 곳으로의 급한 도약적 변화를 보겠다. 이 탑에서 지복(地栿) 폭의 한 변을 저변으로 삼는 정삼각형을 그릴 때, 그 정점이 초층 탑신 축부의 정점에 미치지 못함이 0.22 강(强) 당척(唐尺). 초층 탑신 축부에서의 같은 관계는 0.44 강 당척. 이같은 관계는 거의 경주 명장리사지의 삼층석탑에 유사한다.

그러나 명장리사지탑은 정직하게 시대의 변화 위에 선 탑인데, 이 탑은 불국사 삼층탑의 규제에 포착되면서 시대적 성격을 숨기지 못한 것이라고 하겠다. 곧 세대적으로는 거의 동위에 놓을 수 있는 것으로서, 가람은 설사 김대성이 불국사를 창건하던 전후에 있다 하더라도 탑의 건립은 훨씬 후대에 있었다. 현형(現形) 지복 폭이 십일 척 팔 촌, 총 높이 십팔 척 구 촌 삼 푼, 노반(露盤)까지 남아 있는데 최근에 개수를 받았다.

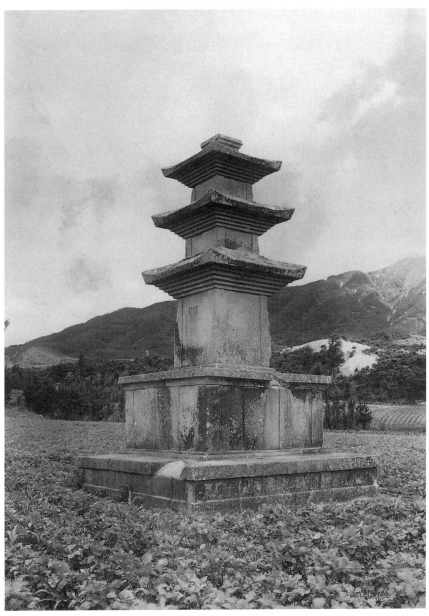

21. 경주 장수곡(長壽谷) 폐사지(廢寺址) 삼층석탑. 경북 경주.

20. 양양 향성사지(香城寺址) 삼층석탑
강원도 양양군(襄陽郡) 도천면(道川面) 장항리(樟項里) 신흥사(神興寺)

해동(海東)의 신악(神岳) 금강산 바깥 기슭에 설악산(雪岳山) 신흥사(神興寺)라는 정원(淨院)이 있으니, 현존하는 사적비명(寺蹟碑銘)에 의하면, 신라 애장왕 때 동산(洞山)·각지(覺智)·봉정(鳳頂)의 세 조사가 이 땅에 선정사(禪定寺)를 창건하여서 설법도량(說法道場)을 삼았다. 뒤에 축융(祝融)의 재(災)를 당함이 수차, 조선조의 인조 22년(1644) 승 영단(靈端)·연옥(連玉) 등이 중창하여 신흥사라 개액(改額)하였다. 그러나 사전(寺傳)에는 신흥사(神興寺)를 신흥사(新興寺)로 만들고, 진덕여왕 6년 임자세(652)에 자장법사가 창건하고 효소왕 7년 무술 또는 9년 경자(698-700)에 재(災), 동 10년 의상법사가 이 땅에 선정사를 창건하였다고 있으되, 전설(前說)을 대략 가(可)하다고 할 것이다. 그리하여 신흥사 경내에 이 삼층석탑(도판 22)이 있어, 전하되 향성사(香城寺)의 탑이라 칭한다. 향성사와 신흥사 내지 선정사의 관계는 밝히기가 어렵다.

이 탑 또한 일견하여 일반형의 제이류에 속하는 형제(形制)를 이루고 있으나, 몇 곳에서 이색있는 변화를 보이고 있다. 먼저 그 기단부에서는 재래의 제이 유형 탑파에서 볼 수 없었던 지반석이 있고, 하층 기단에서도 지복·신부·갑석 등을 별조로 하였을 뿐만 아니라 상단 신부와 더불어 하단 갑석과 같은 것은 우각(隅角) 한쪽이 전폭의 삼분의 일을 차지하면서 별조로 되어 있고, 각층 옥개에 있는 단상(段狀) 조출(造出)도 일단으로 생략되어서 위세가 매우 미약하며, 옥개 구배는 거의 무표정에 가까운 형식화에 빠지고 있다. 처마 끝

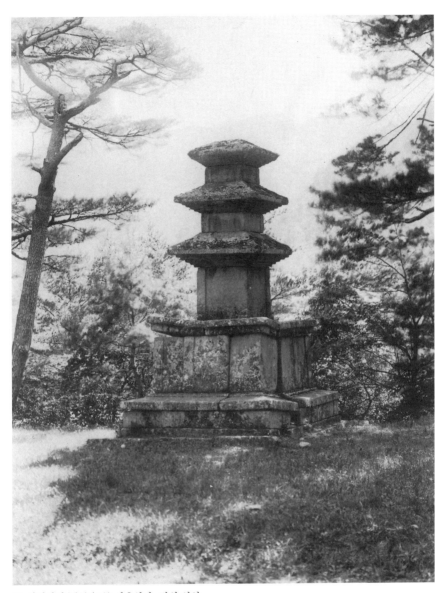

22. 향성사지(香城寺址) 삼층석탑. 강원 양양.

의 형제에도 이 무표정은 보인다. 전체로서 형식화 · 위축화 · 위약화가 보이면서 아직 온아하며 후박(厚朴)한 맛이 있는 것은 역시 신라 탑파로서의 한 풍격(風格)일 것이다. 제삼층 옥개까지 겨우 남아 있는 것은 다행이라고 할 것이다. 지복(地栿) 폭 약 십이 척, 기단 총 높이 사 척 삼 촌, 탑 총 높이 십오 척 사촌이라 한다. 애장왕대 선정사 창립과 동대에 있다고 할 것인가.

21. 안동 옥동(玉洞) 삼층석탑

경상북도 안동시(安東市) 옥동(玉洞)

안동 읍내로부터 서쪽 약 십 리 서천변(西川邊)의 철도관사(鐵道官舍) 취락 사이에 현존한다. 원래 북서의 산맥이 흘러 동으로 구배를 이룬 중턱에 사원지가 있어 기단부가 거의 붕괴될 상태에 있었는데, 최근 이 땅의 변모에 따라서이 탑도 개수되었다. 사칭·전래 모두 불명. 현재 두부(頭部) 결손(缺損)의 신라 소석불(小石佛) 좌상이 탑 앞에 안치되어 있다.

이 탑(도판 23)은 양식으로서는 일반형의 제이류에 속하면서도 변형에 속한다. 곧 중층(重層) 기단으로서 상단 신부(身部)에 있는 탱주 이주(二柱), 하층 기단에 있는 탱주 이주의 형식에 속하는 것인데, 가장 다르다고 할 것은 하층 기단의 신부 벽면석에 안상(眼象) 세 구를 넣었고, 그 갑석은 또한 재래의 낙수 구배를 갖고 있는 넓은 입개(笠蓋)를 이루지 못하고 단순한 단층형을 이층으로 하고 있다. 더욱이 그 신부의 너비는 상단 신부의 너비와 거의 큰 차이가 없어 겨우 육 촌의 차를 갖고 있음에 불과하다. 이곳에서 하나의 미숙과 불안정함을 보겠다.

상단 갑석에서도 재래의 갑석과 같이 근소한 낙수 구배를 갖는 것이 아니고거의 실제의 옥개를 생각게 하는 정도의 자태로 되어 있고, 초층 탑신의 옥신고임의 조출(造出)도 재래의 탑파와 같이 이층 단층형의 것이 아니고 상단만은 단층형으로 하고 있으면서 하단은 귀복상(龜腹狀)의 사분의 일 원호형(圓弧形)으로 하였다. 이 수법은 신라의 말기 탑파에 많이 보이는 하나의 통세이다. 그리하여 기단의 너비는 초층 탑신 축부(軸部)보다도 넓기를 사 척 이 촌

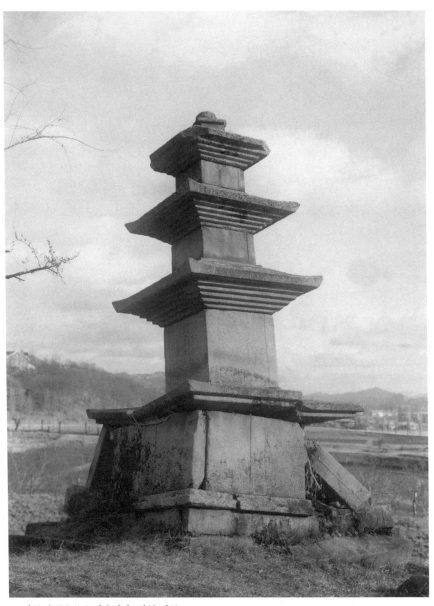

23. 안동 옥동(玉洞) 삼층석탑. 경북 안동.

에 가까운 폭도(幅度)를 갖고 있으면서 기단으로서의 불안성을 볼 수 있다. 아마도 하나의 신형식을 내려고 하다가 실패로 돌아간 것이라고 말할 수 있다.

기단 지복(地栿) 폭을 한 저변으로 하는 정삼각형의 정점은 초층 탑신 축부의 정점으로부터 강하하기 1.963척 약(弱). 그리고 초층 탑신 축부에서의 같은 관계는 축부 높이 0.089척을 산출한다. 곧 축부 높이는 거의 경주 불국사 삼층탑과 유사하면서 조금 높은 정도인데 기단 지복을 저변으로 하는 정삼각형의 정점은 이 축부의 거의 삼분의 이에 해당하고, 따라서 기단이 매우 고험(高險)하게 보이는 동시에 탑신도 또한 고험하게 보이는 결과가 되었다. 옥개 폭에 있어서도 그 초층에서 보건대, 탑신 축부 폭을 1로 하는 옥개 폭의 관계는 불국사 삼층탑이 1.61 강(强)의 비(比), 폐갈항사(廢葛項寺) 삼층탑이 1.66 강의 비인데 이 탑은 1.85 약의 비를 갖고 있어 탑신 축부에 대한 옥개 폭이 넓은 것을 알 수 있다.

초층 탑신 축부에는 남면에 중권(重圈) 장방격의 감옥(龕屋) 모각(模刻)이 있고 첨하(檐下) 받침은 초층·이층은 각 오단이고 제삼층은 사단이 되어서 일단의 감축을 보겠고, 더욱이 처마 안쪽〔첨리(檐裏)〕에는 이미 넓은 낙수구〔落水溝, 수절(水切)〕를 보겠다. 옥개 정부에 있는 단층형 조출도 일단으로 감소되었고, 노반 또한 일단의 조출된 입(笠)을 갖고 복발(覆鉢)은 편구형(扁球形)으로서 상방으로부터 팔판단엽(八瓣單葉)의 수연판(垂蓮瓣)의 조식이 있음은 일반적인 모양과는 다르다. 곧 이 탑에 있어서는 재래 형식의 간화(簡化)와 더불어 부분에서는 각종의 신취향을 보겠다. 그리하여 일견 당당한 기풍을 간신히 전하고 있으면서도 총체(總體)의 기력이 그에 수반되지 못하여, 버릴 만하면서도 버릴 수 없는 일종 이양(異樣)한 기풍을 갖고 있다. 세대로 보아 9세기일까. 기단의 지복 폭 약 팔 척 팔 촌, 총 높이 약 십구 척 일 촌.

22. 경주 남산(南山) 동록 일명사지(逸名寺址) 서삼층석탑

경상북도 경주시(慶州市) 남산동(南山洞)

경주 남산의 동록(東麓)에는 양탑제의 가람터가 남북 두 곳에 있어 북(北)의 사지에는 동서 두 석탑(도판 24)이 현존하는데, 동탑은 전탑(甎塔) 양식을 모(模)한 이형(異形)의 삼층석탑이며, 서탑은 일반형 제이류의 제이계(第二系)에 속한다. 그런데 남방 사지는 동서에 같은 삼층석탑을 갖고 있는 양탑식 가람이면서 그 탑은 전혀 붕괴되어서 아직도 개수되지 않고 있다.

이 탑은 후지시마 가이지로(藤島亥治郎)의 설에 의하면 필자가 말하는 일반형 제이류에 속하는 듯하지만(『건축잡지』 1933년 11월호), 충분한 조사를 시행하지 않는 한 보증할 수는 없다.

다음에 현존하는 두 탑의 북쪽 가람지를 근세 '남산사(南山寺)'라고 부르게 되었는데, '남산사'의 전칭(傳稱)은 『동국여지승람』 권21 「경주(慶州) 고적(古蹟)」조에 보인다.

新羅人大世 有方外志 眞平王九年 與僧淡水語曰 在此新羅山谷之間 以終一生 則何異池魚籠鳥 吾將乘桴泛不海 以至吳越 追師訪道於名山 若凡骨可換 神仙可學 則飄然乘風於沈寥之表 此天下之奇遊壯觀也 子能從我乎 淡水不答 大世退而適遇仇柒者 耽介有奇節 遂與之遊南山寺 忽風雨落葉泛庭潦 大世曰 吾有與君西遊之志 各取一葉爲之舟 以觀其行之先後 俄而大世之葉在前 大世笑曰 吾其行乎 仇柒勃然曰 予亦男兒也 豈獨不然乎 遂相與爲友 自南海乘舟而去 後不知其所往

신라 사람 대세(大世)는 방외(方外)의 뜻을 가지고 있었다. 진평왕 9년에 승려 담수(淡

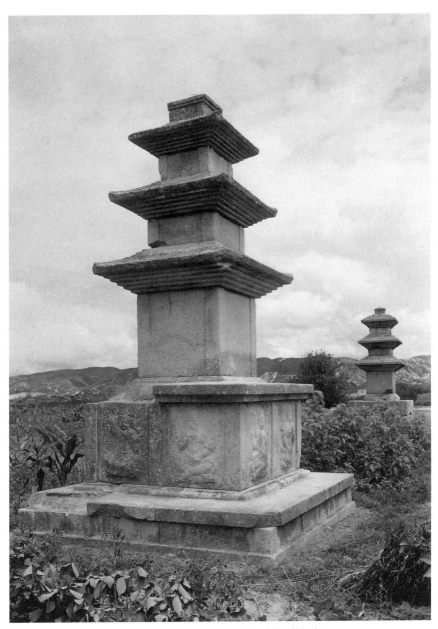

24. 경주 남산(南山) 동록(東麓) 일명사지(逸名寺址) 서삼층석탑. 경북 경주.

水)에게 말하기를, 이 신라의 산골짝 사이에 남아서 한평생을 마친다면 못 속의 물고기나 새장 안의 새와 무엇이 다르랴. 내 장차 뗏목을 타고 바다에 떠가서 오나라나 월나라에 이르러 명산에서 스승을 따르고 도인을 찾아가리라. 만약 이 평범한 몸을 신선으로 바꿀 수 있는 방법을 배우게 되면 광활한 하늘 밖으로 바람을 타고 훨훨 날아갈 수 있을 것이니, 이것은 천하의 기이한 놀이요 장엄한 구경거리다. 그대는 나를 따라갈 수 있겠는가라고 하였다. 담수는 대답하지 않았다. 대세가 물러나와 마침 구칠(仇柒)이라는 자를 만났는데, 뜻이 굳건하고 기이한 절조가 있었다. 드디어 그와 함께 남산사에서 노닐었는데, 홀연 비바람이 쳐 잎이 떨어져 정원의 괸 물에 떴다. 대세가 말하기를, "나는 그대와 함께 서쪽으로 유람할 뜻이 있다. 각각 한 잎사귀씩 취해서 배를 삼아 그 떠가는 선후를 관찰하자"라고 하였다. 이윽고 대세의 나뭇잎이 앞에 있자 대세가 웃으며 말하기를, 나는 가네라고 하니 구칠이 발끈 성을 내며 말하기를, "나도 남자인데, 어찌 나만 그렇게 하지 않으리오"라고 하고, 드디어 서로 벗이 되어 남해(南海)에서 배를 타고 떠났다. 그 뒤로는 그 간 곳을 알지 못하였다.

생각건대 이 전(傳)의 출자는 『삼국사기』「신라본기」 제4, '진평왕 9년' 조에 보이는 바로서, 『동국여지승람』의 기(記)는 이 본기에 보이는 바를 다소 자구(字句)를 간초(簡抄)하여 이기(移記)하였음에 불과하다. 그리고 주의할 것은 『삼국사기』의 본문에는 '남산의 절〔南山之寺〕'이라고 칭하고 아직 남산사(南山寺)라고는 칭하고 있지 않다. 곧 하나의 보통명사이고, 고유명사로서의 남산사를 칭하고 있지 않다. 그런 것을 『동국여지승람』의 기사는 남산사라 칭하며 '之'의 한 자를 탈간(脫簡)시킨 곳에 원래에 없던 남산사가 생긴 것이다. 그러나 경주에서 발견되는 와편에는 예컨대 "사제지사(四祭之寺)"와 같이 '之'의 한 자를 간입(間入)시킨 예도 종종 있었던 듯하다. 따라서 이 예에서 본다면 '남산지사'라는 것도 '남산사'가 될 수 있는 것이라고도 말할 수 있다. 혹은 조선조의 초기에 사관(寺觀)이 상존(尙存)하여 자칭 남산사라 하였는지, 지금엔 아무런 징증(徵證)을 갖고 있지 않다. 설사 남산사라는 것이 있었다 하더라도, 현재 신라대의 가람지가 남북에 남아 있는 이상 그 어느 것이 남산사

인지도 확증이 없는 한 결정하기 어려울 것이다. 생각건대 북방 사지를 남산 사로 추정한 것은 사지로부터 동남방에 보이는 한 지수(池水)의 존재로부터 온 것일까. 그러나 그 거리는 대략 남방 사지와 북방 사지의 중간에 해당했고, 도리어 감언(敢言)한다면 남방 사지로부터가 가깝다. 그러나 여하간에 이 지수가 그 위치가 이른바 '정료(庭燎)'라는 것에는 부당하다. 필자의 의견으로써 한다면 남북의 이 양 사원지라는 것은 염불사(念佛寺)와 양피사(讓避寺)라는 것에 해당되리라고 생각한다.

소거(所據)는 『삼국유사』 권5, 「피은(避隱)」 제8의 '염불사' 조에 보이는 일 전으로서 다음과 같다.

南山東麓有避里村 村有寺 因名避里寺 寺有異僧 不言名氏 常念彌陀 聲聞于城中 三百六十坊十七萬戶無不聞聲 聲無高下 琅琅一樣 以此異之 莫不致敬 皆以念佛師 爲名 死後泥塑眞儀 安于敏藏寺中 其本住避里寺 改名念佛寺 寺旁亦有寺 名讓避 因村得名

남산 동쪽 기슭에 피리촌(避里村)이라는 마을이 있고 마을에는 절이 있는데 마을 이름을 따서 피리사(避里寺)라고 이름 지었다. 절에는 범상찮은 중이 있어 이름을 말하지 아니하고 언제나 아미타불을 외워 그 소리가 성중에까지 들려 삼백육십 동리 십칠만 호치고 안 들은 자가 없었다. 염불 소리는 높고 낮음이 없이 그냥 옥과 같은 소리가 한결같았다. 이로써 이상하게들 여겨 누구나 정성껏 공경하고 모두가 염불스님이라고 이름 붙였다. 그가 죽은 후에 흙으로 그의 형상을 빚어 민장사(敏藏寺) 가운데 모시고, 그가 본래 살던 피리사는 염불사로 이름을 고쳤다. 절 옆에 또 절이 있어 이름을 양피사(讓避寺)라고 하였으니 마을 이름에 따라 이름 짓게 된 것이다.[27]

이곳에 피리촌이라 함은 피리(避里) 내지 피촌(避村)의 중복 서법에 의한 것으로 조선에서 잘 행해지고 있는 서법이다. 오늘의 위치는 곧 이 사원지 일 대라고 생각되며, 이것은 북쪽 사원지로부터 북으로 몇 리 되는 곳에 남아 있

는 추정 '서출지(書出池)'라는 것의 존재에 따라서 알 수 있다. 곧 '서출지'에
관한 전설은『삼국유사』권1의 '사금갑(射琴匣)'조에 보이는데, 그곳에 '피촌
서출지(避村書出池)'라는 것이 있어, 주기(註記)에 "今讓避寺村 在南山東麓 지
금의 양피사촌(讓避寺村)이니 남산 동쪽 기슭에 있다"[28]이라 하였다. 이에 의하여 이
두 사원지가 염불사와 양피사에 해당하는 것으로 생각된다. 무릇 이 부근에는
다시 두 사원이 서로 접하는 유지가 없음으로써 더욱 그 해당성이 많음을 믿는
바인데, 다만 그 북방 사지가 염불사인지 남방 사지가 염불사인지, 또다시 과
연 그 어느 것이 양피사인지는 단정할 수가 없다.

현재 이 사원지에 있는 서탑은 일반형 제이류의 제이계에 속한다. 즉 이층
기단에 있는 탱주(撑柱)가 상단 신부(身部)에서는 네 모퉁이의 우주(隅柱) 이
외에 가운데 일주(一柱), 하단에 있어서는 가운데 이주(二柱)의 자태를 보인
다. 하단에 있어서 이색(異色)이라고 할 것은 그 갑석이 양측면에서 중계의 일
석을 갖고 있는 점으로서 전후 두 장 석의 계법(繼法)과 다른 점이다. 또 상단
신부에서 양 벽판석의 면에 주경(遒勁)한 팔부천부상(八部天部像)의 좌상 부
조가 있는데, 만환(漫漶)이 심하나 조법이 훌륭한 것으로서 주의할 만하다. 현
재 이같은 팔부중의 부조가 있는 석탑으로서 존립하고 있는 중에서 고고(高
古)한 일례일 것이다.

탑신 옥개는 각 일석조(一石造)인데, 탑신 네 모퉁이에 우주의 조출이 있는
것은 통식과 같고 다소 웅장의 느낌이 있으며, 옥개는 처마 밑 오단 받침으로
서 처마 안쪽[첨리(檐裏)]에는 넓은 낙수의 홈이 있고, 옥개의 뻗음은 약간 광
박(廣薄)하며 낙수면도 육박(肉薄)의 굴곡을 보인다. 옥개 정부의 이단의 조
출 및 상단 갑석 상부의 이단의 조출 등이 섬약하고 그 단면이 다소의 경사를
보이고 있는 점 같은 것은 이 탑에서 보는 탑신 축부의 후대함과 대조되는 약
함의 일면이다. 뿐만 아니라 노반(露盤)이 조금 비대하여서 옥개의 경미함에
대하여 탑간(塔幹)의 웅대함을 보이고 있다. 현존 총 높이 약 이십사 척 일 촌.

기단 지름을 저변으로 하는 정삼각형의 정점을 초층 탑신 축부가 초과함이 약 육 촌. 초층 탑신 축부에서의 같은 관계는 실제 높이가 초과함이 일 촌 오 푼 이상이어서 두 삼각형은 상중(相重)하지 않고 탑신 축부(軸部)의 수고(秀高) 함을 보겠다. 또한 8세기 후반 이후의 작품으로 보아야 할 것이다.

23. 경주 애공사지(哀公寺址) 삼층석탑

경상북도 경주시(慶州市) 효현동(孝峴洞)

『동경잡기』 권2, '고적' 조에 말하였으되 "부(府)의 서쪽 십 리에 있어 신라 때의 소창(所創)이다. 그 밑에 방량(防梁)이 있어 수전(水田)을 만들었고, 속(俗)에 애공량(哀公梁)이라 호(號)함"이라 하였다. 그리고 또 권1, '능묘(陵墓)' 조에서는 "법흥왕릉 애공사(哀公寺)의 북쪽 봉우리에 있다"고 하였다. 『삼국사기』 권4에도 같은 문구가 있어서 '법흥왕 27년' 조에 "애공사의 북봉에 장(葬)함"이라 하였고, '진흥왕 37년' 조에 "애공사의 북봉에 장함"이라 하였다. 곧 이같은 기사는 왕릉의 소재 지점을 후세에 표지하기를 "葬蛇陵在曇巖寺北 사릉에 장사 지냈는데, 사릉은 담암사(曇巖寺) 북쪽에 있다"[29]이라 하였음과 동례(同例)로서 법흥왕 27년으로써 애공사의 창건을 말하고 있는 것이 아님은 췌언(贅言)을 요하지 않는다. 애공사의 창건 연대는 따라서 불명이며 연유 또한 불명인데, 그 사칭이 애공이라고 말하는 바는 누구인지 신라의 공귀(公貴)에 인연됨이 있는 듯하다.

이 탑(도판 25)은 일반형 제이류의 제삼계(第三系)에 속한다. 곧 하층 기단, 상층 기단이 모두 신부(身部)에 있어 탱주(撐柱) 일주 형식의 탑이며, 처마 밑〔첨하(檐下)〕 사단 받침의 삼층탑파이다. 기단 지복석(地栿石)의 폭을 한 저변으로 하는 정삼각형의 정점은 초층 탑신 축부 정점으로부터 강하함이 0.975척 강(强)이며, 초층 탑신 축부(軸部) 저변이 그리는 정삼각형의 정점은 축부 실제 높이보다 겨우 0.025척 강을 강하함에 불과하다. 곧 초층 탑신 축부에 있어서의 관계는 대략 불국사의 서탑에 유사하면서 기단 폭에 대한 초층 탑신 축부

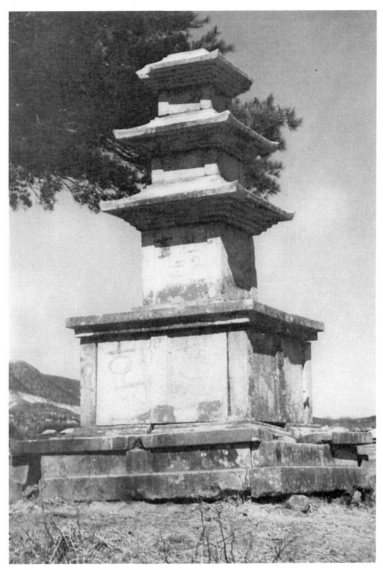

25. 애공사지(哀公寺址) 삼층석탑. 경북 경주.

의 높이는 약 일 척이나 되는 초과를 나타내어 결국 이 탑은 기단 폭이 좁고 키는 높아졌음을 표시하는 것이라 하겠다. 곧 기단이 고험(高險)해졌음을 보이는 것으로, 그 구성 수법에 있어서도 좌우의 양측석은 넓고 양 우주(隅柱)와 탱주 일주를 한 장 판석에 조출(造出)한 것을 세웠으며, 전후 양석(兩石)은 탱주 일주와 좌우 벽판부만으로 된 것을 감입한 약식 구성법과 더불어 하대(下代)의 통세를 보이고 있다고 말할 수 있다. 첨출(檐出)도 비교적 넓은 점은 탑신 축부의 섬약성을 더하는 결과가 되었고, 첨하 받침이 사단으로 된 것도 하대 탑파의 축약 수법이다. 옥개의 낙수 구배도 심하여 이 탑은 고준하고 섬약한 것이 되었다. 다만 비교적 규격의 정제성을 보유하고 있는 것은 다행이라할 것이다. 지복 폭 약 팔 척이고 총 높이 약 십삼 척 이 촌의 소탑이다.

24. 합천 월광사지(月光寺址) 동삼층석탑
경상남도 합천군(陜川郡) 야로면(冶爐面) 월광리(月光里)

월광사에 관하여서는『동국여지승람』권30,「합천 불우」'월광사' 조에 "在冶
爐縣北五里 世傳大伽倻太子月光所創 야로현(冶爐縣) 북쪽 오 리에 있다. 세상에 전하
기를, 대가야 태자 월광(月光)이 창건한 것이다"[30]이라 보이고, 다시『동국여지승람』
권29, 고령(高靈)의 건치연혁(建置沿革)조에는 최치원(崔致遠)의 『석이정전
(釋利貞傳)』과『석순응전(釋順應傳)』을 인용하여 말하되,

伽倻山神正見母主 乃爲天神夷毗訶之所感 生大伽倻王惱窒朱日 金官國王惱窒
靑裔二人 則惱窒朱日 爲伊珍阿豉王古之別稱 靑裔爲首露王之別稱 然與駕洛國古
記六卵之說 俱荒誕不可信 又釋順應傳 大伽倻國月光太子 乃正見之十世孫 父曰異
腦王 求婚于新羅迎夷粲比枝輩之女 而生太子 則異腦王 乃惱窒朱日之八世孫也 然
亦不可考

가야산신 정견모주(正見母主)는 천신 이비가(夷毗訶)에 응감한 바 되어, 대가야의 왕 뇌
질주일(惱窒朱日)과 금관국(金官國)의 왕 뇌질청예(惱窒靑裔) 두 사람을 낳았는데, 뇌질주
일은 이진아시왕(伊珍阿豉王)의 별칭이고 청예(靑裔)는 수로왕(首露王)의 별칭이라 하였
다. 그러나 가락국 옛 기록의 '여섯 알[六卵]의 전설'과 더불어 모두 허황한 것으로서 믿을
수 없다. 또 중 순응의 전기에는 대가야국의 월광태자는 정견(正見)의 십대손이요, 그의 아
버지는 이뇌왕(異腦王)이며, 신라에서 혼처를 구하여 이찬 비지배(比枝輩)의 딸을 맞아들
여 태자를 낳았으니, 곧 이뇌왕이다. 이뇌왕은 뇌질주일의 팔대손이라 하였다. 그러나 그
것도 참고할 것이 못 된다.[31]

라 하였다. 그리고 연혁의 본문에는,

(高靈) 本大伽倻國 自始祖伊珍阿豉王至道設智王 凡十六世五百二十年 新羅眞
興王滅之…

(고령) 본래 대가야국이다. 시조 이진아시왕으로부터 도설지왕(道設智王)까지 대략 십
육대 오백이십 년이다. 신라 진흥왕이 멸망시켜…[32]

라 있다. 『세종실록지리지』에는 대가야의 멸망을 진흥왕 22년 임오(561)라 칭
하였고 이것을 표준 삼아 역산 추정한다면, 월광태자는 기원후 200년대에 해
당하는 신라의 내해왕대(奈解王代)를 중심으로 하여 그 전후에 재세(在世)한
자라 할 것인데, 돌이켜 당시의 한토(韓土) 정세를 본다면 불교가 아직 무엇인
지를 모르는 때에 해당한다. 즉 월광태자가 어찌 불원(佛院)을 창건할 수가 있
겠는가.

그런데 월광태자에 관하여는 이곳에 또 일설이 있다. 즉 「가야산 해인사 고
적(伽倻山海印寺古籍)」〔『조선사찰사료(朝鮮寺刹史料)』소장(所藏)〕에 말하였
으되,

新羅末僧統希朗住持此寺(海印寺) 得華嚴神衆三昧 埋時我太祖(高麗太祖) 與百
濟王子月光戰 月光保美崇山 食足兵强 其敵如神 太祖力不能制 入於海印寺 師事朗
公 師遣勇敵大軍助之 月光見金甲滿空 知其神兵 懼而乃降 太祖由是敬重奉事

신라 말엽에 승통(僧統) 희랑(希朗)이 이 절(해인사―저자)의 주지가 되어 화엄신중삼
매(華嚴神衆三昧)를 얻었다. 그때에 우리 태조(고려 태조―저자)가 백제 왕자 월광(月光)
과 전투를 벌였다. 월광이 미숭산(美崇山)을 지켰는데 식량은 넉넉하고 병사는 강하여 그
대적함이 신과 같았다. 태조가 힘으로는 제압할 수 없자 해인사에 들어가 희랑(希朗) 스님
을 스승으로 모셨는데 스님이 용적대군(勇敵大軍)을 보내어 돕게 하였다. 월광이 금갑(金
甲)이 공중에 가득함을 보고 신병(神兵)임을 알고 두려워하여 바로 항복하였다. 태조가 이

로 말미암아 희랑스님을 공경하여 받들었다.

라 하였다. 미숭산에서의 고려 태조의 고전(苦戰)이라는 것은 정사(正史)에
구할 수 없으며 월광의 사실 또한 『고려사』에 구할 수 없는데, 요컨대 이 일설
은 월광이란 자를 후백제 견훤(甄萱)의 아들로서 설명하고 있다. 『삼국사기』
권50, '견훤' 전에 의하면 견훤에 처첩이 많아 자(子) 십유여(十有餘) 인이 있
었다고 하였다. 그 이름은 모두 전하지 않음으로써 월광이란 자가 없었다고
말하기 어려우나 이같은 점에는 다시 소견은 없다. 다만 참고로 할 것은 승통
(僧統) 희랑의 기사로서 『석균여전(釋均如傳)』〔고려 문종(文宗) 29년 을묘 혁
련정(赫連挺) 찬(撰)〕에,

昔新羅之季 伽倻山海印寺 有二華嚴司宗 一曰觀惠公 百濟渠魁甄萱之福田 二曰
希朗公 我太祖大王之福田也 二公受信心 請結香火願 願旣別矣 心何一焉 降及門徒
浸成水火 況於法味 各禀酸鹹 此弊難除 由來已久 時世之輩 號惠公法門爲南岳 號
朗公法門爲北岳

옛날 신라 말엽에 가야산 해인사에는 화엄의 두 사종(司宗)이 있었다. 하나는 관혜공(觀
惠公)으로 백제의 수괴 견훤의 복전이었고, 둘은 희랑공(希朗公)으로 우리 태조대왕의 복
전이었다. 두 공이 신심(信心)을 받아 향화원(香火願)을 맺기를 청하였는데, 비는 것이 이
미 "마음이 어째서 하나인가"의 구별이 있었다. 내려가 문도들에게 이르러 점점 물과 불과
같은 사이가 되었는데 하물며 법미(法味)에 있어서 각자 신맛과 짠맛을 받았으니 이 폐단
을 제거하기 어려웠다. 유래가 이미 오래되었으니 이때 세상의 무리들은 혜공법문(惠公法
門)을 남악(南岳)이라고 부르고 낭공법문(朗公法門)을 북악(北岳)이라고 불렀다.

이라 있고 『조선인명사전』에는 희랑의 재세를 신라의 헌강왕대(憲康王代)로
하고 있다. 그런데 고려 태조의 생년은 신라 헌강왕 3년(877)이고, 공총지간
(倥傯之間)에 투신한 것은 진성여왕(眞聖女王) 10년으로부터 시작되었다. 견

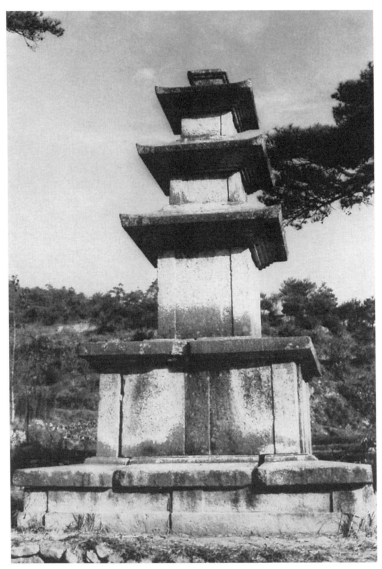

26. 월광사지(月光寺址) 동삼층석탑. 경남 합천.

훤이 기신(起身)한 것은 진성여왕 6년이며 신망(身亡)한 것은 고려 천수 19년 (936), 그 향년은 미상이다. 월광태자가 과연 견훤의 아들이라고 한다면 그 성시(盛時)의 상한은 진성여왕대보다 오래되지는 않을 것이다. 따라서 월광사의 창건은 오래다고 보아도 9세기의 후반대를 더 오를 수 없다.

지금 월광사지를 보건대 한 계반(溪畔)의 송림 속에 숨어 있는 양탑식 가람의 폐허로서, 그 서탑도 도괴되어 동탑만이 남아 있다.(도판 26) 그 규제(規制)는 서탑도 함께 필자가 말하는 일반형의 제이류 제이계에 속하는 중층 기단 위의 삼층방탑이다. 특색으로서 들 것은 상층 기단의 갑석에 있는 연광식(緣框式)의 부연(副緣)이 특히 얕게 조출(造出)되어서 정연(正緣)부터의 내입(內入)이 깊고, 상부 초층 탑신 옥신 괴임의 조출은 특히 부후(部厚)한 귀복식(龜腹式) 환형(丸型)을 이루고 있다. 기단의 신부와 탑신 축부에 있는 우주 및 탱주의 조출은 얕고, 일반적으로 회창(會昌) 연간의 작품으로 생각되는 경주 창림사지(昌林寺址)의 탑, 원주 폐흥법사(廢興法寺) 염거화상탑(廉居和尙塔)에 있는 것들과 유사하되 다소의 유미(柔味)를 갖고 있다. 각 탑신 축부(軸部)의 신장(伸張)은 다소 눈에 띄며, 첨출(檐出)이 넓은 점은 이 탑에서 얼마마한 섬약우미함을 느끼게 해준다. 더욱이 첨하 받침은 퇴축(退縮)하였고, 옥개부의 낙수 구배(勾配)에 있는 조반(造反) 곡선은 강하며, 옥개 정부(頂部)에 있는 조출도 섬약하다. 그러나 전체로서는 후박한 위풍을 아직 잃지 않고 있는데 오늘날 노반(露盤)까지 남아 있어 총 높이 약 십육 척 육칠 촌으로 하나의 명작으로서의 가치를 잃지 않는다. 곧 9세기 전반을 강하하지는 않을 것으로 생각되며 이 점에서 후백제 월광태자 창건설도 한번 의문이 되는 바이다.

25. 영주 봉황산(鳳凰山) 부석사(浮石寺) 삼층석탑

경상북도 영주군(榮州郡) 부석면(浮石面) 소천리(韶川里)

부석사는 신라의 문무왕 16년(676) 봄 2월 화엄의 고승 의상(義湘)이 왕지(王旨)를 받들어 창건한 것(『삼국사기』권7)으로 유명하며, 또 조선에서 최고(最古)의 목조건축의 존재, 고려시대의 벽화, 신라시대의 불상·석등, 기타 묘탑·묘비의 존재로서 유명하다. 특히 본전인 무량수전(無量壽殿)은 남면(南面) 건축임에도 불구하고 본존은 동면(東面)하고 있어 한 이색을 보이고 있다.

오늘날 삼층석탑(도판 27)은 그 경내의 동강(東崗), 응향각(凝香閣)의 동리(東裏)에 있어 멀리 북으로 조사전(祖師殿)을 바라본다. 그리고 탑 앞에 석등한 기가 도괴되어 있는데 이들이 갖는 방향은 본전에도 조사전에도 관계없고 전혀 별개의 의미를 갖고 추건(追建)된 탑파임을 알 수 있다. 그런데 경내에 있는 원융국사비〔圓融國師碑, 고려 문종 8년(1054) 고청(高聽) 찬〕를 보건대,

是寺者 義相師遊方西華 傳炷智儼 後還而所創也 佛殿內唯造阿彌陀佛像 無補處 亦不立影塔 弟子問之 相師曰 師智儼云 一乘阿彌陀無入涅槃 以十方淨土 爲體 無生滅相 故華嚴入法界品云或見阿彌陀觀世音菩薩灌頂授記者 充諸法界 補處補闕 也 佛不涅槃 無有闕時 故□□補處 不立影塔 此一乘深旨也 儼師以此傳相師 相師 傳法嗣曁于國師

이 절은 의상조사께서 중국 서화(西華)에 유학하여 화엄의 법주(法炷)를 지엄(智儼)으로부터 전해 받고 귀국하여 창건한 사찰이다. 불전 안에는 오직 아미타불의 불상만 봉안하고 좌우 보처도 없으며 또한 전(殿) 앞에 영탑(影塔)도 없다. 제자가 그 이유를 물으니 의상

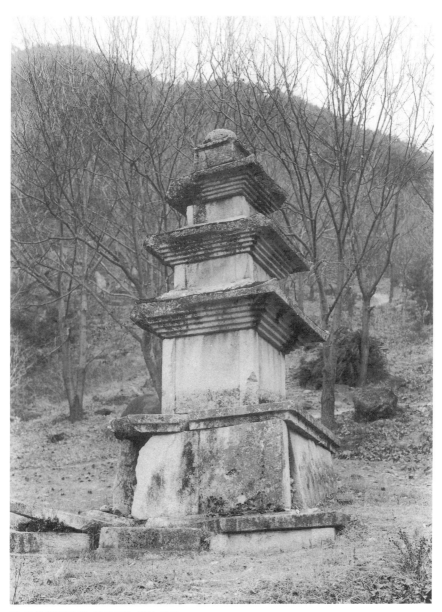

27. 부석사(浮石寺) 삼층석탑. 경북 영주.

스님이 대답하기를, "법사(法師)이신 지엄스님이 말씀하시기를, '일승 아미타불은 열반에 들지 아니하고 시방정토로써 체(體)를 삼아 생멸상(生滅相)이 없기 때문' 이다"라고 하셨다. 『화엄경』「입법계품(入法界品)」에 이르기를, "아미타부처님과 관세음보살로부터 관정(灌頂)과 수기(授記)를 받은 이가 법계(法界)에 충만하여 그들이 모두 보처(補處)와 보궐(補闕)이 되기 때문이다. 부처님께서 열반에 들지 않으신 까닭에 궐시(闕時)가 없으므로 좌우 보처상을 모시지 않았으며 영탑을 세우지 아니한 것은 화엄 일승의 깊은 종지(宗旨)를 나타낸 것이다"라고 하였다. 지엄 스님은 이 화엄 종취(宗趣)를 의상에게 전해 주었다. 의상이 전수를 받은 후 원융국사에까지 전승되었다.[33]

라고 있어 원래 불탑 건립이 없었음을 증명할 수 있다. 따라서 보건대 이 탑은 본 가람에는 직접 관계없는 것으로서 어떠한 인연으로 건립되었는지 다소의 의문이 있다.

이 탑은 양식상 일반형 제이류의 제이계에 속하는 처마 밑 오단 받침의 방형 삼층탑인데 특히 눈에 띌 만큼 특색이라고 할 것은, 탑신이 기단 폭에 비하여 방대하며 옥개는 반비(反比)하여 얇고 넓으며 노반(露盤)·복발(覆鉢) 또한 방대한 점이다. 즉 기단 형식은 말대(末代)의 통유(通有) 형식을 지니면서 탑간(塔幹)이 웅대하여서 주체적 의미를 잃지 않고 있다. 이 탑간의 주경(遒勁)함은 대략 8세기 전반기의 작품인 저 경주 전칭(傳稱) 황복사지탑·천군동사지탑에도 비할 수 있겠다. 그러나 탑간 축부에 있는 우주(隅柱) 각출의 천세(淺細)함과 첨부(檐付)의 경조(輕佻)함과 옥정(屋頂) 조출(造出)의 약함과 기단부가 약한 점 등은 이 탑에서의 시대의 새로움을 보인다고 하겠다. 그리하여 이 탑에는 고조(古調)와 신의(新意)가 서로 교착되어 있음을 보는 바인데, 그 기우(氣宇)의 웅대함은 도리어 하나의 변조라 할 것이고 세대적으로는 역시 8세기 후반을 오를 수 없는 것으로 생각된다. 복발까지의 총 높이 약 십팔 척. 기단 폭 약 십일 척 오 촌.

26. 합천 청량사(淸凉寺) 삼층석탑

경상남도 합천군(陜川郡) 가야면(伽倻面) 치인리(緇仁里)

청량사는 가야산 해인사(海印寺)의 산내 말사(末寺)에 속하여 월류봉(月留
峯) 아래에 있고, 그 창건은 불분명하지만 신라의 명문 최치원(崔致遠)이 유련
(留連)한 곳으로서 이름 높다. 곧『삼국사기』권46,「열전」제6에,

　致遠自西事大唐 東歸故國 皆遭亂世 屯邅蹇連 動輒得咎 自傷不偶 無復仕進意
消遙自放 山林之下 江海之濱 營臺樹 植松竹 枕藉書史 嘯咏風月 若慶州南山 剛州
氷山 陝州淸凉寺 智異山雙溪寺 合浦縣別墅 此皆遊焉之所 最後帶家隱加耶山海印
寺 與母兄浮圖賢俊及定玄師 結爲道友 棲遲偃仰 以終老焉

　치원은 서쪽으로 당에 가서 벼슬할 때나 동쪽으로 고국에 돌아왔을 때 모두 어지러운 시
절을 만나 처신하기 어렵고 고단하여 움직이면 곧잘 허물을 입었으므로, 스스로 때를 만나
지 못한 것을 한탄하면서 다시는 벼슬길에 나갈 뜻이 없었다. 유유자적 노닐며 자유로운 몸
이 되어 산림 아래 강과 바닷가에 정자를 만들고 소나무와 대를 심으며, 서적을 쌓아 베고
역사를 쓰거나 자연을 노래하고 읊었으니, 경주의 남산, 강주의 빙산, 합주의 청량사, 지리
산의 쌍계사, 합포현의 별장 등과 같은 것들이 모두 그가 노닐던 곳이다. 마지막에는 식솔
을 이끌고 가야산의 해인사에 은둔해 친형인 승려 현준(賢俊) 및 정현대사(定玄大師)와 더
불어 도우(道友)를 맺고 은거생활을 하다가 여생을 마쳤다.[34]

이라 하였다. 최치원이 산해(山海)에 자방(自放)하였음은 진성여왕 8년(894)
이후의 일로 생각되어 이 절의 탑(도판 28)으로서 본다면 대략 이곳에 인연이
있었던 것이 아닌가 생각된다.

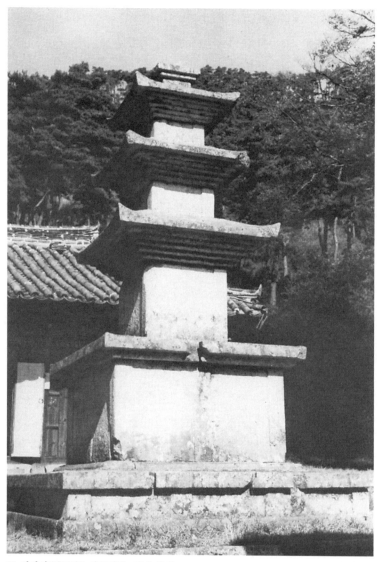

28. 청량사(清凉寺) 삼층석탑. 경남 합천.

곧 탑에는 장방석으로 돌린 큰 탑구(塔區) 일단이 있고 그 안에 이층 기단이 있어 상단 신부(身部)에는 각 면 양 우주(隅柱) 외에 탱주(撐柱) 일주의 조출(造出)이 있고, 하단에는 탱주 이주를 갖고 있는 일반형 제이류 제이계의 양식이다. 더욱이 신부의 전후석은 넓고 양끝에 우주를 갖고 있는데, 좌우 양측석은 탱주만을 갖고 있는 벽판석이 되어 감입(嵌入)되어 있는 점은 하대 구성법의 약식(略式)이라 하겠다. 상단 갑석의 정연(正緣)은 네 모퉁이에서 옥개의 전각과 같이 돌기하였고 부연(副緣)은 섬소(纖小)하다. 하단 갑석의 상부에 있는 귀복형(龜腹形) 조출의 상하에는 얇은 부연 조출이 있는 점도 하대의 특색이라고 말할 수 있다. 탑간(塔幹) 정제(整齊)하며 처마 받침도 날카로운 오단의 중첩이며, 처마 끝 하단의 횡장(橫張)도 표정 없는 수평선을 이루고 있다. 특히 처마 끝의 종선[縱線, 우류(隅留)]은 거의 수직에 가깝고, 옥개 상부는 매우 야위었으며[瘠], 삼층 옥정의 노반에 있는 이단 조출의 연(緣)도 무의미하게 크다. 그리하여 이 탑은 정제된 탑간을 갖고 있으면서 옥개에 있어 기단 갑석에 있어 일종의 이양(異樣)한, 형식적인 매너릭크한 굴탁성(屈托性)을 보이고 있어, 명탑이라고 부르기는 어려워도 신라 말대 탑파의 한 특색을 보이는 것이라 하겠다. 우수함은 도리어 탑 앞의 석등에 있으나 지금은 논외로 한다. 탑의 현재 높이 십육 척.

27. 경주 남산(南山) 승소곡(僧燒谷) 삼층석탑
원 경상북도 경주시(慶州市) 남산동(南山洞) 승소곡(僧燒谷)

이 탑(도판 29)은 원래 경주 남산의 동록(東麓) 남단 승소곡이라 부르는 계곡
의 중류 연안의 폐사지에 있었던 것으로서, 사지는 동서 오십 보, 남북 팔십 보
의 남면한 황무지이며, 그 후방 높은 언덕에 건립되었던 것이라 한다. 곧 가람
의 후방 높은 언덕에 있는 점이 저 나원리 폐사지의 계탑(溪塔)이라는 것과 동
곡(同曲)이었던 듯하여, 탑파 배안(配案)의 특수한 한 형제(形制)를 이루고 있
음을 알겠다. 일찍이 탑은 북방 계수(溪水)에 면한 사면에 도괴되어 있던 것을
1935년 경주박물관으로 옮겼다.

이 탑은 일견하여 이형(異形) 탑파같이 보이나, 실제는 일반형 제이류의 제
삼계에 예속할 것이다. 곧 통식으로서는 하단 · 상단에 모두 그 신부(身部)에
다 우주(隅柱)와 탱주(撐柱)가 각출되어 있어야 하거늘, 이 탑은 안상(眼象)
두 구를 각 면에 넣고 또 초층 탑신의 탑간부에도 각 면에 이것을 넣은 점에 하
나의 이색을 보이고 있다. 더욱이 하단의 안상은 상단의 것과 같이 통식의 '절
치양개(切齒兩開)' 상(狀)의 안상이 아니고, 도판에서 보는 바와 같이 특수한
안상으로 하나의 변화를 보이고 있다.(도판 30)

하단의 부분석 취급법도 넉 장 장석(長石)을 엇물림식으로 하여 한 변화를
보이고, 상단 신부는 양 입석(立石)이 크고 측석(側石)은 좁게 하여 양측석을
감입식(嵌入式)으로 하였다. 이 방식은 무릇 하대에 통하는 수법이다. 뿐만 아
니라 기단의 이 안상은 조법(彫法) · 윤곽 모두 우미하기는 하나, 건축적인 실
제의 기단 의식에서 떠나 오히려 불단(佛壇)에서의 공예적인 것과의 계련(繼

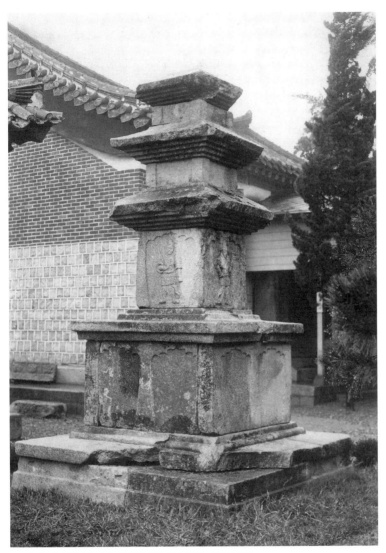

29. 경주 남산(南山) 승소곡(僧燒谷) 삼층석탑. 경북 경주.

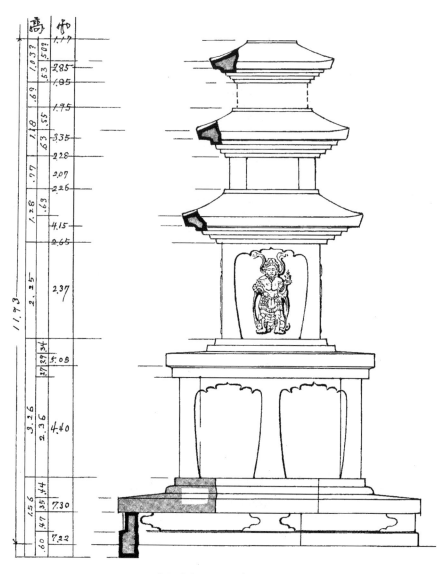

30. 경주 남산 승소곡 삼층석탑의 도면.

聯)을 가지고, 이곳에서 조선 석탑 기단에서의 조형 의사의 한 전변(轉變)을 보이는 것이다. 이 사실은 이곳에서 두 개의 실례를 비교함으로써 필자가 말하는 뜻을 뒷받침할 수 있을 것이다. 곧 그 하나는 충남 청양군(靑陽郡) 대치면(大峙面) 장곡사(長谷寺) 상대웅전(上大雄殿) 안에 있는 철제약사여래좌상(鐵製藥師如來坐像)의 석제 대좌(臺座)이고, 또 하나는 경남 합천군 가야면 청량사 대웅전에 있는 석조 기단의 예인바, 모두 각 면에 안상의 아름다운 조식을 남기고 있으면서 그 장식 의상(意想)의 알맞은 적용은 이것을 전자에서 인정하지 않을 수 없다. 곧 이 승소곡 삼층탑파에서의 양식도 도리어 이쪽과 통하고 있는 것이라고 말할 수 있는 근거가 이곳에 있다.

이 탑은 지복(地栿) 폭 칠 척 이 촌 이 푼, 총 높이 십이 척의 소탑 부류이지만 섬고(纖高)함은 상층 기단뿐이고 다른 곳은 알맞은 중후함을 얻고 있으니, 말기적인 섬고함보다는 중기 이전의 둔중함에 통하고 있는 점이 있다. 특히 기단 갑석에서의 받침, 연광(緣框)과 구배(勾配)의 높이나 탑간의 주대(遒大)함 등이 그와 같은 효과를 나타내고 있을 것이다. 그러나 받침형의 단면이 반드시 추선(錘線)을 이루지 않고, 구배의 급함과 옥개 받침의 사단임과 옥정 받침의 일단임은 모두가 말기적인 현상에 통하는 것이라고 말할 수 있으리라. 초층 탑간의 신부에는 박육조(薄肉彫)의 사천왕입상을 배치함으로써 호탑(護塔)의 뜻을 지니고 있으나, 이미 많은 말기 탑파에 보이는 기단부의 팔부중(八部衆)과의 배합을 생각하여 사천왕만 남긴 것이라 말할 수 있겠고, 그 상용(像容)이 다소 지둔(遲鈍)함은 탑 자체가 지니는 양식 세대에 상응한 것이라고 말할 수 있을 것이다.

28. 경주 용장사지(茸長寺址) 삼층석탑

─부(附) 삼층원륜대불좌(三層圓輪臺佛座)─

경상북도 경주군(慶州郡) 내남면(內南面) 용장리(茸長里)

경주 남산의 용장사지에는 현재 방형 삼층석탑 이외에 원륜(圓輪) 삼층의 특수한 불대좌석(佛臺座石)이 있고, 또 세 기 혹은 그 이상의 탑재 파손된 것이 있다고 한다. 지금 구형(舊形)을 비교적 가지고 건립된 삼층석탑은 1922년 도괴된 것을 다음해 가을에 복구하였다고 하며, 암반에 약 이 촌 정도를 각입하여 이단형의 지반석(地盤石)을 놓고, 위에 일반 석탑에서의 중단 형식의 상단만을 기단으로 하였다.(도판 31)

단층 기단의 탑으로 부여 정림사지탑, 의성 산운면 탑리동탑에서와 같은 독자적인 단층 기단은 아니요, 마땅히 있어야 할 하층 기단이 생략된 형식의 단층 기단이다. 곧 이 탑은 필자가 말하는 일반형 제이류의 범주에 속하여, 생략된 특수형이라고 불러야 할 것에 속한다. 옥개 받침도 모두 사단으로 되고 기단 갑석 상부의 탑간 받침도 이단 형식이면서 하단 쪽은 귀복상(龜腹狀)의 사분의 일 원호형으로 되어 있는 점, 일반적으로 신라 하대의 양식과 연계를 가진다.

이 탑은 지반석의 총 폭 약 칠 척, 총 높이 약 십사 척 육 촌. 초층 탑신부는 기단에 비하여 약간 크고, 제이층 이상은 초층 탑신부보다 약간 작아졌다. 그러나 조탁(彫琢)의 미와 형태의 미는, 아아(峨峨)한 암두(岩頭)에 서서 주위의 경관과 잘 조화되어 망막한 자연환경에 한 점의 규칙있는 인공미를 점하고 있다.

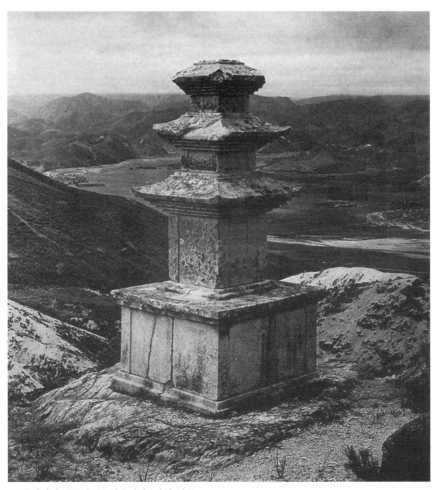

31. 용장사지(茸長寺址) 삼층석탑. 경북 경주.

그런데, 이 용장사에 관하여서는 그 창건 연대는 불명이나, 『삼국유사』권4, '현유가(賢瑜珈)'조에,

瑜珈祖大德大賢 住南山茸長寺 寺有慈氏石丈六 賢常旋繞 像亦隨賢轉面⋯ 景德
王天寶十二年癸巳 夏大旱 詔入內殿講金光經 以祈甘霑

유가종의 시조인 대덕 고승 대현은 남산 용장사에 살았다. 절에 석조미륵장륙불상이 있어 대현이 언제나 그 석불의 주위를 도는데 석불도 역시 대현을 따라 얼굴을 돌렸다.⋯ 경덕왕 천보 12년 계사 여름에 크게 가물자 왕이 대현을 내전으로 불러들여 금강경을 강론하여 단비가 오도록 기도하게 했다.[35]

의 중요한 한 구가 있다. 생각건대 용장사의 창건은 이 전후에 있었을 것이다. 용장사지에 있는 유구로서 이보다 오랜 세대로 올려볼 것이 있지 않음으로써도 대강 이렇게 추정할 수 있다.

이 사지에는 지금 특수한 대좌석 위의 불상 좌형(座形)이 있다. 곧 길이 구 척, 폭 사 척 오 촌, 높이 삼 척 오 촌의 천연석 윗면에 원형 조형(繰形)을 조출하여 그 위에 원형의 축석(軸石) 세 개와 편평한 원좌석(圓座石) 삼층을 교호 (交互)로 쌓아 올려 지상 십 척 사 촌의 삼층 석대로 하고 그 위에 석상을 안치하였다. 이 상층 원좌석(圓座石)은 연꽃 십육판을 각출하고 중층에는 이것이 없으며 석상은 머리를 잃고 있기 때문에 그 양식이 불명하나, 신부(身部)에는 유(紐)를 둥글게〔輪〕맺어서 술〔總〕을 길게 드리운 가사를 입고 군(裙)의 매듭을 제상(臍上)에 나타내며, 석상의 아래에는 그것과 한 돌로 만든 지름 삼 척 오 촌의 연대(蓮臺)를 지니고 있으나 전면은 법의를 내려 주름이 겹치게 하였고 후면에는 삼층으로 겹친 밀생(密生)한 연판이 있다.

그리고 이 석상의 전방 칠 척을 떨어져 방 일 척 오 촌, 높이 일 척 사 촌의 방석(方石)이 있어서 상면에 지름 칠 촌, 깊이 이 촌 오 푼의 원공이 있는데, 이

불상 공양의 석등 기대(基臺)라고 말하고 있다. 곧 논자에 따라서는 이 상을 불상이라기보다 승형(僧形)으로 보아야 될 것이라고 말하는 편도 있으나, 필자가 생각하건대 이것이야말로 "寺有慈氏石丈六 賢常旋繞 像亦隨賢轉面 절에 석조미륵장륙불상이 있어 대현이 언제나 그 석불의 주위를 도는데 석불도 역시 대현을 따라 얼굴을 돌렸다"이라는 전설을 낳은 바로 그것이 아니었던가 한다. 곧 승형임은 보살형으로서의 미륵을 나타내기 위함이고, 그가 서면(西面)하여 높여진 것은 동방불로서 미륵의 서방 미타정토에의 회향(回向)을 의미하고 있는 것이라고 해석한다.

이는 여하간 용장사는 유가대덕(瑜珈大德) 대현〔일찍이 청구사문(青丘沙門)이라 호함〕에 의하여 저명해진 명찰이요, 조선조 중기까지도 법등(法燈)이 그치지 않았고 16세기 중엽에는 방광시인(放狂詩人) 매월당(梅月堂) 김시습(金時習)의 유식(遊息)의 땅으로서 이름 높고, 그 사당도 있었다. "居茸長寺 經室有懷 용장사에 거하니 경실(經室)에 회포가 있어"라고 한,

茸長山洞窈	용장산 골짜기는 그윽도 한데
不見有人來	찾아오는 사람도 보이지 않네.
細雨移溪竹	가랑비는 냇가 대숲 지나서 가고
斜風護野梅	빗긴 바람 들매화를 감싸고 분다.
小窓眠共鹿	작은 창에 사슴 함께 잠이 들었고
枯椅坐同灰	마른 의자에 재와 같이 앉아 있구나.
不覺茅簷畔	몰랐었네, 초가집 처마 끝에서
庭花落又開	뜰꽃이 떨어지고 또 피어난 걸.

와 같은 것은 인구에 회자되고 있다.

29. 산청 지리산(智異山) 단속사지(斷俗寺址) 동삼층석탑
경상남도 산청군(山淸郡) 단성면(丹城面) 운리(雲里)

지금 이 사지에는 금당지(金堂址) 앞 좌우로 삼층석탑이 두 기 남아 있는바, 그 규모 형체가 모두 동일하므로 이곳에서는 우탑(右塔)만을 들기로 한다.(도판 32)

이 탑은 양식 분류상 일반형 제이류의 제이계에 속한다. 그리고 기단 구성에서 좌우 신부(身部)의 측석이 넓고 전후 양 석은 가운데에 탱주(撑柱) 일주를 각출한 큰 판석을 끼웠고, 하단 갑석(甲石)은 전후 양 석을 길게 하고 좌우 양측에 중계(中繼)의 일석을 보충하고 있다. 이것은 대개 말기적인 한 현상이다.

그런데 이 탑 기단에 있어서 특이하다 할 것은 하층 기단이 현저하게 고대(高大)하여 약소한 상층 기단과 균형이 맞지 않으며, 상단 갑석에 있어서도 연광(緣框) 및 탑신 받침의 단층형 조출은 섬소(纖小)하여 어울리지 못한다. 탑간(塔幹)은 기단부에 비하여 고준하며, 특히 각층 옥정(屋頂)의 단층형 받침이 일단으로 섬소한 점은 탑간의 경직함을 뚜렷이 드러내고 있다. 옥개출(屋蓋出)이 광박하기 때문에 옥개 안쪽의 오단 받침도 단순히 형식적으로 반복된 느낌이며, 처마의 경직한 점도 그 정미(情味)를 크게 덜고 있다. 또 노반(露盤)에 새겨진 갑석이 특히 둔후한 점은 처마의 얇음과 조화되지 않고 앙화족대(仰花足臺)의 섬약한 점도 복발(覆鉢) 및 앙화의 방대함과 조화되지 않는다.

그리하여 이 탑은 총체로 '형식적인 매너리크' 한 점이 있어 미탑(美塔)이라

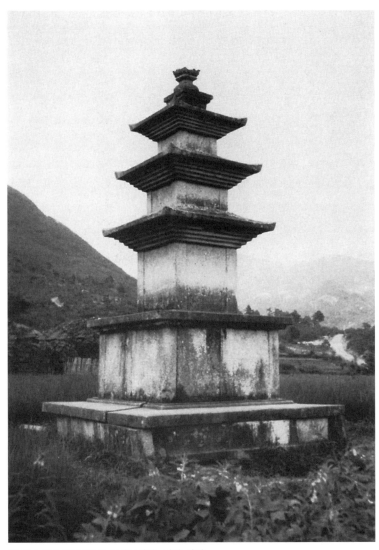

32. 단속사지(斷俗寺址) 동삼층석탑. 경남 산청.

부르기는 어렵고, 말기적인 한 성격을 보이는 호례(好例)로 들 수 있을 것이다. 곧 9세기 후반기를 올라갈 수 없을 것으로 추정할 수 있다. 탑의 현재 높이는 십칠 척 사 촌 오 푼, 기단 폭 구 척 육 촌 칠 푼으로 우선 중위(中位)의 작품이라고 하겠다.

그런데 단속사의 창건에 대하여 먼저 『삼국사기』 권9, '경덕왕 22년〔당(唐) 광덕(廣德) 원년, 763년〕' 조에,

上大等信忠 侍中金邕免 大奈麻李純爲王寵臣 忽一旦避世入山 累徵不就 剃髮爲僧 爲王創立斷俗寺居之

상대등 신충(信忠)과 시중 김옹(金邕)이 직을 사면하였다. 대나마 이순(李純)은 왕의 총애를 받는 신하가 되었는데 하루아침에 갑자기 세속을 버리고 산에 들어가 버려 왕이 여러 차례 불러도 나오지 않더니, 머리를 깎아 승려가 되어 왕을 위해 단속사(斷俗寺)를 창건해 세우고 그곳에 살았다.[36]

라 보이고 있으며, 『삼국유사』 권5, '신충괘관(信忠掛冠)' 조에는,

孝成王潛邸時 與賢士信忠 圍碁於宮庭栢樹下 嘗謂曰 他日若忘卿 有如栢樹 信忠興拜 隔數月 王卽位賞功臣 忘忠而不第之 忠怨而作歌 帖於栢樹 樹忽黃悴 王怪使審之 得歌獻之 大驚曰 萬機鞅掌 幾忘乎角弓 乃召之賜爵祿 栢樹乃蘇… 由是寵現於兩朝 景德王二十二年癸卯 忠與二友相約 掛冠入南岳 再徵不就 落髮爲沙門 爲王創斷俗寺居焉 願終身立壑 以奉福大王 王許之 留眞在金堂後壁是也 南有村名俗休 今訛云小花里(按三和尙傳 有信忠奉聖寺 與此相混 然計其神文之世 距景德已百餘年 況神文與信忠乃宿世之事 則非此信忠明矣 宜詳之) 又別記云 景德王代 有直長李俊(高僧傳作李純) 早曾發願 年至知命 須出家創佛寺 天寶七年戊子 年登五十矣 改創槽淵小寺爲大刹 名斷俗寺 身亦削髮 法名孔宏長老 住寺二十年乃卒 與前三國

史所載不同 兩存之闕疑

효성왕이 아직 왕위에 오르지 않았을 때 한번은 신충이라는 어진 선비와 궁궐 뜰의 잣나무 아래에서 바둑을 두면서 말하기를, "이다음에 그대를 잊어버린다면 저 잣나무를 두고 맹세를 하겠다"고 하매 신충이 일어나서 절을 하였다. 몇 달 뒤에 왕이 즉위하여 공로있는 신하들을 표창하면서 신충을 잊어버리고 차례에 넣지 않았다. 신충이 원망하면서 노래를 지어 잣나무에 붙였더니 나무가 갑자기 누렇게 시들어 버렸다. 왕이 괴상스럽게 여겨 알아보도록 하였더니 노래를 가져다가 바쳤다. 왕이 깜짝 놀라 말하기를, "정사에 바쁘다 보니 가깝게 지내던 사람을 잊어버릴 뻔했구나!"라고 하고 곧 그를 불러 벼슬을 주니 잣나무가 그만 도로 살아났다. … 이로부터 그는 두 왕대에 걸쳐 왕의 총애로 높은 벼슬을 했다. 경덕왕 22년 계묘에 신충이 두 친구와 서로 약속하고 벼슬을 그만두고 남악으로 들어가매 왕이 다시 불렀으나 나아가지 않고 머리를 깎고 중이 되었다. 그는 왕을 위하여 단속사를 세우고 그곳에 살면서 종신토록 속세를 떠나 왕의 복을 빌겠다고 청하니 왕이 이를 허락하였다. 그의 화상은 이 절의 법당 뒷벽에 있다. 절 남쪽 있는 마을 이름이 속휴(俗休)인데 지금은 잘못 불러 소화리(小花里)라고 한다.〔「삼화상전(三和尙傳)」에 보면 신충봉성사(信忠奉聖寺)라는 절이 있어 이 절과 서로 혼동되고 있다. 그러나 거기에 따라 신문왕 시대를 계산하면 경덕왕과는 벌써 백여 년의 차이가 있고 더군다나 신문왕과 신충은 지난 세상 사람인즉 이 신충이 아님이 명백하다. 잘 알아 밝혀야 할 것이다〕 또 다른 기록에는 "경덕왕 시대에 직장(直長) 이준〔李俊, 『고승전』에는 이순(李純)이라고 하였다〕이 일찍부터 나이 오십이 되면 꼭 중이 되어 절을 세우기를 발원하였다. 천보 7년 무자에 오십이 되었다. 조연소사(槽淵小寺)를 고쳐 큰 절로 만들어 이름을 단속사라 하고 자신도 머리를 깎고 중이 되어 이름을 공굉장로(孔宏長老)라고 하면서 이 절에서 이십 년 동안 살다가 죽었다"고 하였다. 「전삼국사(前三國史)」에 실린 기록과는 같지 않으나 두 쪽 모두 기록하고 의심스러운 점은 제쳐 둔다.[37]

라 보인다. 곧 이 두 가지 문헌에 의하면 단속사 창건에 대하여 세 가지 설이 있다. 첫번째는 신충(信忠)이 두 벗과 더불어 경덕왕 22년에 창건하였다 한다. 두번째는 이순〔李純, 이준(李俊)〕이 경덕왕 22년에 창건하였다고 한다. 세번

째는 같은 이준(이순)이 경덕왕 7년(천보 7년)에 조연소사를 대찰(大刹)로 개용(改容)하였다고 한다.

그런데 『삼국유사』에 보이는 신충 창건설은 소위 「전삼국사(前三國史)」란 것의 소기(所記)였던 듯하여, 현존하는 『삼국사기』의 기문(記文)과 서로 저어(齟齬)함은 양자를 비교해 보면 알 것이다. 즉 현존하는 『삼국사기』의 기문에 의하면 신충·김옹 등이 직(職)을 사면한 것과 이순이 단속사를 창건한 것은 자별(自別)한 것으로 보이고 있다. 이곳에 이설이 있음을 보겠고, 또 『삼국유사』의 주기(註記)에 보이는 「삼화상전(三和尚傳)」 중의 일사(一事)는 신충에 관한 다른 일설이 있음을 보이는 것으로, 이 「삼화상전」 중의 기(記)라는 것은 아마도 이 『삼국유사』 권5, '혜통항룡(惠通降龍)' 조에 보이는 설이 아니었던 가 생각된다. 그 한 구를 들어 본다면,

初神文王發疽背 請候於(惠)通 通至 呪之立活 乃曰 陛下曩昔爲宰官身 誤決臧人 信忠爲隷 信忠有怨 生生作報 今玆惡疽 亦信忠所祟 宜爲忠創伽藍奉冥祐以解之 王深然之 創寺號信忠奉聖寺 寺成 空中唱云 因王創寺 脫苦生天 怨已解矣(或本載此事於眞表傳中 誤)因其唱地 置折怨堂 堂與寺今存

처음에 신문왕이 등창이 나서 혜통에게 봐 주기를 청했더니 혜통이 이르러 주문으로 당장 낫게 하였다. 그리고 말하기를, "폐하께서 예전에 고을 원으로 있을 때 양민인 신충(信忠)을 종으로 잘못 판결하였으므로 신충이 원한이 맺혀 두고두고 보복을 하는 것이외다. 지금의 이 몹쓸 종기도 신충의 빌미일 것이외다. 신충을 위하여 절을 짓고 그의 명복을 빌어 풀어주어야 할 것이외다"라고 하니 왕이 매우 옳게 여겨 절을 세워 이름을 신충봉성사라고 하였다. 절이 낙성되자 공중에서 외치기를, "왕이 절을 지어 주었기 때문에 괴로움을 벗어나 하늘에 태어나게 되었으므로 원한이 이제 풀렸노라"고 하였다.〔어떤 책에는 이 사건을 '진표전(眞表傳)' 속에 실었으나 잘못이다〕 그 외침 소리가 나던 곳에 절원당(折怨堂)을 세우니 그 불당과 절이 지금도 남아 있다.[38]

이라 하였다.『삼국사기』에 의하면 봉성사가 이룩된 것은 신문왕 5년(685)이라 있고, 그「직지(職志)」에도 봉성사 성전(成典)이라는 것이 있어 국가적 요찰이었음을 알 수 있다. 그리하여 이에 의하여 본다면, 신충이라는 자는 신문왕 5년 이전에 죽은 것으로 되지 않으면 아니 되며, 이 "陛下曩昔爲宰官身 誤決臧人信忠爲隷… 폐하께서 예전에 고을 원으로 있을 때 양민인 신충을 종으로 잘못 판결하였으므로…"한 것은 또 저 '신충괘관(信忠掛冠)'조에 보이는 효성왕의 일사(逸事)와도 상통하고 있어 이로써 보면 신충에 관해서는 여러 가지 이설이 있었던 듯하며, 신문왕대의 사람인가 혹은 효성왕 내지 경덕왕대의 사람인가도 고구(考究)해 볼 필요가 있고, 동일인에 관한 것인지 동명이인에 관한 것인지도 문제이다. 주기에 "或本載此事於眞表傳中 어떤 책에는 이 사건을 '진표전' 속에 실었다"이라고 있는 것은 효성·경덕왕대에 시대를 두고 있던 일설이었을 것이다.

신충에 관해서는 이와 같이 많은 이설이 있으나, 다만 이준(이순)이 단속사의 창건 또는 수건(修建)에 관계하고 그 일이 경덕왕대였던 것은 대략 여러 문헌에 공통하고 있다. 특히『고승전(高僧傳)』에 그같이 보인다고 하면, 이 일만은 믿어서 좋을 것이다. 다만 위에서 말한 바와 같이 현존 탑파만은 경덕왕대의 풍모(風貌)를 지니고 있지 않다. 그러나 기폭(基幅, 구 척 육 촌 칠 푼)을 밑변으로 하는 정삼각형의 정점과 초층 탑신 축부 저변을 밑변으로 하는 정삼각형의 정점은 초층 탑신 축부 정점에서 거의 일치하고 있어 이 관계는 저 경주 불국사 서삼층탑과 같은 관계에 있으므로, 이 점에서 볼 때는 이 탑도 불국사 탑과 같은 시대 범주에 속하는 것으로 말할 수 있겠다. 따라서 경덕왕조에서의 창건 내지 중건설과도 우선 부합이 보인다.

이곳에 문제되는 것은 비례를 중히 여길 것인가, 양식 내지 풍격(風格)을 중히 여길 것인가이지만, 풍격은 또 지방색에 따르는 변화도 고려되므로 이곳에 또 하나의 새로운 문제가 제출될 수 있다. 곧 지방적 풍격과 그 시대성 여하의

문제이다. 다음에 양식 변화의 문제인데, 지금 이 탑에서와 같은 양식의 발생 상한이 어떠한 시대에 있었던가. 이러한 양식 발생 상한이 경덕왕대에 있었을 것임은 가능성이 전혀 없지도 않다. 더욱이 그 비례 문제를 넣어서 고려할 때에 이 탑 같은 것은 그 상한례에 놓을 수 있는 알맞은 것이라고 하겠다. 지금 이 탑이 지니는 풍격이 경덕왕대의 작(作)과 동례에 놓기 어렵다는 것도 도심지에 있는 탑들을 생각하고서의 일인데, 그러나 그 사이에 지방적 변모라는 것이 개재하고 있다고 한다면 도심지에 있는 탑과 품격상 상부(相副) 안 되는 점이 있다 하더라도 이것을 가지고 곧 시대의 상이를 결정하는 일도 할 수 없을 것으로 생각한다. 그러나 돌이켜 다시 지방적으로 떨어져 있고 게다가 경덕왕 17년의 조탑명(造塔銘)을 갖고 있는 저 김천 폐갈항사탑은 도인(都人)의 당지(當地) 출장에 의한 작이고, 단속사지탑은 순전한 시골 공장(工匠)의 작이었다고 할까. 생각해 본다면 한정이 없는 일이다. 요는 그 상한을 표시하는 적확한 징증(徵證)이 있는 탑의 발견을 기다릴 수밖에 도리가 없다.

여하간에 단속사는 지금 폐허로 되어 있지마는 일찍이 해동선(海東禪)의 제이조(第二祖) 신행[神行, 신행(信行)이라고도 한다]의 주찰(住刹)로서 이름 높고, 그의 법계는 준범(遵範)·혜은(惠隱)을 거쳐 지설(智說)에 전해짐으로써 신라 선문구산(禪門九山)의 하나인 희양산파(曦陽山派)를 낳음에 이르렀다. 신라말 유명한 최치원(崔致遠)은 이곳에서 피세(避世)하였고, 신라의 명화(名畵) 솔거(率居)의 유마상(維摩像)도 세상에 이름 높은 것이었다. 고려의 대감선사(大鑑禪師)·진정대사(眞定大師)와 같은 명장(名匠)도 이곳에 주(住)하여 해동조계종(海東曹溪宗)의 대찰로서 중요한 자리를 차지하였다.

30. 경주 남사리(南沙里) 탑곡(塔谷) 삼층석탑

경상북도 경주군(慶州郡) 현곡면(見谷面) 남사리(南沙里) 탑곡(塔谷)

이 탑(도판 33)은 남사리 탑곡의 한 폐사지에 있지만, 사전류(寺傳類)는 불명하고, 양식으로서는 제이류의 제삼계에 속하며, 지복석 폭 칠 척 오 촌, 옥정까지의 총 높이는 약 십삼 척의 소탑이다. 그 기단 구성에서 하단은 지복(地栿)·신부(身部)·갑석(甲石) 모두 일석조로서 평면에서 양분되고, 상단 갑석의 양분된 것과 평면에서 십자형으로 이음새[계목(繼目)]를 교착시킴으로써 그 와해율을 적게 한 점은 고려된 바라 하겠다. 다만 상단의 신부석은 한쪽에 우주(隅柱)를, 가운데에 탱주(撑柱) 한 개를 각출한 입석 넉 장을 엇물림식으로 조립하였는데, 그 일부는 파손되어 있다. 이 탑에서 이색이라 할 것은 종면(縱面)이 약함에 대하여 횡면(橫面)이 두꺼워 그 해조(諧調)를 잃은 점에 있다. 예를 들면 상단 갑석의 연(緣) 및 연광(緣框), 상부 이단의 받침, 옥개의 처마[檐牙], 노반(露盤)의 연조(緣造) 등은 모두 탑간(塔幹)이 매우 섬약함에 대하여 두꺼운 것이라 하겠다. 더욱이 옥개석 같은 것은 안으로 들면서 두껍기 때문에 낙수 곡선이 매우 급하고 단촉응체(短促凝滯)된 느낌이 많다. 게다가 옥개 밑 사단의 받침은 위축되어 신경질을 띠었고, 노반 위 일석조의 복발(覆鉢) 겸 앙화석은 양면 모두 팔화연판(八花蓮瓣)을 조각하여 일종의 미감을 갖추려고 하였으나, 복발의 수쇠(瘦衰)함과 앙화의 풍요함은 서로 어울리지 않는다. 다만 그 능각(稜角) 절단(切端)이 첨예함은 신라적 조탁미(彫琢味)를 따름에 있을 것이다. 이곳에서 겨우 규격의 청랑(淸朗)함을 남길 수 있었음을 다행이라고 할 것이다. 이는 대략 10세기 전반기를 올라갈 수 없는 것으로 추정된다.

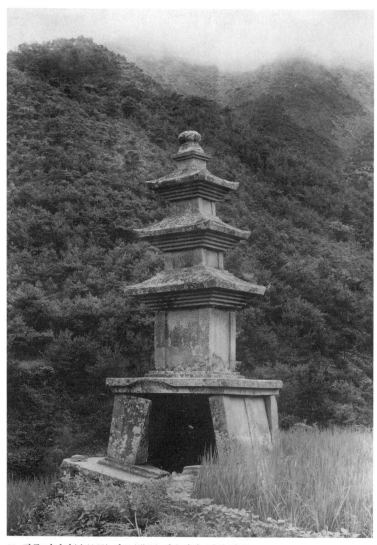

33. 경주 남사리(南沙里) 탑곡(塔谷) 삼층석탑. 경북 경주.

31. 경주 토함산(吐含山) 불국사(佛國寺) 다보탑

경상북도 경주시(慶州市) 진현동(進峴洞)

경주 토함산 불국사의 창건 연기에 대해서는 이미 전술하였다. 그 청운(靑雲) ·백운(白雲)의 두 석계를 올라 오늘의 사문(寺門)을 이루는 자하문(紫霞門)을 들어서면 앞마당 중앙에 우미한 석등이 있고 그 후면에는 단층 팔작형(八作形)의 대웅전이 있으며, 서에는 앞서 서술한 석가삼층탑이, 동에는 이곳에서 말하려 하는 다보탑이 있다.(도판 34) 『법화경(法華經)』에 보이는 다보탑류(多寶塔類)에 속할 것이 조선에 다소 있지마는 일반으로 다보탑으로 보고 있는 이같은 양식의 탑은 이 탑을 남기고 있을 뿐이다. 곧 그 양식 계열은 일본 교토 다이고지(醍醐寺)의 판화(板畵)에 보이는 다보탑, 고야산(高野山)의 유기토(瑜祇塔) 내지 시가현(滋賀縣) 이시야마데라(石山寺)의 다보탑 등의 범주에 속할 것이기는 하지만, 그러나 이 불국사의 다보탑이란 그들 어느 것보다도 변화의 묘상(妙相)을 나타내어 신기(神技) 수묘(秀妙)한 것이다.

이 탑은 높은 일층의 방립(方立) 기단을 갖고(지복 폭 십사 척 사 촌), 그 사방에는 십보단(十步段)의 석계를 가지고 있다. 석계의 양끝에는 오늘 최초의 구란(勾欄) 친주(親柱)만을 남기고 있으나, 그 후면에는 동자주(童子柱)의 모습을 양각하고 가목(架木)을 끼웠던 원공(圓孔)의 흔적을 남기고 있다. 무릇 초층 방각(方閣) 정부(頂部)에 현존하는 방형 구란과 같은 양식의 구란이 방단(方壇) 위까지 마련되어 있었던 것을 알 수 있다. 그리고 이 방단 위에는 다시 네 귀에 석제 사자가 있었다고 전칭되는바, 그 하나라고 불리는 것이 지금 극락전 앞에 보존되어 있다. 조풍(彫風)이 성당(盛唐)의 기상을 지니고 있지

만 탑의 수명(秀明)함에 비할 때 다소 투박한 맛이 눈에 띈다. 더욱이 형상이 완전하지 못하여 구각(口角)에 손상이 심한 것이 애석한 일이라 하겠다.

이 방단 위에 일단의 지대석(地臺石)이 놓이고 중앙에는 방주형(方柱形) 찰주(擦柱)가 섰고, 네 모퉁이에 'ㄴ'자형 기둥[柱]이 있어서 주두(柱頭)에는 십자형으로 교착한 반원형의 주두를 얹고, 위에 정자형(井字形)으로 조합된 미석(楣石)이 놓여 편평아순(扁平雅淳)한 방개(方蓋)를 받들었다.

방개 위에는 아름다운 방란(方欄)이 있어 그 형식 수법이 모두 일본 나라조(奈良朝, 710-794)의 난순(欄楯)에서 흔히 보는 것과 공통하며, 이 방란 안에 팔각원주형의 탑신이 삼층으로 쌓여 돌려지고, 각층을 따라 아름다운 두터움과 조화된 폭의 감축을 보인다. 그리고 이 탑신 바깥 둘레에는 각층 변화의 묘를 다한 난순이 있다.

곧 아래부터 제일층 탑신의 외위(外圍)에는 발형(撥形) 난각(欄脚)을 종반분(縱半分)으로 접은 것이 있어서 위의 팔각원형의 난순을 받는다. 이 난순은 에보시(烏帽子)형의 친주(親柱) 아래에 복예단판(複蕊單瓣)의 모습을 한 화엽판각(花葉瓣脚)이 있고, 원형의 횡가목(橫架木)은 위에, 장방형의 회란목(廻欄木)은 아래에 있다. 그리고 이 팔각 난순 안에는 다시 죽절형(竹節形)의 원주각(圓柱脚)이 여덟 개 있어서 상층의 연형(蓮形) 반대(盤臺)의 상각(床脚)을 이루고 있다. 이것이 제이층의 탑신부이다.

연화문 반대에는 복예단판의 꽃잎을 돌리기를 열여섯, 위에는 일단의 조출연식(彫出緣飾)을 세우고 그 안에 도립이형(倒立履形)의 지주 여덟 개를 돌려서, 제삼층째의 탑신을 둘러싸면서 동시에 팔각원형의 보개(寶蓋)를 받는다. 이 보개 또한 경상우미(輕爽優美). 처마 안쪽에는 넓고 얇은 홈이 파져 있고, 상부 노반(露盤)의 접부(接部)에는 소형의 복예단판의 연화를 양각하였다. 노반 또한 팔각 위에 편구형의 복발(覆鉢)이 있고, 중복(中腹)인 곳에 복선(複線)의 결뉴(結紐) 횡선과 여덟 개의 결화(結花)를 부각하고 그 위 앙화의 연접

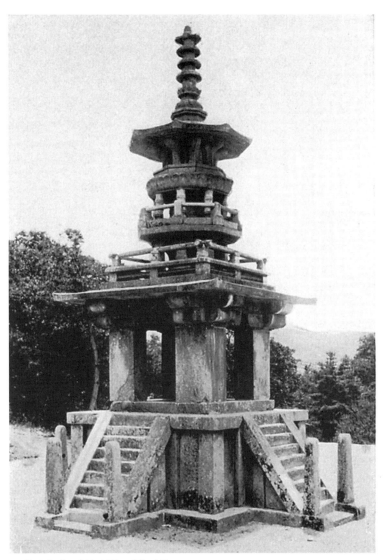

34. 불국사 다보탑(多寶塔). 경북 경주.

부에도 연판을 부각하였다. 앙화는 풍려한 팔엽식식(八葉飾飾)을 팔릉(八稜)에다 세우고 층층 변화있는 상륜 삼층을 받게 하였다. 그 윤형(輪形)은 물론 그것들을 관통한 찰주도 층층이 돌을 달리하고 형식을 다르게 하였다. 그리고 여덟 개 식식(飾飾)이 세워진 작은 보개를 받게 하였고 보주 한 개를 최종에 남기고 있는데 아마도 원래는 또 하나의 주(珠)가 있었을 것이다. 그리하여 오늘날의 총 높이 삼십사 척 삼 촌 삼 푼이나 된다.

견치(堅緻)한 화강암석으로서 이같은 백석수려(白晳秀麗)한 묘형(妙形)을 이루었으니, 그 묘공(妙工)의 신기함에 감탄하지 않을 수 없을 것이다. 더욱이 단순한 신공(神工)의 묘작(妙作)에 그칠 뿐 아니라, 이 탑 구성에는 법화(法華) 묘제(妙諦)의 오의(奧義)에 참여한 일대 지식(知識)의 참획(參劃)이 있었을 것을 느끼게 함이 있다. 돌이켜 이 탑의 변화를 보건대 제일층째의 팔각형 탑신은 제이층째의 팔각 원신(圓身)을 둘러싼 팔각원형의 난순의 각부(脚部) 속에 숨겨짐으로써 그 탑신으로서의 의미가 일단 공(空)으로 돌려진 것으로 생각된다. 그러나 이 탑신이란 본시 그 아래의 방각(方閣) 방란(方欄) 위에 얹어진 것임을 생각할진대 본시 그 출발은 묘유적(妙有的) 존재로서 세워진 것이었다. 그것이 제이층째의 탑신 구성에 있어서 비유적(非有的) 존재로 돌려졌지만 제이층째의 팔각 탑신도 팔각원형의 구란 중에 보유되어 있는 이상, 또한 묘유적 존재로서 세워지면서 다시 제삼층째의 탑신을 받는 연화 반대(盤臺)의 상각(床脚) 안에 숨겨짐으로써 다시 비유적 존재로 귀(歸)하고 있다. 그리고 제삼층째의 팔각 탑신도 연화 반대 위에 얹히고 있는 한 본유적(本有的) 존재였으나, 팔각 보개(寶蓋)의 지주(支柱) 속에 숨겨짐으로 하여 이것 또한 비유적(非有的) 존재로 되어 있다.

내려와서 초층의 방각을 본다면 방립(方立) 기단 위의 난순 안에 있고 찰주를 갖는다. 무릇, 또한 일급 탑체(塔體)인 의미를 갖는다. 그렇지만 전체로 이 탑의 주체적 본원 형태를 팔각원형 탑신에 있다고 본다면 이 방각 일층은 또한

가상적 일층에 불과하다. 다시 입장을 바꾸어 난순에 싸인 것을 탑의 주체로 본다면 방원(方圓) 호각(互角)의 삼급탑(三級塔)이며, 반개(盤蓋) 위에 있다는 사실을 중요시한다면 사층의 탑이라고도 말할 수 있다. 더욱이 층층 상각에 의하여 조정된 과정에서 본다면 무급의 탑이며, 층층 조정된 경과에서 본다면 유급의 탑이기도 하다. 평면에서 이것을 본다면 방원투합(方圓鬪合)의 상징체요, 입체에서 이를 본다면 공유묘합(空有妙合)의 상징체이다. 평면의 상(相)은 원돈구유(圓頓具有)의 상이고 입체의 상은 회삼귀일(會三歸一)의 상이다.

그런데 이 탑의 양식 본원을 일반은 인도 스투파형으로 돌리고 있으나 이 일은 무의미하다. 무릇 탑파라는 것은 어느 것도 결국은 거의 모두 이 스투파형으로 돌릴 수 없는 것이 없기 때문이다. 문제는 어떠한 계기로 이같은 변상(變相)의 묘탑이 나타났는가에 있지 않으면 안 된다. 그리하여 필자의 답은 일반의 다보탑이라는 것은 『마하승기율(摩訶僧祇律)』의 조탑법에 있다고 하겠다. 곧 이르기를,

作塔法 下基四方 周匝欄楯 圓起二重 方牙四出 上盤蓋 施長表相輪

탑을 세우는 법은 기단(基壇)의 사방에 난간을 설치하고 원형으로 이층을 쌓되 사면에 각이 나오도록 한다. 위에는 반개를 얹은 다음 길게 상륜(相輪)을 세운다.

오늘 일본에 있는 많은 원기(圓起) 이중(二重)의 다보탑이란 것은 실로 이곳에서 나오는 것으로, 그들은 어느 것이나 난순이 주잡(周匝)한 사방단(四方壇)을 기대로 하여 이중 원기의 탑신을 세우고 방아(方牙) 사출(四出)의 보개를 붙여 상륜을 길게 시표(施表)하고 있다.〔후세에는 초층째의 원기 탑신 위에도 방아 사출의 보개를 붙여서 이층 보개의 탑이 되었으나, 이것은 일종의 상상적(裳廂的)인 부가물이고 원래는 중층째의 원형 탑신 위에만 있었던 것

은, 예컨대 유기토(瑜祇塔) 같은 것이야말로 그 본원적 형식이었다고 말할 수 있다〕 그리하여 그 근본 형태를 같이하는 불국사의 이 다보탑도 착상은 똑같이 『마하승기율』이 가르치는 작탑법에서 나온 것은 말할 것도 없고, 그 배치도 동방(同方)을 취한 것은 실로 『묘법연화경(妙法蓮華經)』의 「견보탑품(見寶塔品)」 자체에 설(說)한,

東方無量 千萬億 阿僧祇世界 國名寶淨彼中有佛號曰多寶…

동방으로 한량없는 천만억 아승기 세계를 지나서 보정(寶淨)이란 나라가 있었으며 그 나라에 부처님이 계셨으니, 그 이름이 다보였느니라.…[39]

에 따라서 다보불상주증명(多寶佛常住證明)의 보탑(寶塔)으로 삼았다고 말할 수 있다. 그리고 더욱이 일반 다보탑이란 것과 의표를 달리하고 양상을 달리하는 한 묘상탑(妙相塔)을 만들어냈다는 것은, 실로 그 획책에 있어서 법화의 오제(奧諦)에 철(徹)한 일대 선지식(善知識)의 지도에 크게 힘입었다고 해석하지 않을 수 없다. 전하기를, 당시의 대상(大相) 김대성(金大城)이 천보 10년 (751) 이 사원을 수건(修建)하였다고 한다. 김대성의 정체는 과연 어떠한 것이었을까. 단순히 대상에 그쳤던 것이라고 하면 다시 그 속에 선지식의 별존 (別存)을 생각하지 않으면 안 될 것이며, 나아가 따로 묘공(妙工)의 별존재를 생각하지 않으면 아니 된다.

32. 경주 정혜사지(淨惠寺址) 십삼층석탑

경상북도 경주군(慶州郡) 강서면(江西面) 옥산리(玉山里)

일명 정혜사(定惠寺)로서 경주의 서북 오십 리 자옥산[紫玉山, 다만 옥산(玉山)이라고도 함] 아래에 그 유지가 있으며, 부근에 조선 중종조의 명유(名儒) 회재(晦齋) 이언적[李彦迪, 향년 육십삼 세]을 받드는 옥산서원이 있어 산수 명미(明媚)한 곳으로 이름 높다. 이 정혜사는 신라의 창건이지만 그 세대가 불명이고 16세기대까지도 사관(寺觀)이 있었으나 폐사된 연시 또한 미상이다.

조선조의 명유인 하서(河西) 김인후(金麟厚, 향년 오십일 세)의 『하서집(河西集)』에 "定惠寺僧行靖求詩 정혜사 승려 행정(行靖)이 시를 구하기에"라 함이 있다. 이를 본다면,

定惠新羅寺	정혜사는 그 옛날 신라 절인데
浮圖十二層	부도로는 십이층탑이 서 있네.
峯奇山崒嵂	뫼 기이해 산세 높고 가파르고요
松老葉鬖髿	솔은 늙어 잎 수염이 헝클어졌네.
出岫雲無住	산굴 나온 구름은 정처가 없고
尋源水自澄	근원 찾은 물줄기는 절로 맑구나.
海棠寧擅美	해당화만 어찌 미를 자랑하더냐.
冬栢傲寒冰	동백꽃도 찬 얼음 속 우뚝하거늘.

무릇 이 십삼층탑은 예로부터 유명하였을 것이리라.(도판 35) 오늘에 보더

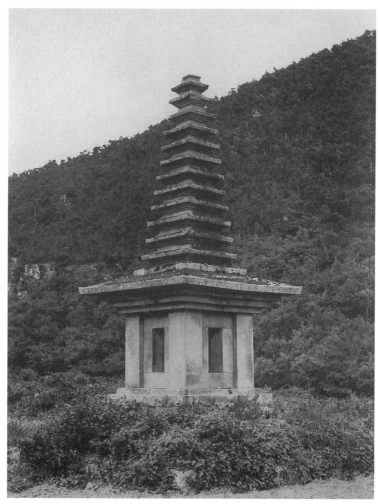

35. 정혜사지(淨惠寺址) 십삼층석탑. 경북 경주.

라도 확실히 조선 석탑파 중의 한 묘탑(妙塔)이라 하겠다.

양식으로서 이 탑은 단층 방각(方閣) 위에 십이층 탑신을 받은 십삼층탑으로서, 단층 방각은 특히 크고 십이층 탑신이 이와 대차적으로 작은 특수탑이다. 그 유사 형식을 우리들은 일본 야마토(大和) 단잔신사(談山神社)의 목조 십삼층탑에서 보는데, 변 길이 약 십팔 척에 불과한 경주 망덕사(望德寺)의 쌍탑이 십삼층이었다는 것도 대략 이 탑과 유사 형식이 아니었던가 상상된다. 이같은 양식이란 어떤 하나의 선구적 양식의 기존이 생각되는 바이나 현재로서는 타(他)에 또 유례가 없고 하나의 독자적인 특수탑으로 지목하는 수밖에 별도리가 없다.

그런데 이곳에서 잠시 이 탑의 구조를 본다면, 현재는 토대부(土臺部)가 부전(不全)하며 중단(重段) 단층형의 지대석으로써 지반(地盤)을 삼고, 위에 네 귀 방주(方柱, 높이 사 척 이십오 촌, 폭 일 척 사 촌)를 세우고, 다시 미(楣)·방립(方笠)·액방(額枋) 등을 장방석을 써서 벽면과 감구(龕口)를 만들고(높이 이 척 사오 촌, 폭 일 척 일 촌), 오벽(奧壁)은 방주로써 마감하였다. 옥개 받침은 삼단 형식으로서, 그 평면은 지반석과 같이 사등분석(四等分石)을 조합하였다. 옥개의 첨출(檐出)은 광대하고 낙수 구배(勾配)는 십삼도 내외의 매우 낮은 것이고 상부 네 모퉁이에는 반원형의 강동(降棟)을 새겼으며, 정부 십이층 탑간(塔幹)을 받아야 할 곳에는 일단의 지대형 석을 놓아 상하 두 부분에 대한 하나의 매듭을 만들었다. 이 옥개는 처마 중앙에서 아름다운 완곡(婉曲)을 보이기 위하여 중계의 일석을 사이에 넣었는데, 총체로 보아 이 옥개의 만듦 및 첨하(檐下) 받침의 관계는 저 백제계에 속하는 부여 정림사지탑, 익산 왕궁리탑 등의 양식 수법을 연상케 하는 점이 있다.

제이층은 탑신 축부 폭에서 삼 척 일 촌, 초층 탑신 축부 폭이 오 척 오 촌, 높이 사 척 이 촌 오 푼에 대하여 현저하게 감소하고, 제십삼층에서는 탑신. 축부 폭 일 척 일 촌 오 푼, 높이 일 척 팔 촌이라고 하여서 각층은 거의 높이의 감

축이 적고, 폭에서는 근소하게 제이층과 제십삼층 간에 섬고(纖高)한 방추상(方錐狀) 사선으로써 감축되고 있다. 따라서 이 탑에서 제이층과 제십삼층까지는 오히려 초층에 대하여 하나의 특이한 상륜형을 이루고 있지 않는가 의심케 한다.

그러하나 제십삼층 위에는 다시 폭 구 촌 오 푼, 높이 삼 촌 사 푼의 노반석이 있어서 상륜부가 별존하였음을 제시하고 있다. 그리하여 각층의 폭이 이루는 감축 상태도 대략 방추상을 이룬다고는 하나 시착각(視錯覺)을 고려하였을 것으로, 얼마간 외팽(外膨)의 곡선을 보이고 있는 점에 더욱 묘공(妙工)의 신기가 칭미(稱美)된다. 각층 단소(短小)함으로써 옥개와 탑신 축부를 합일하여 일석조로 하고 있는 것도 말기적인 편법이기는 하지만, 구조 수단의 하나의 필연적인 편법이었다고 양해된다.

총 높이 약 이십 척. 알맞은 작품으로서, 설사 기풍의 웅건함은 없다 하더라도 문운(文運) 난숙기의 우미한 작품으로서 추상(推賞)할 만하다. 아마도 8세기 후반기대를 올라가지 않고, 또 그보다는 하강하지도 않을 것이다.

33. 경주 토함산(吐含山) 불국사(佛國寺) 사리탑

경상북도 경주시(慶州市) 진현동(進峴洞)

불국사 대웅전의 후방 옛 비로전지(毘盧殿址)라고 말하는 건축지 앞에는 근래 새로 건립된 한 소각(小閣) 중에 이 사리탑이 있다.(도판 36)

이 사리탑은 먼저 석 장 계합(繼合)의 이단조의 방형 지반 위에 팔각원형(각 면 일 척 삼십오 촌, 높이 육 촌 육 푼)의 지대석이 있고 각 면 상하 및 능각(稜角)에 연조(緣造)가 있어 그 안에 안상(眼象)을 넣고 있는데, 이 안상에는 하면부터 일종의 화두양(華頭樣) 장식이 새겨져 있다. 그리고 이 지대석도 두 장 계합인데, 그 위에 구각구판(九角九瓣)의 복련좌(覆蓮座, 높이 팔 촌 오 푼)가 있어 그 수법은 응양활달(鷹揚闊達)하다. 이 복련좌 위에는 이단의 받침이 있어서 운상(雲狀)으로 용상(湧上)하는 간석〔竿石, 높이 일 척 육 촌, 밑지름 일 척 사십삼 촌〕을 받고, 이것으로 그 위의 중대 앙련석(仰蓮石, 높이 팔 촌 삼 푼, 각 면 너비 칠 촌 칠 푼, 상면 십각형)을 받고 있다. 이 앙련은 십각십판(十角十瓣)으로 되었고, 각 판은 풍비(豊肥)하고 판면(瓣面) 중앙에는 원형 화예양(花蕊樣)의 중앙장식이 있으며, 중대의 상부에는 약간 낙수 구배를 만들고 그 면에 스무 과(顆)의 연방형(蓮房形)을 새겼다. 그리하여 일단의 받침을 만들고 그 위에 고복상(鼓腹狀)의 탑신〔높이 일 척 육십칠 촌, 저부(底部) 지름 일 척 사십사 촌〕을 올리고 있는바, 상부에는 좁은 연화대식(蓮花帶飾)을 돌리고 네 본(本)의 주형(柱形)으로써 탑신을 네 구분하였다.

주면(柱面)에는 일종의 화엽문(花葉文)과 소사리탑형(小舍利塔形)의 복합된 것으로써 장식하고, 각 구 상부에는 화두양 만막(縵幕)을 올린 불감(佛龕)

36. 불국사 사리탑(舍利塔). 경북 경주.

으로 하여 그 안에 여래형(如來形) 좌상 두 구, 천부형(天部形) 입상 두 구를 부조(浮彫)로 하였다. 여래형의 한 상은 풍려한 연화대좌에 결가부좌하여 항마(降魔)의 인상(印相)을 하고 있으며, 다른 한 상은 호류지(法隆寺) 석가삼존 협시불(釋迦三尊脇侍佛)에서와 같이 두 손을 가슴 앞에서 상하에 합친 인상을 하였다. 석가와 다보라고 해석되고 있는 것 같다. 천부형 입상은 어느 것이나 길상천(吉祥天)과 같은 복장을 하고 보관(寶冠)을 쓰고, 그 중 한 상은 왼손에 삼고형(三鈷形)의 것을 가졌고 다른 한 상은 불자형(拂子形)의 것을 가슴 위에 수평으로 봉지(捧持)하였다. 범천 · 제석으로 해석되고 있는 것 같다. 이들의 조법(彫法)은 온려우아하나, 섬세함을 면치 못하고 있다.

탑신 위의 헌단(軒端) 십이각형의 옥개가 있어, 반수(半數)는 상부에서 강동의 능각이 되고 반수는 지붕 흘림의 도중에서 몰골(沒骨)되어, 따라서 정부(頂部)의 노반형 조출(造出)은 육각형에 그쳤다. 무릇 일종의 특별한 취향이나 신라 말기부터 고려 초기까지에 이루어진 하나의 변형 옥개이다.

이 옥개석의 이면, 탑신과의 접촉면에는 매우 소숭(疏菘)한 선조(線彫)의 팔엽 연판이 보인다. 이 탑 외형미에 알맞지 않은 연판이다. 육각형의 노반 위에는 편구형의 복발형 석(石)이 있고 복선의 횡대(橫帶)를 중복(中腹)에, 네 개의 화형을 사면(四面)에 부조하였다. 다시 당초에는 이 위에 보개 · 보주의 유(類)가 있었을 것이나 지금은 없다.

이리하여 총 높이 약 육 척 칠 촌여. 형태가 우아하고 석질(石質)은 조숭(粗菘)하여 다소 적색을 띠었고, 조법(彫法) 또한 보기에 따라서는 취약함을 느끼게 한다. 그러나 층층 평면의 변화는 상하 잘 조화되어 의장(意匠)의 묘는 감탄하지 않을 수 없다. 일반으로 신라 중기의 작이라 해 왔지마는 고려 초기(현종기)로 추정하는 것이 오히려 타당할 것임을 『청한지(淸閑誌)』의 제15책 (1943년 3월호)에서 논증하였으므로 감히 이곳에 중설(重說)을 하지 않는다. 여하간 특수한 불사리탑의 하나로 주의해야만 될 것이다.[40]

34. 경주 석굴암(石窟庵) 삼층석탑

경상북도 경주군(慶州郡) 양북면(陽北面) 범곡리(凡谷里)

이 탑(도판 37)은 석굴암에서 떨어진 그 동강(東崗)에 있어, 전혀 같은 형식의 두 탑이 남북에 연(連)하여 있으나 후탑(後塔)은 도괴되고 전탑(前塔)만 남아 있다.

이 탑은 그 기단에서 이례(異例)를 이루고, 탑간부(塔幹部)는 일반형의 방형 삼층탑 형식이다. 즉 기단은 이층 기단이지만 지복(地覆)·갑석(甲石) 등은 원형으로서 신부(身部)는 평면 팔각형을 이루고 있다. 세부를 상술해 보기로 한다.

하층 기단은 지복·신부·갑석의 세 부를 이루고 지복 상면은 비스듬히 올라서 일단의 넓은 받침이 있고, 다시 안으로 높이 일단의 받침과 얇은 단층형 받침이 있다. 신부는 각 능각(稜角)을 정면으로 향하여 탱주(撑柱)를 각출하였다. 갑석은 연하(緣下)에 얇은 일단의 연광(緣框)을 만들고 상부에는 이단의 단층형을 조출(造出)하였다. 상단의 신부도 하단의 신부와 동교(同巧)이면서 높이에 있어서 높고, 갑석도 같으면서 상부 이단의 받침이 평면 방형임을 달리할 뿐이다. 이리하여 기단의 크기는 지복 폭의 지름이 약 오 척 칠 촌이고, 높이는 약 삼 척 칠 촌이다. 곧 탑 총 높이의 사 할 높이의 크기를 차지한다.

그러한데, 초층 탑신 축부(軸部)는 매우 후대하여 상층 기단을 누르고, 옥개의 크기는 이에 미치지 못한다. 또 이층 이상은 감축이 심하여 응축체체(凝縮締滯)의 모습을 보인다. 특히 옥개 구배(勾配)가 급하고 단촉한 모습은 저 경주 남사리 삼층탑과도 흡사하고, 능각 절단(切端)의 첨예함이 또한 같은 풍모

37. 석굴암(石窟庵) 삼층석탑. 경북 경주.

를 보여준다. 그리하여 삼층의 탑간에 비하여 노반(露盤)·복발(覆鉢)이 모두 방대하며, 복발은 편구상을 이루고 중앙에는 여덟 개의 보식결화(寶飾結花)가 있는 중선(重線) 결대(結帶)를 부조하였다.

탑 총 높이 약 십 척. 명미(明媚)하기는 하나 섬약한 소탑이다. 그 소재 지점으로 보아 혹은 고덕(高德)의 묘탑이 아닌가 한다. 9세기말 내지 10세기 초두 사이의 작품일 것이다.

석굴암은 석불사(石佛寺)라고도 칭하여 경덕왕 10년(당 현종 천보 10년, 751년) 당시의 대상 김대성(金大城)이 그의 전세(前世) 야양(爺孃)을 위하여 창건하고 대덕 표훈(表訓)을 강주(講住)하게 한 것이 『삼국유사』 권5, '대성효이세부모(大城孝二世父母)' 조에 보이며, 현존의 굴내 제존(諸尊)의 우수함은 이미 세상 주지의 사실이므로 그 자세한 것을 생략한다.

35. 양산 통도사(通度寺) 금강계단(金剛戒壇) 사리탑
경상남도 양산군(梁山郡) 하북면(下北面) 지산리(芝山里)

양산의 영취산(靈鷲山) 통도사는 조선 삼십일본산의 한 사찰로서 경남의 유수한 대찰의 하나이다. 사전(寺傳)에 의하면, 신라 선덕여왕대 대덕 자장율사(慈藏律師)가 창건한 바라 한다. 『삼국유사』권4 '자장정률(慈藏定律)', 권3 '전후소장사리(前後所將舍利)' '대산오만진신(臺山五萬眞身)' '황룡사 구층탑(皇龍寺九層塔)' 등을 종합해 보기로 한다.

자장의 속성은 김씨, 본래 진한(辰韓) 진골(眞骨) 소판[蘇判, 삼급작(三級爵) 명(名)] 무림(茂林)의 아들로서 일찍이 부모를 여의고 처자식을 버리고, 전원(田園)을 희사하여 원녕사(元寧寺)를 삼고 출가하였다. 인평(仁平) 3년 병신세(당 정관 10년, 636년)에 칙을 받아 문인(門人) 승실(僧實) 등 십여 명과 입당(入唐)하여, 청량산(淸凉山)에 참알(參謁)하여 문수성상(文殊聖像)으로부터 명감(冥感)을 얻고 불기(佛記)를 예수(預受)하였으나 해득하지 못하였던바, 다음날 아침 이승(異僧)이 와서 "了知一切法 自法無所有 如是解法性 卽見盧舍那 일체의 불교 이치를 다 알아냈다. 자기의 본성은 아무것도 없다. 불교 이치를 이렇게 해석한다. 노사나(盧舍那)를 곧 본다"[41]라고 풀이하였다. 이리하여 석가존의 도구라 칭하는 소장(所將)의 가사 등을 부촉(咐囑)받았다.

대산(臺山)의 북대(北臺)를 내려 태화지(太和池)에 이르니 지룡(池龍)이 나타나 사탑 창립을 청하였다. 이어 경사(京師)에 들어가 당 태종으로부터 후총(厚寵)을 받아 승광별원(勝光別院)에 안치되고, 이어 종남산(終南山) 운제사(雲際寺)에 머무르기를 삼 년, 정관 17년 계묘〔신라 선덕왕(善德王) 12년〕본

38. 통도사(通度寺) 금강계단(金剛戒壇) 사리탑. 경남 양산.

국 왕의 청에 따라 귀국하여 분황사에 명주(命住)되고 승통(僧統)이 되어 은총이 비할 데 없었다〔은총무비(恩寵無比)〕. 당시에 나라 사람으로 수계봉불(受戒奉佛)하는 자 십실(十室)에 구(九), 축발(祝髮)하고 득도를 청하는 자 세월에 증지(增至)하니 따라서 통도사를 창(創)하고 계단을 쌓아 사방에서 와서 득도(得度)하였다. 곧 오대(五臺)에서 수여된 사리 일백 입(粒)을 경주의 황룡사탑, 양산 통도사의 계단 및 울산 태화사탑(太和寺塔)에 분안(分安)하였다. 무릇 저 태화지 지룡(池龍)의 청에 부응한 것이다. 그 나머지는 소재 미상.

통도사의 계단(도판 38)은 이급(二級). 상급 가운데 석대(石臺)를 안치한 것이 뒤집은 가마 같다. 언전(諺傳)에 말하기를 옛날 고려조에 연이어 두 염사(廉使)가 있어서 단(壇)을 예(禮)하고 돌가마를 들어 경(敬)하였다. 전에는 구렁이가 함 속에 있음을 느끼고 후에는 큰 두꺼비가 석복(石腹)에 웅크리고 있음을 보았다고. 이로부터 감히 이것을 들지 않았다. 가까이는 상장군 김이생(金利生), 시랑 유석(庾碩)이 있어 고려조의 뜻을 받아 강동(江東)에 지휘한 바, 장절(仗節)이 절에 이르러 돌을 들어 첨례(瞻禮)하려고 하였다. 이에 사승(寺僧)이 왕사(往事)를 들어 이를 힐난하나, 두 공(公)이 군사를 시켜 고집하여 이를 들게 하였던바 그 안에 작은 석함이 있었다. 함습(函襲) 안에 저(貯)하기를 유리통으로써 하였고, 통 안에는 사리 오직 넉 장이 있어 전시첨경(傳示瞻敬)하니 통에 소상열(小傷裂)이 있었다. 이에 유공(庾公)이 수정함자(水精函子) 하나를 적축(適蓄)하여 드디어 봉시겸장(奉施兼藏)하고 이에 기록함에 기(記)로써 하였다. 강도(江都)에 이어(移御)한 사년 을미세(고종 23년, 1236년)이다. 고기(古記)에 백 장을 세 곳에 분장하였다고 했으나 지금은 다만 넷뿐. 이미 사람에 따라 은현(隱現)하니 다소는 괴상함에 족하지 못하다.

또 언전에 따르면, 그 황룡사 탑재일(塔災日) 돌가마의 동면(東面)에 처음으로 큰 얼룩 대반(大斑)이 생겨서 지금에 이르러 또한 그러하니, 곧 대요(大遼) 경력(慶曆) 3년 계축의 해, 고려조 광묘(光廟) 5년(954), 탑의 세번째 화재

이다.

그런데 사전에 의하면, 이 금강계단은 조선 유일의 계단으로서, 석가여래의 정골사리(頂骨舍利)를 봉안함으로써 석가여래 정골사리탑이라 부른다고. 현재 이 계단은 대웅전 후방에 있어 방 사십육 척의 기반 위에 이층 석단이 있다. 단의 네 모퉁이에는 사천왕 입상이 호위하고 하단의 입석면에는 남면에 이불(二佛), 서·북·동 중앙에 각 하나의 불좌상을 부조하고 그 사이에 천부좌상(天部坐像)을 부조하였다. 각 면 모두 일곱 신(神)이 있어서 총체 스물여덟 구이다. 조법(彫法)은 최근세의 것인 듯 매우 졸렬하다. 상단은 키가 낮고 곳곳에 비천(飛天)이 부조되고 고조(高調)함이 다소 있으나 만환(漫漶)이 심하다. 그리고 상방(上方) 중앙에 복련대와 앙련대를 상하에 쌓은 원대(圓臺)가 있어서 스투파형의 탑신을 안치하고, 탑신 위에 화뢰(花蕾) 이층의 보주를 쌓았다. 탑신 밑에는 당초문양대(唐草文樣帶)를 돌리고, 탑신 사방에는 비천을 부조하였다. 단의 사방 마당에는 석등을 배치하였으며, 남면에는 특히 석상(石床)을 놓고 좌우 양쪽에 방립석(方立石)이 있어 인왕(仁王) 입상의 선각(線刻)을 보이나 형태 불명이다.

사기(寺記)에 의하면, 선덕왕조(善德王朝) 초창 이래 고려 우왕(禑王) 3년 정사(1377), 조선 선조(宣祖) 37년 계묘(1603), 효종(孝宗) 3년 임진(1652), 숙종(肅宗) 31년 을유(1705), 영조(英祖) 19년 계해(1743), 순조(純祖) 22년 임오(1822), 1911년 신해의 중수(重修)를 열기하였다.

대체의 규제(規制)는 옛것을 따랐다고 하겠지만, 조각 형식 같은 거의 모두가 말대의 것으로 예술적 가치는 전혀 인정하기 어렵다.

36. 김제 금산사(金山寺) 사리탑 및 오층석탑

전라북도 김제군(金堤郡) 금산면(金山面) 금산리(金山里)

금산사의 창건에 관해서는 『삼국유사』 권4, '진표전간(眞表傳簡)' 및 '관동풍악발연수석기(關東楓岳鉢淵藪石記)'에 상세히 보이는데 두 설에는 약간의 차별이 있다.

진표율사는 완산주(完山州) 만경현(萬頃縣)의 사람.〔'발연수석기'에는 전주 벽골군(碧骨郡) 도나산촌(都那山村) 대정리(大井里) 사람이라 하였다〕 나이 열둘로서 금산사 숭제법사〔崇濟法師, '발연기'에는 금산수(金山藪) 순제법사(順濟法師)로 함〕의 강하(講下)에 이르러 낙채청업(落彩請業). 후에 명악(名岳)에 편유(遍遊)하여 선계산(仙溪山) 불사의암(不思議菴)에 이르러 해련삼업(該鍊三業). 개원 28년 병진, 나이 이십여 셋(신라 효성왕 4년, 740년), 지장보살로부터 정계(淨戒)를 현수(現受). 다시 변산(邊山) 영산사(靈山寺)에서 『점찰경』 두 권 및 증과간자(證果簡子) 백여든아홉 개가 현수되어 금산에 내주하고, 매년 개단(開壇)하여 법시(法施)를 회장(恢張)하였다. 단석(壇席) 정엄(精嚴)하여 말계미유(末季未有)라 하였다.

'발연석기'에는 말하기를, 명산에 편력한 나이 이미 이십칠 세. 상원(上元) 원년 경자(신라 경덕왕 19년, 760년) 변산 불사의방(不思議房)에 들어가 수련 삼 년. 지장으로부터 계본(戒本)이 수여되고 미륵으로부터 이생(二栍)이 주어짐. 때에 임인(경덕왕 21년) 4월 27일. 진표율사가 교법을 받아 금산사를 창하고자 하산하여 오다. 대연택(大淵澤)에 이르니 홀연히 용왕이 있어, 나와서 옥가사(玉袈裟)를 헌(獻)하고 팔만 권속을 이끌고 금산수에 시주(侍住)하다. 사

방에서 사람들이 와서 며칠 안 되어 이것을 이룩하다. 다시 미륵이 도솔로부터 운가(雲駕)하여 내려와 사(師)에 계법이 주어짐을 느끼다. 진표율사가 단연(檀緣)에 권하여 미륵장륙상(彌勒丈六像)을 주(鑄). 다시 하강수계위의지상(下降受戒威儀之相)을 금당 양 벽에 그림. 상(像)은 갑진(경덕왕 23년) 6월 9일에 주성(鑄成). 병오(혜공왕 2년, 766년) 5월 1일에 금당에 안치함. 이 해는 대력(大曆) 원년이다.

또 진표에 대한 것은 각론 1의 '법주사 팔상전'에서 보기 바란다. 여하간 상기한 바를 종합한다면 경덕왕 말년 진표가 금산사를 창건하기 전에 효성왕대에 이미 숭제법사(순제법사)가 거주하였음을 알겠다. 「금산사사적기(金山寺事蹟記)」에는 백제의 법왕 2년(수 문제 개황 20년, 600년)의 개창이라 말하고, 후에 원효·의상 등이 내주하였다. 이것은 믿기 어렵다. 무릇 금산사는 진표율사에 의해 중창되고부터 그같이 큰 것이라고 말해야 될 것이다. 그런데, 세상에서는 후백제 견훤왕(甄萱王)의 창건으로서 이름 높다. 즉 『동국여지승람』권34, 「금구(金溝) 불우」 '금산사' 조에,

在母岳山 後百濟甄萱所創 모악산에 있는데 후백제 견훤이 창건한 곳이다.

이라 있음을 따랐을 것이다. 생각건대 금산사의 창건을 후백제 견훤의 일에 부회한 것은, 같은 책에도

萱幼子金剛 身長多智 萱特愛之 意欲傳位 淸泰二年三月〔신라 경순왕(敬順王) 8년, 고려 개국 18년, 934년) 長子神劍 囚萱於金山佛宇 以壯士三十人守之 遂簒位 大赦境內 殺金剛 萱在金山凡三朔 六月 以酒飮守者皆醉 乃與季男能乂 女哀福 妾姑比等 逃奔羅州 自海路歸高麗
견훤의 어린 아들 금강(金剛)은 키가 크고 지혜가 많아, 견훤이 특별히 아껴 마음속으로

전위(傳位)하려고 하였다. 청태(淸泰) 2년 3월에 맏아들 신검(神劍)이 견훤을 금산사 절집에 가두어 장사 서른 명에게 지키게 하였다. 드디어 왕위를 찬탈하고 나라 안에 크게 사면령을 내리고 금강을 죽였다. 견훤이 금산사에 갇혀 있은 지 석 달이 되었는데, 6월에 지키는 자들에게 술을 먹이니 모두 취하였다. 이에 둘째아들 능예(能乂), 딸 애복(哀福), 첩 고비(姑比) 등과 함께 나주(羅州)로 도망쳐서 해로(海路)를 이용하여 고려에 귀의하였다.

라 보인다. 견훤의 삼 개월 동안의 유수(幽囚) 사실에서 나온 오전(誤傳)일 것이다. 『삼국사기』 권50, 「열전」 제10의 '견훤' 전 및 『고려사』 등에도 견훤이 금산사에 유수된 것이 대강 삼 개월이라 하였는데, 유독 『삼국유사』 권2, 후백제 '견훤' 조에는 일 개월이라 하였다. 이 경우 설사 삼 개월간의 유수를 사실이라 하더라도 『삼국유사』 『삼국사기』 『고려사』 등에는 어느 것이나 금산사를 견훤의 창설이라고는 하지 않고 있다. 곧 『동국여지승람』의 견훤 창건설은 일시의 유수로 말미암아 오전된 속전이었다고 볼 수 있을 것이다. 그리하여 그의 유수로써 일부 부분적인 증수(增修)는 생각된다 하더라도 견훤의 당시 곤궁의 정상(情狀)으로 보아 이 가능성도 희소하다.

그런데 현 사령(寺領) 안의 본전인 대적광전(大寂光殿)의 동측(東側) 전(殿)인 미륵전 북쪽에 한 소구(小丘) 낙래(落來)함이 있어 부르길 송대(松臺)라 하는바, 그 위에 사리탑의 단이 있다. 사리탑(도판 39)은 이층 기단 위에 있고 하단은 동서 사십일 척 일 촌, 남북 사십일 척 사 촌, 높이 약 이 척 오 촌 육 푼, 상단은 동서 이십칠 척 칠 촌, 남북 이십팔 척 일 촌, 높이 약 이 척 오 푼이라 하여, 각 면의 입석에는 천인(天人)의 제상(諸像)들을 부조하고 단의 주위에는 난순을 돌린 흔적을 남기고 있다. 특히 이 난순 입주(立柱)는 신룡(神龍) 제장(諸將)으로써 하였고, 그 후배(後背)에는 가목석(架木石)을 얹은 흔적을 남기고 있는데, 조루(彫鏤) 수법은 단면(壇面) 제천(諸天)의 온아함과는 달리 매우 치졸하다. 아마도 후세의 보수에 속하는 것일 것이다.

단의 중앙에는 방형 반석이 있어 네 귀에 용면(龍面)을 새기고, 중앙 사리탑이 놓이는 그 둘레에는 복예단판(複蘂單瓣)의 연화를 돌려 절두포탄형(截頭砲彈形)의 사리탑신을 올렸다. 탑신 아래에는 연판당초양(蓮瓣唐草樣) 장식띠를 돌리고, 탑신 위에는 구면 용수(龍首)가 돌출한 반석을 얹고, 위에 대소 두 개의 편구상 연화반(蓮花盤)을 중첩, 다시 화뢰형(花蕾形) 보주를 최정(最頂)에 올렸다. 이 사리탑의 것은 조법(彫法)이 설사 섬약하다 하나, 형태는 온아 우려하여 고려 초두의 대표작 됨에 부끄럽지 않다. 탑구(塔軀)의 형제(形制)는 저 통도사 금강계단의 사리탑단을 닮았고, 탑상(塔上) 구면(九面) 용수(龍首)의 표현 같은 것은 저 태화지 용(龍) 전설에 인한 것이 아닌가 생각된다. 『삼국유사』권3, '전후소장사리(前後所將舍利)' 조에,

慈藏法師所將佛頭骨佛牙佛舍利百粒 佛所著緋羅金點袈裟一領 其舍利分爲三 一分在皇龍塔 一分在太和塔 一分幷袈裟在通度寺戒壇 其餘未詳所在…

자장법사가 부처의 두골과 이, 사리 백 개, 그리고 부처가 입었던 붉은 자줏빛 비단에 금점을 놓은 가사 한 벌을 가지고 왔다. 그 사리는 세 몫으로 나누어 한 몫은 황룡사에 두고 한 몫은 태화탑(太和塔)에 두고 한 몫은 가사와 함께 통도사 계단에 두었는바 그 나머지는 어디에 있는지 알 수 없다.…[42]

라고 한 "其餘未詳所在 그 나머지는 어디에 있는지 알 수 없다"라 한 것의 일부에 속한 것이나 아닌가 생각된다. 사리탑의 현재 높이는 칠 척 이 촌 육 푼이다.

이 사리탑단 앞에는 석제 방형 오층탑이 있다.(도판 40) 곧 일종 특수한 규제(規制)라고 하겠고, 다른 곳에서 유례를 볼 수 없다. 이 탑은 이층 기단 위에 있어, 상단 신부(身部) 입석(立石)에서 중앙 탱주(撑柱) 일주의 존재는 일반형 제이류와 같은 형식이나, 하단 신부에 탱주 없고 지복석(地覆石) 없고, 또 상하 두 단이 모두, 갑석부는 단순한 평판석으로써 덮고 그 위에 다시 일단의 좁

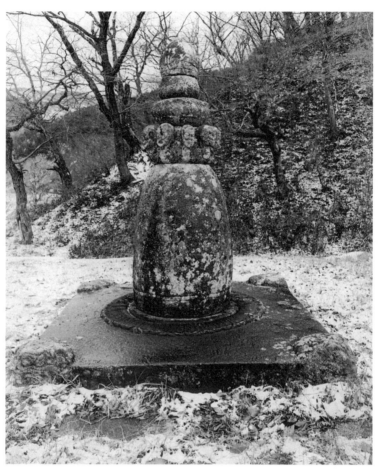

39. 금산사(金山寺) 사리탑. 전북 김제.

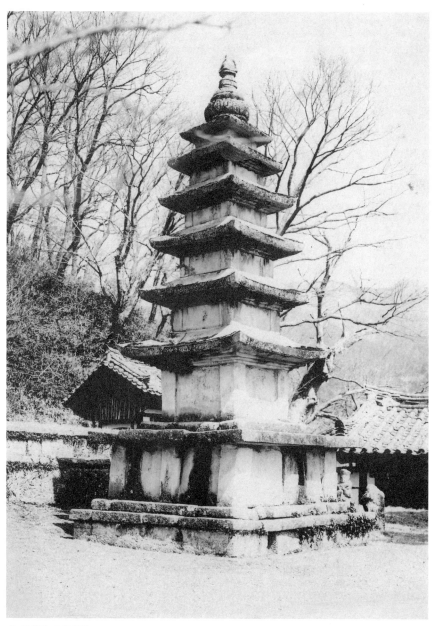

40. 금산사 오층석탑.

은 평판석을 놓아 상단의 신부 및 초층 탑신 축부(軸部)를 받게 한 것은 하나의 약화 형식을 따르는 특례라 불러야 될 것이다. 더욱이 상단 갑석(甲石)도 일반에 비하여 특히 넓고, 그 형식 조법(彫法)이 모두 둔후하고 멋이 없는 것은 하대 퇴폐기의 수보(修補)임을 느끼게 한다. 이 기단부에 비하여 탑간의 만듦이 다소 정한(精悍)하고 탑신 축부는 주대(遒大)하며, 네 귀의 우주(隅柱) 조출(造出)도 호대(浩大)하고, 옥개석도 방대하고 반전이 심하다. 그리고 옥개 안쪽의 삼단 받침은 매우 근소하게 만들어지고, 옥개 상부의 일단 조출(繰出)도 매우 작게 만들어져 있다. 곧 이 탑간부의 만듦은 일반으로 고려의 수도 개성을 중심으로 하여 이루어진 고려 탑파 형식과 통하는 특색을 갖고 있다.

오층 방개(方蓋) 위에는 다시 일층의 층부(層部) 방개가 있는데, 축부에 네 개 우주의 조출이 있는 점에서 다시 제육층째의 탑신인가도 생각되지만, 그 방개의 만듦이 타(他)와 다르고 추녀 반전 및 옥개 받침의 특이한 점에서 노반부(露盤部)의 한 이형화(異形化)한 것으로 볼 수 있겠다. 그리하여 이 위에 특히 풍려한 앙화형(仰花形)이 있어서 보주를 쌓은 것이 또 일종 특별한 상륜형이라 할 것인데, 말하자면 총체로 이곳은 라마탑(喇嘛塔)에 보이는 보병형(寶瓶形)에 통한다고 할 것이다. 즉 조선 층탑(層塔)에 보이는 상륜부로서는 특이한 예에 속하여 13세기 중엽 이래 몽고에의 복속 이후에 원조(元朝) 탑파의 영향에 의한 것으로 생각된다.

사리탑의 제작 세대는 보통 신라 말기라 해 왔다. 곧 저 후백제 견훤의 창건설에 인함인 듯하다. 세대로서의 10세기 초두에 속한다. 그러나 이 탑은 그 제작 세대를 교증(校證)할 대조물을 갖지 않는다. 저 통도사의 사리탑은 동일 규제에 속하는 것이라 하지만 조선조 말기의 작품이고, 경기도 장단군(長湍郡) 진서면(津西面) 불일사지(佛日寺址)에 또 한 기가 있어서 이것은 고려기의 작이나 세대 또한 확증을 갖고 있는 것도 아니다. 그리하여 이 금산사의 사리탑은 그 자체에 있어서 단독적으로 고려되지 않으면 아니 되나, 그 조탁(彫琢)의

교(巧)로써 한다면 이것을 고려기의 작으로 보는 것만이 타당하다고 할 것 같다.

그 제작 인연은 혜덕(慧德) 소현(韶顯)의 주재(住在)에 말미암은 것이 아닌가를 생각게 한다. 혜덕왕사는 경원(慶源) 이씨의 고문(高門)에서 태어났으며, 그 자매 삼 인은 문종왕의 비가 되고, 일족 번벌(藩閥)의 영화는 고려 사상 드물게 보는 바이다. 왕사는 고려 정종(靖宗) 4년 무인〔요(遼) 중희(重熙) 7년, 송(宋) 보원(寶元) 원년, 1038년〕왕성(王城)에서 태어나니, 십일 세에 출가, 문종 33년〔요 태강(太康) 5년, 송 원풍(元豊) 2년, 1079년〕부터 선종(宣宗) 원년(요 태강 10년, 송 원풍 7년, 1084년)까지 조명(詔命)을 따라 이 절에 주(住)하여, 절 남쪽에 광교원(廣敎院)을 창성(創成)하고, 자은(慈恩)이 찬한 『법화현찬유식기술(法華玄贊唯識記述)』 등의 장소(章疏) 서른두 부, 공계(共計) 삼백쉰세 권을 이 사원에서 간행 광포하였다. 혜덕왕사는 유가(瑜伽)의 대덕으로서 법천사(法泉寺) 지광국사(智光國師) 해린(海麟)의 고족(高足)이다. 문종 24년 10월 지광국사는 보년(報年) 팔십칠 년에 입적하였고 선종 2년까지는 그 탑비가 수립되었는데, 지금 그 탑비와 이 금산사의 사리탑을 비교한다면 형태 양식은 전혀 상이하지만 조탁의 기상에서 본다면 양자가 상통한다 하겠다. 곧 이 금산사 사리탑 제작 세대를 혜덕왕사 주거와 인연을 맺어도 불가함이 없을 것으로 생각한다. 곧 11세기 후반기에 속해 저 10세기 전반기의 설과 한격(扞格)하기를 약 백오십 년의 차가 있다.

『조선고적도보』 제6책(도판 2993)에는 이 사리탑에서 범(範)을 따서 부분적으로 한 이색을 나타낸 한 묘탑(墓塔)을 들어 혜덕왕사의 묘탑이라 하였다. 지광국사현묘탑(智光國師玄妙塔)과 비교할 때 매우 떨어져 보이는 것인데, 과연 그것이 권세 고문의 벌족이었던 대덕의 묘탑이 될 수 있을까. 한번 의문이 없을 수 없다. 그러나 타에 이것에 해당시킬 만한 것이 없고, 또 그것이 한편으로는 저 사리탑 규제를 따르고, 또 그 이층 보개(寶蓋) 사이에서 보주면(寶珠

面)의 안상(眼象)이 저 현묘탑의 그것과 일부 통하는 바가 있음에서 왕사의 탑으로 인정하지 않을 수 없다. 곧 진응탑(眞應塔)으로 불리고 있는 것이다.

그 제작 연대는 혜덕왕사가 입적한 숙종왕 원년 병자〔요 수창(壽昌) 2년, 1096년〕이후 탑비가 수립된 예종(睿宗) 6년〔요 천경(天慶) 원년 1111년〕까지의 것으로 생각되어 저 사리탑보다 뒤지기 약 삼십 년 내외다. 지광국사현묘탑과도 거의 같은 연수의 차이에 있어서, 이같은 의미에서 사리탑은 현묘탑과 서로 비교되어야 할 것으로 생각된다.

37. 김제 금산사(金山寺) 육각다층석탑

전라북도 김제군(金堤郡) 금산면(金山面) 금산리(金山里)

금산사 사리탑과 거의 같은 시대에 만들어진 것으로 생각되는 것으로서 육각
다층탑이 마당에 있다.(도판 41) 육각 기단 삼층으로 화강암제 제이·제삼층
의 각 면에는 방격(方格)을 넣어 어떠한 상용(像容)을 박육조(薄肉彫)하고 있
으나 만환(漫漶)이 심하여 모습을 알아보기 힘들다. 제삼층석의 크기는 가로
한 변 길이 이 척 일 촌, 두께 칠 촌이다.

이 삼층단 위에 흑색 점판암조(粘板岩造)의 탑을 놓았다. 같은 평면 육각형
으로 그 중앙에 단소한 간석(竿石)이 있어 크기는 횡(橫) 오 촌 칠 푼, 고(高)
이 촌 이 푼의 소형인데, 능각(稜角)마다 조출(繰出)된 우주가 있고 각 면에는
장방격(長方格)을 넣어 불좌상을 선각하였다. 이 간석을 둘러 아래의 반석면
에는 연화를 부조(浮彫)로 하여 돌리고, 간석 위에는 앙련을 부조로 한 육각형
반석을 얹었다. 즉 이 부분은 기단부로서, 간석에 불좌상 등이 있는 것은 혹시
탑신부가 착입(錯入)된 것이나 아닐까 생각게 한다. 이 기단부 위에 육각형 옥
개석이 층층 열한 장 얹혀 있고 위부터 제이 개석(蓋石) 아래에는 탑신석 한
개가 남아 있다. 이 높이 또한 이 촌 이 푼, 곧 저 기단부의 간석과 같은 높이이
고, 횡폭에서 이 푼이 감축되었을 뿐이다. 그리고 소면(素面) 무장식이다. 원
래 십삼층탑이었을 것이다. 최정(最頂)에 화강암제의 일석을 얹고 있으나, 물
론 후보(後補)이고 체재(體裁)를 이루고 있지 않다.

옥개는 온건한 반전을 보이며, 전각 양면마다 정혈(釘穴)이 있는 것은 일반
석탑과 같고, 다만 옥개 안쪽의 받침에 있어서 특수한 취향을 보이고 있어 단

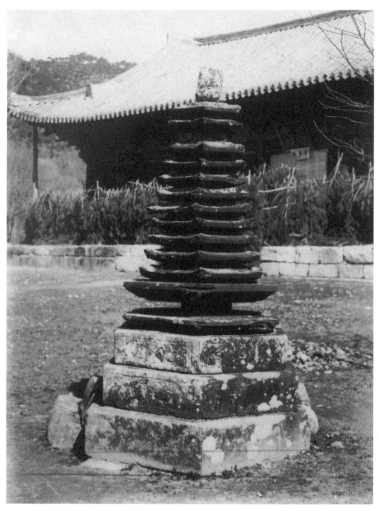

41. 금산사 육각다층석탑. 전북 김제.

층형인 것을 상하에, 사복형(蛇腹形)인 것을 중간에 넣은 것은 고려기의 특색일 것이다. 그리고 이 사복면에 비룡(飛龍)을 선조(線彫)하고 있다. 옥개석의 너비도 최하에 있어서 한 면 길이 일 척 사 촌 사 푼이며, 이어서 대략 오륙 푼 내지 일 촌의 차로 감축되어 가고 있다. 만약 원상(原狀)을 남겼더라면 수이(殊異)한 하나의 탑으로 재미있게 바라볼 수 있었을 것이다.

조선에서 점판암제의 소석탑이 일시의 유행을 본 일이 있었다. 더욱이 소공예적인 것이 많은 가운데 개성 흥왕사지(興王寺址)의 석탑은 특별한 크기를 이루고 있었으나 지금은 전혀 여영(餘影)을 남기지 않고, 기타의 것도 완호(完好)한 것을 남기고 있지 않다. 지금 이 금산사의 탑도 그러하지만, 똑같이 탑신부를 잃고 있으면서 옥개석만을 남기고 있는 것에 합천군 가야면 치인리 해인사 원당암(願堂庵)의 한 기가 있으니, 그것을 보기 바란다.

38. 김제 금산사(金山寺) 노탑(露塔)

전라북도 김제군(金堤郡) 금산면(金山面) 금산리(金山里)

조선의 노탑 내지 노주(露柱)로 불리는 특수 형태의 석제품이 있으니, 그것이 과연 탑이냐 아니냐 의심스러운 것임은 이미 구례 화엄사 노탑의 해설에서 말하였다. 이 탑주(塔柱, 도판 42) 또한 그 일례로서, 사정(寺庭) 천류(泉流) 근처에 있다. 즉 승로대(承露臺)의 일종인가도 생각되는 점이 있지만 탑정(塔頂)에 보주를 남기고 반대(盤臺)에 대신할 것이 없기 때문에 이것도 일단 의심스럽다. 단, 현존의 보주는 그 형태가 부정(不整)하여 후보(後補)의 것으로 생각되고, 탑정의 연대반(蓮臺盤) 위에는 원형 조출(彫出)의 윤곽이 있고, 그 안쪽은 구형(臼形)으로 된 형적도 있고 하여 한번에 승로대임을 의심할 것도 아니다. 따라서 그 실의(實意) 여하는 후고를 기다릴 수밖에 없다.

그런데 이 탑주는 일단의 방형 기단 위에 다시 일단의 기대를 갖고 있는데, 하단이 소면(素面) 무장식한 단순한 방립석임에 대하여 상단은 방립 사면에 일조(一條)의 연대(緣帶)를 부출(浮出)하고 가운데에 일조의 선을 넣어서 각 면을 양구(兩區) 장방격(長方格)으로 구분하고 그 안에 복선의 풍려한 안상(眼象)을 새기고, 그 양 각선(脚線)은 내측에 풍려한 화두식식(花頭餝飾)으로 되어 넓어진다. 그 수법이 원주 법천사지 지광국사현묘탑에서 볼 수 있는 안상 형식과 거의 동교이다. 이 방대(方臺)의 상부는 온건하게 불러져서 한 면에 복예단판(複蘂單瓣)의 복련화(伏蓮花)를 만들었다. 그 조법(彫法)은 온아우려하다 하겠다. 그리고 그 안에 삼단의 얕은 조출(繰出)이 있어서 방립 간대석(竿臺石)을 받는다.

42. 금산사 노탑(露塔). 전북 김제.

방립 간대석은 소면 무장식이지만 네 귀에 얕고 가는 우주(隅柱)를 만들었으며, 다시 그 안쪽에 부연(副緣)을 단 것은 대동군(大同郡) 율리사지(栗里寺址) 팔각오층탑의 탑신부의 수법과 동교(同巧)이며, 이것 또한 고려기 작품의 특색이다.

이 방립 간대석 위에 다시 앙련 방형의 대석(臺石)이 있어 복예단판이고, 각 면 다섯 잎 그 화판은 특히 섬장우아(纖長優雅)하여 연판이라기보다는 국화판(菊花瓣)을 생각게 함이 있다. 그리고 상면에 원형 조출(造出)이 만들어져 있음은 기술한 바와 같다. 곧 이 탑주(塔柱)는 아직 불탑이라고 칭하기 어려운 별이(別異)의 존재이다. 그 안상 형식에서 우선 11세기 후반의 작일 것임을 양득(諒得)하게 하는 점이 있으며, 그리하여 시대 미상의, 아니 일반으로 10세기 전반 후백제 시대의 조립이라고 생각되어 있는 저 사리탑의 조법과 비교하여 그 친근성이 오히려 이쪽에 있음을 생각게 하는 알맞은 방증적 작품이라고 말할 수 있을 것이다.

제Ⅱ부 朝鮮塔婆의 研究 各論 二 草稿에 가까운 論考 (六十八基)

천구백사십사년 별세하기 직전까지 일문(日文)으로 집필한 각론들 중에서 출판을 계획하지 않았던 원고 또는 미완성의 초고(草稿) 등 우리나라 탑파 예순여덟 기(基)에 관한 각론으로、천구백육십칠년 고고미술동인회에서 『한국 탑파의 연구 각론 초고』라는 제목으로 처음 발행되었다。

1. 서울 사현사지(沙峴寺址, 추정) 오층석탑

경성부(京城府) 홍제정(弘濟町) 296번지

이 탑(도판 43)은 초층 탑신이 거의 지하에 매몰되었기 때문에 기단부 불명이지만, 옥개(屋蓋)의 형식은 저 개성(開城) 남계원탑(南溪院塔)과 비슷하여 얼마간 두껍고, 옥개 받침은 현화사탑(玄化寺塔)에서와 같이 사복식(蛇腹式)을 중심으로 하여 몇 단의 고형(弧形) 곡선으로써 하였고, 제오층은 이 수법을 간화하여 대략 저 평창 월정사(月精寺) 팔각구층탑에서의 그것과 같은 형식으로 되어 있다. 그리고 각층 탑신의 아래에는 저 강릉 신복사지(神福寺址) 삼층탑파에서와 같이 구란(勾欄) 형식 삽입석을 넣었는데, 이 탑에서는 탑신석과 일석으로 되어서 조출한 형식이며 받침에 해당되는 곳의 고형도 사복식 돌기를 중심으로 한 제오층 옥개 안쪽의 받침과 같은 모양이다.(도판 44)

옥정(屋頂)에 보이는 원형 보주(寶珠)는 후보(後補)이고 탑 앞에 배례석(拜禮石) 같은 것이 있지마는 이것도 아주 파묻혀 상면만 나타나 있다. 총 높이 약 십삼 척 오 촌이지만 평형(平衡)이 좋고 온후한 감이 있어 좋은 탑의 하나이다. 시대로서는 남계원탑·현화사탑과 비교되겠고, 즉 그 범주에서 나온 것으로서 그것에 다음간다고 할 수 있을 것이다. 즉 대체로 11세기의 작품으로 보이나 필자는 감히 정종(靖宗) 11-12년간(고려 개국 128년, 1045년)의 작품이 아닐까 추정하는 바이다. 무릇 죽산 칠장사(七長寺) 혜소국사탑비(慧炤國師塔碑)에 의하면

乙酉歲(高麗 靖宗 十一年)開刱三角山沙峴寺館 玆地也 虎狼所畜 賊寇頗多 嘯凶

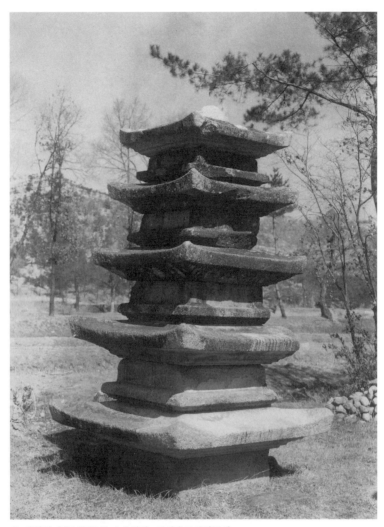

43. 사현사지(沙峴寺址) 오층석탑. 조선총독부박물관.

殘則 甚于潢池 萃逋逃則 蔚爲淵藪 自□□□實岐路之要衝 揭篋

擔囊 奈往□之多梗□□□□□將救險難 夷鳥鹵之田 搆成梵宇

□齈貁之徑 起立蕙廬 縹瓦欲翔 重闥對豁 牛檀薫而匪歇於□□

數里 □香雲 象馬坌而交犇□下列百重之寶肆則彼綠林靑犢 □

□□□□劫人 鉤爪鋸牙 不敢咆哮而容物 上適從願幅 妙揀朝端

乃令司天丞潘周寶相地 殿中丞□□儉書額 院曰弘濟 館曰棲仁

44. 사현사지
오층석탑의
사복식 옥개받침.

을유년(고려 정종 11년—저자)에 삼각산 사현(沙峴)에 절을 창건하였다. 이 땅은 범과
이리가 사는 곳으로 도적들이 자못 많아 소란하였다. 흉잔한 무리들이 울부짖는 것은 어린
애들이 못 속에서 병기(兵器)를 놀리는 것보다 심하였고,[1] 죄를 짓고 도망간 자들이 모여드
는 것은 못과 늪에 물고기가 모여드는 것과 같이 성하였다. □□□이라 해도 이곳은 실로 여
러 갈래의 길로 갈라지는 요충지대여서 손에는 책 보따리를 들고 어깨에는 봇짐을 메고 지
나며 얼마나 왕래가 많았던가. □□□□□□ 장차 험난함을 구하고자 하여 척박한 땅을 평
지로 만들어 절집을 세우며, 다람쥐나 족제비가 다니는 길을 닦아 오막살이를 일으켜 세웠
다. 옥색의 기와는 날 듯하고 겹겹문은 활짝 열렸다. 우두전단향(牛頭栴檀香)이 그치지 않
아 도량(道場)의 안팎 수리까지 화로에 분향하는 구름이 피어오르고, 상마(象馬)의 유희가
모여들었다가 서로 흩어졌다.[2] 그리하여 절 아래에는 백중(百重)의 보배를 파는 가게가 줄
지어 서게 되니, 녹림(綠林)의 청독(靑犢)이 □□□□□ 사람을 위협하였는데, 흉악하고 잔
포(殘暴)한 짐승들까지도 감히 포효하지 못하고 남을 감싸 주었다. 주상께서 마침 바라던
폭을 따라 조단(朝端)을 잘 간택하였는데 사천승(司天丞)인 반주보(潘周寶)로 하여금 터를
정하게 하고, 전중승(殿中丞)인 □□ 검(儉)에게 명하여 현판을 쓰게 하였는데 원의 이름은
홍제원(弘濟院)이라 하고 관의 이름은 서인관(棲仁館)이라 하였다.

이라고 보인다. 최근까지 홍제원이 있었던 곳으로서 홍제원리(弘濟院里)의 이
름으로서 알려져 있어 그 지세로 보아 사현사지라고 추정할 수 있음과 함께,
탑 자체의 양식으로 보아 시대성과 상합되는 곳이 있기 때문이다.

2. 칠곡 정도사지(淨兜寺址) 오층석탑

원 경상북도 칠곡군(漆谷郡) 약목면(若木面) 복성리(福星里) 정도사지
현 경성 조선총독부박물관

이 탑(도판 45)은 이단의 지반(地盤), 지대석상에 이층 기단이 있다. 하층 기단
의 신부(身部)에는 각 면 세 구의 안상(眼象)이 있다. 그 안상은 중앙내공(中央
內空)으로 향하여 일종의 화두(花頭) 돌기(突起)가 있다. 그리고 갑석(甲石)
상면에는 구배(勾配)가 있으나 상단 중대석에 비하여 약간 왜단(矮短)하기 때
문에 관활(寬濶)한 곳이 없다. 중대석은 네 개 우주(隅柱) 이외에 탱주(撑柱)
일주, 갑석은 갑연(甲緣)뿐으로 부연(副緣)이 없어 중대와의 연계에서 경직의
감이 있다. 그 갑석 상면은 구배가 급하고 짧으며, 탑신 받침의 사복형(蛇腹形)
조출(造出)은 상단 갑석에 있어서의 것과 비슷하여 모두 기력이 없다.

탑신은 각층 일석으로서 우주석(隅柱石)의 조출(彫出)이 있고 정면에 호형
(戶形)을 새겼고 약형(鑰形)이 새겨져 있었다. 옥개 처마는 저 이천(利川) 안
흥사지탑(安興寺址塔)과 유사하여 상면 구배가 급하며 옥개 받침의 수도 일단
이 줄어 사단으로 되었다. 헌리(軒裏)의 구각(溝刻)도 같은 식이다. 제오층 옥
개석을 잃고 노반석(露盤石)을 놓았다. 즉 네 모퉁이에 식식(餝飾)이 있는 단
연소면벽(單緣素面壁)으로서 반구상(半球狀)의 복발(覆鉢)도 함께 만들어졌
다. 형식으로서는 저 안흥사지탑의 범주에 속하지만 기교는 그것에 미치지 못
한다.

각설, 이 탑에는 상단의 신부 전면(前面) 벽판석(壁板石)의 좌측에 각명(刻
銘)이 있다.

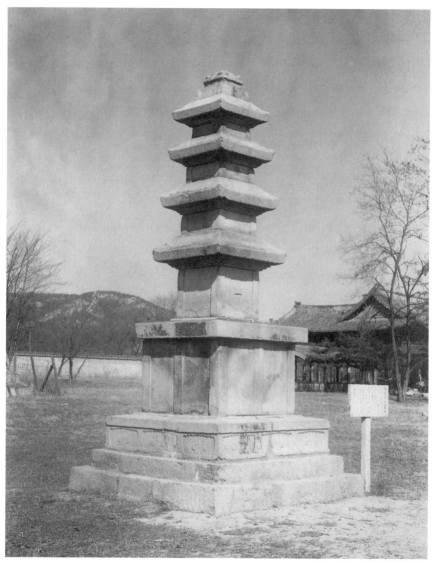

45. 정도사지(淨兜寺址) 오층석탑. 조선총독부박물관.

釋知 漢 ? 特爲 家國恒安兵戈永息 百穀豊登 敬造此塔 永充 供養 大平十一年□
末 正月 日 □ 願 □□

석 지한(智漢?)은 특별히 국가가 항상 평안하고 전쟁이 영원히 그치며, 백곡이 풍성하게
익기를 바라는 마음으로 이 탑을 삼가 만들고 영원히 공양함. 태평 11년 신미년 정월 일. …
원하기를…[3]

이라 있다. 그 서식은 저 개성 홍국사지(興國寺址) 석탑과 같고 당시 거란의
대병화(大兵禍) 후 이와 같은 국가 안태(安泰)를 비는 공양탑이 각처에 만들
어졌음을 보겠다. '特爲'의 앞에 조탑자(造塔者)의 명이 있음도 또 홍국사탑
의 경우와 동일하지만 애석하게도 만환(漫漶)이 심하여 판독이 곤란하다. 이
탑은 이건(移建) 시 탑 안에서 황동의 합자(盒子)가 나와 그 안에는 녹유(綠
釉)의 사리소병(舍利小瓶)과 지본묵서(紙本墨書)의 석조탑조성형지기(石造
塔造成形止記)라는 것이 나왔다.

太平十一年 歲次辛未正月四日 高麗國尙州界 知京山府事 任若木郡內巽方 在淨
兜寺五層石塔造成形止記

태평(太平) 11년, 해는 신미년 정월 4일이다. 고려국 상주계(尙州界) 지경산부사(知京山
府事) 관할 약목군 내 손방(巽方)에 정도사 '오층석탑조성형지기(淨兜寺五層石塔造成形止
記)가 남아 있다.

라고 있어서 기탑(起塔)의 인연시납(因緣施納) 공사의 사실을 열기하고 있는
데, 글은 소위 이두식으로서 해독이 용이치 않은 곳이 있다.

3. 원주 폐전령사(廢傳令寺) 삼층석탑 두 기

원 강원도 원주군(原州郡) 본부면(本部面) 전령사지
현 경성 조선총독부박물관

이 탑(도판 46)은 일단의 지반석 위에 이층 기단이 있다. 중단 · 하단 모두 신부(身部) 중앙에 탱주(撑柱)가 일주 있는 이간벽(二間壁)의 형식이다. 초층 탑신(塔身)과 상단 갑석(甲石) 사이에는 반석(盤石) 하나가 삽입되어 ⌐└┘형의 고출(刳出)이 각 상면에 만들어져 있다. 옥개 받침은 사단으로서 처마는 상면에만 우반(隅反)이 있는 형식이다. 방립(方立) 노반(露盤) 위에 상륜(相輪) · 보주(寶珠) 등이 있으나 체(體)를 이루지 못하였다. 탑신 전체는 매우 취약하고, 조법(彫法) 또한 청명하지 못하다. 다른 한 탑(도판 47)은 전혀 같은 형식이지만 옥개의 처마가 약간 둔후하며 옥정(屋頂)에는 복련(覆蓮)을 새긴 편평한 복발(覆鉢) 모양의 일석이 있어서 보병(寶瓶)을 받아 상륜 두 개를 얹고 있다. 즉 특색있는 상륜 형식이라고 할 수 있을 것이다. 두 탑이 모두 연약 왜소하지만 그런대로 체를 이루고 있다.

이 두 탑에서는 1915년 이건(移建) 시 부장품이 나왔다. 즉 보병형 상륜이 있는 탑에서는 개부동호(蓋付銅壺) 둘, 동발(銅鉢) 한 점, 개부납석제호(蓋付蠟石製壺) 한 점이 나왔는데 동호의 한 점에는 침선각(針線刻)으로 시주(施主) 원룡(元龍)의 이름이 있다. 보병 없는 탑에서는 개부동호 두 점, 청자발(靑磁鉢) 한 점, 은제사리감(銀製舍利龕) 및 통(筒) 각 한 점, 가사(袈裟) 단편(斷片) 등이 나왔는데 동호개(銅壺蓋)에는 '시주 원로(元老)' '시주 원씨(元氏)' 등을 침선각으로 하였고, 다시 납석제의 지석(誌石, 세로 육 촌 육 푼, 가

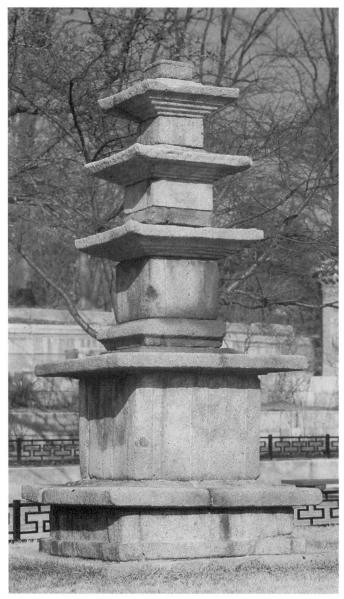

46. 영전사지(令傳寺址) 서삼층석탑. 조선총독부박물관.

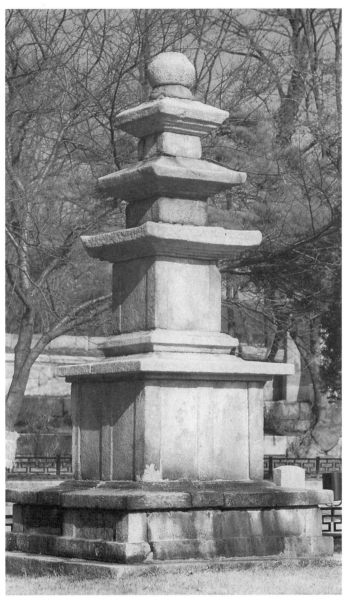

47. 영전사지(令傳寺址) 동삼층석탑. 조선총독부박물관.

로 육 촌 오 푼)이 있어서 다음과 같은 지각(誌刻)이 있었다.

　道人覺修 王師普濟尊者舍利一枚 主塔安邀 比丘尼妙覺同舍利一枚 東塔安邀 大
功德主奉翊大夫徐允賢 法名覺喜 妻氏丹山郡夫人張氏法名妙然
　(裏面)
　石手道人覺修 爐冶道人覺淸 勸化比丘覺如 洪武二十一年戊辰四月日誌 牧使姜
隱

　도인(道人) 각수(覺修)가 왕사(王師) 보제존자(普濟尊者)의 사리 한 과를 주탑(主塔)에
안치하였고, 비구니 묘관(妙寬)도 보제존자의 사리 한 과를 동탑(東塔)에 봉안하였다. 대
공덕주(大功德主) 봉익대부(奉翊大夫) 서윤현(徐允賢)의 법명(法名)은 각희(覺喜)이며, 처
씨(妻氏)는 단산군부인(丹山郡夫人) 장씨(張氏)이니 법명은 묘연(妙然)이다.
　(뒷면)
　석수(石手)는 도인(道人) 각수이고, 노야(爐冶)는 도인(道人) 각청(覺淸)이며, 권화(勸
化) 비구(比丘)는 각여(覺如)이다. 홍무(洪武) 21년(1388) 무진 4월에 기록하다. 목사(牧
使) 강은(姜隱).[4]

이라 있다. 즉 동탑(東塔)은 보제존자의 사리탑으로서, 보제존자는 공민왕의
왕사(王師) 혜근(慧勤)이며 구명(舊名) 원혜(元蕙), 호는 나옹(懶翁) 바로 그
사람이다. 여주 신륵사(神勒寺)에서 신우(辛禑) 2년(홍무 9년, 1376년) 향년
쉰일곱으로써 입적하니 그곳에도 묘탑이 세워졌으나, 전령사의 이 묘탑은 그
의 문도(門徒)에 의하여 입적 후 십삼 년에 세워졌음을 알겠다.
　동탑 높이 십삼 척 일 촌.(지반석 위)
　서탑 높이 십이 척 육 촌.

부(附)

고려탑, 더욱이 개성을 중심으로 하는 본간(本幹) 형식은 불일사탑(佛日寺塔)·남계원탑 등에 있다.〔개태사(開泰寺)·귀법사(歸法寺) 모두 그렇다〕그리하여 지방적으로 특징을 가지는 지간적(支幹的)인 것으로서 평양 중심에 영명사탑(永明寺塔)계가 있다.

황해도 중심에 광조사탑(廣照寺塔)계가 있다. 이 일부는 율리사탑(栗里寺塔)에 통하고 한강 이남과 남선(南鮮) 지방에 정림탑계가 있고 이에 섞여서 신라탑파계가 있다.

관동지방에서 경상도에 걸쳐 신라탑 형식이 있다.

지류적(支流的) 〽 형식의 것이 일반으로 퍼졌다.

4. 개성 흥국사지(興國寺址) 석탑

『고려고도징(高麗古都徵)』에는

案興國寺古址 在今北部兵部橋西南解慍樓北 有浮屠三級在田中 高及人肩 刻有
菩薩戒弟子 平章事姜邯贊 爲邦家永泰 遐邇常安 敬造此塔 永充供養 時天禧五年五
月日也 三十八字 字劃老健 似顏魯公干祿碑 或謂姜公自書 則未可定也 姜公名瓚
麗史皆作贊 此塔本加玉傍作瓚 當以塔本爲正 今乾隆丙辰 距宋眞宗天禧五年 高麗
顯宗十二年辛酉 爲八百九年

살펴보건대, 흥국사의 옛터가 지금 (개성부) 북부(北部) 병부교(兵部橋) 서남쪽에 있는
해온루(解慍樓)의 북쪽에 삼층의 부도가 밭 가운데에 있다. 높이가 사람의 어깨에 미쳤으
며, "보살계(菩薩戒)를 받은 제자인 평장사(平章事) 강감찬(姜邯贊)이 나라가 길이 태평하
고 원근(遠近)이 늘 안정되기를 위해 공경히 이 탑을 만들어서 영원히 공양에 충당한다. 때
는 천희 5년(1021, 현종 12) 5월이다"라는 서른여덟 자가 새겨져 있었는데, 글자의 획이 노
숙하고 굳세어서 안 노공〔顏魯公, 안진경(顏眞卿)〕의 「간록비(干祿碑)」와 같았다. 혹자는
강감찬이 직접 쓴 것이라고 하는데, 이에 대해서는 확정할 수는 없다. 강공의 이름 가운데
'瓚' 자가 『고려사』에서는 모두 '贊' 자로 씌어 있다. 이 탑에는 본래 구슬 옥(玉)을 곁에 더
해 '瓚' 자로 썼으니 마땅히 이 탑으로써 바른 것으로 삼아야 한다. 지금 건륭(乾隆) 병진이
니 송(宋) 진종(眞宗) 천희(天禧) 5년 고려 현종(顯宗) 12년 신유와의 거리가 팔백구 년이
된다.

이라고 있다. 『1916년도 고적조사보고(古蹟調査報告)』에는 송도면(松都面)
만월정(滿月町) 197번지 김기삼(金基三) 댁 내라고 있으나, 물론 지금은 또 타

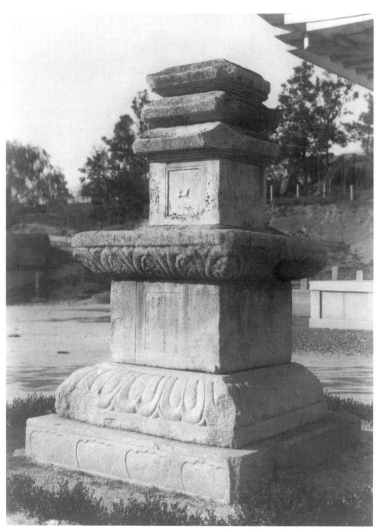

48. 흥국사지(興國寺址) 석탑. 개성박물관.

인의 저택으로 되어 있다. 그리고 탑의 위치도 또 다소 이전되었던 듯하다. 이미 건륭(乾隆) 병진년에 탑은 삼급(三級)을 남기고 있었으나 보고자가 말한 바와 같이 혹은 원래 오층 내지 칠층의 것이었으리라고 생각된다. 현재는 도판과 같이 기단은 이층이고, 제일 기단은 가장 낮아 사방 각 면에 네 구의 안상(眼象)이 있고, 제이 기단의 상하 복석(覆石)에 각각 앙복(仰伏)의 연판(蓮瓣)을 새기고 있다.(도판 48) 기단 주신(柱身)에는 가장 얇게 우주형(隅柱形)을 나타내고, 중앙면에 횡(橫) 구 촌 육 푼, 종(縱) 일 척 이 촌 팔 푼의 구격(區格) 가운데, 방(方) 일 촌의 해자명(楷字銘)이 있다. 제일 탑신의 높이 일 척 오 촌, 횡 이 척. 정면에는 호형(戶形)을 새기고, 옥개는 네 귀퉁이 모두 결락(缺落)되고 삼단 받침을 하였다.

강감찬(姜邯贊)은 『고려사』 제94권에 보이며, 찬(贊)은 금석문(金石文)에 있어서와 같이 찬(瓚)으로 만들어야 될 것. 현종(顯宗) 즉위년부터 빈빈(頻頻)하게 내공(來攻)한 거란의 대병(大兵)을 연위주(漣渭州)에서 물리쳐 크게 고려의 국위를 선양하고 국력회복을 위하여 활약했던 당년 국가안녕의 기원 성취를 위하여 조립한 탑파이다. 조립(造立) 연대의 명확한 점, 역사상의 자료로서 또 사상(史上) 인물의 필적이 있는 등 형식상 한 파탑(破塔)에 불과하지만 또 가치 큰 것이라고 하겠다.

개성 폐흥국사 석탑 (현재 개성부립박물관)

『1916년도 고적조사보고서』에 의하면, 당시 이 탑은 개성부(開城府) 송도면(松都面) 만월정(滿月町) 297번지에 있었다고 한다. 1940년 5월에 이것을 개성부립박물관 앞뜰로 옮길 때는 만월정 310번지로부터 하였다. 이건(移建) 시 제일 탑신(塔身)에서 상평통보(常平通寶) 삼십 개와 함께 국한 혼용의 지본묵

서(紙本墨書)의 이건기(移建記)가 나왔으나, 일부 두해(蠹害) 때문에 전문(全文) 미상이나 대체로 을축년 음력 7월 28일, 양력 9월 15일, 다른 지대(地垈)에서 만월정 310번지로 옮긴 뜻을 읽을 수 있었다. 즉 1925년 9월 15일의 일로 추정된다. 만월정 297번지에 있었다고 함도 또 그 이전에 이건된 결과가 아니었다고는 보증할 수 없다. 『중경지(中京誌)』 및 『고려고도징』은 모두 이 탑을 흥국사의 유탑(遺塔)으로 하였다. 하나는 "興國寺 在兵部橋側 卽訓鍊廳舊基 古塔 猶存 흥국사는 병부교 곁에 있는데 곧 훈련청(訓鍊廳)의 옛 터로 오래된 탑이 지금도 남아 있다"이라 하고, 하나는 "案興國寺古址 在今北部兵部橋西南 解慍樓北 有浮屠三級 在田中 高及人肩… 살펴보건대, 흥국사의 옛터가 지금 (개성부) 북부 병부교 서남쪽에 있는 해온루의 북쪽에 삼층의 부도가 밭 가운데에 있다. 높이가 사람의 어깨에 미쳤으며 …"이라고 하였다. 『선화봉사고려도경(宣和奉使高麗圖經)』 권17, 「사우(祠宇)」, '흥국사' 조에 의하면 "興國寺 在廣化門之東南道傍 前直一溪 爲梁橫跨 흥국사는 광화문(廣化門) 동남쪽 길가에 있다. 그 앞에 시냇물 하나가 있는데, 다리를 놓아 가로질러 놓았다"[5]라고 있어서 대체의 지점은 거의 일치하고 있다. 이 탑은 다소의 이동은 있었다 하더라도 흥국사의 유탑으로 보아 틀림이 없을 것 같다. 그 폐(廢)한 시기는 불명이지만 창건은 고려 천수(天授) 7년, 신라 경애왕(景哀王) 원년〔후당(後唐) 동광(同光) 2년, 일본 엔초(延長) 2년, 서기 924년〕이었다. 『삼국유사』 「왕력(王曆)」 제1, 고려 태조 갑신년으로 되어 있는 것이 이것이다. 이후, 국가적 요찰로서 고려 일대는 법등(法燈)이 끊이지 않았다. 고종조(高宗朝) 몽고의 구략(寇掠)을 피하여 국도를 강화도로 옮길 때, 흥국사를 같이 옮기고 그후 구도(舊都)에 돌아오매 또 이것을 회복하였던 사실에서 보아도 얼마나 국가적으로 요시(要視)되었던가를 알 수 있을 것이다.

『고도징』에 의하면 건륭 병진세(영조 12년, 1736년)에 이미 삼급이 있었다고 한다. 지금은 제이층·제삼층의 탑신이 없고 옥개만이 있어 당초는 대강 오층이었으리라고 생각된다. 일층의 기단으로서 일단의 지복(地覆) 위에 있

으며, 지복은 네 개의 장방석재(長方石材)를 조합하여 각 면 네 구의 안상이 있고, 상하에는 종폭(縱幅) 일 촌 삼 푼의 조출(造出)된 대연(帶緣)을 조출(彫出)하고 있으나 그 중 이석(二石)은 원석을 잃고 잡석으로써 추보(追補)하였다. 기단은 복석·간석(竿石)·갑석이 따로따로 각 일석으로써 만들어졌고, 복석의 상부에는 단면(斷面) 방형(方形)의 이층 각단(角段)이 얕게 조출(造出)되고 그로부터 아래에는 복예복판(複蕊複瓣)의 역연화(逆蓮花) 십육판이 유연하게 새겨져 있으나 네 모퉁이의 역연화는 첨단(尖端)이 반전하여, 궐수형(蕨手形)이라고 하기보다 오히려 스피어(sphere)형에 가까운 자태로 묶였으며 이 연화대 아래에 종폭 삼 촌 오 푼의 장연(長緣)이 만들어졌다. 간석에는 전폭(全幅) 삼 척 일 촌에 대하여 그 사분의 일 강(强) 되는 팔 촌 폭의 우의주(隅擬柱)를 매우 얕게 조출(彫出)하였으며 한쪽의 벽면에는 가로 구 촌 일 푼, 세로 일 척 이 촌 팔 푼 크기의 장방형 명구(銘區)가 얕게 새겨져 있다.

갑석에는 저부(底部)에 이단의 얇은 조출(造出)이 있고, 이곳부터 십육판의 복판연화가 상당히 투박하고 둔후하게 새겨졌는데 화판의 내구(內區)에는 궐수형의 문양이 각입(刻込)되어 있고, 연화대의 상면에는 다시 삼 촌 오 푼 종(縱)의 연대가 있다. 갑석의 상면에는 탑신을 받을 받침부가 조출되어 있는데, 그 단면형은 방(方)·호(弧)·방(方)의 삼단 형식을 이루어서 그 위에 초층 탑신을 받았다. 초층 탑신의 네 모퉁이에는 의주(擬柱)를 얇게 조출(彫出)하고 있는데, 정면에는 중앙에 가로 일 척 이 푼, 세로 일 척 일 촌 오 푼의, 테두리를 가진 비형(扉形)을 파내었기 때문에 우주를 결하고 있다. 비형 중앙에는 정형(錠形)을 조출(彫出)하고 있다. 옥개는 받침 삼급으로서 단면 방형(方形)이며, 처마 안쪽의 구조(溝彫)가 약간 비스듬히 만들어졌다. 옥개 네 귀퉁이는 어느 것이나 결실되고, 처마는 비교적 두꺼워, 우수면(雨垂面) 삼 촌 높이에 대하여 이 촌 오 푼의 높이를 갖고, 사면(斜面) 각도는 백이십삼 도이다. 상면에는 일단의 조출(造出)이 있어서 상층 탑신을 받도록 되었다.

전체의 조법(彫法)은 매우 얇고 규모 또한 작지만 비교적 규격 청명하고 온아(溫雅)한 기상을 가졌다. 특히 다년의 풍화로 말미암아 능각(稜角)은 삭화되었으며, 석태(石苔)는 창윤(蒼潤)의 기를 품어서 일종의 풍격(風格)을 지니고 있다. 현재 실제 높이 구 척 일 촌. 명구(銘區)에 있다고 하는 명(銘)은 해서(楷書)로서 다음과 같다.

菩薩戒弟子平章事 姜邯瓚 奉爲 邦家永泰 遐邇常安 敬造此塔 永充供養 時天禧五年五月日也

보살계를 받은 제자인 평장사 강감찬이 나라가 길이 태평하고 원근이 늘 안정되기를 위해 공경히 이 탑을 만들어서 영원히 공양에 충당한다. 때는 천희 5년 5월이다.

즉 고려 현종 12년 신유세에 당시의 재상이었던 강감찬이 방가영태(邦家永泰), 원근상안(遠近常安)을 위하여 조탑 공양한 것으로서 때는 전후 수회에 걸쳐 거란의 구략(寇掠)을 겪고, 겨우 국사상태(國事常態)로 회복한 때였다. 이 탑의 건립 연기는 역사적으로 중요한 의미를 가질 뿐 아니라 석탑 양식의 편년사상(編年史上)에도 한 좌표가 되는 것으로서 주의해야 할 존재이다.

5. 개성 현화사탑(玄化寺塔)

경기도 개풍군(開豊郡) 영남면(嶺南面) 현화리(玄化里) 현화동 영취산 현화사지

현화사 사적에 관해서는 동 사지(寺址)에 현존하는 주저(周佇) 및 채충순(蔡忠順) 두 사람의 비문에 의하여 알 수 있다. 즉 고려 현종(顯宗)이, 첫째 황고(皇考)의 추천(追薦)을 원하며, 둘째 친히 명복(冥福)에 자(資)하기 위하여 천희(天禧) 원년(현종 8년, 1017년)부터 경영(經營)에 착수하였던 것이다. 때는 마침 거란의 대구(大寇)를 평정하고 국가적 안강(安康)을 얻은 때이어서 고려의 기세가 크게 진흥한 때였으니 사원의 경영도 또한 장대(壯大)를 극(極)하였던 듯하며, 이 탑으로써 보더라도 고려의 경영으로서는 최걸작의 하나이다.(도판 49) 탑과 창립의 연기에 대하여서는

庚申歲(현종 11년, 송 천희 4년, 1020년)十月內於 皇妣聖鄕黃州南面感得有眞身舍利出現光明浮耀兼又於 皇考山陵之近處有普明寺內更得 靈牙出現聖上乃備儀仗 駕出郊外 迎來以其深可虔敬有不可思議之感應遂於當寺刱造石塔一座七層安此 靈牙一隻并舍利五十粒…

경신년 10월 중에 이르러 임금님의 어머님의 고향인 황주(黃州)의 남면에서 진신사리가 출현하여 빛을 내며 허공에 떠서 빛나는 감응이 있었고, 또한 임금님 아버님의 산릉 근처에 있는 보명사(普明寺) 안에서 다시 부처님의 어금니가 출현하는 일이 있었습니다. 성상께서는 의장을 갖추고 직접 교외로 나가 (진신사리와 부처님의 어금니를) 궁궐로 맞아들였으니 이는 그 깊은 경건한 마음에 불가사의한 감응이 있게 된 것이었습니다. 이에 이 절에 칠층석탑 하나를 만들어 부처님의 어금니 하나와 사리 오십 알을 봉안함으로써…[6]

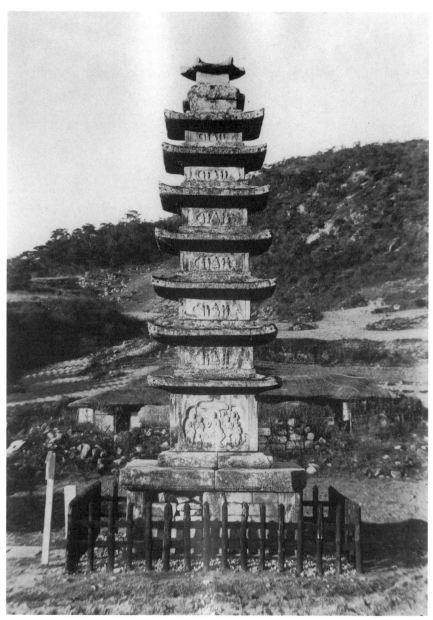

49. 현화사탑(玄化寺塔). 경기 개풍.

이라 있다. 그리고 이 비(碑)는 태평(太平) 2년 즉 현종 13년에 수립(樹立)된 것이기 때문에 탑도 이때까지는 준공된 것으로 보인다.

먼저 이 탑파에 있어서 특히 주의해야 될 것은 재래의 탑파와 다른 점이다.

첫째, 기단(基壇)의 축조법인데 조선 탑파가 통례적으로 주석(柱石) 사이를 판석으로써 끼우고 그 내부에 잡석을 채우는 데 대하여, 이것은 축비(築碑)의 방법으로써 전부 축조하였기 때문에 구조상 절대의 안정을 얻고 있다.

둘째, 옥개(屋蓋)에 옥개 받침을 붙이지 않았으며 판석이 조금 얇기 때문에 경쾌감의 효과를 얻고 있는 점.

셋째, 탑신(塔身) 총체(總體)의 각 면에 조각을 한 점. 재래의 탑파에는 부분적으로 조각을 한 것은 있었으나, 이 탑에서 보는 바와 같이 전신에 조각을 한 것은 이것으로써 처음이라고 볼 것이다. 이곳에는 탑신의 사면에 안상(眼象)을 새기고, 초층에는 석가삼존, 두 나한(羅漢), 사천왕(四天王), 두 시자(侍者)를 새기고, 제이층 이상 제칠층까지에는 동일하게 석가삼존과 두 나한을 육조(肉彫)로 하였다.

넷째, 상륜(相輪)의 형식이다. 노반(露盤)에 해당되는 곳에는 두 장의 석판(石板)이 대치되고 그 사이에 공간을 남기고, 그 위에 복발(覆鉢)에 해당할 곳에 역연화(逆蓮花)의 돌이 있다. 다시 앙화(仰花)가 되는 곳에는 사각석(四角

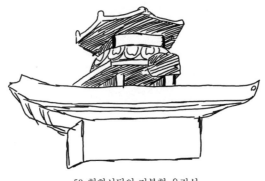

50. 현화사탑의 지붕형 육각석.

石)이 얹히고 상륜의 있어야 할 곳에는 지붕형의 육각석이 있다.(도판 50)

이상과 같이 재래의 구형(舊型)을 탈각(脫却)하여 자유분망(自由奔忙)하게 한 특색을 낸 것은 당시 국가의 기운을 표징한 것이며 탑파 건축사상 또한 한 시기를 긋는 것으로 보인다. 총 높이 이십오 척, 기단 지름 구 척.

개풍 영취산(靈鷲山) 현화사지 칠층석탑

영취산 현화사지에는 사적비(事蹟碑)가 있어 전후 창건의 사실, 가람장엄의 사실에 대하여 상세한 기사가 보이고 있다. 그에 의하면 고려 제팔대 왕인 현종 즉위 8년 정사년(고려 개국 8년, 1017년) 그의 선고〔先考, 추존(追尊) 안종(安宗)〕 및 선비(先妣)를 금신산(金身山) 위에 이장하고 그 비보명복(裨補冥福)의 원찰로서 개국후(開國侯) 최사위(崔士威)로 하여금 전후 육칠 년의 세월에 걸쳐서 완성시킨 일대 사원이었다. 즉 이 칠층탑에 대하여서는 왕의 즉위 11년 10월, 황비(皇妣)의 성향(聖鄕)인 황주군(黃州郡) 남면(南面)에서 감득(感得)한 진신사리(眞身舍利)와, 황고산릉(皇考山陵)의 근처인 보명사(普明寺) 내에서 감득한 영아(靈牙)를 보장(保藏)하기 위하여 조립(造立)하였던 것이었다. 불행하게도 1937년 여름, 대풍우의 밤중 도적의 파괴로 말미암아 초층 탑신 뒤쪽 아래에 균열이 생기고 내장된 보물들이 전부 도실(盜失)된 것은 유감천만이었다.

각설, 이 탑은 사진(도판 49)에서 보는 바와 같이 일층의 기단이지만 그 구조 양식은 전혀 유를 달리하여 특별한 취향을 이루고 있다. 즉 기단은 일층의 지복석(地覆石)을 갖고 있으나 상하에 단층형 조출(造出)이 있어서 중간 이층의 사복식(蛇腹式) 고형(刳型)을 넣고 있다.() 중대는 탱주(撑柱) 일주, 네 모퉁이에 우주(隅柱) 네 본을 세우고 간벽은 장방석을 오단으로 쌓았

51. 현화사탑의 기단부(基壇部).

52. 현화사탑 우주(隅柱)의
각입부(刻込部).

53. 현화사탑 기단
갑석부(甲石部)의 연하(緣下).

다.(도판 51) 수목(竪目) 귀갑형(龜甲形)으로 규칙 바르게 쌓았다. 중대 폭은
약 구 척이다.

　우주는 특별한 고형을 갖고 능각(稜角)에 원형 조출이 있다. 중앙에 또 반구
상 돌기의 조출이 있고 그 좌우에 내만곡선(內彎曲線)을 그리는 각입부(刻込
部)가 있으며, 다음에 또 한 구(區)의 반구상 돌기의 조출이 있어 그 끝에 편평
한 입대(立帶)가 있다. 탱주는 반구상 돌기를 중심으로 하여 내만곡선의 각입
이 양측에 있어서 외측에 편평한 입대상(立帶狀)으로써 하였다. 대체의 형식
은 도면에 보이는 바와 같다.(도판 52)

　갑석도 연하(緣下)에 특별한 고형이 있는데 대체의 형식은 도면과 같다.(도
판 53)

　갑석 위 탑신을 받는 대(臺)는 별석 삽입식(揷入式)이지만 위의 조출(造出)
또한 특색이 있다. 그리하여 초층 탑신을 받는데, 폭 5.1척 높이 3.3척의 하나
의 큰 방석(方石)으로서 그 우주 형식은 또 특별하여 편평한 종대(縱帶)의 다
음에는 내만곡선상(內彎曲線狀)의 종대가 있고 다음에 외돌(外突)의 사복형
의 종대가 있고, 세로로 단층형(段層形)의 협장(狹長)한 종대가 있어 각층이

54. 현화사탑의 처마 밑 옥개(屋蓋) 받침부.

55. 현화사탑의 초층 탑신을 받는 대(臺)의 형식.

그 형식을 대략 같이하였다. 그리고 탑신의 상하에는 얇은[薄] 광선(框線)을 넣어 가운데에 특수한 안상(眼象)을 각출하였다. 부분도에서 보는 바와 같다.(도판 55) 그리하여 연화대좌(蓮花臺座) 위 보리수(菩提樹) 아래에 결가부좌한 설법여래(說法如來)의 좌상이 있고, 두 나한, 두 보살, 두 인왕, 사천왕을 각출하였으니 당시의 불상 형식을 볼 만하다. 이와 같은 조각이 사면에 있는데 그 도상(圖像)은 거의 동일하다. 제이 탑신에도 안상을 넣었다. 탑신이 협애(狹隘)하기 때문에 이들 안상은 편평하고, 조각도 중심 본존 이외에 두 보살, 두 나한의 입상을 새겼다. 사면 모두 동일하고 각층 또한 동일하다.

옥개는 헌하(軒下)에 일단의 조출이 있다. 즉 전기(前期)의 여러 탑에서 볼 수 있는 구각(溝刻) 형식이 발전한 것인데 그 선구를 불일사지(佛日寺址)의 오층탑에서 본다. 즉 이들 탑으로 말미암아 하나의 전형적인 새로운 수법으로 된 것이다. 그리고 헌하 옥개 받침도 또한 특수한 수법을 보이며 대강 도면에서와 같은 내만외복(內彎外複)한 중단(重段)의 사복 형식을 취하였다.(도판 54) 그리고 전각 헌하 안쪽[裏]에 능선의 조입(彫込)은 네 모퉁이에 있으며, 처마는 거의 동폭(同幅)을 갖고서 우반전(隅反轉)을 보이며, 전각(轉角) 끝 및 양측에 정혈(釘穴)이 셋. 옥개 정부(頂部)에는 단층형 일단의 조출이 있다.

최정(最頂)의 옥개에는 조립식 방립(方立)이 있어 방개(方蓋)를 받았다. 방개 위에는 편구상(扁球狀)의 기복이 있어 복발과 비슷하다. 그 위에 다시 방석(方石) 하나가 있는데 이것은 앙화의 대(臺)일까.

그리하여 육각형의 반개(盤蓋)를 받았다. 각 능우(稜隅)에 식식(餙飾)의 돌기가 있으니 아마 보개(寶蓋)일 것이다. 즉 상륜부는 완전하지 못하다.

이와 같이 이 탑은 각 부(部)에서 새로운 수법을 보이며 또 조각 장엄, 유례 없는 한 이색(異色)을 내었다. 상륜부도 특별 형식을 하였는데 어떠한 모양으로 이것을 구성하였던 것인지 격리소양(隔履搔痒)의 감이 있다. 층층의 체감(遞減)은 실로 위작(偉作)이다. 형태 또한 경쾌하고 웅혼, 제11세기 전반에 있어서도 능히 이와 같은 명탑을 내었다. 아마도 명공(名工) 하에 시대의 타락이란 것이 없고, 시대의 규제(規制) 중에서 훌륭히 미술로서의 고취(高趣)를 보일 수 있는 것이야말로 명공이라 할 것이다. 이 탑은 그 호례(好例)의 하나라고 할 것이다.

6. 개풍 영통사(靈通寺) 오층탑 및 삼층탑
경기도 개풍군(開豊郡) 영남면(嶺南面) 현화리(玄化里) 영통동 영통사지

오관산(五冠山) 영통사는 원래 고려 태조의 조비(祖妃) 정화왕후(貞和王后)의 부친 보육(寶育)이 살던 곳이다. 고려 태조가 이를 사찰로 하여서 숭복관(崇福觀)이라 하였고, 후 개칭하여 흥성사(興聖寺)라 하였고, 후에 또 영통사로 개명하여 고려 왕가 역세(歷世)의 존숭이 높았던 개성 유수의 대사원이었다. 저 팔만대장경 속간(續刊)의 위업을 이룬 대각국사(大覺國師)도 한때 이 절에 주(住)하였고, 오늘도 국사의 석비(石碑)가 남아 있다. 사지에는 강희(康熙) 15년〔조선 숙종(肅宗) 2년 병진〕에 세운 위전패(位田牌)라는 것이 있음으로써, 폐사된 것은 그 이후일 것이다.

각설, 현재 금당지(金堂址) 앞에 탑 세 기가 있다.(도판 56) 아마도 한 전지(殿址) 앞에 탑 세 기가 있음은 특별한 취향이라 할 것이다. 그리고 중앙을 오층탑으로 하고 좌우를 삼층탑으로 한 것은 마치 섬서성(陝西省) 장안현(長安縣) 흥경사(興敬寺)에 오층의 현장탑(玄奘塔)을 중심으로 삼아 좌우에 자은대사(慈恩大師)·원측법사(圓測法師)의 삼탑을 배치한 뜻에 맞는 것이라 칭하겠고, 이 세 기의 탑파 중 한 기는 대각국사가 아닐까 생각게 한다. 즉 비명에 "대각국사의 묘실(墓室)은 영통사의 동북에 있다. 경선원(敬先院)의 동합(東閤)에 있었던 것을 후에 현재의 지점으로 옮긴 것으로서, 현재의 지점이란 식당 남랑(南廊) 밖의 평지"라 하였다. 아마 오늘 비의 존재 지점에서 한다면 탑의 북쪽에 있는 전지는 불전지(佛殿址)로서, 그 동쪽 즉 현재 비의 존재 지점인 동북지는 식당의 터로서, 비는 이 식당의 서남에 해당하지 않는가 생각된다.

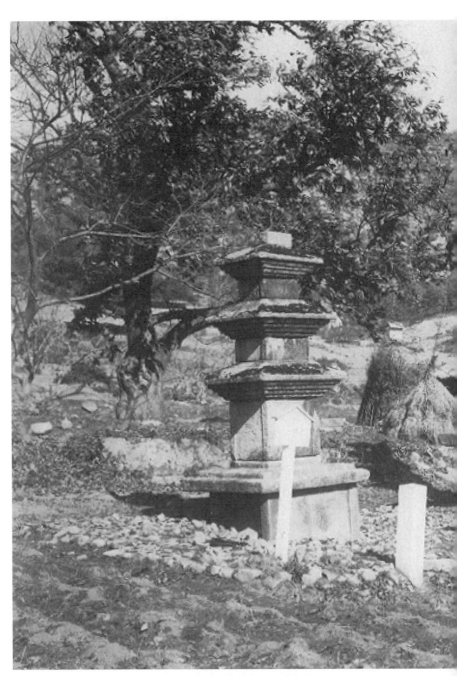

56. 영통사지(靈通寺址) 오층석탑(가운데) 및 삼층석탑(양 옆). 경기 개풍.

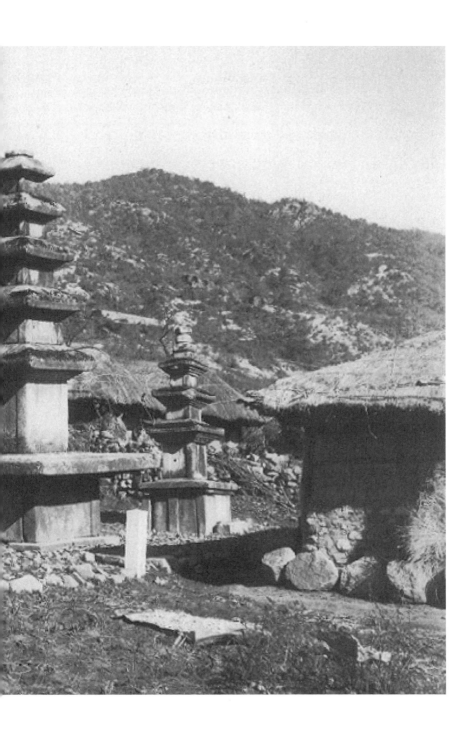

각설, 이 비명에는 또 수립의 기록은 없으나「흥왕사대각국사묘지(興王寺大覺國師墓誌)」에 의하면 "영통사의 동산(東山)에 석실이 있고 국사의 행적은 그 탑비에 자세하게 실렸다"고 있다. 혹은 수탑(樹塔)한 사실도 있었던가 생각되기 때문이다. 이곳의 비에는 다만 비명이라고만 있고 탑비라 하지 않은 것은, 이 절은 또 수탑의 의(儀)는 없고 따라서 통례와 같이 탑명도 없었던 까닭이 아닐까 생각된다. 뿐만 아니라 고려시대에는 오층 이상의 탑은 불탑이라는 신념이 있었고〔권근(權近),「연복사탑중창기(演福寺塔重創記)」〕 신라 후세 이후 삼층석탑파로서 승려 묘탑에 쓰였던 예가 있음으로 보면〔경주 석굴암 동강(東崗) 삼층석탑, 보령(保寧) 성주사(聖住寺) 낭혜화상탑(郞慧和尙塔)〕, 현재 오층탑의 양측에 세워진 삼층탑파 두 기 중 한 기는 혹시나 대각국사의 묘탑이 아닐까 생각게 한다. 여하튼 오층탑파와 삼층탑파는 형식을 조금 달리한다. 즉 시대의 상이에 의함이리라.

오층탑은 이단(二壇) 형식으로서 하단은 좁고(지름 7.47) 신부(身部)는 거의 괴몰되었지만 각 면 세 구의 장방격(長方格)을 각하(刻下)한 형식이며, 상단 신부는 전후 양 석에 양 우주(隅柱)를 조출(造出)하였고 좌우 양측석은 소면(素面) 판석의 감입식(嵌入式)이다. 갑석은 방대하고(폭 10.75), 이단(8.75, 7.15) 체축(遞縮)의 조출이 깊고 얕게 적출(積出)되고 있는 것은 사진에 보는 바와 같다. 갑석의 상면, 탑신을 받는 곳에는 얕은 이단 조출이 있어서 탑신을 받고 있다. 각층 체감의 도(度)는 좋으나 옥개의 조각은 둔후하고 수명(秀明)함을 결(缺)하며 옥개 받침은 이층까지 사단, 삼층 이상 삼단, 오층의 옥상에는 반개양(盤蓋樣)의 팔각석 한 장이 있을 뿐 총 높이 십육 척이다. 탑 앞에 배례석이 있어〔폭 2.45, 깊이 1.7〕 상면에 팔엽 원형 연화가 있고 측면에는 안상(眼象)을 새겼다.(도판 57) 즉 이 탑은 불탑으로 생각된다.

57 영통사 오층탑의 안상.

동삼층탑은 하층 기단이 괴몰되어 불명이다. 상단 중

대도 전후석은 넓고 양측석은 좁으며 전후석에 우주의 조출이 있음은 중앙탑과 같은 모양이나, 다른 점은 중앙에 탱주(撑柱) 일주가 있고 또 상하에 ⌐형의 속두(束頭) 및 속대(束臺)가 있는 점이다. 아마 다른 탑에 없는 일종이양(一種異樣)의 형식이다. 갑석은 갑연(甲緣)이 두껍고 부연(副緣)은 또 긴밀히 만들어졌으며 상면에 일단의 조출이 있어서 초층 탑신을 받는다. 탑신·중대 어느 것이나 완전한 입방체를 이루지 못하고 왜곡이 많아 혼탁의 감이 강하다. 노반 이상 복발·앙화 등이 있지만 조화 없고 태작(馱作)이라 칭해야 할 것이다. 높이 약 십이 척.

서탑도 삼층. 하단이 매몰되어서 이것 또한 불명. 상단 중대석은 탱주 없는 소면벽(素面壁)에 우주 형식만을 조출하였다. 특이한 점은 상단 갑석 위에 이단의 조출이 있고, 갑연의 너비 5.7에 대하여 이단째의 너비 5.3, 삼단째의 너비 2.7, 그리고 삼단째의 조출은 초층 탑신의 네 개 우주에 맞춰 우주 양식의 조출(彫出)이 있어서 마치 초층 탑신의 일부를 보(補)하려 했던 감이 있다. 이 탑신의 만들어짐은 다른 두 탑보다 약간 청명함이 있으며 옥개의 조형도 또한 그러하다. 처마 및 사단 옥개 받침 등 직절간명(直截簡明)의 풍이 있으나 연속면이 긴촉(緊促)함은 애석한 일이다. 그러나 기단을 제외한 탑신의 감축도, 윤곽선은 성공한 것이라고 말할 수 있을 것이다. 옥정(屋頂)에 소면 방립(方立)이 있으나 노반의 일부였던 듯하며, 총 높이는 동탑과 대차 없다. 그리하여 이 탑들은 조탑 규범을 망각하고 규격의 존재를 모르고 전연 관념적인 기억에 의해서만 만들어진 것임을 생각하게 한다. 즉 11세기말 내지 12세기의 초두에 만들어진 작(作)을 17세기 전후에 다시 개수(改修)의 손이 뻗친 것이나 아닌가 생각게 하는 것이다.

7. 개풍 관음사(觀音寺) 칠층석탑

경기 개풍군(開豊郡) 영북면(嶺北面) 대흥산성(大興山城) 내 관음사 대웅전 앞

『여지승람』 권지4에서

觀音窟在朴淵上流 寺後有嚴竅如屋 中有觀音二石 因以爲名… 高麗光宗 始立屋
其傍 我太祖潛邸時重營 李穡爲記

관음굴(觀音窟)은 박연폭포(朴淵瀑布)의 상류에 있다. 절의 뒤에 집과 같은 바위 구멍이
있고 가운데 관음 석상 두 구가 있어 그런 연유로 이름을 삼았다.… 고려 광종(光宗)이 처음
그 곁에 집을 세웠고 우리 태조가 잠저(潛邸) 시절에 다시 경영하였으며 이색(李穡)이 기문
을 지었다.

라고 있다. 탑(도판 58)은 대웅전 앞 좌측에 편재한다. 일층 기단 위에 칠층 탑
신을 받아 총 높이 약 십사 척. 제칠층의 탑신은 없고 노반(露盤) 이상에 일석
을 세웠지만 별물(別物)인 듯하다. 삼단 옥개 받침으로서 헌부(軒部)는 두껍
고 기단의 소화(遡花)는 십육판, 청화(請花)는 십이판이다.

개풍 관음사 칠층석탑

이 탑은 일단의 지반석 위 연화방단(蓮花方壇) 위에 놓였다. 연화지복(蓮花地
覆) 및 상갑(上甲)은 모두 갑연(甲緣)이 있고 앙련·복련이 만들어졌다. 복련

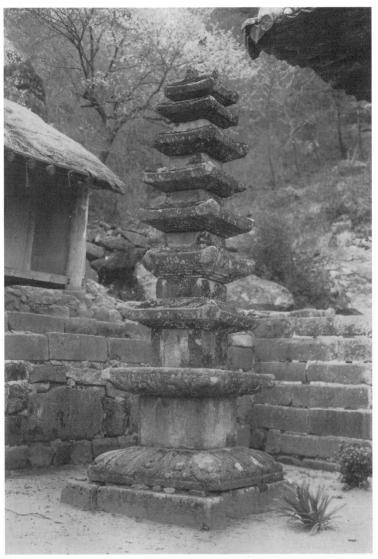

58. 관음사(觀音寺) 칠층석탑. 경기 개풍.

단예단판(單蕊單瓣) 십육엽이 있다. 앙련 복예단판(複蕊單瓣) 십이엽이 있고, 중대석의 네 모퉁이에는 우주를 얕게 새겼다. 탑신 또한 같은 형식으로서 약간 작고 제칠 탑신은 없다. 옥개 받침은 삼단인데 매우 섬약하고 처마는 둔탁 왜단(矮短)하다. 옥정에 노반·보주석이 있으나 형(形)을 이루지 못하였다. 형태 왜비(倭鄙), 조법 조략(粗略)하여 감히 좋은 탑이라고 말하기 어렵다. 사전(寺傳)에 의하면, 고려 광종 때에 창건되었고 조선 태조 개국 등극 전에 중영(重營)하였으며 이색(李穡)이 기록하고 후 순치(順治) 17년에 중창하였다. 양식상으로 보아 혹은 이 중창 시의 건립이 아닌가 생각된다. 즉 조선 현종(顯宗) 원년, 조선 개국 269년(1660)이다. 총 높이 약 십 삼사 척.

8. 개풍 군장산(軍藏山) 북록 사지(寺址) 석탑
경기도 개풍군(開豊郡) 진동면(進東面) 흥왕리(興旺里) 탑곡(塔谷) 일명사지

이 탑(도판 59)은 개성에서 동남 약 삼십 리 군장산(軍藏山) 북쪽 기슭에 있다. 사지는 서북쪽에 면하였고 탑의 동남 고대지(高臺地)에는 민가의 분묘가 있어 금당지인가 생각된다.

탑은 이층 기단 형식으로서 하층 기단은 신부(身部)·지대(地臺) 모두 일석이며, 우주(隅柱) 이외에 탱주(撑柱) 일주가 있음은 상단 신부와 동일하다. 갑석(甲石)에는 단층형 이단의 조출(造出)이 있고, 상단 신부는 전후 입석은 크고 좌우 양측은 감입식(嵌込式)이다. 상단 갑석은 전후방의 두 장 대석(大石)이고, 갑연(甲緣) 아래에는 단층형 복연(複緣)이 있다. 상면 탑신 받침에는 이단의 조출(造出)이 있다. 탑신은 각 일석으로 네 모퉁이에 우주 형식의 조출(彫出)이 있음은 통식과 같고, 옥개석은 오단의 옥개 받침, 낙수면(落水面)이 두껍고 처마가 짧은 점은 둔후한 감이 있다. 옥개 정부(頂部)에도 이단의 조출(造出)이 있다. 그리하여 부분적 형식 수법은 고식(古式)을 남기고 있으면서도, 조법(彫法)에 기력이 없고 탑신의 수축률이 적고 옥개에 작작(綽綽)한 여유가 없는 것은 시대의 변모를 숨길 수 없어 대략 12세기대의 작품이 아닐까 생각된다.

각설, 이 사지는 전칭 불명이다. 『해동금석원보유(海東金石苑補遺)』 권2에 실은 '승(僧) 세현(世賢)의 매지권(買地券)'에 "興王寺接 松川寺住持妙能三重大師世賢歿 흥왕사와 연접한 송천사(松天寺)의 주지 묘능삼중대사(妙能三重大師) 세현(世賢)이 죽었다"의 기(記)가 있다. 그 지리적 관계에서 혹은 이 송천사지에 해당하지 않을까 생각되지만 확증은 없다.

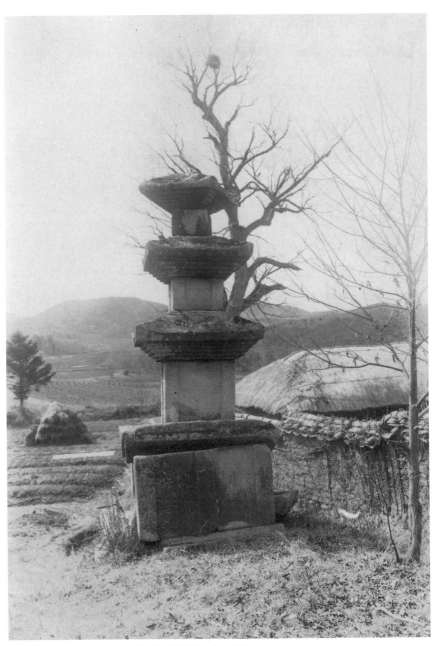

59. 군장산(軍藏山) 북록 사지(寺址) 삼층석탑. 경기 개풍.

9. 장단 불일사지(佛日寺址) 오층석탑

경기도 장단군(長湍郡) 진서면(津西面) 경릉리(景陵里) 한사동(閑寺洞) 불일사지

불일사는 고려 광종 2년 신해(고려 개국 34년, 951년) 선비(先妣) 유씨(劉氏)를 위한 원당(願堂)으로서 창건된 것이다. 이 탑은 10세기 후반기의 대표작으로서 들 수 있을 것이다. 이 탑(도판 60)은 금당지 앞에 있고, 이층 기단을 이루고 있다. 하층 기단의 신부(身部)는 거의 괴멸되었으나, 지복(地覆)과 신부가 일석으로 되었고 신부는 각 면 두 구의 탱주(撑柱) 및 우주(隅柱)의 조출(造出)이 있어서 삼간벽(三間壁)을 이루고 갑석(甲石)은 내만곡선(內彎曲線)을 그린 조출된 부연(副緣)이 있다. 갑연(甲緣) 한 변의 길이 14.5를 산(算)한다. 상단 중대석은 특별한 형식에 속하고, 전체가 소면벽(素面壁)이면서 아래에 일단의 조출된 연(緣)이 있다. 한 변 길이 3.65. 신부의 폭보다 이 촌 넓은 것이다. 갑석은 밑에 삼단의 조출된 받침이 있고, 갑연부(甲緣部)의 한 변 길이 10.3에 대하여 9.6, 9로 감소되어 갔다. 그리고 상면 구배(勾配)는 급하며, 탑신 받침에는 삼단의 조출이 있어 각각 7.1, 7.65, 8.1의 크기이다.

초층 탑신은 폭 6.5, 높이 3.2인 하나의 큰 방석(方石)으로써 하였고, 네 모퉁이에 우주의 조출 있음은 각층이 동일하지만, 제이층 이상의 우주는 탑신 폭에 비하여 섬약 협장함으로써 조화를 잃었다. 옥개(屋蓋)는 처마의 삼급 받침이 매우 작게 조출되었고, 처마 안쪽은 크게 사복(蛇腹) 형식을 이룬 곳에 특색이 있다. 처마도 굴곡 유장(悠長)하며 두껍고, 특히 전각(轉角) 부분이 두꺼움에 비하여 낙수면의 굴곡은 크다. 탑신·옥개 모두 방대웅장의 감이 있지만, 기단의 중대가 저왜(低矮)하고 협소하기 때문에 기단으로서의 안정감이

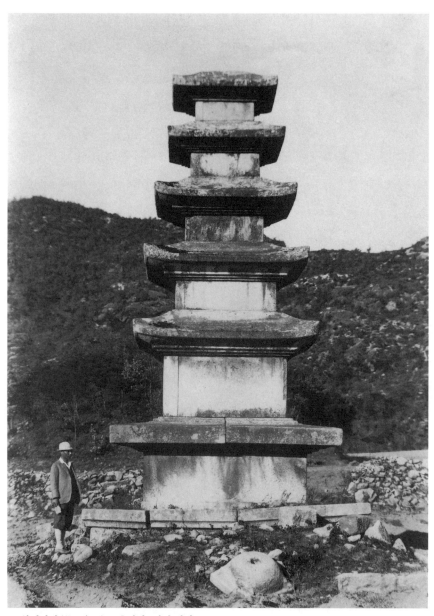

60. 불일사지(佛日寺址) 오층석탑. 경기 장단.

없다. 탑 앞에서 볼 수 있는 반구(半球) 돌기의 방대석(方臺石)은 노반(露盤) 복발부(覆鉢部)이다. 즉 네 귀퉁이에 식식(餝飾)이 있었으나, 거의 결손(缺損) 되었고, 복발 정부에는 직경 오 촌의 원혈(圓穴)이 밑까지 관통하였다. 생각건 대 찰주(擦柱)가 끼워지는 곳이다. 이 돌은 높이 1.45, 한 변 길이 2.8이었는데, 지금은 도실되어서 없다. 총 높이 약 이십육 척.

10. 장단 화장사탑(華藏寺塔)

절은 장단군의 보봉산(寶鳳山) 중에 있다. 화장사 개창기에는

　…盖以元泰定之間西天百八代提納薄多尊者指空禪賢自西界到神州… 逐步於寶
鳳山頂… 爲創淨利於繼祖菴蘭若遺基額曰華藏焉
　…대개 원나라 태정(泰定) 연간에 서천(西天) 팔백대 제납(提納) 박다존자(薄多尊者) 지
공(指空) 선현(禪賢)이 서계으로부터 신주에 이르렀다.… 걸음을 따라 보봉산 정상에 이르
렀다. 계조암(繼祖菴)의 남은 터에 정리사(淨利寺)를 세우고 화장사라고 편액하였다.

이라고 있다. 그후 빈빈(頻頻) 축융(祝融)의 화(禍)가 있었다. 수회의 개창(改
創)을 거쳤으나 근년 또 화재로 말미암아 대웅전을 비롯하여 두셋의 건물은
소실되었다. 대웅전지 앞에 현존하는 칠층탑파(도판 61)는 혹은 상기와 같이
공민왕대의 것일지도 모르겠다. 사기(寺記)에는 다만

　庭中塔 七層一級 一座 高十一尺五寸 下層方三尺二分
　뜰 가운데 칠층탑 한 급(級)이 있는데 한 좌(座)의 높이는 십일 척 오 촌이고 아래층은
사방 삼 척 이 푼이다.

이라 있을 뿐, 연대는 적혀 있지 않다. 대웅전의 석폐(石陛)의 곁에 붙어 있어
서 기단은 이급 일석이며 그 앞에 한 장으로 된 배례석(拜禮石)이 놓여 있다.
초층 탑신은 너무나 짧은 까닭에 안정감을 결(缺)하고 있으나, 처마에 옥개 받

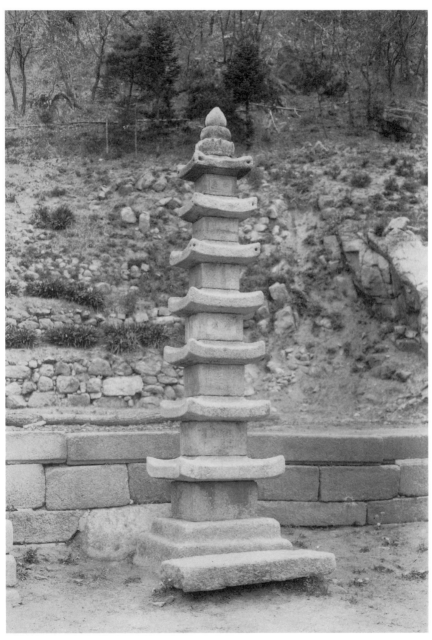

61. 화장사탑(華藏寺塔). 경기 개성.

침이 없고 경쾌하게 반전하고 있다. 탑신에는 각 면이 문양각선(文樣刻線)과 문자를 다수 새기고 있고, 오층 이상의 헌단(軒端)에는 풍탁(風鐸)의 감공(嵌孔)이 남아 있다. 상륜(相輪)에 해당되는 곳에는 앙화(仰花)와 보주(寶珠)와 보상화(寶相花)의 삼석(三石)이 있다. 제이 탑신 배면(背面)에는 다음과 같은 인명이 나열되고 있으나, 마멸로 읽을 수 없는 것도 다수 있으나 읽을 수 있는 것만을 들면

崔來?得	崔貴永
金擧?光	尹完璧
趙亥?奉	金□立
姜克仁	比丘□□
張氏仁業	比丘□□
劉必完	比丘業信?
張氏五?業	比丘有明
宋順奉	金□億
朱氏繼花	李順世
黃氏孝春	
朴氏貴今	过吉玄
張氏順業	

이상은 난구(欄區) 내에 새겨지고 난외(欄外)에는

大匠金四? 立
朴命□?
青侃

등의 문자가 있으나 모두 고증되어야 할 것은 없다.

제사 탑신(塔身)에는 '정면(남면)— 聲聞' '우면(서면)— 八金剛' '배면(북면)— 護' '좌면(동면)— 四菩薩 , 제오 탑신에는 '정면— 圓覺', '제칠 탑신에는' '정면— 如來' 등의 문자가 있다. 대저 불탑(佛塔)에 이와 같은 낙서가 많음은 이것이 조선에 서의 유일한 것이 아닌가고 생각된다.

11. 이천 폐안흥사(廢安興寺) 오층석탑

원 경기도 이천군(利川郡) 읍내면(邑內面) 안흥리(安興里) 안흥사지
현 경성 조선총독부박물관

이 탑(도판 62)은 원래 이천읍(利川邑) 동쪽 수정(數町), 저평(低平)한 사지에
있었고, 지금도 당간지주석(幢竿支柱石)이 남아 있다고 한다. 1915년 경성총
독부박물관에 이건되었는데 탑의 장치물(藏置物)에 대해서는 아무런 들은 바
가 없다. 『여지승람』에 게재되어 있는 것으로 보면 15세기까지는 사관(寺觀)
이 있었던 듯하다. 이 탑은 이층 기단을 가지고, 상하 신부(身部)에서 탱주(撐
柱) 일주의 형식이지만, 신라의 고조(古調)를 잘 전하여서, 수명(秀明)하지만
기력이 수반하지 못하고 도식적(圖式的)인 곳이 있다.

특히 이 탑에 있어서 이색이라고 할 것은 옥개(屋蓋)의 처마 형식으로서, 네
모퉁이의 전각(轉角)에 이르기까지 거의 똑같이 두꺼우면서 선단(先端)에 있
어서 약간 첨예함을 보이고, 처마 안쪽의 구각(溝刻)은 수평으로 넓다. 하단
갑석(甲石)의 상면이 수평이어서 탄력성을 잃고 있는 외는 규격 정제한 곳이
있다. 노반(露盤)이 조금 고대(高大)한 결점(缺點)은 있지마는 수축 체감이 훌
륭한 것이라고 칭해야 될 것이다. 정도사지 오층탑에 비하여 연대는 상위에
놓일 것이고 11세기 전반기를 내려오지 않을 것으로 보인다.

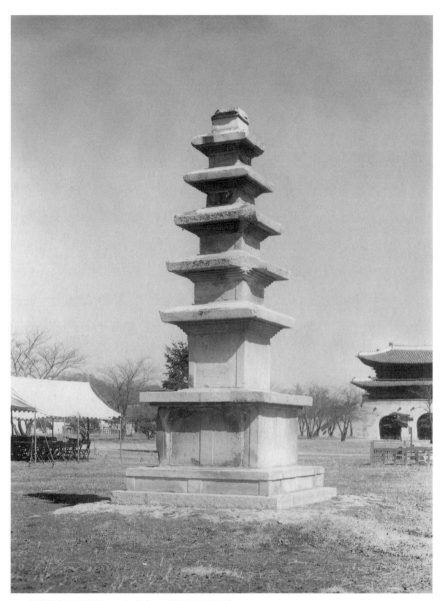

62. 폐안흥사(廢安興寺) 오층석탑. 조선총독부박물관.

12. 여주 신륵사(神勒寺) 오층전탑

경기도 여주군(驪州郡) 북내면(北內面) 천송리(川松里) 신륵사 경내

여강(驪江) 동안(東岸) 봉미산(鳳尾山)의 신륵사는 별명을 벽사(甓寺)라 칭하고, 또는 보은사(報恩寺)라 칭한다. 여러 책을 보아도 그 창건 연시를 확언할수 없고, 고려말 공민왕의 왕사였던 조계(曹溪)의 나옹(懶翁)이 이곳에서 시적(示寂)하였고 대유(大儒) 이색(李穡)도 이 절에 시설(施設)한 바 있어서 처음으로 기내(畿內)의 명찰로 된 것이라 전한다. 후 조선조에 들어와 개국 82년〔명(明) 성화(成化) 9년, 1473년〕 예종(睿宗)의 왕태후〔세조비(世祖妃)〕 옛 모습에 의거하여 크게 개창하였고 세종대왕 영릉(英陵)의 조포사(造泡寺)를 삼아 사액(寺額)을 보은사로 고쳤다. 벽사라 칭하는 것은 벽부도(甓浮屠), 즉 전탑 있음을 따르는 통칭이다.

현재 이 탑(도판 63)은 안두(岸頭)에 정립(亭立)하고, 여강을 격하여 서남쪽 멀리 읍야를 바라보며 주위의 경(景)에 특수한 경을 첨하고 있다. 최숙정(崔淑精)의 시에 "門外甓浮屠 歲遠苺苔斑 문 밖에 벽돌탑이 세워져 있어, 세월 흘러 이끼만 얼룩져 있네"이라 있음을 보면 원래는 사문(寺門) 밖 현재 그대로 있었을 것이다. 화강암의 이층 기단 위에 다시 삼단의 지대석(地臺石)이 중첩되고 그 위에 겹겹으로 탑신(塔身)이 쌓여져 있는데, 칠층으로 보아야 할 것인지 육층으로 보아야 하겠는지 매우 애매한 자태를 이루고 있다. 지금 그 축조 형식을 본다면, 초층 탑신은 아래의 지대석에서 삼단 체감의 벽돌 한 장의 체적(遞積)에 의한 거형(裾形)을 형성하고, 위에 탑신을 세우매 전(塼) 십 수 단(段)으로써 하였고, 제이층부터 제오층까지는 모두 구매단(九枚段) 같으며 제육·제

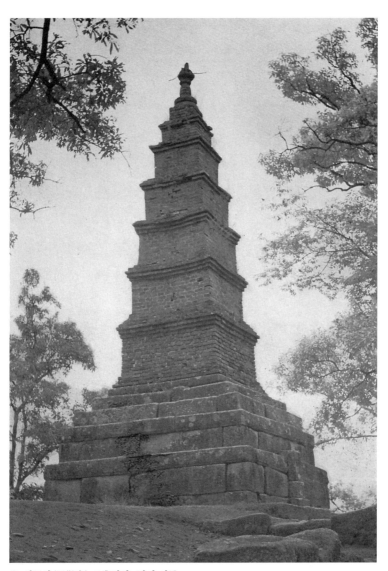

63. 신륵사(神勒寺) 오층전탑. 경기 여주.

칠은 오매단(五枚段)인 듯하다. 즉 폭에서 수축을 보이고 높이에서 비교적 수축이 적어, 말하자면 탑신이 고험(高險)한 자태를 이루고 있다.

옥개(屋蓋)의 조성도 제삼층까지는 두 장을 체출(遞出)시켜 석 장째가 처마가 되었고, 제사층부터 제육층까지는 한 장 체출로 두 장째가 처마가 되었다. 옥개 상부도 초층만은 두 장 체송(遞送)으로 되었고 제육·칠층은 불명이다. 그리하여 멀리서 보면 칠층으로 보이고 가까이서 보면 오층탑으로 보인다. 즉 제육·제칠층의 높이가 급체(急遞)히 수축된 까닭에 가까이 볼 때는 마치 제육층은 노반(露盤)과 같고, 제칠층은 복발(覆鉢)과 같이 보인다. 아마도 제칠층 위에 복발형 원형 조부(造付)가 있지만 거의 눈에 띄지 않는 평명형(平皿型)이고, 위에 앙화형(仰花型)이 있으나 이것 또한 평명형이다. 상륜(相輪) 보개부(寶蓋部)를 구비하였지만 전(塼)을 원형으로 하여 쌓아 올렸고 상륜 중팽(中膨)을 이루고 있는 점은 역시 신라와 다른 곳을 보인다. 아마도 이 탑에서 구상(舊狀)을 짐작게 하는 것은, 전(塼)의 소구(小口) 및 횡면에 가해진 형압부출(型押浮出)의 문양일 것이다. 이중 대선(帶線)을 반원형으로 그리고, 내구(內區)와 외구(外區)가 있어서 내구에는 난엽형(蘭葉型) 당초문(唐草文)을, 각 구의 대(帶)에는 대소 세 개 보주 연계(連繼)의 연주문(連珠文)으로 되어 있다. 이 반호문(半弧文)은 전(塼) 두 장을 상하로 겹치고 중계(中繼)의 '토입간(土入間)'을 가질 때 거의 원형문(圓形文)을 이룬다. 그리하여 소구에는 일문(一文), 횡에는 쌍문(雙文)으로 되어서 전체로 대략 네 종의 이형을 이루고 있다.

각설, 이 종류의 반원호형(半圓弧形)의 문양은 신라 이래 종대(鐘帶) 문양에서 많이 보는 바이다. 그 초화문(草花文) 같은 것은 조금 유사 예를 볼 수 없다. 고래로 신라작으로 보고 있지만 섬세소수(纖細疏瘦), 오히려 고려라 함이 가하다고 할 것이다.

이 탑을 신라작으로서 논하는 자가 많다. 그러나 탑 북쪽에 수리비(修理碑)

가 있다. 이것을 요약하면 다음과 같다.

신륵사 동대비 중수비

…神勒之刱未詳何代 玄陵王師 懶翁與韓山來遊遂爲名藍… 舊有塼塔鎭其巓 相傳爲懶翁塔 見於挹翠諸賢詩語者亦可訂矣寺 旣舊△△△△△△△隨以騫圮 寺之僧德倫 琢璉募諸善男女緝以新之者檻幾用百數而惟是塔之未復也… 於是復有僧英淳法密等發願鳩財今年春工始劃輟到底得秘藏舍利五顆旁有△△△△△而只言佛舍利 其文殊不備然 普濟旣際寂本寺 茶毗之設又在是嚴其不可佗指也明矣且考□□增□□云得舍利莫知其數 無乃 覺信輩□厝頂骨於北厓復以具餘 粂塔灰場與石鐘對峙歟… 遂以浴佛日先治下方石臺 復安瓊龕 繼以甋級凡六成 二閱朔告功…

崇禎紀元之再丙午仲秋 日立(英祖二年丙午 一七二六年)

…신륵사의 창건은 어느 대에 되었는지 자세하지 않다. 현릉(玄陵, 공민왕) 왕사(王師) 나옹이 한산(韓山) 이색과 더불어 와서 노닐었는데 마침내 이름난 절이 되었다.… 옛날에는 전탑이 그 산꼭대기를 누르고 있었는데 전해지기를 나옹탑(懶翁塔)이라고 한다. 읍취헌(挹翠軒)과 제현들의 시어에 보이는 것으로 또한 증명할 수 있다. 이미 옛날에 △△△△△△△ 따라서 흙다리가 무너졌다. 절의 승려 덕륜(德倫)과 탁련(琢璉)이 선남녀를 모집하여 지붕을 이어 새롭게 만들면서 기둥을 거의 백 수 개를 사용하였는데 오직 이 탑만은 수복하지 못하였다.… 이에 다시 승려 영순(英淳)·법밀(法密) 등이 발원하여 재물을 모아 금년 봄에 공사를 시작하여 새기기를 끝까지 다 마쳤다. 비장된 사리 다섯 과를 얻었는데 곁에는 △△△△△이 있고 다만 부처의 사리를 말할 뿐 그 문수(文殊)는 갖추어 말하지 않았다. 그러나 보제(普濟)는 이미 본사에서 적멸을 보였는데 다비(茶毗)의 설비도 또한 이 바위에 있으니 그 다른 사람을 가리킬 수 없음이 분명하다. 또 □□을 고찰해 보고 □□을 더하여 이른다. 사리를 얻으매 그 수를 알 수가 없으니 어찌 각신(覺信)의 무리들이 정골(頂骨)을 북애(北厓)에다 두고 다시 나머지를 갖추어 탑에 쌓아 회장(灰場)과 석종(石鐘)을 대치하고자 해서가 아니겠는가?… 드디어 욕불일(浴佛日)에 먼저 하방(下方) 석대(石臺)를 다스리고 다시 경감(瓊龕)을 안치하여 벽돌 층계로써 육층을 쌓고 두 차례 검열하여 초하루에 공적을 고하였다.…

숭정(崇禎) 기원(紀元)의 두번째 오는 병오 중추일(仲秋日)에 세운다.〔영조(英祖) 2년 병오, 1726년—저자〕

즉 조선조에서 누차 개수한 것으로서, 신라탑으로 논할 것은 아니다. 각 탑신은 높이가 같은 크기로서 고험(高險)에 흐르고 있는 것도 고려말 조선초 이래의 특색이다. 이것으로써 신라 전탑의 하나라고 논할 것은 아니다. 그리고 이 탑은 원래 구층탑이었다. 이륙(李陸, 조선조 개국 47년, 1438년생, 향년 육십일 세)의 시에 "江混甓寺九層塔 樓對龍門千仞山 강물은 신륵사의 구층탑에 덤벼들고, 누각은 용문의 천길 산을 마주하네"이라 있다. 아마도 칠층 내지 오층의 모호한 형식이 된 것은 그후의 개수의 결과일 것이다. 「신륵사중수기(神勒寺重修記)」에도 "神勒之爲寺刱自麗代 신륵의 절이 창건됨은 고려시대부터이다"라고 있다.[7] 중수비 등 탑에는 갈석(葛石)으로 돌린 탑구(塔區)가 있다.

남면 길이 약 이십이 척 사 촌, 너비(동쪽) 약 십팔 척 육 촌, 기단 지름 십사 척 팔 촌 오 푼, 초층 탑신 너비 칠 척 이 촌 육 푼, 총 높이 약 삼십이 척 사 촌.

13. 춘천 소양(昭陽) 칠층석탑

강원도 춘천군(春川郡) 춘천읍(春川邑) 소양동(昭陽通) 폐사지

춘천읍의 북서를 흘러 소양의 벽강(碧江)이 있다. 읍의 진산(鎭山)인 봉산(鳳山)의 서남, 구명(舊名) 요선당리(要仙堂里)에 한 사지가 있어 칠층탑이 서 있다.(도판 64) 기단 아래는 많이 괴몰되어 원상(原狀)은 불명이다.

오늘 장대한 기단(基壇) 일층이 있다. 그 식(式)은 이층 기단의 상층 기단식으로서 네 모퉁이의 우주(隅柱) 이외에 탱주(撑柱) 일주를 조출(彫出)하였다. 갑석(甲石)의 상면은 구배(勾配)가 두껍고, 초층 탑신(塔身)과의 사이에 연판(蓮瓣) 조식(彫飾)의 방좌(方座)를 삽입하였다. 아마 11세기대의 새로운 수법일 것인데, 위로 초층 탑신을 받았다. 탑신은 약간 내전(內轉)의 형식을 하였고, 전체 자태에는 조금 석종형(石鐘形)의 중팽(中膨)을 보인다. 제이층 이상 탑신의 감축이 급한데 좋은 조화를 이루면서 옥개 처마 밑의 옥개 받침 오단은 요설(饒舌)에 가깝고, 처마는 얇고, 전각(轉角)은 첨예하다. 대강 12세기에 조정(措定)할 수 있을까. 총 높이 십팔 척, 대변(臺邊) 한 변 길이 칠 척이다.

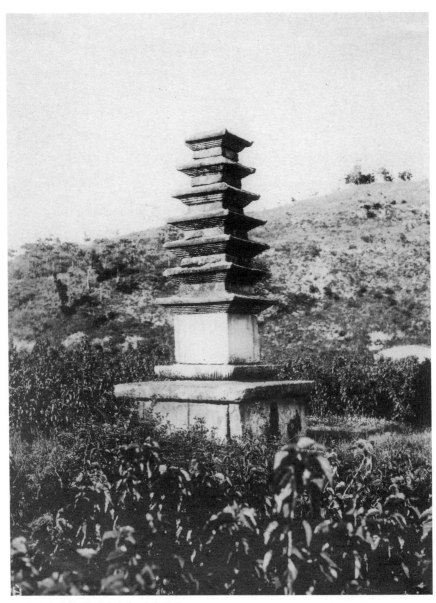

64. 춘천 소양(昭陽) 칠층석탑. 강원 춘천.

14. 강릉 신복사지(神福寺址) 삼층탑
강원도 강릉군(江陵郡) 성남면(城南面) 내곡리(內谷里) 심복동(尋福洞) 신복사지

신복사(神福寺)는 창건 연대 불명이다. 『여지승람』에도 보이지 않는다. 일찍이 이 사지에서 '神福寺(신복사)'라 압출(押出) 양각한 와편을 발굴한 데서부터 원래 신복(神福)으로 만들어졌음을 알겠다. 현 폐사지에는 삼층탑 한 기가 있고(도판 65), 그 남쪽에 탑을 향하여 높이 삼 척 칠 촌 오 푼의 준거(蹲踞)한 약왕보살좌상(藥王菩薩坐像)의 기대(基臺)를 가진 석등이 있다. 그 뜻은 저 구례(求禮) 화엄사(華嚴寺) 효대(孝臺)의 삼층탑과 앞의 약왕보살석등의 경영이 있는 것과 같으므로 이 설명은 '53. 구례 화엄사탑'을 참조하기 바란다.

각설, 이 탑은 이층 기단에 얹힌 삼층탑파이지만 기단 탑신 모두 이색(異色)을 보인 특수탑파라고 칭해야 될 것이다. 즉 기단 지름 팔 척 이 촌 칠 푼 방형의 지복석(地覆石)은 신부(身部)보다 넓고 상면에 복예단판(複蕊單瓣) 이십사엽을 돌리고, 협소한 신부 각 면에는 안상(眼象) 세 구를 표현하였다. 갑석(甲石)은 다시 넓고, 갑연(甲椽) 아래에는 얇은 일단의 조출(造出)이 있고 그 상면에는 호(弧)·각(角) 양 단(段)의 조출이 있다. 네 모퉁이는 약간 두껍고 능각(稜角)을 이루었다. 그리고 위에 상단 신부를 받아야 될 곳에 다시 일단의 방석(方石)을 삽입하고 그 상면에 각(角)·호(弧)·각(角) 삼단의 조출이 있어 상단 신부를 받았다. 이곳에는 네 모퉁이에 우주(隅柱)의 조출이 있으며, 간벽(間壁)에는 각 면에 한 구의 안상을 넣고, 위에 상단의 갑석을 얹었는데 그 형식은 하단 갑석과 같고 너비를 조금 달리할 뿐이다. 그리고 일단의 삽입석(揷入石)이 있어서 삼층 탑신을 받았다.

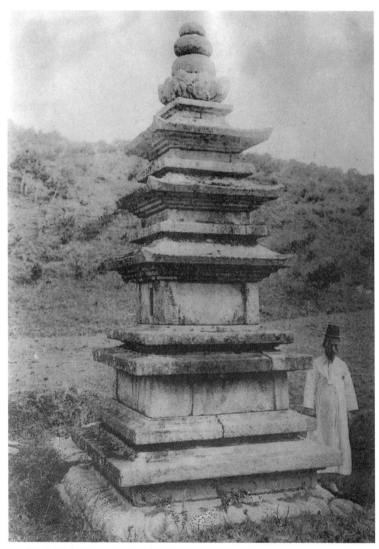

65. 신복사지(神福寺址) 삼층탑. 강원 강릉.

탑신에는 각 면 네 모퉁이에 우주의 조출이 있고, 아래로 옥개와의 사이에 한 장의 삽입석이 있는 것은 초층과 같고, 상면의 조출이 간화(簡化)된 곳에 약간의 변화가 있다. 옥개는 각층 삼단의 받침을 하였고 처마의 굴곡은 기박(氣迫)을 지니지 않았지만 온아(穩雅)하게 되어 있다. 옥정(屋頂)에는 이층단 조출의 짧고 넓은 방형 노반석이 있고 그 위에 풍려방대(豊麗尨大)한 팔판(八瓣) 앙출(仰出)의 앙화가 있다. 그리고 큰 반구(半球) 내지 편구상(扁球狀)의 보주(寶珠)가 삼단으로 쌓였는데 이 부분은 약간 원상(原狀)을 변한 듯하다.

이 탑 각층의 삽입석의 형식은 그 유사 형식을 저 경성 사현사탑(沙峴寺塔)에서 본다. 일견 구란(勾欄)의 가설(架設)과 같고 그 효과에 있어서 일본 야마토(大和)의 야쿠시지(藥師寺) 동탑(東塔)과 유사함이 있다. 그리고 기단 형식은 특수한 고안(考案)이라 하겠고 반도(半島) 석탑의 상투적 형식에서 발출(拔出)한 탑으로서 주목할 만하다. 비록 조력(彫力)은 기박(氣迫)이 없지만 우미(優美)함을 잃지 않았는데 저 앙화 위의 복발형을 아래로 내리고 상륜이 완존하였더라면 더욱 아름다운 균형을 얻었을 것이다. 그리고 탑 앞의 약왕보살은 명작이라 말하기는 어렵지만 고려 불상으로서는 하나의 좋은 표준작이라고 볼 수 있을 것이다. 탑의 총 높이 십 척 이 촌, 제11세기 반전기(半前期)를 내려오지 않는 작품이라고 생각된다.

『조선총독부조사자료』 제32집 '강릉군' 편에 의하면, 신라 범립국사(梵立國師)의 소창이라 하였다. 범립이라는 자, 소전(所傳) 불명이다. 혹은 범일(梵日)을 잘못 전한 것이 아닐까. 범일〔헌덕왕(憲德王) 2년 경인생, 진성왕(眞聖王) 3년 을유멸〕의 행적은 그가 사굴산파(闍崛山派)를 열었고, 굴산파가 그의 주찰(住刹)이지만 관동에 행적이 넓었던 까닭에 그와 같이 보인다.

15. 원주 거돈사지(居頓寺址) 삼층탑

강원도 원주군(原州郡) 부론면(富論面) 정산리(鼎山里) 현계산(玄溪山)
거돈사지

거돈사가 신라의 가람임은 그의 유적 · 유물로써 증명해야겠으나 폐사가 된
연기(年記)는 불명하고 『동국여지승람』에 실린 바 있음으로써 조선조 중엽까
지는 잔존해 있었음을 알겠다. 원공대사승묘탑비(圓空大師勝妙塔碑) 기타 묘
탑(墓塔) 등이 있어서 명찰이었던 관록(貫祿)을 보인다. 현재 불전지(佛殿址)
앞에 대석(大石)을 쌓은 탑구가 있어서 정면에 석계(石階)를 마련하였던 흔적
이 있다. 특수한 경영법이었던 것을 본다. 그리하여 방(方) 약 십 척 오십육 촌
크기의 일단의 지반석(地盤石)이 있어서 그 위에 이층 기단이 있다. 상하 중대
모두 탱주(撐柱) 일주 형식으로 갑석(甲石) 상면의 구배(勾配)를 높게 만든 삼
단이면서 중단의 사복형(蛇腹形)이 큰 것은 9세기대의 형식에 흔히 있는 수법
이다.(도판 66)

처마 밑 오단 옥개 받침을 하였고 옥개 정부(頂部)에 이단의 단층형 조출(造
出)이 있다. 노반(露盤)의 갑석도 이단의 조출이고 신부(身部) 소면벽(素面
壁), 처마의 굴곡 등 잘 고식(古式)을 전하고 규격도 청명한데, 일반적으로 횡
광(橫廣)보다도 종장(縱長)의 양자(樣姿)는 신라 말대의 통식이다. 보주(寶
珠)까지 있고 총 높이 약 십칠 척 오 촌.

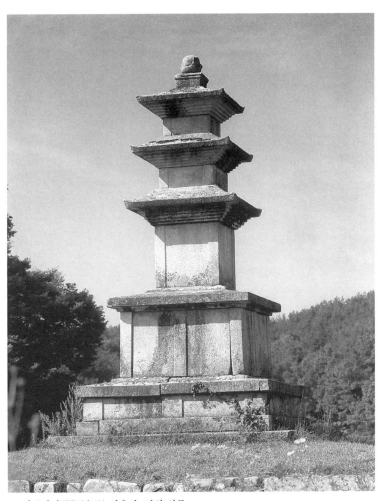

66. 거돈사지(居頓寺址) 삼층탑. 강원 원주.

16. 원주 흥법사지(興法寺址) 삼층석탑

강원도 원주군(原州郡) 지정면(地正面) 안창리(安昌里) 건등산(建登山)
흥법사지

영봉산(靈鳳山) 흥법사가 신라 말대의 명찰이었던 것은, 일찍이 그 사지(寺
址)에 가지산(迦智山)의 제이조(第二祖) 염거화상(廉居和尙, 문성왕 6년 입
적)의 묘탑(墓塔)과 진공대사(眞空大師, 고려 태조 23년 입적)의 탑비 등이 있
었던 사실에서 알 수 있다. 조선조의 대문(大文) 서거정(徐居正)의 시에

　　法泉庭下詩題塔 興法臺前墨打碑
　　법천(法泉)의 뜰 아래서 탑 주제로 시를 짓고, 흥법(興法)의 대 앞에서 비석을 탁본하네

라고 있어, 조선조 초기까지도 잔존하였음을 안다.

지금 이 사지에는 삼층탑파가 있다.(도판 67) 작품으로서 칭할 것은 못 되
나 하층 기단 신부(身部)에는 각 면 세 구의 안상(眼象)이 있다. 중공(中空)에
향하여 큰 궐수형(蕨手形)의 돌기가 있는 형식이 이색(異色) 있음은 볼 만하
다. 아마도 14세기대의 작품인 듯 보인다.

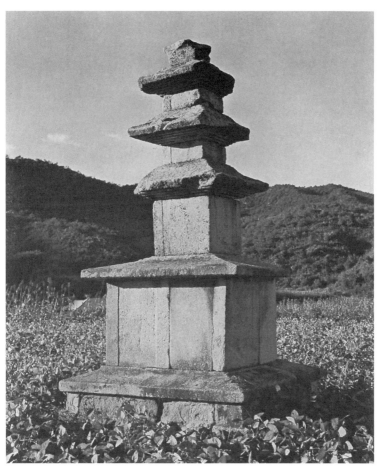

67. 흥법사지(興法寺址) 삼층석탑. 강원 원주.

17. 철원 도피안사(到彼岸寺) 삼층석탑

강원도 철원군(鐵原郡) 동송면(東松面) 도피안사 전정(前庭)

도피안사는 촬이(蕞爾)한 한 소암(小庵)에 불과하다. 그 전칭(傳稱)을 밝힐 수는 없으나, 불전 내에는 철제 비로사나불좌상(毘盧舍那佛坐像)이 한 구 있어서, 배후 어깨 부분에 함통(咸通) 6년 을유, 즉 신라 경문왕(景文王) 5년(신라 통일 기원 198년, 865년) 향도불(香徒佛)의 명문(銘文)과 서(序)가 있다. 이것에 의하여 이 절의 개창 내지 중창이 이때 있었음을 안다. 이 불상 앞에 삼층탑파가 있다.(도판 68)

팔각원형의 이층 기단 위에 얹힌 삼층탑으로서, 유형적(類型的)으로는 저 경주 석굴암 동강(東崗)의 삼층탑과 동류임을 본다. 그러나 형식 수법은 또 시대적 변천을 보이고 있다. 이 탑은 방 약 오 척 구 촌 내외의 지반석(地盤石)이 있어서 중대(中臺)부터 약 이 촌이 나온 갑연(甲緣)이 있는 팔각형의 하층 기단이 있고 그 위에 팔각원형의 상단이 있어, 그 신부(身部)는 소면벽(素面壁) 아래에 복예단판(複蕊單瓣)에 지판(支瓣)이 있는 이십사판의 복련 지대(地臺)가 있고, 위에 앙련화(仰蓮花)의 갑석(甲石)이 있다. 지복(地覆) 연판(蓮瓣)이 선적(線的)인 데 비하여 앙련은 다소 풍려하다. 즉 이 기단은 건축적 기단이 아니라 불단에서 의(意)를 얻음은 석굴암 동강의 삼층탑과 같다. 그리하여 탑 기단에 이 유식(類式)이 가미됨은, 신라말 이래 팔각원당식(八角圓堂式)의 많은 묘탑에 보이는 바이다. 그리고 이 탑에서 소면(素面)의 중대석이 이와 같이 섬장(纖長)하게 된 것은 서산(瑞山) 보원사(普願寺) 법인국사보승탑(法印國師寶乘塔)의 기단 형식을 생각게 한다.

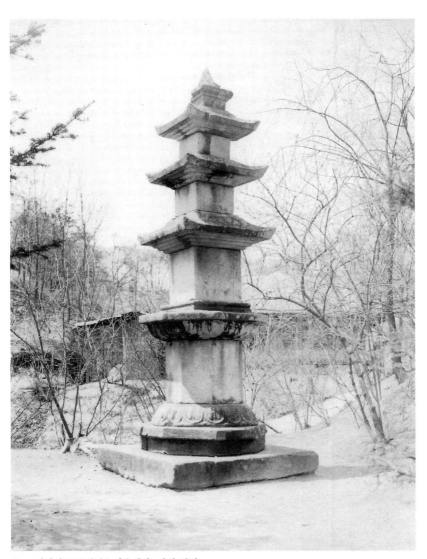

68. 도피안사(到彼岸寺) 삼층석탑. 강원 철원.

상단 갑석 위에는 방 약 일 척 팔 촌 오 푼 크기의 방형 단층형(段層形) 조출(造出)이 있고 그 위에 방형 삼단 형식의 탑신 받이의 삽입식(插入式) 대(臺)가 있어 중간 굴곡을 보인다. 그리고 탑신은 삼층인데 험고(險高)하고, 네 귀퉁이 일단으로 함통식(咸通式)이라고 칭해야 될 것에 공통하지만, 삼단 옥개받침은 확실한 단층형이 아니고 사복식(蛇腹式)으로 되었는데, 통식의 옥개받침 형식보다는 각명(刻明)하지 못하고 처마 안쪽에 얕은 구조(溝彫)가 있다. 현존 노반(露盤)까지 완존하여, 만약 그것이 중단(重段) 조출의 갑석이 없었다면 혹은 제사층 탑신이 아닐까 생각게 할 정도로 섬고(纖高)한 것이 되어 있다. 지반석부터의 총 높이 약 십이 척 팔 촌, 작품으로서는 성공한 것이 아니지만 대략 10세기 후반으로 조정(措定)할 수 있을 것이다. 즉 신라 탑파의 수법이 아직 부분적으로 보이는 소이(所以)이다.

18. 평창 월정사(月精寺) 팔각구층탑

강원도 평창군(平昌郡) 진부면(珍富面) 동산리(東山里) 오대산(五臺山)
월정사 칠불보전(七佛寶殿) 앞

강릉 오대산은 오만진신(五萬眞身)의 주처(住處)로서 고래로 신앙이 두텁고, 산중에는 대소의 사원지(寺院址)가 적지 않다. 특히 오늘 남아 있는 월정사는 중대불골(中臺佛骨)을 장(藏)한 곳으로서 더욱 이름 높다. 『삼국유사』 권제3, '대산오만진신(臺山五萬眞身)' '명주오대산보질도태자전기(溟州五臺山寶叱徒太子傳記)' '대산월정사오류성중(臺山月精寺五類聖衆)' 등 모두 이 월정사를 중심으로 하여 주위 여러 사원들의 연기설화를 실었으며 그 이외에 이 절에 관한 기록이 적지 않다. 지금 이것들을 상설할 필요를 느끼지 않으므로 생략하고, 창사(創寺) 및 탑파에 관한 요령만을 든다면 다음과 같다.

정관(貞觀) 연간에(신라통일 기원전 25년, 643년) 자장법사(慈藏法師)가 이 산에 와서 문수(文殊)의 진신을 보려 하였으나 삼 일 또는 칠 일 회음(晦陰)하여 이루지 못하고 돌아갔다. 이후 신효거사(信孝居士)가 내주(來住)하였고 후에 또 두타(頭陀) 신의(信義)라는 자가 있어 범일(梵日)의 문인(門人)인데 이곳에 와서 자장법사의 게식(憩息)의 땅을 찾아 창건하여 머물렀다. 신의가 졸(卒)하매 암(庵) 또한 오랫동안 폐하였었다. 수다사(水多寺) 장로 유연(有緣)이란 자가 있어 내주하매 점차로 대사(大寺)가 되었다. 지금의 월정사가 이것이다.

즉 이것에 의하면 창사의 인연은 자장법사의 내주에 있었으나, 후 신효거사, 신의 두타라는 자에 의하여 문성왕대 처음으로 소암이 놓인 후, 수다사(水多寺, 평창군 진부면)의 장로 유연의 내주에 의하여 사관(寺觀)의 체모를 이룬

257

듯하다. 그런데 이 수다사 유연 장로라는 자는 소전(所傳)이 없고 그 세대가 불명하지만, 신효거사란 자에 대해서는 『조선불교통사(朝鮮佛敎通史)』하편, '오대불궁산중명당(五臺佛宮山中明堂)'에 실은바 민지(閔漬)가 찬한〔대덕(大德) 10년, 고려 충렬왕(忠烈王) 33년, 고려 기원 390년, 1307년〕기(記)에 신효거사는 "高麗時 公州人也 고려 때 공주(公州) 사람이다"라 있다. 이에 의하여 본다면 유연장로란 자도 또한 고려인임을 알겠다. 즉 월정사는 고려 시에 처음으로 사관의 체(體)를 이룬 듯하다. 그리고 현재 이 절에서 칭하는 창건약사(創建略史)에 의하면

선덕왕(善德王) 13년 을사에 제일조(第一祖) 자장율사가 창건하였고 효소왕(孝昭王) 5년 정유에 정신(淨神)·효명(孝明) 두 태자가 내산(來山)하였으며, 성덕왕(聖德王) 3년 을사에 왕이 친히 이 산에 행(幸)하여 진여원〔眞如院, 지금의 상원사(上院寺)〕을 창하였고, 고려의 충렬왕 33년 정미세에 중창하였고, 조선조의 정종(定宗) 원년 기묘세에 조선 태조대왕이 이 산에 친행(親幸)하였으며 세조(世祖) 9년 갑신세에 왕 또한 이 산에 친행하여…

운운이라 있다.

각설, 이것에 의하면 성덕왕년 이후의 일은 사실같이 생각된다. 이것은 현재 상원사에 성덕왕 23년(724) 기축년에 주성(鑄成)한 범종(梵鐘) 한 좌(座)를 남기고 있음에서 증명된다. 그러나 월정사 그 자체의 내력은 충렬왕 31년(1305) 중건 기사 이후의 일이라 할 수 있을 것이다.

그런데 현재의 구층탑(도판 69)은 저 경주 황룡사(皇龍寺)의 구층목탑, 양산(梁山) 통도사(通度寺)의 석조 사리탑과 함께 자장율사가 장래(將來)한 사리 봉안의 성탑(聖塔)으로서 존숭이 두텁고 일명 대화탑(大和塔)이라고 칭하며, 민지의 기(記)에는

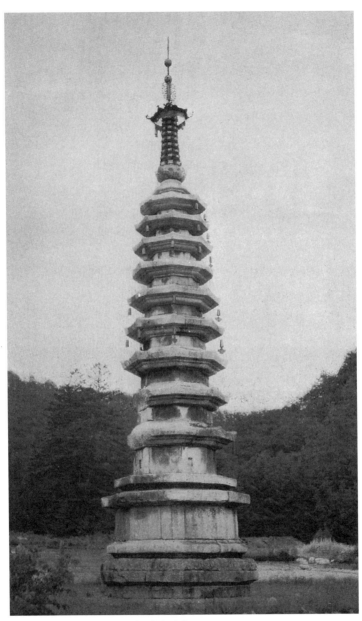

69. 월정사(月精寺) 팔각구층탑. 강원 평창.

於是寺 有五尊像 最爲奇妙 庭中有 八面十三層石塔 內安世尊舍利三十七枚 而塔
前有藥王菩薩石像 手捧香爐 向塔而踞 古老相傳云 是石像 從寺南金剛淵而湧出 塔
而製作甚妙 罕有其比 而又多靈異 只今山中 烏雀不敢飛過其上 爲衆靈所衛可知也

이 절에는 오존상(五尊像)이 있는데 가장 기묘하다. 뜰 가운데 팔면십삼층석탑이 있는
데 안에는 세존의 사리 서른일곱 개가 안치되어 있고 탑 앞에는 약왕보살석상이 있어 손으
로 향로를 받들고서 탑을 향해 걸터앉아 있다. 나이 든 노인들이 서로 전하기를 이 석상은
절 남쪽 금강연(金剛淵)으로부터 솟아 나왔다고 한다. 탑을 세웠는데 제작된 솜씨가 몹시
묘하여 그 견줄 만한 것이 드물고 또한 영이(靈異)함이 많다. 다만 지금 산중에 까마귀와 참
새가 감히 그 위로 날아 지나지 못하니 뭇 신령들이 이 지켜 준 바를 알 수 있다.

라고 있다. 그 이른바 약왕보살석상이란 저 구례 화엄사 효대(孝臺)의 삼층석
탑에서도 이미 본 바이지만, 아마『묘법연화경』의 약왕보살 소비(燒臂) 공양
(供養)의 기사(記事)에서 나온 것으로, 그후 이 형식을 모(模)한 것이 다소 있
어 감히 이 탑의 이색(異色)이라 할 것은 아니다. 그리고 이 탑을 팔면십삼층
탑이라고 칭한다.『삼국유사』에는 구층탑이라 하였는데『삼국유사』의 작성은
충렬왕 6년에서 20년 사이에 있었다고 하며, 민지의 기는 충렬왕 33년에 있어
『삼국유사』보다 십 유여 년이 늦은 기사로서 이 오기(誤記) 있음은 이상하다
하지 않을 수 없다. 혹은 법계(法界) 십삼층탑의 관념적인 사상에서 우의적으
로 표현한 것에 그치는지 어떤지 모르겠으나 현탑(現塔)에서 보면 이것은 확
실히 오기라고 할 것이다.

각설, 이 탑파는 한 가지 이상한 점이 있다. 그것은 기단 형식에 있어서의 한
파단(破端)이다. 즉 일단의 조출(造出)이 있는 지반석(地盤石) 위에 각 면 두
구의 안상(眼象)이 있는 협소한 중대(中臺)가 있고, 그 위에 방대한 복예단판
(複蕊單瓣)의 역연화(逆蓮花)를 조출(彫出)한 반석(盤石)이 좁아진 점이다.
일견 이 중대석은 연판 갑석 위에 놓인 것이 아니었던가를 생각게 하나, 상단
신부(身部) 아래에 있는 삽입식(挿入式)의 지복(地栿)의 폭과 일치하지 않고

그 광폭(廣幅)이 가지는 합치점은 역시 현상(現狀)대로 가(可)한 것 같다. 하단 중대의 신부에 안상이 있는 예는 9세기 이래 이미 행해진 형식이며, 하단 갑석에 연판(蓮瓣)을 새기는 예도 10세기 이래 점차로 나타난 형식이다. 그리하여 연판을 새긴 갑석 아래에 안상이 새겨진 신부가 놓이는 경우, 대개는 그 신부의 폭이 연판 갑석과 같은 크기든가 혹은 보다 큰 것을 통식으로 한다. 그리하여 하나의 안정감을 얻음을 통식으로 한다.

그런데 이곳에 한 예외가 있다. 그것은 평북 영변(寧邊) 보현사(普賢寺)의 만세루(萬歲樓) 앞의 구층탑이다. 고려 정종 10년(고려 개국 127년, 1044년)의 작인데, 그것이 이 탑과 같이 연판 갑석이 넓고 중대 신부가 좁다. 일견하여 하단의 섬약함을 보이고 있는 점에서 그 선례로 삼을 수 있다. 그러나 이 보현사탑에서, 그래도 안정감을 얻고 있는 것은 하단이 상단보다 전체로 넓기 때문인데, 월정사탑에서 불안을 느끼게 하는 것은 하단의 너비가 상단의 너비와 대차 없고 기단은 고험(高險)하게 보이며, 또 기단 위에 실린 구층 탑신 폭도 그다지 좁지 않아 그 중압이 심한 곳에 있는 듯하다. 생각건대 하단에서의 그와 같은 수법이 통식으로 된 것은 일부 묘탑(墓塔)의 기단 형식에 있다. 묘탑에서는 일반적으로 규모가 작기 때문에 그다지 불안을 느끼지 않으나 월정사탑처럼 삼십육 척이나 되는 대탑에서는 오히려 기단의 부유(浮遊)를 느끼게 하여 성공한 것이라 말하기 어렵다.

연화(蓮花) 갑석 위, 상단 신부의 사이에는 또 일석의 삽입조(揷入造)가 있다. 양자의 접촉부는 내만곡선(內彎曲線)을 그렸고, 갑석의 상면에는 일단의 조출이 있으나 이들의 구배(勾配)는 어느 것이나 두껍고, 위에서 팔각원형의 중대석을 받았다. 그 팔릉(八稜)에는 각 우주(隅柱)의 조출이 있고, 위에 팔각 원형의 갑석을 받고 초층 탑신 사이에 또 일석을 삽입함은 하단과 상단의 관계와 같다. 단 이 경우에도 갑석의 나옴이 넓어서 중대의 약함을 느끼게 하며, 갑석 저면(底面)의 일단의 조출도 얕아서 이곳에 갑연(甲緣)의 기부(基部)의 약

함을 나타냈다. 팔각원형의 탑신은 각 팔릉에 우주 양식을 조출(彫出)하였고 내전의 형식이 강하며 층층 체감 수축한 곳은 아름답고 성공하고 있다. 초층 탑신에는 사방에 장방형의 작은 방감(方龕)이 있다. 원래 사불봉안(四佛奉安) 의 곳이었지만 지금 존상(尊像)은 없고, 옥개 또한 팔각형이지만 처마가 두껍 고, 옥정(屋頂)의 조출(造出)은 일단이지만 옥개 받침은 통식의 단층형과 형 식을 달리하여 저 경성 사현사지(沙峴寺址) 오층탑파에서와 같이 상 일단을 단층으로 하고, 중하 양 단을 사복(蛇腹) 형식의 조출로써 하였는데 중(中) 일 단은 특히 크다. 즉 사현사탑보다 타폐적(惰廢的)인 기상이 보여 시대도 강하 하는 것으로 보이는 한 요점이다. 팔릉의 처마에는 영탁(鈴鐸)을 곳곳에 남겨 놓고 있는데, 옥개의 감축도가 좋기 때문에 아름다운 연계를 보이고 있다.

상륜부는 비교적 잘 완존하여, 팔각원형의 노반(露盤) 위에 복발(覆鉢)이 있다. 단예중판(單蕊重瓣)의 연화·앙화가 있어 구륜(九輪)을 받았는데, 구륜 의 팔면에는 화판(花瓣) 장식이 있다. 위에 반개로써 덮고 있는데 하수복상 (下垂覆狀)의 팔릉단(八稜端)에는 영탁이 있고, 상향(上向) 식식(餙飾)은 위로 팔방으로 열려 각 모서리에 투조화문(透彫花文)의 부가장식이 있다. 찰주(擦 柱)에는 투조화문의 사출형 수연(水煙)이 있으며, 보주(寶珠)·용차(龍車)의 양주(兩珠)를 뚫고 삼봉검(三峰劍)은 하늘을 찌르고 있다. 구륜 이상은 청동 제인데 혹은 후세의 수보(修補)나 아닐까 생각게 하나 탑신과의 균형 또한 좋 고 성공한 것이라고 말할 수 있다.

이 탑은 하단에서의 실패를 제외하면 전체로 성공한 것이라고 말할 수 있 다. 탑신은 또 층층 웅건한 기상을 지녔다. 그렇지만 부분적으로는 조루(彫鏤) 가 청명하지는 못하다. 더욱이 왜곡됨이 많고 시대로서는 대략 11세기 후반에 두어서 가할 것인가 생각된다.

19. 양양 낙산사(洛山寺) 칠층탑

강원도 양양군(襄陽郡) 강현면(降峴面) 오봉산(五峰山) 낙산사
원통전지(圓通殿址)

『동국여지승람』권44, 「양산(襄山) 불우」'낙산사(洛山寺)' 조에 왈 "신라의
승 의상(義湘)이 세운 바인데, 전(殿) 위에는 전단관음(栴檀觀音) 한 구를 봉
안하고 역대 숭봉하니 매우 영이(靈異)하다. 조선 세조, 이 절에 행(幸)하여
전사(殿舍)가 애루(隘陋)함으로써 명하여 이를 새롭게 하니, 극히 굉장하다"
라고 있다. 그리고 고려의 승 익장(益莊)이 쓴 낙산사 창건의 인연기(因緣記)
에도, 신라의 의상법사가 창건한 인연을 상세히 서술하고 고려 태조 이래 역
대의 숭봉(崇奉)의 자취도 제시하였다. 즉 관음대사(觀音大士) 상주처로서 신
봉이 두터웠던 것이다. 그러나 누차의 재화(災火) 때문에 구관(舊觀)을 남기
지 않았는데 지금 원통전(圓通殿) 앞에 칠층석탑 한 기가 있다. 세조 13년 무
자(조선 개국 77년, 1468년) 선덕(禪德)·학열(學悅)에 명하여 세워진 바라고
전한다.

탑(도판 70)은 일층의 기단(基壇)이지만 이단조(二段造)의 높은 지대(地
臺) 위에 지복(地覆)이 있고 상면에 이십사판의 연화를 나타내고, 중대는 소
면벽(素面壁)으로 아무런 조출(造出)이 없고, 위에 중대보다 넓은 갑석(甲石)
이 있어 그 아래에는 복연(複緣) 일단, 상면에는 조출 이단이 있어서 탑신(塔
身)을 받고 있다. 탑신은 칠층, 소면벽으로서 왜단(矮短)하다. 아래에 구란(勾
欄)과 같은 넓고 큰 반석을 삽입하였고, 옥개 받침은 삼단, 옥개출(屋蓋出)이
넓고 네 모퉁이의 강동부(降棟部)의 능각(稜角)은 높고, 낙수면의 요처(凹處)

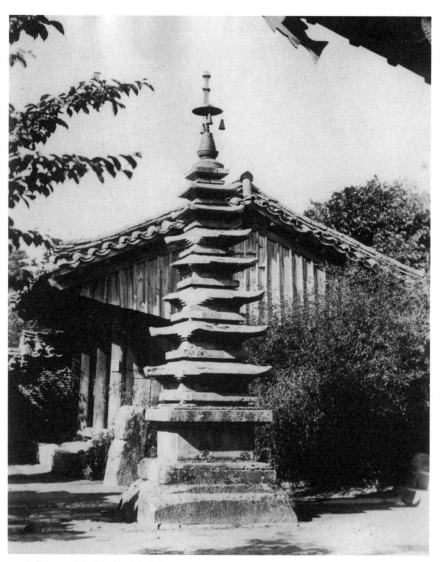

70. 낙산사(洛山寺) 칠층탑. 강원 양양.

가 깊은 까닭에, 수약(瘦弱)의 감이 심하다. 노반(露盤) 또한 왜단하며, 갑연 (甲緣) 아래에 사복(蛇腹)을 만들었다. 위에 상륜부(相輪部)가 있으나 금동제 로서, 라마탑(喇嘛塔)의 상륜부와 비슷하다. 즉 측면 팔릉(八稜)의 돌기가 있 는 편구상의 복발(覆鉢) 위에 발형(鉢形)의 앙화부(仰花部)가 있어서 그 면에 는 선조(線彫)의 화엽문(花葉文)으로써 장식하였다. 찰주(擦柱)에 오륜(五輪) 이 있으나 원추형을 이루고, 위에 원형의 반개(盤蓋)가 있어 사방에 영탁(鈴 鐸)을 드리우고, 그 위에 찰주는 방형으로서 이단의 절(節)을 이루며, 최정(最 頂)은 반구상으로 끝났다.

각설, 이 탑은 탑신에 비하여 기단이 협장하고 탑 총체의 폭에 비하여 상륜 부가 방대하며 조루(彫鏤)에 강건의 기풍이 없어, 조선기의 조탑 기술이 얼마 나 저하되었던가를 보이는 것이라고 말할 수 있겠다. 이 탑은 강릉 신복사지 (神福寺址) 삼층탑을 모범으로 삼았음이 명백하다.

낙산사 신주종명(新鑄鐘銘) 서[序, 김수온(金守溫) 찬]에 의하면

太上王在位之十二年 東巡登金剛山 禮 曇無竭並海而南 親幸是寺與 王大妃及我 王 上殿下(睿宗) 瞻禮 觀世音大士相 於時 舍利分身五彩晶炯 太上王發大誓願 命 禪德學悅重刱以爲我殿下資福之刹… 成化五年己丑四月日

우리 돌아가신 대왕께서 즉위 12년에 동쪽으로 순례하여 금강산에 올라 담무갈보살(曇 無竭菩薩)에 우러러 예배하셨다. 바다를 따라 남쪽으로 내려오셔서 이 절에 행행하시어 왕 대비와 지금 주상전하(예종—저자)와 함께 관세음보살상에 우러러 예배하시니 이때 사리 가 분신하여 오색 고운 빛깔이 밝게 빛났다. 돌아가신 대왕께서 큰 서원을 발하시어 선덕 · 학열에게 명하시어 중창하게 하고 우리 전하의 복을 비는 원찰로 삼도록 하셨다.… 성화 5 년 기축 4월 일.[8]

20. 고성 신계사(神溪寺) 삼층탑
강원도 고성군(高城郡) 신북면(新北面) 온정리(溫井里) 신계사 대웅전 앞

신계사는 외금강(外金剛)의 대찰의 하나이다. 사전(寺傳)에 법흥왕대의 창건이라 하나 믿을 수 없다. 대웅전 앞에 있는 삼층탑과(도판 72)의 연대로써 그 창건을 보아야 할 것이다.

이 탑은 원래 잡석을 쌓은 넓은 탑구(塔區)가 있고, 그 중앙에 일단의 지반석(地盤石)이 있어 위에 이층 기단을 받았다.(도판 71) 각 단 중앙에는 탱주(撑柱) 일주, 하단 신부(身部)에는 천인좌상(天人坐像)이 두 벽에 각 한 체(體)씩, 사면 여덟 체가 있다. 상단에는 좌우 양면에 사천왕, 전후 양면에 주악천(奏樂天)의 좌상을 부조(浮彫)로 하였다. 초층 탑신에는 사방에 장방형의 호형(戶形)을 파내었고, 각층 옥개 받침은 사단이며, 처마 곡선은 비교적 적게 보이며 웅건의 풍이 있다. 저 장연사탑(長淵寺塔)과 비슷하나, 상단의 신부 및 탑신(塔身)의 각층은 약간 높은 것으로 생각되며, 노반(露盤)이 조금 크고 위에 복발(覆鉢)·보개(寶蓋)·상륜(相輪)같이 보이는 것이 각 일석 있으나, 형체를 이루지 못하였다. 조각 만환(漫漶), 부분의 결손(缺損) 등이 많아 균형의 미는 장연사지탑에 미급(未及)하다. 탑 앞에 배례석(拜禮石)이 있었으나 구상(舊狀) 불명이다. 크기도 대강 그것과 전후한다. 9세기와 10세기 사이에 두어야 할 것 같다.

71. 신계사탑의 기단 구성.

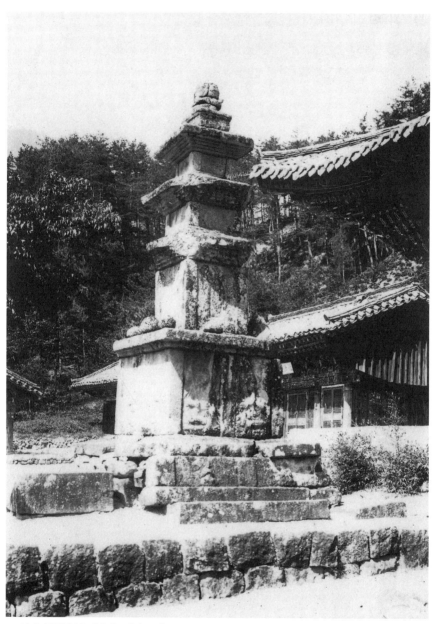

72. 신계사(神溪寺) 삼층탑. 강원 고성.

21. 회양 장연사지(長淵寺址) 삼층석탑

강원도 회양군(淮陽郡) 장양면(長陽面) 장연리(長淵里)
내금강역(內金剛驛) 앞 장연사지

사지(寺址)는 남면한 고대토(高臺土)에 있으나 지금은 밭 사이에 와력(瓦礫)
의 산재함을 볼 뿐, 다만 유적으로서 이 삼층탑 한 기가 있다.(도판 73) 총 높
이 약 십오 척. 이층 기단으로서 상하단 모두 경미한 반전이 있다. 상단의 사면
에는 각 좌우 두 구의 조상(彫像)이 있다. 남면에는 인왕, 동서면에는 사천왕,
북면에는 양보살〔좌보살은 불자(拂子)를, 우보살은 금강저(金剛杵)를 가짐〕
의 박육조(薄肉彫)가 있다. 어느 것이나 입상이다.

초층 탑신(塔身) 정면에는 일종의 호형(戶形)을 만들고 그 아래에는 일종의
조형(繰形)이 있는 좌(座)를 만들었으며(도판 74) 각층 사단의 옥개(屋蓋) 받
침이 있다. 처마는 약간 두껍고 노반(露盤) 이상은 결락(缺落)된 듯하다. 전체
로서 장중한 감이 있고 부조는 우수하나 마멸이 심하다. 사적(寺蹟)은 불명이
지만 탑은 신계사의 것과 전후하는 것으로 생각된다.

회양 장연사지 삼층석탑

장연사의 전칭(傳稱) 불명이다.『동문선(東文選)』제13권에 고려 임유정(林
惟正, 고려 때 사람)의 "題皆骨山 長淵寺集句 개골산 장연사에서 집구로 쓰다"[9]라는
것이 있으나 참고로 삼을 곳이 없고 다만 당시 아직 장연사가 세상에 알려져

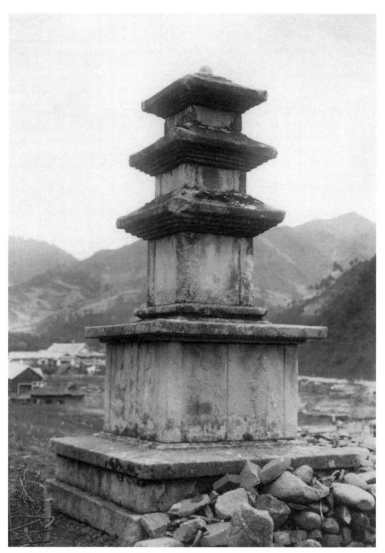

73. 장연사지(長淵寺址) 삼층석탑. 강원 회양.

있었음을 알 뿐이다. 사지는 내금강 장안사역(長安 寺驛) 앞에 왼쪽 구릉의 땅에 있다. 탑 북쪽에 지금 민간 모옥(茅屋) 한 칸이 있다.

탑은 이층 기단(基壇) 위에 섰고, 상단 갑석(甲石) 위 초층 탑신과의 사이에 일석이 삽입되고 있는 것은 한 이색(異色)이라고 하겠다. 갑석출(甲石出)은 부 연(副緣)의 조출(造出)보다 약간 넓고 전각(轉角)에

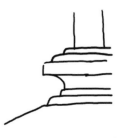

74. 장연사탑(長淵寺塔)의 초층 탑신부.

서 약간의 반전을 볼 수 있는 것은 또한 신라 말대의 기세를 볼 수 있으나, 전 체의 균형은 온건장중하여 가상할 작품이다. 상하단 모두 탱주(撑柱) 일주, 특 히 상단 신부(身部)의 양 벽에는 남서에 인왕, 동서 양면에 사천왕, 북면에 범 천제석(梵天帝釋)의 입상을 나누어 새겼다. 조법(彫法)은 온아하지만 풍화가 심하여 만환(漫漶)됨은 애석하다. 초층 탑신 남면에 삼단 조각이 있는 호형(戶 形) 틀[框]이 있다.(⌒) 옥개석 아래에 구각(溝刻)이 있다. 옥개 받침은 각 층이 사단인데 삼층 옥개부까지 있다. 총 높이 십이 척 칠 촌 오 푼, 기단 지름 육 척 오 촌. 9세기 전반기에 조정(措定)될 것이다.

22. 회양 정양사(正陽寺) 삼층석탑

강원도 회양군(淮陽郡) 장양면(長楊面) 금강산(金剛山) 정양사

『동국여지승람』권47에, 언전(諺傳)에 의하면, 고려 태조 이 산에 오르니, 담무갈(曇無竭) 현신(現身)하여 석상광(石上光)을 방(放)하였다. 태조가 신료(臣僚)를 거느리고 정례(頂禮)하고 이어 이 절을 창(創)함. 고로 절 뒤 언덕에 방광대(放光臺)라고 하며, 전령(前嶺)을 배점(拜岾)이라 하고 또 진헐대(眞歇臺)라 함이 있다.

아마 이 언전이라는 것은 이미 고려시대에도 있어서 현 총독부박물관 소장인 병풍형 칠도금니화(漆塗金泥畵)에도 같은 취제(趣題)의 화(畵) 또는 명(銘)에, 대덕(大德) 11년 노영(魯英)이 그린 사실을 적고 있다.

각설, 현재의 삼층석탑(도판 75) 앞에는 석등 한 기가 있고 북쪽에 목조팔각원전(木造八角圓殿)이 있어서 그 안에 동시대의 석조 약사불좌불(藥師佛坐佛)이 있다. 다시 북쪽에는 경장(經藏) 우측에 승방(僧房) 및 헐성루(歇性樓)가 있고 좌측에 또 한 불각(佛閣)이 있다. 그런데 탑은 일단의 지반석(地盤石) 위에 이층 기단이 있다. 하단의 신부(身部)에는 각 면 세 구의 안상(眼象)이 있다. 갑석(甲石)의 구배(勾配)가 심하고 각(角)·호(弧)의 조출이 섬소(纖小)하며 상단 신부는 좌우 양측석이 크고 이들에 우주(隅柱)와 탱주(撑柱) 일주를 조출(造出)하였고, 전후 양측석은 감입식(嵌入式)으로 하며 탱주 일주를 조출(彫出)하였다. 상단 갑석은 부연(副椽)이 천소(淺小)하며, 상면은 구배가 심하고 이곳에도 천소한 삼단의 조출(造出)이 있어서 초층 탑신 사이에 일석을 끼워 넣었다.

75. 정양사(正陽寺) 삼층석탑. 강원 회양.

탑신(塔身)은 네 모퉁이에 우주의 조출이 있고, 전후 양면에 호형(戶形)을 새겼는데 중앙에는 건약(鍵鑰)을, 하 양측에 원환(圓環)을 새겼다. 옥개 받침은 각층 사단인데 처마의 굴곡이 상면에 심함은 소위 함통식(咸通式)의 규범에 속한다. 노반(露盤)과 갑석은 별석으로서, 상부(相副)하지 않는 감이 있다. 그리고 갑석이 일종의 옥개 형식에 유(類)함은 과연 원상(原狀)대로인지 의심케 한다. 다시 그 위에 편구상의 복발(覆鉢)이 있고 위에 앙화부(仰花部)가 있어 팔판 앙출(仰出)하였으며 위에 상륜(相輪) 셋이 있는데, 어느 것이나 팔판 연화의 원좌(圓坐)에 유사하며 찰주석(擦柱石)은 모두 고복상(鼓腹狀)을 이루어 그 중앙에는 복선(複線)의 결대(結帶)가 있고 사방에 결화(結花)가 있다. 그리하여 팔화 식식(飾飾)이 있는 보개(寶蓋)가 있어서 청동제 장봉형(長鋒形)의 찰주가 하늘에 솟고 있다. 이 사이에 또 고복상의 찰주석이 있는 것은 앙화 위 제일 상륜과의 사이에 있어야 될 것이 이동된 것으로 생각된다.

찰주까지의 총 높이 약 이십 척 전후가 될 것이다. 생각건대 이 탑은 9세기의 후반 내지 10세기의 전반기에 조정(措定)될 수 있을 것이다. 섬약고험(纖弱高險)에 흐른 곳은 있으나, 천 년의 고풍이 잘 반반(班班)한 암의(岩衣) 속에 나타나 있다. 고려 태조의 창건이라고 하지만 아마 개성 전도(奠都) 이전의 작임을 느끼게 한다.

금강산 정양사탑

『조선사찰사료(朝鮮寺刹史料)』 하의 「금강산표훈사내력(金剛山表訓寺來歷)」 중 '정양사' 조 하에 "新羅文武王十二年懷正禪師 創建 天順三年 世祖大王大藏經 印出奉安 此寺一新重修 光武十年普雨大師特蒙天恩修補與印出奉安 신라 문무왕 12년에 회정선사(懷正禪師)가 창건하였다. 천순(天順) 3년 세조대왕이 대장경을 인출(印出)

하여 봉안하였다. 이 절은 한 차례 새로 중수하였는데 광무(光武) 10년 보우대사(普雨大師)가 특별히 황제의 은혜를 입어 보수, 인출하고 봉안하였다"이라 있고,『동국여지승람』권지47에는 "正陽寺在表訓寺北 卽山之正脈 故名… 諺云 高麗太祖登此山 曇無竭現身 石上放光太祖率臣僚頂禮仍刱此寺 정양사는 표훈사 북쪽에 있는데 곧 산의 정맥(正脈)이므로 이름하였다.… 민간에서 이르기를 고려 태조가 이 산에 올랐는데 담무갈이 현신하여 석상에 광채가 나자 태조가 신료를 거느리고 정례하였고 이어 이 절을 창건하였다고 한다"라 있다. 탑의 형식으로 보아 고려 초기의 건립으로 보인다.

현재는 남면하여 대웅전 · 약사전(藥師殿) · 석탑 · 석등의 순서로 일직선상에 서 있다. 이층 기단의 하단에는 각 면 세 구의 안상(眼象)이 있고, 상단 및 제일 탑신 사이에는 일종의 대판(臺板)을 끼웠다. 제일 탑신의 남북면에는 호형(戶形)을 새기고 사단 옥개석 받침을 하였다. 상륜(相輪)은 노반, 복발, 앙화, 상륜 세 개, 팔엽 연판의 복화(覆花)(?), 검형(劍形)의 철간(鐵竿)으로 끝나고 있다. 전체 높이 약 십오 척, 상륜은 더욱 고험(高險)에 치우쳤다.

23. 금강산 유점사탑(楡岾寺塔)

사적기(寺蹟記)에 의하면, 유점사는 신라 남해왕(南解王) 원년〔한(漢) 평제 (平帝) 원시(元始) 4년, 서력 후 4년〕에 오십삼불을 안치하기 위하여 창립하였 다 하나 취할 바가 못 된다. 혹은 의상(義湘)의 창립으로 보아야 할 것인가. 더 내려와 신라통일말 전후로 보아야 할는지도 모르겠다. 오늘 능인보전(能仁寶 殿) 앞의 자오선상(子午線上)에 구층탑(도판 76)과 석등이 병립(竝立)하고 있 는데 석등은 근년의 것으로 문제 외이다. 이 탑에 관한 문헌으로서 「유점사사 적기(楡岾寺事蹟記)」에 의하면

…庭塔 本是太宗二十八年戊申 道人孝初文素鳩工聚財 創造十三層靑石塔 癸酉 火後凋落殊甚 大禪師性柔志欲再建 告于孝寧大君 大君然之 施財請工 天順元年丁 丑始役 至辛巳春告完 依舊十三層靑石塔也… 萬曆乙未夏 又遭回祿積年 殿塔鐘鼓 等物一朝燋土 會倭兵戎馬紛紜 判曹溪宗都大禪師松雲堂惟政 又號泗溟堂 龜勉經 始

仁穆王后財內帑 經年就緖 庭塔專囑善淳 鑴石八面 築成十三層竣功 其時萬曆三 十九年辛亥也… 庭塔經火後 雖不全廢 力不及而仍存嘉慶元年丙辰 我僧高祖順同 知大設 預修齋 齋訖狂風打掛柱 侵塔壞碎塔 中奉安八十五佛 一無所缺 異哉 豈非 令財富檀施作福之祿耶 其冬同知歸西 翌年其上足 起惺大師 傾財造九層塔此是第 四重修 而覆鉢刹竿 不知何代所鑄 其狀甚巧妙也…

…뜰의 탑은 본래 태종 28년 무신에 도인(道人) 효초(孝初) 문소(文素)가 장인을 모으고 재물을 모아서 십삼층청석탑(十三層靑石塔)을 조성하였다. 계유년 화재 뒤에 조락(凋落)이

76. 유점사탑(楡岾寺塔). 강원 고성.

특히 심하였는데 대선사(大禪師) 성유(性柔)가 재건할 뜻이 있어서 효령대군(孝寧大君)에게 고하니 대군이 그렇다고 여겨 재물을 시주하고 장인을 청하였다. 천순 원년 정축에 일을 시작하여 신사년 봄에 완성을 고하였는데 옛날대로 십삼층청석탑이었다.… 만력(萬曆) 을미년 여름에 또 화재를 만나서 여러 해가 지나자 전각·탑·종·북 등의 물건이 하루아침에 초토화되었다. 마침 왜병과 전마가 어지럽자 판조계종도대선사(判曹溪宗都大禪師) 송운당(松雲堂) 유정(惟政)은 또 호가 사명당(泗溟堂)으로서 힘써 경영에 착수하였다.

인목왕후(仁穆王后)가 내탕금(內帑金)을 내어 해가 지나 일을 착수하였는데 뜰의 탑은 오로지 선순(善淳)에 위촉하여 돌의 팔면을 쪼아서 십삼층탑을 축성하여 준공하니 그때가 만력 39년 신해였다.… 뜰의 탑이 화재를 겪은 뒤에 비록 완전히 폐기되지는 않았지만 힘이 미칠 수 없어서 이내 가경(嘉慶) 원년 병진까지 남아 있었다. 우리 스님 고조(高祖) 순동지(順同知)가 예수재를 크게 베풀었다. 재를 끝내자 광풍이 당간지주를 쳐서 탑에 덤벼들어 무너지고 부서졌는데, 가운데 봉안된 팔십오불은 하나도 부서진 데가 없었으니 신기하도다! 어찌 재물이 넉넉한 자로 하여금 시주하여 복을 짓도록 한 것이 아니겠는가. 그 겨울에 동지(同知)가 서쪽으로 돌아갔다. 다음해에 그 상족(上足) 기성대사(起惺大師)가 재물을 기울여 구층탑을 만들었으니 이것이 제사차 중수이다. 복발과 찰간(刹竿)은 어느 시대에 주조된 것인지 알지 못하겠지만 그 형상은 몹시 교묘하다.…

라 있다. 대저 조선에서의 최신(最新)의 탑일 것이다.

탑의 전체 높이 약 이십삼 척. 노반(露盤) 이상 상륜(相輪)의 높이는 약 사척 삼사 촌이다. 삼층 기단(혹은 일층 기단으로 간주할 것인지도 모르겠다)으로 되어 기단에는 도판과 같은 선 모양을 사방에 새기고 탑신(塔身)에도 도판과 같은 구주형(區柱形)을 선각하고 있다.(도판 77) 육층까지는 삼단 옥개 받침이고, 이상은 이단 옥개 받침으로서 이헌(二軒)의 모양을 표현하고 있다. 최정(最頂)의 처마의 세 모퉁이에는 풍탁(風鐸)을 입

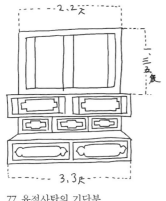

77. 유점사탑의 기단부.

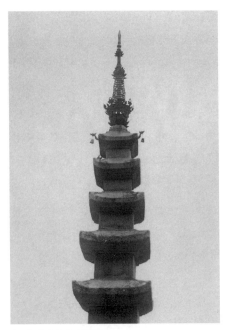

78. 유점사탑의 상륜부.

에 문 용수(龍首)가 감입되어 있고, 서남쪽 모퉁이는 결락된 듯하다. 노반 및 복발(覆鉢)까지는 화강석이고 앙화(仰花) 이상은 철제의 상륜이다. 즉 수 개의 연주(連珠)의 환형(環形) 위에는 팔엽 연판을 모(模)한 한 개 석이 노반과 복발의 대용(代用)을 하고 있는 점, 도리어 노반의 가치가 떨어져〔貶〕 있다고 보아도 좋다. 복발 위에는 철제의 앙화가 있고 그 위에는 일종이양(一種異樣)의 장식금구(裝飾金具)가 있고〔이 사이에서 철쇄(鐵鎖)를 늘이다〕 그 위에 십삼륜(十三輪)을 받았으며, 다시 앙화 두 개가 중첩하고 그 위에 십자형으로 교차한 수연(水煙)을 받고, 다시 한 개의 앙화가 있다. 두 개의 보주(寶珠)를 찰주(擦柱)가 뚫고 선단(先端)은 검형(劍形)으로 끝났다. 전체의 탑의 느낌이 섬장 취약함에 대하여 이 상륜은 흥미가 있다.(도판 78)

24. 청양읍(靑陽邑) 내 삼층탑

이 탑(도판 79)은 원래 어떤 사지(寺址)에 있었던 것을, 지금 군청 후원에 옮긴 것으로서 전체 높이 약 십 척. 일단(一壇) 위에 삼층 탑신(塔身)을 받는데 볼 만한 작품이 못 된다. 다만 노반(露盤)의 형식이 재래의 것과 약간 다른 곳이 있음으로써 이곳에 실은 것이다. 유래(由來) 조선에는 오월왕(吳越王) 전홍숙(錢弘俶)의 백만탑 전래의 유무를 증명할 수 있는 유품이 없다. 지금 이탑 노반 네 모퉁이에 돌출한 엽형(葉形)은 그 영향을 받은 것일까. 그렇지 않으면 별파(別派)의 전승을 말하는 것일까는 불명이지만 역시 일고(一考)로 삼을 수 있는 것이라고 생각하는 바이다.

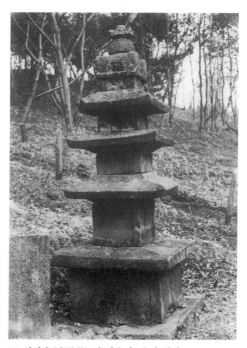

79. 청양읍(靑陽邑) 내 삼층탑. 충남 청양.

25. 청양 서정리(西亭里) 구층탑

탑은 서정리의 평원에 있다.(도판 80) 어떠한 사지(寺址)인가는 고증할 수도 없다. 전체 높이 약 십팔 척. 이층 기단·상단은 높고 하단에는 안상(眼象)이 각 면 두 구. 탑신(塔身)이 두꺼운데도 불구하고 옥개 받침이 얇고 처마는 경미하며 노반(露盤) 이상을 잃고 있다.

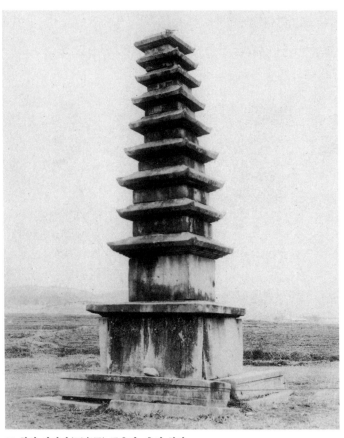

80. 청양 서정리(西亭里) 구층탑. 충남 청양.

26. 은진 관촉사탑(灌燭寺塔)

이 절은 저 석미륵(石彌勒)으로써 유명한 곳이지만 사적비(寺蹟碑)에 의하면 고려 광종 21년(경오, 970)부터 목종 9년(병오, 1006)까지 약 삼십칠 년의 경영을 요하였던 사원이다.

현재 미륵불 앞에는 이층 기단 위에 사층 탑신(塔身)이 얹혀져 있다.(도판 81) 옥개석이 매우 파손되었기 때문에 석일(昔日)의 모습은 없으나, 개석(蓋石)의 얇은 곳에 정한(精悍)의 취태(趣態)를 남겼다. 전체 높이 약 십일 척. 제일 탑신과 상기단(上基壇) 사이에는 연화 모양을 새겨 돌린 대석(臺石)이 끼워져 있다.

가장 취향이 있는 것은 탑 앞에 가로놓인 배례석(拜禮石)이다. 그 전후면에는 안상(眼象)이 새겨져 있고, 표면에는 세 개의 연화가 새겨져 있다. 가장 힘찬 고려기의 작품 중 백미라고 칭할 수 있을 것이다.

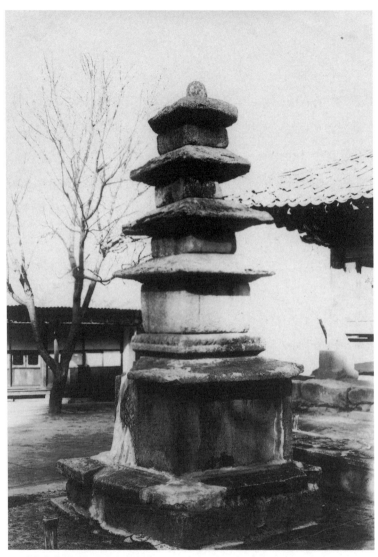

81. 관촉사탑(灌燭寺塔). 충남 논산.

27. 충주 탑정리(塔亭里) 칠층석탑

충청북도 충주군(忠州郡) 가금면(可金面) 탑평리(塔坪里)
일명폐사지(逸名廢寺址)

충주(忠州) 땅은 고구려의 남방 경략(經略)에 중요한 땅이었던 듯하며, 국원성〔國原城, 미을성(未乙省) 또는 완장성(亂長城)이라고 하며, '완(亂)'은 '탁(託)'이라고도 한다〕이란 이름으로써 불리었으나 후에 신라의 유(有)로 돌아가, 신라에서는 한강 유역을 통하여 중원(中原) 교통에의 중요한 관문이 되었다. 진흥왕(眞興王) 때 이미 귀척(貴戚)의 자제 및 육부(六部)의 호민(豪民)을 이곳에 옮겼으며, 그 18년(557)에는 이곳을 소경(小京)으로 삼았으며, 26년(565)에는 아찬(阿湌) 춘빈(春斌)이라는 자로 지키게 하였다. 아찬이란 신라 직관 중 제육(第六)에 해당한다.

현재 탑(도판 82)은 한강 유역의 안두(岸頭)에 서 있는데, 그 하류 사오 정(町)의 월탄리(月灘里)는 옛날에는 월락탄(月落灘)이라고 불리고 진흥왕대의 가야금의 명인 우륵(于勒)이 놀던 곳이라 하며, 조선초의 명인 안종선(安宗善, 조선 개국 원년생, 향년 육십일 세)의 시에 "琴休浦口孤帆遠 月落灘頭白浪平 금휴포(琴休浦) 어귀에는 외론 돛배 멀어지고, 월락탄 머리에는 흰 물결이 잦아드네"의 구가 있음으로써 알려져 있다. 현재의 탑 소재 지점은 일찍이 사원지였을 것이나 애석하게도 아무런 전승을 남기고 있지 않다.

일찍이〔『고고학잡지(考古學雜誌)』 제15권 제6호〕구로이타 가쓰미(黑板勝美) 박사의 「조선 삼국시대에 있어서의 유일한 금동불(朝鮮三國時代に於ける唯一の金銅佛)」이란 소론(小論)에서는, 이 탑 아래에서 발견되었다는 금동석

가상 광배(光背)에 관한 설이 있었다. 즉 그 광배의 명에 "建興五年歲在丙辰 佛
弟子淸信女上部 □庵造釋迦文像 □願生生世世□佛聞 法一切衆生同此願 건흥(建
興) 5년 병진에 불제자 청신녀(淸信女), 상부(上部) □엄(□庵)이 석가문상(釋迦文像)을 만
드니, 바라건대 나고 나는 세상마다에서 불(佛)을 만나 법(法)을 듣게 되고, 일체중생(一切
衆生)이 이 소원을 같이하게 하소서"[10]이라고 있다. 상부(上部)는 백제 오부(五部)
의 하나였음으로써, 이것을 백제 유물로 해석하여 건흥 5년 병진을 위덕왕(威
德王) 43년 병진〔수(隋) 개황(開皇) 16년, 596년〕으로 추정한 듯하다. 그러나
이런 종류의 소상(小像)은 이동하기 쉬운 것임으로서 이 사원지의 내력을 말
한다고 할 수는 없다. 다만 그와 같은 일도 있었던 것이다. 『고적도보』 제4책
에는 이 사지에서 신라통초(新羅統初)의 연화문(蓮花文) 와당(瓦當)의 발견을
전하고 있다. 즉 통초에 사원의 창립은 있었을 것이다.

현금(現今) 탑은 고대(高臺)의 땅에 있다. 이층 기단의 칠층탑으로서 노반
(露盤)을 이중으로 한 곳에 특이성이 있다. 노반에는 복선의 유상(鈕狀)을 돌
리고, 그 위에 고대한 사엽방출(四葉傍出)의 앙화(仰花)가 있다. 노반은 조출
(造出)의 갈석(葛石) 아래에 일단의 받침이 있는데, 신라의 탑에서 보는 바와
같은 단면수직단층방(斷面垂直斷層方)을 이루지 못하고 내만곡선(內彎曲線)
을 한 점은 아마도 고려기의 보수가 아닐까 짐작된다. 현재의 총 높이 사십삼
척 이 촌 칠 푼이라 함으로써 반도(半島) 현존의 석탑 중 최고(最高)의 것이라
고 할 수 있겠다.

기단의 형식은 감은사탑(感恩寺塔) · 나원탑(羅原塔)과도 같이, 하층 기단
은 지복(地覆)과 중대(中臺)와 갑석(甲石)의 삼부로 되었고, 네 모퉁이의 단주
(短柱) 이외에 각 면에 세 개의 탱주(撐柱)가 있다. 상층 기단은 또한 신부(身
部)와 갑석으로써 되어 있는데, 네 모퉁이의 우주 이외에 각 면에 두 개의 탱주
가 있다. 갑석 상하의 조법(造法)도 같은 양식이다. 그리고 초층 탑신의 네 개
우주(隅柱)도 엔타시스는 소실되고 있으면서 별석으로써 만들었고, 벽판석

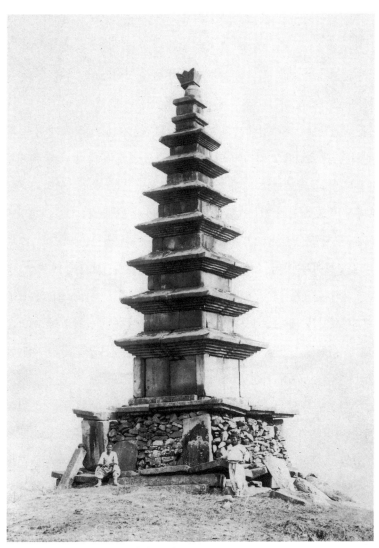

82. 충주 탑정리(塔亭里) 칠층석탑. 충북 충주.

(壁板石)도 별석으로써 만들었으나 다른 점은 큰 두 장 판석으로써 조립한 점에 있을 것이다. 이 점은 오히려 저 부여 정림사탑(定林寺塔)에 통한다. 단 제이층 이상은 나원리탑에서와 같이 우주 조출(造出)의 넉 장 판석을 엇물림식으로 조립(組立)하였고, 또는 전후 양면에만 우주 양면 조립(造立)의 판석으로써 하고 좌우는 단순한 판석을 끼워서 벽면을 삼았으며, 제육·제칠의 탑신은 일석으로써 하였다.

옥개(屋蓋)는 감은사탑에서와 같이 옥개부와 처마 오단 옥개 받침부가 도합 팔석(八石)으로써 조립되어 있는데, 상층부로 감에 따라 혹은 옥개부와 옥개 받침부가 각 일석으로 되어 전체가 양분되었으며 제육·제칠에 이르러서는 전혀 일석으로 되어 있다. 초층 탑신을 받아야 할 지대석(地臺石)도 일단의 큰 돌〔石〕로써 하였으며, 그 아래에 다시 낮은 일단의 조출이 있다. 상단의 조출은, 네 모퉁이는 마치 주초(柱礎)와 같이 단석(短石)으로써 하였고, 중간 일석은 장대석(長大石)과 같은 역할을 하고 있다. 초층 옥개석의 하단(下端)과 제칠층의 그것을 맺는〔結〕 양 사선(斜線)이 구성하는 삼각형의 저변은 상단 신부의 양 하단에 떨어지며, 따라서 그들의 사선은 상단의 갑석(甲石)에 의하여 잘리는 점, 오히려 의성탑(義城塔)에 통한다. 그리고 각 중간층의 옥개의 폭은 이 사선보다 얼마간 튀어나온 듯하며 전체로서 중팽(中膨)이 있는 듯하다. 아마 이리하여 처음으로 층과 알맞게 사선 경사를 이루는 수축도를 나타낼 수 있었을 것이다. 즉 전혀 사선 경사에 일치하였을 경우에는 오히려 중수(中瘦)의 결과를 가져올 염려가 있다.

뿐만 아니라 탑신(塔身) 폭의 수축률에도 중팽이 보이는데, 각층 높이의 수축도는 그다지 크지 않다. 제이층 탑신의 초층 탑신에 대한 높이의 수축률도 대략 2.33 내외인 듯하고, 초층 탑신의 폭에 대한 높이의 낮음을 생각게 한다. 그리하여 이 탑은 그 윤곽선의 구성하는 바는 의성탑을 생각게 하는 점이 적지 않다. 그렇지만 그것은 또한 그곳에서 멀리 떨어져 있다. 부분적으로는 감은

사탑·고선사탑·나원탑보다 오래된 점이 있다. 그러나 아직 또 옥개석을 일석으로 합하였다든가 하단 갑석의 구배(勾配)가 급한 점과 같음은 그의 또 새로운 사법(寺法)임을 생각게 한다. 여하간 이 탑은 제탑(諸塔)과 세대적으로는 동열(同列)에 놓을 수 있을 것이다. 아마도 나원리탑과는 서로 비교될 연대(年代)의 것이 아닐까.

탑 앞에 복예단판(複蕊單瓣) 팔각형의 석등 지대석이 있다. 그 작품 또한 탑과 더불어 통초의 작(作)임을 보이고 있다. 속전(俗傳)에는 이 땅이 반도의 중앙에 해당됨으로써 국가진호(國家鎭護)의 뜻으로 신라의 원성왕 12년(796) 이것을 세웠다고 하지만, 제작 연대는 이곳으로 떨어지지는 않는다. 반도 석탑 중 웅대한 걸작의 하나이다.

28. 동래 범어사(梵魚寺) 삼층석탑

경상남도 동래군(東萊郡) 북면(北面) 금정산(金井山) 범어사
비로전(毘盧殿) 앞

선찰(禪刹) 대본산(大本山)으로서 범어사는 신라 문무왕(文武王) 18년 무인
〔신라통일 기원(紀元) 11년, 678년〕 의상(義湘)의 창건이라고 전한다.『삼국
유사』권제4,「의해(義解)」제5, '의상전교(義湘傳敎)'조에

　湘乃令十刹傳敎 太白山浮石寺 原州毗摩羅 伽倻之海印 毗瑟之玉泉 金井之梵魚
南嶽華嚴寺等是也
　의상이 곧 열 군데 절로 하여금 교를 전하게 하니 태백산(太白山) 부석사(浮石寺), 원주
(原州) 비마라사(毗摩羅寺), 가야산(伽倻山) 해인사(海印寺), 비슬산(毗瑟山) 옥천사(玉泉
寺), 금정산(金井山) 범어사(梵魚寺), 남악산(南嶽山) 화엄사(華嚴寺) 등이 이것이다.[11]

라고 있어 일견 의상 당시 이들 십찰(十刹)의 창건이 있었던 듯 보이지만, 예
를 들면 해인사(海印寺) 같은 것은『삼국사기』에는 애장왕(哀莊王) 3년(802)
창건이라 하였으며 화엄사는 연기조사(緣起祖師)의 창건이라는 등으로 보아
후세 의상법계(義湘法系)의 십찰을 의상의 창건같이 전한 것을 알겠다. 고
(故) 세키노 다다시(關野貞) 박사가『조선건축조사보고서(朝鮮建築調査報告
書)』에 인용한 강희(康熙) 경진(조선 개국 309년)에 개간(開刊)된「범어사사
적기(梵魚寺事蹟記)」에는 "大唐文宗太和十九年乙卯 新羅興德王所創也 대당(大
唐) 문종(文宗) 태화(太和) 19년 을묘에 신라 흥덕왕(興德王)이 창건한 곳이다"라 보인

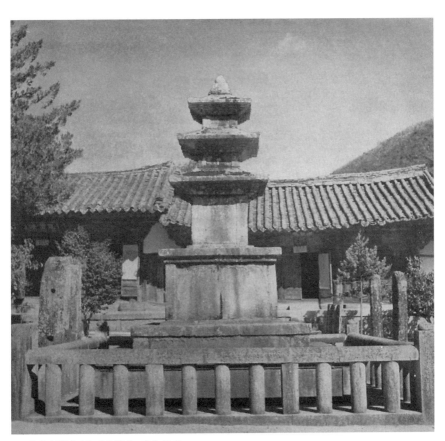

83. 범어사(梵魚寺) 삼층석탑. 경남 동래.

다. 태화의 연호는 9년으로 끝나고 그 간지(干支)가 을묘였으므로 '十' 이라는 한 자(字)는 잘못이라고 생각되며, 흥덕왕(興德王) 10년(신라통일 기원 168년, 835년)이 된다. 어느 것이 옳은 것인지 모르겠지만 탑의 양식은 대략 이 대(代)에 두어서 가할 것 같다. 다만 탑의 창건 연대와 사원의 창건 연대는 반드시 일치되는 것이 아니므로 이 점은 주의할 필요가 있을 것이다.

각설, 이 탑(도판 83)에도 장석(長石)으로써 두른 탑구(塔區)가 있다. 한 변 길이 십이 척 삼 촌, 그 가운데에 이층 기단의 삼층탑이 있으나 구성법·형식 등은 대략 저 통도사(通度寺) 삼층탑과 닮았다. 하단 신부(身部) 갑석(甲石) 폭 7.82, 총 높이 일 척 사 촌 오 푼에도 안상(眼象) 세 구를 새겼는데, 이 탑에서는 상단 신부(폭 4.67, 높이 2.5)에도 우주(隅柱)와 탱주(撑柱)가 없고 큰 안상 한 구를 각 면에 넣고 있다. 상단 갑석은 오히려 이 탑에서 고식(古式)을 남기고 연(緣, 높이 0.3)과 연광(緣框, 높이 0.24)의 두께는 대강 같은 높이로서 그 접촉면의 너비도 두께와 대략 같은 크기의 너비를 가졌으며, 단 위의 탑신 받침도 각형(角型) 이층의 형식을 엄존(嚴存)한다. 다만 상단만은 파손이 크다.

탑신 옥개(屋蓋)의 조법(造法)은 통도사 삼층탑과 같고, 위에 노반(露盤)이 있으나 갑석을 역(逆)으로 하였고, 위에 신작(新作)의 보주(寶珠)를 놓았다. 탑으로서의 미감도 전체에 파손된 곳이 적기 때문에, 통도사 삼층탑보다 우수하다. 총 높이 십오 척, 지복 폭 약 칠 척 육 촌.

29. 양산 통도사(通度寺) 삼층석탑

경상남도 양산군(梁山郡) 하북면(下北面) 지산리(芝山里)
취서산(鷲棲山) 통도사 극락전 앞

양산의 통도사는 조선 삼십일본산(三十一本山) 중의 하나로서 경남의 대표적
거찰이다. 사전(寺傳)에 의하면, 선덕왕(善德王) 22년 병오〔신라통일 전 기원
(紀元) 22년, 646년〕에 자장율사(慈藏律師)가 창건한 바라 칭한다. 『삼국유
사』 권3, 「탑상」 제4, '전후소장사리(前後所將舍利)' 조 및 같은 책 권제4, 「의
해」 제5, '자장정률(慈藏定律)' 조를 살피면 자장법사의 개창임에 틀림없는 듯
하다.

　현재 극락전(極樂殿) 앞에 삼층석탑 한 기가 있다.(도판 84) 잡석으로써 굳
힌 광대한 탑구(塔區) 위에 장석(長石) 넉 장을 놓아 지반석(地盤石)을 삼고
그 위에 이층 기단을 놓았다. 하층 기단은 신부(身部)와 지복부(地覆部)를 일
석으로 하여 장대한 판석을 넉 장 조합하였고 각 면 세 구의 주경(遒勁)한 안
상(眼象)을 각입하고 있다. 즉 기단 구성의 간략화와 장식화가 보인다. 갑석
(甲石)도 장대한 두 장 판석을 조합시켰고 사복형(蛇腹型) 조출(造出)만이 눈
에 띄며 매우 위축된 형태로 되어 있다. 상단 신부석도 장대한 판석 넉 장을 엇
물림식으로 조합시켜 중앙에 탱주(撑柱) 일주, 모퉁이에 우주(隅柱) 한 본
(本)을 조출하고 있다. 갑석도 이석(二石)인데, 연광(緣框)은 얕고 작아 겨우
신부의 폭을 덮고 있으나 연출(緣出)은 크며, 상면의 낙수 사면(斜面)의 구배
(勾配)는 급하고 초층 탑신 받침에도 얕은 사복형의 조출을 이루고 있다. 즉
신라 말대의 양상에 통하는 수법이라고 하겠다. 탑신·옥개 각 일석, 탑신 네

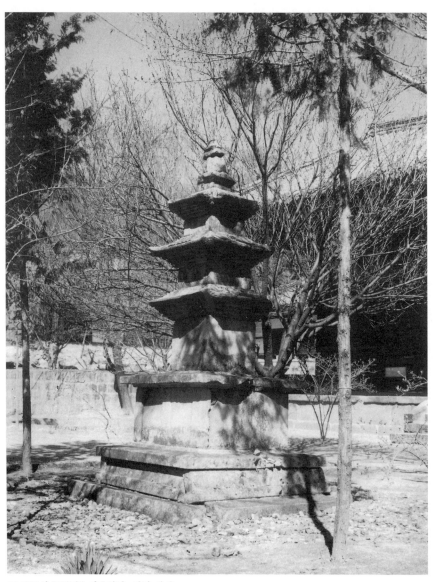

84. 통도사(通度寺) 삼층석탑. 경남 양산.

모퉁이에는 우주를 조출하고 옥개 받침은 각층 사단, 삼층 옥개 위에는 이단 받침형의 갑석을 가지는 노반(露盤)이 있는 등 통식(通式)에 속한다. 노반 이상은 원상(原狀)을 남기지 않았으며 곳곳에 파손된 곳이 많음은 유감이나, 전체에 온아건실(溫雅健實)함이 보여서 말기 탑파로서 우수한 것이라 할 수 있다.

탑 앞에 길이 약 오 척, 너비 약 이 척 칠팔 촌 크기의 배좌석(拜座石)이 있어서, 중구(中區)에는 타원상(楕圓狀)의 연화문(蓮花文)을, 외곽에는 비운문(飛雲文)을 새겨서 매우 도상적인 것이면서 신라 말기의 조상술(彫像術)을 고찰하기에 족한 좋은 자료이다.

연화문의 중앙에 '王' 자를 새기고 왼쪽 끝의 간지(間地)에는 "太康王一年乙丑二月 日 造 태강왕(太康王) 1년 을축 2월 조성"의 열한 자를 새겼다. 태강왕이란 자(者) 신라의 역왕(歷王)에 없고, '강(康)' 이란 자가 있는 것은 43대의 희강왕(僖康王), 49대 헌강왕(憲康王), 50대의 정강왕(定康王)의 세 왕이 있으나 초년(初年)으로서 간지 을축에 해당하는 것은 없다. 그런데 사승(寺僧)은 태강왕을 경신왕(敬信王)이라고 칭한다. 즉 38대의 원성왕(元聖王)으로서 연표를 살펴보면 이 왕은 확실히 을축년에 즉위하고 있다. 그리하여 신라통일 후 즉위 원년으로서 간지 을축에 해당되는 것은 이밖에 또 없음으로써 이곳에 조정될 것이리라. 그러나 탑의 양식으로 보아 오히려 제9세기 이후에 속할 것으로 생각되어〔일주갑(一周甲) 늦춰서 문성왕 을축년(신라통일 179년, 845년)〕이 연기를 어디까지 인정할 것인가 한 의문이다. 이 탑은 범어사탑과 비교할 수 있을 것이며 흥덕왕 전후의 것으로 생각된다.

'전후소장사리(前後所將舍利)' 조에 "貞觀十七年 慈藏法師載三藏四百余函來 安于通度寺 정관 17년에 자장법사가 불경 사백여 함을 싣고 와서 통도사에 안치하였다"[12] 라 있고, '자장정률(慈藏定律)' 조에는 "當此之際 中國之人 受戒奉佛 十室八九 祝髮請度 歲月增至 乃創通度寺 築戒壇以度四來 이 시기에 온 나라 사람들로서 계(戒)

를 받고 부처를 공경하는 자가 열 집이면 여덟아홉 집이 되고 머리를 깎고 중 노릇을 하겠다는 자가 해마다 달마다 늘어 갔다. 이에 통도사를 세우고 계단을 쌓아 사방에서 오는 자들을 구제하였다"[13]라 있다.

30. 합천 해인사(海印寺) 삼층석탑

경상남도 합천군(陜川郡) 가야면(伽倻面) 치인리(緇仁里)
가야산(伽倻山) 해인사 대적광전 앞

해인사는 의상법사(義湘法師)의 전교십찰(傳敎十刹) 중 한 사찰이며, 또한
『고려대장보경(高麗大藏寶經)』의 봉장사(封藏寺)로서 우내(宇內)에 이름이
높다. 사(寺)는 신라 39대 애장왕 3년(신라 135년, 802년) 8월의 창립임은『삼
국사기』「신라본기」에 보인다. 그리고『조선사찰사료』에 실린 「가야산해인사
고적(伽倻山海印寺古籍)」이란 것에 의하면 순응(順應)·이정(利貞) 두 대사
(大士)의 개창이라고 한다. 지금 당시의 창사 연기(緣起)를 약기(略記)하면

애장대왕의 왕후, 발배(發背)를 앓아 양의효(良醫效) 없으매 대왕 크게 걱
정하여 사신을 여러 지방에 보내어 석덕(碩德) 이승(異僧)을 얻어 부구(扶救)
할 것을 원하였다. 중사(中使)가 노상(路上)에서 자기(紫氣)를 망견(望見)하
고 이인(異人) 있음을 의심하고 산 아래에 이르러 덤불〔捧〕을 헤치면서〔披〕 골
짜기〔洞〕에 들어가기를 수 리, 계(溪)는 깊고 협(峽)은 좁아서〔束〕 앞으로 나
아갈 수가 없어서 오랫동안 배회하였는데, 홀연히 여우 한 마리가 바위를 따
라 달아남을 보고 중사가 마음속으로 이를 이상히 여겨 따라가니, 순응·이정
의 두 대사가 정광(定光)에 들어가 있음을 보았다. 곧 정문(頂門)에서 나와 경
신예배(敬信禮拜)하고 인하여 왕궁으로 맞아 돌아갈 것을 청하였는데, 두 대
사는 허락하지 않았다. 중사는 이에 왕후의 발배를 고하니 사(師)는 오색선
(五色線)을 주면서 말하기를 궁 앞에 어떤 것이 있는가 하매, 답하기를 배나무

〔이수(梨樹)〕가 있노라 하였다. 대사가 말하기를, 이 선을 가지고 한 끝은 배나무에 걸고 한 끝은 창구(瘡口)에 접하면 곧 환(患)이 없어질 것이라고. 그 사신이 돌아가서 왕에 아뢰었더니 왕은 그 말에 따라서 이것을 해 보니 배나무는 말라죽고 환(患)은 나았다. 이에 왕은 감경(感敬)하여 국인(國人)으로 하여금 이 절을 창립하고 대왕 친히 이 절에 행(幸)하여 전(田) 이천오백 결(結)을 납(納)하고 경찬(經讚)을 마치고 환국하셨다고.

이후 해인사에 관한 역사 사항은 많으나 지금 이것을 말하지 않겠다.

본전(本殿)인 대적광전 앞에 있는 삼층탑(도판 85)을 본다면, 현재의 탑은 다이쇼(大正) 연간(?)에 하층 기단을 전혀 개수(改修)하였기 때문에 구상(舊狀)을 남기지 않았으나, 옛 사진에 의하여 본다면 특수한 기단이었던 것을 알 수 있을 것이다. 즉 일견하여 기단은 삼단이다. 이것을 순(順)으로 말한다면

① 하단은 우선 일단의 지반석(地盤石) 위에 얹〔載〕히고, 지복석(地覆石)은 신부석(身部石) 밑에 조금 조출(造出)되어 있다. 그리하여 각 면에는 우주(隅柱) 내지 탱주(撑柱)의 형식은 없고 안상(眼象) 네 구를 각입(刻込)하였던 것 같다. 위에 얕은 부연광(副緣框)이 있는 갑석(甲石)이 있는데, 같은 형식의 갑석이 또 한 장 겹쳐서 이 이중 갑석의 관계는 전연 불명이다.

② 중단은 일반 이층 기단에서의 하단의 형식을 취하였고 신부에는 우주 이외에 탱주 이주(二柱)의 형식이며 현상(現狀)은 이것을 그대로 복원하고 있으나, 지복석만은 원상보다 넓고 높은 것으로 되어 있다.

③ 상단은 신부·우주 이외에 중앙에 탱주 일주가 있는 형식이다. 그런데 갑석은 신부보다 약간 넓고, 갑석의 부연(副緣)은 얕다. 특히 주의할 것은 갑석의 네 모퉁이는 옥개(屋蓋)의 전각(轉角)과 같은 돌기를 보이고 상면의 낙수 구배(勾配)가 두꺼운〔厚〕 점은 대개 옥개 양식과 비슷한 점이다. 아마도 말

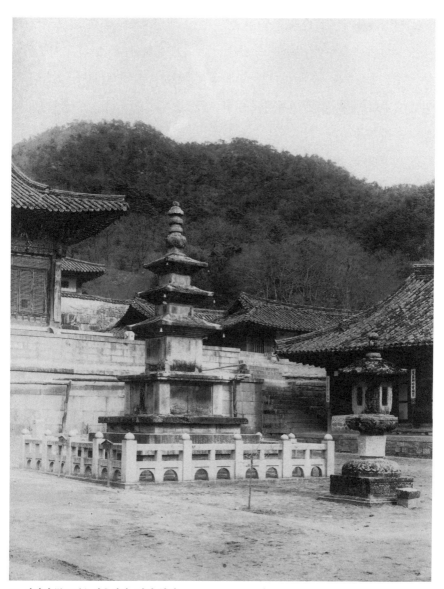

85. 해인사(海印寺) 삼층석탑. 경남 합천.

기적인 현상이다.

④ 탑신·옥개는 일반의 통식(通式)과 같이 각 일석조(一石造)이고, 탑신의 네 모퉁이에는 우주형(隅柱型)을 조출하고 옥개 헌하(軒下) 받침은 이층까지는 오단, 제삼층은 사단, 그리고 옥개 정부(頂部)에는 각형(角形) 조출이 각 일단이다. 현재 옥개 네 귀퉁이에 영탁(鈴鐸)을 달고 있으나 신수(新修)할 때의 복원적 보수이다.

⑤ 상륜(相輪)은 후보(後補)로서 매우 어울리지 않는다. 특히 노반(露盤)을 역으로 놓고 있는 등 탑에 대한 식견이 없었음을 보인다.

각설, 이 탑은 그 기단 형식이 특수한 발전형을 이루고 있는 점이 특색이라 하겠다. 이것은 마치 대적광전이 고대한 삼단의 단 위에 건립된 것과 상응하고 있다고도 하겠다. 즉 불전과 불탑을, 실량(實量)은 어떻든 간에 수량적으로는 같은 수의 기단으로 한 것은 결코 우연이라고는 말할 수 없다. 그렇지만 불전의 광대위장(廣大偉壯)함에 비해서 탑의 실량은 참으로 섬소한 것이라고 말안 할 수 없다. 탑개(塔蓋)가 평박(平薄)함은 경쾌한 감은 있으나, 이층 이상의 탑신이 갑자기 섬소하게 되었음은 참으로 한 결점(缺點)이다. 기단의 총 높이, 탑신의 총 높이와 거의 동등인 것도 점점 탑신의 주체적 의식의 감소, 즉 탑의 왜소화를 느끼게 하는 동시에, 기단의 증대는 누적의 공덕신앙(功德信仰)이 깊었던 사실을 느끼게 한다.

탑 앞에 팔각원당식의 석등이 있고 사면에 사천왕의 부조가 있음은 가상할 작품인데 아깝게도 간석(竿石)도 후보(後補)여서 그 의(意)를 얻지 못하였다. 이 탑의 앞에는 소위 배례석(拜禮石)이라는 것이 있었다. 측면에 안상이 있고 정면(頂面)에 연화문이 있는 사랑스러운 작품이었으나, 지금은 옮겨 탑구(塔區)에서 떨어져 서쪽 뜰에 따로 놓여 있다.

31. 합천 해인사(海印寺) 홍하문(紅霞門) 앞 삼층석탑

경상남도 합천군(陝川郡) 가야면(伽倻面) 치인리(緇印里)
가야산(伽倻山) 해인사 홍하문 앞

홍하문이란 해인사의 산문(山門)을 말한다. 그 동남의 땅에 삼층석탑이 또 한
기 있다.(도판 86)

잡석으로 만들어진 넓은 지반석(地盤石) 위에 다시 일단의 지반석(폭 8.35)
이 있어서 그 위에 이층 기단이 놓여 있다. 지복석(地覆石)이 통례보다 높고
(0.74), 이에 대하여 신부(身部)는 0.61에 불과하다. 신부에는 우주(隅柱) 이외
에 중앙 탱주(撐柱) 일주뿐이며, 갑석(甲石)도 변철(變哲) 없는 수평한 장판석
(長板石)으로써 하였고, 상단 신부 받침에도 일단의 각형(角形) 조출(造出)이
있을 뿐이다. 상단도 우주에 중앙 탱주 일주의 형식이지만, 하단 신부 높이
0.61에 대하여 겨우 1.17로서 두 배 높이에도 미치지 못한다. 즉 통식(通式)의
기단 형식보다 상단이 심히 저왜(低矮)함을 느끼게 한다. 갑석도 수평한 반석
인데, 연출(緣出)이 넓고 부연(副緣)이 섬소한 점은 대적광전 앞 삼층 탑신보
다 더욱 심하다. 그리고 탑신을 받아야 할 조출이 없고 옥개(屋蓋) 정부(頂部)
에도 각층 탑신을 받아야 할 조출단(造出段)이 거의 보이지 않는 점은 이상하
게 느낄 정도로 약화(略化)에 약화를 거듭하고 있다.

탑신(塔身) 옥개 또한 통식과 같이 각 일석이고, 옥개 받침은 이층까지 오
단, 제삼층은 사단인 것도 저 대적광전 앞의 삼층탑과 뜻을 같이하면서, 옥개
의 출(出)은 각별히 넓어 대략 탑신 폭의 두 배를 넘으며 뿐만 아니라 옥개 받
침부가 두껍지 않아서 매우 경상(輕爽)한 감이 있다. 처마 상단의 굴곡이 특히

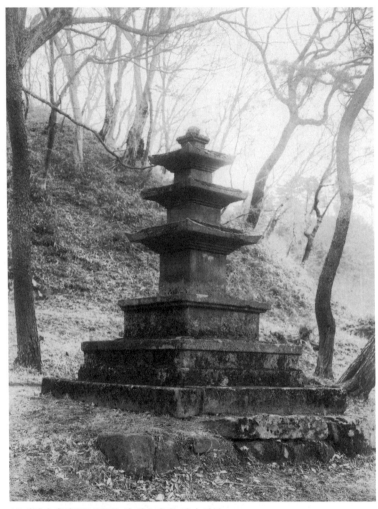

86. 해인사 홍하문(紅霞門) 앞 삼층석탑. 경남 합천.

크고, 처마 끝의 경사도가 큰 점에서도 섬약하긴 하나 경상의 감을 크게 돕고 있다. 복발(覆鉢)까지 있으면서 완전하지 못하며, 노반(露盤)은 부연이 있는 갑석부(甲石付)의 소면형(素面型)이다. 부분적으로는 조경(粗硬) 미약하지만, 십 척 내외의 소탑으로서 잘 초초경첩(楚楚輕捷)한 미태(美態)를 지니는 성공한 작품이라고 할 수 있을 것이다. 시대는 제10세기의 전반기에 놓을 수 있겠다.

32. 경주 남산리사지(南山里寺址) 동삼층탑

경상북도 경주군(慶州郡) 내동면(內東面) 남산리(南山里) 일명사지(逸名寺址)

이 탑(도판 87)은 보물 지정 제196호인 삼층탑파의 동쪽에 있다. 동서양탑식(東西兩塔式) 가람에 속하는 유탑(遺塔)으로서, 동서 두 탑이 그 양식을 달리함은 저 불국사의 예와 같다. 더욱이 이 탑은 소위 모전탑(模塼塔)이라는 양식에 속하고, 서탑에 대하여 재미있는 대조를 이루고 있다.

사진에 보이는 바와 같이 광대한 이단 지반(地盤, 17.3척)의 지대(地臺) 위에 상하 팔석 조합의 특수한 일층 기단(폭 9.68, 높이 7)을 마련하고, 위에 일석 삼단 조출(造出)의 탑신(塔身) 받침이 있어서 삼층 탑신을 받고 있다. 탑신은 기단과 같이 소면벽(素面壁)으로 하였고 각 일석조(一石造)이다. 옥개(屋蓋)도 일석조로서, 초층·이층은 헌하(軒下) 오단 받침, 제삼층은 사단 받침이다. 옥개 상면은 초층이 육단, 이층·삼층은 오단으로서 거의 저 선산(善山)낙산동(洛山洞) 삼층탑에 통한다. 옥개가 비교적 넓은 감이 드는 것도 대소의 차는 있지만 거의 같다. 노반(露盤)에는 입(笠)과 연광(緣框)이 조출되어 탑신에 비하여 작게 보이는 점은 낙산동과 반대일 것이다 현재 총 높이 23.72이지만 우아하고 간소한 명작이다.

이 사원지를 근래 남산사지(南山寺址)로 칭한다. 그러나 남산사라는 명칭은 『동경잡기(東京雜記)』에 처음으로 보이는 것으로서 『삼국사기』「신라본기」 제4 '진평왕(眞平王) 9년' 조에는 '남산의 절〔南山之寺〕'이라 칭하여 고유명사로서 나타난 것은 아니었다. 이것을 『동경잡기』에는 '之'의 한 자(字)를 탈락하여 '남산사'로 하였기 때문에 고유명사와 같이 되었는데 현재 이 사지

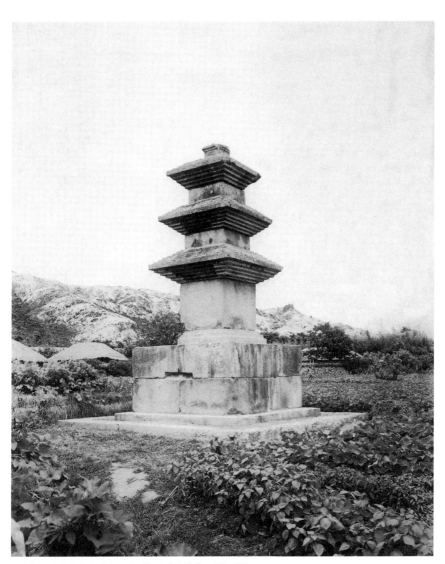

87. 경주 남산리사지(南山里寺址) 동삼층석탑. 경북 경주.

를 남산사라 칭할 만한 까닭은 없다. 따라서 사명 · 전승은 전연 불명의 것이
라고 말하지 않으면 안 된다.

　(기단의 이 형식은 이 탑에 있어서 처음으로 형성되었고 이후 경주군 내의
모전탑은 이 법칙을 따른 것을 많이 낳았다.)

33. 경주 서악리(西岳里) 삼층석탑

경상북도 경주군(慶州郡) 경주면(慶州面) 서악리(西岳里)
일명사지(逸名寺址)

이 탑(도판 88)의 소재 사지(寺址)의 소전(所傳) 또한 불명이다. 근년 이 사지
를 영경사지(永敬寺址)로 칭하는 일도 있었는데, 『동경잡기』 권1 '능묘(陵
墓)' 조를 보면, 태종무열왕릉(太宗武烈王陵)은 영경사의 북쪽에 있다고 하였
다. 즉 영경사는 무열왕릉의 남쪽에 있게 되는바, 무열왕릉은 확실히 현존하
고 있으니 이것으로써 표준을 삼는다면 현재 이 탑지는 왕릉의 동북이 되며 영
경사가 아님을 증명하기 족하니 결국 사명 미상에 속한다.

이 탑은 일견하여 저 남산리 동삼층탑의 규범에 속하고 그것보다 내려옴을
알 수 있을 것이다. 방대한 장방석(長方石)을 팔석 조합하여 일층 기단(基壇)
을 이룬 것은 남산리탑에 속하고 규모를 약간 작게 하였다.(높이 4.6, 폭 7.8)
그리고 이 기단 아래에 일단의 두꺼운 지대(地臺)를 마련한(폭 8.66, 높이
1.58) 곳에 이색(異色)을 보이며, 기단 상부에도 일단의 지대석을 놓았다. 탑
신(塔身) · 옥개(屋蓋) 각 일석조(一石造)인데 탑신의 왜소함에 대하여 옥개
가 방대하기 때문에 체소두대(體小頭大)의 감이 있고 미력함이 있다. 탑신을
소면벽(素面壁)으로 한 것은 남산리의 동탑과 같고, 다만 초층 남면에 일단 각
입(刻込)의 호형(戶形)을 마련하고 중앙에 대소 네 개의 병적(鋲跡)을 남기고
있다. 아마 금속제 수환(獸環)의 유(類)를 꽂은 흔적으로 생각되며, 호형의 양
측 벽에는 사랑할 만한 인왕입상(仁王立像)의 부조가 있음은 이색이라고 하겠
다.

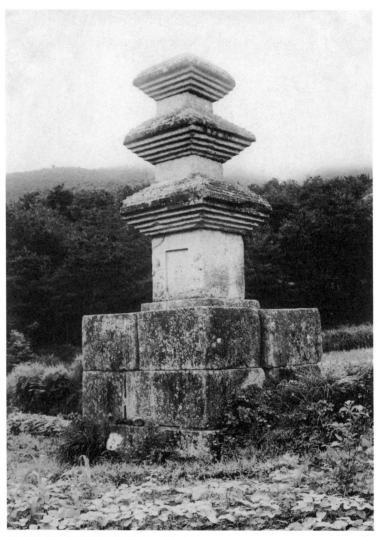

88. 경주 서악리(西岳里) 삼층석탑. 경북 경주.

옥개는 받침이 제이층까지 오단, 제삼층은 사단이며 처마는 비교적 두껍고 옥개 위의 단층은 초층 칠단, 제이·제삼은 육단으로 탑신에 비해 둔후감이 강하다. 탑신 총 높이 약 10.6척, 기단까지의 총 높이 약 십칠 척의 소탑이다. 사지도 탑과 같이 일암지(一庵址)라고 칭할 만한 소역(小域)이다.

34. 안동읍 동(東) 법흥동(法興洞) 칠층전탑
경상북도 안동군(安東郡) 안동읍(安東邑) 신세동(新世洞)

안동읍의 동쪽, 와부(瓦釜) 금탄(金灘)의 안두(岸頭)에서 큰 평야를 바라보며
오늘의 칠층전탑이 있다.(도판 89) 사명 미상이나 이명(里名)에 법흥동(法興
洞)의 구명(舊名)이 있다. 『동국여지승람』에 "法興寺在府東 법흥사는 부의 동쪽
에 있다"[14]의 구가 있음으로써, 후지시마(藤島) 박사는 법흥사의 유탑(遺塔)으
로 하고 있다. 그런데 『안동고여지도(安東古興地圖)』라는 것을 살펴보면 바로
현재 칠층탑의 소재 지점에 법흥사라는 것이 표시되었고, 『안동읍고지(安東
邑古誌)』〔『영가지(永嘉誌)』〕에도 '신세리 법흥사'의 구가 있다. 『영가지』는
조선조 선조(宣祖) 41년(1608)의 찬(撰)이므로, 당시까지도 사관(事觀)이 존
재했음을 알 수 있는데 창건 연시 기타에 대해서는 미상이다. 그 법흥이란 명
칭이라든지, 반도(半島) 유일의 대전탑(大塼塔)이라든가 상당한 명가람이었
던 듯하나 마침내 그 유래를 찾아볼 도리가 없다. 『동국여지승람』에는 박효수
(朴孝修)의 시 한 수를 들고 있다.

登臨怳似空中在	올라 보니 황홀하여 공중에 있는 듯해
十二峰巒相背對	열두 굽이 봉우리들 등지는 듯 마주한 듯
野雨濃他墨掃蹤	들비는 짙어져서 자취 모두 먹칠하고
湖晴細弄明粧態	호수 볕은 섬세해져 모습 밝게 단장하네.
遠村紅樹夕陽留	먼 마을에 단풍 든 숲 석양빛이 머물렀고
高嶠寒松秋霧退	높은 산엔 찬 소나무 가을 안개 물러가네.

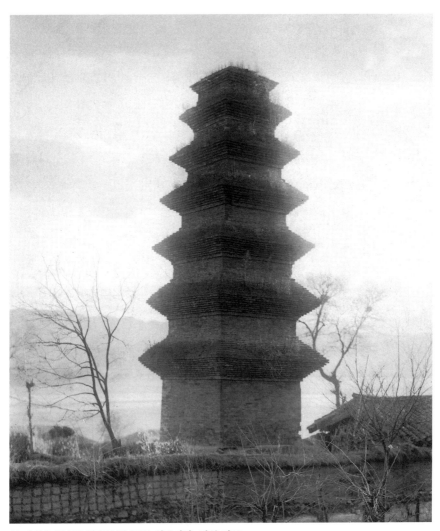

89. 안동읍 동(東) 법흥동(法興洞) 칠층전탑. 경북 안동.

輦下他年憶此樓　　뒷날에 대궐 아래 이 다락을 추억하며

一宵南夢何嫌再　　하룻밤에 남가일몽(南柯一夢) 두 번 꾼들 싫겠는가.

각설, 이 탑은 기단(基壇)의 파괴, 탑재(塔材)의 박락(剝落) 등이 심했던 것을 1916년에 개수하였으나, 기단부는 충분한 복원 개수를 이루지 못하고 귀복형(龜腹形)의 응회(凝灰) 공작(工作)을 하였기 때문에 매우 원상을 손상하였다. 원래는 석축(石築) 이층 기단이었던 듯하며, 지금 남면을 정면으로 하여 초층 탑신에 통하는 단계석(段階石)이 마련되어 하층 기단의 좌우에 각각 두 구씩의 부조(浮彫) 천부좌상석(天部坐像石)이 세워져 있다. 다른 삼면에는 계단은 없고, 하층 기단은 어느 것이나 천부부조 좌상석이 열지어 있고 칸칸에 탱주(撑柱)의 존재를 보이고 있다.

현재의 이 벽판석(壁板石)은 전체가 십팔석이 있고, 그 중 폭 2.8척인 것이 열넉 장, 약 3.2척인 것이 넉 장인데 3.2척 크기 넉 장만이 정면에 세워지고 나머지의 소폭(小幅) 열넉 장을 삼면에 배(配)하여 불통일한 형태를 갖게 하였다. 후지시마 박사의 복원적 추찰(推察)은, 다른 삼면은 각 면 여섯 개의 배석(配石)으로 보아 사석(四石) 분실로 보고 있다. 매우 수긍할 만한 고찰인 듯하나 현존 하층 기단의 높이와 거의 같은 높이를 가진 귀복형의 상단 보강부는 현상으로서는 형태를 이루지 못하였고, 역시 이층 기단 형식을 취하고 있었다고 한다면 이 부분에 있어서의 원상 여하도 고려하지 않으면 안 되며 배석(配石)의 수는 자연히 또 문제로 되지 않으면 안 된다. 조각은 성당풍(盛唐風)을 받아서 매우 강경(强勁)한 작(作)이지만, 천유여 년의 풍우에 시달린 결과 만환(漫漶)이 심하여 상(像)들의 성질을 밝힐 수 없음은 유감이다. 그 세부의 설명은 후지시마 박사의 글을 원용(援用)한다.

탑은 상하를 통하여 회흑색의 전(塼)으로써 적성(積成)하였다. 전의 크기는

장수(長手) 약 0.92척, 소구(小口) 약 0.46, 두께 약 0.2척이며, 쌓는 방식은 장수와 소구를 교호(交互)로 배열하였다. 초층 탑신의 크기는 남면 11.45, 남면에 석조 미(楣) 및 주(柱)가 있다.

개구(開口) 1.78척, 높이 3.23척의 입구를 마련하고 실내의 천장은 사벽(四壁)에서 점차 앞쪽으로 지송(持送)하여 끝에 1.58척 각(角)의 공(孔)을 만들기에 이르렀다. 이 공은 상하를 관통하는데 심주(心柱)는 이것을 통하여 상륜(相輪)에 이르렀을 것이다.

각설, 이 탑에서 볼 수 있는 외양은 정정(亭亭)하게 흘립(屹立)한 그 자태이며, 약간만 남아 있는 와즙(瓦葺)의 흔적은 없어도 가하다. 탑신 옥개출(屋蓋出)이 약간 포탄형 중팽(中膨)을 보이며 소면벽(素面壁)으로써 우뚝 서 있는 모습은 그 사위(四圍)와 경(景)과 서로 어울려 실로 당당한 감이 있다. 헌하(軒下) 옥개 받침의 초출(初出) 및 옥개 위 적송(積送)의 종류(終留)에 각 두 장으로써 일단의 구절(區切)을 보이고 있는 점, 탑신(塔身)과 옥개의 구별을 명료하게 한 점, 분황사탑(芬皇寺塔)·의성탑(義城塔)에서 볼 수 없었던 새로운 수법이며 석탑에서 볼 수 있었던 수법의 전입(轉入)이다. 이층의 석축 기단을 하였고, 또 기단 신부에 천부좌상을 배(配)함은 저 원원사(遠願寺)의 양탑 이래 신라 중기부터의 새로운 수법이었다. 각 탱주(撑柱)에도 엔타시스는 없다. 아마도 8세기 전반기에는 속할 수 있는 것 같다. 현재 총 높이 33.5라고 한다.

후지시마의 논문 「조선 경북 안동군 및 영주군의 신라시대 건축에 관하여(朝鮮慶北安東郡及び榮州郡に於ける新羅時代建築に就いて)」 『건축잡지(建築雜誌)』 제48집 제587호, 1934년 7월호.

35. 안동읍 남(南) 오층전탑

경상북도 안동군(安東郡) 안동읍(安東邑) 동부동(東部洞) 남부

이 탑(도판 90)의 소재 지점에는, 남쪽에 당간지주석이 있어 그 가람지였음을
깨닫게 한다. 앞서 말한『동국여지승람』『안동고여지도(安東古與地圖)』『영가
지(永嘉誌)』등에 법림사(法林寺)로 보이고 있는 것에 해당한다. 사전·유서
등은 미상이다.

이 탑도 1916년에 수리를 거치고 있는데 기단부(基壇部)의 복원은 이루어
지지 않았으며, 토석 혼효(混淆)의 반롱형(半壟形) 토단(土壇) 위에 지복석
(地覆石) 삼단이 놓이고 그 위에 오층전탑이 세워졌는데, 남면 초층 및 제삼층
에 감실(龕室)을 열고 제이층에는 화강석의 두세 상(像)을 고육조로 한 돌을
남면에 넣고, 서면에 작은 감실(龕室)을 마련하였다. 초층 남면의 감실은 좌우
상하 장방(長方) 각석(角石)으로써 감광(龕框)을 이루고 있는데, 아래의 돌은
두껍고〔厚〕그 전면에 두 구의 안상(眼象)을 새기고 있다. 옥개(屋蓋) 상면에
는 전부 기와를 놓고, 정상에는 연화(蓮花)를 새긴 복발형(覆鉢形)의 돌을 얹
었다. 옥개 받침의 조법(造法)은 저 법흥사지(法興寺址)의 칠층전탑과 같이
옥개 받침 처음에 전(塼) 두 장을 겹쳐서 벽면과의 구분을 보이고 있는데 이
수법은 제이층까지 행해지고 그 이상은 약(約)하고 있다. 그리하여 각층 옥개
받침은 밑에서부터 9·7·5·4·3으로 되어 있다. 옥개 위 각 탑신의 아래에
는, 와즙(瓦葺)의 외포(外包)에 접하여 일단의 전(塼)으로써 매듭을 짓고 있
다.

이 탑은 각 탑신의 수축이 매우 적은데 제오층에 이르러서 처음으로 갑자기

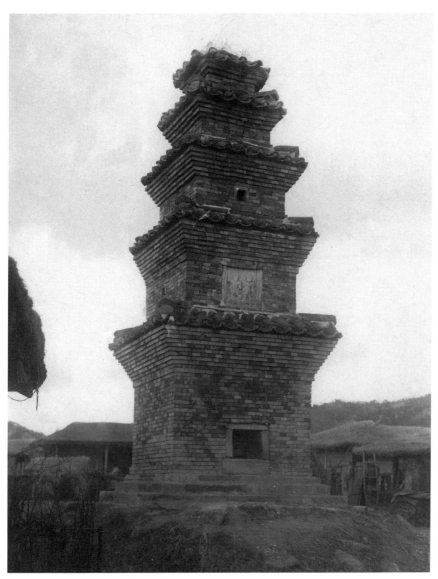

90. 안동읍 남(南) 오층전탑. 경북 안동.

축소되었으며 또 옥개 상면의 얇음에 대하여 아래의 받침이 높아 마치 별개의 단층 건축을 편의의 크기에 따라서 쌓아 올린 것 같은 감이 있다. 초층 남면의 폭 8.5척, 총 높이 이십육 척 오 촌.

36. 안동 일직면(一直面) 조탑동(造塔洞) 오층전탑

경상북도 안동군(安東郡) 일직면(一直面) 조탑동(造塔洞)
일명사지(逸名寺址)

안동에서 남쪽으로 삼십 리, 옛 일직현지(一直縣址)는 사천(斜川)의 계류 중
평포(平圃)의 북안(北岸)에 있고 촌락 중에 이 오층석탑을 남기고 있다.(도판
91) 어느 사지(寺址)인지 불명하다. 1917년 수리되었는데 이 탑은 초층 탑신
을 대소 여러 가지의 수성암(水成岩)으로써 구성하고 그 옥개(屋蓋)부터 이상
을 전축(塼築)으로 한 특수한 수법이다. 기단(基壇)도 일층 기단이었던 듯하
다. 매우 파괴되어 원상을 남기지 않았고, 초층 탑신 아래에 오단 적성(積成)
의 지복석(地覆石)을 놓고 있다. 남면에 감실(龕室)을 마련하여(폭 1.8척, 높
이 2.2, 깊이 2) 사복양(蛇腹樣)의 광액(框額)을 고출(刳出)하였고, 좌우 측면
석에는 박눌(朴訥)한 인왕입상(仁王立像)을 고조(高彫)하였다.

이 탑의 옥개 받침은 저 법흥사탑(法興寺塔)에서와 같이 옥개 받침 적출(積
出)의, 처음에는 두 장 전축(塼築)으로써 시작으로 삼고 있는데 이것도 초층
에 있어서뿐이고, 각 탑신(塔身) 아래에 이르는 옥개 정부(頂部)에서 이단 적
류(積留)의 형식은 생략되고 있다. 헌하(軒下) 옥개 받침은 하로부터 8(아홉
장째가 처마)·7·6·3. 옥개 상면에는 와(瓦)가 없고 올려다보아서만으로는
적송(積送)의 단수를 명확히 정하기 곤란하다. 이 탑은 벌써 부분 형식에 저
법림사탑(法林寺塔)을 다시 약(略)한 곳이 있다. 즉, 조성 순서가 늦은 것이리
라. 그러나 그 형태는 이 탑이 우수하면서, 초층 옥개만이 약간 커져 버렸다.
제오층의 탑신은 약간 크게 느껴진다. 아마 후세의 개수이니 이것으로써 원상

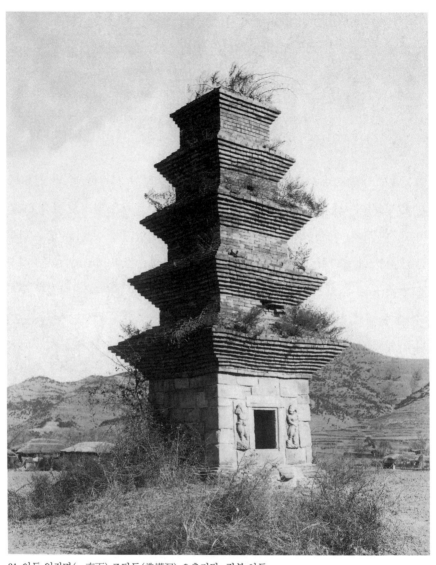

91. 안동 일직면(一直面) 조탑동(造塔洞) 오층전탑. 경북 안동.

여하를 추고할 수는 없을 것이다. 이 탑은 또 전(塼)의 어떤 것에는 유려한 당초문(唐草文)이 형압(型押) 부각되어 있다. 당초(當初)는 이 종류의 것으로써 표피는 덮어졌었다고도 생각된다. 총 높이 이십삼 척 오 촌.

37. 의성 관덕동(觀德洞) 삼층석탑

경상북도 의성군(義城郡) 단촌면(丹村面) 관덕동(觀德洞)
일명사지(逸名寺址)

관덕동은 의성읍에서 북방 약 이 리 반, 미천(眉川) 상류의 남쪽에 있는데 사칭(寺稱)은 전하지 않는다. 사지(寺址)에는 현 삼층탑 외에 석제 불단, 석불 좌상 등이 있다고 한다.

각설, 이 탑(도판 92)은 이층 기단에 삼층 탑신(塔身)이 실린 통식(通式)의 탑이나 부분적으로는 또 시대의 풍상(風尙)을 잘 보이고 있다. 즉 하층 기단은 지복(地覆)과 신부(身部)와 갑석(甲石)의 삼부(三部)로 이루어졌는데, 신부에 조출(造出)된 우주(隅柱) 및 중앙 탱주(撑柱) 일주의 형식은 신부 총 폭에 비하여 너무 넓고, 각 간벽(間壁)에는 비천(飛天)의 상을 횡장(橫長)하게 부출(浮出)하고 있으나 매우 볼품이 없다. 그리고 그 구성은 장방석(長方石) 넉 장의 엇물림식을 따랐을 것이다. 갑석은 넉 장 등분의 배합이고, 상면 조출은 온건하게 마련되어 있다. 위로 상단 신부를 받았는데 비교적 세고(細高)하며 넉 장의 엇물림식 조립으로서 일석마다 우주와 탱주 일주를 넣어 이간벽을 이루고 있으나, 탱주의 폭도 너무 넓다. 또 각 벽면에는 사보살(四菩薩) 입상과 사천왕(四天王) 입상을 교호로 부출하고 있으나 우아하면서도 섬약함을 면치 못하였다. 위로 또 갑석을 받으나 복연(複緣)은 매우 얕다. 상면은 약간 구배(勾配)를 이루고, 초층 탑신 받침에는 각(角)·호(弧)의 조출이 있다. 즉 이상 모두 말기적인 현상이다.

탑신·옥개 각 일석. 옥개 받침은 제삼층에서는 삼단, 이하 사단이며, 옥정

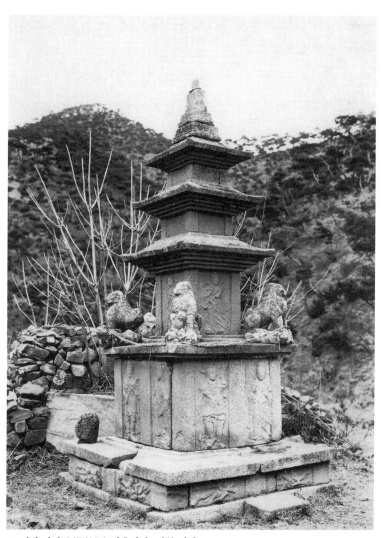

92. 의성 관덕동(觀德洞) 삼층석탑. 경북 의성.

(屋頂) 조출은 중단(重段)이면서 취약하다. 탑신이 섬고하며 옥개 또한 섬약, 균형을 얻지 못하여 미탑(美塔)이라 말하긴 어렵다. 삼층 옥정에 노반(露盤)을 역으로 하여 이단으로 쌓은 것은 후세의 착오일 것이다. 그 이상의 보석(補石)은 전연 뜻을 이루지 못하였다.

탑 앞의 일상석(一床石)은 배례석(拜禮石)일 것이다. 초층 탑신에는 다시 사보살 입상이 있어 조각은 미력하여 거의 만환(漫漶), 가상할 만한 작품은 아니다. 지금 상단 갑석의 네 모퉁이에 준거한 사자 좌상 사체(四體)를 놓았다. 암사자는 새끼사자를 포유(抱乳)하고 있다. 즉 기단에 있어서는 사보살과 사천왕을 교호로 하여 강약을 상화(相和)시켰으며, 자웅을 상배(相配)하여 음양을 충화(充和)시켰다. 그 고배(考配) 아마도 타에 유례 없는 것이라고 칭할 수 있을 것이다. 작품으로서는 신라 말대, 제10세기의 전반기에 두어야 될 것이다. 총 높이 약 십이 척, 기단 지름 약 오 척 육 촌.

38. 의성 빙산(氷山) 하(下) 일명사지(逸名寺址) 오층석탑

경상북도 의성군(義城郡) 춘산면(春山面)

빙계동[氷溪洞, 서원동(書院洞)] 사지(寺址)

이 탑(도판 93)의 소재지는 대평천(大坪川) 상류를 남쪽에 바라보며 빙산을
북으로 업은 산기슭 저지(低地)에 있다. 이 땅에는 오늘도 고찰 폐허를 남기고
있다. 즉 남북 약 사십 칸, 동서 약 이십 육칠 칸 크기의 대지(臺地)를 이루고,
북·동·남 삼방에는 석축의 흔적이 있는데 남방의 높이 약 십 척 내외이다.
탑은 이 대지 위에 있고 그 남방에 비각(碑閣)이 있어서, 비각 앞에 석상(石床)
하나가 있으나 이것은 원래 오층탑 앞의 석상이었을 것이다. 탑의 북방에 다
시 방(方) 십 삼사 칸 크기의 당지(堂地)가 있어 아마도 금당지였을 것이다.

그 북방에 옛 우물의 흔적[고정적(古井跡)]이 있고, 서방에는 묘소(廟所)
일각(一閣)이 있다. 당지의 남북에는 동서에 걸쳐 석단(石壇)의 갈석(葛石)이
괴몰되어 있음을 본다. 이 사지는 소전 미상이지만 아마도 빙산사지(氷山寺
址)인가. 『동국여지승람』 권25 「의성 불우」조에 "氷山寺在氷山 빙산사는 빙산에
있다"이라고 있고 또 "氷山院在縣南三十里 빙산원(氷山院)은 현 남쪽 삼십 리에 있
다"라고 있다. 고래로 풍혈(風穴)·수혈(水穴)이 있음으로써 이름 높다. 빙산
사의 전승은 불명하지만 고려 충렬왕조대에는 명찰로서 알려져 있었다. 즉
『삼국유사』 권3, 「탑상」 제4 '전후소장사리(前後所將舍利)'조에

又至庚午(元宗 11年, A.D. 1270年)出都之亂 顚沛之甚 過於壬辰(高宗 9年,
1232年) 十員殿監主禪師心鑑亡身佩持 獲免於賊難 達於大內 大賞甚功 移授名刹

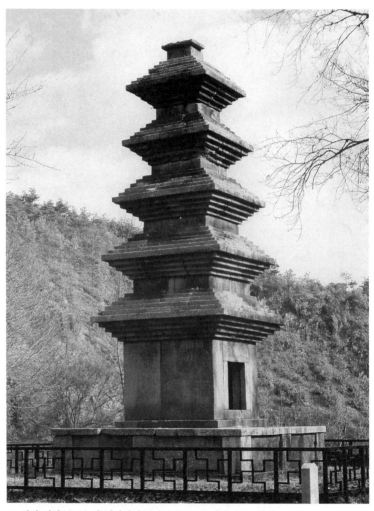

93. 의성 빙산(氷山) 하 일명사지(逸名寺址) 오층석탑. 경북 의성.

今住氷山寺 是亦親聞於彼(前祇林寺大禪師覺猷)

　또 경오년 서울을 탈출하던 난리는 임진년보다도 혼란이 심하여 시원전을 맡아보고 있던 중 심감(心鑑)이 일신의 위험을 돌아보지 않고 부처의 어금니를 몸에 지니고 나와 도적의 환난을 면하여 대궐까지 가져다 바치매, 왕은 그의 공로를 크게 표창하고 이름난 절로 옮겨 주었다. 지금은 그가 빙산사에 살고 있는바 이 이야기도 역시 그로부터 직접 들은 것이다.〔전 기림사 대선사 각유(覺猷)─저자〕[15]

　라고 있다. 즉 부근에 명찰 빙산사에 비정(比定)할 만한 호적지(好適地)가 없음에서 이와 같이 추정될 것이다. 이 탑은 의성 영니산(盈尼山) 아래의 오층탑을 모(模)한 것은 일견하여 알겠다. 단 규모가 약간 작고 부분적으로 생략된 곳도 있으며 조루의 공(功)도 조금 떨어진다. 즉 기단(基壇)의 지복(地覆) 폭 13.83척, 기단 총 높이 3.2척이며 탱주(撑柱)도 중앙에 일주가 있다. 탑신(塔身)의 축부(軸部)에도 우주(隅柱)가 없고 간주(間柱)가 없어 소면벽(素面壁)을 하고 있으나, 초층 탑신에 있어서만은 우주석을 다른 석재를 이용하여서 어렴풋이 간벽(間壁)과의 구별을 나타내고 우주의 뜻을 표시하고 있다. 단 하부의 폭 1.42, 상부의 폭 1.34척 즉 겨우 팔 푼의 차가 있다. 남면에 감실(龕室)을 마련하였지만 문액(門額)의 장식이 없고 네 개의 장방석(長方石)으로써 조립하였을 뿐이다. 감실의 크기는 너비 3.86척, 깊이 1.85척, 높이 약 오 척이다. 옥개의 적상단(積上段)은 육단이지만 옥개 받침은 사단이다.

　현금 노반(露盤)까지 남았으며 총 높이 약 이십칠 척이다. 탑 앞의 비각에 있는 석상(石床)은 일석으로 되어, 평면의 크기 3.03척에 1.46척, 높이 0.71척이다. 상면 중앙에 팔엽복예(八葉複蕊)의 연판(蓮瓣)을 양각하고 신부(身部)에는 전후에 두 구, 좌우 한 구에 안상을 각입하였는데 내부에는 궐수형(蕨手形)의 두출(斗出)을 보인다. 즉 고려조 안상(眼象)의 특색이다. 탑은 의성 영니산(盈尼山) 아래에 그것을 모하여 수호(秀好)하지만, 전체에 흐르는 둔후소

박의 감은 시대를 숨길 수 없다. 즉 저 배례석(拜禮石)과 함께 제10세기의 작
으로 생각된다. 아마도 9세기 이전으로 오르지 않을 것이다.

39. 선산 죽장사지(竹杖寺址) 오층석탑

경상북도 선산군(善山郡) 선산면(善山面) 죽장동(竹杖洞)

비봉산(飛鳳山) 죽장사지

『동국여지승람』권제29, 「선산 불우」조에 죽장사(竹杖寺)를 실은 점으로 본다면 조선조 개국 90년(성종 12년, 1481년)까지도 사관(寺觀)이 있었던 듯하나 전승(傳承) 불명이다. 같은 책에는 다시 죽장사 옆에 제단이 있어서 고려시대에 남극노인성(南極老人星)이 나타났음에서 매해 춘추(春秋)의 중기일(中氣日)에 향축(香祝)을 내려서 이를 제사지냈는데, 조선조에 들어서 폐하였다고 한 것을 보면 고려조에 있어서도 명찰에 속하였던 듯하다.

사지(寺址)는 몇 단인가. 고대(高臺)가 체락(遞落)하였고 현재의 오층탑은 불전지인가 생각되는 곳에서 일단(一段) 내려온 곳에 서 있다.(도판 94) 상층 기단(基壇)은 붕괴했지만, 이층 기단임을 볼 수 있다. 하단은 비교적 완존한데, 하단에는 탱주(撐柱) 이주가 있어서 우주(隅柱)와 함께 각 면의 신부(身部)를 삼간으로 구획하였다. 상단은 붕괴하였지만 이 탑을 모(模)하여 축소시킨 해평면(海平面) 낙산동(洛山洞)의 삼층탑 형식에서 미루어 상단 신부도 탱주 이주로써 신부를 삼간벽으로 나누었음을 생각게 한다. 하단 갑석은 별석으로서 사면구배(斜面勾配)는 높고 위에 이단의 단층형(段層形) 지대(地臺)가 있는데 그 상단의 각 모퉁이에는 원공(圓孔)이 있어서 상단 갑석(甲石)의 아래에도 이것과 상응하는 원공이 있다. 즉 네 모퉁이에 원통형의 별우주(別隅柱)가 섰던 것을 짐작게 하는 특수한 기단임을 생각게 한다.

상단 갑석에는 다시 이단의 지대석을 놓고서 초층 탑신(塔身)을 받았던 것

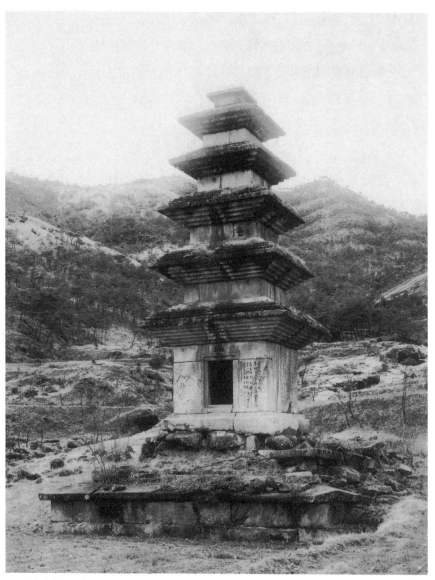

94. 죽장사지(竹杖寺址) 오층석탑. 경북 선산.

과 같은데, 그 형식은 사진에 잘 보인다. 기단 총 높이 약 구 척이었던 듯하다. 지복(地覆) 폭 약 이십이 척의 방대한 것이다. 탑신은 수석(數石)으로써 조합하였지만 규율이 없고, 초층 탑신은 전면에 감실(龕室)을 만들기 위하여 위의 한 장과 좌우 각 한 장으로써 하였고 문역(門閾)도 작은 별석으로써 하였다. 감실 입구에는 연(緣)을 마련하였는데, 그 형식은 일직면(一直面)의 전탑 형식과 비슷하다. 세로 3.52척, 가로 2.13척, 그 안의 공실(空室)은 크고 원래 불상을 안치하였을 것이지만 지금은 아무것도 없다.

옥개석(屋蓋石)은 처마와 옥개 받침을 합쳐서 전후 사석(四石)의 등분배치(等分配置)의 조합으로 하였고, 옥개 상면도 단층형 적성(積成)이지만 이것도 사석의 등분배치로서 계목(繼目)이 중앙에 보이는 점은 저 고선사탑(高仙寺塔)과 유사하다. 옥개 받침은 초층부터 6·5·4·3·3으로 수축에 규율이 있고 층층마다 박력이 있다. 노반(露盤)까지 있으나 각층 체감의 아름다움은 우작(優作)으로 잡아야 할 것이다. 목측(目測) 약 삼십칠 척 내외이다.(초층 탑신 폭 8.12, 높이 5.56) 옥개 처마 밑에 일조(一條)의 구조(溝彫)가 있어 저 갈항사(葛項寺)의 그것보다 원시적인 형태를 가졌다고 하겠는데, 만약 이 점에서 본다면 갈항사, 불국사 다보탑의 그것보다 선행할 것인가 생각된다. 소위 모전탑(模塼塔) 양식으로서 저 의성탑(義城塔)의 다음가는 연차의 대작이라 하겠다.

40. 선산 낙산동(洛山洞) 삼층석탑

경상북도 선산군(善山郡) 해평면(海平面) 낙산동[洛山洞, 대문동(大門洞)]
일명사지(逸名寺址)

이 탑의 소재지는 냉산(冷山)의 서쪽 기슭 중리동(中里洞) 태장천(笞杖川)의
남쪽에 있다. 고사원지(古寺院址)임은 그 유적에서 분명하지만 사명(寺名)·
전승(傳承)은 전혀 불명하다. 사지는 남면으로 터졌으나 동남으로 구릉이 다
가섰고 서북은 광활하며, 서쪽은 수정(數町)으로 낙동강에 임하는 가승(佳勝)
의 땅이다.

현재의 탑(도판 95)은 삼층탑으로서 노반(露盤)까지 남았고, 탑신의 형식
은 전혀 저 죽장사지(竹杖寺址) 오층탑을 모(模)하고 그보다 작음을 본다. 기
단(基壇)은 이층 기단으로서 상단 신부(身部)엔 탱주(撑柱) 이주, 하단 신부의
탱주 오주(五柱)임은 나원리탑(羅原里塔) 등의 기단에서와 유사하다. 그러나
각 단 갑석(甲石)에서 상부의 조출(造出)은 매우 기상이 약하고 위축된 것으
로서 탱주의 수는 고식(古式)을 남기면서 조루(彫鏤)의 공(功)은 약간 시대가
내려옴을 보인다. 탑신(塔身) 옥개(屋蓋)의 구성 형식은 죽장사지탑과 비슷하
나 옥개석은 수석(數石)을 불규율하게 조합하고 또 석질(石質)도 반문(斑文)
이 동일하지 않아 매우 혼잡감이 있다. 탑신은 기단에 응하여 방대하지만(중
대 폭 10.13척, 초층 탑신 폭 5.5척, 높이 4.05척, 상단 갑석 폭 12.5척, 하단 갑
석 폭 14.23척, 기단 총 높이 약 육 척) 옥개출(屋蓋出)도 크고 얇기 때문에 장
중하고 경쾌한 감이 있다. 만약에 그 옥개를 일단 목조 보형조(寶形造)로 하였
다면 효과에 있어서 저 감은사탑(感恩寺塔)에 유사한 곳이 있었을 것이다.

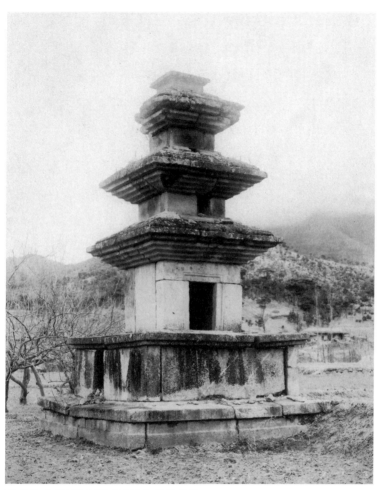

95. 선산 낙산동(洛山洞) 삼층석탑. 경북 선산.

옥개 받침은 초층·이층은 오단 받침이고 육단째가 처마가 되며, 제삼층은 사단 받침으로 오단째가 처마가 된다. 헌리(軒裏)에는 구각(溝刻)이 없고 초층 탑신 남면에는 감실(龕室)을 마련하고 있는데(세로 삼 척 오 촌, 가로 일 척 구 촌 사 푼) 하부에는 문역(門閾) '축방(蹴放)' 등이 없고, 그대로 상단의 지대석형 조출(造出)과 접하고 있다. 즉 죽장사탑을 모하여 일단의 간략화를 행하였고 기단에서는 아직 고식을 따르면서 시대의 하강도 보이고 있다. 안정 균형이 좋으며 볼 만한 작품이다.

41. 상주 화달리(化達里) 삼층석탑

경상북도 상주군(尙州郡) 사벌면(沙伐面) 화달리(化達里)
폐사지(廢寺址)

사벌면 화달리 진산(陳山) 남록(南麓)에 사벌오릉(沙伐五陵)이라 하는 것이
있다. 즉 상주(尙州)는 이 사벌(沙伐)의 고국(古國)으로서 첨해왕(沾解王) 때
〔통일 기원(紀元) 전 420-406년, 248-262년〕신라 소유로 귀(歸)하였다고 한
다.『여지승람』에는 읍 동쪽 일 리의 병풍산(屛風山) 아래에 사벌국 고성지(古
城址)가 있고〔병풍산은 북천(北川)의 남쪽에 있고 진산은 북천의 북쪽에 있어
서 방위를 달리하고 있다〕사벌왕릉(沙伐王陵)이 있다고 칭한다. 즉 금전(今
傳)과 상위(相違)하여서 어느 것이 옳은지 모르겠다. 그리하여 금전의 사벌왕
릉이라는 것의 서쪽 인근에는 삼층탑(도판 96)이 한 기 있는데 전칭(傳稱)은
밝히기 곤란하다.

　탑은 원래 이층 기단을 하였던 듯한데 하단의 지복부(地覆部)는 일실(逸失)
되어 단단(單壇)과 같이 되어 있다. 즉 한 변 길이 십삼 척 이 촌 크기의 지반석
(地盤石) 위에 변 길이 약 십일 척의 하단 갑석(甲石)만 남아 있고, 그 상면에
각(角)·호(弧) 양형(兩形)의 조출(造出)이 있다. 상단의 신부(身部)는 팔석
으로써 조립하였는데, 중간 일석은 좁고 중앙에 탱주(撐柱) 일주를 넣었으며,
네 모퉁이의 석(石)은 방대하고, 네 귀에 우주(隅柱)를 조출한 특수한 구성법
이다. 그리고 갑석은 신부보다 훨씬 넓어 양변에서 튀어나옴이 각 일 척이나
된다. 그리고 갑석에서 부연(副緣)은 내만곡선(內彎曲線)을 그려 얕게 새겨졌
으며 상면에는 약간의 구배(勾配)를 가졌는데 탑신 받침의 조출도 탑신 폭보

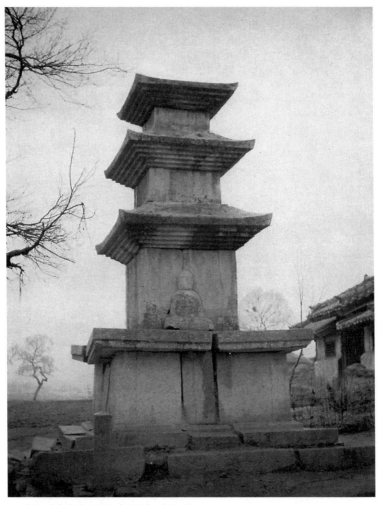

96. 상주 화달리(化達里) 삼층석탑. 경북 상주.

다 양단(兩壇)에서 칠 촌 이상의 차를 갖고 있다. 아마도 전연 특이한 갑석이라고 할 수 있을 것이다. 기단 갑석의 이같은 무의미한 광대함은 갑석으로서의 약력화(弱力化)를 보이고 있다.

그런데 이것과 대조적으로 초층 탑신(塔身)은 방대웅위(尨大雄偉)하여 폭 4.7척, 높이 4.18척, 즉 상단 신부 높이 3.15보다 약 일 척이나 높다. 그리하여 옥개(屋蓋) 받침의 강대함과 옥개의 웅건함은 실로 기단(基壇)과의 균형을 얻지 못하였다. 이같은 점에서 이 기단은 후세의 수보(修補)인가도 생각되지만 그렇게는 보이지 않아 결국 파단(破端)이 있는 작품이라 하지 않을 수 없으나 다만 탑신의 웅대완호(雄大完好)한 점은 버릴 수가 없다. 탑신만을 볼 때는 혹은 시대가 오래된 것으로도 되나 기단의 형식은 말대의 통식(通式)을 따랐으며, 옥개 정부(頂部)의 조출이 단층인 것도 말대의 약속이다. 총 높이 약 십구 척 일 촌 오 푼인데, 대략 제9세기의 후반기에 둘 수 있을 것인가 한다.

42. 문경 봉암사(鳳巖寺) 삼층석탑

경상북도 문경군(聞慶郡) 가은면(加恩面) 원북리(院北里)
희양산(曦陽山) 봉암사

희양산 봉암사는 신라 선문구산(禪門九山)의 하나. 개조(開祖)를 지증대사(智證大師)라 한다. 지선〔智詵, 지증대사의 자(字)—편자〕은 법랑(法朗)의 말손(末孫)으로서 사조(四祖) 쌍봉(雙峰)의 방계에 속한다. 헌덕왕 16년〔통기(統紀) 157년, 824년〕에 출생, 구 세에 아버지를 잃고 부석산(浮石山) 범체대덕(梵體大德)에 투(投)하여 취학(就學)하였다. 십칠 세로서 경의율사(瓊儀律師)에 수구(受具)하여 계람산(鷄藍山) 수석사(水石寺)에 있었다. 법랑의 현손(玄孫) 혜은선사(惠隱禪師)로부터 선도(禪道)를 받았다. 당시 경문왕이 사(使)를 보내 초청하였으나 고사하고 불취(不就)하니 그로부터 방명(芳名)이 세상에 나타났다. 사십일 세로서 현계산(賢溪山) 안락사(安樂寺)에 옮겼다.

헌덕왕대에 심충(沈忠)이란 자가 있어서 깊이 선(詵)의 덕에 귀(歸)하고 예족(禮足)하여 제자가 되어 희양산 중턱의 승지(勝地)에 선실(禪室)을 짓기를 〔構〕 걸(乞)하였다. 곧 가서 이를 보고 산형수세(山形水勢)의 기(奇)함을 사랑하여, 이곳에 당우(堂宇)를 건립하여 주(住)하였다. 헌강왕 7년 왕은 사(使)를 보내서 강계(疆界)를 정하고 방(榜)을 사(賜)하여 봉암사라 하였다. 상세는 최치원(崔致遠)이 찬한「지증대사적조탑비(智證大師寂照塔碑)」에 보인다.

당시의 당우(堂宇), 금일에 남아 있지 않으며 현재의 당우는 조선조의 개조(改造)이다. 그리고 그 서지(西地)에 구 가람지(伽藍址)가 있다. 중앙 금당지(金堂址)에는 당사의 주철불상(鑄鐵佛像)이 있어 파손이 심하나 우작(優作)이

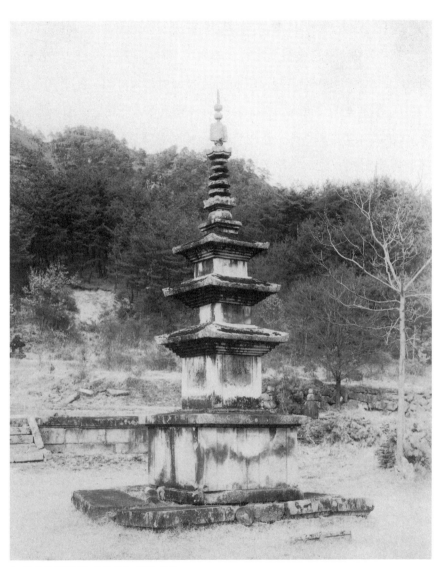

97. 봉암사(鳳巖寺) 삼층석탑. 경북 문경.

다. 지금 가소옥(假小屋)으로써 겨우 풍우를 면하였다. 다시 그 북쪽에 비각(碑閣)이 있으니 즉 지증대사의 비로서 이것 또한 우작이며, 비각의 동쪽 외곽에 묘탑(墓塔)이 있다. 이는 적조탑(寂照塔)으로서 묘탑 중의 걸작이다.

금당지 앞에 삼층탑이 있으니 즉 사진에 보는 바와 같다.(도판 97) 변 길이 약 십 척 칠 촌의 광대한 지반석(地盤石)같이 보이는 것이 있는데, 반저(盤底)에는 부연(副緣)의 조출(造出)이 있고 그 조출은 옮아서 내만곡선(內彎曲線)을 보인다. 신라탑으로서는 한 이색(異色)에 속한다. 그리고 그 아래에 다시 지반석 같은 것이 있으니 즉 위의 반석 같다고 한 것은 하층 기단(基壇)의 갑석(甲石)으로 생각된다. 이 위에 높이 약 사 촌 구 푼, 길이 약 오 척 오 촌 크기의 대석(臺石)이 있으니, 생각건대 하층 갑석 위에 만들어진 상단 신부(身部) 받침의 대석이다. 위에 높이 약 이 척 구 촌 삼 푼, 폭 오 척 육 촌 삼 푼 크기의 중대석이 있어 우주(隅柱) 이외에 탱주(撑柱) 일주의 조출이 있는 넉 장 판석의 조합이다. 상단 갑석은 부연이 얕고, 상면의 낙수 구배(勾配)는 높고, 초층 탑신을 받는 곳에는 각(角)·호(弧)·각(角) 모양의 조출이 있다. 즉 말기 현상의 새로운 수법이다. 위로 온건한 삼층 탑신(塔身)을 받았다. 탑신·옥개 각 일석으로서 탑신에 우주의 조출이 있음은 통식(通式)이다. 옥개는 받침 오단으로서 처마 안쪽에 가는 구각(溝刻)이 있고, 옥정(屋頂)에는 일단의 조출이 있다. 층층의 감축은 실로 우미하게 이루어졌다.

그리고 이 탑파에서 칭(稱)할 것은 노반(露盤) 이상 상륜부(相輪部)의 완존이다. 노반은 소면벽(素面壁)으로서 갑석 이단 조출이며, 위에 편구상의 복발(覆鉢)이 있어서 선의 결뉴(結紐)가 중앙에 있고 결화(結花)는 사방에 새겨졌다. 위에 이단 받침의 소면벽으로 된 앙화(仰花)가 있다. 앙화는 연판(蓮瓣) 팔엽, 엽 내에 소화(小花)가 있다. 철간(鐵竿)에 꽂혀서 상륜, 찰주석(擦柱石) 교호(交互) 오단으로 뚫리고, 위에 팔화가 위로 솟은 보개(寶蓋)가 있어서 사출(四出)한 수연(水煙)을 받았으며 용차(龍車)·보주(寶柱)는 차례차례로 있

다. 구조 단순한 것 같고 상자(相資)하여 호묘(好妙)하다. 아마도 반도(半島) 석탑 중 또 우작이라고 할 것이다. 총 높이 이 척 팔 촌, 탑 앞에 예배석(禮拜 石)이 있다. 정면에 두 구, 측면 한 구의 안상(眼象)이 있다. 신라통일 기원(紀 元) 200년 후의 작품으로서 헌강왕대의 것이리라. 즉 9세기 후반기이다.

43. 문경 봉암사(鳳巖寺) 지증국사적조지탑(智證國師寂照之塔)
경상북도 문경군(聞慶郡) 가은면(加恩面) 원북리(院北里) 봉암사

지증국사는 속성(俗姓) 김씨로서 자는 지선(智詵), 도헌(道憲)이라 호(號)한다. 왕도(王都) 사람으로서 헌덕왕 16년(824)에 출생하였다. 그 몸은 인여(仞餘), 그 얼굴은 척(尺)에 이르고 용모 괴안(魁岸), 어언(語言) 웅량(雄亮). 구세에 아버지를 여의고, 부석산(浮石山)의 범체대덕(梵體大德)에 투(投)하여 취학하였다. 십칠 세에 경의율사(瓊儀律師)에 수구(受具), 지율청고(持律淸苦). 증서(繒絮)를 입지 않고 달리(韃履)를 신지 않았으며 계람산(鷄藍山) 수석사(水石寺)에 거하여 연습을 게을리 하지 않고 혜은선사(惠隱禪師)에서 선도(禪道)를 받았다. 때에 경문왕이 사(使)를 보내어 초(招)함에 선(詵) 고사하여 불기(不起)하니 그로부터 방명유세(芳名流世)하였다.

사십일 세에 현계산(賢溪山) 안락사(安樂寺)에 이거(移居)하였다. 헌강왕대에 심충(沈忠)이란 자가 있어, 깊이 선의 덕에 귀(歸)하여 족(足)을 예(禮)하여 제자가 되어 희양산(曦陽山) 중턱의 승지(勝地)에 취하여 선실(禪室)을 지을[構] 것을 걸(乞)하였다. 내왕관지(迺往觀之)하고 산형수세의 기이함을 사랑하여 이곳에 당우(堂宇)를 세워 거주하였다. 헌강왕 7년(881) 왕사(王使)를 보내어 강계(疆界)를 정하고 방(榜)을 사하여 봉암사라 하였다. 사(師)의 교화(教化) 즉 이곳에 정하여졌다. 사의 풍모(風毛)를 얻은 자 양부(楊孚)·성견(性蠲)·계휘(繼徽) 등이 있어 즉 선문구산(禪門九山)의 하나인 희양산파(曦陽山派)를 이루었다. 헌강왕 8년(882) 수(壽) 오십구로서 입적하니 부도(浮屠)는 즉 당시의 작일 것이다.[단 비는 이때 만들어져야 할 것이나 이루어

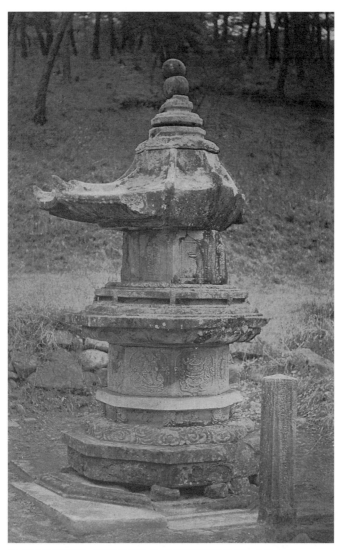

98. 봉암사(鳳巖寺) 지증국사적조지탑(智證國師寂照之塔). 경북 문경.

지지 못하였고 경명왕(景明王) 8년(924)에 건립되었을 것이다〕

　이 부도(도판 98)는 최하부의 크기가 2.28미터, 전체 높이 3.412미터에 이르는 거괴(巨魁)한 것으로서, 상하를 통하여 충전(充塡)된 장식의 풍부함과 정미(精美)를 극(極)한 것은 정말로 신라 도미(掉尾)의 고려작의 하나로 보아야 할 것이다. 하부부터 대석(臺石), 기단(基壇) 하부, 동(同) 신부(身部), 동(同) 상부, 탑신(塔身), 옥개(屋蓋), 상륜(相輪)으로 나누어졌고, 그 각 부는 다시 아래 기록과 같이 복잡하게 나누어져서 그 의장(意匠)은 참으로 단닐(端昵)할 수 없을 만하다.

　대석은 방형반(方形盤)으로 하였고, 기대(基臺) 이상은 모두 평면 팔각형을 이루고 있다. 기대는 먼저 기석(基石) 위의 삼단 조출(造出) 위에 입벽(立壁)이 있고 각 면에 안상(眼象)을 새기고 안에 웅심(雄深)한 사자를 양각하였다. 위에 갑석(甲石)이 있고 그 위에 복련상(伏蓮狀)의 부분이 있어 운문(雲文)을 고육조(高肉彫)로 돌렸다. 그 위에 낮은 제이의 입벽(立壁)이 있어 우각(隅角)에 편개원주(片蓋圓柱)를 세우고 이곳에 운문(雲文)을 양각하고 중간부에 쌍익(雙翼)을 편 가릉빈가(伽陵頻伽)를 정려(精麗)하게 양각하였다. 가릉빈가는 조선에 있어서는 드물게 보는 바이다.

　기단 신부는 각 면 좌우에 일종의 운문형의 주(柱)를 각출(刻出)하고 안에 당초(唐草)를 첨(添)한 연엽(蓮葉) 위에 탁(卓)을 놓고, 연좌(蓮座)를 깐 사리합 위에 팔각개(八角蓋)를 씌우고 보산(寶傘)·보주(寶珠)·영락(瓔珞) 등으로써 화려하게 의식(儀飾)한 상태를 양각하였고, 다른 칠면에는 혹은 연엽에 무릎을 꿇고 사리공양을 하며, 혹은 비파를 탄(彈)하는 천녀(天女)를 양각하여 조각이 더욱 정치(精緻)를 극하였다. 이로부터 기단 상부로 되어서, 우선 십육판 앙련(仰蓮)을 크게 열고 판(瓣) 위에 복잡한 보상화(寶相花)를 양각하고 위에 평반(平盤)을 놓아 한번 구분을 짓고, 위쪽에 단상(段狀) 조출을 사이에 두고 구란(勾欄)을 새겼다. 그 친주(親柱)는 간소한 단원주형(短圓柱形)으

로 하여 가목(架木)을 놓고, 가목 아래를 깊이 고입(刳込)하여 곡면으로 하였다. 그리고 난간 위쪽에는 삼십이판의 복련좌(複蓮座)를 깔고 위에 탑신을 안치하였다.

탑신은 우주형 지누키(地貫)·가시라누키(頭貫)를 파고 전후좌우 사면에 호형(戶形)을 달고 안에 못〔錠〕과 문고리〔扉環〕를 각출하였으며, 그 중간의 사면에는 연좌(蓮座) 위에 선 사천왕(四天王)을 양각하였다. 다음에 옥개는 우선 처마 밑에 곡면을 이룬 받침좌를 만들고, 이곳에 삼단의 파문(波文)을 매우 얕게 새기고 그곳부터 이중 추(榱)를 지출하였다. 추(榱) 수는 한 면당 열다섯 본(本). 지추(地榱)·비첨(飛檐) 모두 단각면(斷角面)을 하였다. 우목(隅木)도 새기고, 대체로 처마는 매우 반곡(反曲)되었으며, 옥개면의 곡률은 심하며 상부는 직립에 가까움에도 불구하고 처마에 가까운 부분은 거의 수평을 이루었다. 와즙(瓦葺)의 모양은 나타내지 않았으나 우동(隅棟)은 명료하게 새기고, 선단(先端)을 큰 반화(反花)로 장식하였다. 옥정(屋頂)에는 십육연화좌(十六蓮華座)를 관(冠)하고 상방에 노반형(露盤形)·앙화형(仰花形)·복발형(覆鉢形)을 새기고 다시 일륜(一輪)을 찰주(擦柱)에 새겨서 끝내었다. 그 상방(上方)은 이미 잃어버려 이것을 밝힐 수 없다. 현재 옥개는 약 삼분의 일 정도의 부분이 절단되어 하방에 전락(顚落)되었다.

이상과 같이 복잡한 의장(意匠)을 보이고 있으나, 총체적으로 이것을 잘 추려서 수려하고 비례 좋은 외형을 보이며, 조각 또한 정미(精美)하여서 이미 어느 부분은 고려 때의 특징을 띠고, 어떤 부분은 매우 벽(癖)이 많은 조법(彫法)으로 되었으나 대체로 모든 기교를 다한 부도(浮屠)로서 신라 부도 중의 우수한 것의 하나로 보아야 될 것이다.

그리고 비는 기석의 폭 2.515미터, 길이 2.95미터, 귀갑은 비교적 얕고 거북〔龜〕의 상모(相貌)가 환상적임은 모두 시대를 말함에 족하며, 귀갑문 각 구에는 사화형(四花形)을 넣고 비수대(碑受臺)는 기단형으로 하여서 운문의 좌

(座)를 깔고 단 옆에는 불상〔안상에 천인(天人)〕을 새기고 위에 연판을 주잡(周匝)한 조출을 겹쳐서 비신(碑身)을 세웠다. 비신은 높이 2.73미터, 폭 1.64미터, 두께 23센티미터, 이수(螭首)는 낮은 삼단 받침을 갖추어 번욕(繁縟)할 조법으로 구름 속에서 두 마리 용이 구슬을 놓고 다투는〔운중쌍룡쟁주(雲中雙龍爭珠)〕상(狀)을 새겼다. 전체 높이 약 4.73미터. 신라 말기의 대표작으로 또 이 시대의 걸작이라고 칭할 만하다.

44. 문경 봉암사(鳳巖寺) 정진대사원오지탑(靜眞大師圓悟之塔)

정진대사(靜眞大師), 속성은 왕씨(王氏)로서 자는 긍양(兢讓)이다. 헌강왕 4
년(878) 공주(公州)에서 태어나, 어려서 남혈원(南穴院) 여해선사(如解禪師)
에 투(投)하여 출가하고, 효공왕(孝恭王) 원년(897) 계룡산(鷄龍山) 보원사
(普願寺)에서 수계(受戒), 이후 서혈원(西穴院) 양부〔楊孚, 지선(智詵)의 후
사〕를 알(謁)하여 직지(直指)의 지(旨)를 묻고, 효공왕 4년 서도(西渡)하고 경
애왕 원년(924) 귀국하여 전주(全州) 선안현(善安縣)의 포구에 달(達)하였다.
중청(衆請)에 의하여 강(진)주〔康(晋)州〕 백엄사(伯嚴寺)에 주(住)하였다. 경
애왕이 그의 덕을 찬하여 호(號)하니 봉종대사(奉宗大師)라고 하였다.

이후 신라 말년, 여(麗) 태조 18년(935) 희양산록(曦陽山麓)에 이르러 봉암
(鳳巖)에 주하여 선실(禪室)을 영구(營構)하여 그로써 학도(學徒)를 유계(誘
啓)하고 사도(祀道)를 회홍(恢弘)하였다. 고려 태조 양(讓)을 초(招)하여 총
우(寵遇) 심히 두터웠다. 정종(定宗)이 입(立)함에 이르러 양은 그를 위하여
설법하였다. 왕은 마납가사(磨衲袈裟) 한 영(領) 및 신사(新寫)의 화엄경 여덟
질을 증(贈)하였다. 광종 원년(950), 또 왕의 초청을 따라 입경(入京)하여 사
나선원(舍那禪院)에 거주하였다. 존호(尊號)를 가(加)하여 증공대사(證空大
師)라 하였다. 양은 경(京)에 유(留)하기를 이 년, 광종 4년 고산(故山)에 돌아
가 광종 7년(956) 입적하니 향년 칠십구, 광종 시(諡)하여 정진대사라 하였다.
상족(上足)에 형초선사(逈超禪師)가 있어 기법(其法)을 전하였다.

이 탑(도판 99)은 광종 7년부터, 탑비가 세워진 광종 16년까지에 만들어진
것으로 보아야 할 것이다. 최하부의 크기는 약 2.9미터, 전고(全高) 약 5미터에

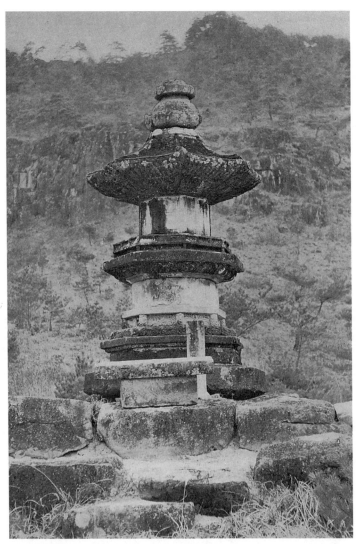

99. 봉암사(鳳巖寺) 정진대사원오지탑(靜眞大師圓悟之塔). 경북 문경.

가깝고, 저 지증대사(智證大師) 부도보다 훨씬 크나 부도의 형식으로부터 세부의 장식에 이르기까지 지증대사 부도를 모범으로 삼고, 더욱이 그에 미급(未及)하기를 수등(數等)인 것은 마치 각 부도에 대한 비(碑)와 같은 관계이다. 기석(基石)은 평면 방형이고 수재(數材)로 되었으나 산란이동(散亂移動)하고 있다. 대석(臺石) 이상 앙화(仰花)까지 각 부의 평면은 팔각이다. 기단 지복(地覆) 위의 입벽(立壁)에는 안상(眼象)을 새기고, 그 안에 중심식(中心飾)으로서 삼화형(三花形)을 넣었다. 상방(上方)의 복련형(伏蓮形) 조출(造出)과 원주(圓柱)에 운문(雲文)을 넣은 것은 전례와 같지만 주간(柱間)에는 가릉빈가(伽陵頻伽)를 대신하여 또 운문쌍룡(雲文雙龍)을 새겼다. 신부(身部)에 운형(雲形) 주(柱)를 새기는 것은 또한 전례와 같으나, 다시 상하에 운형을 돌렸는데 총괄적으로 힘없고 중간의 사리합(舍利盒) 기타의 부조(浮彫) 또한 같은 결점(缺點)이 있다. 상방의 구란형(勾欄形)은 극히 사실적(寫實的)으로 새기고 지복 · 평형(平桁) · 가목(架木) · 두속(斗束) · 이속(栭束)을 구비하는 탑신 상방의 옥개 받침이 삼출(三出)의 단형(段形)임은 전례와 다르다. 이헌(二軒) 모두 우동(隅棟)을 조출(彫出)함은 전례와 같으나, 반화(反花)를 결(缺)하고 있다. 옥상(屋上)에는 복련(伏蓮)을 관(冠)하였는데 풍려(豊麗)하나 매우 힘을 잃었고, 앙화(仰花)는 크게 벌려 그 안에 노반(露盤)을 놓았으며 그 위에 일륜이 있는데 윤(輪)의 아랫면에는 연화(蓮花)를 새겼고 그의 상방은 일실하였다.

이상과 같이 이 부도는 능히 지증대사 부도를 모하였으되 공연히 고초(高峭)하게 되고, 옥개는 후비(厚肥)에 지나쳐 모두에 비후(肥厚)의 감이 있어서 힘이 흠하였으며, 세부 문양은 다만 약속적이어서 정신을 핍(乏)하고 도저히 전례와 같은 시기로 논할 수는 없는 것이다. 그러나 이 부도만을 들어 고려시대 초기의 각 부도와 비교한다면 혹은 이것 또한 우작(優作)의 하나라고 할 것이다. 그리고 석비도 지증대사비를 모범으로 한 것은 이수(螭首) · 귀부(龜趺)

의 각 부를 비교하면 상사(相似)한 점이 많은 것이 명료하며, 또 크기도 귀부 기대는 2.515×2.95미터, 비신고(碑身高) 2.73미터, 전고(全高) 4.73미터와 같이 현저히 비슷하다. 다만 귀부의 키가 더욱 저하되고 비신(1.64미터)은 폭을 증가하였기 때문에 비수대(碑受臺) 또한 현저히 장대한 것이 되어 버린 상위점(相違點)이 있다. 귀수(龜首)는 전자를 모하였다고는 하지만 작(作)이 매우 떨어지고 또 마멸 때문에 더욱 그 품을 잃고, 지지(肢指)·귀갑문(龜甲文) 등 현저히 형식적이며 또 천박하여 총체로 힘을 잃어 겨우 사오십 년간에 이렇게 도 기술이 저하하였던가 놀랄 뿐이다.

浮圖有碑 自唐已然 其師必大顯於世 其徒亦大盛於時者之所爲也(龍門寺 正智國師碑銘『朝佛』上, 三六四)

승려에 대해 비를 세운 것은 당나라 시대부터 이미 그러하였다. 그 스승이 반드시 두드러지게 훌륭하고 그 제자 또한 당대에 대성한 자라야 할 수 있는 바였다. (용문사 정지국사 비명『조불』상, 364)

45. 예천 백전동(栢田洞) 폐사지 삼층탑

경상북도 예천군(醴泉郡) 예천면(醴泉面) 백전동(栢田洞) 폐사지(廢寺址)

예천읍, 동교(東郊) 한천(漢川)의 서쪽 제방 아래에 한 사지(寺址)가 있으나 사명·내력 등 미상하다. 현재 삼층탑 한 기와 석조불 한 좌가 있어 나대(羅代)의 일탑식 소가람지임을 알아볼 수 있다.

이 탑(도판 100)은 이층 기단이나, 하단 신부(身部)가 매우 파손되었다. 그러나 양 우주(隅柱)에, 중앙 탱주(撑柱) 일주를 조출(造出)한 것임을 알 수 있다. 갑석(甲石)은 두께 육 촌 삼 푼, 폭 5.58척의 두꺼운 각석(角石)으로서 그 위에 일단의 각형(角形) 조출이 있음은 저 안동 옥동탑(玉洞塔)에서의 하단 갑석의 형식에 유(類)한다. 상단 신부(身部)는 우주를 양 모퉁이에 조출한 판석(板石) 두 장과 벽판석(壁板石) 두 장으로 되어서 각 면에 사천왕(四天王) 입상을 부각하였으나 만환(漫漶)하여 판명되지 않으며 작품도 치졸하다. 상단 갑석의 작(作)도 또 저 안동 옥동탑에 유(類)하며 약간 온건하다. 탑신의 작(作)도 온후하고 침착하며 균형이 알맞게 되어 있다. 옥개(屋蓋) 받침은 이 층까지 오단, 삼층에서 삼단으로 되어 있으므로 이 부분만이 광활하여 전체와의 균형을 얻지 못하였다. 노반(露盤) 이상 흠손(欠損)하여 지금 보주(寶珠) 일석을 올렸으나 후보(後補)이다. 총고(總高) 약 십일 척 오 촌. 10세기 전반기의 작품인가 생각된다.

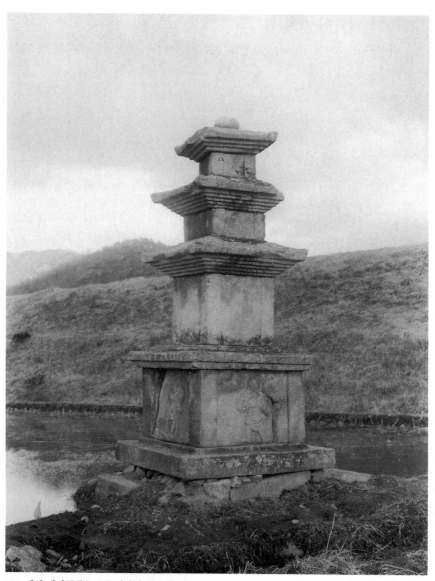

100. 예천 백전동(栢田洞) 폐사지 삼층탑. 경북 예천.

46. 예천 개심사지(開心寺址) 오층석탑

경상북도 예천군(醴泉郡) 예천면(醴泉面) 남본동(南本洞) 개심사지

예천읍 동교(東郊) 한천(漢川)을 넘어 수전(水田) 가운데에 한 탑이 있다.(도판 101) 고려시대의 대표적인 석탑으로서 일찍부터 알려졌다. 그런데 이 탑은 이층 기단(基壇) 위에 오층 탑신을 얹은 형식이나, 각 부에 시대의 특색이 보인다. 먼저 하층 기단은 거의 괴몰되었지만 지복(地覆) · 신부(身部) · 갑석(甲石)의 삼단으로 됨은 재래의 양식과 같으나 신부에는 각 면 세 구의 안상(眼象)을 넣어 십이지신(十二支神)의 좌상을 부조하였다. 수수인신(獸首人身)의 자태로 법의(法衣)를 걸친 결거(結踞)의 상이고 가슴 앞에서 합장을 하고 있다. 북방 우단(右端)부터, 자상(子像)에서 시작하여 축(丑) · 진(辰) · 미(未) · 술(戌)이 각 면 중앙에 있다.

갑석은 상면에 약간 구배(勾配)가 있고 네 모퉁이에는 사강(斜降)의 능선을 만들었는데, 그것은 마치 옥개(屋蓋)의 우강동(隅降棟)의 능각(稜角)의 뜻과 통한다. 상단 신부를 받는 곳에 호선(弧線)을 조출(造出)하였는데 매우 저소(低小)하지만 상단의 무게를 온화하게 받고 있다. 상단 신부의 구성은 큰 반석(盤石) 넉 장으로써 하였는데, 전후 양측석에는 양 우주(隅柱)와 중앙 탱주(撑柱) 일주의 삼주를 조출하고 있으나, 소측석(小側石)에는 중앙에 탱주 일주만을 조출하였다. 그리고 간벽(間壁)에는 팔부(八部) 입상을 부조하였는데 이 탑에서는 매우 도상적인 것이 되어 있음은 십이지상과 동일하다. 갑석은 단연(單緣)으로서 두껍고 넓으며, 그 위의 탑신(塔身) 받침은 연화방좌(蓮花方座)의 별석 조성으로써 하였다. 복예단판(複蕊單瓣)을 각 면 십일엽씩 앙조(仰

彫)하고 자판(子瓣)을 그 사이에 넣었다. 탑신은 각 일석이지만 우주의 조출
이 넓고 두꺼우며 서면(西面) 중앙에는 건약(鍵鑰)을 나타내고 그 양측에는
이왕(二王) 입상을 부조하였는데 이것 또한 도상적인 편평(扁平)한 것이다.

이상 오층까지의 탑신은 잘 감축되었으며 옥개는 일석으로서 각층 사단의
옥개 받침은 얕으나 규격이 청명한데, 이에 대하여 처마는 두껍고 전각(轉角)
의 양측면에는 영탁(鈴鐸)을 드리웠던 정혈(釘穴)이 남아 있다. 처마 밑에는
구각(溝刻)이 넓고 명확하게 만들어져 있다. 옥정(屋頂)의 탑신 받침의 조출
은 거의 안 보인다. 오층 옥정 위에는 노반(露盤)·복발(覆鉢)이 있으나 일석
같고, 노반은 단연갑(單緣甲)인 신부(身部)에 안상(眼象)을 넣은 것이 특이한
것이라고 하겠다. 복발은 편구상인데 중앙에 복선의 결뉴(結紐)와 사방에 결
화(結花)를 나타내었다. 총고(總高) 십사 척 삼 촌, 기경(基徑) 지름 칠 척 일
촌, 상층 기단 신부에 다음과 같은 명각(銘刻)이 있다.

上元甲子四十七 統和二十七 庚戌年二月一日 正骨開心寺到 石析三月三日 光軍
四十六隊 車十八 牛一千 以十間入矣 僧俗娘合一萬人了入 彌勒香徒 上社神順廉長
司正順 行典福宣金由工達孝順 位剛香徒德貞嵒等卅六人 椎香徒上秤京成 仙郎(光
叶金叶)阿志 大舍香式金哀 位奉楊寸等(能廉)四十人(隊正邦祐) 其豆昕京 位剛侃
平(矢典)次衣等五十人

상원 갑자 47년 후인 통화 27년 경술년 2월 1일에 정골(正骨)이 개심사에 이르렀고, 돌을
쪼갠 3월 3일에 광군(光軍) 사십육대, 수레 열여덟, 소 일천 마리와 열 칸이 들어갔다. 승려
·속인·선랑 모두 일만 인이었다. 미륵향도(彌勒香徒)에서는 상칭(上秤)에 신렴장(神廉
長), 장사(長司)에 정순(正順), 행전(行典)에 복선(福宣)·김유(金由)·공달(工達)·효순
(孝順), 위강(位剛)에 향덕(香德)·정암(貞嵒) 등 서른여섯 명, 추향도(椎香徒)에서는 상칭
(上秤)에 경성(京成), 선랑(仙郎)에〔광습(光叶)·금습(金叶)〕아지(阿志), 대사(大舍)에
향식(香式)·김애(金哀)·위봉(位奉)·양촌(楊寸) 등〔능렴(能廉)〕마흔 명〔대정(隊正) 방
우(邦祐)〕기두(其豆)·혼경(昕京), 위강(位剛)에 간평(侃平)·〔의전(矢典)〕·차의(次衣)

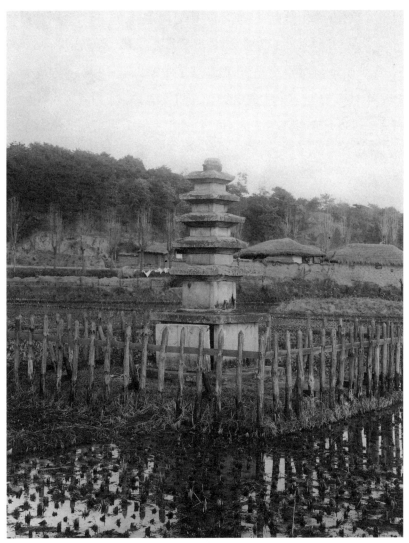

101. 개심사지(開心寺址) 오층석탑. 경북 예천.

등쉰 명.

아마도 한려(漢麗) 혼용의 표현으로 석독(釋讀)이 용이하지 않아 언어학자의 명해(名解)를 기다릴 수밖에 없다. 요컨대 통화(統和) 27년 경술년, 즉 고려 현종 원년(고려 개국 93년, 1010년) 개심사에서 수탑(樹塔)한 사실을 적은 것으로서 실로 김천 갈항사(葛項寺)의 탑명(塔銘) 이래 재차 보이기 시작한 탑명으로서 귀중한 자료라고 하겠다. 11세기 초두의 우작(優作)으로서 가상(可賞)할 만한 것이라 하겠다.

47. 달성 동화사(桐華寺) 금당암(金堂庵) 동서 삼층탑

경상북도 달성군(達城郡) 공산면(公山面) 팔공산(八公山) 동화사 경내

사전(寺傳)에 의하면, 동화사는 신라 소지왕(炤知王) 15년(493) 계유세에 극달화상(極達和尙)이 창건하였다고 한다. 실로 신라 불법(佛法)의 공인 세대보다 올라가기 삼십오 년이다. 그리고 말하기를 혜공왕 7년 임자〔신라통일 기원(紀元) 105년, 771년〕에 심지왕사(心地王師)가 동화사라 개호(改號)하였다고. 아마도 당대에 창건되었을 것이다. 혹은 또 말하기를 심지(心地)는 헌덕왕(憲德王)의 아들로서 공산〔公山, 중악(中岳)〕에 우지(寓止)하였는데 속리산의 영심(永深)이 진표(眞表)의 불골간자(佛骨簡子)를 전하여 법회를 마련함을 듣고 가서 예참(禮懺)하기를 칠 일, 석파(席罷)하여 환산(還山)함에 지장보살의 문위(問慰)가 있었고, 도중 두 간자(簡子, 제팔 · 제구)를 얻어 지(地)를 복(卜)하여 당(堂)을 마련하고 성간자(聖簡子)를 안치하였는데 때는 흥덕왕(興德王) 7년(832)이라고. 생각건대 창건 연시 불명이라 하겠다.

오늘 금당암(金堂庵) 극락전의 동서에 삼층탑 쌍기(도판 102, 103)가 있어 불전과 동일 횡선(橫線)에 있음은, 전정(前庭)이 협애(陜隘)함에 따르는 특수한 배치법이라고 할 것이다. 지금 서탑을 보건대 이층 기단(基壇)이지만 원래 삼층 기단이었던 듯 생각된다. 즉 잡석으로 모은 탑구(塔區, 한 변 길이 약 이십이 척) 위에 기단 갑석(甲石)이 파손된 것이 있어서 일반 이층 기단에서의 하단 갑석의 형식을 하였다. 그리고 높이 일 척 삼 푼, 폭 15.985 척 크기의 지반석(地盤石) 위에 이층 기단이 있어서 상하 모두 우주(隅柱) 및 중앙 탱주(撑柱) 일주를 조출(造出)하고 있다. 탑신(塔身) · 옥개(屋蓋) 각 일석으로서, 탑

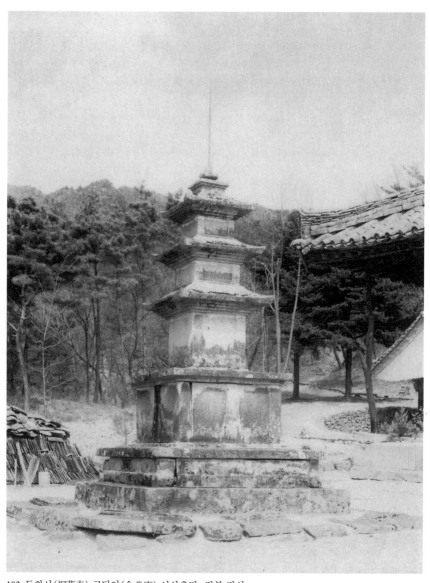

102. 동화사(桐華寺) 금당암(金堂庵) 서삼층탑. 경북 달성.

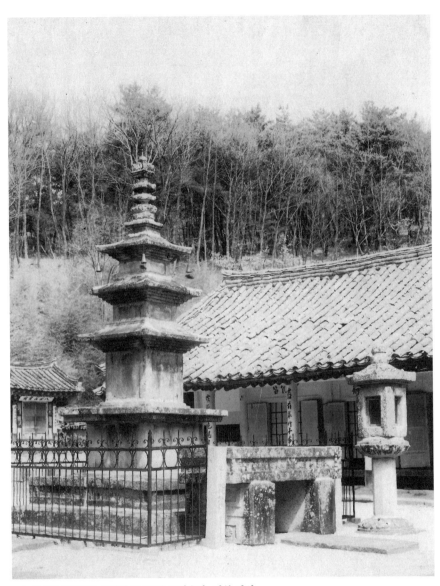

103. 동화사(桐華寺) 금당암(金堂庵) 동삼층탑. 경북 달성.

신에는 네 모퉁이에 우주를 조출하고 옥개에는 삼층 모두 사단 옥개 받침으로 하고 있다. 이단 조출의 갑석이 있는 소면(素面)의 노반(露盤)에는 장대한 철제 찰주(擦柱)가 있고, 상륜(相輪) 한 개를 남기고 있다. 약간 섬고(纖高)한 감이 있으나 당당하고 경상(輕爽)한 감이 있는 좋은 탑이다. 옥개 헌하(軒下)에 가는 구각(溝刻)이 있는 것도 주의해야 할 점일 것이다. 총고(總高) 약 십칠 척 칠 촌.

동탑도 대체의 양식은 서탑과 동일하다. 단 후세 수보(修補) 시 하층 기단의 신부(身部)에는 네 모퉁이에 죽절양(竹節樣)의 두 본(本) 주(柱)를 조출(彫出)하고, 중앙에는 한 본 주를 좌우로 하여 중앙에 삼출의 엽문(葉文)을 넣었다. 갑석 상면 조출 각형(角形) 단층(段層)의 표면에는 전체에 정자형(井字形) 평면을 이루는 조출한 장식선이 있고 네 모퉁이에 원공(圓孔)이 있다. 아마도 이 수보한 기단에 보이는 장식적인 부분은 철종(哲宗) 3년(1851) 중수(重修) 시의 가공(加工)으로 생각된다.

有僧布雲者… 歲壬子 與兩運上人 會衆開塔 銀盒有舍利 大如米 小如黍 或方或圓 玉潔金剛 宛然如新 共一千二百有六十顆 間補新石 重造舊塔

승려 포운(布雲)이란 자가 있었다.… 임자년에 양운상인(兩運上人)과 더불어 사람들을 모아 탑을 열었는데 은합(銀盒)에는 사리가 있었다. 큰 것은 쌀알 같고 작은 것은 기장 같다. 혹 모난 것이 있고 간혹 둥근 것이 있는데 구슬같이 깨끗한 금강석이 완연히 새 것 같으며 모두 일천이백육십 과이다. 사이에 새 돌로 보강하여 옛 탑을 다시 만들었다.

이라고 사리탑비에 보이는 바이다. 탑 앞의 석상(石床)도 동대의 신조(新造)이다. 상단의 갑석이 반석과 같이 광대하여 서탑과 다른 점도 고의(古意)를 잃고 있다고 할 수 있을 것이다. 이상 서탑과 변함이 없으나, 아깝게도 복발(覆鉢) 위에 앙화(仰花)가 없고 앙화는 도리어 반개(盤蓋)로 대용되었기 때문에

초륜(初輪)이 복발에 접하고 말았다. 그러나 이 복발도 복발의 체를 이루지 못하고 오히려 상륜과 같은 수법(修法)이며, 상륜은 팔엽의 반화식(反花飾)이 있는 아름다운 것으로 철간(鐵竿)을 심(心)으로 삼아 찰주(擦柱)도 원환석(圓丸石)을 뚫고 있다. 아마 당초도 이러하였으리라. 앙화 즉 현 반개(盤蓋) 위에 보주(寶珠) 한 과(顆)를 남기고 있다. 제삼층 옥개부의 영탁(鈴鐸)도 새롭다. 헌리(軒裏)에 구각(溝刻)이 없는 점은 서탑과 다르다. 석탑을 둘러싸고 철책(鐵柵, 1929년의 것)이 있다. 또 석상(石床)·석좌·석등 등이 있다. 석등은 간석(竿石)·화사석(火舍石)이 후보(後補)일 것이다. 등개(燈蓋)도 어느 시대인가 개보(改補)된 것일 것이다. 상하 연화석(蓮花石)만은 원석(原石)인 듯하다. 총 높이 십구 척 사십칠 촌. 역시 두 탑은 9세기 전반기의 작으로 추고되어 흥덕왕 7년의 설을 수긍케 한다.

48. 달성 동화사(桐華寺) 비로암(毘盧庵) 삼층탑

경상북도 달성군(達城郡) 공산면(公山面) 팔공산(八公山) 동화사 비로암 동쪽

비로암의 창건 연대는 불명이지만 비로전(毘盧殿) 내의 본존석조불(本尊石造佛)을 보건대, 신라 말대의 작임은 틀림없다. 현재 불전 동쪽에 삼층탑이 있어 넓고 높은 토단(土壇) 위에 세워졌다.(도판 104)

변장(邊長) 약 칠 척 육 촌의 지반석(地盤石) 위에 변장 약 육 척 육 촌 오 푼 크기의 하층 기단(基壇)이 있어 말대(末代)의 통례로서 신부(身部)와 지복(地覆)이 일석으로서 총 넉 장으로써 조립하고, 네 모퉁이에 우주(隅柱)와 중앙에 탱주 일주가 있다. 상층 기단도 신부는 우주와 탱주 일주를 조출(造出)한 고대(高大)한 판석(板石) 넉 장을 조립하여 그 위에 갑석(甲石)을 놓은 것은 통식(通式)에 속한다.

그리고 이 탑에서 특이하다고 할 것은, 기단 갑석의 상부에 굴곡이 있는 삽입식 조출대(造出臺) 받침이 있는 점으로서, 이는 즉 말기 조형(造型)에서의 불좌(佛座), 부도(浮圖)의 기단 등에서 많이 보는 바로서 하나의 새로운 기단 형식이다. 이리하여 통식의 탑신(塔身)을 받고 있는 그 형식은 대략 동래 범어사(梵魚寺)의 삼층탑, 양산 통도사(通度寺)의 삼층탑과 비슷하다. 다만 다른 곳은 이 탑에서는 헌리(軒裏)에 가는 구각(溝刻)이 있는 점이며, 노반(露盤)은 갑석 일층의 조출(造出) 소면벽(素面壁)으로 약간 큼을 느끼게 한다. 복발(覆鉢) 위에 보주(寶珠)를 놓았으나 물론 원상(原狀)대로는 아니다. 총고(總高) 약 십이 척. 금당암(金堂庵)의 동서탑보다 조금 늦은 9세기 후반기의 작으로 생각된다.

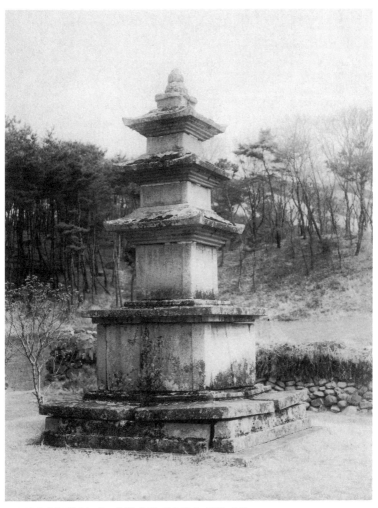

104. 동화사(桐華寺) 비로암(毘盧庵) 삼층석탑. 경북 달성.

49. 영천 신월동(新月洞) 삼층탑

경상북도 영천군(永川郡) 금호면(琴湖面) 신월동(新月洞)

폐사지(廢寺址)

이 사지(寺址)는 전칭(傳稱) 미상이다. 이 탑은 일찍이 서 있었으나 이십 수년 전에 도괴된 채 현재에 이르고 있다.(도판 105)

제삼층 옥개(屋蓋)까지 남아 있고 총 높이 십사 척의 소탑이었는데, 상층 기단(基壇)의 각 면에 두 구씩 팔부중(八部衆)의 좌상이 부조(浮彫)되었고, 초층 탑신(塔身)의 사면에는 호형(戶形)이 새겨진 것으로서 주의할 만하다. 기단은 상층 기단 및 하층 기단이 모두 탱주(撑柱) 일주의 형식이며, 상단 갑석(甲石)에서 부연(副緣)의 접촉이 내만곡선(內彎曲線)을 희미하게 그리면서 얕게 새겨진 점, 그리고 옥개 받침이 사단으로 옥개 상면의 낙수면이 약간 수쇠(瘦衰)한 점 등은 하대의 통식(通式)이다. 다만 탑신이 주대(遒大)하기 때문에 호매(豪邁)한 곳이 있어, 하대의 탑으로서는 우수한 것이라 하겠다.

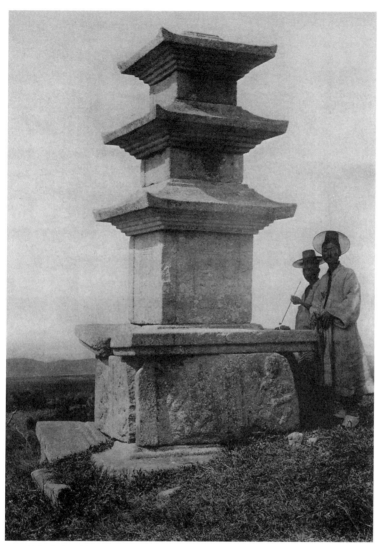

105. 영천 신월동(新月洞) 삼층탑. 경북 영천.

50. 청도 운문사(雲門寺) 동서 삼층탑

경상북도 청도군(淸道郡) 운문면(雲門面) 신원동(新院洞)
호거산(虎踞山) 운문사 금당(金堂) 앞

「운문사사적기(雲門寺事蹟記)」 및 『삼국유사』를 살펴보면, 초창(初創)은 신라통일 기원(紀元) 전 108년〔진흥왕 21년, 진(陳) 천가(天嘉) 원년 경진, 560년〕이라 하나 믿기 어렵고, 이창(二創)은 신라통일 기원 전 79년(진평왕 11년, 589년) 원광법사(圓光法師)라고 하는바, 있을 수 있는 일이지만 확증은 없다. 다만 산중에 오갑사(五岬寺)가 있어 대작갑(大鵲岬)·소작갑(小鵲岬)·소보갑(所寶岬)·천문갑(天門岬)·가서갑(嘉西岬)으로서, 원광이 우지(寓止)한 것은 이 가서갑이었다고 한 기록은 『삼국유사』에 보이고 있다. 후신라(後新羅)의 말, 오사(五寺) 모두 망괴(亡壞)하였음을 석(釋) 보양(寶壤)이라는 자 구지(舊址)에 의하여 절을 일으켰다. 『삼국유사』 권4, '보양이목(寶壤梨木)' 조에

壞師將興廢寺 而登北嶺望之 庭有五層黃塔 下來尋之則無跡 再陟望之 有群鵲啄地 乃思海龍鵲岬之言 尋掘之 果有遺塼無數 聚而蘊崇之 塔成而無遺塼 知是前代伽藍墟也 畢創寺而住焉 因名鵲岬寺 未幾太祖統一三國 聞師至此創院而居 乃合五岬田東五百結納寺 以淸泰四年丁酉(高麗 開國 二十年, 937年) 賜額曰雲門禪寺

보양법사가 장차 폐사를 부흥시키려고 북쪽 고개 위로 올라가 바라보니 뜰에 오층으로 된 누른 탑이 있으므로 내려와서 찾아가 본즉 자취가 없었다. 다시 올라가 바라다보니 까치 떼가 와서 땅을 쪼고 있었다. 여기서 바다 용이 작갑(鵲岬)이라고 말하던 것이 생각나서 여기를 파 보니 과연 옛날 벽돌이 무수히 나왔다. 이것을 모아서 높이 쌓으니 탑이 되면서 남는

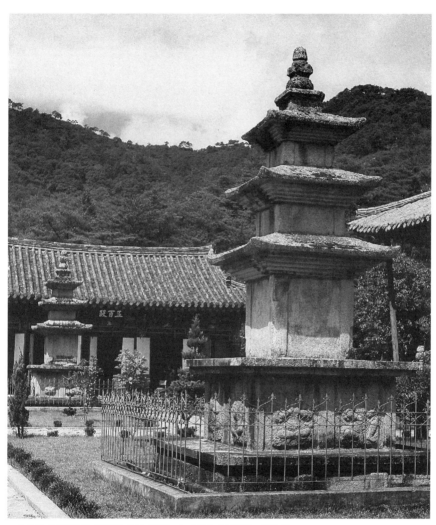

106. 운문사(雲門寺) 동삼층탑(오른쪽) 및 서삼층탑(왼쪽). 경북 청도.

벽돌이 없었으므로 여기가 전 시대의 절터였음을 알게 되었으며, 절을 세워 역사를 마치고 여기에 살면서 절 이름을 따라서 작갑사라고 하였다. 얼마 안 되어 태조가 삼국을 통일하고 보양법사가 여기에 와서 절을 짓고 산다는 말을 듣고서 다섯 갑(岬)의 밭의 짐 수 오백 결을 절에 바치고 청태 4년 정유에 절 이름 현판을 내렸는데 운문선사(雲門禪寺)라고 하였다.[16]

라 보인다. 즉 『동국여지승람』에 "初名鵲岬 新羅高僧寶壤所創 처음 이름은 작갑인데, 신라의 고승 보양이 창설한 것이다"[17]이라 하는 바이리라. 후고려(後高麗) 인종(仁宗) 7년(고려 개국 32년, 1129년) 원응국사(圓應國師) 학일(學一)이 퇴거(退去)하매 다시 중창되고, 조선 숙종 20년(1694) 운송선사(雲松禪師)에 의하여 다시 중창되어서 금일에 이르렀다고 한다.

각설, 『삼국유사』의 기사에 의하면 당사에는 옛부터 오층전탑이 있고 사적기(寺蹟記)에 의하면 구층금탑(九層金塔) 한 좌가 있다 하고, 오탑(五塔)이 있었다고 한다. 지금 이들을 검(檢)할 기회를 갖지 못하지만 1918년도의 고적조사기에는, 탑으로서는 삼층탑 두 기 외에 석탑의 파편 약간이 있었던 듯하다.

그런데 현재의 금당 앞 삼층탑 두 기(도판 106)라는 것은 어느 것이나 기단부(基壇部)의 파괴가 심해서, 탑신(塔身)의 경사가 크나 양식으로서는 이층 기단 위의 삼층 탑신을 받은 것이며, 탑의 외곽에는 기단에서 떨어져서 넓은 탑구(塔區)가 있다. 하층 기단은 탱주(撑柱) 이주 즉 간벽(間壁) 셋, 상층 기단은 탱주 일주 즉 간벽 이간으로서 옥개(屋蓋)는 오단 받침의 형식이다. 탑신은 약간 세고(細高)하고 옥개 상부의 조출(造出)은 일단이다. 상층 기단의 신부(身部) 간벽 내에 팔부(八部)의 좌상이 있어 조법 주경(勁)하여 저 경주 남산리사지 서탑보다 우수한 것이라고 할 수 있다. 동탑은 노반(露盤)까지, 서탑은 복발(覆鉢)까지 원상을 남기고 있다. 9세기 전반기를 내려오지 않는 작품으로서 가상할 작품이다.

보양의 중창 이전에 있었던 것으로 생각된다.

51. 성주 법수사지(法水寺址) 삼층석탑

경상북도 성주군(星州郡) 청판면(青坂面) 가야산(伽倻山) 법수사지

『동국여지승람』에 법수사(法水寺)를 들고 있음으로 보아 조선조의 중종(中宗) 25년(조선 개국 139년, 1530년)까지는 아직 엄존하고 있었을 것이다. 법수사의 내력을 알 수 있는 것으로는 합천군 가야면 구원리(舊原里) 반야사지(般若寺址) 소재의 원경화상(元景和尚) 낙진(樂眞)의 비문 외에는 없는 듯하다. 즉 고려의 숙종왕(肅宗王)이 개성의 귀법사(歸法寺)로써 사(師)의 연식(燕息)의 땅으로 삼고 이 법수사로 하여금 향화(香火)의 곳으로 삼았다고 보인다. 아마 명찰이었겠지만 창립 연기 등을 확실히 밝힐 도리가 없다.

현재 사지(寺址)는 가야산 동남록(東南麓)에 있다. 규모는 매우 장대하며 사지는 대석(大石)으로써 단 쌓기를 약 이십 척, 그 위에 현재 삼층탑이 있다.(도판 107) 이층 기단(基壇) 위의 삼층탑이지만, 하층 기단이 특히 높은 것은 한 이색(異色)이라고 할 것이다. 넉 장 측석(側石)의 조합이지만 전후는 감판식(嵌板式)이다. 지복(地覆)은 조출(造出)이고 아래에 지반석(地盤石)이 놓였으며, 신부(身部)에는 각 면 세 구의 광활한 안상(眼象)을 새겼다. 갑석(甲石)은 넉 장 석 등분식(等分式)이지만 상부의 조출은 원호형(圓弧形)만 크고 상하에 얇은 단층형이 조금 조출되어 있다. 상단 신부도 넉 장 판석(板石) 조립이지만 좌우 양측은 감입식으로 하여 중앙에 탱주(撑柱) 하나를 새겼고 전후 양 석에는 양 우주(隅柱)와 중앙 탱주 일주를 조출하고 있다. 상단 갑석은 고식(古式)보다 약간 넓은 감이 있으나 통식(通式)과 같은 것이고 부연(副緣)은 약간 얕다. 탑신(塔身)·옥개(屋蓋) 각 일석으로서 탑신에 우주를 조출하

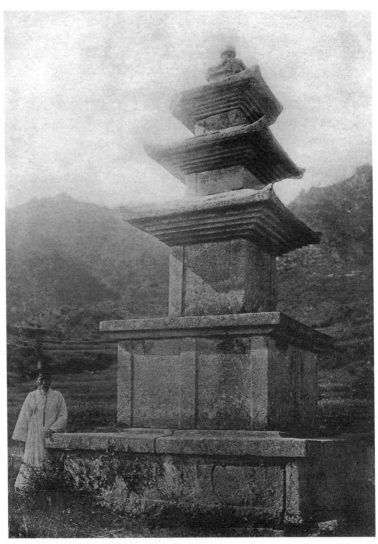

107. 법수사지(法水寺址) 삼층석탑. 경북 성주.

고 옥개 받침은 각층 오단, 처마 전각(轉角)의 반전은 첨고(尖高)해지고 기력이 약함을 보인다.

노반(露盤)은 복연(複緣) 소면벽(素面壁)이고 그 위에 보주(寶珠)를 놓았다. 전체로서 기력의 약함은 있으나 균형이 좋은 탑으로서 신라 말대(제9세기 후반)의 수작의 하나임에 틀림없다. 특히 하층 기단은 통식보다 고대(高大)하나 전체와 잘 조화되었다. 『법수사읍지(法水寺邑誌)』에는(『1917년도 고적조사보고』, p.498)〕

法水寺在伽倻山南 不知廢於何時 諺傳有九金堂 八鐘閣 無盧千間 石佛石塔石柱 石砌 彌漫山腰 四旁寺庵遺址 幾至百數 山珉耕其中 海松環繞茂盛 官取其利

법수사는 가야산 남쪽에 있는데 어느 때 폐허가 됐는지 알지 못한다. 민간에 전해지길 아홉 금당과 여덟 종각(鐘閣)이 있고 무려 천 칸이나 되며 석불·석탑·석주·석체가 산허리를 가득 채우고 사면에 두루 절과 암자의 남긴 터가 거의 백수(百數)에 이른다고 한다. 산골 백성들이 그 안을 경작하며 해송(海松)이 빙 두른 채 무성하여 관에서 그 이익을 취한다.

52. 광주(光州) 오층탑

광주시 내에 오층탑 두 기가 있다.(도판 108, 109) 한 기는 동부(東部)의 개인의 과수원 안에 있고, 한 기는 서부(西部)의 공원 내에 있다. 양자 모두 시대적으로 대차 없을 것으로, 전자는 이층 기단(基壇), 후자는 일층 기단, 모두 총높이 약 이십사 척으로 고험(高險)에 치우쳐, 전자는 위태로울 정도로 경사(傾斜)하고 있다. 모두 그 사지(寺址)가 미상함은 유감된 일이지만, 동탑은 『동국여지승람』 권지35에 있는 "禪院寺在縣東二里平地 선원사(禪院寺)는 현의 동쪽 이 리 평지에 있다"[18]라고 하는 것에 해당되는 것이 아닐까 생각한다. 그런데 최언위(崔彦撝) 찬(撰)한바 「진철대사보월승공지탑비명(眞澈大師寶月乘空之塔碑銘)」〔청태(淸泰) 4년은 천복(天福) 2년으로서 고려 태조 20년, 서력 937년이다〕 중에

酒於天祐八年 乘査巨浸 達於羅州之會津… 爰有金海府 知軍府事 蘇公律熙 選勝光山 仍修堂宇 傾城願海 請住烟霞… 一栖眞境 四換周星 大師雖心愛禪林 遁世無悶 而地連賊窟 圖身莫安

이에 천우(天祐) 8년에 뗏목을 타고 큰 파도를 건너 나주의 회진(會津)에 도달하였다.… 마침 김해부(金海府)에 지군부사(知軍府事) 소율희(蘇律熙) 공이 있어 승광산(勝光山)을 선택하여 당우(堂宇)를 짓고 정성을 기울여 가르침을 원하여 연하(烟霞)의 절경에 머물기를 청하였다.… 이 진경에 한번 깃들게 되자 네 번의 성상(星霜)이 바뀌었다. 대사가 비록 마음으로 선림(禪林)을 사랑하여 세상을 피해 있으면서 근심이 없었으나 땅이 도적의 소굴에 인접하여 몸을 살피는 데에 편안하지 못하였다.

의 구가 있다. 선원사의 명료한 증구(證句)는 찾아볼 수 없으나 선림(禪林) 운운의 곳에서 이 사원이 즉 그것이 아닌가고 절실하게 생각되는 바이다. 만약 그렇다면 이 절은 즉 천우(天祐) 8-9년경(911-912)의 창립으로 볼 것이고, 현존의 탑파 형식으로 볼 때 긍경(肯綮)할 만한 것이 아닌가 생각된다. 그리하여 『동국여지승람』 작성기까지도 아직 있었던 듯하니 적어도 1530년 전후까지는 남았을 것이라고 믿는다.

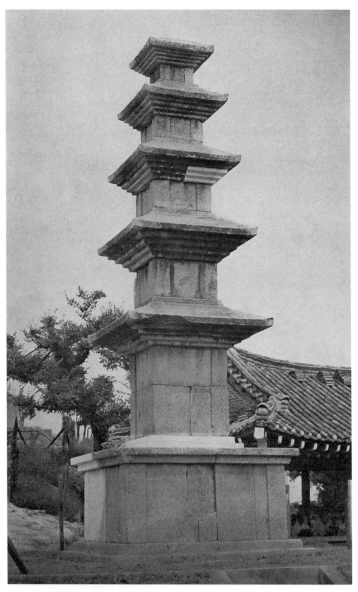

108. 광주(光州) 서오층탑. 전남 광주.

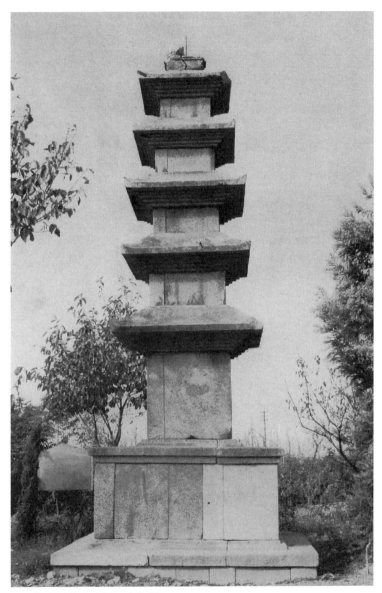

109. 광주(光州) 동오층탑. 전남 광주.

53. 구례 화엄사탑(華嚴寺塔)

화엄사는 오늘의 전라남도 구례군(求禮郡) 지리산의 계곡 안에 있는 조선 유수의 대가람이다. 그 사적기(事蹟記)에 왈

梁天監十三年甲午 新羅法興王立十五年 戊申大行佛法母 迎帝夫人妃 己丑夫人 出家爲尼名法流 行持律令 故或稱華嚴佛國寺 或稱華嚴法流寺 或稱華嚴法雲寺 鷄林古記 或稱黃芚寺 艮坐坤向 却倚霞岑 俯壓雲澗 開基於梁武帝大同十二年 新羅眞興王五年甲子 祖述於唐明皇天寶十三年 新羅景德王十三年甲午 眷客盡聲曰 吾華嚴寺 聞之古老 梵僧烟起之所創也

大雄常寂光殿 七層塔 一座 七層塔 一座 五層塔 一座 世尊舍利塔 九層 一座 浮屠 一座 西七層浮屠 一座 浮屠前有石像 戴母而立 俗云烟起祖師與其母化身… 東北彌陀院 塔殿(五間) 庭中黃金塔二 在其一三十三層 其一二十八層

양(梁)나라 천감(天監) 13년 갑오, 신라 법흥왕이 즉위한 지 15년 무신에 대행불법모(大行佛法母)가 제부인비(帝夫人妃)를 맞이하였다. 기축에 부인이 출가하니 비구니 명은 법류(法流)로 율령을 가지고 행하였으므로 혹 화엄불국사(華嚴佛國寺)라 칭하고 혹 화엄법류사(華嚴法流寺)라 칭하고 혹 화엄법운사(華嚴法雲寺)라고 칭한다. 계림(鷄林)의 옛 기록에 혹 황둔사(黃芚寺)라고 칭한다. 간좌곤향(艮坐坤向)에 문득 노을진 산봉우리에 의지하고 굽어보면 구름 낀 시내를 누르고 있다. 터를 연 것은 양나라 무제(武帝) 대동(大同) 12년, 신라 진흥왕 5년 갑자년이었다. 조술(祖述)은 당나라 명황(明皇) 천보 13년, 신라 경덕왕 13년 갑오에 있었다. 손님을 돌아보며 모두 소리치기를, 우리 화엄사는 고로(古老)에게 듣자니 범승(梵僧) 연기(烟起)가 창건한 곳이라고 한다.

대웅상적광전(大雄常寂光殿) 칠층탑 한 좌(座). 칠층탑 한 좌, 오층탑 한 좌. 세존사리탑

(世尊舍利塔) 구층 한 좌, 부도 한 좌. 서쪽에 칠층부도 한 좌. 부도 앞에 석상이 있는데 어머니를 이고 서 있어 세속에서는 연기조사와 그 어머니의 화신(化身)이라고들 한다.… 동북쪽에 미타원(彌陀院) 탑전(塔殿, 오간) 뜰 가운데 황금탑 둘이 있는데 그 하나는 삼십삼층이고 그 하나는 이십팔층이다.

이상에 의하여 대체로 창사의 연기와 탑파의 종류가 알려지나 현재는 대웅전 앞에 오층탑 두 기(도판 110, 111), 원통전(圓通殿) 앞에 사자탑(獅子塔) 한 기, 소난탑(小卵塔) 두 기, 석등로(石燈爐) 한 기, 서북 강산(崗山)에 삼층사자사리탑 한 기, 석등로 한 기, 북방 구층암(九層庵) 앞에 파탑 한 기 등이 있어서 사적기 중에 어떤 것에 해당할 것인가 단정하기 곤란하다. 이들 중 난형(卵形) 소탑은 탑이라 말하기 곤란하고 부도로 보기에는 그 위치상 또한 곤란함으로써 이곳에 등재하지 않기로 한다.

대웅전 앞의 탑은 모두 오층. 전체 높이 약 이십 척. 동탑은 일층 기단(基壇)이고 옥개(屋蓋) 받침은 사단이며 상륜(相輪)을 완전히 보지(保持)하였다. 서탑은 이층 기단인데 하단에는 십이지신장(十二支神將), 상단에는 팔부중(八部衆)을, 제일 탑신(塔身)에는 사천왕(四天王)의 고육조(高肉彫)가 있고 사단의 옥개 받침으로서, 상륜은 결락(缺落)하여 보주(寶珠)만이 남아 있다. 동서 두 탑은 함께 배례석(拜禮石)을 앞에 두고 있는데 동탑의 것은 탑과 같이 무장식, 서탑의 것은 표면에 연화문(蓮花文) 삼타(三朶)가 있고, 측면에는 안상(眼象)이 음각되어 있다. 구층암전(九層庵殿)의 파탑도 원래 오층탑(암의 이름으로 보아 구층이었는지도 모르나 현재의 파편에서 미루어 구층탑으로는 생각되지 않는다)이었던 듯하며, 이층 기단으로서 제일 탑신의 정면에는 불상을 새겼는데 매우 온아한 표현적인 것이다. 옥개 위에 등로(燈爐)의 파편을 얹고 있는데 수법의 전아(典雅)함이 또 하나의 아취(雅趣)를 가지고 있다.

서북 구산(丘山)에 있는 사자탑(獅子塔)은 속칭 자장대사탑(慈藏大師塔)이

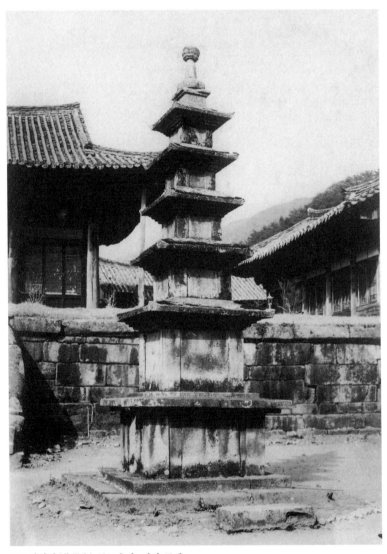

110. 화엄사(華嚴寺) 동오층탑. 전남 구례.

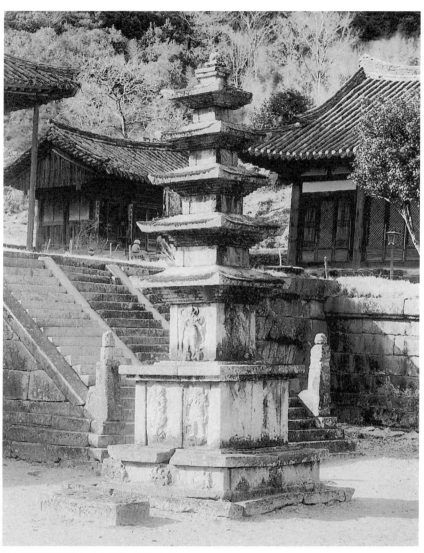

111. 화엄사(華嚴寺) 서오층탑. 전남 구례.

라고 부르는 것인데, 제일 기탑(基塔)에는 사면에 세 구의 안상이 있어서 각 구 표표(嫖嫖)하게 가무를 주(奏)하는 천인(天人)을 새겼고, 제이 기탑에는 네 모퉁이의 좌사자(坐獅子)로써 받치고 중심에 법사(法師)의 입상이 있어 위에 삼중 탑신을 받는다. 제일 탑신 사면에 호형(戶形)을 만들고, 전면 양측에는 두 보살, 배면 양측에는 인왕, 좌우 양면에는 사천왕을 새기고 있다. 상륜(相輪)은 완전하고 옥개 받침은 오단, 총 높이 약 이십 척, 탑 앞 삼 척 되는 곳에 배례석(拜禮石)이 있다. 길이 이 척 팔 촌 팔 푼, 너비 이 척 일 촌 이 푼. 고지 형석(高地形石) 위 일 척 일 촌 육 푼. 상석(床石)은 엎드린 사자석(獅子石)으로써 받들고 전후면에는 안상 세 구, 좌우면에는 두 구, 각 구 내에 천인의 상을 새기고 있다. 이 배례석 앞 삼 척 되는 곳에 이양(異樣)의 석등이 있다. 등주(燈柱) 사이에 앉은 약사왕(藥師王)은 본탑에 공양하는 모양을 나타내고 그 앞에 또 일석의 배례석이 있다. 전체 높이 약 구 척.

또 이 탑을 모(模)하여 색다른 것에는 원통전 앞의 노주(露柱)라는 것이 있다. 기단 위에 사자좌상이 네 모퉁이에 있어 위로 신주(身柱)를 받고 있다. 노정(露頂) 이상은 분실된 것 같고, 탑신(塔身)의 각 면에는 사천왕의 선각(線刻)이 있다. 어느 것이나 시간적으로 다소의 차는 있을 것이나 대개 같은 시기의 것인 듯하며 조선의 탑파 중 우수한 것의 하나이다.

〔부(附)〕 난외부기(欄外附記)

①

大華嚴寺塔 以石築造 塔臺上安四石獅子以爲柱 中有石像 合掌而立 頂戴七層舍利塔 世傳中間 石像 迺新羅時緣起祖師爲其母冥福者 故塔 臺卽名孝臺…

대화엄사탑은 돌로 축조한 탑이다. 탑대 위에 네 마리 사자를 안치하여 기둥으로 삼았

다. 가운데 석상이 있는데 합장하고 서 있으며 머리에 칠층사리탑을 이고 있다. 세상에 전하기를 중간의 석상은 바로 신라 때 연기조사(緣起祖師)가 그 어머니의 명복을 위한 것으로 탑대(塔臺)는 곧 효대(孝臺)라고 부른다.…

②

누카리야 가이텐(忽滑谷快天) 저 『조선선교사(朝鮮禪敎史)』, p.121.

" '도선(道詵)' 의 조(條)에 왈, 도선이 있는 곳, 계간암수(溪澗岩藪) 사이에 있어서 불을 피우고 앉음. 고로 이를 찾는 자 필히 연(烟)의 일어남을 보고 간다. 이로써 연기조사(烟起祖師)로 불리었다." 유래(由來) 연기조사라는 자는 불명이라 하고 멀리 삼국말의 원효(元曉)·의상(義湘) 앞에 두지만 이로써 보면 실로 신라 말기의 사람, 주의해야 할 하나일 것이다. 『조선불교통사』 하 157 "道詵與高麗定仁王師重復創築伽藍之中興祖 도선과 고려 정인왕사(定仁王師)가 가람을 거듭 중창한 중흥조(中興祖)이다" 라고 있다. 이하 참고해야 할 것이다.

화엄사의 탑

화엄사는 오늘의 전라남도 구례군 지리산의 계곡 안에 있는 조선 유수의 대가람이다. 그 사적기에 왈

梁天監十三年甲午 新羅法興王立十五年 戊申大行佛法母 迎帝夫人妃 己丑夫人
出家爲尼名法流 行持律令 故或稱華嚴佛國寺 或稱華嚴法流寺 或稱華嚴法雲寺 鷄
林古記 或稱黃莄寺

양나라 천감 13년 갑오, 신라 법흥왕이 즉위한 지 15년 무신에 대행불법모가 제부인비를 맞이하였다. 기축에 부인이 출가하니 비구니 명은 법류로 율령을 가지고 행하였으므로 혹

화엄불국사라 칭하고 혹 화엄법류사라 칭하고 혹 화엄법운사라고 칭한다. 계림의 옛 기록에 혹 황둔사라고 칭한다.

라 있고, 다시

艮坐坤向却倚霞岑俯壓雲澗開基於梁武帝大同十二年新羅眞興王五年甲子
간좌곤향에 문득 노을진 산봉우리에 의지하고 굽어보면 구름 낀 시내를 누르고 있다. 터를 연 것은 양나라 무제 대동 12년, 신라 진흥왕 5년 갑자년이었다.

라 있고, 또

祖述於唐明皇天寶十三年新羅景德王十三年甲午
조술은 당나라 명황 천보 13년, 신라 경덕왕 13년 갑오에 있었다.

라 있음에 의하여 그 연기 및 연력(年歷)을 대략 알 수 있을 것이며, 또

眷客盡聲曰吾華嚴寺聞之古老梵僧烟起之所創也
손님을 돌아보며 모두 소리치기를, 우리 화엄사는 고로에게 듣자니 범승 연기가 창건한 곳이라고 한다.

라 있다. 『여지승람』 권지40에는 "僧煙氣 不知何代人建此寺 승려 연기는 어느 시대 사람인지 모르지만 이 절을 창건하였다"라 있다. 그리고 연기(煙起)는 연기(緣起)라고도 쓰이는데 그 전(傳)은 미상이다.

다시 동 「사적기」를 열(閱)하건대

大雄常寂光殿 七層塔 一座 七層塔 一座 五層塔 一座 世尊舍利塔 九層 一座 浮屠 一座 西七層浮屠 一座 浮屠前有石像 戴母而立 俗云烟起祖師與其母化身… 東北彌陀院 塔前(五間) 庭中黃金塔二 在其一三十三層 其一二十八層

대웅상적광전 칠층탑 한 좌. 칠층탑 한 좌, 오층탑 한 좌. 세존사리탑 구층 한 좌, 부도 한 좌. 서쪽에 칠층부도 한 좌. 부도 앞에 석상이 있는데 어머니를 이고 서 있어 세속에서는 연기조사와 그 어머니의 화신이라고들 한다.… 동북쪽에 미타원 탑전(오간) 뜰 가운데 황금탑 둘이 있는데 그 하나는 삼십삼층이고 그 하나는 이십팔층이다.

이라 있어 그 소재가 매우 불명이지만 현존한 유물과 조회한다면 대웅전 앞에 오층탑이 두 기 있고, 원통전 앞에 사자탑〔혹 이것을 노주(露柱)라고 할 것인가〕 한 기와 난형(卵形) 부도 두 기가 있으며, 서북 강상(崗上)에 자장대사탑(慈藏大師塔)이라고 말하는 삼층사리 사자탑이 있다. 다시 절 북쪽의 구층암(九層庵) 앞에는 폐탑이 한 기 있음을 보며, 동북 구산(丘山)에는 삼층 소부도(小浮屠) 한 기가 있다고 한다. 다만 이 가운데에서 볼 만한 것은 대웅전 앞의 오층탑 두 기와 원통전 앞의 사자탑 한 기와 서북 강상에 있는 자장대사탑의 네 기뿐이다.

대웅전 앞의 서탑은 남면하고, 앞에 배례석이 있다. 높이 약 이십이 척, 이층 기단 위에 오층 탑신을 받았다. 제일 기단은 사면에 세 구의 안상을 새기고 각각 십이신상을 고부조(高浮彫)로 배(配)하고 제이 기단에는 안상 없이 주간벽(柱間壁)에 팔부중을 배하였다. 탑신은 오층, 옥개는 오단 받침이다. 처마는 에넬깃슈(energische)하며 직절(直截)하다. 제일층 탑신 벽면에는 각각 양각(陽刻)의 사천왕상을 동서남북에 배하였다.

『해인사사적(海印寺事蹟)』〔『해인사실화적(海印寺失火蹟)』〕

…唐貞元十八年壬午 新羅哀莊王所刱 而麗初藏大藏板 至有明洪武癸酉我太祖

大王重營古塔 印大藏 以安于塔 親撰跋文…

　…당(唐) 정원(貞元) 18년 임오에 신라 애장왕이 창건한 곳으로 고려 초에 대장경판(大藏經板)을 보관하였다. 명(明) 홍무(洪武) 계유년에 이르러 우리 태조대왕이 옛 탑을 중영(重營)하고 대장경을 인출하여 탑에다 안치하였으며 친히 발문(跋文)을 찬(撰)하였다.…

54. 장흥 보림사(寶林寺) 삼층탑

전라남도 장흥군(長興郡) 유치면(有治面) 봉덕리(鳳德里) 보림사
비로전(毘盧殿) 앞

보림사는 신라 선문구산(禪門九山)의 하나로서 이름 높다. 신라의 선종(禪宗)
은 북산의 도의(道義)가 먼저 이를 전하고 남산의 홍척(洪陟)이 후에 나와 남
북에 교화를 폈다. 도의의 법을 이은〔嗣〕 자에는 염거화상(廉居和尙, 문성왕 6
년 입적)이 있고 이를 북종(北宗) 가지산문(迦智山門)의 제이조(第二祖)라고
하며, 다시 그 법을 전한 자에 보조(普照) 체징〔體澄, 헌강왕 6년에 속수(俗壽)
칠십칠 세로 입적〕이 있어 이를 가지산문의 제삼조(第三祖)라고 한다. 신라
희강왕 2년〔통일 기원(紀元) 170년, 837년〕 중국에 들어가, 많은 지식(知識)
에 알(謁)하고 조사(祖師)의 설(說)에 가할 것이 없음으로써 원적(遠適)하여
노력할 것이 없다고 하여 문성왕 2년(통일 기원 173년)에 귀국, 광주(光州)의
황학〔黃壑, '학학(壑鶴)'이라고도 한다〕 난야(蘭若)에서 교화를 폈다. 헌안왕
(憲安王), 그의 도성(道聲)을 듣고 장사현(長沙縣) 부수(副守) 김언경(金彦卿)
을 사신으로 하여 연하(輦下)에 이를 것을 청하였으나, 체징은 질(疾)로써 사
(辭)하였다. 즉 동왕 3년, 청하여 가지산사(迦智山寺)로 옮기게 하였다. 절은
원표대덕(元表大德)의 구거(舊居)이다. 이 원표는 경덕왕대 화토(華土)에 머
물렀고 다시 서역(西域)으로 가서 그 종말을 모른다고 전한다.〔『송고승전(宋
高僧傳)』권30〕

각설, 헌안왕 4년(860) 김언경은 일찍이 제자의 예로서 한때 입실(入室)의
빈(賓)이었다. 이에 이르러 청봉(淸俸)을 감하고 사재(私財)를 내서 노사나불

상(盧舍那佛像)을 주(鑄, 현존함)하여 범우(梵宇)에 안치하였다. 이어서 경문왕 즉위 원년(통일 기원 194년, 861년)에는 시방(十方)의 신도가 크게 가람을 증건하여, 화성(化城)이 홀연히 해동에 출현하였다고 있다.

각설, 현금의 사관은 이곳에 상세히 말할 필요가 없고, 다만 구 가람은 동서로 연한 양탑식 가람으로서 남대문에 해당할 해탈문(解脫門)이란 것이 우선 산문이 되고, 후방 약 백오십 척 되는 곳에 중문에 해당할 천왕문(天王門)이 있다. 그 뒤에 당간지주가 남북에 병립하고 이곳부터 동쪽으로는 구 가람지가 되고, 북쪽으로는 현 가람지가 되어서 이층루식의 대웅전이 남향으로 섰고, 그 왼쪽에 승실(僧室)·명부전(冥府殿)·응진전(應眞殿) 등이 있다. 오른쪽에는 멀리 가지산문의 개조 보조 체징의 탑 및 비가 있다. 구 가람지에 있어서는 삼간이면(三間二面)의 소당우(小堂宇)가 있어 석시(昔時)의 금당지(金堂址)를 점하고 그 뒤 강당지(講堂址)에는 대향각(大香閣)이란 것이 있다. 소당우 앞에 남북 양 탑이 있어 중앙에 석등 한 좌가 있다.

탑은 두 탑이 같은 형식의 것이고 이층 기단 위에 선 삼층탑파이다.(도판 112) 제삼 통식(通式)에 속하고 옥개(屋蓋) 받침 다섯 장, 상륜부(相輪部)까지 비교적 잘 원상을 남기고 있음은 가상할 만하다. 그리고 탑 앞에는 배례석(拜禮石)까지 있고 중앙에 석등이 있는 등 잘 정비된 구상(舊狀)을 짐작게 한다. 그런데 이 양 탑은 상층 기단(基壇)이 큰 데 비하여 하층 기단은 협소하고 지복(地覆) 아래에 다시 지반석(地盤石)을 놓았다. 하층 기단의 지복 위에 일반의 섬미(纖微)한 부연(副緣)을 달고, 상층 기단의 신부(身部)를 받을 특수한 사복양(蛇腹樣)의 조출(造出)은 없다. 상단 갑석에서의 연광(緣框)도 천소(淺小)하고 갑석의 출(出)은 크다. 탑신(塔身) 폭에 비하여 우주(隅柱)의 폭도 가늘고, 옥개(屋蓋) 낙수면도 매우 야위〔瘦〕고, 처마의 조반(照反)만이 크기 때문에 이곳에도 섬약함이 있다. 그리고 노반(露盤)이 크고 상륜도 굵은 감이 있다. 전체의 조식(彫飾)은 매우 섬약하며 얕고, 옥개 폭의 수축도 매우 크기 때

문에 각층의 양끝을 맺는 사선(斜線)은 기단의 폭을 훨씬 넘고 있다. 상륜에도 화문(花文)을 돌리고 보개(寶蓋)는 팔각형으로서 입화식(立花飾)이 있고 석제 찰주(擦柱)로써 관통하였다. 북탑은 십구 척 오 촌, 남탑은 십칠 척 구 촌. 각 탑 앞의 선례석(禪禮石)은 정면에 세 구, 측면에 한 구의 안상(眼象)을 넣었다. 이 양 탑은 1939년 추(秋) 개수하였는데 당시 탑 안에서 석합(石盒)이 나와 사리합(舍利盒)·자명(磁皿)의 유(類)와 함께 목판(木板), 견단(絹緞)의 단편(斷片), 사리, 구슬 몇 알[數玉], 탑지명(塔誌銘)이 나왔다. 후지타 료사쿠(藤田亮策)의 비고(備考)에 의하면〔『청구학총(靑丘學叢)』제19호〕다음과 같다.

남탑 탑지는, 납석제(蠟石製)의 방형판(方形板)으로 종 9.6센티미터, 횡 9.5 센티미터, 두께〔厚〕약 2.6센티미터이다. 표면에 신라의 입탑기(立塔記)를 오행(五行) 행육자격(行六字格)의 방안괘(方眼罫) 안에 음각하고 이면에는 성화(成化) 14년(1478) 중수기를 사행(四行)으로 새기고 또 주위의 사면에는 횡에 각 일행씩 숭정(崇禎) 57년(1684)의 중수기를 새겼는데, 이상 어느 것이나 자체(字體)를 달리하여 순차로 추각(追刻)한 것임을 보이고 있다. 따로 청동사리합의 뚜껑〔蓋, 구연(口緣) 지름 외법(外法) 10.75센티미터, 높이 4.0센티미터〕및 신(身, 구연 지름 외 법 10.2센티미터, 높이 4.1센티미터)의 구연 외면에 가정(嘉靖) 14년(1535)의 중수명(重修銘)이 점침각(點針刻)으로서 돌려져 있다.

①
〔표면(表面)〕咸通十一祀庚寅立塔 大順二祀辛亥十一月日沾記 內宮舍利七枚 勅在白
함통 11년 경인에 탑을 세웠다. 대순(大順) 2년 신해 11월 일에 첨기(沾記)하였다. 내궁

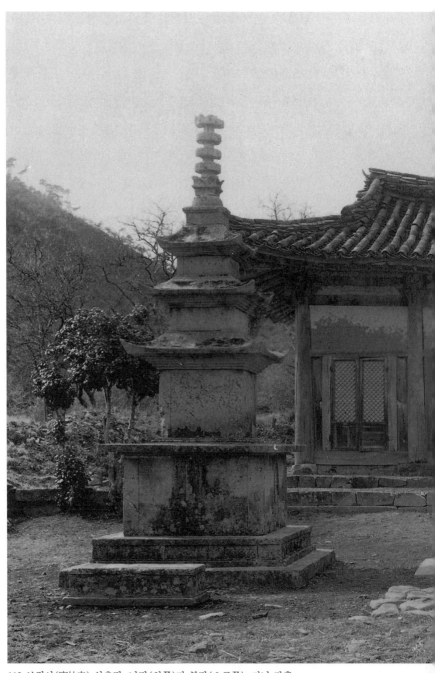

112. 보림사(寶林寺) 삼층탑. 남탑(왼쪽)과 북탑(오른쪽). 전남 장흥.

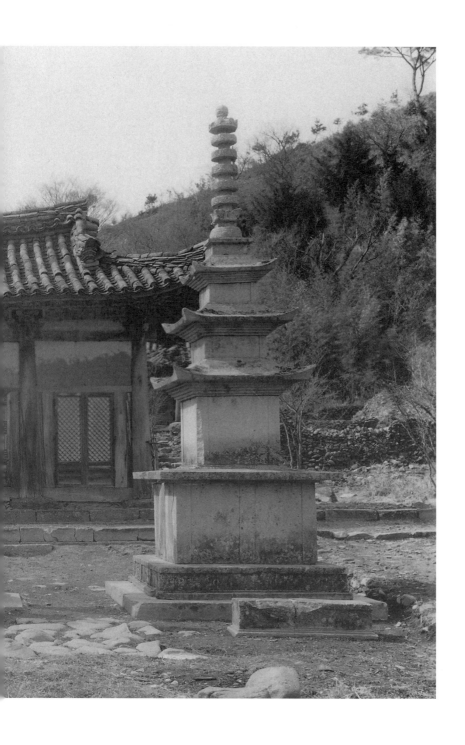

(內宮)에는 사리 일곱 개가 모셔져 있다.

②

〔이면(裏面)〕成化十四年戊戌 午月卄六日重刱立塔 化主元湜 義珠 正安

성화(成化) 14년 무술 5월 26일 중창하고 탑을 세웠다. 화주(化主)는 원식(元湜)·의주(義珠)·정안(正安).

③

〔측면(側面)〕智明 崇禎紀元之五十七年甲子五月卄六日改重創化士

지명(智明). 숭정(崇禎) 기원 57년 갑자 5월 26일 개중창(改重創)한 화사(化士)이다.

④

〔청동합 주연(周緣)〕嘉靖十四年乙未四月日立塔重修記 化主義根

가정 14년 을미 4월 일에 탑을 세우고 중수한 일을 기록하였다. 화주(化主)는 의근(義根)이다.

북탑 탑지(塔誌)는 같은 납석제(蠟石製)로 8.1 내지 9.4센티미터의 육방체의 육면에 각 명자(銘字)가 음각되어 있다. 그 함통년(咸通年) 때의 것은 측면 우에서 좌로 사면에 걸쳐 상하좌우의 계선(界線)과 종(縱)의 두 괘선으로써 각 삼 행씩 각자(刻字)하고, 상하의 양면에는 성화 14년의 중수명(重修銘)이 각 칠행씩 음각되어 있다. 함통의 명은 남탑의 그것과 같은 필치로 성화의 문자와는 모습을 달리하고 있다. 따로 북탑에도 청동사리합이 있어 그 뚜껑(구연 지름 외법 12. 2센티미터)의 구연(口緣) 외면에 침각(針刻)의 명이 돌려져 있다. 이 사리합 안에는 청동의 소사리합(小舍利盒)이 있고, 그 안에 다시 석제 소합이 납입(納入)되어 있으나 기록은 보이지 않는다. 다만 도명(陶皿) 한 장의 안쪽에 수십 자의 묵자(墨字)가 보이나 대부분 인멸(湮滅)하여 지금은

판독할 수가 없다.

①

〔측면(側面)〕造塔時 咸通十一年 庚寅五月日 탑을 만든 때는 함통 11년 경인 5월의 날이다.

②

時 凝王卽位十年矣 때는 응왕(凝王) 즉위 10년이다.

③

所由者 憲王往生慶造之塔

말미암은 바, 헌왕(憲王)의 왕생을 경하하기 위해 조성한 탑이다.

④

西原部小尹奈末金遂宗聞奏 奉勅伯士及干珎鈕

서원부(西原部) 소윤(小尹) 내말(奈末) 김수종(金遂宗)이 상소를 듣고 백사(伯士) 급간(及干) 진뉴(珎鈕)에게 칙명을 받들었다.

⑤

〔상면(上面)〕成化十四年戊戌 四月十七日設大會安居大衆三百餘員見塔傾思愛 五月十七日 義珠重修造正安 大化主道人元湜

성화(成化) 14년 무술 4월 17일 대회안거를 베풀었다. 대중 삼백여 명이 탑이 기우는 것을 보고 5월 17일 의주(義珠)가 중수하고, 조성한 이는 정안(正安)이며 대화주(大化主)는 도인(道人) 원식(元湜)이다.

⑥

〔하면(下面)〕大施主李莫仝斗金李佳同 大施主金春奉 司直朴成美元湜 傾雙峯
寺設大會安居 無爲寺造主佛 設大會安居 惠正

대시주(大施主)는 이막동(李莫仝) 두금(斗金) 이가동(李佳同)이며, 대시주(大施主) 김
춘봉(金春奉), 사직(司直) 박성미(朴成美)·원식(元湜)이다. 쌍봉사(雙峯寺)를 기울여 대
회안거를 베풀었다. 무위사(無爲寺)에서 주불(主佛)을 조성하고 대회안거를 베풀었다. 혜
정(惠正)

⑦

〔청동합 외연(外緣)〕嘉靖十四年乙未 五月日立塔 施主兪△△△△△ 化主義
根

가정 14년 을미 5월의 어느 날에 탑을 세웠다. 시주(施主) 유(兪)△△△△△, 화주(化主)
의근(義根)이다.

이상 남북 두 탑지에 의하여 신라에서의 창창기(刱創記) 외에 적어도 삼 회
의 중수가 있었음을 알 수 있어, 양자의 그것을 비교 연구함으로써 명료하게
해석할 수 있다.

(ㄱ) 함통 11년 입탑: 남 ①, 북 ①-④.

　　　부(附). 대순(大順) 2년 사리 수납: 남 ①.

(ㄴ) 성화 14년 중수: 남 ②, 북 ⑤-⑥.

(ㄷ) 가정 14년 중수: 남 ④, 북 ⑦.

(ㄹ) 숭정 57년 중수: 남 ③.

이에 의하여, 북탑만은 숭정 57년의 중수기를 결(缺)하였다. 두 탑이 모두
입탑(立塔) 시의 지석(誌石)에 성화(成化) 중수의 기를 추각(追刻)하고, 가정

중수 시는 청동사리합을 만들어 이에 각명(刻銘)하여 넣었고, 숭정 중수 시는 남탑은 다시 지석의 측면을 이용하여 추각하고, 북탑의 지석에는 간극(間隙)이 없었으므로 따로 도명(陶皿)에 묵자명(墨字銘)을 넣어서 사리와 함께 납입했던 것으로 생각된다.

각설, 이상에 이어서 상세한 논고가 있지만 이곳에서는 생략하고 탑 그 자체에 관한 요항(要項)만을 취략(取略)한다면, 이 탑은 경문왕 즉위 10년 헌안왕의 명복에 자(資)하기 위하여 세워진 것이다. 당시의 서원부(西原部, 지금의 청주) 소윤(小尹) 김수종(金遂宗)이 주문(奏聞)하고 백사(伯士) 급간(及干) 진뉴(珎鈕)가 일을 담당했던 듯하다. 진성여왕 5년(891)에 내궁(內宮)의 명에 의하여 사리 일곱 개를 넣었다. 조선 성종(成宗) 9년(1478) 무술 4월 17일에 보림사에 대회안거(大會安居)를 마련하였더니 참석한 삼백여 명의 대중이 탑의 기울어짐을 보고 5월 17일 서탑을 중수하고, 남탑은 5월 26일에 중수하였다. 그때에 승 원식(元湜)이라는 자의 변리(辨理)가 주가 되었다. 그후 중종 30년(가정 14년, 1535년) 승 의근(義根)의 노력에 의하여 탑을 수리하고 청동합 등을 만들어 사리를 포장(包藏)하였다. 때에 남탑은 4월 일에 입탑(立塔), 북탑은 5월 일에 입탑하였다. 다시 숙종 10년(숭정 57년 갑자) 5월 26일 개수하였는데 그때의 화사(化士)는 지명(智明)이었다. 즉 입탑 후 삼 회의 중수를 보았고, 1939년에 수리되니 현금까지 사 회째의 중수가 된다. 즉 이층 · 삼층 탑신에서 우주 형식이 갑자기 섬약하게 된 점, 옥개 곡률이 매우 미약한 점, 하층 기단 갑석에서 상단 신부 받침의 조출에서 사복형이 소실해 버린 점 등 후세 개수의 결과인가도 생각된다. 혹은 대체의 양식 및 촌척(寸尺)만 고법(古法)을 따라서 전체의 개조(改造)인가도 생각된다.

55. 강진 무위갑사탑(無爲岬寺塔)

『동국여지승람』 권지37, '무위사(無爲寺)' 조에

在月出山 開運三年 僧道詵所創 歲久頹毁 今重營 因爲水陸社

월출산(月出山)에 있는데 개운(開運) 3년에 승려 도선이 창건한 곳이다. 해가 오래되어 무너지고 헐어져 지금 다시 영건한다, 인하여 수륙사(水陸社)를 만든다.

라 있다. 개운 3년(946)은 고려 정종(定宗) 원년에 해당한다. 그런데 고려 최유청(崔惟淸, 의종대)의 찬(撰)인 도선국사비(道詵國師碑)에 의하면

忽一日召弟子曰 吾將行矣 乘緣而來 緣盡則去 理之常也 何定悲傷 言訖跏趺而寂 時大唐(昭宗)光化元年(新羅 孝恭王 二年 戊午)三月十日也 享年七十二

갑자기 하루는 제자들을 불러서 말하기를, "나는 장차 갈 것이다. 인연을 타고 이 세상에 왔다가 인연이 다 되면 가는 것은 이치의 떳떳함이니 어찌 슬퍼하겠는가" 하고, 말을 마치자 가부좌하고 앉아서 입적하였다. 때는 당나라[소종(昭宗)—저자] 광화(光化) 원년(신라 효공왕 2년 무오—저자) 3월 10일이다. 향년 칠십이 세이다.[19]

라고 있어 국사의 입적(898)은 개운 3년에 앞서기 사십팔 년이다. 그런데 바로 무위갑사에 현존하는 선각대사편광탑비(先覺大師遍光塔碑)의 최언위(崔彥撝)의 글에 의하면

…□通五年四月十日誕生… 中和二年受具戒於華嚴寺 捨命之時□□□□ 俗年五
十有四僧臘三十有五…

□통(□通) 5년 4월 10일에 탄생했다.… 중화(中和) 2년에 이르러 화엄사에서 비구계를
받았다. 세상에서의 연을 다하였으니 □□□□ 세속의 나이는 오십사 세요, 승랍(僧臘)은
서른다섯이었다.…[20]

라 있어 서력 864년에 낳아 917년에 입멸(入滅)하고 있다. 그런데 최유청의 비
문에는 "俗姓金氏 新羅靈岩人也 母姜氏… 속성은 김씨로 신라 영암인(靈岩人)이다.
어머니는 강씨이다"라고 있고, 최언위의 그것에는 "法諱逈微姓崔氏 母金氏 법휘
(法諱)는 형미(逈微)요 성은 최씨로 어머니는 김씨이다"라 있고, 다시 또 「도선국사실
록(道詵國師實錄)」에는

…道詵卽師之兒時名 而字光宗 法號慶寶 烟起其別號也… 母崔氏… 示寂時 大
唐元和元年三月十日也 享季七十二…

도선은 곧 스님의 아이 적 이름이며 자(字)는 광종(光宗)이고 법호(法號)는 경보(慶寶)
이고 연기(烟起)는 그 별호(別號)이다. 어머니는 최씨… 돌아가신 때는 대당(大唐) 원화
(元和) 원년 3월 10일이다. 향년 칠십이 세이다.

라 있다. 이것에 의하면 국사의 입적은 서력 806년에 해당된다. 그리고 동문
(同文)에

或曰俗姓金氏此則決是記者之誤 抑崔氏之者 其姓金耶至若其母崔氏或云姜氏或
云朴

혹자는 이르기를 '속성은 김씨이다'라고 하니 이것은 결코 기록자의 잘못인데 억지로
최씨라고 한 것은 그 성이 김씨여서인가? 심지어 만약 그 어머니가 최씨라 해도 혹자는 강
씨(姜氏)라고 하고 혹자는 박씨(朴氏)라고 한다.

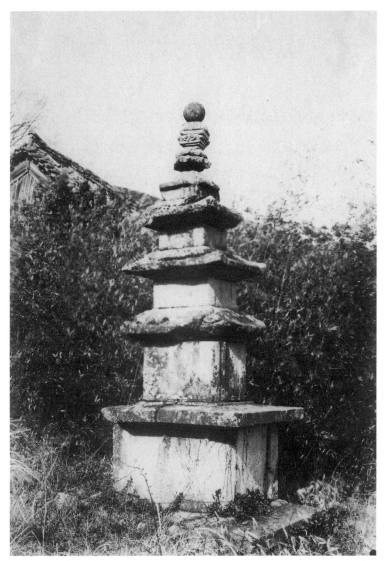

113. 무위갑사탑(無爲岬寺塔). 전남 강진.

이라 있어서, 그의 생년은 물론 성계(姓系)까지도 백문백이(百文百異)의 상태이어서 실로 운무(雲霧)를 잡는 것과 같고 어느 것에 가담할 것인지 판단에 고심 아니할 수 없다. 고로 감히 단안(斷案)을 내린 것이 아니로되, 다만 이들의 문헌 중 최언위의 찬으로 된 탑비(塔碑)는 연대적으로 가장 앞서는 것이고 또 탑과 동시에 수립된 것이기 때문에, 이 탑의 해결에는 이 글에 의거함이 가하다 할 것이다.

탑(도판 113)은 전체 높이 약 11.2척. 일층 기단 위에 삼급 탑신(塔身)을 받고 각층은 삼단의 옥개(屋蓋) 받침이 있고 처마는 조금 두껍고 처마 둘레는 凹 만곡선(彎曲線)으로서 표현되고 있다. 상륜(相輪)은 완전(?)히 남아 있으나 그것이 원형인지 어떤지는 의심스럽다.

강진 무위갑사 선각대사편광탑(先覺大師遍光塔)

이 탑은 무위갑사 극락전(極樂殿)의 서남부에 있다. 탑의 서북부에 동탑의 비가 있다. 후지시마 가이지로(藤島亥治郎)의 글에 의하면 "사기(寺記)에도 기록된 바와 같이, 고려 정종 원년(서기 946년) 제삼창(第三創) 시, 제이창(第二創)을 한 도선국사[주략(註略)]를 기념하고자 탑비를 세웠다"고 있으나, 필자는 바로 그 사기를 볼 수 없었던 까닭에 후지시마의 설에 따른다. 그도 잉용(仍用)한 바와 같이

高麗國故無爲岬寺先覺大師遍光靈塔碑銘幷序 太相檢校尙書左僕射 兼□□大夫 上柱國 知元鳳省事 臣崔彥撝奉敎撰 正朝□□評□郎柱國 賜丹金魚袋 柳勳律奉敎 撰

고려국 고(故) 무위갑사 선각대사편광영탑비명. 서문을 아울러 쓴다. 태상(太相) 검교

상서(檢校尙書) 좌복야(左僕射) 겸 □□대부(□□大夫) 상주
국(上柱國) 지원봉성사(知元鳳省事) 신(臣) 최언위가 왕명을
받들어 비문을 짓고, 정조□□평□랑(正朝□□評□郎) 주국
(柱國) 단금어대(丹金魚袋)를 하사받은 유훈율(柳勳律)이 교
지를 받들어 비문을 쓰다.

114. 무위갑사탑의 처마부.

이라는 글에

先起仁祠 便成高塔 塔成師等 號奉色身 遷葬于所□之家□于□ 詔曰 式旌禪德
宜賜嘉名 賜諡爲先覺大師 塔名爲遍光靈塔 乃賜其寺額 勅号太安 追遠之榮 未有知
斯之盛者也

　　먼저 인사(仁祠)를 짓고 이어서 높은 탑을 조성하였다. 탑이 이루어지니 제자들이 슬퍼
하며 색신(色身)을 받들어 …에 옮겨 봉안하였다.… 조칙을 내려 "법답게 스님의 선덕(禪
德)을 현창하여 마땅히 가명(嘉名)을 하사하리라"하고는 시호를 선각대사, 탑명(塔名)을
편광영탑(遍光靈塔)이라고 추증하고, 사액을 태안(太安)이라 하였으니, 추모함을 받는 영
광이 이와 같이 융성한 적은 없었다.

라고 있고, 마지막에

開運三年 歲次丙午 五月庚寅朔 二十九日戊午立 □□□金文允崔奐規
　　개운(開運) 3년 세차 병오 5월 경인삭(庚寅朔) 29일 무오에 세우고, □□□ 김문윤(金文
允)과 최환규(崔奐規)는 글자를 새기다.[21]

라 있다.
　　현재 탑의 총 높이는 약 11.2척으로서 일층 기단(基壇) 위에 삼층 탑신을 받
았다. 각층 삼단의 옥개 받침을 하였고 처마 둘레에 만곡(灣曲) 凹 선대(線帶)

가 돌려졌으므로 일견 사단 받침같이 보인다.(도판 114) 상륜은 완전(?)히 남아 있는 듯한데 과연 그것이 원형대로인가 의심스럽다. 즉 노반(露盤)과 복발(覆鉢)은 일석으로 나타내고, 그 위에 여덟 개의 역화(逆花)를 모각한 두 장의 구상석(球狀石)이 겹쳤고, 위에 일단 받침형의 사각형 앙화상(仰花狀)의 것 한 장과 사각석(四角石) 한 장, 최후에 구형석(球形石)을 얹었다. 대체로 탑신이 안정함에 대하여 상륜의 연락(連絡)은 일종의 위험한 연락 없는 곡예를 보는 것 같다.

56. 영암 도갑사탑(道岬寺塔)

이 절은 「도선국사수미대사비명(道詵國師守眉大師碑銘)」에 의하여 종합하면
신라말 도선의 초창인바, 천순(天順) 원년(1457) 신미(信眉)·수미(守眉) 두
대사에 의하여 중창된 것이다. 탑은 대웅전에 한 기(도판 115)와 승실(僧室)
뒤에 한 기가 있는데 후자는 통유형(通有形)의 것이기 때문에 전자만을 든다.

2.45척 사방의 기단(基壇, 북면의 석은 지금 없다) 위에 삼급 탑신(塔身)을
받고 노반(露盤)·복발(覆鉢)의 일석과 위에 소화상(溯花狀) 원판석(圓板石)
두 장을 놓았다. 각층 삼단의 옥개(屋蓋) 받침을 하고, 탑신에는 우주(隅柱)를
나타내었다. 옥개는 매우 박락(剝落)하여 미감을 주는 것은 못 된다. 다만 기
단을 받는 반석(盤石)이 팔각형임은 이형(異形)에 속하는 것이라고 하겠다.

전체 높이 약 팔 척 사오 촌 대웅전 앞 자오선상(子午線上) 약 오십 척의 거
리에 있다. 고려조에 속하는 것으로 보인다.

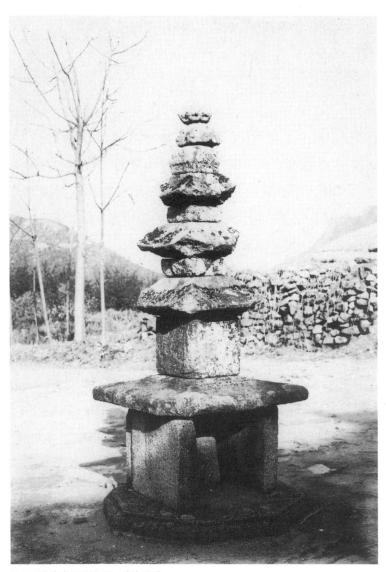

115. 도갑사탑(道岬寺塔). 전남 영암.

57. 화순 쌍봉산(雙峯山) 철감선사징소지탑(澈鑑禪師澄昭之塔)

전라남도 화순군(和順郡) 도림면(道林面) 쌍봉리(雙峰里)

쌍봉리에는 현재 대웅전이라고 불리는 삼층건축이 있어, 목조탑파의 양식을 그대로 보유하고 있는 점에서 유명한 쌍봉사(雙峯寺)가 있다. 미적 관점에 있어서 특히 칭찬할 것은 못 되지만, 현재 조선에서 목조탑파의 실례로서 겨우 충북 보은군 법주사의 팔상전(捌相殿)이 하나 있는 현실에 삼층탑 형식의 목조탑이 나타났다는 것은 세상의 경이이기도 하였다. 그리고 또 세인(世人)은 이곳에 이것이 있는 것만을 알고, 다시 놀랄 만한 보물이 이 산 속에 숨어 있으리라고는 아무도 생각하지 못했다. 놀랄 만한 보물이란 즉 철감선사(澈鑑禪師)의 부도(浮屠, 도판 116, 117)와 그의 비명(碑銘)이다.〔1935년 8월 동학(同學) 엔조지 이사오(圓城寺勳) 군의 발견에 관(關)한다〕

비는 현재 귀부(龜趺) 위에 이수(螭首)가 올려 놓았을 뿐이며, 비신(碑身)은 유무(有無) 불명인 채 미조사로 되어 있다. 이수의 전액(篆額)에는 '雙峯山故 澈鑑禪師碑銘(쌍봉산고철감선사비명)'이라고 있다. 즉 비문은 아직 알 수 없으나 『조당집(祖堂集)』의 권17에는 다행히 「철감선사전(澈鑑禪師傳)」이 있다. 왈

雙峯和尙 嗣南泉 師諱道允 姓朴 漢州 鵂巖人也 累葉豪族 祖考仕宦郡譜詳之 母高氏 夜夢異光瑩煌滿室 愕然睡覺有若懷身 父母謂曰 所夢非常 如得兒子 蓋爲僧乎 寄胎十有六月載誕 爾後日將月就 鶴貌鸞姿 擧措殊儔風規異格 竹馬之年 摘花供佛 羊車之歲 累塔娛情 玄關之趣照然 眞境之機卓爾 年當十八 懇露二親 捨俗爲僧 適

於鬼神寺 聽於華嚴敎 禪師竊謂曰 圓頓之筌罤 豈如心印之妙用乎 遂被毳挈瓶 栖雲
枕水 泊于長慶五年 投人朝使 告其宿志 許以同行 旣登彼岸 獲覲於南泉 普願大師
俾師之禮 目擊道存 大師歎曰 吾宗法印歸東國矣 以會昌七年夏初之月 族屆靑丘 便
居楓岳 求投者 風馳霧集 慕來者星逝波奔 於是景文大王聞名 歸奉恩渥日崇 咸通九
載四月十八日 忽訣門人曰 生也有涯 吾須遠邁 汝等安栖雲谷 永耀法燈 語畢怡然僊
化 報年七十有一 僧臘四十四霜 五色之光 從師口出 蓬勃而散漫于天伏以今上寵褒
法侶恩霑禪林 仍賜諡澈鑑禪師 澄昭之塔矣

　쌍봉화상(雙峯和尙)은 남천(南泉) 스님의 법을 이었고, 휘(諱)는 도윤(道允)이요, 성은
박씨이며, 한주(漢州)의 휴암현(鵂巖縣) 사람이다. 여러 대를 호족으로 지냈으니, 조부는
벼슬살이를 했는데 군보(郡譜)에 자세히 기록되었다. 어머니 고씨는 밤에 꿈속에서 이상한
광채가 찬란하게 방 안에 가득한 것을 보고 깜짝 놀라 깨니 몸에 태기가 있는 것 같았다. 부
모는 서로 이렇게 상의하기를 "꿈꾼 것이 예사롭지 않으니, 만일 아들을 낳게 되면 어찌 중
을 만들지 않으리오"라고 하였다. 임신한 지 십육 개월 만에 탄생한 뒤에는 일취월장하여
학 같은 용모에 난새 같은 자태를 이루었고, 거동이 동년배와 다르고 풍채와 규모가 격이
달랐다. 죽마를 타던 어린 나이에 꽃을 따다 부처님께 공양하고, 양거지세(羊車之歲)엔 탑
을 쌓아 마음을 즐겁게 하니, 현관(玄關)으로 향하는 취향이 환하였고, 참 경계의 근기가
우뚝하였다. 나이 십팔 세가 되자 양친에게 간절히 청하여 속세를 떠나 중이 될 뜻을 아뢰
고 귀신사(鬼神寺)에 가서 화엄의 교법을 들었다. 선사는 조용히 생각하기를 "원돈(圓頓)
의 전체(筌罤)가 어찌 심인(心印)의 묘용만 하겠는가"라 하고는 마침내 누더기를 걸치고 병
을 들고는 구름에 안기고 물을 베개 삼았다. 장경(長慶) 5년에 이르러 조사(朝使)의 일행을
찾아가 묵은 뜻을 이야기하니 마침내 동행을 허락받았다. 이미 피안(彼岸)에 이르러 곧 남
천보원대사(南泉普願大師)를 만나 뵐 수 있었다. 제자의 예를 바치니 도가 보존된 것을 첫
눈에 알아보고 대사가 찬탄하며 이르기를 "우리 종파(宗派)의 법인(法印)이 동국(東國)으
로 가겠구나!"라고 하였다. 회창(會昌) 7년 4월에 여행하여 청구(靑丘)로 돌아왔다. 바로
풍악(楓岳)에 거처하니 귀의하기를 구하는 이가 바람이 달리고 안개가 모이듯 하였고, 사
모하여 찾아오는 이들이 별이 가고 파도가 밀려오듯이 하였다. 이때 경문대왕이 이 명성을
듣고 귀의하여 받들고 은혜를 베풂이 날로 융숭하였다. 함통 9년 4월 18일에 갑자기 문인들

에게 작별을 고하면서 "삶이란 끝이 있는 것이니 나는 먼 길을 떠나야 하겠다. 너희들은 구름 싸인 골짜기에 편안히 머물러서 법등(法燈)을 길이 밝히거라"라 하고 말을 마치자 편안히 세상을 떠나니, 춘추는 칠십일 세요 승랍(僧臘)은 사십사 세였다. 오색의 광채가 선사의 입에서 나와 뭉게뭉게 떠 있다가 하늘로 흩어졌다. 삼가 아뢰니 금상(今上)의 은총과 포상이 법려(法侶)들에게 입혀지고 은혜의 비가 선림(禪林)에 내려, 이에 철감선사(澈鑑禪師)를 시호로, 탑호는 징소라고 내렸다.

즉 이 징소지탑은 경문왕 8년(함통 9년, A.D. 868년) 후에 건립된 것으로 추정할 수 있는 것으로서, 실로 이는 선문구산의 일파인 사자산계(獅子山系)의 종조(宗祖)의 부도이다.

지금 그 수법을 보면, 사방 기단(基壇)은 땅 속에 깊이 파묻혀 그 장엄(莊嚴)이 불명이지만 위에 팔각형의 조출(造出)이 있어서 웅건한 운권(雲卷) 조각의 기대(基臺)가 있고, 위에 고육조(高肉彫)의 운란(雲欄) 안상(眼象)에 화

116. 화순 쌍봉산(雙峯山) 철감선사징소지탑(澈鑑禪師澄昭之塔, 복원 전). 전남 화순.

117. 화순 쌍봉산(雙峰山) 철감선사징소지탑(澈鑑禪師澄昭之塔, 복원 후). 전남 화순.

만(華蔓)을 깊이 새긴 것 같으나 불명이고, 다음에 사각의 수명(秀明)한 단층(段層)이 있어 간석(竿石)을 받았다. 팔각의 간석면에는 고육조로 화만상수(華蔓祥獸)를 띄운 것과 같다. 위에 복판(複瓣)의 앙련(仰蓮)이 있고, 다시 팔각의 고란대(高欄臺)를 받았다. 고란(高欄)은 능각(稜角)마다 원조(圓彫)의 상각(床脚)을 모형하였고 가운데에 안상을 넣어 가릉빈가(伽陵頻伽)를 각 면에 조각하였고, 고란 상면에는 연판(蓮瓣)을 돌려서 팔각의 탑신(塔身)을 받았을 것이로되, 지금 탑신은 포중(圃中)에 도괴되었다.

탑신에는 전면에 비형(扉形)을 만들었고, 아마도 후면 또한 그러하였을 것이다. 육조(肉彫)의 천부(天部) 여섯 구를 세울 수 있는데 그 조법 또한 주경(遒勁)하다. 특히 탑신의 팔각능에 새긴 엔타시스의 강한 기둥과 그 위엔 횡방(橫枋)이 선명하게 가로놓였고, 중앙 좌우에는 각 소두(小斗)·대두(大斗)를 배(配)하였다. 지붕 또한 팔각형이다. 이것 또한 도괴되어서 표면의 수법은 알아보기 곤란하나 처마 안쪽의 구조가 오히려 재미있다. 미추(尾榱)는 원(圓)으로서 비연추(飛緣榱)는 각(角)이며 선추(扇榱)이다. 공벽면(栱壁面)에도 각 팔각능마다 두조(斗組)의 각연(角緣)이 있고, 그의 간지(間地)에는 천인(天人)·보상(寶相)·운문(雲文) 등을 매우 유려한 수법으로 새겼다. 실로 오늘에 이르기까지 그와 같이 조법(彫法)이 뛰어나고 균형이 우수한 부도 있음을 보지 못했다. 이것이 복원된다면 실로 부도예술의 절정에 위치할 수 있을 것이리라.

58. 순천 송광사(松廣寺)
불일보조국사감로탑(佛日普照國師甘露塔)

탑비에는 국사(國師)가 희종(熙宗) 6년(1210)에 입적하고 그 해에 부도를 건립하고 또 비를 세웠다고 있다.(도판 118) 후지시마(藤島) 박사는 이것을 그대로 믿고 있다.(『건축잡지(建築雜誌)』1930년 7월호, p.1414) 다만 "묘탑(墓塔)은 새로 축조한 기단(基壇) 위에 그대로 세웠던 까닭에, 이 탑을 볼 때는 아래쪽을 떼고 생각하지 않으면 안 된다"라고 말하고 있다. 그런데 노모리 겐(野守健) 씨는 이것을 조선 초기라 하였고, 또 동시에 이곳에서 발견된 호리미시마(彫三島)도 동기(同期)의 것으로 하였다.(『고고학(考古學)』1937년 5월호) 아마 후지시마 박사가 말하는 기단의 새것이라는 것은 개축이 아닐까. 또는 더 최근일지도 모르겠다. 노모리 겐 씨가 이것을 조선 초기로 한 것은 그곳에서 나온 미시마코(三島壺)를 조선기의 것으로 정하지 않으면 안 될 사정에서였을지도 모르겠다. 모두 양식적으로 분명히 지적하고 있지 않으므로 알 수는 없다. 사리호(舍利壺)만을 바꾸고 탑은 그대로 두었을지도 모른다. 요컨대 이 탑은 양식적으로 분명하게 잡을 곳이 있지 않으면 아니 되겠다. 다만 노모리 씨는 학적(學的)으로 한층 정확한 사람이므로 혹은 믿어도 좋을지 모르겠으나, 요컨대 한번 조사하지 않으면 안 될 일이다.

118. 송광사(松廣寺) 불일보조국사감로탑(佛日普照國師甘露塔). 전남 순천.

추기(追記)

　기단(基壇)은 노모리 씨 글 소재(所載) 사진엔 없음으로 보아, 1926년에 이 탑을 개수(改修)하였다는 때의 것인 듯하다.

59. 익산 왕궁리(王宮里) 일명사지(逸名寺址) 오층석탑

전라북도 익산군(益山郡) 왕궁면(王宮面) 왕궁리(王宮里)
일명사지(逸名寺址)

익산읍 내부터 남으로 뻗은 가도(街道) 약 반 리 행정(行程)에 구릉 모양의 대지(臺地)가 있어, 고래로 왕궁지(王宮址)라고 칭해 온다. 이 대지의 남쪽 약 이십 척쯤 낮은 대(臺) 모양의 땅 위에 오층석탑이 서 있다.(도판 119) 현금은 기단부(基壇部)가 높이 매토(埋土)되어서 기단의 양식을 이루지 못하고 있으나 초층 탑신(塔身)과의 관계를 보면, 즉 원래는 봉토부(封土部)와 같은 높이의 석축 기단이 존재했던 것을 알 수 있다. 이 위에 층층 오층의 탑이 서 있는 바 그 외양은 참으로 저 군서(郡西)의 미륵사지(彌勒寺址)의 탑이나 부여읍 남(南)의 오층탑과 유사한 바가 있어 마치 동세대의 작(作)같이 보인다. 반도(半島) 탑파의 상례(常例)로서, 상륜(相輪)은 완전치 못하고, 평박한 소면조(素面造)의 평두(平頭) 위에 복발(覆鉢)과 앙화(仰花)가 있고, 상륜 한 개가 파괴된 모습으로 남아 있다. 이 상륜부는 탑신의 형태와 약간 맞지 않는 감이 있다.

각설, 이 탑은 그 옥개부(屋蓋部)의 형식이 대략 저 미륵사탑을 본떠서 만들어졌다. 즉 구배(勾配)가 완만하고 평박한 옥개석은 위에 제이층 탑신을 받은 일단의 지대석(地臺石)이 있고 옥개 처마 밑에는 삼단의 옥개 받침을 갖고 있다. 처마의 단면은 대략 수직단면에 가깝고 처마는 수평으로 뻗어 네 귀퉁이에 이르러 근소한 반곡(反曲)을 보이고 있다. 옥개 받침과 처마와의 깊이의 관계는 미륵사탑의 경우보다는 크고 부여탑의 경우보다는 짧지만, 요컨대 이 처마의 관계는 이 삼 자가 동일의 규범을 보이고 저 신라의 탑들과는 다르다.

119. 익산 왕궁리(王宮里) 일명사지(逸名寺址) 오층석탑. 전북 익산.

탑신은 엔타시스가 소실(消失)한 우주(隅柱)를 벽판석(壁板石)에서 조출(造出)하고 있으나 한 이례(異例)를 보이고 있는 것은, 제이층 이상 일면벽(一面壁)이면서 초층 탑신은 이면벽(二面壁)을 이루고 각 면 중앙에 다시 일주를 넣고 있는 점이다. 탑신에도 미륵사탑이나 부여탑에서 볼 수 있었던 내전(內轉)의 모습은 사라졌다. 층층이 마치 '봉립(棒立)'에 가까운 감이 있는 까닭일 것이다. 감은사탑(感恩寺塔) · 고선사탑(高仙寺塔) · 나원리탑(羅原里塔) · 충주탑(忠州塔)이 이 유(類)이다. 그런데 안정감을 얻고 있는 것은, 그 옥개(屋蓋)가 그리는 두 사선(斜線)이 일직사선(一直斜線)을 하고 있는 관계에서일 것이다. 지금은 기단부가 명료하지 않지만, 아마도 이 사선의 하단은 기단의 하폭(下幅)보다 나왔을 것이라고 생각된다.

이 탑에서 또 주의해야 할 점은 그 구성법이다. 초층 탑신의 구성은 대략 같은 폭, 같은 높이의 구석(九石)으로써 하였고 높이 4.84, 폭 8.63의 탑신인바, 제이층 탑신은 일석조(一石造), 제삼 · 제사 · 제오는 각 이석조(二石造)로 되어 있으나, 반드시 동분(同分)되어 있지는 않다. 그러므로 이음새〔結目〕는 각별(各別)하다. 옥개 받침도 사석조합(四石組合)인바 초층만이 등분(等分) 조합이며 다른 것은 그러하지 못하고, 옥개석은 상부의 지대석과 동일 석조이나 삼층까지 구석(九石) 조합이며, 사층 · 오층은 사석(四石) 조합이다. 이 구석 조합의 수법은 부여탑의 그것과 통하고 있다. 부여탑은 옥개석이 제사층까지 구석 조합이며, 제오층은 넉 장 조합이고 옥개 받침은 제이층까지는 구석, 제삼 · 제사층은 넉 장 조합, 제오층은 한 장이었다. 즉 이 왕궁탑 옥개부의 조합법은, 옥개는 부여탑에, 옥개 받침은 감은사에 통하고 있다고 말할 수 있겠다.

그리고 탑신의 수법은 각별하기 때문에 비교가 되지 않지만, 우주 조출 수법은 나원리탑과 비교될 것이다. 이리하여 이 탑의 외용은 미륵사탑의 규범을 따라서, 그것을 축소시키고 있다. 그리고 옥개부의 구성법은 부여탑을 따르고 옥개 받침의 조합법, 탑신의 형식은 신라탑에 통하고 있다. 즉 백제탑과 신라

탑을 콤비〔결합(combination)〕한 것이라고 할 수 있겠다. 즉 양식적 위상을 나원리탑 · 충주탑과 동위에 놓을 수 있을 것이다.

그런데 이 탑의 연대적 위상을 정할 때, 일찍이 세키노(關野) 박사는 그 양식상 통일 초기라고 하였다. 그러나 그 양식의 개념은 명료하게 제출된 곳이 없었던 듯하다. 그리하여 방증적(傍證的)인 것으로서 이 탑 부근에서 신라통일 초기, 즉 일본의 하쿠호기(白鳳期)에 해당하는 문양와당(文樣瓦當)의 발견으로써 하였다. 이 문양와당은 저 충주탑 아래에서 발견되었다고 하는 것도 동류였다. 그런데 최근 고(故) 요네다 미요지(米田美代治)에 의하여, 왕궁탑 부근에서 다시 백제 말기 즉 일본의 아스카기(飛鳥期)의 문양와당의 발견이 보고되었다. 이렇게 되면 이 탑은 또 이 백제식의 와당 연대로 올리지 않으면 안 된다. 뿐만 아니라 요네다 씨의 실측에 의하면 그곳에는 동위척(東魏尺)의 사용이 있었던 것으로 추론되고 있다. 그렇지만 당씨(當氏)가 말하는 것과 같이 탑과 그 자체의 양식은 백제기와 신라기의 중간기에 놓으려고 한다. 아마 와당도 사용 척(尺)도 하나의 방증적인 것이기는 하지만 결정적인 것이 될 수는 없다. 동위척의 사용 정지 연한도 역사적으로 증징(証徵) 없는 것이고 보면 가령 그곳에 동위척의 사용이 생각되었다 하더라도 탑의 세대를 결정하는 기본적인 이유는 성립되지 않는다. 탑은 탑신체(塔身體)가 보이는 양식으로써 결정되어야만 할 것이다. 그리고 그것은 위에서 말한 바와 같이 졸자(拙者)의 의견으로서 나원리탑 · 충주탑과 동위에 놓고 대략 신라의 신문왕대에 두고자 한다. 그것은 나원리탑에서 다시 일전(一轉)한 것이라고 볼 수 있는 것이 저 황복사탑이고, 그것이 효소왕대에 된 것임은 명기(銘記)에 의하여 증명되었기 때문이다.

각설, 이곳에 이르러 생각되는 것은 일찍이 세키노 박사가 다룬 미륵사탑의 세대 결정에서의 의견이다. 지금 대요(大要)를 든다면, '미륵사탑' 조에서 든 『삼국유사』의 기문(記文)을 요약한 『동국여지승람』의 글을 들어서 그같이 해

석하고 있다. 즉 익산의 땅이 일시에 중요지로 된 것은 신라 문무왕 14년〔통일 기원(紀元) 7년, 674년〕 고구려의 종실(宗室) 안승(安勝)을 이 땅에 봉하여 보 덕왕(報德王)으로 삼은 때이다. 그 20년 3월에는 금은기(金銀器) 및 잡채(雜 綵) 백 단(段)을 하사하고 드디어 왕매(王妹)를 취하게 했다. 신문왕 3년(통일 기원 16년)에는 징(徵)하여 소판(蘇判)으로 하고 성(姓) 김씨(金氏)를 사(賜) 하고 갑제(甲第)·양전(良田)을 사하여 경사(京師)에 머무르게 하였다. 그런 데 4년 10월에는 안승의 족자(族子), 장군 대문(大文)이 이 땅에서 반(叛)하여 복주(伏誅)하였다. 여당(餘黨)이 읍에 거(據)하여 왕사(王師)에 항(抗)하여 드디어 패망하니, 왕은 그 유류(遺類)를 국남(國南) 주군(州郡)에 옮기고, 기 지(其地)로써 금마군(金馬郡)으로 하였다. 이상은 『삼국사기』에 보이는 사실 이다.

그리고 미륵사지의 방대함은 왕후(王侯) 외호의 힘 없이는 건립이 이루어질 수 없을 것으로 보아 그 창건을 이 안승왕(安勝王)의 전성시기로 하였다. 그리 고 『승람(勝覽)』에는 백제의 무왕(武王) 일설에 안강왕(安康王)으로 한 것을 들어 이 안강왕 부처(夫妻)라는 것을 안승왕(보덕왕) 부처로, 진평왕은 문무 왕의 오전(誤傳)이 아닐까 하였고, 다시 진평왕은 신문왕의 오전이라고도 하 였다. 박사는 이것을 하나의 억설에 불과하나 탑의 양식은 부여의 탑에도 선 행하기 어렵다고 하여서, 그 시대로서 보아 꼭 신문왕대의 안승왕의 창건으로 추고하였다.

이상 하나의 착상이지만 필자는 미륵사탑은 분황사탑과 같이 놓아서 부여 탑에 선행시켜서 좋을 것이며, 따라서 백제 무왕대로 보아 좋을 것을 이미 총 설에서 논증하였다. 그러므로 이곳에서 감히 중설(重說)하지 않지만, 박사의 이 착상은 미륵사에서는 떠나서 실로 이 왕궁리의 탑을 설명할 알맞은 것으로 생각한다. 무릇 문수(文首)에서도 말한 바와 같이 이 탑의 소재 지점은 왕궁지 라고 말하여 오는 고대(高臺)의 남(南)에 있고, 이 왕궁지라는 지대(地帶)에

서 동방 약 십 정(町)의 곳에 또 왕궁평(王宮坪)이라고 칭하는 고대의 지(地)가 있으며, 그 중간에 한 고대지(高臺地)가 있는데 이것 또한 어떤 건축지였던 듯하나 이것에 대해서는 아무런 전칭(傳稱)이 없다. 원래 익산의 땅은 기자조선(箕子朝鮮)의 말왕(末王)인 준(準)이란 자가 연인(燕人) 위만(衛滿)에 쫓겨서 바다에 떠서 주로(舟路)로 마한(馬韓)의 땅에 들어왔다는 설이 『후한서(後漢書)』 이래에 있으나, 그 망명지는 불상(不詳)이었다. 후세 어떠한 인연으로서인지 준(準)의 망명한 곳을 이 익산의 땅이라 하여 여기에 군림(君臨)하여 한지(韓地)를 다스린 것같이 속전(俗傳)이 고려 말기부터 났지만, 역사적으로 하등 가치 없는 소전임은 이미 이마니시 류(今西龍) 박사가 벽파(劈破)하였음으로써 여기에 췌설(贅說)하지 않겠거니와, 요컨대 이 전설이 있은 이래 이 왕궁지란 것을 당시 준왕의 궁지(宮址)라 하여 신앙되어 왔다. 그러나 이것은 역사적 가치가 없는 단순한 와전에 의한 속전(俗傳)이라 하더라도 이 왕궁지라는 것은 역시 치자(治者)의 거소(居所)로서 유적적(遺跡的)으로 충분히 인정되는 바가 있으므로, 결국 역사적인 인연이 있다고 한다면 이것은 세키노(關野) 박사가 말한 바 있는 보덕국왕 안승의 궁지(宮址)로서 인정될 수 있다고 생각한다. 따라서 이 왕궁리의 탑이란 것은 그 지점 및 유물뿐만 아니라 탑파(塔婆) 그 자체가 지니는 양식적 특질에서, 이 안승왕에 관계있는 것으로 보인다.

『삼국유사』에 전하여진 백제 무왕 서동(薯童)의 전설은, 요컨대 종종 잡다한 사실 내지 허구·전설의 혼잡이며, 그들 여러 가지의 효잡물(淆雜物)을 제외한다면 미륵사와 왕궁리사지는 관계없고, 그것은 백제 무왕대에, 이것은 문무왕 또는 신문왕대에 안승에 의하여 세워졌다고 볼 수 있을 것이다. 그리하여 처음으로 탑 자체가 지니는 백제적 요소와 신라적 요소의 혼잡도 설명된다. 미륵사탑에는 이러한 혼잡 요소는 없었던 것이다. 이같이 볼 때 경주 나원리의 탑도, 충주 가금면의 탑도 비로소 세대적으로 동위의 것으로서 정위(定

位)시키게 되는 것이다. 그리고 이들은 고선사탑 · 감은사탑이 먼저 만들어지고 나서였다.

참고문헌

세키노 다다시 박사, 『조선의 건축과 예술(朝鮮の建築と藝術)』, pp.528-530.

이마니시 류 박사, 『백제사연구(百濟史研究)』 부록, pp.557-584.

『1917년도 고적조사보고』, p.652.

요네다 미요지, 「익산 왕궁탑의 의장계획(益山王宮塔の意匠計劃)」 『조선과 건축(朝鮮と建築)』, 1942년 9월호.

후지시마 가이지로 박사, 『조선건축사론(朝鮮建築史論)』 제2편 제2장, '건축잡기(建築雜記)'.

60. 해주 빙고(氷庫) 옆 오층석탑

황해도 해주부(海州府) 북쪽 빙고 옆

사진에 보이는 탑파(도판 120)의 우측에 전액(前額)을 잘린 것 같은 구릉상(丘陵狀)이 보이는 것이 바로 빙고(氷庫)이다. 탑 앞에 음양석(陰陽石)이라고 칭하는 이형(異形)의 한 석비(石碑)가 있다. 이 돌에 치성(致誠)을 하면 자식을 얻는다고 칭하니 아마도 민속학상의 한 자료일 것이다. 이 탑지가 과연 사원지인지 불명하나 그같이 보아도 좋은 가능성도 있으나 사칭(寺稱) 미상이다.

탑은 일단의 지반석(地盤石) 위에 기단(基壇)이 있다. 일층의 지복(地覆)은 갑연(甲緣)과 신부(身部)가 일석으로 되어 갑연 조출(造出) 이외에 우주(隅柱) 및 가운데 탱주(撑柱) 일주의 형식이지만 이미 고식(古式)을 남기지 않고 관념적 · 도상적으로 되었고, 갑부(甲部)는 구배(勾配)가 급하며 기력이 없고, 중대 일석 또한 짧고 좁으며 우주 이외에 가운데 일주가 있으나 이것 또한 관념적 · 도상적이다. 갑석(甲石)은 갑연부가 넓기 때문에 무의미한 돌출을 보이고, 아래에 이단의 복연(複緣)이 있으나 이것 또한 명분일 따름이다. 갑부에 삼단의 조출이 있는데 상단만 높아 탑신(塔身)을 받았는데 또 규격 청명하지 못하다.

탑신 · 개석 각 일석, 탑신에는 우주 조출이 있으며 옥개(屋蓋) 받침은 섬약하지만 오단, 헌출(軒出)은 넓고 처마의 형식은 의외로 고식을 따랐으나 자신 없는 조각이며, 더욱이 제사층 · 제오층에 이르러 감축이 급하고 균형이 나쁘다. 그런데 탑신의 수축은 비교적 도(度)를 얻고 균형을 얻었다. 노반(露盤) ·

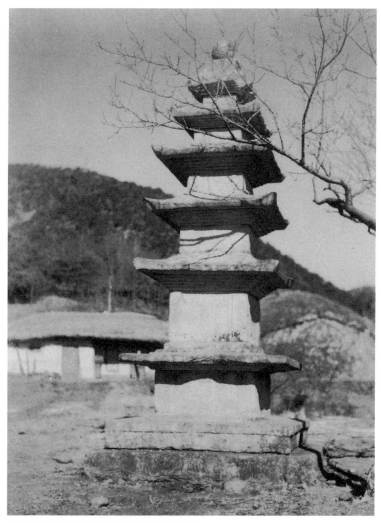

120. 해주 빙고(氷庫) 옆 오층석탑. 황해 해주.

보주(寶珠)를 옥정(屋頂)에 놓았지만 구태(舊態)는 아닐 것이다. 대강 12-13 세기가 아닐까 생각게 한다.

61. 연백 강서사(江西寺) 칠층석탑

황해도 연백군(延白郡)

조선의 고찰로서 그 창건이 신라대에 있는 것은 대강 원효(元曉)·의상(義湘)·자장(慈藏)으로써 개산(開山)의 조(祖)를 삼고, 고려대에 있는 것은 도선(道詵)으로써 개산의 조라 한다. 현재 차사(此寺) 동쪽 구릉에 있는 강희(康熙) 4년(1665)의 사적비(事蹟碑)에도 즉 이 절을 도선의 개기(開基)라 하였다. 과연 그러한지 의심이 없는 바 아니지만은, 김부식(金富軾)·정추(鄭樞)·민사평(閔思平)·한수(韓脩)와 같은 고려조 사인(士人)의 유영(遊詠)이 있음을 보면 고려의 고찰이었던 것은 믿어도 가할 것 같다.

영통사(靈通寺) 대각국사(大覺國師) 비음(碑陰)을 쓴 혜소(惠素)가 이 절의 주지였던 일이 있었다. 차사(此寺)는 백마산(白馬山)의 영은사(靈隱寺)라고 하며 또 일명 견불사(見佛寺)라고도 한다. 고려말 태고화상(太古和尙)이 크게 증수(增修)한 기실(記實)이 있다. 이후 조선조에 들어서 광해주(光海主)가 경성(京城)의 원각사(圓覺寺)에서 장륙삼존(丈六三尊)을 이안(移安)하고, 혜정옹주(惠靜翁主)·한명회(韓明澮) 등 각 원당(願堂)을 세우고 또 광해주의 영전(影殿)을 세웠다고 한다. 임진·신묘에 모두 회신(灰燼)에 귀(歸)하였고, 강희 4년(1910) 새로이 중수하였다 하지만 지금 대웅전 한 동(棟)과 승방(僧房)만 남았고, 전혀 황폐에 돌아간 안두(岸頭)의 한 한사(寒寺)에 불과하다. 앞뜰에 탑파(塔婆) 두 기, 부도(浮屠) 한 기, 비(碑) 한 기가 있지만 볼 만한 것은 다만 이 칠층석탑 한 기(도판 121)가 있을 뿐.

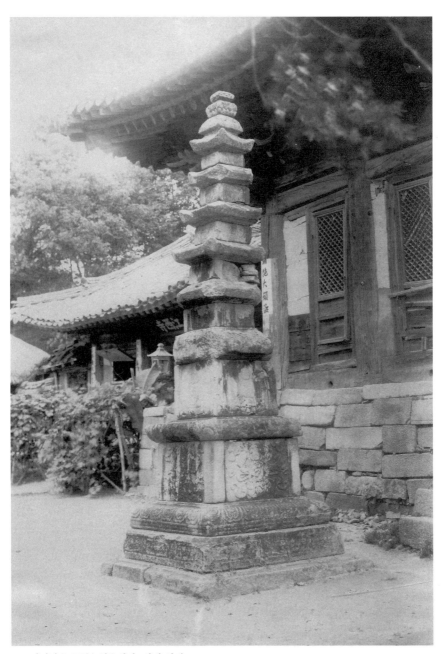

121. 강서사(江西寺) 칠층석탑. 황해 연백.

西湖僧惠素該內外典 尤工於詩 筆跡亦妙 常師事

서호(西湖)의 승려 혜소가 내외의 불전을 갖추었는데 시 짓기에도 솜씨가 있었으며 필적도 또한 묘하여 늘 사사(師事)하였다.

住西湖見佛寺方丈闃然 唯畜青石一葉如席大〔『파한집(破閑集)』p.24〕

서호 견불사(見佛寺)의 방장(方丈)에 거처하였는데 조용하였다. 오직 청석(青石)을 쌓았는데 한 장이 방석의 크기와 같다.

연백 강서사(江西寺) 육층석탑
황해도 연백군(延白郡) 백마강(白馬江) 강서사 대웅전 앞

강서사는 원래 백마강 영은사라고 칭하여 신라 · 고려 때의 명승 도선(道詵)이 부자(富者) 양모(梁某)에게 권하여 모가(某家)를 희사하여 절로 하였다는 곳. 후에 태고화상(太古和尙)이 와서 장엄하여 도량(道場)으로 삼았고 이름을 강서라고 칭하였다. 조선조 세조〔광묘(光廟)〕때 경성(京城) 원각사(圓覺寺)의 불상이 이안됨에 이르러 견불사(見佛寺)라 개칭되고, 혜정옹주(惠靜翁主) 및 부원군(府院君) 한명회(韓明澮)의 원당(願堂)이 되었다. 세조의 영전(影殿)도 또한 봉안되었다. 기타 중창의 사실을 말한 사적비라는 것이 있다. 도선의 개창설, 예(例)와 같이 갑자기 믿기 어렵다. 일찍이 고려 인종조에 명승 혜소(惠素)가 이곳에 주하며 김부식(金富軾)과 내왕이 있었음은 『파한집』에 보인다.

지금 대웅전 앞에 방탑(方塔)이 있다. 현존 육층으로서 위에 다른 모양의 복발(覆鉢) · 노반(露盤)이 합하여 혼용된 것 같은 일석이 있고, 방형의 소석(小石)이 있어 앙화(仰花)일 것이라 생각되며, 다시 소방석(小方石) 한 좌가 있

다. 즉 상륜부(相輪部)가 완전하지는 못하다. 탑신(塔身) · 옥개(屋蓋)도 파손이 많아 목불인견이다. 그리고 조루(彫鏤) · 균형 모두 나쁘고, 감히 명작이라 예(例)할 것은 못 된다. 그러나 그 양식으로 보아, 혹은 조선 세조 시의 작품임을 짐작게 함이 있다. 따라서 여기에 이 탑을 들겠다.

탑은 일단의 조출(造出)이 있는 지반석(폭 6.2척)이 있고, 위에 방형의 지대석(폭 5.25, 높이 0.8)이 있다. 상하좌우 및 가운데 두 구에 장대(長帶)의 광선(框線)을 돌리고, 각 면에 세 개의 타원형의 안상(眼象)을 새기고, 각 구에 삼차금강저(三叉金剛杵)를 새겼다. 이것은 하나의 이례이다. 기단(基壇)은 상하에 앙련(仰蓮)의 갑석(甲石)과 복련(伏蓮)의 지복석(地覆石)이 있다. 지복석 아래에 연(緣)이 상하에 있어서 그 안에 속연(束緣) 이주로써 전면을 네 구로 하였다. 복련은 중판형(重瓣形)으로서 판심(瓣心)에 중출(重出)된 화예판(花蕊瓣)을 또 놓았다. 판근(瓣根)에는 이단의 조출이 있어서 중대석을 받았다. 중대석은 전후(폭 3.25, 높이 1.79)가 넓고 양 모퉁이에 우주(隅柱)를 조출했으며, 양측면에 낀 판석(板石), 각 면에 준거(蹲踞)한 사천왕을 새기고 비운(飛雲)을 새겼는데, 분등(奔騰)의 상(狀)이나 매우 도선적(圖線的)인 조각이다. 앙련부는 갑석인데 소판(素瓣)이 상하에 중복되었지만 만환(漫漶)이 심하다. 중대는 위가 좁으며 전체가 방추형에 가깝기 때문에 안정감이 없다.

탑신 각 부(초층 폭 2.38, 높이 1.7)에 우주를 새기고 벽간(壁間)에 ⬭형의 조형(彫形)이 있어서 각 면에 원광배(圓光背)의 좌불(座佛)을 새겼으나 도상이 매우 졸(拙)하다. 상층 탑신도 모두 같은 양식으로 각 면 좌불이 있으나 편평왜소(扁平矮小)하여서 체(體)를 이루지 못하고 옥개 받침은 삼단이나 체를 이루지 못했고, 처마 안쪽에 ∏형의 구각(溝刻)이 있다. 처마도 둔탁, 지나치게 수고(秀高)를 기도하여 추태를 부렸을 뿐이다. 15세기에 이르러 지방의 탑이 얼마나 타락되었는가를 보여주는 것이다.

62. 황주 성불사(成佛寺) 오층탑

황해도 황주군(黃州郡) 주남면(州南面) 정방리(正方里) 정방산(正方山)
성불사 경내

황주 정방산(正方山). 일작(一作) 정방산 우명(又名) 천성산(千聖山)이라고도
한다. 동사(同寺)의 사적비명(事蹟碑銘)에 의하면 신라말 도선국사(道詵國師)
의 개창이라고 하나 이같은 창건 연기는 서선(西鮮)·남선(南鮮) 지방에 많아
서 믿을 바가 못 된다. 그리고 중흥한 자를 고려말의 나옹(懶翁)이라고 칭한
다. 이것 또한 거승(巨僧)의 이름에 부회(附會)한 것으로서 취할 바가 못 된
다.

당사(當寺)에는 오늘까지 고려 태정(泰定) 4년의 창건으로 된 목조건축이
있어서 반도(半島) 건축계에 이름이 높다. 즉 제14세기 초두에 대개수(大改
修)가 있었음을 알겠다. 〔근년 응진전(應眞殿) 개수 시 태정 4년, 즉 고려개국
419년 충숙왕 14년, 1327년 대개창임을 알았다.〕현재 응진전의 서쪽, 명부전
서북의 땅에 석조 오층탑파가 있어 양식으로 보아 대략 당대의 것으로 보인
다.(도판 122)

각설, 이 탑은 일단의 지반석(地盤石) 위에 이층 기단(基壇)을 갖고 있다.하
층 기단은 방대하고 상층 기단이 왜소함은 한 이색(異色)이라고 칭할 것이다.
그리고 하층 기단은 지복(地覆)·신부(身部) 일석으로서 지복 조출(造出)이
박고(薄高)하며, 신부에는 네 모퉁이에 우주(隅柱) 형식을 조출(彫出)하였다.
갑석(甲石)은 갑연(甲緣)의 돌에 내만곡선(內彎曲線)을 그려서 부연(副緣)은
얕게 조출되었고, 상면에는 상단 중대석을 받을 이단의 단층형 조출(造出)이

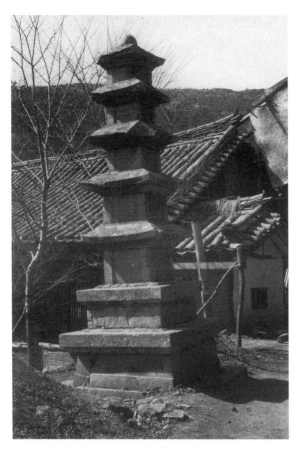

122-123. 성불사(成佛寺) 오층석탑(위) 및 기단 세부(아래).
황해 황주.

있으나 이것 또한 천박하며, 중대에는 각 면 두 구의 안상(眼象)을 새겼다.(도판 123) 수법 온아, 갑석 또한 갑연·복연을 만듦은 하단의 갑석과 동일하다. 초층 탑신(塔身)을 받아야 할 곳에 무예단판(無蕊單瓣)의 복련(伏蓮)의 부조가 있어 각 면 칠판, 도합 이십사판인데 조법(彫法)은 온아하다. 탑신은 각층에 우주의 조출이 있고 또 부연을 달았다. 아마도 서선 지방에 있어서의 고려 탑파의 한 특색이다.

옥개(屋蓋) 받침도 삼단으로, 처마는 반전(反轉)을 보이며 두껍고, 헌선(軒先) 끝의 사구배(斜勾配)가 적은 것도 고려 탑파의 한 특색이다. 제오층의 옥정(屋頂)에는 노반(露盤) 이상이 없고 지금 보주(寶珠)를 놓았다. 기단은 변태(變態)이지만, 부분적으로 고려로서의 특색은 이곳저곳에서 보이며 탑신이 수고(秀高)함은 또 한 특색이다. 명작이라고는 말하기 곤란하나 제14기에 이르러 탑파 양식이 어떻게 변천되었는가를 볼 수 있는 호례(好例)라고 할 것이다.

〔부(附)〕 황해도 소재 탑파

• 은율(殷栗) 현내면(縣內面) 노하동(路下洞) 오층석탑(현존 이층, 挿)…
 1916, p.579.
• 은율 현내면 노하동 국민학교 내 오층석탑…(圖) A
 일도면(一道面) 사동(寺洞) 구정사(九井寺) 오층석탑…(圖)
• 은율 남부면(南部面) 정곡리사(停穀里寺) 오층석탑…(圖) A
• 안악군(安岳郡) 읍내 연곡사(燃谷寺) 오층석탑…(圖) A
• 송화면(松禾面) 수장사(壽長寺) 오층탑…(圖) A
• 신천군(信川郡) 남부면(南部面) 청양리(靑陽里) 자혜사(慈惠寺) 오층탑…

(圖) A

- 해주(海州) 금산면(錦山面) 광조사(廣照寺) 오층탑…(圖) A

- 해주읍 빙고 옆 오층탑…B

- 연백 강서사 칠층탑…B

- 장연군(長淵郡) 전택면(簞澤面) 학현리(鶴峴里) 학림사(鶴林寺) 오층탑

 圖

- 정방산(正方山) 성불사(成佛寺) 오층석탑(황주군 주남면) A

63. 벽성 광조사지(廣照寺址) 오층석탑

황해도 벽성군(碧城郡) 금산면(錦山面) 냉정리(冷井里) 수미산(須彌山)
광조사지

124. 광조사지
오층석탑의 사복식
원미를 가진 돌기.

수미산 광조사는 선문구산(禪門九山)의 하나. 이엄(利
嚴) 진철대사(眞澈大師)를 위하여 고려 개국 15년 고려
태조가 교(敎)를 내려 창건케 한 명찰이다. 『여지승람』
에는 현존하는 절로 등록되어 있는 것으로 보면 15세기
까지는 아직 존재하고 있었으나, 그 폐사가 된 것은 언제
쯤인지 불명이다. 지금 광대한 사지(寺址)에는 진철대사의 탑비와 오층탑이
존재하나, 탑은 상하 이층이 떨어져 삼층만이 남아 있다.

이 탑(도판 126)은 넓은 지반석(地盤石) 위에 일단의 지대석(地臺石)이 있
어 그 상부에 일단의 조출(造出)이 있어서 하층 기단(基壇)의 신부(身部)를 받
고 있다. 하층 기단은 갑석(甲石)·신부가 일석으로 되었고, 신부의 각 면에는
세 구의 안상(眼象)이 있어 그 형식은 상단 신부의 안상과 더불어 특수한 형식
을 가졌다. 즉 양각부(兩脚部)는 내만곡선(內彎曲線)을 그리면서 양방의 각
(各) 삼분의 일 되는 곳에서 일단의 돌기를 이루고, 중앙에서 내부로 돌기한 화
두식(花頭飾)을 솟게 하였다. 갑석 상면도 사복식(蛇腹式)
의 원미(圓味)를 가진 돌기를 보이고 있다.(도판 124) 상단
신부에는 앞서 말한 특수한 안상이 각 면 한 구씩 있다. 갑석
은 연하(緣下)에 사복식의 원미를 가지고 있고, 상면의 탑신
(塔身) 받침에도 사복식의 돌기를 이루고 있다.(도판 125)

125. 광조사지
오층석탑의 사복식
탑신 받침부.

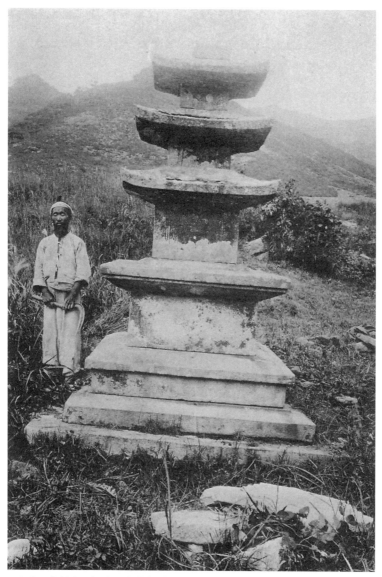

126. 광조사지(廣照寺址) 오층석탑. 황해 벽성.

탑신은 각 일석이지만 이것 또한 우주(隅柱)의 조출 이외에 이단의 부연(副緣)을 체차(遞次)로 파 내렸고 정면에는 호(戶) 형식의 광연(框緣)을 이단락(二段落)으로 새기고 있다. 옥개(屋蓋)는 사단 받침을 천소(淺小)하게 각(刻)하여 처마는 넓고 반곡(反曲)을 보이며, 처마 전각(轉角)의 네 모퉁이에 사선(斜線)을 넣는 것은 저 대동(大同) 광법사(光法寺) 팔각오층탑의 경우와 그 뜻을 같이한다. 삼층 이상 탑신의 수축이 심하고 오층까지의 체율(遞率)이 얼마나 섬약으로 흘렀는가를 느끼게 한다. 명탑이라고 칭할 것은 못 되나, 부분 형식의 변이를 보이고 있음은 한 참고품으로서의 가치가 있다. 시대는 내려와서 12–13세기에 두어야 함을 생각게 한다.

64. 평양 영명사(永明寺) 팔각오층탑

평안남도 평양부(平壤府) 모란봉(牡丹峰) 영명사 경내

영명사의 창건에 관해서는 확실한 기록이 없고, 혹은 고구려의 광개토왕(廣開土王) 2년(376) 평양에 구사(九寺)를 창하였을 때의 일찰(一刹)인 것같이 말한 것도 있으나, 이것은 믿어선 안 된다. 〔조선조 헌종(憲宗) 12년(1846)에 된 사적비(寺蹟碑)에서는 다만 "寺刱於勝朝 절은 고려조에 창건되었다"라고 있을 뿐이다.〕 즉 고려의 창건으로 보인다. 『고려사』「열전」제7 '서희(徐熙)' 전 중에 성종 2년(983), 왕이 서경(西京)에 행행(行幸)하여 영명사에 유(遊)한 기록이 있다. 또 누카리야 가이텐(忽滑谷快天)의 『조선선교사(朝鮮禪敎史)』에 의하면 "고려국의 광종 대성왕(大成王)이 영명연수(永明延壽)의 언교(言敎)를 서(敍)하며 사(使)를 보내서 서(書)를 가져와서 제자의 예를 행하여 금선직(金線織)으로 만든〔成〕승가려의(僧伽黎衣), 자수정 염주(念珠), 금조관(金澡罐)을 봉하여, 국승(國僧) 삼십육 인으로써 수(壽) 인기(印記)를 받아, 고려에 돌아와서 홍법(弘法)시킴"이라 하였다.

아마도 평양 영명사의 창건은 이곳에 있었다고 말할 것이다.

각설, 오늘 부벽루(浮碧樓) 북쪽에 탑이 있다.(도판 127) 누차 원위치가 변동되었으나, 탑 그 자체는 상륜부(相輪部)를 일실한 이외에는 비교적 잘 남아 있다. 이 탑은 기단(基壇)이 이층인데 하단은 단지 팔각원형의 지대형(地臺形)으로서 각 면에 두 구의 안상(眼象)을 새겼다. 상단은 상하 각각 앙련(仰蓮)·복련(覆蓮)이 있는 연화좌(蓮花座)의 기단으로서 하복(下覆)에 있어서의 연판은 복예(復蕊)·단예(單蕊)이며 팔릉(八稜)마다 반화형(反花形)이 있

427

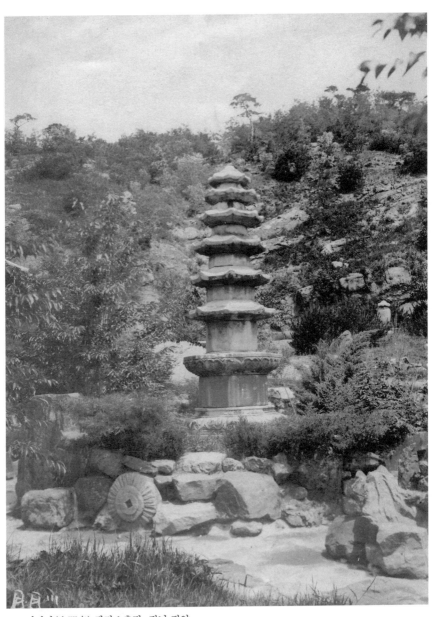

127. 영명사(永明寺) 팔각오층탑. 평남 평양.

고, 상갑(上甲)의 연판(蓮瓣)은 단예단판인데 어느 것이나 조각이 온아우미(溫雅優美)하다. 특히 하복(下覆) 상부에 일종의 고형(劀型) 조출(造出)의 대형(臺型)이 있음은 주의해야 될 것이리라.

탑신(塔身)은 각층이 고복상(鼓腹狀)을 이루고 팔릉에 각각 우주(隅柱) 형식의 조출이 있어 그 수법은 기단 중대석과 비슷하다. 옥개(屋蓋) 받침은 긴축된 삼단 받침이 약간 만들어졌으며 더욱이 처마와의 사이에는 연판(蓮瓣)을 돌려 새겼다. 옥개 상부 팔각의 전각부(轉角部)에는 위에 화두(花頭)를 식식(餝飾)한 장식이 있다. 이들은 요컨대 이 탑이 부분적으로 묘탑(墓塔) 형식의 수법을 많이 가미한 것으로 보인다. 제10세기 후반기의 작으로 본다. 현재 노반(露盤)까지 남아 있다.

65. 대동 폐율사(廢栗寺) 오층석탑

원 평안남도 대동군(大同郡) 추을미면(秋乙美面) 율리(栗里) 율사지
현 일본 도쿄 오쿠라슈코칸(大倉集古館)

이 탑(도판 128)은 원래 대동강(大洞江)의 동쪽 약 삼십 리 율리의 율사지(栗寺址)에 있었던 것이나, 오늘은 도쿄 오쿠라슈코칸(1933년 12월 14일 중요 미술품으로 지정됨)에 있다. 율사는 문헌적 소견(所見)이 없고, 『동국여지승람』 권51, 「평양(平壤) 산천(山川)」조에 "栗寺址在府東三十里 율사지는 부동쪽 삼십 리에 있다"[22]라고 있을 뿐이다. 즉 절은 이미 폐사가 되었을 것이다. 「불우(佛宇)」조에는 보이지 않는다.

각설, 이 탑은 반도(半島)에서의 팔각원형의 다층탑파로서, 저 평양 영명사(永明寺)의 탑과 서로 비교되어야 할 명작이다. 다만 기단(基壇)의 규격이 정제하지 못하고 얼마간 균형이 잡히지 못한 것은 영명사탑에 미치지 못한 점이나, 그 조루(彫鏤)의 공(功)은 그 탑보다 몇 단 우월하며 세대로 보아서 서로 전후할 것이라고 생각된다. 사진에서 보는 바와 같이 연화좌(蓮花座) 기단 형식인데, 삼단의 지대석(地臺石)이 쌓아 올려진 것은 영명사탑과 다른 점이다. 최하의 일단은 회석(灰石) 혼용의 의단(疑段)이지만 복원적 공작(工作)이라고 생각되며, 상 이단의 지대석은 원석(原石) 그대로라고 보인다. 능각(稜角)을 약간 깎아서 온아한 점을 보이고 있는 것도 시대적 변상이 있으며, 상단에는 얕은 이단의 조출(造出)이 있어서 기단 각부(脚部)를 받았다.

기단은 복련(覆蓮) 팔엽형의 아래에 일단의 조출 갑부(甲部)가 있다. 아래의 팔각형 신부(身部)에는 횡으로 넓게 안상(眼象) 각 한 구를 넣었고, 연판

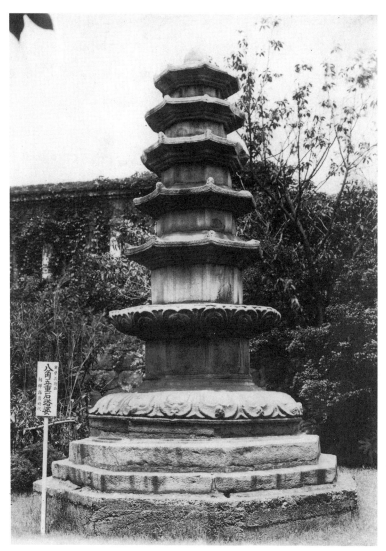

128. 대동 폐율사(廢栗寺) 오층석탑. 도쿄 오쿠라슈코칸.

(蓮瓣)은 단예복판(單蕊福瓣)이지만 중판(中瓣)을 새겨 내려서 상갑 앙련부 (仰蓮部)의 돌기한 것과 대조를 이루었고, 판선(瓣先)에 반화가 있다. 다시 내 구(內區)에는 크게 원심(圓心) 팔판(八瓣)의 꽃잎을 부립(浮立)시켜 판근(瓣 根)의 곳에는 엽판(葉瓣) 쌍출(雙出)의 원형 화판을 부립시킨다. 화판 풍려하 며 중하중(中下中)의 삼단에 계련(繼連)시키고 있는 점은 층탑 기단에 있어서 는 유례 없는 장식이다. 판단(瓣端)의 반화도 중판과 좌우 양 판에서는 형식을 달리한다. 이 복련 상부, 중대석을 받는 곳에 삼단의 체감식(遞減式) 조출이 있고, 다시 중앙 굴곡이 있는 상하 이단의 고출(刳出)이 있다. 이들이 안상이 있는 각부(脚部)와 전체 일석으로 만들어진 것은 9세기 이래의 많은 묘탑(墓 塔) 기단에서 공통성을 본다. 연판 상부의 고출 또한 그렇고, 일반으로 단층형 조출의 사경(斜傾) 형식을 취한 것은 시대에 따르는 한 변상(變相)이다.

중대석도 팔각원형이지만 각 면에 온아우미한 안상을 각하(刻下)하였으며, 안상의 각선(脚線)은 흘러 하 중앙에 있어서 내부에 화두(花頭) 돌기를 이루 었다. 이것 또한 호작임에 틀림없다. 앙련부는 중대와의 접촉부에 삼단의 조 출이 있어, 중 일단은 사복(蛇腹) 형식의 두꺼운 것이다. 앙련은 중판(重瓣)의 각상(刻上) 형식인데 중앙에 원심(圓心)이 있는 팔판화문이 있고 다시 엽판 (葉瓣)을 내어서 일견 삼중판(三重瓣)의 연판을 하였다. 조각은 하(下) 복련 (伏蓮)의 간가(間架)가 광활응양(廣闊鷹揚)함에 비하여 농려풍윤(濃麗豊潤) 하며, 지판(支瓣)이 있는 것은 복련부와 같다. 연판의 수도 상하 각 이십사판 의 같은 수이다. 연판 상부에 연조(緣造)가 없음도 한 이색이고 통법을 떠난 약식(略式)이다. 상면 초층 탑신(塔身)을 받는 곳에 또 삼단의 조출이 있어 상 하는 단층형, 중은 사복식, 그리하여 기단 총 높이 약 오 척 오 촌.

탑신도 팔각원형이지만, 각 능마다 우주(隅柱) 양식의 조출이 있고 복선(複 線)을 넣었다. 이것 또한 새로운 수법이다. 옥개(屋蓋)는 받침이 삼단이며 헌 하(軒下) 일선(一線)을 넣었고 우각(隅角) 가까이 정혈(釘穴)이 있다. 처마는

이단조(二段造)로서 반곡(反曲)되었으며, 전각(轉角) 상부에는 치아동(稚兒棟)을 나타내고 그 선단(先端)에는 화두(花頭)를 새겼다. 낙수면의 굴곡이 심하고 처마 끝의 구배(勾配)는 깊지 않다. 오층 옥개까지 남았고 보주(寶珠)는 후보이다. 기단 하갑부(下甲部)의 왜곡 이외는 정제하고 조루(彫鏤) 또한 묘하다. 탑신은 장중한 감이 있어 명탑의 하나이다. 총 높이 약 십오 척. 대략 10세기 후반기의 작으로 볼 수 있을 것이다.

66. 대동 폐원광사(廢元廣寺) 육각칠층석탑

원 평안남도 대동군(大同郡) 고평면(古平面) 간사정(間似亭) 옆
현 평양부립박물관(平壤府立博物館)

이 탑(도판 130)은 본래 원광사지의 유탑(遺塔)이라고 칭하나 원광사의 전칭
은 불명이다. 평양 외성의 남문이었던 차문〔車門, 『여지승람』에 차문원(車門
院)이란 것이 있어 간사정이 있었을 것이다〕의 옆에 있던 것을, 1906년 평양역
앞으로 옮기고 후에 다시 대동문(大同門) 옆에 옮겼다가 지금 또 평양부립박
물관에 옮겨졌다.

이 탑은 지금 회(灰)·석(石) 혼용의 일단의 지반(地盤) 위에 삼단의 대석
(臺石)이 있어서 일층 기단(基壇)을 받고 있다. 갑연(甲緣)을 갖고 있는 복예
단판(複蕊單瓣)의 복련(枕蓮) 아래에 있어서 육각 중 대석을 받는다. 중대의
능각(稜角)마다 우조(隅造) 형식의 조출(造出)이 있다. 무예단판(無蕊單瓣)의
앙련(仰蓮) 삼십엽이 돌려진 갑연이 달린 앙련갑석(仰蓮甲石)이 위에 있어 육
각 탑신(塔身)을 받기를 칠층. 각 탑신의 능각(稜角)마다
우주(隅柱) 형식의 조출(造出)이 있고, 각 면에는 장방형
의 감실(龕室)이 있어서 각 불상이 부조되었는데 삼존불
(三尊佛)과 독불(獨佛)이 있어 동일하지는 않다.

옥개(屋蓋) 받침은 삼단인데 천소(淺小)하고, 처마는
두껍고 아무런 장식이 없는 간소한 형식을 취하였다. 옥
정(屋頂)에는 육출(六出)의 섬장(纖長)한 앙련이며, 또
화뢰(花蕾) 형식인 보주(寶珠)를 놓았다. 이 형식이 유례

129. 폐원광사
석탑의 보주.

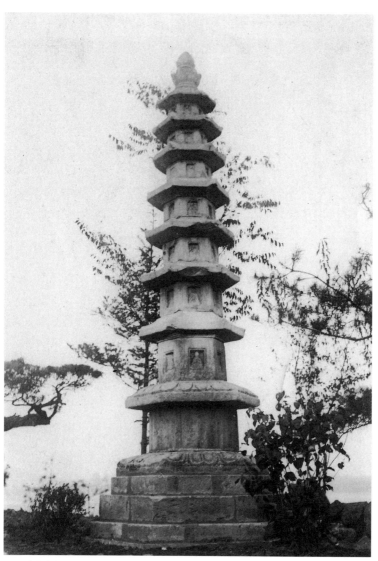

130. 폐원광사(廢元廣寺) 육각칠층석탑. 평양부립박물관.

없는 특수한 것임은 도면에서 보는 바와 같다.(도판 129) 이 탑은 섬고에 치우치고 조루(彫鏤)도 조송편평(粗菘扁平)하여 우작(優作)이라고 말하기 어려우나, 고려의 탑으로서 또 그대로의 좋은 점이 있다. 아마도 그 수축률이 균형을 얻고 있는 곳에 의할 것이리라. 대략 13-14세기(?)에 두어야 될 것이 아닌가 생각된다.

67. 영변 보현사(普賢寺) 구층석탑

평안북도 영변군(寧邊郡) 신현면(薪峴面) 하향동(下香洞) 묘향산(妙香山)
보현사 만세루(萬歲樓) 앞

「보현사사적기(普賢寺事蹟記)」에 말하기를, 고려 제4세(世) 광종왕(光宗王)
19년(968) 용흥군(龍興郡) 사람 탐밀조사(探密祖師)가 처음으로 동부(洞府)
를 열고 난야(蘭若)를 창건하여 이름을 안심사(安心寺)라 하였다 한다. 이것
은, 지금 보현사의 서남역(西南域)에 있는 안심사의 창건 유래이다. 또 말하기
를 제5세 경종왕(景宗王) 3년 굉곽법사(宏廓法師)가 와서 제자가 되어 동북에
대선찰(大禪刹)을 개창했다고. 이는 지금의 보현사의 창건 연대이다. 즉 고려
초의 개찰이라고 정직하게 말하는 것은 반도사사상(半島寺史上) 칭찬할 만하
다. 무릇 거의 많은 사찰이 그 창건을 역사적 개창 사실 연대에 놓지 않고, 신
봉하는 교조(敎祖)의 연시(年時)로서 칭하고 있기 때문이다. 이후 중창·보수
의 사실이 적지 않은데, 대개 모두 믿을 만한 듯하나 지금 번거로움을 피하여
말하지 않겠다. 평안북도에서 유일의 대본산으로서 산천의 웅(雄), 가람의 장
(壯), 사격(寺格)의 고(高), 북도(北道)에서 이를 따를 것이 없다.

　만세루 앞의 방형 구층탑(도판 131)은, 구층 탑신(塔身)까지를 남기고 옥개
석(屋蓋石)은 없는데 그 탑신을 마치 노반(露盤)처럼 이용하여 위에 반구상
(半球狀)의 복발(覆鉢)을 씌우고 석주(石柱)·원석(圓石) 등을 쌓아서 즉 원
상(原狀)을 남기지 않았다. 기단(基壇)은 잡석적(雜石積)의 지반부(地盤部)가
있고, 그 위에 방(方) 약 팔 척 삼 촌 오 푼 크기의 지대석을 놓고, 그 위에 이층
기단을 받았다. 하단은 신부(身部)·갑석(甲石) 모두 일석조(一石造)인데 양

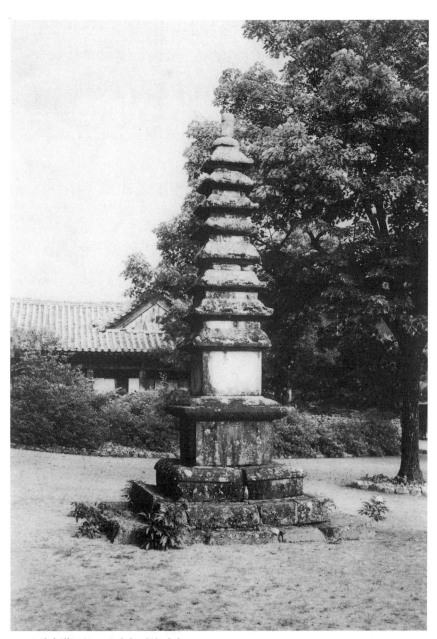

131. 보현사(普賢寺) 구층석탑. 평북 영변.

측면에서 반분(半分) 연계(蓮繼)의 이석(二石) 조립이다. 갑석에는 복예복판(複蕊複瓣)의 복련화(覆蓮花)를 각 면 오판으로 내리고 지판(支瓣)으로써 네 모퉁이에 배(配)하였음은 특별한 수법이라고 할 것이다.

132. 보현사 구층석탑의 상단 갑석부.

신부에는 각 면 세 구의 안상(眼象)이 있어서 중앙에 화두양(花頭樣)이 돌기하였고, 통식(通式)의 단선조락식(單線彫落式)이 아니고 복선(複線)을 써서 체락형(遞落型)으로 새겼다. 상단 신부 각 면에도 동일 수법의 안상이 각 면 한 구 있다. 상단의 갑석(甲石)·갑연(甲緣) 아래에 앙련(仰蓮)을, 위에 복련(覆蓮)을 새겼다. 이 복련은 갑석보다 약간 변 길이를 짧게 하였을 뿐인데 이 형식 또한 새로운 수법이다.(도판 132)

탑신(塔身)에는 우주(隅柱)를 새기나, 매우 좁고 얕아 만환(漫漶)하여 보이지 않을 정도이다. 그리고 상하에 관양(貫樣) 광선(框線)을 넣어, 마치 방액(方額)과 같이 보이게 하였다. 정면에 감실(龕室)을 마련하였는데, 일종의 특별한 감실로서 전실(前室)·후실(後室)의 부(部)에 나누어져, 전실은 종장(縱長)의 방격실(方格室)인데 오실(奧室)은 속이 깊고 그 오실 내에 한 소연화(小蓮花) 대좌석(臺座石)을 넣었다. 감실의 외곽선상에도 일종 이양(異樣)의 화륜곡선(花輪曲線)의 장식이 있다.

옥개(屋蓋)는 삼단의 옥개 받침이 매우 천소(淺小)하게 붙여져서 처마는 종전보다 자연히 넓어졌다. 아마도 주의해야 할 변화일 것이다. 그리고 옥개 상부는 매우 두껍고 처마 끝이 얇기 때문에 일견 발(鉢)을 드리운 것 같다. 이것에 유(類)하는 탑을 괴산(槐山) 미륵당지(彌勒堂址)의 구층탑에 본다. 그리고 탑신 층층의 감축은 잘 알맞았고 크기와도 조화를 얻었다. 전체로서 고험(高險)함은 당시의 통세(通勢)이다.

각설, 이 탑은 초층 탑신의 배면에 명각(銘刻)이 있으나 만환이 심하여 읽기 곤란하나, 『조선금석총람(朝鮮金石總覽)』에는 고려 정종(靖宗) 10년의 기(記,

1044년)로 추정하였다. 그런데 김부식(金富軾)이 찬한 이 절의 개창 사적비에는 중희(重熙) 임오세 즉 정종 8년〔고려 기원(紀元) 125년, 1042년〕이라 있다. 여하간 이 탑은 고려 정종기의 작으로서, 11세기 전반기에 속하는 것이라고 말할 수 있을 것이다. 총 높이 약 이십일 척.〔사진의 우측에 보이는 번무(繁茂)한 수목은 보리수(菩提樹)이다. 앞에서 보이는 건물은 사무소이다〕

68. 영변 보현사(普賢寺) 팔각십삼층석탑

평안북도 영변군(寧邊郡) 신현면(伸峴面) 하향동(下香洞) 묘향산(妙香山)
보현사 대웅전 앞

133. 보현사 팔각십삼층탑
지대석(아래)과
기단부(위)의 안상.

현재 이 탑은 대웅전 앞에 있다.(도판 134) 삼단의 지대석(地臺石) 위에 일층 기단(基壇)이 있다. 지대석에는 각 면에 광선(框線)을 돌리고, 가운데 일선(一線)으로써 상하 양단으로 나누어 상단은 다시 횡(橫) 세 구로 나누고 각 구에 안상(眼象)을 넣었는데 이 안상은 고식의 식의 것이 아니고 조선기의 형이다. 그리고 하반(下半)에는 구획선은 없고, 고식(古式)의 형식의 안상을 넣은 것 같다. 기단은 상갑(上甲)

· 하복(下覆), 모두 거의 동식으로서 상단의 탑신을 받는 곳에 사복형(蛇腹形)의 팽창이 있는 연화대(蓮花臺)의 조출(造出)이 있는 점이 다를 뿐이다. 즉 갑연부(甲緣部)에는 지대석과 같이 광선(框線)으로써 윤곽을 잡고, 다시 이것을 횡 세 구로 나누어 조선기의 안상을 넣었고(도판 133), 사복형의 상면 내지 저면(底面)에는 각각 앙련(仰蓮) · 복련(覆蓮)을 새겼다. 중대석은 팔릉(八稜)에 원주형을 조출하고, 양측에 부연(副緣)을 내고 다시 면벽(面壁)을 광선으로써 둘렀다. 그 수형(手形) 형식, 탑신(塔身)에 있어서의 경우와 다르지 않다.

옥개(屋蓋)는 처마의 반곡(反曲)이 심하여 소위 '진반(眞反)'을 보이며, 능

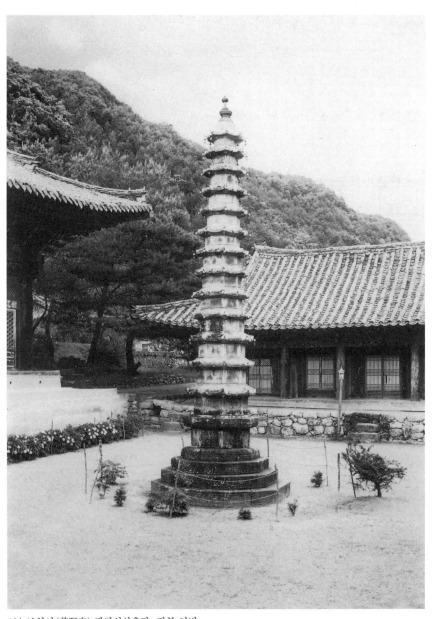

134. 보현사(普賢寺) 팔각십삼층탑. 평북 영변.

135. 보현사 팔각십삼층탑의 옥개(왼쪽) 및
상륜부(오른쪽).

각(稜角)마다 강동(降棟)의 모양을 만들고 전포양(前包樣)의 조출도 이단으로 만들었다. 옥개 받침은 재래의 전통적 수법에서 떠나서 이단의 정롱형(井籠形) 조합으로 하였고, 그 출두(出斗)가 원미(圓味)를 띤 것은 도판과 같다. (도판 135의 왼쪽) 상륜부(相輪部)는 청동제인데, 이것 또한 매우 고식(古式)에서 벗어나 라마탑(喇嘛塔)에 있어서의 수법의 가미(加味)를 느끼게 한다.(도판 135의 오른쪽) 총 높이 약 이십칠 척, 사전(寺傳)에서는 이 탑을 만력(萬曆, 1573-1620) 연간, 서산대사(西山大師)의 원탑(願塔)이라고 칭한다.

석탑 세부명칭도

조선 탑파 중 그 수가 가장 많이 남아 있는 석탑의 일반적인 형태를 고유섭이 정교하게 그리고
각 세부명칭을 표시한 것으로, 오늘날까지 한국 탑 연구에 사용되는 전형적인 그림이다.

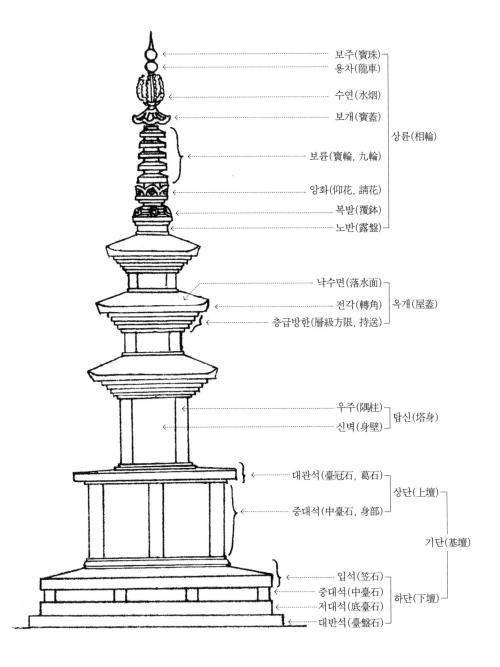

보주(寶珠)
용차(龍車)
수연(水烟)
보개(寶蓋)
상륜(相輪)
보륜(寶輪, 九輪)
앙화(仰花, 請花)
복발(覆鉢)
노반(露盤)

낙수면(落水面)
전각(轉角) 옥개(屋蓋)
층급방한(層級方限, 持送)

우주(隅柱)
탑신(塔身)
신벽(身壁)

대관석(臺冠石, 葛石)
상단(上壇)
중대석(中臺石, 身部)
기단(基壇)

입석(笠石)
중대석(中臺石)
저대석(底臺石) 하단(下壇)
대반석(臺盤石)

「조선탑파의 양식변천 각론」 후기(1955)

우현 고유섭 선생이 일제 시 만 십 년간을 개성박물관장으로 계시다가, 1944년 6월 26일 사십일 세의 짧은 생애를 마치시고 별세하신 이래 어느덧 또다시 만 십 년의 세월이 흘렀다. 작년 6월 선생의 십 주기를 맞이하였을 때 선생을 추도하는 모임을 갖고 싶은 생각만은 간절한 바 있었으나 뜻을 이루지 못하고 말았다. 그것은 아직도 선생의 유고 정리와 간행이 미완성이었기 때문에 그 완결을 기다려 보자는 편자의 하나의 구실이 앞섰기 때문일 것이다. 편자는 선생 별세 직후 그 유고 전부에 관한 보관의 책임을 맡게 되었고 또 결코 적임이 아님에도 불구하고 그 정리와 간행을 담당케 되었다. 그리하여 육이오 동란 전에 이르는 오 년간에『송도의 고적』『조선탑파의 연구』『조선미술문화사논총』의 삼책(三冊)을 완성하여 드릴 수가 있었다. 뿐만 아니라 편자 자신도 선생의 '남기고 가신 훌륭한 연구를 밝히며, 남기고 가신 아름다운 생애를 본받겠다'는 결심을 갖고 해방의 기쁨을 맞이하였던 것이며 그후 오 년간을 이곳에 전심할 수 있었다. 동란은 편자 자신의 환경에도 큰 변화를 주었으며, 동시에 선생의 유고 정리도 일시 중단할 수밖에 없었다. 그러나 선생의 유고 전부는 동란 중 전화(戰火)를 벗어나 부산항도(釜山港都)에 피난하였다가 다시금 무사히 환도하였으며, 선생이 수집하신 탑파를 중심으로 한 조선미술사 관계 도판도 완존할 수 있었음은 다행한 일이었다. 이제 선생 유고 정리에 재착수하면서 이곳에 이 한 편의 역편(譯編)을 끝마치며 선생에 대한 죄송한 마음

과 무량한 감개를 금할 수가 없다. 더욱이 이곳에 수록된 총론·각론의 두 편은 선생 별세 직전에 집필하신 것이며, 그 중 각론은 선생께서 발병하시던 날까지 붓을 놓지 않으시던 최종의 유고이며 별세 직후 선생의 책상 위에서 번호를 달아 편자의 손으로 소중히 간직하여 오던 것이기 때문에 더욱 그 감이 깊은 바 있다. 선생의 미간행 유고의 정리는 내년 봄까지에는 완결하여 드리겠다는 것을 이곳에 부언하며, 아울러 편자 자신에게도 새로운 전기가 오기를 소원하는 바이다.

1955년 3월 13일
황수영

「조선탑파의 양식변천 각론 속(續)」 발기(跋記)(1966)

여기에 모은 우리 신라 · 고려 양대의 탑파에 관한 우현 선생의 유고 계(計) 열두 편은, 모두 선생 최후의 집필로서 유저 『조선탑파의 연구』(기2)의 각론 을 이루는 것이다. 이같은 탑파 각개에 대한 유고는 편자가 일찍이 「조선탑 파의 양식변천」이라는 제목으로서 연세대 동방학연구소의 『동방학지』 제2 집(1955년 12월 간)에 실은 선생의 유문 속(2, 각론)에 거의 포함시켰거니 와, 그 당시 보류되었던 잔여편이 있어 따로 이곳에 싣게 된 것이다.(상기 『동방학지』 논문 주2 및 『조선탑파의 연구』 범례 3 참조)

이들 유고는 우리나라 석탑 중 일반형에 속하는 것(1-4), 이형 탑파에 속 하는 것(5-6), 묘탑에 속하는 것(7-10)과 김제 금산사에 있는 육각탑 및 노 탑에 대한 각론적 논의를 시도하신 것인바, 이들은 상기 『동방학지』에 실은 논문 중의 각론에 대하여서는 그 속편을 이룰 수 있을 것이다. 그리하여 이 각론 유고로서 선생의 우리나라 탑파에 관한 만년의 일문(日文) 정고(定稿) 는 전부 발표되었는바, 이들 전후 발표의 각론에 있어서는 선생이 당초 집필 을 예정하신 탑파를 모두 망라하고 있지 않다는 점을 다시 첨언하는 바이다.

또 말미에 부록한 소편(小篇)은 선생이 1943년 일본 예술학회에서 발표한 강연 요지(일문)인바, 『동방학지』 논문의 총론과 아울러 참고하여 주시기 바란다. 끝으로 일문 번역에 있어서 김희경 씨의 노고가 컸으며, 도판은 거

의 정영호 씨가 현지 촬영한 근년의 것임을 적어, 두 분의 후의에 대하여 감
사를 드리는 바이다.

1965년 10월 28일
황수영 씀

『한국탑파의 연구 각론 초고』 초판 서문(1967)

우현(又玄) 고유섭(高裕燮) 선생이 별세하신 지 이십여 년이 지났다. 그사이 선생의 미술사 미학 관계의 주요논문은 거의 유저에 수록되었으며 미발표의 초고 또는 자료의 일부도 유인(油印)되어서 동인(同人)에게 나눈 바 있었다. 그런데 이와 같은 적지 않은 유고 중에서 『조선탑파의 연구』(1948년 2월 을유문화사 간)에 부재(附載)되었어야 할 탑파 각 기(基)에 대한 유고의 정리가 완성을 보지 못하고 오늘에 이르고 있었다. 『조선탑파의 연구』 범례에서 말한 바와 같이 기2 후편은 선생 별세에 이르기까지 본론과 각론으로 나누어 집필하시던 것이나 각론이 미완이어서 본론만을 먼저 역재(譯載)하였던 것이다. 각론이 예정되었던 탑파에는 '각론'이라 방주(傍註)하여 두었다. 그리하여 동서(同書)가 간행된 이후 각론의 발표를 기하여 그 중에서 선생이 친히 정서한 것 반은 이미 『동방학지』와 『불교학보』 등에 게재한 바 있었다.

그러나 이같은 제편(諸篇) 이외에 초고로 보이는 선생 만년의 각론 유고가 그대로 남아 있었으므로 이들을 주내용으로 삼고 또 선생의 탑파유문 중에서 그들보다 앞서서 집필된 것을 골라서 이곳에 모으기로 하였다. 후자는 아마도 선생이 개성박물관에 취임(1933년)하기 앞서서 계획하였던 『조선석탑집성』(미간)의 해설이었던 듯한데 선생의 이 부문 연구와 유구조사는 이

미 대학미학연구실 재직 시(1930-1933)에 비롯하였었다.

이상 본서에 수록된 각론은 모두 일문인바 이들을 정리한 것은 작년 7월이었으며 동년 9월부터는 김희경(金禧庚) 씨에 의하여 번역이 착수되어서 전후 사 개월을 요하여 금년 1월에 완료되었다. 그후 다시 원문을 대교(對校)하고 용어를 정비하여서 전국에 분포된 나려(羅麗) 및 조선기의 석탑 총 육십팔 편을 선정하였는바 그 중 수 기만은 양편이 있어 집필순을 따라 모두 신기로 하였다. 그리하여 기간(既刊)된 주로 삼국 및 신라통일기의 중요제 탑의 각론과 더불어 선생의『조선탑파의 연구』의 각론편으로서 이 부문 연구에 자(資)하며 아울러 선생 재세(在世) 시에 미완된 과제 일부나마 이룩하고자 하였다. 집필에는 연차가 있고 또 모두가 초고이므로 이것을 공표함이 결코 고인의 뜻이 아닐 것인바 더욱이 역편(譯編)이 미숙하여서 한층 송구함을 느끼겠다. 권두에 이 책 간행의 줄거리를 적어 서(序)에 대하고자 하는 바 선생 최종의 유저를 내놓으면서 깊은 감회를 참을 수가 없다. 이 책 간행을 위하여 헌신한 김희경 씨의 노고와 고고미술동인회 및 외우 전재규(全載奎) 씨의 배려에 대하여 감사를 드리는 바이다.

1967년 3월 23일

황수영(黃壽永) 씀

『한국탑파의 연구 각론 초고』 초판 발문(1967)

수년 전 『한국탑파목록(韓國塔婆目錄)』 편집 시에 각 탑에 대한 논문 등의
자료수집에 있어서 과거 일인(日人)들의 것을 너무 많이 참고로 하는 듯하
여 마음속 한구석에 허전한 감을 가졌던 바 작년 여름(66년) 우현 선생 유고
정리에 참여하던 중 미발표의 탑파에 고나한 논문이 많음을 보고 놀라지 않
을 수 없었다. 〔탑파에 관한 선생의 논문은 거의 일문(日文)으로 되어 있다〕
물론 각론의 유고가 남아 있다고 들은 일은 있었으나 이토록 남아 있을 줄은
몰랐었다. 이에 일문 원고를 하루 속히 우리말로 옮겨야 되겠다고 황수영 선
생과 상의하였던 바 찬의(贊意)를 얻어 번역을 시작하였던 것이다. 그러나
이 글이 워낙 명문인 데다가 각처에 삭제, 첨가한 곳이 많아서 문맥을 연계
하기에 곤란한 곳 또는 황 선생님의 적절한 지도조언으로 해결하여 나가곤
하였다.

이 일을 진행하면서 남의 말을 빌어 발표하지 않으면 안 되었던 선생 재세
시(在世時)를 추상하며 만약 우리말로 발표할 수 있었더라면 얼마나 적합한
의사표시가 되었을가고 느끼는 동시에 해방 이십여 년 후에 비로소 우리글
로 옮기게 되어 마치 오랫동안 외국에 볼모로 갔던 우리 보배를 되찾아오는
듯한 감이 시종 머릿속을 지배하였었다. 사실 이 번역으로 기간(旣刊)된 『한
국탑파의 연구』나 주요 제탑(諸塔)에 대한 각론과 더불어 고(故) 선생의 탑

파에 관한 논문은 거의 발표 완결되는 것이고 보면 다소 짐이 가벼워지는 듯
한 감도 든다.

　해방 전에 이미 이렇게 훌륭한 업적을 남겨 놓았거늘 시간이 많이 흐른 오
늘날 얼마마한 우리의 연구가 있었는지 냉정한 반성이 있어야 될 줄 믿는다.
역자의 한 사람으로 천학비재(淺學非才)를 무릅쓴 것도 저자의 연구를 거울
삼아 더욱 연찬(研鑽)에 매진해야 되겠다고 다짐하는 미의(微意)에서였음을
말하여 두고저 하는 바이다.

　1967년 1월 25일
　김희경(金禧庚) 씀

『한국탑파의 연구 각론 초고』재판 서문(1994)

우현 고유섭 선생의 탑파연구에 관한 유고 중에서 초고(草稿)로 보이는 유
문(遺文)을 모아 한 권의 책으로 엮어져 고고미술자료 제14집으로 세상에
나오게 된 지도 어언 이십팔 년이란 세월이 흐른 것 같다.

그간 선생의 짧은 생애에 다방면에 걸친 피나는 노력의 결정(結晶)인 여
러 저작은 모아져 지난 1993년에 전집으로 간행되었다.

그러나 이 탑파연구 각론 초고는 선생의 정력이 깃든 글이면서도 미발표
의 초고인 까닭으로 전집에 수록되지 못하였다. 그런데 근년에 이르러 중국
오대(五代)의 전홍숙탑(錢弘俶塔)이 남한 출토로 전하는 것이 미국에 있는
것으로 알려졌고, 국내에서도 보협인석탑(寶篋印石塔)이 1967년 충남 천원
군(天原郡) 북면(北面) 대평리(大坪里)에서 발견되어 지금은 국보 209호로
지정되었다. 또 1992년에는 그 기단부마저 수습되어 이 이형석탑연구의 재
조명과 더 깊이있는 연구가 있어야 될 단계에 이르렀다.

과연 금속제인 보협인탑을 창의성을 발휘하여 석재로 옮긴 우리 선인들에
게는 그에 선행하는 양식의 석탑은 없었을까 하는 생각이 늘 머릿속에 남아
있었다. 그런데 이 궁금증을 우현 선생은 바로 이 책 청양읍(靑陽邑) 내 삼
층탑의 노반(露盤) 사우(四隅)에 돌출한 엽형(葉形)의 주목에서 우리에게 시
사를 주고 있지 않은가!

비록 초고이기는 하지만 이 책 속에는 어찌 이것뿐이겠는가. 선생의 예리한 관찰과 형안에는 머리가 수그러질 뿐이다. 선생의 저작을 수목에 비한다면 전집에 발표된 것은 개화한 것이요, 각론 초고는 아직 피지 못한 가능성이 많은 꽃봉오리라고나 할까.

그럼에도 이 책이 간행된 지 많은 시일이 경과되었고, 당시 유인본(油印本)으로 극히 적은 부수밖에 찍어내지 못하여 오늘에 이르러서는 가지고 있는 분도 매우 적어 재간이 절실히 요망되었다. 금반(今般) 선생의 제자이신 황수영(黃壽永) 박사의 찬의(贊意)와 성보문화재단(成保文化財團) 윤장섭(尹章燮) 이사장님의 배려로 재간을 보게 된 것은 참으로 다행한 일이다.

우리 후학들은 모래 속에 섞인 진주를 찾아내는 것 같은 노력으로 선생이 다 이루지 못한 이 꽃봉오리를 활짝 피게 하는 연찬(研鑽)이 있어야 되겠다고 다짐하면서 전집 외에 남아 있던 ―아마도 선생이 남기신 글의 간행으로서는 마감이 될― 이 책까지도 출간됨에 즈음하여 그 경위를 적어 말미에 달게 된 것이다. 더욱이 선생의 오십 주기에 재간이 나오게 되어 한층 감회가 새롭다.

1994 6월 26일

김희경(金禧庚)

편자주(編者註)

제1부 조선탑파의 연구 각론 1

1. '二十四'의 오자로 보인다.
2. 일연(一然), 리상호 옮김, 강운구 사진, 『사진과 함께 읽는 삼국유사』, 까치, 1999.
3. 미륵전은 현존하니 이것은 실화(失火)를 오인한 듯하다.—1975년 『한국탑파의 연구』 (동화출판공사) 발간 당시 편자 황수영이 붙인 주석.
4. 일연, 리상호 옮김, 강운구 사진, 앞의 책.
5. 김부식(金富軾), 이강래 역, 『삼국사기』, 한길사, 1998.
6. 위의 책.
7. 민족문화추진회 역, 『신증동국여지승람』, 민족문화추진회, 1969.
8. 위의 책.
9. 김부식, 이강래 역, 앞의 책.
10. 일연, 리상호 옮김, 강운구 사진, 앞의 책.
11. 홍석모 · 이석호 역, 『한국사상대전집』 12권, 양우당, 1988.
12. 일연, 리상호 옮김, 강운구 사진, 앞의 책.
13. 김부식, 이강래 역, 앞의 책.
14. 일연, 리상호 옮김, 강운구 사진, 앞의 책.
15. 위의 책.
16. 위의 책.
17. 김부식, 이강래 역, 앞의 책.
18. '효소왕(孝昭王)'의 잘못.
19. 한국고대사회연구소 편, 「황복사 석탑 금동사리함기」, 『역주 한국고대금석문』 3, 가락국사적개발연구원, 1992.
20. 일연, 리상호 옮김, 강운구 사진, 앞의 책.
21. 위의 책.

22. 위의 책.

23. 위의 책.

24. 위의 책.

25. 위의 책.

26. 한국고대사회연구소 편, 「갈항사석탑기」, 『역주 한국고대금석문』 3, 가락국사적개발 연구원, 1992.

27. 일연, 리상호 옮김, 강운구 사진, 앞의 책.

28. 위의 책.

29. 김부식, 이강래 역, 앞의 책.

30. 민족문화추진회 역, 앞의 책.

31. 위의 책.

32. 위의 책.

33. 이지관 역, 『교감역주 역대고승비문(고려편 2)』, 가산불교문화연구원, 1995.

34. 김부식, 이강래 역, 앞의 책.

35. 일연, 리상호 옮김, 강운구 사진, 앞의 책.

36. 김부식, 이강래 역, 앞의 책.

37. 일연, 리상호 옮김, 강운구 사진, 앞의 책.

38. 위의 책.

39. 심재열 역, 『묘법연화경』, 선문출판사, 1998.

40. 「불국사의 사리탑」, 『조선미술사』 하(열화당, 2007) 참조.

41. 일연, 리상호 옮김, 강운구 사진, 앞의 책.

42. 위의 책.

제2부 조선탑파의 연구 각론 2

1. "潢池弄兵". 『한서(漢書)』 「공수전(龔遂傳)」에, "백성들이 살 수가 없어서 도둑질하기를 마치 어린애들이 못 속에서 병기(兵器)를 희롱하듯이 했다"고 하였다.

2. 고려 태조 원년 11월에 팔관회(八關會)를 크게 베풀었다. 구정(毬庭)에 윤등(輪燈) 한 곳을 설치하고 향등(香燈)을 주위에 벌여 놓으니, 지상에 가득한 광명이 밤을 밝혔다. 또 두 곳에 매어 놓은 채붕(彩棚) 높이가 각각 다섯 길이 넘어서 형상이 연대(蓮臺) 같았으며, 바라보기에 찬란하였다. 갖가지 유희와 가무를 그 앞에서 하였는데, 그 중 사선악부(四仙樂部)·용봉(龍鳳)·상마(象馬)·거선(車船)은 모두 신라 때부터 전해 오는 것들로 신라 진흥왕 때에 시작되었다. 이것을 이름하여 '공불락의 모임〔供佛樂之

會)'이라고 하였으며, 그후로는 연례 행사로 삼았다.(『동국여지승람』 참조)

3. 최연식 역, 「정도사지 오층석탑」, 한국금석문 종합영상정보시스템(gsm.nricp.go.kr).
4. 이지관 역, 「영전사지 보제존자사리탑」, 『교감역주 역대고승비문(고려편 4)』, 가산불교문화연구원, 1997.
5. 민족문화추진회 역, 『고려도경(高麗圖經)』, 민족문화추진회, 1977.
6. 최연식 역, 「현화사비」, 한국금석문 종합영상정보시스템.
7. 「조선의 전탑에 관하여」 참조.〔『학해(學海)』 제2집, 1935년 12월 ; 『조선미술사』 하, 열화당, 2007 재수록〕
8. 정병삼 역, 「낙산사종명」, 한국금석문 종합영상정보시스템(gsm.nricp.go.kr).
9. 민족문화추진회 역, 『동문선(東文選)』, 민족문화추진회, 1999.
10. 한국고대사회연구소 편, 「건흥5년명 금동불」, 『역주 한국고대금석문』 1, 가락국사적개발연구원, 1992.
11. 일연, 리상호 옮김, 강운구 사진, 『사진과 함께 읽는 삼국유사』, 까치, 1999.
12. 위의 책.
13. 위의 책.
14. 민족문화추진회 역, 『신증동국여지승람』, 민족문화추진회, 1969.
15. 일연, 리상호 옮김, 강운구 사진, 앞의 책.
16. 위의 책.
17. 민족문화추진회 역, 『신증동국여지승람』, 민족문화추진회, 1969.
18. 위의 책.
19. 민족문화추진회 역, 『동문선』, 민족문화추진회, 1999.
20. 이지관 역, 『교감역주 역대고승비문(고려편 1)』, 가산불교문화연구원, 1994.
21. 선광대사편광탑 비문의 번역은 이지관 역, 『교감역주 역대고승비문(고려편 1)』(가산불교문화연구원, 1994)을 참조했다.
22. 민족문화추진회 역, 『신증동국여지승람』, 민족문화추진회, 1969.

어휘풀이

ㄱ

가라이시키(唐居敷) 문 아래쪽에서 문주를 받거나, 문의 축부를 받는 두꺼운 판.

가릉빈가(加陵頻加) 불경에 나오는 상상의 새로, 산스크리트어 칼라빈카(Kalavinka)의 음사(音寫).『아미타경(阿彌陀經)』『정토만다라(淨土曼茶羅)』등에 따르면 극락정토의 설산(雪山)에 살며, 머리와 상반신은 사람의 모습이고, 하반신과 날개·발·꼬리는 새의 모습을 하고 있다. 아름다운 목소리로 울며, 춤을 잘 춘다고 하여 호성조(好聲鳥)·묘음조(妙音鳥)·미음조(美音鳥)·선조(仙鳥)라고도 불림.

가명(嘉名) 좋은 뜻을 나타내도록 지은 이름.

가목(架木) 도리 역할을 하는 나무부재.

가설(架設) 건너질러 설치함.

가승(佳勝) 좋은 경치.

가애(可愛) 사랑할 만함.

각명(刻明) 선명하게 새김.

각취(角嘴) 각질로 된 동물의 부리.

각치석(閣峙石) 문 아래쪽에서 문두를 받거나 문의 축부를 받는 두꺼운 돌.

간가(間架) 글이나 집의 짜임새.

간격(扞挌) 서로 들이지 아니함.

간석(竿石) 장명등(長明燈) 등의 밑돌과 가운뎃돌 사이에 있는 받침대 모양의 돌.

간자(簡子) 미륵보살의 수계(受戒)를 의미하는 징표.

간좌곤향(艮坐坤向) 음양오행설에서 말하는 방위의 하나로, 간방을 등지고 곤방을 바라보는 위치를 말한다. 때로 약간 비뚤어지게 잡은 자리나 방향을 비유하기도 한다.

간책(簡冊) 옛날에 종이 대신 글씨를 쓰던 대쪽.

갈석(葛石) 절이나 궁전 등의 기단 상단 둘레에 있는 장방형의 돌.

감경(感敬) 감동하여 경탄함.

「감당(甘棠)」 팥배나무.『시경(詩經)』「소남(召南)」편에 나오는 시로, 백성들이 소공(召公)을 사모하여 그가 쉬어 간 일이 있는 팥배나무를 아껴 지은 노래.

감득(感得) 느껴서 앎. 영감으로 깨달아 앎.

감실(龕室) 불상이나 초상, 신주(神主), 성체(聖體) 등을 모셔 둔 장.

감언(敢言) 거리낌없이 말함.

감입식(嵌入式) 장식 따위를 새기거나 박아 넣는 식.

감호(龕戶) 감실 문.

갑석(甲石) 돌 위에 다시 포개어 얹는 납작한 돌.

갑제(甲第) 크고 넓게 잘 지은 집.

강계(疆界) 나라의 경계.

강동(降棟) 내림마루. 지붕의 경사에 따라 처마 쪽으로 만든 용마루 모양의 장식.

강사(綱司) 절의 관리와 운영의 임무를 맡은 사람. 삼강(三綱).

강주(講住) 머물면서 설법을 강의함.

강하(講下) 강연이나 설교를 하는 자리.

개기(開基) 절을 창건함.

개원(改元) 연호를 고침.

거괴(巨魁) 거물급에 해당하는 악당의 우두머리를 가리키는 말로, 규모가 거대함을 뜻함.

거선(車船) 가운데 하나.

거형(裾形) 옷자락 모양.

건약(鍵鑰) 자물쇠.

게식(憩息) 잠깐 쉬며 숨을 돌림.

격리소양(隔履搔痒) 신을 신고 발바닥을 긁는다는 뜻으로, 성에 차지 않거나 철저하지 못한
 안타까움을 이르는 말.

견강(牽強) 이치에 맞지 않는 것을 억지로 끌고 감.

견단(絹緞) 비단의 한 종류.

견안(堅安) 튼튼하고 편안함.

견치(堅緻) 견고하고 치밀함.

결가(結跏) 결가부좌(結跏趺坐). 부처의 좌법(坐法)으로 좌선할 때 앉는 방법의 하나.

결거(結踞) 걸어앉음. 높은 곳에 궁둥이를 붙이고 두 다리를 늘어뜨린 자세.

결구(結構) 일정한 형태로 만든 얼개.

결락(缺落) 있어야 할 부분이 떨어져 나감.

경감(瓊龕) 옥으로 된 감실.

경략(經略) 나라를 경영하고 다스림. 또는 침략하여 점령한 지방이나 나라를 다스림.

경사(京師) 왕이 사는 곳. 서울.

경상(輕爽) 가볍고 시원함.

경장(經藏) 절에서 대장경을 보관하는 집.

경조(輕佻) 가볍고 신중하지 못함.

경찬(經贊) 불교 경전의 근본 도리를 찬탄한 글.

경첩주경(輕捷遒勁) 단출하고 가뿐하면서도 기세가 굳셈.

계간암수(溪澗岩藪) 골짜기에 흐르는 시내와 바위 숲.

계목(繼目) 이음매.

계반(溪畔) 시냇가의 두둑.

계제(階梯) 계단과 사닥다리.

고구(考究) 자세히 살펴 연구함.

고덕(高德) 덕이 높은 중.

고문(高門) 부귀하고 지체 높은 집안.

고배(考配) 고구(考究)와 배치.

고복상(鼓腹狀) 장구의 불룩한 몸통 모양이라는 뜻으로, 여기서는 석등에서 장구 모양으로 생긴 간석(竿石)을 일컫는 말.

고산(故山) 고향.

고육조(高肉彫) 모양이나 형상을 나타낸 살이 매우 두껍게 드러나게 한 부조.

고입(剒込) 깎아 들어감.

고조(高彫) 모양이나 형상을 나타낸 살이 매우 두껍게 드러나게 한 부조. 고부조(高浮彫).

고족(高足) 학식과 품행이 뛰어난 제자를 뜻하는 '고족제자(高足弟子)'의 준말.

고준(高峻) 높고 가파름. 고초(高峭).

고출(剒出) 깎아냄.

고험(高險) 높고 험함.

고형(剒形, 剒型) 기단·문설주·주두·아치 등의 모서리나 표면을 밀어서 두드러지거나 오목하게 만드는 장식법. 또는 그 모양. 쇠시리. 몰딩.

공귀(公貴) 높은 지위에 있는 귀한 신분.

공목(栱木) 공포 부재로 쓰인 목재.

공총지간(倥傯之間) 이것저것 일이 많아 바쁜 와중.

관양(貫樣) 기둥과 기둥 사이를 가로지르는 나무[貫] 모양.

관정(灌頂) 물을 정수리에 붓는다는 뜻으로, 본래 인도에서 왕이 즉위할 때나 태자를 세울 때, 바닷물을 정수리에 붓는 의식. 계(戒)를 받거나 일정한 지위에 오른 수도자의 정수리에 물이나 향수를 뿌리는 일 또는 그런 의식을 말한다.

관활(寬闊) 막힌 데가 없이 아주 넓음.

광군(光軍) 고려 광종 2년(947)에 거란의 침입에 대비하기 위하여 조직한 농민 예비군.

광박(廣博) 드넓음.

광활응양(廣闊鷹揚) 막힌 데가 없이 넓고 위엄있음.

괴안(魁岸) 체격이 장대하고 기운이 셈.

교두(翹頭) 살미나 첨차의 밑면 끝을 활처럼 깎아 낸 모양. 또는 그 부분.

교증(校證) 비교하여 증명함.

교호(交互) 서로 어긋나게 맞춤.

구각(口角) 입의 양쪽 구석. 입아귀.

구각(溝刻) 홈을 새김.

구란(勾欄) 전체에서 입면이나 평면이 휘어져 나간 난간.

구략(寇掠) 공격하여 약탈함.

구륜(九輪) 탑의 노반 위 기둥머리에 하는 장식.

구배(勾配) 경사면의 기울기 정도.

구절(區切) 일의 매듭을 지음.

구정(毬庭) 궁중이나 지위가 높은 사람의 큰 집에 있던 넓은 격구장.

구조(構彫) 홈을 새김.

구족(具足) 빠짐없이 골고루 갖추어져 있음.

구족계(具足戒) 출가한 중이 지켜야 할 계율.

구형(臼形) 절구 모양.

국사상태(國事常態) 나랏일의 정상적인 상태.

국탕(國帑) 나라의 재산.

군(裙) 치마 등 아래에 덧두르는 옷.

굴강(屈强) 몹시 의지가 굳어 남에게 굽히지 아니함.

굴기곡반(屈起曲反) 급하게 일어나 굽어져 뒤집힘.

굴탁성(屈托性) 마음에 걸리거나 신경 쓰이는 성질.

궐수형(蕨手形) 고사리 모양.

귀부(龜趺) 거북이 모양의 비석 받침돌.

귀척(貴戚) 왕의 인척.

금상(今上) 현재 왕위에 있는 임금.

금조관(金澡罐) 금으로 만든 조관. 조관은 절에서 중들이 손 씻는 물을 담아 두는 그릇을 말한다. 주전자와 비슷하게 생김.

금하신(衿荷臣) 신라 때 대아찬(大阿飡)에서 대각간(大角干)까지의 진골(眞骨)이 맡은 관직.

급체(急遞) 변화의 움직임 따위가 급함.

긍경(肯綮) 사물의 가장 요긴한 곳이나 일의 가장 중요한 대목.

기내(畿內) 나라의 수도를 중심으로 하여 사방으로 뻗어 나간 가까운 행정 구역의 안. 기전(畿甸).

기박(氣迫) 기운이 생동하여 박진감이 있음.

기신(起身) 몸을 움직여 일어남.

기실(記實) 사실을 기록함.

기우(氣宇) 기개와 도량(度量)을 아울러 이르는 말.

기유(覬覦) 분수에 넘치는 것을 바람.

긴체(緊締) 사물을 꽉 묶어 고정함.

길항(拮抗) 서로 버티고 대항함.

ㄴ

낙맥(落脈) 큰 산맥에서 떨어져 나온 산맥이나 산.

낙발(落髮) 머리를 깎음.

낙수면(落水面) 빗물이 흘러내리게 만든 경사면.

낙채청업(落彩請業) 머리를 깎고 중이 되기를 청함.

난락(亂落) 어지럽게 떨어짐.

난순(欄楯) 난간.

난야(蘭若) 고요한 곳이란 뜻으로, 절을 이르는 말.

난외부기(欄外附記) 본문 외에 덧붙이는 글.

남벽(藍碧) 남빛을 띤 짙은 푸른색.

납석제(蠟石製) ·납석(곱돌)으로 만든 것. 납석이란, 기름 같은 광택이 있고 만지면 양초처럼
매끈매끈한 암석 또는 광물을 말한다.

내공(來攻) 침공해 옴.

내만곡선(內彎曲線) 활 모양으로 안쪽으로 굽은 선.

내만외복(內彎外複)

내왕관지(迺往觀之) 곧 가서 봄.

내전(內轉) 안으로 들어감.

내탕금(內帑金) 조선 시대에, 내탕고에 넣어 두고 임금이 개인적으로 쓰던 돈.

노반(露盤) 탑의 꼭대기 층에 있는 네모난 지붕 모양의 장식. 보통 이 위에 복발(覆鉢)이나
보륜(寶輪)을 올림.

노숙(老宿) 오랫동안 수행하여 덕이 높은 중.

녹림(綠林) 도적, 또는 도둑의 소굴을 이르는 말.

농려풍윤(濃麗豊潤) 아름다움이 한껏 무르익고 풍요로움.

누암방료(樓菴房寮) 누각·암자·방(房)·요사(寮舍, 작은 집).

능각(棱角) 모서리각.

능기(棱起) 모서리가 일어남, 튀어나옴.

ㄷ

단견지류(斷絹之類) 잘라진 비단류.

단려(端麗) 겉모양이 단정하고 아름다움.

단비(斷碑) 깨진 비석.

단안(斷案) 옳고 그름을 판단함. 또는 어떤 사항에 대한 생각을 딱 잘라 결정함.

단애(斷崖) 깎아지른 듯한 낭떠러지.

단연(檀緣) 시주(施主).

단닐(端昵) 얕볼 수 없음.

단촉(短促) 짧고 촉박함.

단촉응체(短促凝滯) 촉박하고 꽉 막힘.

달리(羍履) 어린 양의 가죽으로 만든 신발.

당간(幢竿) 당(幢)을 달아 세우는 대. 당은 불보살의 위엄을 나타내는 깃발을 말한다.

당우(堂宇) 규모가 큰 집과 작은 집을 아울러 이르는 말.

당저(當宁) 당시의 임금.

당초문(唐草文) 덩굴무늬.

대덕(大德) 덕이 높은 스님을 높여 이르는 말.

대두(大斗) 옥신 등을 받도록 기둥머리〔柱頭〕에 꾸민 구조. 좌두(坐斗).

대반(大斑) 큰 얼룩.

대사(大士) 불법에 귀의하여 믿음이 두터운 사람.

대안(對岸) 강, 호수, 바다 따위의 건너편에 있는 언덕이나 기슭.

도기(盜氣) 기운을 도둑질함.

도등(跳登) 뛰어오름.

도리 서까래를 받치기 위해 기둥 위에 건너지르는 나무.

도립이형(倒立履形) 거꾸로 된 신발 모양.

도명(陶皿) 질그릇.

도미(掉尾) 끝판에 더욱 세게 활약하는 기세.

도성(道聲) 부처의 가르침.

도우(道友) 함께 도를 닦는 벗.

동강(東崗) 동쪽 언덕.

동곡(同曲) 같은 계통.

동교(同巧) 같은 재주나 솜씨.

동록(東麓) 동쪽 기슭.

동발(銅鉢) 놋쇠에 금을 입혀 만든 밥그릇.

동안(東岸) 동쪽에 있는 강가 또는 바닷가.

동자주(童子柱) 들보 위에 세우는 짧은 기둥. 동자기둥.

동팽창장도(胴膨脹張度) 중간 몸체의 팽창도.

두공(枓栱) 공포(栱包)를 중국과 일본에서 부르는 명칭. 큰 규모의 목조 건물에서, 기둥 위
 에 지붕을 받치며 차례로 짜올린 구조.

두출(斗出) 뛰어나옴. 돌출.

두해(蠹害) 좀먹어 입는 피해.

두형(斗型) 큰 규모의 목조 건물에서, 기둥 위에 지붕을 받치며 차례로 짜 올린 모양. 두공형
 (斗栱形).

득도(得度) 출가하여 중이 됨.

ㅁ

마납가사(磨衲袈裟) 가사(袈裟)는 승려가 장삼 위에, 왼쪽 어깨에서 오른쪽 겨드랑이 밑으로
　걸쳐 입는 법의(法衣)로, 마납가사는 가사의 한 종류이다

만막(縵幕) 휘장의 일종.

만환(漫漶) 표면이 일어나거나 훼손되어 잘 보이지 않음.

말계미유(末季未有) 말세에는 있을 수 없음.

망견(望見) 멀리 바라봄.

매지권(買地券) 무덤으로 쓸 땅을 매입했음을 증명하는 문서.

매토(埋土) 땅을 메움. 흙을 묻음.

명감(冥感) 그윽한 가운데 감응함.

명미(明媚) 경치가 맑고 아름다움.

명악(名岳) 높고 크기로 이름난 산.

명주(命住) 명을 내려 살게 함.

목측(目測) 눈으로 보아 수량을 어림잡아 헤아림. 눈대중.

몰골(沒骨) 윤곽이 없음.

묘유적(妙有的) 실체가 없으면서 존재하는.

묘제(妙諦) 신묘한 진리.

문미(門楣) 창문 윗부분 벽의 무게를 받치기 위해 창문 위에 가로 댄 나무.

문비(門扉) 문짝.

문아(文雅) 풍치가 있고 아담함.

문역(門閾) 문턱. 문지방.

문운(文運) 학문이나 예술이 번성하는 기운.

문위(問慰) 문안하고 위로함.

문한(門限) 문지방.

문호(門戶) 문.

미량석(楣梁石) 문틀 윗부분 벽의 하중을 받쳐 주는 부재석.

미석(楣石) 문설주 사이에 가로로 걸쳐진 돌. 이맛돌.

밀생(密生) 풀이나 나무 따위가 매우 빽빽하게 자람.

ㅂ

박고(薄高) 얇으면서 높고 도드라짐.

박눌(朴訥) 꾸민 티가 없이 수수함.

박락(剝落) 돌이나 쇠붙이 등에 새긴 그림이나 글씨가 오래되어 긁히고 깎여서 떨어짐.

박배(朴排) 창문을 문틀에 끼워 맞추는 것.

박육조(薄肉彫) 얇게 파내는 부조.

반롱형(半壟形) 언덕 · 구릉과 비슷한 형태.

반문(斑文) 얼룩무늬.

반반(班班) (모양 등이) 뚜렷함, 확실함.

반석지안(盤石之安) 이리저리 흔들리지 않는 바위처럼 기초, 토대, 의지 따위가 견고하거나 견실함을 비유적으로 이르는 말.

반승(飯僧) 반승의(飯僧儀). 승려를 공경하는 뜻에서 음식을 베푸는 불교 행사.

반화(反花) 석등이나 돌탑 따위의 귀마루 끝에 새긴 꽃 모양의 장식. 귀꽃.

발배(發背) 등에 나는 큰 부스럼. 등창.

발형(鉢形) 그릇 모양.

발형(撥形) 비파(琵琶)나 일본의 샤미센(三味線)과 같은 현악기를 켜는 활 모양.

방가영태(邦家永泰) 나라가 영원토록 평안함.

방광시인(放狂詩人) 이치에 벗어난 짓을 함부로 하는 시인.

방량(防梁) 둑.

방립(方立) 사각의 모양으로 서 있음.

방백(方伯) 관찰사.

방안괘(方眼罫) 모눈 줄.

배부(背部) 몸체의 등이나 뒤쪽.

배안(配案) 배치. 구획.

백석수려(白晢秀麗) 얼굴빛이 희고 빼어나게 아름다움.

백중(百重) 많은 수가 겹겹이 있음.

백중(伯仲) 실력 · 기술 따위가 서로 비슷하여 무엇이 더 낫고 못남이 없음.

번무(繁茂) 한창 성하게 일어나 퍼짐. 나무나 풀이 무성함.

번번(翻翻) 나부끼는 모양.

번벌(瀋閥) 제후와 같은 높은 문벌.

번욕(繁縟) 번거롭고 까다로운 규칙과 예절을 이르는 '번문욕례(繁文縟禮)'의 준말. 여기서는 번거롭고 복잡함을 뜻함.

번전(翻轉) 뒤척임.

범우(梵宇) 절. 사찰.

법미(法味) 불법(佛法)의 묘미.

법시(法施) 불교에서, 남에게 교법을 말하여 깨닫게 하는 일.

법화(法華) 『법화경(法華經)』

벽파(劈破) 쪼개서 깨뜨림. 잘게 찢어발김.

변리(辨理) 일을 맡아서 처리함.

변철(變哲) 보통과 다름.

병적(鉼跡) 대갈못 자국.

보년(報年) 중의 실제 나이.

보륜(寶輪) 탑의 꼭대기에 있는 장식. 상륜(相輪).

보산(寶傘) 탑 꼭대기의 덮개 모양을 한 부분. 보개(寶蓋).

보상화(寶相花) 주로 불교 그림이나 조각 등에 쓰이는 덩굴풀(당초) 모양의 상상의 꽃.

보장(保藏) 건사하여 보존함.

보주(寶珠) 탑의 상륜부에 얹는 공모양의 장식.

보지(保持) 온전하게 잘 간직하고 있음.

복련좌(覆蓮座) 꽃잎이 아래로 향한 연꽃을 새긴 좌(座).

복발(覆鉢) 탑의 노반(露盤) 위에 바리때를 엎어 놓은 것처럼 만든 장식.

복선(複線) 겹줄.

복전(福田) 복을 거두는 밭이라는 뜻으로, 삼보(三寶)·부모·가난한 사람을 비유적으로 이르는 말.

복주(伏誅) 형벌을 받아 죽음을 당함.

봉수대(烽燧臺) 높은 산봉우리에 봉화를 올릴 수 있게 설비해 놓은 곳.

봉시겸장(奉施兼藏) 시주하여 간직함.

봉지(捧持) 양손으로 높이 받들어 듦.

부구(扶救) 도움을 구함.

부도(浮圖) 부처의 사리를 넣기 위해서 돌이나 흙 등을 높게 쌓아 올린 무덤. 우리나라에서는 일반적으로 승려의 묘탑을 말한다.

부연(副椽) 장연(長椽) 끝에 덧얹는 네모지고 짧은 서까래.

부촉(咐囑) 부탁하여 맡김.

부회가첩(附會加疊) 이치에 맞지 않는 것을 억지로 끌어대어 맞게 하거나 중복되어 말하는 것.

부후(部厚) 두꺼운 감이 있음.

북안(北岸) 북쪽에 있는 강가 또는 바닷가.

분등(奔騰) 갑자기 뛰어오름.

분후(分厚) 두꺼움.

불감(佛龕) 부처와 보살 등을 안치하는 조그만 집.

불자(拂子) 먼지떨이와 비슷하게 생긴 불교 법구의 하나.

불취(不就) 따르지 않음.

비부(碑趺) 비석 받침.

비수대(碑受臺) 비(碑)를 받는 대.

비음(碑陰) 비신(碑身)의 뒷면.

비정(比定) 비교하여 정함.

빈빈(頻頻) 몹시 많거나 잦음.

ㅅ

사강(斜降) 경사져 내려감.

사관(寺觀) 절이나 도교의 사원을 아울러 이르는 말.

사도(祀道) 제사의 법도.

사릉격(斜稜格) 빗모서리로 이루어진 격자.

사면구배(斜面勾配) 경사짐.

사복형(蛇腹形) 뱀처럼 구불구불한 모양. 주로 처마나 벽 윗부분 등에 두르는 장식을 말함.

사왕(嗣王) 왕위를 이은 임금.

사전(寺田) 절이 소유한 밭.

사종(司宗) 종주(宗主)나 우두머리의 직책.

사주(四注) 네 개의 추녀마루가 동마루에 몰려 붙은 우진각지붕.

사출(寫出) 그대로 베껴냄.

사통(四通) 사방으로 통함.

산문(山門) 절에 있는 바깥 문. 또는 절 자체를 일컫는 말.

삼고형(三鈷形) 삼고저(三鈷杵) 모양. 삼고저는 끝이 세 갈래로 된 불교 법구의 하나.

상개(爽塏) 높아서 앞이 확 트여 밝음.

상견(想見) 과거나 미래의 일을 생각해 봄.

상마(象馬) 부처를 공양하는 네 악대인 중 하나로, 사선악부(四仙樂部)·용봉(龍鳳)·상마 (象馬)·거선(車船)이 있음.

상모(相貌) 얼굴 생김새.

상배(相配) 서로 맺음.

상부(相副) 서로 들어맞음.

상설(像設) 사람들이 받드는 불상이나 목상, 석상 따위를 만들어 두고 받드는 일. 또는 그 대 상물.

상영(相映) 서로 비춤.

상용(相聳) 마주 솟음.

상읍(相揖) 서로 인사를 나눔.

상자(相資) 서로 의지함.

상족(上足) 스승의 대를 이을 여러 중 가운데에서 가장 높은 사람.

상중(相重) 서로 겹침.

상협하활(上狹下闊) 위는 좁고 아래는 넓은 모양.

상형(箱形) 상자 모양.

상화(相和) 서로 잘 어울림.

색신(色身) 물질적 존재로서의 몸.

석덕(碩德) 덕이 높은 중.

석독(釋讀) 한자의 뜻을 새겨서 읽음. 훈독(訓讀).

석상(石床) 무덤 앞에 제물을 차려 놓기 위하여 넓적한 돌로 만들어 놓은 상.

석조(石槽) 큰 돌을 파내 물을 부어 쓰도록 만든 돌그릇. 큰 절에서 잔치를 하고 나서 그릇 같

은 것을 닦을 때에 흔히 쓰였다.

석태(石苔) 돌에 긴 이끼.

석파(席罷) 자리를 파함.

석폐(石陛) 돌계단.

석확(石鑊) 크지 않은 돌을 가공하여, 그 중앙에 홈을 파서 마당에 놓아두는 석물(石物).

선단(先端) 끝.

선지식(善知識) 불도를 깨치고 덕이 높은, 다른 사람을 교화하고 선도하는 중.

설자(舌子) 방울이나 목탁에 달린 추.

섬고(纖高) 가냘프고 높음.

섬미(纖微) 섬세하고 미묘함.

섬세소수(纖細疏瘦) 섬세하면서도 성기고 마름.

섬약과희(纖弱過餙) 섬약하고 꾸밈이 지나침.

섬장우아(纖長優雅) 가늘고 길면서 우아함.

성상(星霜) 별은 일 년에 한 바퀴를 돌고 서리는 매해 추우면 내린다는 뜻으로, 한 해 동안의 세월이라는 뜻을 나타내는 말.

소비(燒臂) 중이 되기 위해 향불로 팔을 태우는 의식. 연비(煉臂).

소상열(小傷裂) 조금 상하여 터진 것.

소송(疏鬆) 소략한 상태.

소의(所依) 의거하는 바.

소자(小字) 작은 글자. 어릴 때의 이름, 또는 다르게 불리는 이름.

소화(遡花) 꽃잎이 아래를 향한, 거꾸로 된 꽃.

소흔(燒痕) 불에 탄 흔적.

속대(束臺) 받침대 부분을 연결하여 조이는 부재.

속두(束頭) 기둥 머리 부분을 연결하여 조이는 부재.

속악(俗惡) 속되고 추함.

수계(受戒) 중이 되어 계율을 받음.

수고(修高) 길쭉하니 높음. 장고(長高).

수고우려(秀高優麗) 빼어나게 높고 우아함.

수구(受具) 출가한 중이 지켜야 할 계율인 구족계(具足戒)를 받음.

수기(授記) 부처가 그 제자에게 내생에 부처가 되리라는 사실을 예언함. 또는 그 교설.

수기(瘦氣) 마른 기운.

수목(竪目) 눈을 세로로 늘어 놓은 모양.

수목(垂木) 지붕을 받치기 위해 용마루에서 처마로 가로지르는 긴 목재.

수보(修補) 허름한 곳을 고치고 덜 갖춘 곳을 보완함.

수선(垂線) 수직선.

수쇠(瘦衰) 수척하고 쇠약함.

수약(瘦弱) 야위고 쇠함.

수연(水煙) 불탑 상륜부의 구성 부재로서, 보륜 윗부분에 불꽃 모양으로 만들어 꽂은 장식.

수이(殊異) 특별히 다름.

수일(隨一) 여럿 가운데서 첫째.

수전(水田) 논.

수치(修治) 수리하여 제작함.

수탑(樹塔) 탑을 세움.

수혈(垂穴) 매달아 드리운 구멍.

수혈(水穴) 바위틈의 물구멍.

수호(秀好) 빼어나게 좋음.

수환(獸環) 짐승의 머리를 새겨 놓은 고리 장식.

습복(慴伏) 두려워하여 굴복함.

승가려의(僧伽黎依) 왕궁이나 마을에 갈 때 입는 중의 옷.

승등(昇登) 높은 곳으로 올라감.

승랍(僧臘) 중이 된 햇수.

승지(勝地) 경치 좋기로 이름난 곳. 명승지.

승통(僧統) 교종에서 가장 높은 법계(法階).

시구(施構) 시설 구조.

시설(施設) 절에 불사(佛事)를 발원함. 여기서는 이색이 여주 신륵사에 대장각(大藏閣)을 세우고 대장경 1부를 인출한 사실을 가리킴.

시적(示寂) 부처·보살·고승의 죽음.

식식(餙籂) 꾸밈새.

신망(身亡) 죽음.

신악(神岳) 신령스러운 기운이 서린 산.

신인(神印) 신라와 고려 때 유행한 밀교 의식 중 하나. 불단을 설치하고 다라니 등을 독 송하면 국가의 재난을 물리칠 수 있다는 비법이다. 문두루(文豆婁).

십선(十善) 불살생(不殺生)·불투도(不偸盜)·불사음(不邪婬)·불망어(不妄語)·불기어(不綺語)·불악구(不惡口)·불양설(不兩舌)·불탐욕(不貪慾)·불진에(不瞋恚)·불사견(不邪見) 등을 지키는 것.

ㅇ

아상(呵相) 입을 벌린 모습.

아순(雅淳) 고상하고 청순함.

아아(峨峨) 산이나 큰 바위 같은 것이 아슬아슬하게 치솟은 모양.

안두(岸頭) 언덕 머리.

안상(眼象) 탑신이나 부도, 대석(臺石)에 새긴 눈[眼] 모양의 장식.

안진경(顏眞卿) 709-785. 중국 당(唐)나라의 서예가. 왕희지(王義之)의 전아(典雅)한 서체
 에 대한 반동이라고도 할 수 있을 만큼 남성적인 박력 속에, 균제미(均齊美)를 충분히 발휘
 한 글씨로 당대(唐代) 이후의 중국 서도(書道)를 지배했다. 해서·행서·초서의 각 서체에
 모두 능했고 많은 걸작을 남겼다.

안태(安泰) 평안하고 태평함.

알천(閼川) 신라 왕성을 흐르던 하천.

앙련석(仰蓮石) 연꽃 이파리가 위로 향한 모양을 새긴 돌.

앙각도(仰角度) 올려본 각도.

앙조(仰彫) 위로 향하게 조각함.

앙화(仰花) 탑의 복발 위에 놓인, 꽃잎을 위로 향해 벌려 놓은 모양의 장식.

애루(隘陋) 비좁고 누추함.

액방(額枋) 창이나 문틀 윗부분 벽의 하중을 받쳐 주는 부재로, 창문 위 또는 벽의 상부에 가
 로지르는 나무.

야석(野石) 자연석.

야양(爺孃) 양친. 아버지와 어머니.

약형(鑰形) 자물쇠 모양.

양거지세(羊車之歲) 총각 시절. 위개(衛玠)는 진(晉)나라 안읍(安邑) 사람으로 자는 숙보
 (叔寶)이다. 어릴 때부터 기골이 청수(淸秀)하고 자태가 미려했다. 그가 총각 시절에 양거
 (羊車)를 타고 길에 나서면 보는 사람들이 그를 옥인(玉人)이라 일컫고 담처럼 둘러서서
 구경한 데서 유래한 말.

양득(諒得) 살펴서 깨달음.

양의효(良醫效) 좋은 약효.

양자(樣姿) 겉으로 나타난 모양이나 모습.

언교(言敎) 부처가 말로 가르친 설법. 또는 글에 의한 교법.

언칭(諺稱) 비공식적인 칭호.

엄존(儼存) 엄연하게 존재함.

업장(業障) 전생에 지은 허물로 이승에서 받는 장애.

에넬깃슈(energische) '역동적인' '민첩한' 이라는 뜻의 독일어.

에보시(烏帽子) 일본 헤이안 시대부터 쓰기 시작한 성인 남자의 모자.

엔타시스(entasis) 건물의 조화와 안정을 위하여 기둥 중간 부분의 배가 약간 부르도록 한 건
 축양식.

여영(餘影) 남은 자태.

여온(餘蘊) 남아 있는 것.

여와(女瓦) 암키와.

여용(麗容) 아름다운 용모.

역한(閾限) 문지방.

연광(緣框) 테두리.

연문생의(緣文生義) 글자의 뜻에 얽매여서 부회하여 의미를 곡해함.

연방형(蓮房形) 열매가 들어 있는 연꽃 송이 모양. 방처럼 칸칸이 나누어져 있다.

연식(燕息) 한가롭게 집에서 쉼.

연하(煙霞) 안개와 노을. 고요한 산수의 경치를 이르는 말.

연하(輦下) 임금이 타는 수레인 연(輦)의 아래라는 뜻으로, 임금이 있는 곳을 이르는 말.

영구(營構) 집이나 건물을 지음. 영건(營建).

영락(纓絡) 목이나 팔에 두르는, 구슬을 꿰어 만든 긴 장식.

영수(領受) 돈이나 물건 따위를 받음.

영아(靈牙) 부처의 신령한 어금니 사리.

영이(靈異) 신령스럽고 이상함.

영자창(欞子窓) 가느다란 창살을 총총히 세운 창. 옛날 가옥이나 절간에 딸린 건물의 창에 흔히 썼음. 영창.

영탁(鈴鐸) 방울.

예수(預受) 미리 받음.

예참(禮懺) 부처나 보살 앞에 예배하고 죄과를 참회함.

오계(五戒) 불교도가 지켜야 할, 가장 기본적인 다섯 가지 계율.

오륜(五輪) 땅·물·불·바람·하늘 등 다섯 가지 보배.

오벽(奧壁) 안쪽의 벽.

오의(奧義) 어떤 사물이나 현상이 갖고 있는 깊은 뜻.

오좌즙(茅葺) (지붕 등을) 지푸라기 등으로 덮어 이음.

오체(奧諦) 참된 진리.

옥우(屋宇) 여러 집채들.

온아(溫雅) 온화하고 아담함.

와력(瓦礫) 기왓조각과 자갈.

와즙(瓦葺) 기와로 지붕을 이음. 또는 그 지붕.

완호(完護) 나라에서 법률로 특수한 집단의 생명이나 생활의 안전을 유지하게 해 주던 일. 또는 그런 제도. 주로 야인(野人)이나 왜구, 중(僧)에게 이 제도를 적용했음.

완호(完好) 훌륭하게 갖추어져 원만함.

왕사(往事) 지나간 일.

왜단(矮短) 작고 짧음.

왜비(矮鄙) 왜소하고 질박함.

외팽(外膨) 바깥으로 불룩함.

외포(外包) 건물의 바깥쪽에 짠 공포(栱包).

외호(外護) 외부에서 보호해 줌.

요설(饒舌) 쓸데없이 말이 많음.

요초(要抄) 요점만 추려냄.

요탑의(繞塔儀) 탑을 도는 의식.

욕불일(浴佛日) 초파일을 달리 이르는 말.

용만(冗漫) 글이나 말이 쓸데없이 긺.

용상(湧上) 위로 솟아오름.

용차(龍車) 탑 기둥머리에 붙인 둥근 모양의 장식.

우계식(隅繼式) 모퉁이가 이어지는 식.

우내(宇內) 온 누리.

우동(隅棟) 지붕마루 가운데 모서리에 있는 마루. 귀마루.

우반(隅反) 모서리가 들림.

우수면(雨垂面) 처마의, 빗방울이 흘러 떨어지는 면.

우의주(隅擬柱) 우주(隅柱)를 본뜸.

우주(隅柱) 건물의 모서리에 세운 기둥. 귀기둥. 모서리기둥.

우지(寓止) 숙박함. 기거함.

운가(雲駕) 구름을 탐.

운간(雲繝) 동양화에서 색채의 농담 변화를 바림질하는 것으로, 명암의 차이나 색면 또는 색
 띠를 병렬함으로써 표현함.

웅량(雄亮) 씩씩하고 밝음.

웅심(雄深) 됨됨이나 뜻이 크고 깊음.

원근상안(遠近常安) 먼 곳이나 가까운 곳이나 늘 평안함.

원당(願堂) 소원을 빌기 위해, 또는 죽은 사람의 명복을 빌기 위해 세운 법당.

원적(遠適) 먼 곳에 머물러 있음.

유계(誘啓) 깨우치고 이끎.

유류(遺類) 살아남은 사람.

유미(柔味) 부드러운 맛.

유수(幽囚) 잡아 가둠.

유식(遊息) 마음 편히 쉼.

유련(留連) 한동안 머무름.

유영(遊詠) 노닐며 읊은 시.

유장(悠長) 길고 오램. 침착하여 성미가 느긋함.

육박(肉薄) 조각에서 형상을 얕게 새기는 일. 고육(高肉)의 반대.

윤등(輪燈) 수레바퀴처럼 빙빙 돌아가며 불을 켜고 있는 등.

윤환(輪奐) 집이 크고 넓고 아름다움.

은악(恩渥) 두터운 은혜.

은현(隱現) 숨었다 나타났다 함. 또는 보일락 말락함.

은현불상(隱現不常) 숨었다 나타났다 예사롭지 않음.

응양(鷹揚) 매가 하늘로 날아오른다는 뜻으로, 무용(武勇)이나 예명(藝名) 등을 떨침.

응축체체(凝縮締滯) 한데 엉겨서 꽉 막힘.

응회(凝灰) 엉겨 굳어진 재.

의단(疑段) 단(段)처럼 만든 것.

의대(衣帶) 옷과 띠라는 뜻으로, 갖추어 입는 옷차림을 이르는 말.

의문(衣文) 의관을 단정히 갖춤. 또는 그 방식. 옷의 무늬. 옷의 모양.

의상(意想) 뜻과 생각.

의장(意匠) 시각을 통해 미감을 일으키는 것.

이소(泥塑) 진흙으로 상(像)을 만듦. 또는 그렇게 만든 형상.

이수(螭首) 건축물이나 공예품, 비석 머리 등에 뿔 없는 용의 서린 모양을 아로새긴 형상. 비석의 상면에 놓인 부대.

이승(異僧) 신기(神技)가 뛰어난 중.

이어(移御) 임금의 거처를 옮김.

이인(異人) 재주가 신통하고 비범한 사람.

인개식(引開式) 좌우 양쪽으로 문짝이 달려 있어 열고 닫을 수 있는 방.

인사(仁祠) 절.

인여(仞餘) 1인(仞)을 조금 넘나듦. 1인(仞)은 대략 8척.

인연보(因緣報) 인연의 과보(果報).

일기가성(一氣呵成) 일을 단숨에 몰아쳐 해냄. 단숨에 지어냄.

일사(逸事) 기록에서 빠지거나 알려지지 않아 세상에 드러나지 않은 사실.

일실(逸失) 잃어버림.

일전(一轉) 아주 변함.

일주갑(一周甲) 갑자년이 한 바퀴를 돌았다 하여 육십 년을 일컬음.

입개(笠蓋) 불좌 또는 높은 좌대를 덮는 장식품. 나무나 쇠붙이로 만들어 법회 때 법사의 위를 가린다.

입실(入室) 도를 물으러 스승의 방에 들어감.

입형(笠形) 삿갓 모양

ㅈ

자기(紫氣) 상서로운 기운.

자명(磁皿) 사기 그릇.

자방(自放) 마음대로 거리낌없이 놂. 예법에 얽매이지 않고 거리낌없이 행동함.

자방부(子房部) 식물의 씨방 부분.

자별(自別) 남다르고 특별함.

자판(子瓣) 연화문. 연화문 사이에 새긴 꽃잎.

작작(綽綽) 모자라지 않고 여유있는 모양.

잠저(潛邸) 임금이 왕위에 오르기 전에 살던 집.

잡채(雜綵) 여러 가지 색깔의 비단.

장기(壯氣) 건장한 기운.

장립(障立) 가로막고 서 있음.

장서(長逝) 죽음을 빙 둘러서 이르는 말.

장소(章疏) 신하가 임금에게 올리던 글.

장속(裝束) 몸가짐을 든든히 갖추어 꾸밈. 또는 그런 차림새.

적송식(積送式) 벽돌 등을 들여 쌓는 방식.

적의(適宜) 걸맞아 하기에 적당함.

적출식(積出式) 벽돌 등을 내어 쌓는 방식.

적하(滴下) 방울져 떨어짐.

전각(轉角) 직각으로 꺾이어 돌아간 부분. 추녀마루.

전경(轉經) 큰 경전을 읽을 때 경문 전체를 차례대로 읽지 않고 처음, 중간, 끝의 몇 줄만 읽거나 책장을 넘기면서 띄엄띄엄 읽는 일.

전단관음(栴檀觀音) 단향목으로 만든 관음상.

전도(奠都) 나라의 도읍을 정함.

전락(顚落) 넘어져서 구름.

전시첨경(傳示瞻敬) 전해 보이며 경례함.

전아(典雅) 법도에 맞아 아담함.

전액(前額) 어떤 물체 꼭대기의 앞쪽이 되는 부분.

전위(傳位) 왕위를 물려줌.

전지(傳旨) 왕의 뜻을 담아 관청이나 관리에게 전함. 유지(有旨).

절두포탄형(截頭砲彈形) 머리 부분을 자른 포탄 모양.

절치양개(切齒兩開) 이[齒]를 잘라 양쪽으로 벌림.

점점(點點) 점을 찍은 듯이 여기저기 흩어짐.

점침각(點針刻) 점을 찍듯 찔러서 새김.

정려(精麗) 정교하고 고움.

정례(頂禮) 가장 공경하는 뜻으로 이마가 땅에 닿도록 몸을 구부려 절함. 또는 그렇게 하는 절.

정료(庭燎) 『삼국사기』 '진평왕 9년' 조에 나오는, 왕손(王孫) 대세(大世)가 벗 구칠(仇柒)과 함께 나뭇잎 배를 만들어 띄웠던 '남산의 절' 뜰에 괸 물을 말한다.

정미(精美) 정교하고 아름다움.

정사(精査) 자세히 조사함.

정상(情狀) 있는 그대로의 사정과 형편. 또는 딱하고 가엾은 상태.

정연(正椽) 부연에 대하여 정식으로 조출된 서까래 장식.

정우(釘鋦) 못.

정원(淨院) 깨끗하고 조용한 집이라는 뜻으로, 절간이나 불당 따위를 이르는 말.

정정(亭亭) 우뚝 서 있음.

정정(政情) 정치적인 상황.

정치(精緻) 정교하고 치밀함.

정한(精悍) 날쌔고 민첩함.

정혈(釘穴) 못을 꽂았던 구멍.

제상(臍上) 배꼽 위.

제형(梯形) 사다리꼴.

조경(粗硬) 거칠고 경직되어 있음.

조단(朝端) 조정.

조두(俎豆) 나무로 만든 제기(祭器)의 하나.

조락(凋落) 어떤 형상이나 형편이 차차 쇠하여 보잘것없이 됨.

조략(粗略) 몹시 간략하여 보잘것없음.

조루(彫鏤) 아로새김. 조각하여 장식함.

조명(詔命) 임금의 명령.

조물(組物) 정자(井字) 맞춤. 문살 따위를 '井'자 모양으로 맞춘 것.

조반(照反) 목조건축의 지붕이나 석탑 등의 옥개석이 끝 부분에서 들려 올라가는 것. 반전을 이룸.

조부(造付) 만들어 붙임.

조분박눌(粗奔朴訥) 거칠면서 꾸민 티가 없이 수수함.

조사(朝使) 조정의 사신.

조술(祖述) 선인(先人)의 학설을 본받아서 서술하여 밝힘.

조송(粗鬆) 거친 상태.

조엽(棗葉) 대추나무 잎.

조정(措定) 어떤 존재나 내용을 명백히 규정하는 일.

조탁(彫琢) 단단한 것을 새기거나 쪼는 일.

조포사(造泡寺) 능(陵)이나 원(園)에 속하여 제사에 쓰이던 두부를 만들던 절. 이 외에도 능·원을 돌보는 일을 했다.

조출(繰出) 누에고치 모양을 새겨 넣음.

조형(繰形) 건축물·가구 등의 꼭대기 부분이나 요철 부분에 띠 모양으로 길게 잇대는 테두리.

족자(族子) 조카나 조카뻘 되는 사람.

졸자(拙者) 졸렬한 사람이란 뜻으로, 말하는 이가 자신을 낮춰 이르는 말. 소생(小生).

종류(終留) 마지막 마무리한 부분.

종장(宗匠) 경학(經學)에 밝고 글을 잘 짓는 사람. 또는 장인(匠人)의 우두머리.

종지(宗旨) 한 종파의 핵심적인 교의.

주경(遒勁) (그림이나 글씨에서) 필치가 굳셈.

주경박눌(遒勁朴訥) 기세가 굳세고 수수함.

주대(遒大) 굳세고 뛰어남.

주문(奏聞) 임금에게 아룀.

주석(住錫) 스님이 한 곳에 머물며 좋은 말을 전하는 것.

주잡(周匝) 빈틈이 없이 둘러쌈.

주정(舟艇) 작은 배.

준거(蹲踞) 웅크려 앉음.

중기일(中氣日) 춘분(春分)과 추분(秋分).

중사(中祀) 나라에서 지내던 제사의 하나.

중사(中使) 왕명을 전하던 내시.

중수(中瘦) 가운데가 잘록함.

중옥형(重屋形) 지붕을 겹으로 하여 지은 모양.

중즙(重葺) 지붕을 다시 임. 건축물 따위의 낡고 헌 것을 손질하며 고침. 중수(重修).

중첨(重檐) 겹처마.

중청(衆請) 여러 사람의 청.

증과간자(證果簡子) 수행의 인연으로 얻는 깨달음의 결과인 증과(證果)의 패쪽.

증서(繒絮) 비단과 풀솜으로 만든 옷.

증수(增修) 건물을 더 늘리거나 고쳐 지음.

증지(增至) 늘어남.

지간적(支幹的) 본체에서 갈라져 나온 줄기와 같은.

지대석(地臺石) 건축물을 세우기 위하여 잡은 터에 쌓은 돌.

지둔(遲鈍) 느리고 둔함.

지방(地枋) 기둥과 기둥 사이, 또는 문이나 창의 아래를 가로지르는 나무. 하인방.

지석(地石) 문·건물 등의 아랫부분에, 지면에 붙여 대는 나무 또는 돌.

지본묵서(紙本墨書) 종이에 먹으로 쓴 글씨.

지수(池水) 연못.

지식(知識, 智識) 불도를 잘 알고 덕이 높아 사람들을 교화할 만한 능력이 있는 승려. 선지식
(善智識).

지율청고(持律淸苦) 계율을 굳게 지키며 청렴하여 곤궁을 잘 견딤.

지지(肢指) 팔다리와 손발가락.

지체(肢體) 팔다리와 몸을 통틀어 이르는 말.

지판(支瓣) 갈라져 나온 이파리.

지호(指呼) (거리상) 손짓하여 부를 만함.

직절(直截) 거추장스럽지 않고 간략함. 또는 곧바로 헤아려 판단함.

직절간명(直截簡明) 거추장스럽지 않고 간단명료함.

진산(鎭山) 온 나라, 또는 서울과 각 고을을 각각 진호(鎭護)한다고 생각한 산.

진중(珍重) 아주 소중히 여김.

ㅊ

착입(錯入) 잘못 끼워 넣음.

찰주(擦柱) 건축물이나 불탑의 중심을 이루면서 상부 장식의 지주 역할을 하기 위해 세운 기둥.

참알(參謁) 윗사람이나 능묘 등을 찾아가 뵙는 일.

참예(參詣) 신이나 부처 앞에 나아가 뵘.

참획(參劃) 계획에 참여함.

창구(瘡口) 부스럼이나 종기가 터져서 생긴 구멍.

창기(創起) 처음 창건함.

창윤(蒼潤) 푸르고 물기가 촉촉하다.

채료(彩料) 그림 그리는 데 쓰는 물감.

천세(淺細) 얕고 좁음.

천소(淺小) 얕고 작음.

철경(凸鏡) 볼록거울.

첨고(尖高) 뾰족하니 우뚝함.

첨례(瞻禮) 예배.

첩경(捷徑) 지름길. 빠른 방법.

청독(靑犢) 한나라 말기에 반란을 일으킨 도적의 명칭으로, 도둑을 일컫는 말.

청봉(淸俸) 녹봉.

청수(淸秀) 용모가 깨끗하고 빼어남.

청신녀(淸信女) 불교를 믿고 삼귀(三歸) · 오계(五戒)를 받은 세속의 여자.

청화(請花) 탑 복발 위에 놓인, 꽃잎을 위로 향해 벌려 놓은 모양의 장식. 앙화(仰花).

체간(體幹) 몸의 중심축.

체감(遞減) 차례로 덜어 감.

체락(遞落) 차례로 떨어짐.

체재(體裁) 생기거나 이루어진 틀. 또는 그런 됨됨이.

체적(遞積) 차례로 쌓음.

체조(遞照) 차례차례 쌓이거나 들고나는 모양.

체차(遞次) 순차.

체축(遞縮) 차례로 축소됨.

체출(遞出) 차례차례 나옴.

초록(抄錄) 필요한 부분만 뽑아서 적음. 또는 그런 기록.

초초(峭峭) 높고 험함.

초초경첩(楚楚輕捷) 단정하고 단출함.

총림(叢林) 많은 스님들이 모여 살며 강원 등의 교육시설이 있는 큰절.

총우(寵遇) 사랑하여 특별히 대우함.

찰이(蕞爾) 아주 작음.

추각(追刻) 추가로 새김.

추보(追補) 이미 완성된 것에 다시 덧붙임.

추봉(追封) 죽은 뒤에 관위(官位) 따위를 내림.

추상(推賞) 물건이나 사람의 좋은 점을 칭찬하며 남에게 권함.

추선(錘線) 추를 매단 줄에 따름. 또는 추에 맨 줄.

추섭제(鎚鍱製) 망치로 쇠를 두들겨 만듦.

추찰(推察) 미루어 생각해 살핌.

추천(追薦) 죽은 사람을 위해 공덕을 베풀고 그 명복을 빎.

축발(祝髮) 머리를 깎음.

축방(蹴放) 게하나시. 홈이 파여 있지 않은 일본식 문지방.

축융(祝融) 불을 관장하는 신. 화재를 달리 이르는 말.

출자(出自) 사물이나 말 따위가 생겨난 근거.

충전(充塡) 빈 곳이나 공간을 채워서 메움.

충화(充和) 충분히 어울림.

췌설(贅說) 군말. 하지 않아도 좋을 쓸데없는 말.

췌언(贅言) 쓸데없는 군더더기 말.

취록(翠綠) 녹색.

치미(鴟尾) 전각(殿閣)·문루(門樓) 등의 전통건물 용마루 양쪽 끝머리에 얹는 장식 기와. 망새.

치서(致書) 서신 따위를 보냄.

치아동(稚兒棟) 기와지붕 귀마루의 앞쪽이 이단으로 되었을 때 그 아래쪽의 짧은 마룻대.

친주(親柱) 난간 끝이나 모서리 따위에 세운 굵고 높은 기둥. 난간엄지기둥.

침선각(針線刻) 점을 찍듯 선을 새김.

칭미(稱美) 칭찬.

ㅌ

타폐적(惰廢的) 게을러서 일을 방치한.

탁(卓) 부처 앞에, 공양물이나 다기 따위를 차려 놓는 상.

탈각(脫却) 잘못된 생각이나 나쁜 상황에서 벗어나거나 벗어 버림.

탈간(脫簡) 책에 편(編)이나 장(章)이 빠지거나 낙장(落張) 따위가 있는 일. 여기에서는 글자 하나를 빠뜨린 것을 말함.

탑신(塔身) 탑의 기단과 상륜부 사이의 몸체.

태실(胎室) 왕실에서 왕 및 왕족이 출산하면 그 태(胎)를 봉안하던 곳.

태작(駄作) 보잘것 없는 작품. 졸작.

탱주(撑柱) 지대석 위에 세워 갑석을 받치는 기둥.

턱거리 무턱대고 억지로 떼를 쓸 만한 근거나 핑계.

통유(通有) 공통으로 갖추고 있음.

퇴축(退縮) 움츠리고 물러남.

ㅍ

파단(破端) 파격적인 한 부분.

판선(瓣先) 꽃잎의 앞부분.

편구상(扁球狀) 타원체의 짧은 축을 회전축으로 하여 만들어지는 모양.

편만(遍滿) 널리 꽉 참.

편유(遍遊) 두루 돌아다니며 유람함.

평명형(平皿型) 납작하고 얕은 접시 모양.

평상방광(平狀方框) 평평하고 네모난 테두리.

평형(平桁) 모가 나게 만든 도리. 납도리.

포유(抱乳) 안고 젖을 먹임.

포작(包作) 처마 끝의 무게를 받치기 위하여 기둥머리에 나무를 짜 맞추는 것. 공포(栱包).

폭경(曝經) 벌레를 잡기 위해 경전을 햇볕에 말리는 일.

표묘(縹渺) 있는지 없는지 알 수 없을 만큼 어렴풋함.

표표(嫖嫖) 하늘하늘 나부끼는 모양.

풍상(風尙) 거룩한 모습. 풍채.

풍상(風霜) 바람과 서리. 세상의 어려움과 고생을 비유적으로 이르는 말.

풍탁(風鐸) 처마 끝에 매다는 작은 종. 풍경(風磬).

풍혈(風穴) 산기슭이나 시냇가 같은 곳에서 여름이면 서늘한 바람이 늘 불어 나오는 구멍이
 나 바위틈.

피세(避世) 세상을 피하여 숨음. 은둔.

피와즙(皮瓦葺) (지붕 등을) 기와로 덮어 이음.

ㅎ

하강수계위의지상(下降受戒威儀之相) 내려와서 계율을 주는 장엄한 광경.

하결(缺) 누락됨.

하수복상(下垂覆狀) 내려뜨려져 엎어진 모양.

한사(寒寺) 외롭고 적적한 절.

한지(韓地) 조선을 일컬음.

함습(函襲) 함 전체.

합선(合扇) 양쪽 문짝이 맞물리는 부분.

항전(恒轉) 항상 변화함.

해련삼업(該鍊三業) 삼업을 닦음.

해조(諧調) 잘 조화됨.

행정(行程) 멀리 가는 길. 또는 일이 진행돼 가는 과정.

행행(行幸) 왕이 궁궐 밖으로 거둥함.

행향(行香) 향을 피움. 부처님께 올리는 예식으로서, 향을 피운 향토를 받쳐들고 불전 안을
돌면서 행하는 의식.

향축(香祝) 제사에 쓰는 향과 축문.

헌단(軒端) 처마 끝.

헌출(軒出) 처마의 나옴.

현관(玄關) 깊고 묘한 이치에 드는 관문(關門). 보통 참선으로 드는 어귀를 이름.

현손(玄孫) 손자의 손자. 고손(高孫).

현언(玄言) 현묘한 말.

협애(狹隘) 좁고 몹시 험함. 또는 소견이 너그럽지 못하고 답답스러움.

협장(狹長) 좁고 긺.

형압부출(型押浮出) 판에 새기거나 종이를 눌러서 요철(凹凸) 모양이 드러나게 함.

호궤(互跪) 오른쪽 무릎을 땅에 대고 왼쪽 무릎을 세운 채 허리를 세운 자세. 불교에서 어른
스님 앞에 무엇을 놓거나 드리거나 받을 때, 또는 공양할 때 하는 자세로, 호궤합장이라고
도 한다.

호대(浩大) 썩 넓고 큼.

호매(豪邁) 호탕하고 인품이 뛰어남.

호묘(好妙) 아름답고 묘함.

호비(戶扉) 문.

호탑(護塔) 탑을 지킴.

화두(花頭) 꽃무늬.

화뢰(花蕾) 꽃봉오리.

화만(華蔓) 덩굴 무늬의 꽃.

화사(化士) 중생을 교화 인도하는 높은 성인.

화사석(火舍石) 석등의 중대석(中臺石) 위에 있는, 등불을 밝히도록 된 부분.

화성(化城) 『법화경』「화성비유품(化城譬喻品)」을 말함.

화식가(貨殖家) 부자(富者).

화예양(花蕊樣) 꽃술 모양.

화외(化外) 부처의 교화, 또는 임금의 교화가 미치지 못하는 곳.

황고(皇考) 돌아가신 아버지를 높여 이르는 말.

회신(灰燼) 흔적 없이 모두 불타 없어짐. 또는 불타고 남은 끄트러기나 재.

회음(晦陰) 어두움.

회장(恢張) 널리 퍼지게 함.

회장(灰場) 다비(茶毗)를 행한 장소.

회홍(恢弘) 넓고 크게 함.

횡장(橫張) 가로로 펼쳐짐.

효잡물(淆雜物) 여럿이 한데 뒤섞여 어지러운 것.

후박(厚朴) 인정이 두텁고 거짓이 없음.

후비(厚肥) 두껍게 불룩해짐. 비후(肥厚).

후총(厚寵) 두터운 총애.

훔상(吘相) '훔'자를 발음할 때처럼 입을 다문 모습.

휴래(携來) 가져옴.

흘립(屹立) 깎아 세운 듯이 높이 솟아 있음.

수록문 출처

조선탑파의 연구 각론 1
미발표 유고;「조선탑파의 양식변천 각론」(각론 1-26), 『동방학지(東方學志)』제2집, 연세대학교 동방학연구소, 1955. 5.「조선탑파의 양식변천 각론 속(續)」(각론 27-38), 『불교학보(佛敎學報)』제3 · 4 합집, 동국대학교 불교문화연구소, 1966. 12; 『한국탑파의 연구』, 동화출판공사, 1975 재수록; 『한국탑파의 연구』, 통문관, 1993 재수록. 원문은 일문(日文).

조선탑파의 연구 각론 2
미발표 유고; 『한국탑파의 연구 각론 초고』, 고고미술동인회, 1967. 원문은 일문(日文)

「조선탑파의 양식변천 각론」후기
황수영(黃壽永), 『동방학지』제2집, 연세대학교 동방학연구소, 1955. 5.

「조선탑파의 양식변천 각론 속(續)」발기(跋記)
황수영, 『불교학보』제3 · 4 합집, 동국대학교 불교문화연구소, 1966. 12.

『한국탑파의 연구 각론 초고』초판 서문
황수영, 『한국탑파의 연구 각론 초고』, 고고미술동인회, 1967.

『한국탑파의 연구 각론 초고』초판 발문
김희경(金禧庚), 『한국탑파의 연구 각론 초고』, 고고미술동인회, 1967.

『한국탑파의 연구 각론 초고』재판 서문
김희경, 『한국탑파의 연구 각론 초고』, 고고미술동인회, 1994.

도판 목록

*이 책에 실린 도판의 출처를 밝힌 것으로, 고유섭 소장 사진의 경우
'고유섭 소장 사진'이라 표기한 후 괄호 안에 사진 뒷면에 기록되어 있던
재료, 사이즈, 연대, 소재지 변동사항, 촬영자 또는 제공자 등의 세부사항까지 옮겨 적었다.

1. 법주사(法住寺) 목조오층탑〔팔상전(八相殿)〕. 충북 보은. 고유섭 소장 사진.〔높이 80여 척. 조선조 인조 2년 벽암대사(碧岩大師) 중창. 경성제대 제공.〕
2. 쌍봉사(雙峯寺) 대웅전. 전남 화순. 고유섭 소장 사진.(『조선고적도보』 제12책, 5736.)
3. 미륵사지(彌勒寺址) 다층석탑. 전북 익산. 고유섭 소장 사진.
4. 정림사지(定林寺址) 석탑〔평제탑(平濟塔)〕. 충남 부여. 고유섭 소장 사진.〔높이 약 34 척, 기단 한 변 약 12척, 초층 탑신 방(方) 약 8척. 백제. 경성제대 제공.〕
5. 분황사(芬皇寺) 석탑. 수축 이전의 모습. 경북 경주. 『경주고적도록(慶州古蹟圖錄)』, 경주고적보존회, 1922.
6. 의성 탑리(塔里) 오층석탑. 경북 의성. 고유섭 소장 사진.
7. 고선사지(高仙寺址) 삼층석탑. 경북 경주. 고유섭 소장 사진.〔높이 약 29.7척, 제일탑신 5.9척. 하성기단(下成基壇) 총 너비 17.3척. 신라통일. 경성제대 제공.〕
8. 감은사지(感恩寺址) 동서 삼층석탑. 경북 경주. 고유섭 소장 사진.
9. 나원리(羅原里) 오층석탑〔계탑(溪塔)〕. 경북 경주.
10. 경주 낭산(狼山) 동록(東麓) 폐사지 삼층석탑. 경북 경주.
11. 경주 장항리사지(獐項里寺址) 서오층탑. 경북 경주. 고유섭 소장 사진.〔총 높이 30.8척, 기단 총 높이 7.67척, 초층탑신 높이 4.91척, 초층탑신 너비 5.89척. 1932년 복원 건축 (1925년 도괴). 경성제대 제공.〕
12. 경주 천군동(千軍洞) 폐사지 서삼층석탑. 경북 경주.
13. 불국사(佛國寺) 석가삼층석탑(釋迦三層石塔). 경북 경주. 고유섭 소장 사진.〔기단 총 높이 7.69척, 초층탑신 높이 5.182 8.36, 삼급(三及) 높이 14.825척. 복발(覆鉢) 이상 3.31/24.825척. 경성제대 제공.〕
14. 창녕 술정리(述亭里) 삼층석탑. 경남 창녕. 고유섭 소장 사진.(높이 약 19척, 초층탑신 너비 약 3.86. 경성제대 제공.)
15. 청도 봉기동(鳳岐洞) 삼층석탑. 경북 청도. 고유섭 소장 사진.
16 원원사지(遠源寺址) 동삼층석탑. 경북 경주. 고유섭 소장 사진.(화강암. 총 높이 23척 여. 신라통일. 1931년 복원. 경성제대 제공.)
17. 원원사지(遠源寺址) 서삼층석탑. 경북 경주. 고유섭 소장 사진.(화강암. 총 높이 약 16

척. 초층탑신 높이 3.63, 너비 3.8. 신라통일. 1931년 복원. 경성제대 제공.)

18-19. 폐갈항사(廢葛項寺) 동서 삼층석탑. 고유섭 소장 사진.〔서탑 높이 14.8척. 천보(天寶) 17년 무술(758, 有銘). 원(元) 김천군 남면 오봉리 갈항사지, 금재(今在) 총독부박물관, 1916년 7월 이건. 이마니시 하루아키(今西春秋) 제공.〕

20. 경주 명장리(明莊里) 삼층석탑. 경북 경주. 고유섭 소장 사진.

21. 경주 장수곡(長壽谷) 폐사지(廢寺址) 삼층석탑. 경북 경주. 고유섭 소장 사진.(총 높이 18.93척, 제일탑신 높이 3.74척, 너비 3.82척. 경성제대 제공.)

22. 향성사지(香城寺址) 삼층석탑. 강원 양양. 고유섭 소장 사진.〔총 높이 4.678미터, 기단 폭 2.68미터. 애장왕대(哀莊王代). 1942년 총독부박물관 나카기리(中吉) 제공.〕

23. 안동 옥동(玉洞) 삼층석탑. 경북 안동. 고유섭 소장 사진.〔높이 약 578.5센티미터, 기단 총 높이 196.5센티미터. 경성제대 제공.〕

24. 경주 남산(南山) 동록(東麓) 일명사지(逸名寺址) 서삼층석탑. 경북 경주. 고유섭 소장 사진.(총 높이 18.3척, 제일탑신 높이 3.27척, 너비 3.6척.)

25. 애공사지(哀公寺址) 삼층석탑. 경북 경주.

26. 월광사지(月光寺址) 동삼층석탑. 경남 합천.

27. 부석사(浮石寺) 삼층석탑. 경북 영주. 고유섭 소장 사진.〔높이 약 514.4센티미터, 초층 탑신 높이 90.4센티미터, 너비 115.8센티미터. 탑체(塔體)/기단 총 높이=318.8/163.2센티미터. 경성제대 제공.〕

28. 청량사(淸凉寺) 삼층석탑. 경남 합천.

29. 경주 남산(南山) 승소곡(僧燒谷) 삼층석탑. 경북 경주. 고유섭 소장 사진.(높이 11.93척. 경주박물관 제공.)

30. 경주 남산(南山) 승소곡(僧燒谷) 삼층석탑의 도면. 『경주남산의 불적(慶州南山の佛蹟)』, 조선총독부, 1940.

31. 용장사지(茸長寺址) 삼층석탑. 경북 경주.『경주남산의 불적』, 조선총독부, 1940.

32. 단속사지(斷俗寺址) 동삼층석탑. 경남 산청.

33. 경주 남사리(南沙里) 탑곡(塔谷) 삼층석탑. 경북 경주. 고유섭 소장 사진.(화강암. 총 높이 12.81척, 제일탑신 높이 2.43척, 너비 2.51척. 신라통일. 경성제대 제공.)

34. 불국사 다보탑(多寶塔). 경북 경주. 안드레 에카르트(Andre Eckardt),『조선미술사(Geschichte der koreanischen Kunst)』, Verlag Karl W. Hiersemann, Leipzig, 1929.

35. 정혜사지(淨惠寺址) 십삼층석탑. 경북 경주.

36. 불국사 사리탑(舍利塔). 경북 경주. 고유섭 소장 사진.(높이 6척 7촌.)

37. 석굴암(石窟庵) 삼층석탑. 경북 경주. 고유섭 소장 사진.〔높이 10.6척, 초층탑신 높이 1.92척, 너비 1.95척, 기단 높이: 상 1.74척, 하 1.96척(총 3.7척). 신라말. 경성제대 제공.〕

38. 통도사(通度寺) 금강계단(金剛戒壇) 사리탑. 경남 양산.

39. 금산사(金山寺) 사리탑. 전북 김제. 고유섭 소장 사진.

40. 금산사 오층석탑. 전북 김제. 고유섭 소장 사진.(경성제대 제공.)

41. 금산사 육각다층석탑. 전북 김제. 고유섭 소장 사진.〔기단은 화강암, 탑은 점판암(粘板岩). 경성제대 제공.〕

42. 금산사 노탑(露塔). 전북 김제.

43. 사현사지(沙峴寺址) 오층석탑. 조선총독부박물관, 고유섭 소장 사진.〔높이 약 13.5척. 추정 정종(靖宗) 11년(1045). 경성제대 제공.〕

44. 사현사지 오층석탑의 사복식 옥개 받침. 고유섭 그림.

45. 정도사지(淨兜寺址) 오층석탑. 조선총독부박물관. 고유섭 소장 사진.〔태평(太平) 11년(1031) 건립기명(建立記銘) 있음. 경성제대 제공.〕

46-47 영전사지(令傳寺址) 동서 삼층석탑. 조선총독부박물관.

48. 흥국사지(興國寺址) 석탑. 개성박물관. 고유섭 소장 사진.〔천희(天禧) 5년(1021). 고유섭 촬영.〕

49. 현화사탑(玄化寺塔). 경기 개풍. 고유섭 소장 사진.〔화강석. 높이 25척, 기경(基徑) 9척. 현종(顯宗) 11년(1020). 총독부박물관 제공.〕

50. 현화사탑의 지붕형 육각석. 고유섭 그림.

51. 현화사탑의 기단부(基壇部). 고유섭 그림.

52. 현화사탑 우주(隅柱)의 각입부(刻込部). 고유섭 그림.

53. 현화사탑 기단 갑석부(甲石部)의 연하(緣下). 고유섭 그림.

54. 현화사탑의 처마 밑 옥개(屋蓋) 받침부. 고유섭 그림.

55. 현화사탑의 초층 탑신을 받는 대(臺)의 형식. 고유섭 그림

56. 영통사지(靈通寺址) 오층석탑 및 삼층석탑. 경기 개풍. 고유섭 소장 사진.(화강석. 고려. 총독부박물관 제공.)

57. 영통사탑 안상. 고유섭 그림

58. 관음사(觀音寺) 칠층석탑. 경기 개풍. 고유섭 소장 사진.(높이 약 13.5척. 경성제대 제공.)

59. 군장산(軍藏山) 북록 사지(寺址) 삼층석탑. 경기 개풍. 고유섭 소장 사진.〔스기야마 노부조(杉山信三) 제공.〕

60. 불일사지(佛日寺址) 오층석탑. 경기 장단. 고유섭 소장 사진.〔화강석. 제일탑신 높이 3.2척, 너비 6.5척. 총 높이 약 27척, 하층기단 입석(笠石) 너비 14.5척, 상층기단 입석 너비 8.65척. 광종 2년(951) 창사(創寺). 총독부박물관 제공.〕

61. 화장사탑(華藏寺塔). 경기 개성. 고유섭 소장 사진.〔높이 약 13.33척. 추정 순치(順治) 17년(1660). 경성제대 제공.〕

62. 폐안흥사(廢安興寺) 오층석탑. 조선총독부박물관, 고유섭 소장 사진.〔이천군 읍내면(邑內面) 안흥리(安興里) 안흥사지에 있던 것을 1915년 본부박물관(本府博物館)으로 이전. 경성제대 제공.〕

63. 신륵사(神勒寺) 오층전탑. 경기 여주.

64. 춘천 소양(昭陽) 칠층석탑. 강원 춘천. 고유섭 소장 사진.〔높이 18척, 기변(基邊) 일
 (一) 7척.〕

65. 신복사지(神福寺址) 삼층탑. 강원 강릉. 고유섭 소장 사진.(『조선고적도보』 제4책.)

66. 거돈사지(居頓寺址) 삼층탑. 강원 원주.

67. 홍법사지(興法寺址) 삼층석탑. 강원 원주.

68. 도피안사(到彼岸寺) 삼층석탑. 강원 철원. 고유섭 소장 사진.〔높이 4.15미터. 함통(咸
 通) 6년.〕

69. 월정사(月精寺) 팔각구층탑. 강원 평창.

70. 낙산사(洛山寺) 칠층탑. 강원 양양. 고유섭 소장 사진.〔조선 세조 3년(1468).〕

71. 신계사탑(神溪寺塔)의 기단 구성. 고유섭 그림.

72. 신계사(神溪寺) 삼층탑. 강원 고성. 고유섭 소장 사진.(신라. 경성제대 제공.)

73. 장연사지(長淵寺址) 삼층석탑. 강원 회양. 고유섭 소장 사진.〔높이 약 12.75척, 초층옥
 신(初層屋身) 너비 2.5척. 신라. 경성제대 제공.〕

74. 장연사탑(長淵寺塔)의 초층 탑신부. 고유섭 그림.

75. 정양사(正陽寺) 삼층석탑. 강원 회양. 고유섭 소장 사진.〔제일탑신 높이 1.47척, 삽석
 (揷石) 폭 1.24척. 경성제대 제공.〕

76. 유점사탑(楡岾寺塔). 강원 고성. 『조선고적도보』 13, 조선총독부, 1933.

77. 유점사탑의 기단부. 고유섭 그림.

78. 유점사탑의 상륜부. 『조선고적도보』 13, 조선총독부, 1933.

79. 청양읍(靑陽邑) 내 삼층탑. 충남 청양. 고유섭 소장 사진.〔흑색화강암. 지반(地盤) 상
 (上) 총 높이 9.65척, 초층옥신(初層屋身) 높이 1.44척. 구재(舊在) 우성산(牛城山) 성
 내(城內), 금재(今在) 청양군청 후원(後園). 경성제대 제공.〕

80. 청양 서정리(西亭里) 구층탑. 충남 청양. 고유섭 소장 사진.〔높이 19.11척, 기경(基徑)
 6.6척, 초층옥신(初層屋身) 높이 2.2척, 너비 3.6척. 고려. 경성제대 제공.〕

81. 관촉사탑(灌燭寺塔). 충남 논산. 고유섭 소장 사진.〔높이 약 10.53척, 상층기단 우주(隅
 柱) 높이 2.34척. 970-1006. 경성제대 제공.〕

82. 충주 탑정리(塔亭里) 칠층석탑. 충북 충주. 고유섭 소장 사진.〔높이 43.27척. 1917년 개
 수. 전운(傳云) 원성왕(元聖王) 12년 건(建)(『朝鮮の風水』).〕

83. 범어사(梵魚寺) 삼층석탑. 경남 동래.

84. 통도사(通度寺) 삼층석탑. 경남 양산. 고유섭 소장 사진.(경성제대 제공.)

85. 해인사(海印寺) 삼층석탑. 경남 합천. 고유섭 소장 사진.(경성제대 제공.)

86. 해인사 홍하문(紅霞門) 앞 삼층석탑. 경남 합천. 고유섭 소장 사진.(높이 약 9척. 경성
 제대 제공.)

87. 경주 남산리사지(南山里寺址) 동삼층석탑. 경북 경주. 고유섭 소장 사진.(총 높이 18.3
 척, 제일탑신 너비 3.6척, 높이 3.27척.)

88. 경주 서악리(西岳里) 삼층석탑. 경북 경주. 고유섭 소장 사진.〔총 높이 17척. 상성기단

(上成基壇) 높이 5.205척, 너비 7.54척. 하성기단(下成基壇) 높이 1.58척, 너비 8.52척. 경성제대 제공.〕

89. 안동읍 동(東) 법흥동(法興洞) 칠층전탑. 경북 안동. 고유섭 소장 사진.(높이 약 33.3척. 1916년 개수.)

90. 안동읍 남(南) 오층전탑. 경북 안동. 고유섭 소장 사진.〔높이 8.35미터(26.5척). 기경(基徑) 동서 11.8척, 남북 12척. 1916년 개수. 경성제대 제공.〕

91. 안동 일직면(一直面) 조탑동(造塔洞) 오층전탑. 경북 안동. 고유섭 소장 사진.〔높이 23.5척. 기단 변(邊) 일(一) 동서 약 9척, 남북 8.8척. 감실문구(龕室門口) 높이 2척 2촌, 폭 1척 8촌. 1917년 개수. 경성제대 제공.〕

92. 의성 관덕동(觀德洞) 삼층석탑. 경북 의성. 고유섭 소장 사진.(높이 364.7센티미터.)

93. 의성 빙산(氷山) 하 일명사지(逸名寺址) 오층석탑. 경북 의성.

94. 죽장사지(竹杖寺址) 오층석탑. 경북 선산. 고유섭 소장 사진.(경성제대 제공.)

95. 선산 낙산동(洛山洞) 삼층석탑. 경북 선산. 고유섭 소장 사진.(경성제대 제공.)

96. 상주 화달리(化達里) 삼층석탑. 경북 상주.

97. 봉암사(鳳巖寺) 삼층석탑. 경북 문경. 고유섭 소장 사진.〔헌강왕(憲康王) 5년(879). 경성제대 제공.〕

98. 봉암사(鳳巖寺) 지증국사적조지탑(智證國師寂照之塔). 경북 문경.

99. 봉암사(鳳巖寺) 정진대사원오지탑(靜眞大師圓悟之塔). 경북 문경.

100. 예천 백전동(栢田洞) 폐사지 삼층탑. 경북 예천. 고유섭 소장 사진.〔높이 348.4센티미터. 상성기단(上成基壇) 중대(中臺) 높이 71센티미터, 너비 119.5센티미터. 동석(東石) 너비 9센티미터. 경성제대 제공.〕

101. 개심사지(開心寺址) 오층석탑. 경북 예천. 고유섭 소장 사진.〔높이 14.3척. 고려 현종(顯宗) 6년 경술. 경성제대 제공.〕

102. 동화사(桐華寺) 금당암(金堂庵) 서삼층탑. 경북 달성. 고유섭 소장 사진.(높이 537.6센티미터. 경성제대 제공.)

103. 동화사(桐華寺) 금당암(金堂庵) 동삼층탑. 경북 달성. 고유섭 소장 사진.〔전체 높이 5.9미터, 상성기단(上成基壇) 한 변 폭 1.71미터.〕

104. 동화사(桐華寺) 비로암(毘盧庵) 삼층석탑. 경북 달성. 고유섭 소장 사진.〔총 높이 3.65미터, 지복(地覆) 한 변 폭 2.3미터. 경성제대 제공.〕

105. 영천 신월동(新月洞) 삼층탑. 경북 영천.『조선고적도보』4, 조선총독부, 1916

106. 운문사(雲門寺) 동서 삼층탑. 경북 청도.

107. 법수사지(法水寺址) 삼층석탑. 경북 성주.『조선고적도보』4, 조선총독부, 1916

108-109. 광주(光州) 동서 오층탑. 전남 광주.

110. 화엄사(華嚴寺) 동오층탑. 전남 구례. 고유섭 소장 사진.〔고려(?). 경성제대 제공.〕

111. 화엄사(華嚴寺) 서오층탑. 전남 구례. 고유섭 소장 사진.〔1935년 3월 24일 이마세키(今關老夫) 촬영.〕

112. 보림사(寶林寺) 삼층탑. 전남 장흥. 고유섭 소장 사진.〔북탑 높이 19.51척, 남탑 높이 17.93척, 석등 높이 10.3척. 경문왕(景文王) 10년, 헌강왕(憲康王)의 보리(菩提)를 위해 건립. 경성제대 제공.〕

113. 무위갑사탑(無爲岬寺塔). 전남 강진. 고유섭 소장 사진.

114. 무위갑사탑의 처마부. 고유섭 그림

115. 도갑사탑(道岬寺塔). 전남 영암. 고유섭 소장 사진.〔제일옥신(第一屋身) 1척 2촌. 경성제대 제공.〕

116. 화순 쌍봉산 철감선사징소지탑(澈鑑禪師澄昭之塔). 복원 전. 전남 화순. 고유섭 소장 사진.〔경문왕(景文王) 8년 4월 18일 선사(禪師) 입적. 경성제대 제공.〕

117. 화순 쌍봉산 철감선사징소지탑(澈鑑禪師澄昭之塔). 복원 후. 전남 화순.

118. 송광사(松廣寺) 불일보조국사감로탑(佛日普照國師甘露塔). 전남 순천.

119. 익산 왕궁리(王宮里) 일명사지(逸名寺址) 오층석탑. 전북 익산. 고유섭 소장 사진.〔높이 23.43척, 초층탑신 상(上) 8.64척, 하(下) 8.63척.〕

120. 해주 빙고(氷庫) 옆 오층석탑. 황해 해주. 고유섭 소장 사진.(초층탑신 너비 2.75척, 높이 1.73척. 고유섭 촬영.)

121. 강서사(江西寺) 칠층석탑. 황해 연백. 고유섭 소장 사진.(고려말 조선초. 1940년 8월 촬영.)

122-123. 성불사(成佛寺) 오층석탑 및 기단 세부. 황해 황주. 고유섭 소장 사진.〔추정 태정(泰定) 연간. 총독부박물관 요네다(米田) 제공.〕

124. 광조사지(廣照寺址) 오층석탑의 사복식 원미를 가진 돌기. 고유섭 그림.

125. 광조사지(廣照寺址) 오층석탑의 사복식 탑신 받침부. 고유섭 그림.

126. 광조사지(廣照寺址) 오층석탑. 황해 벽성.『조선고적도보』6, 조선총독부, 1918.

127. 영명사(永明寺) 팔각오층탑. 평남 평양. 고유섭 소장 사진.

128. 대동 폐율사(廢栗寺) 오층석탑. 도쿄 오쿠라슈코칸(大倉集古館). 고유섭 소장 사진.

129. 폐원광사(廢元廣寺) 석탑의 보주(寶珠). 고유섭 그림.

130. 폐원광사(廢元廣寺) 육각칠층석탑. 평양부립박물관. 고유섭 소장 사진.

131. 보현사(普賢寺) 구층석탑. 평북 영변. 고유섭 소장 사진.〔추정 고려 정종(靖宗) 10년 갑신. 1938년 경성제대 제공.〕

132. 보현사(普賢寺) 구층석탑의 상단 갑석부. 고유섭 그림.

133. 보현사(普賢寺) 팔각십삼층석탑의 지대석과 기단부의 안상. 고유섭 그림.

134. 보현사(普賢寺) 팔각십삼층탑. 평북 영변. 고유섭 소장 사진.(높이 27척. 1938년 경성제대 제공.)

135. 보현사(普賢寺) 팔각십삼층탑의 옥개 및 상륜부. 고유섭 그림.

고유섭 연보

1905(1세)
2월 2일(음 12월 28일), 경기도 인천 용리(龍里, 현 용동 117번지 동인천 길병원 터)에서 부
친 고주연(高珠演, 1882-1940), 모친 평강(平康) 채씨(蔡氏) 사이에 일남일녀 중 장남으로
태어났다. 본관은 제주로, 중시조(中始祖) 성주공(星主公) 고말로(高末老)의 삼십삼세손이
며, 조선 세종 때 이조판서 · 일본통신사 · 한성부윤 · 중국정조사 등을 지낸 영곡공(靈谷公)
고득종(高得宗)의 십구세손이다. 아명은 응산(應山), 아호(雅號)는 급월당(汲月堂) · 우현
(又玄), 필명은 채자운(蔡子雲) · 고청(高靑)이다. '우현'이라는 호는『도덕경(道德經)』제1
장의 "玄之又玄 衆妙之門(현묘하고 또 현묘하니 모든 묘함의 문이다)"라는 구절에서 따 온
것이다.

1910년대초
보통학교 입학 전에 취헌(醉軒) 김병훈(金炳勳)이 운영하던 의성사숙(意誠私塾)에서 한학
의 기초를 닦았다. 취헌은 박학다재하고 강직청렴한 성품에 한문경전은 물론 시(詩) · 서
(書) · 화(畵) · 아악(雅樂) 등에 두루 능통한 스승으로, 고유섭의 박식한 한문 교양, 단아한
문체와 서체, 전공 선택 등에 적잖은 영향을 주었을 것으로 생각된다.

1912(8세)
10월 9일, 누이동생 정자(貞子)가 태어났다. 이때부터 부친은 집을 나가 우현의 서모인 김아
지(金牙只)와 살기 시작했다.

1914(10세)
4월 6일, 인천공립보통학교〔仁川公立普通學校, 현 창영초등학교(昌榮初等學校)〕에 입학했
다. 이 무렵 어머니 채씨가 아버지의 외도로 시집식구들에 의해 부평의 친정으로 강제로 쫓겨
나자, 고유섭은 이때부터 주로 할아버지 · 할머니 · 삼촌들의 관심과 배려 속에서 지내게 되
었다. 이 일은 어린 고유섭에게 상당한 충격을 주어 그의 과묵한 성격 형성에 큰 영향을 끼쳤
다. 당시 생활환경은 아버지의 사업으로 경제적으로는 비교적 여유로운 편이었고, 공부도 잘
하는 민첩하고 명석한 모범학생이었다.

1918(14세)
3월 28일, 인천공립보통학교를 졸업했다.(제9회 졸업생) 입학 당시 우수했던 학업성적이 차
츰 떨어져 졸업할 때는 중간을 밑도는 정도였고, 성격도 입학 당시에는 차분하고 명석했으나

졸업할 무렵에는 반항적이라고 기록되어 있다. 병력 사항에는 편도선염이나 임파선종 등 병치레를 많이 한 것으로 기록돼 있다.

1919(15세)
3월 6일부터 4월 1일까지, 거의 한 달간 계속된 인천의 삼일만세운동 때 동네 아이들에게 태극기를 그려 주고 만세를 부르며 용동 일대를 돌다 붙잡혀, 유치장에서 구류를 살다가 사흘째 되던 날 큰아버지의 도움으로 풀려났다.

1920(16세)
경성 보성고등보통학교(普成高等普通學校)에 입학했다. 동기인 이강국(李康國)과 수석을 다투며 교분을 쌓기 시작했다. 곽상훈(郭尙勳)이 초대회장으로 활약한 '경인기차통학생친목회'〔한용단(漢勇團)의 모태〕 문예부에서 정노풍(鄭蘆風) 이상태(李相泰) 진종혁(秦宗爀) 임영균(林榮均) 조진만(趙鎭滿) 고일(高逸) 등과 함께 습작이나마 등사판 간행물을 발행했다. 훗날 고유섭은 이 시절부터 '조선미술사' 공부에 대한 소망을 갖게 되었다고 회고했다.

1922(18세)
인천 용동에 큰 집을 지어 이사했다.(현 인천 중구 경동 애관극장 뒤 능인포교당 자리) 이때부터 아버지와 서모, 여동생 정자와 함께 살게 되었으나, 서모와의 관계가 원만하지 못해 항상 의기소침했다고 한다.
『학생』지에 「동구릉원족기(東九陵遠足記)」를 발표했다.

1925(21세)
3월, 졸업생 쉰아홉 명 중 이강국과 함께 보성고보를 우등으로 졸업했다.(제16회 졸업생)
4월, 경성제국대학(京城帝國大學) 예과(豫科) 문과 B부에 입학했다.(제2회 입학생. 경성제대 입학시험에 응시한 보성고보 졸업생 열두 명 가운데 이강국과 고유섭 단 둘이 합격함) 입학동기로 이희승(李熙昇) 이효석(李孝石) 박문규(朴文圭) 최용달(崔容達) 등이 있다.
고유섭 · 이강국 · 이병남(李炳南) · 한기준(韓基駿) · 성낙서(成樂緒) 등 다섯 명이 '오명회(五明會)'를 결성, 여름에는 천렵(川獵)을 즐기고 겨울에는 스케이트를 탔으며, 일 주일에 한 번씩 모여 민족정신을 찾을 방안을 토론했다.
이 무렵 '조선문예의 연구와 장려'를 목적으로 조직된 경성제대 학생 서클 '문우회(文友會)'에서 유진오(兪鎭午) · 최재서(崔載瑞) · 이강국 · 이효석 · 조용만(趙容萬) 등과 함께 활동했다. 문우회는 시와 수필 창작을 위주로 하고 그 밖에 소설 · 희곡 등의 습작을 모아 일 년에 한 차례 동인지『문우(文友)』를 백 부 한정판으로 발간했다.(5호 마흔 편으로 중단됨)
12월, '경인기차통학생친목회'의 감독 및 서기로 선출되었다.
『문우』에 수필 「성당(聖堂)」 「고난(苦難)」 「심후(心候)」 「석조(夕照)」 「무제」 「남창일속(南窓一束)」, 시 「해변에 살기」를, 『동아일보』에 연시조 「경인팔경(京仁八景)」을 발표했다.

1926(22세)

시 「춘수(春愁)」와 잡문수필을 『문우』에 발표했다.

1927(23세)

예과 한 해 선배인 유진오를 비롯한 열 명의 학내 문학동호인이 조직한 '낙산문학회(駱山文學會)'에 참여하여 활동했다. 낙산문학회는 아베 요시시게(安倍能成), 사토 기요시(佐藤清) 등 경성제대의 유명한 교수를 연사로 초청하여 내청각(來青閣, 경성일보사 삼층 홀)에서 문학강연회를 여는 등 적극적인 활동을 벌였으나 동인지 하나 없이 이 해 겨울에 해산되었다.

4월 1일, 경성제국대학 법문학부 철학과에 진학했다.(전공은 미학 및 미술사학) 소학시절부터 조선미술사의 출현을 소망했던 고유섭은 이때부터 본격적으로 자신의 미술사 공부에 대해 계획을 잡아 나가기 시작했다. 당시 법문학부 철학과의 교수는 아베 요시시게(철학사), 미야모토 가즈요시(宮本和吉, 철학개론), 하야미 히로시(速水滉, 심리학), 우에노 나오테루(上野直昭, 미학) 등 일본에서도 유명한 학자들이었는데, 고유섭은 법문학부 삼 년 동안 교육학·심리학·철학·미학·미술사·영어·문학 강좌 등을 수강했다. 동경제국대학에서 미학을 전공한 뒤 베를린 대학에서 미학 및 미술사를 전공하고 온 우에노 나오테루 주임교수로부터 '미학개론' '서양미술사' '강독연습' 등의 강의를 들으며 당대 유럽에서 성행하던 미학을 바탕으로 한 예술학의 방법론을 배웠고, 중국문학과 동양미술사를 전공하고 인도와 유럽에서 유학하고 돌아온 다나카 도요조(田中豊藏) 교수로부터 『역대명화기(歷代名畵記)』 강독연습 '중국미술사' '일본미술사' 등의 강의를 들으며 동양미술사를 배웠으며, 조선총독부박물관의 주임을 겸하고 있던 후지타 료사쿠(藤田亮策)로부터 '고고학' 강의를 들었다. 특히 고유섭은 다나카 교수의 동양미술사 특강에 많은 영향을 받았다고 한다.

『문우』에 「화강소요부(花江逍遙賦)」를 발표했다.

1928(24세)

미두사업이 망함에 따라 부친이 인천 집을 강원도 유점사(楡岾寺) 포교원에 매각하고, 가족을 이끌고 강원도 평강군(平康郡) 남면(南面) 정연리(亭淵里)에 땅을 사서 이사했다. 이때부터 가족과 떨어져 인천에서 하숙생활을 하기 시작했다.

4월, 훗날 미학연구실 조교로 함께 일하게 될 나카기리 이사오(中吉功)와 경성제대 사진실의 엔조지 이사오(円城寺勳)를 알게 되었다. 다나카 도요조 교수의 '동양미술사 특강'을 듣고 미학에서 미술사로 관심이 옮아가기 시작했다.

1929(25세)

10월 28일, 정미업으로 성공한 인천 삼대 갑부 중 한 사람인 이홍선(李興善)의 장녀 이점옥(李点玉, 경성여자고등보통학교 졸업, 당시 스물한 살)과 결혼하여 인천 내동(內洞)에 신방을 차렸다. 경성제대 졸업 후 다시 동경제대에 들어가 심도있는 미술사 공부를 하려 했으나 가정형편상 포기할 수밖에 없던 중, 우에노 교수에게서 새학기부터 조수로 임명될 것 같다는 언질을 받고서 고유섭은 곧바로 서양미술사 집필과 불국사(佛國寺) 및 불교미술사 연구의 계획을 세워 나갔다.

1930(26세)

3월 31일, 경성제국대학을 졸업했다. 학사학위논문은 콘라트 피들러(Konrad Fiedler)에 관해 쓴 「예술적 활동의 본질과 의의(藝術的活動の本質と意義)」였다.

3월, 배상하(裵相河)로부터 '불교미학개론' 강의를 의뢰받고 승낙했다.

4월 7일, 경성제국대학 미학연구실 조수로 첫 출근했다. 이때부터 전국의 탑을 조사하는 작업에 착수했고, 이는 이후 개성부립박물관으로 자리를 옮기고 나서도 계속되었다. 또한 개성부립박물관장 취임 이후까지 지속적으로 수백 권에 이르는 규장각(奎章閣) 도서 시문집에서 조선회화에 관한 기록을 모두 발췌하여 필사했다.

9월 2일, 아들 병조(秉肇)가 태어났으나 두 달 만에 사망했다.

12월 19일, 동생 정자가 강원도에서 결혼했다.

「미학의 사적(史的) 개관」(7월, 『신흥』 제3호)을 발표했다.

1931(27세)

11월, 경성 숭인동(崇仁洞) 78번지에 셋방을 얻어 처음으로 독립된 부부살림을 시작했다.

조선미술에 관한 첫 논문인 「금동미륵반가상의 고찰」을 『신흥』 4호에 발표했다.

1932(28세)

5월 20일, 숭인동 67-3번지의 가옥을 매입하여 이사했다.

5월 25일, 금강산을 여행하면서 유점사(楡岾寺) 오십삼불(五十三佛)을 촬영했다.

12월 19일, 장녀 병숙(秉淑)이 태어났다.

「조선 탑파(塔婆) 개설」(1월, 『신흥』 제6호), 「조선 고미술에 관하여」(5월 13-15일, 『조선일보』)「고구려의 미술」(5월, 『동방평론』 2·3호) 등을 발표했다.

1933(29세)

3월 31일, 경성제대 미학연구실 조수를 사임했다.

4월 1일, 개성부립박물관 관장으로 취임했다.

4월 19일, 개성부립박물관 사택으로 이사했다.

10월 26일, 차녀 병현(秉賢)이 태어났으나 이 년 후 사망했다. 이 무렵부터 동경제국대학에 재학 중이던 황수영(黃壽永)과 메이지대학에 재학 중이던 진홍섭(秦弘燮)이 제자로 함께 했다.

1934(30세)

3월, 경성제대 중강의실에서 「조선의 탑파 사진전」이 열렸다.

5월, 이병도(李丙燾) 이윤재(李允宰) 이은상(李殷相) 이희승(李熙昇) 문일평(文一平) 손진태(孫晉泰) 송석하(宋錫夏) 조윤제(趙潤濟) 최현배(崔鉉培) 등과 함께 진단학회(震檀學會) 발기인으로 참여했다.

「우리의 미술과 공예」(10월 11-20일, 『동아일보』), 「조선 고적에 빛나는 미술」(10-11월, 『신동아』) 등을 발표했다.

1935(31세)

이 해부터 1940년까지 개성에서 격주간으로 발행되던 『고려시보(高麗時報)』에 '개성고적안내' 라는 제목으로 고려의 유물과 개성의 고적을 소개하는 글을 연재했다. 이후 1946년에 『송도고적(松都古蹟)』으로 출간되었다.

「고려의 불사건축(佛寺建築)」(5월, 『신흥』 제8호), 「신라의 공예미술」(11월 『조광』 창간호), 「조선의 전탑(塼塔)에 대하여」(12월, 『학해』 제2집), 「고려 화적(畵蹟)에 대하여」(『진단학보』 제3권) 등을 발표했다.

1936(32세)

12월 25일, 차녀 병복(秉福)이 태어났다.

가을, 이화여자전문학교(梨花女子專門學校) 문과 과장 이희승의 권유로 이화여전과 연희전문학교(延禧專門學校)에서 일 주일에 한 번(두 시간씩) 미술사 강의를 시작했다.

11월, 『진단학보(震檀學報)』 제6권에 「조선탑파의 연구 1」을 발표했다.〔이후 제10권(1939. 4)과 제14권(1941. 6)에 후속 발표하여 총 삼 회 연재로 완결됨〕

1934년에 발표한 「우리의 미술과 공예」라는 글의 일부분인 '고려의 도자공예' '신라의 금철공예' '백제의 미술' '고려의 부도미술' 등 네 편이 『조선총독부 중등교육 조선어 및 한문독본』에 수록되었다.

「고려도자」(1월 2-3일, 『동아일보』), 「고구려 쌍영총」(1월 5-6일, 『동아일보』), 「신라와 고려의 예술문화 비교 시론」(9월, 『사해공론』) 등을 발표했다.

1937(33세)

「고대미술 연구에서 우리는 무엇을 얻을 것인가」(1월, 『조선일보』), 「불교가 고려 예술의욕에 끼친 영향의 한 고찰」(11월, 『진단학보』 제8권) 등을 발표했다.

1938(34세)

「소위 개국사탑(開國寺塔)에 대하여」(9월, 『청한』), 「고구려 고도(古都) 국내성 유관기(遊觀記)」(9월, 『조광』) 등을 발표했다.

1939(35세)

일본 호운샤(寶雲舍)에서 『조선의 청자(朝鮮の靑瓷)』를 출간했다.

「청자와(靑瓷瓦)와 양이정(養怡亭)」(2월, 『문장』), 「선죽교변(善竹橋辯)」(8월, 『조광』), 「삼국미술의 특징」(8월 31일, 『조선일보』), 「나의 잊히지 못하는 바다」(8월, 『고려시보』) 등을 발표했다.

1940(36세)

만주 길림(吉林)에서 부친이 별세했다.

「조선문화의 창조성」(1월 4-7일, 『동아일보』), 「조선 미술문화의 몇 날 성격」(7월 26-27일, 『조선일보』), 「신라의 미술」(2-3월, 『태양』), 「인재(仁齋) 강희안(姜希顔) 소고」(10-11월,

『문장』), 「인왕제색도」(9월, 『문장』), 「조선 고대의 미술공예」(『モダン日本』 조선판) 등을 발표했다.

1941(37세)

자본을 댄 고추 장사의 실패로 석 달 동안 병을 앓았다.

7월, 개성부립박물관장으로서 『개성부립박물관 안내』라는 소책자를 발행했다. 혜화전문학교(惠化專門學校)에서 「불교미술에 대하여」라는 강연을 했다.

9월, 자신의 죽음을 예견하고서 필생의 두 가지 목표였던 한국미술사 집필과 공민왕(恭愍王)을 소재로 한 문학작품을 남기지 못한 것을 아쉬워했다.

「조선미술과 불교」(1월, 『조광』), 「조선 고대미술의 특색과 그 전승문제」(7월, 『춘추』), 「고려청자와(高麗青瓷瓦)」(11월, 『춘추』), 「약사신앙과 신라미술」(12월, 『춘추』), 「유어예(遊於藝)」(4월, 『문장』) 등을 발표했다.

1943(39세)

6월 10일, 도쿄에서 개최된 문부성(文部省) 주최 일본제학진흥위원회(日本諸學振興委員會) 예술학회에서 환등(幻燈)을 사용하여 논문 「조선탑파의 양식변천」을 발표했다.

「불국사의 사리탑」(『청한』)을 발표했다.

1944(40세)

6월 26일, 간경화로 사망했다. 묘지는 개성부 청교면(青郊面) 수철동(水鐵洞)에 있다.

1946

제자 황수영에 의해 첫번째 유저 『송도고적』이 박문출판사에서 출간되었다.(이후 거의 대부분의 유저가 황수영에 의해 출간되었다)

1948

『진단학보』에 세 차례 연재했던 「조선탑파의 연구」(기1)와 생의 마지막까지 일본어로 집필한 「조선탑파의 연구」(기2)를 묶은 『조선탑파의 연구』가 을유문화사에서 출간되었다.

1949

미술문화 관계 논문 서른세 편을 묶은 『조선미술문화사논총』이 서울신문사에서 출간되었다.

1954

『조선의 청자』(1939)를 제자 진홍섭이 번역하여, 『고려청자』라는 제목으로 을유문화사에서 출간했다.

1955

5월, 일문(日文)으로 집필된 미발표 유고인 '조선탑파의 연구 각론' 일부가 「조선탑파의 양식변천 각론」이라는 제목으로 『동방학지』 제2집(연세대학교 동방학연구소)에 번역 수록되었다.

1958

미술문화 관련 글, 수필, 기행문, 문예작품 등을 묶은 소품집 『전별(餞別)의 병(甁)』이 통문관에서 출간되었다.

1963

앞서 발간된 유저에 실리지 않은 조선미술사 논문들과 미학 관계 글을 묶은 『조선미술사급미학논고』가 통문관에서 출간되었다.

1964

미발표 유고 「조선건축미술사 초고」가 『한국건축미술사 초고』(필사 등사본)라는 제목으로 고고미술동인회에서 출간되었다.

1965

생전에 수백 권에 이르는 시문집에서 발췌해 놓았던 조선회화에 관한 기록이 『조선화론집성』 상·하(필사 등사본) 두 권으로 고고미술동인회에서 출간되었다.

1966

2월, 뒤늦게 정리된 미발표 유고를 묶은 『조선미술사료』(필사 등사본)가 고고미술동인회에서 출간되었다.

12월, 1955년 발표된 「조선탑파의 양식변천 각론」에 이어, 「조선탑파의 양식변천 각론 속」이 『불교학보』(동국대학교 불교문화연구소) 제3·4합집에 번역 수록되었다.

1967

3월, 탑파 연구 관련 미발표 각론 예순여덟 편이 『한국탑파의 연구 각론 초고』(필사 등사본)라는 제목으로 고고미술동인회에서 출간되었다.

1974

삼십 주기를 맞아 한국미술사학회에서 경북 월성군 감포읍 문무대왕 해중릉침(海中陵寢)에 '우현 기념비'를 세웠고, 6월 26일 인천시립박물관 앞에 삼십 주기 추모비를 건립했다.

1980

이희승·황수영·진홍섭·최순우·윤장섭·이점옥·고병복 등의 발의로 '우현미술상(Uhyun Scholarship Fund)'이 제정되었다.

1992

문화부 제정 '9월의 문화인물'로 선정되었다.

9월, 인천의 새얼문화재단에서 고유섭을 '제1회 새얼문화대상' 수상자로 선정하고 인천시립박물관 뒤뜰에 동상을 세웠다.

1998

제1회 '전국박물관인대회'에서 제정한 '자랑스런 박물관인' 상 수상자로 선정되었다.

1999

7월 15일, 인천광역시에서 우현의 생가 터 앞을 지나가는 동인천역 앞 대로를 '우현로'로 명명했다.

2001

제1회 우현학술제「우현 고유섭 미학의 재조명」이 열렸다.

2002

제2회 우현학술제「한국예술의 미의식과 우현학의 방향」이 열렸다.

2003

제3회 우현학술제「초기 한국학의 발전과 '조선'의 발견」이 열렸다.
11월, 지금까지의 '우현미술상'을 이어받아, 한국미술사학회가 우현 고유섭의 학문적 업적을 기리기 위해 '우현학술상'을 새로 제정했다.

2004

제4회 우현학술제「실증과 과학으로서의 경성제대학파」가 열렸다.

2005

제5회 우현학술제「과학과 역사로서의 '미'의 발견」이 열렸다.
4월 6일, 인천시립박물관에서 제1회 박물관 시민강좌「인천사람 한국미술의 길을 열다: 우현 고유섭」이 인천 연수문화원에서 열렸다.
8월 12일, 우현 고유섭 탄생 100주년을 기념하여 인천문화재단에서 국제학술심포지엄「동아시아 근대 미학의 기원: 한·중·일을 중심으로」와「우현 고유섭의 생애와 연구자료」전(인천종합문화예술회관)을 개최했다.
8월, 고유섭의 글을 진홍섭이 쉽게 풀어 쓴 선집『구수한 큰 맛』이 다할미디어에서 출간되었다.

2006

2월, 인천문화재단에서 2005년의 심포지엄과 전시를 바탕으로 고유섭과 부인 이점옥의 일기, 지인들의 회고 및 관련 자료들을 묶어『아무도 가지 않은 길』을 출간했다.

2007

11월, 열화당에서 2005년부터 고유섭의 모든 글과 자료를 취합하여 기획한 '우현 고유섭 전집'(전10권)의 일차분인 제1·2권『조선미술사』상·하, 제7권『송도의 고적』을 출간했다.

2010

1월, 열화당에서 '우현 고유섭 전집'(전10권)의 이차분인 제3·4권『조선탑파의 연구』상·하, 제5권『고려청자』, 제6권『조선건축미술사 초고』를 출간했다.

찾아보기

508

又玄 高裕燮 全集

1. 朝鮮美術史 上 2. 朝鮮美術史 下 3. 朝鮮塔婆의 硏究 上
4. 朝鮮塔婆의 硏究 下 5. 高麗靑瓷 6. 朝鮮建築美術史 草稿 7. 松都의 古蹟
8. 又玄의 美學과 美術評論 9. 朝鮮金石學 10. 餞別의 甁

又玄 高裕燮 全集 發刊委員會

자문위원　황수영(黃壽永), 진홍섭(秦弘燮), 이경성(李慶成), 고병복(高秉福)
편집위원　제1, 2, 7권—허영환(許英桓), 이기선(李基善), 최열, 김영애(金英愛)
　　　　　제3, 4, 5, 6권—김희경(金禧庚), 이기선(李基善), 최열, 이강근(李康根)

朝鮮塔婆의 硏究 下 各論篇　又玄 高裕燮 全集 4

초판발행 2010년 2월 1일　발행인 李起雄　발행처 悅話堂
경기도 파주시 교하읍 문발리 520-10 파주출판도시 전화 (031)955-7000, 팩스 (031)955-7010
www.youlhwadang.co.kr yhdp@youlhwadang.co.kr
등록번호 제10-74호　등록일자 1971년 7월 2일
편집위원 백태남 기획 이수정 편집 조윤형 북디자인 공미경 이민영
인쇄·제책 (주)상지사피앤비

* 값은 뒤표지에 있습니다.

ISBN 978-89-301-0366-4　978-89-301-0290-2(세트)
Published by Youlhwadang Publishers.
A Study of Korean Pagodas, Part B—Topical Treatises © 2010 by Youlhwadang Publishers. Printed in Korea.

이 도서의 국립중앙도서관 출판시도서목록(CIP)은 e-CIP 홈페이지(http://www.nl.go.kr/cip.php)에서
이용하실 수 있습니다.(CIP제어번호: CIP2009004185)

* 이 책은 '인천문화재단'으로부터 출간비용의 일부를 지원받아 제작되었습니다.